6년

····A는 현실문화연구에서 발간하는 시각예술, 영상예술, 공연예술,
건축 등의 예술 도서에 대한 브랜드입니다. 동시대 예술 실천
및 현장에 대한 비평과 이론, 작가와 이론가가 제시하는 치열한
문제의식, 근현대미술사에 대한 새로운 해석 등이 단행본, 총서,
도록, 모노그래프, 작품집 등의 형식으로 담깁니다.

6년: 1966년부터 1972년까지 오브제 작품의 비물질화: 일부 미학적 경계의 정보에 대한 상호참조 도서: 단편화된 텍스트, 예술 작품, 기록, 인터뷰 및 심포지엄이 삽입된 참고문헌으로 구성되며, 연대순으로 나열하고 이른바 개념 또는 정보 또는 아이디어 미술에 중점을 두어, 현재 미대륙, 유럽, 영국, 오스트레일리아, 아시아에서 나타나는 미니멀, 반형태, 시스템, 대지 또는 과정미술과 같은 모호하게 정의된 분야에 대해 (종종 정치적인 의미를 함축하며) 언급한 것으로, 루시 R. 리파드가 편집하고 주석을 달았다.

루시 R. 리파드 지음

6년　　●●●●A　윤형민 옮김

루시 R. 리파드

1937년 미국 뉴욕 출생의 전시기획자,
미술평론가, 액티비스트. 1960년대부터
현재까지 50회 이상의 전시를 기획했으며
현대미술, 페미니즘, 정치, 장소 등에
대한 다수의 글과 20권에 달하는 책을
집필했다. 1969년 정치적 예술가 그룹인
미술노동자연합(Art Workers' Coalition,
AWC)의 일원으로 활동했으며, 1976년
여성의 예술 및 정치에 주목하는 작가들과
함께 헤러시스 콜렉티브(Heresies
Collective)를 결성했고, 같은 해 뉴욕에서
예술 전문 출판 대안공간인 프린티드
매터(Printed Matter)를 공동 설립하기도
했다. 주요 저서로 『6년: 1966년부터 1972년
사이 미술 오브제의 비물질화(Six Years: The
Dematerialization of the Art Object from
1966 to 1972)』(1973), 『중심에서: 여성의
미술에 대한 페미니스트 글쓰기(From the
Center: Feminist Essays on Women's
Art)』(1976), 『지역의 유혹: 다중심 사회의
장소감(Lure of the Local: Senses of Place in
a Multicentred Society)』(1997), 『언더마인:
토지 이용, 정치, 미술을 통해 달려보는
변화하는 서부의 질주(Undermining: A Wild
Ride Through Land Use, Politics, and
Art in the Changing West)』(2014) 등이 있다.
현재 뉴멕시코에 거주하며 활동하고 있다.

윤형민

한국예술종합학교와 런던 첼시예술대학에서
순수미술을 전공했다. 현재 캐나다에
체류하며 번역, 언어, 의미의 역사와 기원에
관심을 가지고 작가 활동을 하고 있다.
리파드의 다른 저서인 『오버레이』를
번역했으며, 다국어로 번역되는 『진보문화
정책을 위한 유럽협회(European Institute
for Progressive Cultural Policies)』에
실린 보리스 부덴의 글 「문화번역」을
우리말로 옮겼다.

차례

탈출 시도

일러두기
본문에 나오는 인명은 외래어
표기법에 따라 우리말로 옮겼으며,
인명과 작품 제목, 책 제목
등의 원어명은 〈찾아보기〉에서
병기하였다.

탈출 시도

개념미술 작가들은 이성주의자이기보다 신비주의자다.
그들은 이성이 닿을 수 없는 결론을 내려버린다 (…) 비이성적
판단은 새로운 경험으로 이어진다. —솔 르윗, 1969년[1]

I. 편향된 역사

시민권 운동, 베트남 전쟁, 여성해방운동, 대항문화의 시대이기도
했던 개념미술(Conceptual art)의 시대는 정말 누구나 참여할 수
있는 무질서의 상황이었고, 그 표현의 민주적인 의미가 실현되지는
않았더라도 충분히 적절한 것이다.

"상상해(Imagine)"보라고 존 레넌이 역설했다. 그리고 로버트
스미스슨의 표현처럼 "문화적 감금 상태"에서 탈출하려는, 1960년대를
연 신성불가침의 상아탑과 영웅적, 가부장주의적 신화에서 탈출하려는
가장 따분한 시도에서조차 그 핵심에 상상의 힘이 있다. 개념미술
작가들은 오브제에서 해방되어 상상력을 자유롭게 퍼뜨릴 수 있었다.
되돌아 생각해보면 물론 더 멀리 나아갈 수도 있었겠지만, 나에게는
1960년대 후반에 개념미술이 유일한 시합인 것 같았다.

개념미술 작가들은 미술 자체가 무엇인지, 어디에 있어야
하는지에 대한 통찰력 있는 의견을 실제적인 차원에서 내놓았다.
유토피아적 극단에서 일부는 새로운 세상과 그 세상을 반영하거나
영감을 주는 예술을 시각화해보고자 했다. 개념미술[또는
초(ultra)개념미술, 내가 처음 미니멀리즘 회화와 조각, 대지미술 등
60년대 초반에 등장했던 이례적으로 지적인 대규모 시도들과 구분하기

1. Sol LeWitt, "Sentences on Conceptual Art," in Lucy R. Lippard, *Six Years: The Dematerialization of the Art Object from 1966 to 1972* (New York: Praeger, 1973), p. 75.

위해 그렇게 불렀듯]의 스타일과 내용은 다양했지만, 물질적으로는 꽤 구체적이었다.

나에게 개념미술이란 아이디어가 가장 중요하고 물질적 형식은 부차적이고, 싸고, 가볍고, 가식이 없거나, '비물질화'된 작품을 의미한다. 솔 르윗은 소문자 개념미술(conceptual art, 예를 들어 아이디어를 가장 중요시하고 여기에서 비롯했지만, 물질의 형식은 주로 관습적인 르윗 자신의 작품)과 대문자 개념미술(Conceptual art, 대략 내가 앞에서 묘사한 것들뿐 아니라 이 운동에 가담하고자 했던 사람이라면 누구든지 만든 모든 것을 포함)을 구별했다. 이것이 지난 몇 년간 평론가들이 비형식적인 매체를 사용한 거의 모든 것을 대문자 개념미술이라고 부르는 것을 막지는 못했다. 그리고 이 책 또한 개념미술에 대한 나의 더욱 편협한 정의를 그 맥락과 함께 규정한 흥분된 현장을 기록하기 때문에 이 문제를 더 복잡하게 만든다.

개념미술이 무엇인지 또는 무엇이었는지, 누가 시작했는지, 누가 무엇을 했고, 어떤 목표와 철학, 정치적 의미가 있었는지, 또는 무엇이 될 수 있었을지에 대해 많은 논쟁이 있어왔다. 나는 거기에 있었으나 내 기억을 믿지 않는다. 다른 사람들의 기억도 믿지 않는다. 그리고 거기에 있지도 않았던 사람들의 권위적인 개관은 더욱 믿지 못한다. 따라서 뒤늦게 깨닫는 바에서 얻는 이점이 있음에도 불구하고, 내가 지금 알고 있는 것보다 그 당시에 더 많이 알고 있었기 때문에 여기에서 나 자신을 많이 인용할 것이다.

시대는 혼란스러웠고, 우리의 삶도 그러했다. 우리는 각자의 역사를 만들어냈고, 그것들이 늘 딱 들어맞지는 않는다. 그러나 이렇게 지저분한 비료가 모든 버전의 과거의 근원이 된다. 작품의 수단이나 형식을 오브제에 의존하는 작가들보다 재현과 관계에서의 지적인 특징에 더 관심을 두었던 개념미술 작가들은 후대에 해석을 복잡하게 만들었다. 나 자신의 버전은 불가피하게 페미니스트와 좌파 정치의 영향을 받았다. 30년이 지나 내 기억은 그 이후 나의 삶, 학습,

성향과 합쳐졌다. 내가 개념미술로 발전하게 된 것의 중심부로 나를 이끈 가닥들을 재구성해 나갈 때, 시대의 동요 속에서 나의 개인적인 편견과 견해를 가감해 들을 수 있도록 맥락을 제공하도록 하겠다. 나는 이론가가 아니다. 이것은 1960년대 중반 미술이 스스로 발견한 액자, 좌대 증후군에서 벗어나려는 소규모 젊은 작가들의 시도에 대한, 때로는 비판적인 회고록이다.

60년대가 시작되었을 때 나는 뉴욕에서 프리랜서로 일하는 연구원, 번역가, 색인 작성자, 사서이자 작가 지망생이었다. 나는 1964년에 처음 정기적으로 글을 게재하기 시작했다. 60년대 중반에서 후반까지는 모든 면에서 내 생애에서 가장 신나는 시기 중 하나였다. 나는 프리랜서 작가 일로 먹고살 수 있었다(거의 같은 시기에 내 아들이 태어났다). 첫 전시를 기획했고, 첫 강의를 했고, 두 권의 책을 처음으로 출판했으며, 여행을 시작했고, 소설을 썼고, 이혼을 했고, 정치화되었다. 개념미술은 이 모든 과정에서 없어서는 안 되는 부분이었다. 대개의 동료들처럼, 나 역시 지금 미니멀리즘이라고 부르는 것을 통해 개념미술에 도달했다. 그러나 우리는 매우 다른 출발점에서 시작해 만났고, 결국 다시 다른 방향으로 나아가게 되었다.

미니멀이라는 단어는 타불라 라사, 더 정확히 말해 깨끗한 석판을 만들고자 했던 실패한 시도, 실현되지는 못했으나 그것이 유발한 목적과 욕구로 인해 중요했던 시대에 대한 이상주의적 희망을 의미한다. 비록 현실성은 떨어진다 하더라도, 그것은 내게 당시에, 또 지금까지도 매력적인 아이디어다. 대학원에서 나는 타불라 라사가 선승의 빗자루와 다다의 독설에 찬 유머로 깨끗해졌다는 논문을 쓴 바 있다. 나는 로버트 라이먼과 애드 라인하르트의 페인팅에서 이런 불가능한 열망의 물질주의적 반향을 보았다. 1960년에서 1967년까지 나는 라이먼과 함께 살았고, 50년대 후반에 시작한 그의 흰색 회화가 추상표현주의에 뿌리를 두고 있었던 까닭에 당시에 라이먼은 미니멀리스트로 불리지 않았다. 그러다 더욱 복잡한 '과정 미술'이 도래하면서 라이먼은

1967년경에 개념미술가로 '발굴'되었다. 사실 물감, 표면, 빛, 공간에 대한 그의 집착을 고려했을 때 매우 부적절한 용어였지만, 라이먼은 놀랄 만큼 많은 '개념미술' 전시에 초대되었다. 우리는 애비뉴 A와 애비뉴 D, 그다음에는 바우어리에 살았다. 솔 르윗이 우리의 가까운 친구였고, 당시 내게 지적으로 중요한 영향을 미쳤다(우리는 모두 50년대 후반에 뉴욕 현대미술관에서 일했다. 라이먼은 경비, 르윗은 야간 데스크 담당, 나는 도서관의 보조 사서였다).

바우어리와 그 주변에서 르윗, 레이 도나르스키, 로버트 맨골드, 실비아 프리맥 맨골드, 프랭크 링컨 바이너, 톰 도일, 에바 헤세를 포함한 작가 집단이 형성되었다. 개념미술에 대한 나 자신의 역사는 이 작업실 집단, 그리고 르윗의 글과 작품에 특히 얽혀 있다. 1965~66년 즈음 르윗을 통해서 댄 그레이엄, 로버트 스미스슨, 한네 다르보벤, 아트 앤드 랭귀지, 힐라 베허와 베른트 베허, 조지프 코수스, 멜 보크너를 만나거나 그들의 작품을 알게 되었다.

1964~65년경에 내가 뉴욕 현대미술관에서 키내스턴 맥샤인과 함께 일하기 시작했던 것이 1966년 그가 주이시 뮤지엄에서 기획한 전시 《기본 구조들》이 되었다. 그해 나는 개념미술이 될 것의 한 분파에서 내키지 않아 하던 영웅인 애드 라인하르트의 주이시 뮤지엄 회고전의 전시 도록에 글을 썼다. 조지프 코수스의 노멀아트 미술관은 그의 '전용' 공간이었다. 그 무렵 나는 예술로서의 예술(art-as-art)에 대한 시적인 우회로 인해 자신도 모르게 개념미술계의 성미 고약한 사람이 되어버린 칼 안드레를 만났다. 그는 개념미술 작가들과 어울리기는 했지만, 그들의 결과물을 좋아하지도, 공감하지도 않았다. 도널드 저드 또한 완고하게 직설적인 작가이자 저자로 많은 젊은 세대 작가의 모델이 된 영향력 있는 인물이었다. 그리고 알쏭달쏭하며 사실상 스타일이 없던 로버트 모리스는 곧 '중요'하게 될 많은 개념들의 창시자였다.

1967년에 존 챈들러와 나는 아이디어로서의 예술과 행동으로의 예술, 이 두 방향에서 떠오르는 '초개념미술(ultra-conceptual art)'을

목격하며 '예술의 비물질화'에 대한 글을 썼고, 이것이 1968년 『아트 인터내셔널』 2월호에 실렸다. 1967년 말, 나는 밴쿠버에 가서 이언과 잉그리드(당시 이름은 일레인) 백스터(N.E. Thing Co.) 및 그 외 미술가들이 뉴욕 친구들과 관련이 전혀 없었음에도 완전히 유사한 작업을 하고 있다는 것을 알았다. 이때, 그리고 이후 유럽에서의 만남으로 '공유하는 감성(ideas in the air)'—내가 한때 기술했듯이, "[잘 알려지고 흔한] 자료에서, 또 모든 잠정적인 '개념'미술 작가들이 흔히 거부했던 전혀 관련 없는 미술에서 발생된 에너지라고밖에 설명되지 않는, 작가들이 전혀 알지 못했던 유사한 작품이 등장하는 것"—이 있다고 생각하는 이론에 대한 나의 믿음을 확인했다.

이후 근원에 대한 문제는 골칫거리가 되어왔다. 마르셀 뒤샹은 분명한 미술사적 근원이었지만, 사실 대부분의 작가는 그의 작품이 그다지 흥미롭다고 생각하지 않았다. 가장 분명한 예외는 아마도 유럽에 연결된 플럭서스(Fluxus) 예술가들이었을 테다. 1960년경 헨리 플린트가 "콘셉트 아트[2]"라는 용어를 만들었지만, 나와 연관된 작가 중 이를 아는 사람은 거의 없었고, 어쨌거나 형식에 덜 구애되는 것으로, 미술계의 전제와 작품의 상품화를 전복하고자 하는 것과는 관련이 적은 다른 종류의 '개념'이었다. 책임감 있는 비평가로서 우리는 뒤샹을 선례로 들어야 했지만, 뉴욕의 새로운 미술은 더 가까운 곳, 특히 라인하르트의 글, 재스퍼 존스와 로버트 모리스의 작품, 에드 루셰이의 무표정한 사진집에서 왔다. 그러나 뒤샹적인 '주장하기(claiming)'는 때로 전략이었다. N.E. Thing Co.는 작품을 ACT(Aesthetically Claimed Things, 미학적으로 주장된 것들)와 ART(Aesthetically Rejected Things, 미학적으로 거절당한 것들)로 분류했고, 로버트 휴오트, 마저리 스트라이더, 스티븐 칼텐바크 또한 도시의 실제 생활에서 예술 같은 사물들을 '선택하는' 작품을 만들었다.

내 경험에서 개념미술이 된 것에 접근한 두 번째 지점은 심사위원으로 간 아르헨티나 여행이었다. 나는 그곳 작가들과

2. concept art, 개념미술(Conceptual art)과 구별하기 위해 씀—옮긴이

접촉한 것을 계기로 뒤늦게 급진화되어 돌아왔고, 특히 개념적이고 정치적인 아이디어를 혼합했던 로사리오 그룹은 새로운 발견이었다. 라틴아메리카에서 나는 '아이디어 작가'들이 무료 항공권을 사용하며 이 나라에서 저 나라로 비물질화된 작품들을 가지고 다니는 '여행 가방 전시(suitcase exhibition)'를 기획하려 하고 있었다. 뉴욕에 다시 돌아왔을 때, 나는 로런스 위너, 더글러스 휴블러, 로버트 배리, 조지프 코수스와 일하며 '아트 딜러'의 역할을 탁월한 유통업자로 재발명하기 시작했던 세스 지겔로우프를 만났다. 갤러리 외부 및/또는 뉴욕 외의 지역에서 열리는 전시들과, 이것들을 예술에 관한 것이라기보다 예술 그 자체인 출판물로 엮으며 미술계를 우회하는 지겔로우프의 전략은 미술계 상품화에서 벗어날 비물질 미술에 대한 나의 견해와 들어맞았다. 현실적인 사람이며 당시의 이념이나 미학에서 자유로웠던 지겔로우프는 앞장서서 대안 미술 네트워크를 위한 국제적 모델을 만드는 데 필요한 일을 해냈다.

　　라틴아메리카에서 돌아왔을 때, 나는 학생 동원 자선회와 폴라 쿠퍼 갤러리의 프린스가(街) 새 공간의 개막전으로 베트남 전쟁에 반대하는 중요한 미니멀리즘 작품 전시를 공동 기획(화가 로버트 휴오트와 정치 조직자 론 월린과 함께)해달라는 요청을 받았다(이 전시에 르윗의 첫 공공 벽 드로잉이 포함되었다). 1969년 1월, 작가들의 권리를 위한 발판으로 예술 노동자 연합(AWC, Art Workers Coalition)이 결성되었고, 이는 곧 베트남 전쟁에 대한 반대로 확장되었다[반인종차별과 반성차별(anti-sexism)이 곧 반전 문제에 더해졌다]. 예술 노동자 연합을 통해 다수의 '개념미술 작가'를 끌어들인, 예술과 정치를 혼합한 작가들이 체제 및 조직적인 관계를 구축하게 되었다. 코수스는 우리의 주요 표적 중 하나였던 뉴욕 현대미술관의 가짜 회원증을 디자인했고, 그 위를 가로질러 붉은색의 예술 노동자 연합(AWC) 도장을 찍었다. 안드레는 전속 마르크스주의자였다. 스미스슨, 저드, 리처드 세라는 회의적이고

비참여적인 존재였다. 당시 장 토슈, 존 헨드릭스, 포피 존슨, 실비애나로 구성되었던 게릴라 아트 액션 그룹(GAAG, Guerilla Art Action Group)은 자신의 정체성을 유지하면서도 예술 노동자 연합 활동 위원회의 주요 세력이었다. 게릴라 아트 액션 그룹이 거의 다다(Dada)와도 같은 편지를 닉슨 대통령["당신이 죽인 것을 먹으시오(Eat What You Kill)"]과 그 외 세계 지도자들에게 보냈던 것이 전반적인 '개념 운동'의 정신을 이어간 것이라면, 과격한(blood-and-guts) 퍼포먼스 스타일, 또 플럭서스와 파괴예술(Destruction Art)을 통한 그들의 유럽과의 관계는, 그보다 차가웠던 미니멀리즘 미술에서 비롯된 주류 개념미술과 차별된 것이었다.

개념미술은 미술 운동이나 계통이라기보다는 활동에 초점을 맞춘 태도 또는 세계관이다.—켄 프리드먼, 플럭서스 웨스트의 전 대표, 샌디에이고, 1971

그렇게 '개념미술'—또는 최소한 내가 가담했던 분파—은 비록 미술계에 그 정신이 뒤늦게 도달했다 하더라도, 당시 정치적 격동의 산물 또는 동조자다(루돌프 바라닉, 리언 골럽, 낸시 스페로, 저드를 포함한 소규모 작가들은 이미 몇 년간 반전 활동을 기획하고 있었다. 그 이전에도 라인하르트 역시 베트남전 개입에 반대한다는 입장을 발표했지만, 예술은 예술이고 정치는 정치이며 작가들이 운동가일 때는 미학적 결정권자로서가 아니라 예술인 시민으로서 활동하는 것이라는 라인하르트식의 태도는 유지되었다). 우리가 문화 기득권층을 타도하기 위해 헛되이 꾸민 전략들은 더 큰 정치운동을 반영한 것이었으나, 당시 가장 효과적인 반전 시각 이미지는 예술계 밖의 대중문화 또는 정치 문화에서 나왔다.

나에게 개념미술은 언어적인 것과 시각적인 것 사이의 다리였다(나는 그때 추상적인 개념적 '소설'을 쓰고 있었다. 한번은

그림과 말의 '단락'을 번갈아 썼다. 아무도 이해하지 못했다). 1967년이 되었을 때, 미술 비평을 몇 년간 기고했을 뿐이었지만, 그 장르의 한계를 잘 알고 있었다. 나는 비평가라는 용어를 좋아하지 않았다. 미술에 대해 내가 알고 있는 모든 것을 작업실에서 배운 나는 작가들과 동질감을 느꼈을 뿐, 이 사람들을 적이라고 생각한 적은 없었다. 작업실을 서재로 바꾼 개념미술로 인해 미술 자체가 나의 활동과 더 가까워졌다. 나 자신을 스스로 작가들의 저술가이자 협업가로 보았던 시기가 있었고, 때로는 작가들의 초대로 그 역할을 맡았다. 나는 만약 작가가 선택한 무엇이든 예술이 될 수 있다면, 비평 또한 저자가 하고자 한 어떤 것이든 될 수 있다고 추론했다. 내가 작가가 되어간다고 추궁받았을 때, 그것이 예상 밖의 모습을 하고 있을지라도 나는 그저 비평을 하고 있는 것이라고 답했다. 1966년 비평가들이 거의 기획을 하지 않던 그 시절에 피시바크 갤러리에서 나의 첫 전시(《기이한 추상》)를 열었을 때에도 나는 그 또한 '비평'의 하나라고 생각했다(내가 개념적으로 하이브리드한 시기의 절정을 달리고 있을 때, 키내스턴 맥샤인에게서 뉴욕 현대미술관의 뒤샹 전시 도록에 글을 써달라는 부탁을 받았다. 나는 이것을 사전에서 '무작위적 체계'를 이용해 선택한 '레디메이드'들로 구성해 썼는데, 놀랍게도 미술관이 이것을 받아들였다).

　나는 또한 이 개념적 자유 원리를 1969년 시애틀 미술관의 만국박람회 별관에서 시작된 네 개의 전시 시리즈에도 적용했다. 여기에는 벽에 걸리는 작품, 대지미술, 조각과 함께 좀 더 아이디어에 치중한 작품들도 포함되었다. 이 전시들에는 개념미술의 세 가지 측면(또는 영향)이 들어 있다. 제목들(시애틀에서는 《557,087》)은 전시하는 도시의 현재 인구다. 전시 도록은 색인 카드 꾸러미를 무작위로 정리한 것이었다. 또 대부분의 야외 작품은 내가 직접 미술가들의 설명서를 따라 도우미들과 함께 만들어냈다(또는 그렇게 하려고 애썼다). 이것은 이론만큼이나 경제적인 제약에 따른

결정이었다. 우리는 모든 미술가에게 항공권을 제공할 수가 없었다.

이 전시는 밴쿠버에서 새 제목(《955,000》)을 달게 되었고, 색인 카드, 참고문헌과 많은 새로운 작품들을 추가해 두 곳의 실내 장소(밴쿠버 아트 갤러리와 브리티시컬럼비아 대학 학생회)와 시내 곳곳에서 선보였다. 카드에 적은 내 글에는 금언, 목록, 인용 등이 있었고, 작가들의 카드와 함께 순서 없이 섞었다. 관람객 스스로 흥미 없는 부분들을 빼낼 수 있다는 아이디어였다. 내 카드 중에는 다음과 같은 구절이 있었다.

의도적으로 톤을 낮춘 예술은 종종 고전적인 기념비보다는 신석기 시대의 것처럼, 과거와 미래의 혼합물, 어떠한 것 '이상의(more)' 유적, 알려지지 않은 어떤 모험의 자취들을 닮았다. 내용의 유령은 가장 완고한 추상 미술 위에 계속 맴돌고 있다. 주어진 경험이 더 개방적이거나 더 모호할수록 관객은 자신의 지각에 더 의존해야 한다.

1970년의 세 번째 버전은 《2,972,453》이라는 제목의 좀 더 엄격히 개념적이고 이동하기 쉬운 전시로 부에노스아이레스의 예술과 커뮤니케이션 센터에서 시작되었다. 여기에는 이전 두 전시에 포함되지 않았던 작가들만을 포함했고, 특히 그중 시아 아르마자니, 스탠리 브라운, 길버트와 조지, 빅터 버긴이 있었다. 1973년의 네 번째 전시 《약 7,500》은 여성들의 국제적인 개념미술전으로, 캘리포니아 발렌시아에 위치한 캘리포니아 예술대학에서 출발해 일곱 개 공간을 순회한 후 런던에서 마쳤다. 이 전시에 참여한 작가들은 레나테 알텐라스, 로리 앤더슨, 엘리너 앤틴, 재키 애플, 앨리스 에이콕, 제니퍼 바틀릿, 한네 다르보벤, 아그네스 데네스, 도리 던랩, 낸시 홀트, 포피 존슨, 낸시 키첼, 크리스틴 코즐로프, 수잰 커플러, 팻 래시, 버너뎃 메이어, 크리스티아네 뫼부스, 리타 마이어스, 르네 나훔, N.E. Thing Co., 울리케 놀덴,

에이드리언 파이퍼, 주디스 스타인, 아테나 타샤, 미얼 래더먼 유켈리스, 마사 윌슨이었다. 당시 카탈로그에 언급했듯이, 내가 여기에 이 모든 이름을 나열한 것은 "'개념미술을 하는 여성 작가가 없다'고 하던 사람들을 향한 나의 격앙된 대답이다. 공식적으로 여기 전시된 것보다 훨씬 더 많은 여성 작가들이 있다".

개념미술 매체(비디오, 퍼포먼스, 사진, 서사, 텍스트, 행위)의 저렴하고 일시적이며 위협적이지 않은 특징 또한 여성들이 참여하도록, 미술계 벽에 생긴 이 틈을 따라가도록 부추겼다. 젊은 여성 작가들이 개념미술에 공개적으로 소개되면서, 서사, 역할극, 가장과 변장, 신체와 미용의 문제를 비롯해서 파편화, 상호 연관성, 자서전, 퍼포먼스, 일상 생활, 그리고 물론 페미니스트 정치에 초점을 맞추는 여러 가지 새로운 주제와 접근 방식이 나타났다. 60년대 중반에 개념미술을 둘러싼 한바탕 소동 속에서 여성 작가와 비평가의 역할은 (당시에 우리가 몰랐던) 좌파 여성들의 그것과 흡사했다. 남성들이 준비가 됐든 안 됐든—대부분은 돼 있지 않았다—우리는 천천히 부엌과 침대, 이젤에서 벗어나 돌연히 나타났다. 하지만 입에 발린 말이라도 반가운 변화였다. 1970년이 되자 많은 남성 작가가 취하고 있던 진보에서 좌파에 이르는 정치 덕분에 페미니스트 프로그램에 대한 (전에 없던) 일정 정도의 지지를 목전에 두고 있었다. 특별 여성 예술가위원회(Ad Hoc Women Artists Committee, 예술 노동자 연합의 분파)가 휘트니 연례 전시에 반기를 들었을 때 여러 남성이 우리를 도왔다(하지만 의사결정에는 자리를 비켜줄 정도로 상식이 있었다). '익명'의 여성 핵심 그룹이 휘트니 공식 발표를 조작해 전시 참여 작가 중 절반이 여성(또 그중 절반이 '유색 인종')일 것이라는 보도자료를 만들고, 개관식 초대장을 위조했으며, 건물 안에서는 연좌농성을 벌이는 가운데 미술관 외벽에는 여성들의 슬라이드를 보여주기 위해 발전기와 프로젝터를 설치했다. 연방수사국(FBI)에서 범인을 찾으러 왔었다.

우리가 휘트니 미술관으로 하여금 그해 조각전에서 이전보다 네

배 더 많은 여성 작가를 초대하게 하는 데 성공할 수 있었던 이유 중 하나는 '(대형 조각, 개념미술, 키네틱 아트 등등)…을 하는 여성 작가가 없다'는 증후군에 대한 분노에서 시작된 여성 미술 등록 체계(Women's Art Registry)를 확립한 덕이었다. 나는 프리랜서 작가로서 개인적인 성차별에 대해 모르고 있었지만(어떤 일이 주어지지 않는지 알기 어렵다), 실제로 내 또래 중 유일하게 활동하던 리 본테쿠, 캐럴리 슈니먼, 조 배어 외에는 연령이 더 높은 추상표현주의 2세대들이었기 때문에, 60년대 중반에 사실상 존재감이 없던 여성 작가들에 관해서라면 알아차리기가 쉬웠다. 기회가 오길 기다리는 멋진 작가들이 너끈히 한 무리는 되었다.

실제 개념미술에 대해 이야기하자면, 1960년대 뉴욕의 주요 여성 인물은 리 로자노로, 당시 선두에 있던 딕 벨라미의 그린 갤러리에서 거대한 산업적 또는 유기적 회화를 선보였다. 60년대 후반 그녀는 〈총파업 작품〉, 〈주역 작품〉, 〈대화 작품〉, 〈마리화나 작품〉, 〈인포픽션〉과 같은, 보기 드물고 별난 삶이자 예술인 개념 작품을 만들었다. "극단을 추구하라"고 그녀는 말했다. "거기서 모든 것이 벌어진다". (여성해방운동이 시작되었을 때, 로자노는 여성들과 연을 끊겠다는 여전히 별난 판단을 내렸다.)

1960년대 초반부터 플럭서스에 참여했던 오노 요코는 독자적인 최초의 개념 작품을 지속했다. 1969년 아그네스 데네스는 쌀, 나무, 하이쿠와 수학 도해를 포함한 〈변증법적 삼각법: 시각 철학〉을 시작했다. 노바스코샤 미술 대학에 아직 재학 중이던 마사 윌슨은 이후 퍼포먼스로 발전시킨 젠더와 역할 분담에 대한 연구를 시작했고, 이것은 오늘날에도 낸시 리건, 티퍼 고어 및 미술계의 다른 친구들이 그녀를 '흉내' 내는 것으로 지속되고 있다. 크리스틴 코즐로프 역시 매우 젊은 나이에, 노멀아트 미술관 및 그 외의 사업을 함께한 조지프 코수스의 협업자였으며, 그 자신 역시 철저히 '거부적인(rejective)' 작품[3]을 만들었다. 이본 레이너가 과감히 현대무용을 변화시킨 것도 매우 큰

3. 예를 들어 〈정보: 무(無)이론〉 참조, 162쪽—옮긴이

영향을 미쳤다. 서부 해안에서는 엘리너 앤틴이 기발하고 서사적인 방식을 추구했고, 그 후 제작한 신(新)연극적 퍼포먼스와 필름 중 특히 그녀의 영화적인 〈100켤레의 장화〉 엽서(1971)는 장화가 진짜 세상을 탐험하기 위해 갤러리 밖으로 나가 우편으로 돌아다니는 것이었다.

60년대의 끝 무렵, (또한 당시에 매우 젊었던) 에이드리언 파이퍼가 철학적, 공간적 개념을 탐험했던 지도를 이용한 작품 시리즈와 지적인 행위들을 했고, 이는 다소 르윗과 휴블러를 연상시키기도 했다. 1970년 이후에는 작가 자신만의 완전히 독창적인 정체성에 관한 작품으로, 공공 장소에서 벌이는 기이한 행위를 통해 자신의 이미지 또는 정체성을 재창조하거나 파괴하는 '촉매제(Catalysis)' 시리즈를 시작했다. 개념미술은 파이퍼, 앤틴, (1970년 로스앤젤레스에서 사진과 텍스트가 있는 작업을 했던) 마사 로슬러, 수잰 레이시, 수전 힐러, 메리 켈리에서부터 바버라 크루거, 제니 홀저, 로나 심슨에까지 이르는 포스트모던 페미니스트 작품의 중요한 토대가 되어왔다.

II. 틀 바깥에서

수년간 사람들은 틀 안에서 일어나는 일에만 관심을 가졌다. 어쩌면 틀 바깥에서도 예술적인 아이디어라고 할 만한 어떤 일이 벌어지고 있을지 모른다.—로버트 배리, 1968

아이디어 자체만도 예술 작품일 수 있다. 아이디어는 최종적으로 어떤 형태를 찾을 수도 있는 발전의 연속이다. 모든 아이디어를 물리적으로 만들 필요는 없다. (…) 작가들이 같은 개념을 공유한다면 한 작가에게서 다른 작가에게로 전해진 말들이 아이디어를 촉발할 수 있다.—솔 르윗, 1969
나는 정보가 그 자체로 흥미로울 수 있고, 입체파 등의

예술에서와 같이 시각화할 필요가 없지 않을까 의심하기
시작했다.─존 발데사리, 1969

개념미술이 미니멀리즘에서 비롯했지만, 수용적인 개방성을
강조하는 그 기본 원리는 미니멀리즘의 거부적인 자족성과 매우
다르다. 미니멀리즘이 공식적으로 "적을수록 풍부하다(less is more)"고
밝혔다면, 개념미술은 적은 것으로 더 많은 것(more with less)을
말하고자 했다. 미니멀리즘이 표현주의와 팝아트의 과잉을 차단한
이후, 이것은 개방성을 의미했다. 로버트 휴오트가 1977년 자신의 광고
게시판 작품에서 말했듯이, "적을수록 풍부하다. 그러나 그것만으로는
부족하다".

　　돌이켜 보면, 그 시대의 젊은 학생들은 대부분 정치적인 것과
지극히 무관해 보이는 개념미술에 대해 왜 그것을 정치적인 방식으로
이야기하느냐고 묻곤 한다. 그 대답의 일부는 상대적이다. 이 미술은
몇몇을 제외하면 정치와 무관했지만, 여전히 (공개적으로 팝아트와
미니멀리즘을 혐오했던) 그린버그를 우상화하고, 정치적인 사안들이
존재한다는 것조차 부인하며 거의 어떤 정치적인 교육이나 분석도
내놓지 않았던 당시의 미술계에서 대부분 20대, 30대였던 개념미술
작가들은 급진주의자 같았다. 이제 몇몇을 제외하고, 개념적으로
많은 부분이 일치하던 60년대의 정치적 행동주의와 70년대 후반 및
80년대의 행동주의 미술과 비교했을 때, 이들의 작품은 소심하고
동떨어져 있는 듯 보인다. 이것의 주요한 이례적 사례가 GAAG와
우루과이 출신인 루이스 캄니처의 작품이다.

　　미국의 미술계에서는 거의 존재하지 않던 의식으로 글을 썼던
캄니처는 1970년에 수많은 사람들이 세상에서 굶어 죽어가고 있는데
"미술가들은 계속 배부른 작품을 만들어낸다"고 썼다. 그는 '식민지
시대 예술(Colonial Art)'이라는 구절이 왜 미술사적으로 긍정적으로
받아들여지고 또 과거에만 해당하는 것인지에 대해 숙고하며,

"실제로는 현재 일어나고 있으며, 이것은 호의적으로 '국제적인 스타일'이라고 불리고 있는데도 말이다". 아마도 가장 탁월한 정치적인 개념미술 작품이라 할 수 있는 〈오더스 앤드 컴퍼니〉(캄니처)에서는 독재자에게 독재를 경험하게 하기 위해, 1971년 당시 우루과이 대통령인 파체코 아레코가 어쩔 수 없이 할 수밖에 없는 것들을 하도록 지시하는 편지를 보냈다. "11월 5일 당신은 정상적인 듯이 보이게 걸을 것이지만, 이날 당신의 매 세 번째 걸음이 '오더스 앤드 컴퍼니'의 소유라는 것을 의식할 것입니다. 이에 대해 집착할 필요는 없습니다". 이와 비슷한 시기에 한스 하케는 다음과 같이 썼다.

> 적재적소에 쓰인 정보는 매우 효과적일 수 있다. 전반적 사회 조직에 영향을 미칠 수 있다. (…) 작업 전제는 시스템에 관해 생각하는 것이다. 생산 시스템, 기존 시스템에 개입하고 그것을 노출시키는 것. (…) 시스템은 물리적, 생물학적이거나 사회적일 수 있다.[4]

누군가 미술이 적소에 있는 경우는 거의 없다고 반박할 수도 있으나, 1971년 구겐하임 미술관이 시스템에 대한 그의 전시를 취소했을 때 하케의 진술은 더욱 분명해졌다(그를 옹호하던 큐레이터 에드워드 프라이는 해고당했다). 문제작은 구겐하임이 분명 상당한 계층의식을 공유했었을 부재지주에 대해 철저히 조사한 '사회적인' 것이었다. 검열은 하케의 미술을 더욱 정치적인 방향으로 이끌었고, 그가 '미술관 수준'에서 벌인 저항은 결국 개념미술, 행동주의, 포스트모더니즘 사이에 다리를 놓게 되었다.

그러나 정치적인 메시지를 전달하는 것은 보통 개념미술의 내용보다는 형식이었다. 틀은 부수고 나오면 되는 것이었다. 1960년대 반체제의 열정은 예술에서 신화성과 상업성을 없애는 것, 세상을 착취하고 베트남전을 홍보하던 모든 것을 소유하는 탐욕스러운

4. Jeanne Siegel, "An Interview with Hans Haacke," *Arts Magazine* 45, no.7 (May 1971): 21.

부류들이 사고 팔지 못할 독립적인(또는 '대안적인') 예술의 필요성에 집중되어 있었다. 1969년에 나는 "비물질적인 미술을 시도하는 작가들은 그들이 작품과 함께 너무 쉽게 매매되는 문제에 대한 극단적인 해결책을 도입하고 있다. (…) 걸거나 정원에 놓을 수 없는 작품을 사는 사람들은 소유에 대한 관심이 덜하다. 그들은 수집가이기보다는 후원자다"라고 말했다. (이제 보니 이것이 이상주의적이다.)

원작자와 소유권이 어떻게 얽혀 있는지 또한 명확해지고 있었다. 1967년 파리에서 (1966년 처음으로 줄무늬 작품을 제작했던) 다니엘 뷔렌, 올리비에 모세, 니엘 토로니가 비평가들을 초대해 자신들의 페인팅을 만들거나 자신의 것으로 소유권을 주장하도록 했다. 비평가 미셸 클로라는 "위조에 대해 논하자면 원조를 언급해야 하는데, 뷔렌, 모세, 토로니의 경우에는 원조 작품이 어디 있는가?"라고 말했다. 네덜란드에서는 1968년에 그 이전 해부터 회화를 그만둔 얀 디베츠가 이렇게 말했다. "내 작품을 팔라고? 파는 것은 작품의 일부가 아니다. 스스로 만들 수도 있는 것을 살 만큼 멍청한 사람들도 아마 있을 것이다. 그들에게는 훨씬 더 안 좋은 일이다". 칼 안드레는 1968년 버몬트의 윈덤 칼리지에 설치한 야외 건초 더미(지겔로우프의 또 다른 기획 작품)에 대해, "분해되어 점차 사라질 것이다. 그러나 나는 판매용 조각을 만드는 것이 아니니 (…) 이것은 결코 재산이 될 수 없다"라고 말했다. 독창성, "예술가의 터치", 개별 스타일의 경쟁적인 측면에 대한 이러한 공격은 천재성 이론, 그때까지 떠받들던 가부장적이고 지배계급을 위한 예술에 대한 공격이었다.

일부 개념미술 작가들은 '산업적인' 접근법을 전제로, 팝아트(이미지와 기법), 미니멀리즘(작가의 손을 떠나 제작)을 모방했다. 일찍이 루셰이는 자신의 사진으로 만든 아티스트북에 대해 "예술사진을 모아놓고자 한 것이 아니라, 그것은 산업 사진과 마찬가지로 기술 자료다"라고 말했다. 그는 사진이 '중립적'이도록 텍스트를 제거했다. 미니멀리즘은 '중립성'을 추종했고, 이것은 사물을

만드는 방식뿐 아니라 감정과 미에 대한 기존의 생각을 과격하게
지워버리는 데에도 적용되었다(모리스의 1963년 작품 〈카드 파일〉과
〈미학적 철회에 대한 진술서〉가 그 선례다). 1967년 르윗은 "아이디어가
예술을 생산하는 기계가 된다"고 말했다. 보크너는 뉴욕의 스쿨 오브
비주얼 아트에서 '비예술(non-art)'과 사무적인 미술 도표를 포함한
'설계도' 전시를 기획했다. 안드레는 자신의 작품에 대해 마르크스주의
용어를 빌려, 물질의 '입자'를 기본으로 한다고 설명했다. 데니스
오펜하임은 밀 생산에 관한 (그리고 그 결과를 낳은) 두 개의 대규모
대지미술을 실행했다. 독일에서는 힐라 베허와 베른트 베허 부부가 산업
시설을 있는 그대로 정면을 향해 찍은 이미지들로 기록사진의 새로운
틀을 제시했다. 영국에서는 존 래섬이 작가 취업 알선 그룹(Artists
Placement Group, APG)을 시작하며 작가들에게 '현실 세계'의
일자리를 알선했다. 이러한 발언들의 표면 아래에서 흔히 감지할 수
있었던 것은 미술을 남부끄럽지 않은 일로, 좀 더 피상적인 차원에서는
노동계급과 동일시할 필요가 있었다.

　　또한 미술이 '평범한' 세상에서 고립되지 않게 하기 위해 고안된
연관된 개념이 스타일과 원작자에 대한 새로운 시각인데, 이것은
후기다다이즘의 전용(appropriation)으로 이어졌다. 피터 플라젠스는
『아트포럼』에 《557,087》에 대한 평을 쓰며 "전시에 전면적인 스타일이
있고, 그것이 너무 만연해 사실상 루시 리파드가 작가이고 그녀의
매체가 작가들이라고 할 수 있겠다"고 말했다. 물론 비평가의 매체는
언제나 작가다. 비평가들은 전용의 원조다. 개념미술가들이 다다이즘을
따라 이 영역에 들어섰다.

　　뒤샹식 개념 '주장하기'에서 시작된 1960년대의 전용은 미술계
작가들이 존 하트필드의 고전적인 포스터 제작 기법을 차용하거나,
새롭고 종종 풍자적인 결말을 위해 미디어와 그 밖의 친숙한 이미지를
끌어들이며 더욱 정치적인 것이 되었다(이 아이디어는 1970년대
후반 '옥외 광고판을 수정'하는 것으로 확장되었다). 공공 영역에서는

정보와 시스템이 목표 대상이었다. 다른 작가들의 작품이나 글을 전용하는 것, 때로는 일종의 협업으로 서로가 동의해 가져다 쓰는 이런 행위는 개념미술의 또 다른 전략이었다. 60년대 전반에 걸친 집단 행위에 대한 관심과 더불어, 개별 상품으로서의 미술에 대한 호전적 태도 또한 깔려 있었다. 바셀미는 제임스 로버트 스틸레일스라는 또 다른 자아를 택했다. 가명의 아서 R. 로즈[아마도 로즈 셀라비, 바버라 로즈, 예술(Art), 저자/권위(Autho/rity), 발기(tumescence) 등에 대한 다양한 말장난]는 작가들을 인터뷰했다. 나는 상상의 라트반[Latvan, 이후에는 라트바나(Latvana)] 그린(Greene)을 인용했다. 1969년 이탈리아의 작가 살보는 레오나르도 다빈치가 루도비코 일 모로에게 쓴 편지를 차용했다. 1970년 에두아르도 코스타는 〈최초의 개념미술 작가들 중 어느 누군가 만든 작품과 본질적으로 똑같으며, 원작보다 2년 앞서 제작했고 다른 누군가가 서명한 작품〉으로 미술계의 선착순 성향을 비꼬았다.

〈로버트 배리가 이언 윌슨의 작품을 발표한다〉(1970년 7월)에서 작품은 이언 윌슨이라는 이해하기 어려운 "구두 커뮤니케이션"의 한 부분으로, 윌슨은 이것을 한때 "구두 커뮤니케이션의 자연스러운 맥락에서 사물이나 아이디어"를 가져와 미술의 맥락에 집어넣어 말함으로써 "개념이 되었다"고 묘사했다. 남의 것을 가져가 '발표'하는 배리의 작품 연작 중 또 하나는, 나의 카드식 목록 세 장과 평론을 납치해 자신의 1971년 파리 전시회의 전체 내용물로 썼다. 특히 복잡했던 교환 중에, 나는 미술, 복제, 비평의 이 우여곡절을 무척 즐기면서 이 모든 상호 전용에 대해 썼고, 이 글은 동시에 더글러스 휴블러와 다비드 라멜라스의 다른 두 가지 작품의 일부가 되었다. "이게 모두 무엇이라고 불러야 하는가에 대한 문제인가?"라고 나는 수사적으로 물었다. "그것이 중요한가?" (나는 여전히 그것이 궁금하고, 여전히 예술과 그 나머지 모든 것 사이의 구분을 가능한 한 없애려 노력하고 있다.) 이것이 개념미술이 다다이즘의 의미 있는 놀이에 가장

가까이 갔을 때였고, 이것은 사실 예술이 무엇이며 또 무엇을 할 수 있는지에 대한 전체적인 구상에 영향을 미쳤던 정치적인 질문이었다.

'이미지'라는 기초어가 재현(representation, 어느 한 가지가 그 자신 이외의 어떤 것을 지칭한다는 점에서)만을 의미할 필요는 없다. 재-현(re-present)한다는 것은 사건(events)의 공간에서 진술(statements)의 공간으로, 또는 그 역의 경우에 보는 사람의 준거틀(referential frame) 안에서 이동하는 것으로 정의할 수 있다. 상상화[imagining, 영상화(imaging)와 달리]는 그림에 대한 집착이 아니다. 상상은 투영하는 것, 관찰한 사물의 본성에 대한 아이디어를 외면화하는 것이다. 그것은 본래 결과물이 없던 것을 재생산한다.—멜 보크너, 1970

예술에 대한 인식과 과정/생산물의 관계를 개혁하고자 했던 작가들에게는 정보와 시스템이 구도, 색, 기법, 물리적 현전에 대한 전통적인 형식적 관심을 대체했다. 그림에 집중하기 위해 그 위에 직사각형의 프레임 형식을 놓듯이, 시스템은 삶 위에 놓인다. 목록, 다이어그램, 측정, 중립적인 묘사, 그리고 많은 경우에 셈이 가장 흔하게 반복에 대한 집착, 일상과 일과(日課), 실증주의 철학, 실용주의를 도입하기 위한 수단이 되었다. 거대한 숫자[마리오 메르츠의 유사(pseudo) 수학적 피보나치 수열, 배리의 〈10억 개의 점〉(1969), 가와라의 〈백만 년〉(1969), 그리고 사전, 유의어, 도서관, 언어의 기계적 측면들, 수열(르윗과 다르보벤), 규칙적인 것과 사소한 것(예를 들어, 이언 머리의 1971년 작 〈연이은 20개의 파도〉)에 매료되어 있기도 했다. 단어 목록도 마찬가지로 유행이었으며, 그 예로 배리의 1969년 작품은 그가 적어도 1971년까지 지속하며 자체적으로 '개선' 사항을 담은 것으로 다음과 같이 시작했다. "그것은 온전하고, 결정적이며, 충분하고, 개별적이고, 알려졌고, 완전하고, 노출되었고, 이해하기 쉽고, 분명하고,

영향을 미치고, 효과적이고, 지시적이고, 의존적이다".

엄격함이 쾌락보다 우선시되었고, 고의적으로 '지루하기'까지 했다(이것은 부산한 표현주의적 개인주의와 관객을 즐겁게 하는 팝아트에 대한 대안으로 미니멀리즘에 의해 정당화되었다). 많은 개념미술에는 분명히 금욕주의적인 태도와 함께 유사 과학 자료와 신철학의 알아듣기 힘든 말에 매료된 부분이 있었다. 한 멋진 전례가 그레이엄의 〈1966년 3월 31일〉로, 알려진 우주의 가장자리까지 1,000,000,000,000,000,000,000,000.00000000마일에서 천체, 지리, 몇몇 지역을 거쳐 작가의 타자기와 물잔으로, "망막에서 각막까지의 .00000098마일" 거리를 나열한 작품이다. 도널드 버지의 1968년 작 '돌' 시리즈는 이러한 원동력과 맥락의 개념을 합쳐서 거의 우스꽝스럽게 극단까지 가며, 일기도, 전자 현미경, 엑스레이 사진, 분광 사진과 암석 분석을 포함해, "돌의 선택된 물리적 측면, 즉 위치, 상태, 시간과 공간"을 기록했다. "지질학적 순간에서 지금까지, 그리고 물질의 크기에서는 대륙에서 원자까지", "이 정보의 규모는 시간에 따라 확장된다"고 버지는 말했다. 디베츠가 원근법을 조작해 벽, 땅 위에 직사각형이 아닌 것이 직사각형으로 보이게 했던 것처럼 때로는 재치를 보이는 경우도 있었고, 1968년에는 텔레비전의 사각 틀에 들어맞게 원근법을 수정해 트랙터가 고랑을 파는 장면을 보여주었다.

과정을 강조하는 점 또한 로자노, 파이퍼, 길버트와 조지의 살아 있는 조각 작품들, 그리고 특히 1969년에 시작되었던 미얼 래더맨 유켈리스의 '유지관리 예술(Maintenance Art)'과 같은 경우처럼, 삶으로의 예술, 예술로서의 삶으로 이어졌다. 1971년 하케의 부동산 작품은 검열 대상이 되었고, 앨런 캐프로는 '비예술가(un-artist) 교육'에 관한 글을 출판해 큰 영향을 미쳤으며, 크리스토퍼 쿡은 보스턴의 현대미술연구소의 감독 역할을 맡아 대규모의 '삶으로서의 예술'을 1년에 걸친 작품으로 실행했다. 퍼포먼스에서는 비토 아콘치의 '미행' 작업, 그리고 테이프로 친 사각형 안에 고양이를 두고 30분 동안

손을 사용하지 않은 채 걸음으로 에워싸며 고양이의 움직임을 막는
〈구역〉(1971)에서와 같이 개념화된 즉흥이 유사하게 일조했다. 린다
몬태노, 린 허시먼, 테칭 시에의 후기 작품들은 이러한 유산을 확장해
나갔다.

커뮤니케이션(그러나 커뮤니티는 아닌)과 분배(그러나
접근성은 아닌)가 개념미술의 본질이었다. 비록 형식은 민주적인
활동을 지향했으나 내용은 그렇지 못했다. 아무리 탈출의 의도가
반체제적이라고 해도, 대부분의 작품은 미술을 참조하는 것으로 남아
있었고, 미술계와의 경제적, 미학적 유대를 완전히 끊지 못했다(가끔은
우리도 아슬아슬한 상태라고 생각하고 싶어 했다). 더 많은 대중과
접촉하는 일은 모호했고 미숙했다.

놀랍게도 미국에서는 (내가 아는 한) 특히 기존의 기관 안에서나
그 대안으로도 교육에 대한 고민이 거의 없었다. 1967년에는
암스테르담의 미술가들인 디베츠, 헤르 판엘크, 뤼카선이 단명했던
'국제 예술가 재교육 기관'을 시작했다. 가장 영향력 있는 모델은 요제프
보이스였는데, 그는 1969년 다음과 같이 말했다.

가르치는 것이 나의 가장 위대한 작품이다. 나머지는 노폐물이고
증거다. (⋯) 내게 오브제는 더 이상 별로 중요하지 않다. (⋯) 나는
마르크스주의 교리 앞에서 예술과 창조성의 개념을 재확인하기
위해 노력하고 있다. (⋯) 나에게는 생각의 형성이 이미 조각이다.

언어 전략으로 개념미술은 정치적이 되었으나, 포퓰리스트가
되지는 못했다. 사람들 사이의 커뮤니케이션은 커뮤니케이션에
대한 커뮤니케이션보다 부차적인 것이었다. "예전에 유럽이나
캘리포니아에서 일을 하려면 몇 년이 걸렸던 반면 지금은 [뉴욕에서]
전화 한 통이면 된다. 이것은 대단한 변화다. 재빠른 소통은 누구에게나
기회가 있다는 것을 의미한다"고 지겔로우프는 말했다. 팩스와 인터넷

시대에 이것이 예스럽게 들리겠지만, 당시에는 N.E. Thing Co.의 텔렉스 기술 도입도 대담한 '예술 이상의 것'처럼 보였다.

때로는 제임스 콜린스가 서로 전혀 모르는 두 사람을 공공 장소에서 소개하고 악수하는 사진을 찍고 나서, 이 거래에 대한 '진술서 (affidavit)'에 서명하라고 부탁했던 1970~71년 작 〈소개 작품〉처럼, 내용이 어느 정도 접근 가능한 듯했다. 그러나 이러한 작품들에도 효과적으로 학문화시키는 '기호학적' 요소가 있었다. "메시지가 문화적으로 분리되어(disjunctively) 기능한다는 것이 메시지에 대한 수신자의 관계를 이론적인 구성으로 재조정하는 장치로 쓰였다".

대부분의 경우 커뮤니케이션은 분배 방식으로 인지되었고, 이것이 포퓰리스트의 욕구가 일어났으나 실현되지는 못했던 부분이다. 분배 방식은 주로 작품 안에 구축되어 있었다. 위너는 '소유권'에 관한(또는 소유권을 피하기 위한) 조항으로 이 문제에 대해 그의 모든 작품에 동반하는 가장 고전적이고 간결한 분석을 내놓았다.

1. 작가는 작품을 구성할(constructed) 수 있다.
2. 작품은 제작될(fabricated) 수도 있다.
3. 작품이 축조될(built) 필요는 없다.
작가의 의도와 동일하고 일관되는 한, 상황(condition)에 대한 결정은 작품 수령(receivership) 시에 수취인에게 있다.

관례적인 미술 시장에 동력이 되었던 것은 참신함이었고, 참신함은 속도와 변화에 의존했으므로, 개념미술가들은 메일아트, 빠른 편집과 출판으로 만드는 책 작품, 그 밖의 작은 것이 낫다는 전략으로 인해 미술관이 후원하는 전시와 전시 도록의 번거로운 기존의 과정을 제치고 더 빨리 나아갈 수 있는 것을 자랑스러워했다. "일부 작가들은 이제 작업실을 팔리지 않을 물건들로 채우는 것이 터무니없다고 생각하고, 작품을 만든 후 가능한 한 빨리 전달하려고 한다. 이들은

맹렬한 속도 증후군에도 불구하고 작품을 원하는 대로 만들 방법을
생각하고 있다. 속도를 고려해야 할 뿐 아니라 이용해야 한다는 것"을
1969년에 나는 우르줄라 마이어에게 말했다. "새로운 비물질화된
미술은 (…) 뉴욕에서 권력 구조를 빼내어 작가가 그때 원하는 곳으로
퍼뜨릴 수 있는 방법을 제공한다는 것이다. 이제 많은 예술은 희석되고
때늦은 순회전이나 기존의 정보 네트워크에 의해서 옮겨지는 게
아니라 작가가 직접 운송하거나 작가 안에 있다".

　　커뮤니케이션은 세 가지 방식으로 미술과 연관된다. (1) 작가가
　　다른 작가들이 하는 일을 알고 있는 것. (2) 미술 커뮤니티가
　　작가들이 하는 일을 알고 있는 것. (3) 세상이 작가들이 하는
　　일을 알고 있는 것 (…) 나는 대중에게 알리는 데 관심이 있다.
　　[가장 적당한 수단은] 책과 전시 도록이다.—세스 지겔로우프,
　　1969

60년대 후반에 우리가 숙고했던 것 중 하나는 미술 잡지의 역할이었다.
정기 간행물은 제안된 프로젝트, 사진-텍스트 작업, 아티스트북의
시대에 그저 복제, 논평, 홍보뿐 아니라 미술 자체를 위한 이상적인
수단일 수 있다. 언젠가 나는 기생(parasite) 잡지에 관해 친구들과
브레인스토밍했던 기억이 난다. 기생 잡지의 각 '호(issue)'가
매달 다른 '숙주(host)' 잡지 안에서 나타나는 식이다. 독자에게 미술에
대한 간접적인 정보가 아닌 직접적인 정보를 전달하고자 했던
아이디어였다[당시 코수스, 파이퍼, 이언 윌슨이 작품을 신문에 '광고'로
냈다. 1980년대에 하케와 그룹 머티리얼(Group Material)은 이 전략을
다시 사용했다].
　　1970년에 지겔로우프는 당시 활발하던 영국 학술지 『스튜디오
인터내셔널』의 편집장 피터 타운센드의 열렬한 지지로 한 호를 맡아
'큐레이터' 여섯 명(비평가 데이비드 앤틴, 제르마노 첼란트, 미셸

클로라, 찰스 해리슨, 한스 슈트렐로브, 나)과 함께 일종의 잡지 전시를 만들었다. 우리는 각자 8쪽을 할당받아 원하는 대로, 원하는 작가로, 그리고 뭐가 됐든 작가들이 원하는 것들로 지면을 채울 수 있었다. 클로라는 뷔렌을 선택했고, 뷔렌은 노랗고 하얀 줄무늬로 종이를 덮었다. 슈트렐로브는 디베츠와 다르보벤을 택했다. 남은 큐레이터들은 한 쪽에 한 명씩 8명의 작가를 선정했다. 내 '전시'는 돌림편지였다. 나는 각 작가에게 다음 작가가 작품을 만들 '상황'을 제공해달라고 부탁했고, 작품들이 누적되어 하나의 순환 작품이 되었다(예를 들어, 위너가 가와라에게 "친애하는 온 가와라 씨, 미안하지만 제가 당신에게 제시할 수 있는 유일한 상황은 당신이 좋은 하루를 보내기를 바라는 마음뿐입니다. 안부를 전하며, 로런스 위너 드림"이라고 전했고, 가와라는 르윗에게 "나는 아직 살아 있다"고 전보를 치는 것으로 답했으며, 르윗은 이 문장을 74개의 순열로 만드는 식으로 응했다).

분권화와 국제주의는 지배적인 분배 이론들에서 나타나는 주요 측면이었다. 이것은 '미술계'가 서구의 대부분으로 확장된 오늘날 이상하게 들린다(《지구의 마술사들》과 아바나비엔날레에도 불구하고 '글로벌'이란 여전히 손이 닿지 않는 곳에 있지만). 그러나 60년대의 뉴욕은 50년대 후반의 파리에서 미술의 중심지라는 이름을 넘겨 받은 후, 자처해 자기만족하는 고립에 빠져 있었다. 동시에 60년대의 정치 투쟁들은 세계의 젊은이들 사이에 새로운 유대감을 구축하고 있었다(개념미술 문헌에는 거의 언급되는 바가 없으나, 파리의 상황주의자들은 많은 점에서 그 목표가 유사했다. 그러나 미디어와 스펙터클에 대한 프랑스의 초점은 정치적으로 훨씬 더 수준이 높았다).

쉽게 이동할 수 있고 쉽게 전달할 수 있는 개념미술의 형식은 주요 미술관 바깥에서 활동하는 작가들이 새로운 아이디어의 초기 단계에 참여할 수 있게 했다. 그 예로, 가장 창의적이고 폭넓게 작업한 초기 개념미술 작가 중 한 명인 휴블러는 매사추세츠 브래드퍼드에 살고 있었다. 이들은 또한 전국이나 세계를 돌아다니며 직접 작품을 가지고

이동할 수 있었다. 당시에 나는 미술가들이, 관광이 아니라 작품 소개를 목적으로, 여행을 더 많이 할 때 작품이 만들어진 환경의 분위기, 자극제, 에너지를 함께 가져갈 수 있다고 주장했다(뉴욕은 여전히 그 에너지의 주요 원천으로 시사되었다). "사람들은 좀 더 현실적이고 편안한 상황에서 작품과 그 이면의 아이디어를 직접 접하게 된다". [이것은 '객원 작가(visiting artist)' 강의 시리즈가 미국의 학술 제도로 자리잡기 이전의 일이었다. 여성해방운동에서 비롯한 작가의 슬라이드 등록과 함께 이러한 강의 시리즈는 미국 미술 학생들의 교육을 변화시켰고, "좋은 작가가 없다"는 큐레이터의 변명을 무효화시켰다.] 의기가 드높았다. 비상품화된 '아이디어 미술'에서 우리 중 일부는(아니면 나만 그랬나?) 미술계를 민주적인 기관으로 바꿀 수 있는 무기가 우리 손 안에 있다고 생각했다.

60년대 말 무렵, 미국 전반과 영국, 이탈리아, 프랑스, 독일, 네덜란드, 아르헨티나, 캐나다(특히 밴쿠버와 핼리팩스)에서 '아이디어 미술 작가들'과 지지자들 사이의 연결이 이루어졌다. 1970년대에는 오스트레일리아(시드니의 이니보드레스 그룹)와 유고슬라비아(OHO 그룹)도 나섰다. 우리는 유럽이 이 새로운 네트워크와 전파의 수단으로서 미국보다 더 적절한 기반이라고 보기 시작했다. 젊은 미국 작가들이 유럽에 초대되면서 젊은 유럽 작가들도 독립적으로 뉴욕에 나타나, 또래의 동료들과 연락하고, 상업화랑 제도와 연계 없이 적은 비용으로 광범위한 국제 '프로젝트'를 만들어내기 시작했다. 당시에는 영어를 잘하는 경우가 드물었기 때문에 프랑스어가 공용어였다. 유럽 정부의 후한 기금(그리고 지적, 정치적 수준에 관한 큐레이터들의 더 많은 공감)과 독일의 쿤스트할레 제도가 실험의 속력을 높였다. 뉴욕의 미술계는 몹시 자만심에 차 있어서, 개념미술이라는 모기가 뚱뚱한 옆구리를 물어뜯는 것쯤은 그다지 신경 쓸 필요도 느끼지 않았다. 영국의 비평가 찰스 해리슨은 1960년대 후반, 파리와 여러 유럽의 도시들이 1939년경에 뉴욕의 위치에 있었다고 지적했다. 즉,

화랑과 미술관의 체계가 있었지만 너무 따분하고 새로운 미술과는 무관해 그것을 피해 갈 수 있다는 느낌이 있었다. 나는 "반면 뉴욕에서는, 현재의 화랑, 돈, 권력의 구조가 너무 견고해 가능한 대안을 찾기가 아주 힘들 것"이라고 말했다.

1970년 여름 뉴욕 현대미술관에서 열린 키내스턴 맥샤인의 굉장히 국제적인 전시 《정보》는 예상하기 어려운 이례적인 것이었다. 이것은 미술을 중심으로 한 시스템과 정보 이론에 대한 관심에서 비롯되고, 이후 켄트 주립대와 캄보디아[5]에 대한 전국적인 분노로 탈바꿈되어, 당시까지 신중하고 평소 모험심 없는 기관이 시도했던 어떤 것과도 비교할 수 없는 혁신적인 전시가 되었다. 멋진 전시 도록은 비격식적인 '타자기' 글씨와, 인류학에서 컴퓨터 공학에 이르는 광범위한 미술 외의 자료 사진, 그리고 다방면에 걸친 학제간 연구 추천 도서를 실어 개념미술가의 아티스트북처럼 보였다. 나는 (개념미술에 깊은 영향을 받아 소설을 쓰고 있던 스페인에서) 이상한 비평 글을 기고한 탓에 작가들과 함께 목차에 나열되었고, 다른 곳에서는 (큰따옴표 안의) '비평가'였다. 많은 작가들 또한 알 만한 역할에서 스스로 거리를 두는 한 방편으로 큰따옴표 처리를 바랐을 것이다. 당시의 또 다른 시도들로는 영화, 비디오, 책, 존 조르노의 〈시를 돌려라(Dial-A-Poem)〉도 전시되었다. 에이드리언 파이퍼는 백지로 채워진 노트 연작을 출품했고, 관람객은

"적거나 그리거나 그 외 이 상황[이 글(statement), 빈 공책과 펜, 미술관의 맥락, 당신의 즉각적인 심리 상태]이 만든 어떤 반응을 보여주기를 요청받았다".

5. 1970년 닉슨 대통령이 중립국인 캄보디아에 폭격을 승인한 것에 항의하는 켄트 주립대 비무장 학생 시위대에 실탄을 발포한 이른바 켄트 주립대 총격 사건을 말한다—옮긴이

III. 삶 자체의 매력

가장 독창적인 것은 삶 자체의 신비와 매력을 지닌 것이다. 그것은
예술에 결핍된 강단성이다.—에이미 골딘, 1969

불가피하게, '미술이 아닌 것(not art)'이나 '비미술(non-art)',
'반미술(anti-art)'로 여겨지는 개념미술의 문제는 타자기로 친 복사
종이들, 흐릿한 사진들, 급진적인(때로는 터무니없거나 가식적인)
몸짓들 앞에서 제기되었다. (훗날 유명 소설가가 되기 위해 '시각'
미술에 대한 호전적인 시도를 포기했던) 프레데릭 바셀미는
단어[예술]의 사용을 거부하며 그 개념을 거절했다.

　　나는　　 의 맥락에 있다고 해서 누군가　　 을 하는 것을
　　인정해야 한다고 생각하지 않는다. (…) 나는　　 라는 단어를
　　좋아하지 않는다. 나는　　 라는 단어가 정의하는 작품을
　　좋아하지 않는다. 내가 좋아하는 것은 제작(production)이라는
　　개념이다. 나는 시간을 보내기 위해 제작한다.

　　때로는 누가 작가인지, 그리고 어느 정도까지 미술이
스타일인지가 문제였다. 아트 앤드 랭귀지의 초기 구성원이었던
작고한 오스트레일리아의 미술가 이언 번은 1968년 성명에서 많은
개념미술 작가들이 갖고 있던 반(anti)스타일의 입장에 관해, "발표
형식(presentation)은 그 자체로 쉽게 형식이 되기 때문에 언제나 문제가
되고 오해의 소지가 있다. 나는 언제나 가장 중립적이고, 작품의 정보를
방해하거나 왜곡하지 않는 방식을 택한다"고 말했다.

　　빈 공간과 공허에는 내가 개인적으로 매우 관심 있는 무엇인가가
있다. 떨쳐버릴 수 없는 것 같다. 그저 공허. 세상에서 그보다 더

강력한 것은 없는 듯하다.—로버트 배리, 1968

제시된 해결책 중 하나는 타불라 라사였다. 1970년 존 발데사리는
1953년 5월부터 1966년 3월까지 만든 자신의 모든 작품을 불태우고
새롭게 출발했다. 코즐로프는 빈 필름 릴을 제시해 거부(rejection)
자체를 자신의 작품으로 만들었는데, 이를 통해 작품을 개념화한 다음
거부하면서, 작가로 남아 있지만 실행에서 해방되었다. 영국에서는
키스 아나트가 〈이 전시에 아무것도 하지 않는 것을 작품으로 출품할
수 있을까?〉라는 제목의 작품으로 '생략 행위로서의 미술'에 대해
숙고했다. 오스트레일리아에서 피터 케네디는 붕대를 마이크에서
카메라로 옮기며, 침묵과 보이지 않는 것 사이에서 이중으로 억제된
이동(transition)을 형성하는 10분 길이의 작품을 만들었다.

　　1969년 내가 폴라 쿠퍼 갤러리에서 기획했던 예술 노동자
연합(AWC) 자선 행사를 위한 전시에서는 비물질화의 징후가
상당히 진척되어 (보기에) '텅 빈' 방처럼 보였다. 하케의 〈기류〉(작은
선풍기), 눈에 보이지 않는 배리의 〈자기장〉, 위너의 〈공기 소총 한
발로 벽에 생긴 작은 구멍〉, 윌슨의 〈구두 커뮤니케이션〉, 칼텐바크의
'비밀(secret)', 리처드 아트슈와거가 벽에 그린 작고 검은 블립,[6]
휴오트의 '이미 존재하는 그림자들', 안드레의 바닥에 놓은 아주 작은
케이블 선 작품 등의 작품이 그것이다. 반면, 가장 작은 방은 사진,
텍스트, 복사본과 그 외 크기가 줄어든 미술 출력물들로 가득 차 있었다.

　　이것은 상대적으로 보수적인 표현이었다. 배리는 자신의 전시
중 하나를 갤러리의 문을 닫는 방식으로 갤러리 제도의 폐쇄적인
폐소공포증적 공간을 거부했다. 뷔렌은 밀라노에서 자신의
트레이드마크인 흰색과 다른 한 가지 색 줄무늬를 이루는 천을 써
입구를 막음으로써 하나의 동작으로 전시를 '열고' '닫았다'.
아르헨티나에서 그라시엘라 카르네발레는 오프닝에 온 관객들을 텅 빈
방에서 맞았다. 문은 그들이 모르는 사이에 밀폐되었다. "작품은 입구와

　　6. blip, 작가가 이름 붙인 길고 둥근 점—
옮긴이

출구를 막는 것과 예측할 수 없는 관객들의 반응이었다. 1시간 이상 경과 후 그 '감옥수'들은 창문을 깨고 '탈출했다'".

이러한 탈출 시도는 사실 관객보다 작가들이 행한 것이었다. 이 경우 관객은 제도 탈피라는 작가들의 욕구를 실연하도록 강요받은 것이었다. 이러한 논의의 대부분은 경계—전통적인 예술의 정의와 맥락에 의해 부과된 것들, 그리고 그들이 그리는 새롭고 자율적인 선을 지적하기 위해 작가들이 선택한 것들—와 관련이 있다. "모든 정당한 예술 작품은 한계를 다룬다. 엉터리 예술은 한계가 없다고 생각한다"고 스미스슨이 말했다. 휴블러와 오펜하임 같은 작가들은, 공간과 맥락에 대한 보다 추상적인 개념이 일반적으로 지역적 특수성보다 우세하긴 했지만, 현장이나 장소를 재분배하는 데 초점을 맞추었다.

> 미니멀 아트의 징후에서 나타난 보다 성공적인 작품은 그 자체를 거부해, 관객이 순수한 한계, 또는 경계에 1 대 1로 마주할 수 있게 했다. 오브제에서 장소로의 이러한 이동(displacement) 내지 감각적 압박은 미니멀리즘의 주요 공헌이 될 것이다.—데니스 오펜하임, 1969

휴블러는 시간과 공간의 한계를 무시했던 전형적인 '개념미술적' 태도로 만든 많은 지도 작품들, 이와 더불어 1970년에 종이에 수직선을 그리고 그 아래 "위의 선은 매일 공전하는 속도에 따라 자전한다"고 쓴 작품 등을 통해 장소(또는 공간)를 '비물질화'했다. 보크너는 건물 내부의 건축 측량을 상세히 기술하는 연작을 만들었던 해에 다음과 같이 썼다. "훨씬 최근의 과거 미술은 사물에 안정된 속성, 즉 경계가 있다고 근본적으로 가정한다. (…) 그러나 경계는 단지 그것을 찾아내고 싶어 하는 우리의 욕구가 조작해낸 것일 뿐이다". 발데사리는 이 아이디어를 사회적 맥락에 적용하며, 조지 니콜라이디스와 함께 1969년 시애틀에서 열린 《557,087》전에 맞춰 '게토 경계(ghetto boundary)'라는

프로젝트로 작품을 만들었는데, 본래 의식을 북돋으려는 의도였지만 오늘날에는 아마도 인종 차별로 받아들여질 것이다. 이들은 작은 금색, 은색의 레이블을 미국 흑인들이 사는 동네의 경계를 따라 전신주와 도로명 게시판에 붙였다.

> 나는 급진적인 제스처를 위해 마지막 남은 미개척지 중 하나가 상상력이라고 생각하기 시작했다.—데이비드 워이너로비치, 1989[7]

우리가 열심히 상상하고, 또 어느 정도는 세상에 나아가던 1969년에도, 나는 "아마도 미술계는 개념미술을 또 다른 '운동'으로 흡수할 수 있을 것이고 크게 주목하지는 않을 것 같다. 미술계 기득권층은 사고 팔 수 있는 오브제에 너무나 의존하기 때문에, 그러한 현재 체제에 반하는 미술에 큰 기대를 하지 않는다"고 의심했다(이것은 오늘날 사실로 남아 있다—지나치게 구체적인 미술, 이름을 대는 미술, 정치에 대한 것이나 장소, 그 외 어떤 것에 대해서든 미술은 추상화되고 일반화되고 완화될 때까지는 시장성이 없다). 나는 1973년에 이르러 약간의 환멸을 느끼면서 『6년』의 '후기'에 다음과 같이 쓰고 있었다. "'개념미술'이 일반적인 상업화, 파괴적으로 '진보적인' 모더니즘의 접근을 피해 갈 수 있으리라는 희망은 대부분 헛된 것이었다. 1969년에는 (…) 아무도, 새로운 것에 대한 대중의 탐욕도, 과거의 것이거나 정확히 인지되지 않는 사건에 대한 복사지 한 장, 순간적인 상황이나 상태를 기록한 사진 한 뭉치, 완성되지 못할 프로젝트, 녹음되지 않고 구두로 전한 말들에 대해 돈을, 적어도 많이는 지불할 것 같지 않았다. 그래서 이 작가들은 상품화와 시장지향성의 압제에서 강제적으로 풀려날 것 같았다. 주요 개념미술 작가들은 3년이 지나면서 이곳[8]과 유럽에서 상당한 가격으로 작품을 팔고 있다. 그리고 전 세계적으로 권위 있는 화랑들에 소속된(게다가 더 뜻밖의 사실은 전시까지 하는) 작가들이 되었다. 분명 오브제를 비물질화하는 과정에서 커뮤니케이션 관한 어떤 작은

7. David Wojnarowicz, "Post Cards from America: X=Rays from Hell," in *Witnesses: Against our Vanishing*, exh. cat. (New York: Artists Space, 1989), 10.
8. 뉴욕—옮긴이

혁명을 얻었을지라도 (…) 자본주의 사회에서 미술과 작가는 사치로 남아 있다".

그렇지만 더 길게 보았을 때, 개념미술 작가들이 만든 사례는 융통성이 있어, 때로 미술적 맥락에서 젠체하고 건방진 태도로 사용되는 것만 완전히 제외하면, 오늘날에도 유용한 것은 확실하다. 1966년에서 1975년 사이의 10년 동안 여러 협동조합 갤러리(55 Mercer와 A.I.R이 잘 알려진 생존자들이다), 많은 아티스트북[이것이 1976년 프린티드 매터(Printed Matter)와 프랭클린 퍼니스 아카이브의 설립으로 이어졌다], 예술 노동자 연합이 베트남 전쟁과 함께 쇠잔해진 후 개념미술 작가들이 이끄는 또 다른 행동주의 미술들의 조직[문화 변화를 위한 미술가들의 모임(Artist Meeting for Cultural Change)], 국제적인 퍼포먼스 아트와 비디오 네트워크가 생겨났다. 행동주의, 그리고 1960년대 초 개념미술과 관련된 프로젝트들로 시작된 생태주의적/장소 특정적 작품들이 1980년대와 1990년대에 부활했다. 많은 비난을 받았던 1993년 휘트니비엔날레는 개념미술적 바탕을 연상시키는 다소 '정치적인' 작품들을 선보였다. 게릴라 걸스와 같은 페미니스트 운동가들과 여성예술조합(WAC) 또한 1960년대와 1970년대 초의 매체, 일상, 역할극이나 남녀 구분이 없는 차림에서 나타나는 여성 재현에 대한 관심을 재개했다.

아마도 가장 중요한 점으로, 개념미술 작가들은 가장 신나는 '예술'이 아직 예술로 인식되지 않은 채 사회의 에너지 아래 묻혀 있을지 모른다는 것을 보여주었다. 경계를 확장시키는 과정은 개념미술과 함께 끝나지 않았다. '예술'이 의미할 수 있는 바를 확장시킬 잠재력을 가진 연료인 이러한 에너지는 작가들과 연결되기를 기다리며 여전히 그곳에 있다. 미술은 다시 붙잡혀 흰 방(white cell)에 갇히게 되었지만, 가석방은 언제나 가능한 것이다.

솔을 위하여

창조성의 고리를 풀려는 의도로, 그 결과로 생기는 작품보다
는 무엇을 하고 있는지(doing)에 대해 논하는 것은 여러 면에
서 행동의 문제다. 미술, 과학, 인격의 결합이 수반된다. 그것
은 물리적 움직임이 개념적 움직임으로 이어질 수 있는, 행동
이 아이디어와 관련된, 예술 작품에 대한 우리의 전체적인 관
계에 관한 생각으로 이어진다. (…) '유기체는 자신의 내적 질
서를 알고 있을 때 가장 능률적이다.'
— 로이 애스콧, 「변화의 구성」, 『케임브리지 오피니언』 37
　(1964년 1월)

저자의 말

(1973년) 『6년: 작품의 비물질화…』은 기본적으로 연대순으로 정리한 참고문헌과 주요 사건에 대한 목록이다. 매 해는 그해에 출간된 책 목록과 특정한 달로 구분되기 어려운 몇 가지 일반적인 사건들로 시작한다. 책 목록 다음에는 정기간행물, 전시, 전시 도록, 그리고 이것들에 포함된 작품들이 월별로 분류되었고, 심포지엄, 기사, 인터뷰, 개별 작가들의 글, 인터뷰, 작품, 일반적인 기사와 사건이 보통 이 순서대로 열거되었다.

모든 사실 정보(도서 목록, 연대순, 일반)는 굵은 활자체로, 모든 선집 자료(발췌, 진술, 작품, 심포지엄)는 가는 활자체로, 모든 편집자의 해설은 밑줄로 표시했다.

책 전반에 걸쳐 다음의 축약형이 쓰였다. CAYC: 예술과 커뮤니케이션 센터(Centro de Arte Y Comunicación), Arts: 아트 매거진(Arts Magazine), NETCo.: N.E. Thing Co., NSCAD: 노바스코샤 예술대학교(Nova Scotia College of Art and Design), MoMA: 뉴욕 현대미술관(Museum of Modern Art).

(1996년) 내가 1971~73년에 『6년: 작품의 비물질화…』를 편집했을 때, "…이른바 개념 또는 정보 또는 아이디어 미술에 중점을 둔 미니멀, 반형태, 시스템, 대지 또는 과정미술과 같은 모호하게 정의된 분야에 대해 (종종 정치적인 의미를 함축한) 언급한 것으로…"라는 거의 100 단어에 가까운 제목을 달았다. 첫 원고는 최종본의 거의 두 배에 가까운 분량이었고[미국 미술 아카이브(Archives of American Art)가

나머지를 보관하고 있다], 출판된 길이만으로도 나는 아무도 전체를
다 읽지 않을 것이라고 확신했다. 책이 나왔을 때, 몇몇 괴짜들은
책을 내려놓지 못했고, 또 많은 이가 본의 아니게 비밀이라고 생각했던
숨은 이야기를 찾아가며 열심히 읽어 내려간다는 소식에 놀랐다.
이후 이 책은 10년 이상 절판 상태였고, 역설적이게도 책이 지지하던
미술의 운명과 유사하게 매우 비싼 소장품이 되었다. 나는 캘리포니아
대학 출판부의 편집장 샬린 우드콕이 『6년』을 재판하며 내가 계속
도울 수 있도록 한 것을 매우 기쁘게 생각한다. 나의 반항은 게으름,
과거를 파내야 하는 피곤함(보람 있는 일이기는 하지만, 이것이
불가해하게 너무나 많은 대학원생의 마음을 사로잡았다), 또 언제나
훨씬 더 많은 흥미로운 현재의 일에 대한 압박 때문이었다. 그렇지만
나는 페미니즘, 사진, 공공미술, 현대 미국 선주민의 예술을 포함한
현재의 일을 통해 얼마나 자주 개념미술에서 일어났던 과거의 일들을
연상하는지 끊임없이 놀라게 된다. 그것은 당시 우리가 깨달았던
것보다 훨씬 더 풍부한 것이었다. 이 책을 통해 되돌아보며, 나는 그
장르(들)의 밀도와 다양성에 늘 놀란다.

서문

이 책이 하나의 '운동(movement)'이 아니라 한 기간 동안 일어난 크게
다른 현상에 관한 책이기 때문에, 작품을 포함하고 배제하는 데서
다른 사람의 기준으로는 이해하기 어려울 개인적인 편견과 별난 분류
방식 외에 특정한 이유는 없다. 나는 이 책을 1966년과 1971년
사이에 미국과 해외에서 공유하는 감성을 지닌 혼돈의 네트워크를
드러내려는 의도로 계획했다. 그러한 감성이 내가 오브제 작품의
'비물질화'라고 불렀던 것과 다소 관련이 있다면, 이 책의 형태는 질서를
부여하기보다 의도적으로 혼돈을 반영한다. 그리고 내가 처음 1967년에
이 주제에 관해 쓴 이후, 비물질화가 부정확한 용어이며, 종이 한
장이나 사진 한 장도 1톤의 납과 마찬가지로 오브제 또는 '물질'이라는
것이 종종 지적되었다. 인정한다. 하지만 더 나은 용어가 없어, 나는
계속해서 비물질화의 과정을, 또는 물질적인 측면(유일성, 영구성,
장식적인 매력)을 그전만큼 강조하지 않음을 언급해왔다.
　　'기이한 추상(Eccentric Abstraction)', '반형태(Anti-Form)',
'과정 미술', '반환영주의' 또는 무엇이라 부르든, 이것은 부분적으로
산업화된 기하학과 미니멀 아트의 그 방대함에 대한 반작용으로
나타났다. 그러나 미니멀 아트 그 자체가 비관계적(nonrelational)
방식, '구성(composition)' 및 위계적 구분의 중립화를 주장하는
반형식주의였다. 솔 르윗은 오브제가 발생하게 된 시스템의 시각적
결과물보다 개념 또는 아이디어가 더 중요하다는 전제 아래, 내용으로
돌아갈 것을 주장하며 형식주의를 붕괴시켰다. 그는 철저한 순열로
체계적인 미술에 우연을 재도입했고, 이 아이디어를 무한한 일반화,

또는 다양성을 위해 매우 구체적인 지시에 따라 벽에 직접 제작하는 '연속적[1] 드로잉(serial drawing)'을 통해 성공적으로 연구했다.

1968년을 전후로 일시적으로 만든 '더미(piles)'가 흔하게 등장한 것에서 볼 수 있듯이, 다른 작가들은 (특히 그중에서도 안드레, 백스터, 보이스, 볼린저, 페러, 칼텐바크, 롱, 로우, 모리스, 나우먼, 오펜하임, 새럿, 세라, 스미스슨이 제작한 작품 형태) 시스템보다 물질을 통해 작품의 형태가 결정되는 데에 더 관심을 두었다. 이러한 전제는 곧 시간 그 자체, 공간, 비시각적 시스템, 상황, 기록되지 않은 경험들, 무언의 생각 등과 같은 지속적이지 않은 물질에 적용되었다.

물질적인 재료에 대한 이러한 태도는 직접적으로 관념, 행동, 사고의 과정 자체를 이와 유사하게 다루는 것으로 이어졌다. 이 경우 가장 효과적인 방법은 미술의 맥락, 미술의 구조, 또는 단순히 미술 의식(art awareness)을 강조하거나 덧씌우는 것, 즉 기존의 상황이나 정보 위에 이질적인 패턴이나 물질을 부과하는 것이다(그 예로, 배리, 디베츠, 휴블러, 오펜하임, 스미스슨, 위너 등). 독립적인 형태를 묘사하기보다는 강조를 더하는 것이, 오브제에 흔적을 내는 것에서 직접적인 경험에 대해 발언하는 것으로 이끌었다['효율 극대화(ephemeralization)'는 벅민스터 풀러가 사용한 용어로, '더 적은 에너지, 시간, 공간의 단위를 소모하며 더 많은 것을 해내는 디자인 과학 전략'이다]. 파편화(fragmentation)는 불필요한 문학적 전환(literary transition)이 도입되는 전통적인 통일된 접근법보다 직접적인 커뮤니케이션에 가깝다. 비평 자체가 이러한 직접적인 반응의 과정을 관련이 없는 정보로 막는 경향이 있는데, 여기에 재현한 많은 예술의 간결함과 분리가 정신적인 도약을 하게 만든다. 이것은 다시 감각적이거나 시각적인 현상에 대한 각성을 고조시킨다.

나는 이 책이 점차 조각적 관심이 줄어들었다는 점을 반영하기를 바라고, 책이 전개됨에 따라 의도적으로 텍스트와 사진 작품에 더 집중했다. 이것이 물론 내가 관심을 갖는 많은 작가들이 조각이나

1. 멜 보크너의 글 「연속적 태도」참조. 여기서 보크너는 연속적 태도의 개념을 시리즈(series)와 비교하며, 연속적 질서(serial order)가 스타일이 아니라 방법임을 주장한다. Mel Bochner, "The Serial Attitude", *Artforum*, December 1967, pp. 28–33—옮긴이

회화를 지속하지 않게 되었다는 게 아니라, 단지 이 책에서 다루고 있는 현상들이 그러한 해결책을 기피하는 편이라고 말하려는 것이다. 이 형식(색인을 보지 않고는 미술가 한 개인의 발전이나 활동을 순차적으로 따라갈 수 없다)의 반(反)개인적인 편향이 무엇보다 시간, 다양성, 파편화, 상호관계를 강조할 것을 기대한다. 사실 여기에 포함한 작품 중 일부는 그것이 다른 작품, 더 강력한 작품과의 관계를 나타내거나 심지어 이용해서, 또는 매우 다양한 시점에서 고려한 아이디어를 반복해서, 또는 어떤 아이디어가 완전히 고갈되거나 터무니없는 것처럼 느낄 때까지 몰아갔기 때문이었다. 어쨌든 나는 독자들이 많은 별난 정보를 대면하고 스스로 결정하도록 만들 가능성에 즐겁다.

플럭서스의 콘셉트 아트로 가장된 최초의 개념미술, 일본 구타이(Gutai) 그룹의 퍼포먼스와 신체미술, 해프닝, 구체시(concrete poetry), 대부분의 퍼포먼스와 거리예술, 심지어 우편 체계를 이용한 레이 존슨의 작업, 혹은 이국적으로 참조가 붙은 아라카와의 캔버스와 같이 인상 깊은 별난 징후들조차도 제외된 까닭은, 지면이 부족한 탓과 또 부분적으로 쟁점들이 혼란스러워 미학적인 의도에서 어느 정도 유사성이 유지되지 않고는 다룰 수가 없었던 탓이었다. 이 책은 모든 비물질화된 미술에 관한 것이 아니며, 내가 지적하고 싶은 점은 역사적이기보다 현상학적이다. 아마도 내가 기획해온 전시들이 있기 때문에, 나(그리고 나의 편집자들) 외에는 아무도 책 전체를 다 읽지는 않을 것이라고 말해도 무방할 테다.

『6년』이 시간에 따라 변화하는 아이디어에 관한 것이기 때문에, 지난 작품이나 발언의 사용권을 요청했을 때 작가들 스스로 의구심이 드는 것과 마찬가지의 뒤늦은 깨달음이 나에게도 오는 것은 당연한 일인 듯하다. 따라서, 바로 아래에 싣는, 1969년 12월에 우르줄라 마이어와 내가 행한 인터뷰의 발췌문은 지금의 내가 생각하는 바에 따라 수정됨 없이 당시의 상황을 나타낸다. 상충되는 의견은 후기에 적었다.

LL(루시 리파드): 오브제(object)와 오브제가 아닌(non-object) 미술에
관한 상황이 매우 혼란스러워진다. 사람들은 이것을 마치 가치
판단처럼 사용한다. '이것은 여전히 오브제다' 또는 '드디어
오브제의 상태를 벗어났다'라고 하는 식이다. 작품에 얼마나
물질성이 들어있는지가 진짜 문제가 아니라, 작가가 그것으로
무엇을 하는지가 중요하다.

UM(우르줄라 마이어): 하지만 이 오브제에 대한 관심이 지난 몇 년간
일어난 일들의 근본적인 쟁점이라는 것은 매우 분명하다고
생각한다.

LL 아마도 그것은 20세기 전반의 전형일 것이다. 1960년에 애드
라인하르트가 똑같은 검은 사각형 페인팅을 만든 것이 함축적으로
매우 중요한 종점이었다. 이제 어떤 것을 '넘어서는' 일이
이전만큼 중요하지 않은 상황이 펼쳐졌다고 생각한다. 파편화는
아주 분명하다. 자신이 원하는 것을 하고, 그것이 그린버그식
'발전(advance)'의 기준이나 다른 누구의 기준에 따라 평가받지
않아도 되는 기회가 더 많다. (…) 라인하르트가 이 새로운 미술에
얼마나 많이 연관되는지 불가해한 것이, 이 작가들은 종종
순수한 삶의 상황에서 작품을 만들고, 라인하르트는 예술은
예술 외 어떤 것과도 연관되지 말아야 한다는 점에서 매우
단호했기 때문이다. 더그 휴블러는 삶에 예술의 틀(framework)을
부여한다는 점에서 그와 라인하르트의 작품의 관계를 이해한다.
넓은 의미에서 보면 사진을 찍는 누구나 삶을 도형화한다.
현재 '개념적'이라고 불리는 작가들은 대부분 1967~68년에
'미니멀' 작품을 만들고 있었다. 아마도 배리와 휴블러는 좀
덜하지만, 위너와 코수스는 일관성 또는 통일성을 유지하며
대문자 예술(Art)에 상당한 관심을 둔다. 그들은 확고한 직선으로
작업하고 포함하는 것보다 제외하는 것이 훨씬 더 많은데, 이것은
근본적으로 형식적 또는 구조적 관점이다. 모리스, 백스터,

나우먼은 거부하기보다는 받아들이는 방식을 썼던 다다와 초현실주의자의 시각에 가깝다. 언제나 그런 식으로 분열이 있었다. 이것은 오랜 고전적-낭만적인 것이었으나, 지난 2년 사이 그러한 표현이 상당히 무관한 것이 되었거나 혼란스러워졌다. 예를 들어, 배리는 매우 고전적인 동시에 매우 낭만적인 작가다. 그 변화는, 그리고 그것은 때로 매우 미묘하기도 한데, 비미술적 주제의 다양성을 수용하거나 거부하는 데서 비롯되고, 또는 비미술, 비물질 상황을 이용하는 배리나 휴블러나 위너의 경우에는 열린 시스템보다는 닫힌 시스템을 도입하는 것이다. 이언 백스터는 그럴 수도 있겠지만, 배리는 모든 초자연적인 현상을 '자신의 것이라고 주장'하지 않는다. 배리는 그가 현상들을 알지 못하거나 이름을 붙일 수 없을 때에도 매우 엄격하게 작품을 선택하지만 그러한 것들에 단지 조건을 도입할 수 있을 뿐이다. 근본적으로 이것은 수용 정도의 문제다.

UM 미술이 결국 완전히 다른 맥락에서 작용할 수도 있다고
 생각하는가?

LL 그렇다. 그러나 미술가들이 사물을 바라보는 방식은 말할 것도
 없이, 사람들이 그저 보기 시작하도록 하는 것에만도 엄청난
 교육 과정이 있어야 할 것이다. (…) 일부 작가는 이제 팔지 못할
 물건들로 작업실을 가득 채우는 것이 터무니없다고 생각하며,
 작품을 만드는 즉시 되도록 빨리 소통하기를 원한다. 작품이
 제작되는 맹렬한 속도 증후군에도 불구하고, 이들은 자신이
 원하는 대로 작품을 만들 방법을 생각하고 있다. 이 속도는
 고려해야 할 뿐 아니라 이용해야 한다.

UM 새로운 미술에 관련해 미술 잡지들의 방식에 대해 어떻게
 생각하는가?

LL 대부분은 관련이 없었거나, 아이디어가 미술일 수 있다고
 생각하지 못했다. 이제야 새로운 미술을 진지하게 받아들여야

한다는 사실을 깨닫기 시작한 단계다. 그러나 전반적으로 비평적인 발언의 부재에 대해 애석히 여기지 못해왔다는 점에 대해서는 저술가들보다 작가들이 훨씬 더 현명하다. (…) 『타임』과 『뉴스위크』가 좀 더 정확했다면 대부분의 미술 잡지보다 훨씬 나은 미술 잡지라고 할 것이다. 문제는 이들이 부정확하고 지나치게 단순화된 정보를 제공한다는 점이다. (…) 예술을 존중한다면, 그렇게 하는 최선책은 작가들을 통하는 것일 테다. 독자 스스로 작가가 어느 정도까지 허튼 소리를 하는지 스스로 구별하게 하자. 그러려면 독자들도 작품을 보아야 하고, 그러면 간접적인 정보가 아닌 직접적인 정보를 얻는 것이다.

UM 지금 일어나고 있는 일들, 개념미술과 내가 다른 문화라고 부르는 것의 영향력이 이른바 미술계, 화랑, 미술관을 강타할 것이라고 믿는가? 어떤 변화를 예상하는가?

LL 유감스럽게도 나는 당장 많은 변화가 생길 것이라고 생각하지 않는다. 내 생각에 아마도 미술계는 개념미술을 또 다른 '운동'으로 흡수할 수 있을 것이고, 크게 주목하지는 않을 것 같다. 미술계 기득권층은 사고 팔 수 있는 오브제에 너무나 의존하기 때문에, 그러한 현재 체제에 반하는 미술에 대해 큰 기대를 하지 않는다. 내가 강의하며 미래의 미술의 부재(no art) 또는 비미술(non-art)의 가능성에 대해 이야기하기 시작할 때마다, 나는 어쨌든 그 미술가들이 누구인지 알 수 있을 것 같다는 사실을 인정할 수밖에 없다. 아마도 또 다른 문화, 새로운 네트워크가 생겨날 것이다. 이미 지금과 같은 미술계에서도 매우 다르게 보는 방식, 사물에 대해 사고하는 방식들이 있다는 것은 분명하고, 뉴욕의 전통적인 '업타운'과 '다운타운'의 이분법처럼 분명한 것은 아니지만, 그것과도 관계가 있다.

　　이 새로운 비물질화된 미술에서 중요한 점 중 하나는 뉴욕에서 권력 구조를 빼내어 작가가 그때 원하는 곳으로 퍼뜨릴

수 있는 방법을 제공한다는 것이다. 이제 많은 예술은 희석되고 때늦은 순회전이나 기존의 정보 네트워크에 의해서 옮겨지는 게 아니라 작가가 직접 운송하거나 작가 안에 있다. 미술가들은 관광 때문이 아니라 작품을 세상에 알리려고 훨씬 더 많이 여행한다. 뉴욕은 이곳의 자극제, 즉 술집에서, 작업실에서 나누는 대화가 있기에 그 중심이 된다. 우리가 작품을 뉴욕 밖으로 보낸다고 해도, 오브제가 여행을 한다고 해도, 그것만으로는 종종 사회적 환경과 결합할 때 가능한 자극을 제공하기 힘들다. 그러나 미술가들이 여행할 때, 좋든 싫든 사람들은 좀 더 현실적이고 편안한 상황에서 작품과 그 이면의 생각을 직접 접하게 된다. (…) 내가 최근에 자주 관심을 두고 있는 또 다른 아이디어는, 작가가 현재의 사회 시스템의 중단 장치로서 갑작스러운 충격을 주는 활동을 하는 것이다. 어떤 면에서 미술은 언제나 그래왔지만, 특히 존 래섬과 그가 속한 런던의 APG 그룹은 이것을 좀 더 직접적으로 다루려 하고 있다.

UM 지금 유럽에서 이상한 새로운 각성이 일어나고 있다.

LL 아마도 뉴욕보다 새로운 아이디어와 미술 분배의 새로운 방식을 시도하기에 더 좋을 수도 있다. 캐나다가 분명 그렇다. 찰스 해리슨은 파리를 비롯해 여러 유럽 도시가 1939년경에 뉴욕의 위치에 있었다고 지적한 바 있다. 화랑과 미술관 체계는 있었지만, 너무 따분하고 새로운 미술과는 무관해 그것을 피해 갈 수 있었고, 새로운 일을 할 수 있고, 공백이 채워질 수 있다는 분위기가 있었다. 반면 뉴욕에서는 현재의 화랑, 돈, 권력의 구조가 너무 견고해 가능한 대안을 찾기가 아주 힘들 것이다. 오브제가 아닌 미술을 시도하는 작가들은 작품과 함께 너무 쉽게 사고 팔리는 문제에 대한 극단적인 해결책을 도입하고 있다. 종래의 오브제를 사용하는 작가들이 누구보다 이것을 더 원한다는 게 아니라, 이러한 작품이 애석하게도 자본주의 시장 방식에 더 적합하다는

것이다. 걸어놓거나 정원에 놓을 수 없는 작품을 사는 사람들은 소유에 대한 관심이 덜하다. 그들은 수집가이기보다는 후원자다. 이 모든 것을 미술관에 적용하기 어려운 이유는 미술관은 기본적으로 소유욕이 많기(acquisitive) 때문이다.

UM '아이디어'라는 단어 하나가 어떠한 중앙의 기득권과도 모순된다. 하나의 우월주의 미술 기업보다 살아 있는 미술가들이 만든 많은 아이디어의 중심들이 있을 수 있다.

LL 그렇다. 나는 1968년 가을 아르헨티나 여행을 통해, 그 사회에서 작업하는 것이 도덕적이지 못하다고 스스로 느꼈던 작가들과 이야기했을 때 정치화되었다. 오늘날 모든 것, 미술조차도 정치적인 상황에서 존재한다는 것은 분명해졌다. 미술 자체를 정치적인 면에서 보거나, 미술이 정치적으로 보여야 한다는 뜻이 아니라, 작가들이 작업하는 방식, 작품을 만드는 장소, 만들 수 있는 기회들, 어떻게 그리고 누구에게 공개하는가—이 모든 것이 삶의 방식, 정치적인 상황의 일부분이다. 그것은 작가들의 힘에 대한 문제, 그들이 하는 일을 이해하지 못하는 사회에 휘둘리지 않기 위해 충분히 결속할 수 있는가에 대한 문제가 된다. 이것이, 그래서 우리가 탈퇴하지 않고 살아갈 수 있는 방법을 선택할 수 있기 위해, 다른 문화나 대안적 정보 네트워크가 필요한 부분인 것 같다.

감사의 말

서지사항을 공들여(심지어 무료로) 작성해준 로베르타 베르크 핸들러에게 고마움을 전한다. 번역을 맡아준 레나타 카를린과 비에리 투치, 그리고 사진을 찾아준 포피 존슨, 원고를 입력해준 낸시 랜다우와 제럴드 배럿, 편집에 도움을 준 브랜다 글리츠리스트에게도 감사하다. 질다 쿨먼이 책의 디자인을 맡아주었고, 노라 코노버가 고된 교열 작업에 힘써주었다. 칼 안드레가 색인을 맡아주었다. 그 밖에 우르줄라 마이어, 제르마노 첼란트, 세스 지겔로우프, 아트 앤드 프로젝트(암스테르담), 콘라드와 에리카 피셔, 켄 프리드먼, 리자 베어, 윌러비 샤프, 샬럿 타운센드가 출간에 필요한 정보를 제공하고 지원해주었다. 또한 이 책에서 소개한 모든 예술가, 작품을 제공해줬을 뿐 아니라 애초에 이 책이 탄생할 수 있는 추진력이 된 이들에게 감사하다.

러셀 퍼거슨과 LAMOCA는 『예술의 목적 재고하기(Reconsidering the Object Of Art)』(1995) 카탈로그에 실렸던 서문을 이 책에서 다시 사용할 수 있도록 허락해주었고, 존 앨런 파머 역시 자신의 글을 쓸 수 있도록 해주었다. 감사를 표한다.

브루스 나우먼, 〈무제〉, 뒷면에 천을
덧댄 라텍스, 대략 183×462cm, 1965~66년.
로스앤젤레스 니컬러스 윌더 갤러리.

브루스 나우먼, 〈Thighing〉.[1] 16mm 필름 스틸,
10분 길이의 컬러 필름 8개, 사운드,
1967년. 뉴욕 레오 카스텔리 갤러리 제공.

1. thigh(허벅지)와 sighing(한숨)을 합쳐
만든 말―옮긴이

1966

책들

조지 브레히트, 『우연-형상화』, 뉴욕, 1966년. 브레히트는 독립적으로,
또 플럭서스 그룹과 연계되어 1960년대 이래 더욱 엄격한 '개념미술'을
예견하는 '이벤트'를 만들었다. 그 예:

〈세 가지 수성의 이벤트〉, 1961년 여름: 얼음, 물, 증기.

〈시간표 이벤트〉, 1961년 봄: 기차역에서 일어난다. 시간표를
확보한다. 표시된 시간은 분과 초로 해석한다(예를 들어 7:16은 7분
16초와 같다). 이것이 이벤트의 지속 시간을 결정한다.

〈두 가지 연습〉, 1961년 가을: 사물 하나를 가정한다. 그 사물이
아닌 것을 '나머지(other)'라고 한다. '나머지'에서 그 사물에 하나의
사물을 더해 새 사물과 새 '나머지'를 만든다. 더 이상 '나머지'가 없을
때까지 반복한다. 그 사물에서 하나를 덜어내 '나머지'에 더해서
새 사물과 새 '나머지'를 만든다. 더 이상 사물이 없을 때까지 반복한다.

앨런 캐프로, 『아상블라주, 환경, 해프닝』, 뉴욕: 해리 N. 에이브럼스,
1966.

브루스 나우먼, 『방 안 조형물의 사진들』, 로스앤젤레스, 1965~66년
겨울. ◣

나우먼의 첫 전시가 로스앤젤레스의 니컬러스 윌더 갤러리에서
1966년 5월 10일부터 6월 2일까지 열렸다. 그 한 해 동안 작가는

말장난을 이용한 컬러 사진 연작을 만들었고, 다음의 신체 작품
(1965년에 건강 체조 작업으로 시작)과 필름을 계속 만들어갔다.
〈공 튀기기〉, 〈바이올린 연주하기〉, 〈작업실에서 서성거리기〉(1965).

"필름은 보는 것이다. 나는 이상한 상황에서 내가 무엇을 볼
것인지 알고 싶었고, 필름과 카메라로 그렇게 할 수 있다고 마음먹었다.
내 필름 작품 중에 제목은 직선이고 그 외에는 한쪽으로 기울어진
것이 있는데, 부분적으로는 그런 식으로 화면에 더 많이 담을 수 있기
때문이고, 또 예술에 대한 양보로 내가 뭐라도 한 것처럼, 바꾼 것처럼
보이기 위해서였다. 빌 앨런과 만든 필름들이 예술에 대해 고려하지
않고 단지 필름을 제작한다는 것에 가장 가깝다. 우리는 〈아시아 잉어
낚시〉라는 제목의 필름을 만들었다. 빌 앨런이 장화를 신고 우리는
시내로 갔다. 우리는 앨런이 고기를 낚을 때까지 필름을 돌렸다. (…)
필름을 제작할 때 얼마나 오래 걸릴지 모르기 때문에, 얼마나 걸릴지를
결정할 무엇인가를 고르는 것이다. 그가 물고기를 잡았을 때 끝났다".
(『아트뉴스』 1967년 여름)

**에드워드 루세이, 『선셋대로의 모든 건물』, 로스앤젤레스, 1966년.
양면, 접이식, 박스 포장. 루세이의 매우 영향력 있는 '반(反)사진'적
책들은 1962년에 처음 등장했다. 『26개의 주유소』(1962), 『갖가지 작은
불꽃』(1964) ◪, 『로스앤젤레스의 몇몇 아파트들』(1965) 외 아래 연도
순으로 나열된 것들이 있다.**

"나는 책에 관심이 그다지 많지는 않지만, 독특한 종류의 출판물에
관심이 있다. (…) 무엇보다 내가 사용하는 사진은 어떤 면에서도 '예술인
척'하지 않는다. 나는 미술로서 사진은 끝났다고 본다. 상업계에서
기술이나 정보용으로 쓰이는 것 외에는 설 자리가 없다. 따라서 [『작은
불꽃』]은 예술 사진들을 모아 놓은 작품집이 아니다―산업 사진과 같은
기술 자료들이다. (…) 내 책의 목적 중 하나는 대량 생산품을 만드는
것과 관련돼 있다. 완성품은 매우 상업적이고 전문적인 느낌이 난다. (…)

에드 루셰이, 『갖가지 작은 불꽃』 중 도판, 1964년.

이 책들에서 모든 글을 제거했다—나는 완전히 중립적인 것을 원했다. 내 사진뿐 아니라 주제 또한 흥미로운 것이 아니다. 단지 '사실'을 모아놓았을 뿐이다. 내 책은 '레디메이드'를 모아놓은 것에 가깝다". (존 코플란스의 루셰이 인터뷰 중 발췌, 『아트포럼』 1965년 2월.)

메이슨 윌리엄스, 『내 아기를 잃은 밤: 라스베이거스 비네트』, 로스앤젤레스, 1966년. 에드 루셰이 디자인.

B. C. 밴쿠버: 무명 아트 그룹 'IT' 설립.
　　독창적이고 급진적인 작품을 만들고자 하는 예술가는 먼저 자신이 보는 모든 작품에 진절머리가 나야 한다. 그제서야 뚜렷한 현장을 볼 수 있다. 이미 알려진 방법들을 사용할 필요도 없다. 있는 대로 무엇이든 쓰면 된다—사람들이든 사물들이든, 간단하다. (선언문 중에서. 참여자 중 한 명은 N.E. Thing Co.의 일원이 되었다.)

이해에 진행된 초기 대지미술 중에(나머지는 아래 참조) 영국에서 리처드 롱의 것↘, 로버트 모리스의 〈흙과 뗏장 프로젝트〉의 모형, 가을에 드완 갤러리에서 모형을 전시했던 로버트 스미스슨의 〈타르 웅덩이와 자갈 채취장〉이 있으며, 스미스슨은 훗날 이 기획안에 대해 "태곳적의 부드러운 진흙을 의식하게 만든다. 정사각형 구덩이에 녹은 물질을 붓는데, 이 구덩이는 굵은 자갈이 들어 있는 또 다른 정사각형의 구덩이에 둘러싸여 있다. 타르는 끈끈한 상태의 침전물로 식어가며 평평해진다. 이 탄소질의 퇴적물은 석유, 아스팔트, 지랍(地蠟), 역청이 든 복합체의 제3세계를 상기시킨다"고 묘사했다. (『아트포럼』 1968년 9월) 1960년, 로런스 위너는 캘리포니아의 밀 밸리에서 폭발물로 만든 커다란 구멍을 '전시'한 바 있다. 또한 아래 드 마리아 참조.

뉴욕: 베르나르 브네가 "학교 수학, 물리, 화학, 산업 도안에 기반한" 작품들과, "감수성에 반대하고, 개인의 성격을 표현하는 데 반대하는 선언문으로, 어떤 형식 또는 미학적인 내용 없이 추상적인 내용을 나타내려고 언어와 논리의 다이어그램을 발표하고 사용"하기 시작했다.

1966년 1월: 오노 요코가 웨슬리언 대학에서 강연한다.
"음악 영역을 제외한 내 모든 작품들은 이벤트(Event) 성향이 있다 (…) 나에게 이벤트란, 해프닝처럼 모든 다른 예술을 흡수한 것이 아니라, 다양한 감각적 인식에서 벗어나는 것이다. 대부분의 해프닝처럼 함께 모이는 것이 아니라, 자신을 상대하는 것이다. 또 해프닝처럼 대본이 있는 것이 아니라, 다만 그것을 움직이도록 시작하는 어떤 것이 있다. 가장 가까운 단어를 찾자면 아마 소원이나 희망일 것이다. (…) 시각, 청각, 운동 지각을 내놓고 마음의 문을 열고 나면 우리에게서 무엇이 나올까? 무엇인가가 있을까? 그리고 내 이벤트는 대부분 경이감으로 소모된다. (…) 우리는 사물을 따로 경험하지 않는다. (…) 그러나 만약 그렇다면, 더욱이 다른 감각적 경험과 분리된 하나의

감각 경험을, 일상에서 흔치 않은 경험을 할 이유와 도전이 된다.
예술은 단지 삶의 복제가 아니다. (…) 지시문 그림에서 나는 주로
'당신의 머릿속에서 만드는 그림'에 관심이 있고 (…) 분자의 움직임은
연속체인 동시에 불연속체일 수 있다. (…) 다른 물체와 비교해서,
또는 그와 동시에 존재하지 않는 시각적인 물체는 없지만, 당신이
원한다면 그러한 특성들은 제거할 수 있다. (…) 이 그림 방식은
제2차 세계대전 때 남동생과 내가 먹을 것이 없어 메뉴를 상상해보던
때까지 거슬러 올라간다".

플럭서스 그룹과 어울리던 당시 오노의 초기 작품들.

"지구가 돌아가는 소리에 귀를 기울이시오"(1963년 봄). "돌이
늙어가는 소리를 담으시오"(〈테이프 작품 I〉, 1963년 가을). "방이

리처드 롱, 영국, 1966년.

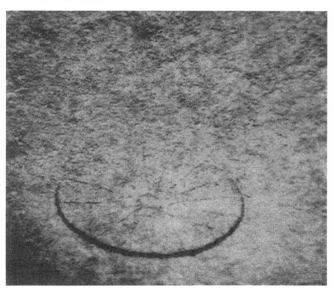

숨쉬는 소리를 담으시오: 동이 틀 때, 아침에, 저녁에, 동이 트기 전에 (…) 또 그 시간에 방 안의 냄새를 병에 담으시오"(〈테이프 작품 II〉, 1963년 가을), "당신의 피를 사용해 그림을 그리시오. 기절할 때까지 계속 그리시오 (a). 죽을 때까지 계속 그리시오 (b)"(1960년 봄).

또한 에밀리 와서먼의 「시러큐스에서 오노 요코: 이것은 여기에 없다」, 『아트포럼』 1972년 1월 참조.

N.E. Thing Co. (이언, 잉그리드 백스터), 《봉투로 뒤덮인 곳》, 밴쿠버 브리티시컬럼비아 대학교 미술관, 1966년 2월 2일~16일. 모든 물건을 비닐봉투로 싼 방 4개짜리 아파트. 『아트포럼』 1968년 5월, 앨빈 벌카인드 리뷰. 또한 『아트 캐나다』 1967년 2월, F. 대니엘리 참조.

《다니엘 뷔렌》, 파리 갤러리 푸르니에, 1966년 3월. 뷔렌이 모든 형태로 현재까지 계속 만들고 있는 줄무늬 작업을 대중에게 처음 공개한 전시. 줄무늬 작업은 1965년 파리에 있는 차고에서 몇몇 친구에게 처음으로 선보였다.

댄 그레이엄, 〈1966년 3월 31일〉(1967년 11일 전시, 뉴욕 핀치 대학).

알려진 우주의
가장자리까지
1,000,000,000,000,000,000,000,000.00000000 마일,
은하수의
가장자리까지
1,000,000,000,000,000,000,000.00000000 마일,
태양계의
가장자리까지
(명왕성)
3,573,000,000.00000000 마일,

워싱턴 D.C.까지
205.00034600 마일,
뉴욕
타임스 스퀘어까지
2.85100000 마일,
유니언 스퀘어
지하철 역까지
.38600000 마일,
14번가와 1번가가
만나는 모퉁이까지
.11820000 마일,
1번가 153번지
아파트 1D 문
앞까지
.00367000 마일,
타자기 종잇장까지
.00021600 마일,
망막에서 각막까지
.00000098 마일

3월, 샌디에이고: 존 발데사리가 손으로 제작하고 서명하는 작업을 중단한다. 그는 1959년께부터 단어를 사용해 작품을 만들고 있다. 1966년에 이르러, "나는 정보가 그 자체로 흥미로울 수 있고, 입체파 등처럼 시각화할 필요가 없지 않을까 의심하기 시작했다". [또한 아래 이 시기에 진행해 1968년 몰리 반스 갤러리에서 전시한 단어 회화(word paintings) 참조.]

윌리엄 윌슨, 「뉴욕 통신 학교」, 『아트 앤드 아티스트』 1966년 4월.

조지프 코수스 · 크리스틴 코즐로프, 「애드 라인하르트: 어둠으로의
진화—비형식적인 형식주의자의 예술. 부정성, 순수성, 애매함의
명확성」, 뉴욕의 스쿨 오브 비주얼 아트를 위해 쓴 미출판 타자 인쇄물,
1966년 5월.

제임스 콜린스 · 케네스 호 · 존 설리번, 「수업 노트」, 런던, 1966년 6월.
31페이지. 기호학과 예술에 대한 등사판 인쇄물.

멜 보크너, 「기본 구조: 중요한 현재 전시에서 밝혀진 새로운 태도에
대한 선언」, 『아트』 1966년 6월.

8월, 런던: 존 래섬, 〈예술과 문화〉↗:
　　클레멘트 그린버그의 에세이 모음집인 『예술과 문화』는 미국에서
1960년대 초반에 출판되어 세인트 마틴스 스쿨 오브 아트가 소장하던
책이었다. 1966년 8월, 학생들 사이에서 이 책이 미치는 설득력과
도발적인 제목을 고려해, 존 래섬이 이 책을 대출했고, 그의 집에서
'학생' 신분이었던 조각가 배리 플래너건과 함께 행사가 조직되었다.
'증류기와 씹기'라고 불린 이 행사에는 많은 예술가, 학생, 비평가가
초대되었다.
　　도착한 손님들은 각기 『예술과 문화』를 한 장씩 뜯어서 씹을 것을
요청받았고, 필요할 경우 그것을 제공받은 플라스크에 뱉을 수 있었다.
책의 3분의 1 정도가 씹혔고, 어느 정도 선별적으로 페이지를 골랐다.
이후 씹힌 종이들은 30% 황산에 담가 용액을 당의 형태로 바꾸고, 다시
많은 중산 나트륨을 더해 중화시켰다.
　　다음 단계는 이질적 배양균, 즉 이스트를 도입하는 것이었다. 몇
달이 지난 후 용액에는 살짝 거품이 일었다.
　　씹는 행사 이후 거의 1년이 지난 1967년 5월 말, 래섬 씨 앞으로
"매우 긴급"하다는 빨간 딱지가 붙은 엽서가 도착했다. 뒷면에는

존 래섬, 〈예술과 문화〉, 가방, 종이 외 여러 가지, 1966년 8월.

『예술과 문화』를 급히 원하는 학생이 있으니 책을 반납해달라는 요청이
적혀 있었다.

증류 장치를 모아 사서에게 반납하기 위해 적당한 유리병을
구했다. 이 과정이 끝나고 유리병에는 그것이 무엇인지를 설명하는
레이블이 붙었고, 엽서와 함께 래섬이 몇 년간 시간강사로 일했던
학교로 되돌아갔다. 이것이 정말 엽서에서 요청한 책이었다고 사서를
몇 분간 설득한 후 자리를 떴다.

다음 날 아침 래섬 앞으로 세인트 마틴의 총장에게서 편지가
도착했다. 편지에는 유감스럽게도 더는 그에게 수업을 맡길 수 없다고
쓰여 있었다.

**에디 볼프람, 「태초에 말씀이 있었다」, 『아트 앤드 아티스트』 1966년
8월.**

**《기이한 추상》, 뉴욕 피시바크 갤러리, 1966년 9월 20일~10월 8일.
루시 R. 리파드 기획. 간략한 텍스트를 담은 비닐 소재 초대장. 애덤스,
부르주아, 헤세, 큐인, 나우먼, 포츠, 소니어, 바이너. 리뷰: 힐튼**

THE ART SHOW 1963

This tableau is just what the title says. It is an art show set in a commercial gallery in either Los Angeles (slacks on the women) or New York (coats and galoshes). On the walls (or standing on the floor, hanging from the ceiling) is displayed the newest annual fad. These will be invented works in an invented style for an invented artist by the name of Christian Carry.

Mingling among each other and the art works are the art lovers. This should be an interesting bunch, wearing all styles of personalities and faces. I will probably place this tableau in 1966 to be able to use mini-skirts on some of the lovelies.

Also, I plan sound recordings of actual gallery openings, and a desiccated punch bowl.

PRICE: Part One $ 15,000.00
 Part Two $ 1,000.00
 Part Three Costs plus artist's wages

위: 에드워드 키엔홀츠, 〈전시회〉, 개념 타블로(concept tableau),[2] 1963년
오른쪽: 〈전시회〉, 개념 타블로, 1963년 (1966년에 형태를 갖춤).

2. 대형 작업의 경우에 비용, 운송, 보관 등의 문제를 해결하고자 작가가 고안해낸 작품 형식으로, 제작 이전에 제목을 담은 명판을 상당한 금액에 먼저 판매하고 소유자가 원할 경우 소액을 추가해 드로잉 형식으로 만들 수 있다. 실제 조형물까지 원하는 경우에는 작가의 임금과 자재 비용만 내면 완성된다—옮긴이

크레이머, 『뉴욕타임스』 9월 25일; 데이비드 앤틴, 『아트포럼』 11월; 멜 보크너, 『아트』 11월; 도어 애슈턴, 『스튜디오 인터내셔널』 11월. 이 전시와 국제적으로 유사하게 나타나는 작업에 대해 리파드가 쓴 긴 글, 『아트 인터내셔널』 1966년 11월.

10월~11월: 테리 앳킨슨과 마이클 볼드윈이 코번트리의 랜체스터 기술대학에서 만난다. 볼드윈은 3월 뉴욕에서 르윗과 연락했다.

《로버트 휴오트》, 뉴욕 스티븐 래디크 갤러리, 1966년 가을.
　　개념을 기반으로 한 환원주의 회화 전시. 한 '미니멀리즘' 작가는 "그림이 아니라 단지 아이디어에 지나지 않는다"고 반응했다. 1967년, 휴오트는 주로 서로 다른 크기의 캔버스에 다른 방식의 동일한 색상 영역을 담는 '영역(Areas)' 작업을 했다. 캔버스는 주로 개념 단계의 시각적 기억을 강조하기 위해 서로 멀리 떨어진 곳에 걸었다. 올해의 작품 중 하나는 단순히 한 모서리를 둥글게 한 캔버스 틀 위에 표면이 거친 반투명한 나일론을 덧댄 것이었다. 자신의 회화 작품과 벽을 통합하려는 휴오트의 관심은 단색화를 통해서 계속되었다. 2차원의 표면과 회화의 물질성 사이의 유희는 1968년에 건축적 세부를 강조하거나 대조를 이루도록 벽에 직접 테이프를 붙여 만든 선들, 또 몰딩과 사분원, 같은 벽에 다양한 광택을 내는 흰 페인트, 건축적 요소의 그림자, 공간을 표시하며 실내외에 붙은 발광 테이프 점으로 비슷한 효과를 내는 작품들로 이어졌다(또한 아래 1969년의 폴라 쿠퍼 갤러리 전시 참조). 1969년 후반에 이르러 휴오트는 익명으로 작업하면서 자기 작품을 팔기를 거부하고 나누어 주었다. 1970년에 이르러서는 점점 더 많은 시간을 필름에 할애했다.

피터 허친슨, 「지구에 생명이 있는가?」, 『아트 인 아메리카』 1966년 10월~11월.

《그루페 한드바겐 13》, 요제프 보이스, 코펜하겐 갤러리 101, 1966년 10월 13일~15일. 또한 『흐베데코른』(코펜하겐) 5호, 1966년 참조. 요제프 보이스의 성명과 도판, 보이스에 대한 페르 키르케뷔, 헤닝 크리스티안센, 한스 요르겐 니엘센의 기사 포함; 『블로카데』에서 발췌한 트로엘스 안데르센의 글이 등사판 인쇄됨(1969년 참조), '유라시아' 액션에 대한 글이 처음 『빌레드쿤스트』(코펜하겐) 4호, 1966년에 인쇄됨.

언뜻 보기에 그는 광대와 깡패 사이 어딘가에 있는 멋진 캐릭터처럼 보인다. 액션 중 그는 강렬하고 도발적인 자신의 퍼포먼스에 몰입해서 변화한다. 그는 매우 단순한 상징들을 사용한다. 그의 퍼포먼스는 〈시베리아 심포니〉의 32번째 부분이었고, 한 시간 반 동안 진행되었다. 서두의 모티브는 '십자가의 분열'이었다. 보이스는 무릎을 꿇은 채 천천히 바닥에 놓여 있던 두 개의 작은 십자가를 칠판을 향해 밀었다. 각각의 십자가에는 알람을 맞춰 놓은 시계가 있었다. 그는 칠판에 십자가를 그린 후 반을 지우고, 그 아래에 "유라시아"라고 적었다.

작품의 나머지는 표시된 선을 따라, 길고 가느다란 검은 나무 막대기에 다리와 귀를 연결해놓은 죽은 토끼를 움직이는 것이었다. 토끼가 그의 어깨에 올라갔을 때 막대기는 바닥에 닿았다. 보이스는 벽에서 칠판 쪽으로 가서 거기에 토끼를 놓았다. 돌아오면서 세 가지 일이 일어났다. 그가 토끼 다리 사이에 하얀 가루를 뿌리고, 입에 체온계를 물리고, 튜브로 입김을 불었다. 그 후에 십자가를 지운 칠판으로 돌아서서, 바닥에 있는 철판에 묶여 있던 자신의 한 발을 비슷한 판 위에 띄워 놓으며, 토끼의 두 귀를 떨게 했다.

요제프 보이스, 〈유라시아〉, 액션, 비엔나, 1967년.

요제프 보이스, 〈유라시아〉, 액션, 베를린, 1968년.

로버트 모리스, 〈증기 구름〉, 1966년. 워싱턴 D. C. 코코런 갤러리에서 진행한 작품.

　　이것이 그 액션의 주요 내용이다. 상징들은 아주 분명하고 해석이
가능하다. 십자가의 분열은 동과 서, 로마와 비잔틴 제국의 갈림이다.
십자가의 반은 토끼가 가고 있는 통합된 유럽과 아시아다. 바닥의
철판은 걷기 힘들고 땅이 얼어붙어 있다는 은유다. 돌아오는 길을
방해한 세 가지 사건은 눈, 얼음, 바람의 요소를 의미한다. 이 모든
것은 시베리아라는 단어를 목격할 때 비로소 이해할 수 있다. 그러나
상징의 중요성은 부차적인 것이다. 보이스가 문화적 철학적 토막극을
하고 있는 것이 아니다. 이것은 그가 극도로 집중하고 있다는 점에서
확실히 드러난다. 관객 앞에서 자신을 이 정도로 소모하는 사람은 그
특정한 상황을 위해 만든 어떤 규칙 때문에 그렇게 하는 것만이 아니다.
그의 액션은 더 큰 맥락의 일부이기 때문에 (…) 통찰이 필요하고,
예리하다. 그는 물리적으로 주어진 공간과의 관계와 경험을 인식할 수
있게 하는 정신적인 요소들을 가리키기 위해 "반공간(counterspace)",
"반시간(countertime)"이라는 표현을 사용한다. 토끼의 다리가 떨릴 때
막대기들은 제자리 밖으로 흔들리고—이 신나는 여행 동안 끊임없이
그러하듯—그가 어렵게 제자리로 되돌려 놓을 때—그때 잠시, 공간에
대한 우리의 관계가 허물어진다. 우리 안에 있는 무엇인가가 움직였다.
보이스가 몹시 땀을 흘리며 심한 고통에 찬 사람 같아 보일 만하다. 그는
한 다리로 서 있을 때조차 계속해서 균형을 잡아야 한다. (…) 인간과
동물이 그들을 둘러싸고 있는 공간에 맞서 연약하게 결합한다.

63　　1966

한네 다르보벤, 〈순열 드로잉〉, 모눈종이에 연필, 1966년.

우르줄라 마이어와의 대화 중 요제프 보이스. "'지방 모서리(Fat Corner)'
한 곳에서 다음 장소로 뛰어가는 토끼가 마르크스주의 사상을 이해하지
못한 채 행동으로 옮기는 SDS[3]보다 인류에게 더 많이 보탬이 된다".

"사람들은 작품이 시각적이지 않으면 즉각 그것이 특히
개념적이라고 가정해버린다. 우리가 어떤 생각이든 그것을 뒤집어
보면, 매우 유물론적인 사고 방식이다. 이것은 매우 원시적인데, 단지
뒤집혀 있을 뿐 분명 같은 생각이기 때문이다. 아무것도 변한 게 없다".

**1966년 11월 21일: 댄 그레이엄의 〈수축〉이 『내셔널 태틀러』 광고란에
나타난다(1969년에는 『스크류』와 『뉴욕 섹스 리뷰』에도 실렸다).[4]**

3. Students for Democratic Society, 민주
사회를 위한 학생 연합―옮긴이
4. 『내셔널 태틀러』는 선정적인 기사를 내는
황색신문, 『스크류』와 『뉴욕 섹스 리뷰』는
포르노 잡지―옮긴이

솔 르윗, 「지구라트」, 『아트』 1966년 11월.

로버트 스미스슨·멜 보크너, 「큰곰자리」, 『아트 보이스』 1966년 11월.

로버트 스미스슨, 「반(半)무한대와 우주의 수축」, 『아트』 1966년 11월.
"실제성은 (…) 아무 일도 일어나지 않을 때의 인터크로닉[5]한 멈춤이다.
사건들 사이의 공허다".—조지 쿠블러.

《진행 중인 드로잉 및 반드시 예술로 볼 필요 없는 눈에 보이는 종이
위의 것들》, 뉴욕 비주얼 아트 갤러리, 1966년 12월. 멜 보크너 기획.
전시에는 복사한 드로잉을 포함한 여러 낱장 공책을 '좌대' 위에 올리고,
그 이외에는 비워 놓았다. (← 다르보벤)

12월, 파리: 뷔렌, 토로니, 파르망티에, 모세가 어떤 상황에서든 각자
하나의 그림을 반복해 그린다는 원칙 아래 그룹을 결성한다. (1967년
1월 참조.)

댄 그레이엄, 「미국을 위한 집」, 『아트』 1966-67년 12월~1월. ↓

댄 그레이엄, 〈미국을 위한 집〉, 1966년. 허먼 J. 데일드 소장, 브뤼셀.

5. interchronic, '서로'를 의미하는 접두사
'inter-' 와 만성적이라는 뜻의 chronic을
합성해 만들어낸 말—옮긴이

1967

책들

테리 앳킨슨·마이클 볼드윈,『공기전/에어컨전』, 영국 코번트리: 아트 앤드 랭귀지 프레스.『공기전』이론 중 발췌(1966~67).

거시적 총체는 미시 환원적인 검토의 대상이 될 수 있다. 공기, 대기, '허공' 등의 '기둥'의 수평 치수는 (모든 '외부적', 현실적 목적을 위해) 수평 치수, 축 등의 면에서 가시적 경계에 의해 표시하고 설정할 수 있다. 이것은 여러 가지 방법, 예를 들어 다른 '것들'과 인접한 지점을 표시하거나, 특정한 물리적인 크기를 계산하는 것, 예를 들어 온도나 압력의 차이 등을 통해서 가능하다(이것으로 꼭 어떤 도구적인 상황을 두둔하려는 것은 아니다). 그중 어떤 것도, '사실적'이거나 구성적인 경우에만, 완전히 상술할 수 있다는 것은 아니다.

분명히 기둥에 대해 이야기할 때, 어느 정도 (그 어휘를 뒷받침할 자료를 찾을 수 있거나 그렇지 못할 수 있는) 시각적 상황과 관련이 있다. 여기서 우리는 '에어컨을 튼 상황'과 포그뱅크를 비교할 수 있는데, 여기에는 이런저런 '경계'의 지표를 구성하는 '물질' 사이에 분명한 물리적 차이가 있다. 이것은 경계들 자체의 차이를 설명하거나, '경계들'을 기하학적 간격의 '실체'로 볼 가능성을 배제하려는 것도 아니다.

어쨌든 대부분 '경계 설정'의 문제는 실제 자연의 외부적인 것들이다. 그럼에도 불구하고, 관찰의 관점에서 특징들을 자세히 다루는 맥락에서 이해하는 한, 정독(精讀)의 전통에서 확고히 자리해 있다.

'에어컨을 튼 상황'에서 절차와 과정에 대한 미시적 기계적 측면이 많이 강조되었는데, 여기에서도 쉽게 같은 식의 질문을 던지고 답할

수 있다. 그 목적은 이론의 영역에서 '시각화'하는 문제들(그리고 그 맥락에서 '식별')을 거부하는 데 있다. 미시적인 모습은 한 상황의 거시적 측면에 균형의 기원이 있다. 공기를 '사물'로서 표현하고 식별하는 것이 이 전통을 따르는 한편, 분자의 기계적 개념인 '입자', (에너지의) '흐름', 또 그 '사물', '입자' 식별 체계는 양립할 수 없는 것처럼 보인다. 열역학이 흥미로운 점은 그것이 발생에 필요한 조건 형성에 국한된다는 것이다.

　　　　　,『뜨겁다 따뜻하다 시원하다 차갑다』, 코번트리: 아트 앤드 랭귀지 프레스.

　　　　　,『구조』, 코번트리: 아트 앤드 랭귀지 프레스.

멜 램즈던,『블랙북』, 뉴욕, 1967년.

에드워드 루세이(메이슨 윌리엄스, 패트릭 블랙웰과 함께),『로열 로드 테스트』, 로스앤젤레스.

날짜: 1966년 8월 21일. 시간: 오후 5:07. 장소: 미국 고속도로 91 (주간 고속도로 15) 남남서 방향 이동 중, 네바다 라스베가스에서 약 122마일 남서 방향. 날씨: 완벽함. 속도: 90m.p.h.[빈티지 로열 타자기를 1963년형 뷰익 르세이버 창 밖으로 던지는 기록] "그것은 스스로를 파괴할 씨앗을 품은 채 너무나 직접적으로 자신의 고통에 구속되어, 부정의 외침 외에 다른 어떤 것도 될 수 없었다". ⬇

에드 루세이,『로열 로드 테스트』중 도판, 1967년.

프레데릭 바셀미, 〈무제〉, 테이프, 1967년.

_____,『로스앤젤레스 34개의 주차장』, 로스앤젤레스.

라몬티 영·잭슨 매클로 편집,『선집』, 뮌헨: 하이너 프레드릭, 1967년(초판, 1963). 헨리 플린트의 '콘셉트 아트' 포함.

뉴욕: 로버트 배리가 5×5센티미터 크기의 정사각형 캔버스로 벽에 사각의 공간을 표시해 둘러싸는 회화 작품을 제작한다. 철사와 나일론을 사용해 사실상 보이지 않는 조각을 제작한다. 긴 시간 지속되는 흰색 화면에 풍경이 섬광처럼 끼어드는 필름 〈장면〉을 제작한다.

뉴욕: 릭 바셀미가 바닥, 벽, 천장에 단순히 기하학적 공간을 표시하는 테이프 회화(또는 조각)를 제작한다. ⬆

암스테르담: 얀 디베츠, 헤르 판엘크, 뤼카선이 국제 예술가 재교육

기관을 설립한다. 디베츠는 첫 대지 조각(정사각형 잔디, 잔디롤)을
제작한다.

마이클 하이저가 첫 대지미술을 제작한다.

크리스틴 코즐로프가 조직적으로 분쇄한 달력 조각들을 복사해
발송한다.

런던: 존 래섬이 NOIT 비실제 의장 설립.[1]
 NOIT은 '현실' 세계를 구성하는 모든 것의 개념에 대한 자명한
기초를 (no it) 무상으로 제시한다. (…) '물질(matter)'이 어느 정도
고체라는 전제에 너무나 확고하게 자리잡은 용어는 큰 어려움에
처해 있고, 그 결과로 나타나는 문제들과 잘 되어가고 있다고 모두를
안심시키는 보상 장치들이 삶의 모든 분야에서 나타나고 있다.
NOIT은 시간의 확장을 '실제' 현상의 핵심 차원으로 두고, 거기에서부터
최소의 사건이 분명하지만 매우 오해의 여지가 있는 '입자'로 이어질
수 있다고 제안한다. NOIT은 전략이다.

**리처드 롱이 미들섹스, 옥스포드, 버킹엄셔, 노샘프턴셔, 레스터셔,
캠브리지셔, 서퍽, 에섹스에서 자전거 타는 조각을 실행한다.**

**데니스 오펜하임이 자신의 첫 대지미술을 제작한다(캘리포니아
오클랜드에 있는 산에서 플렉시글라스를 댄 길이 5피트의 쐐기. 이후
알루미늄 '위치 표시'들을 만든다).**

**베르나르 브네가 다음 4년간 천체물리학, 핵물리학, 우주 과학,
계산수학, 기상학, 주식 시장, 메타수학, 정신물리학과 정신시간측정학,
사회학과 정치학, 수리 논리학 등을 발표하기로 결정한다.**

 1. NOIT: 작가가 접미사 -tion을 거꾸로 써
만들어낸 단어—옮긴이

각 분야에서 권위자에게서 발표할 주제에 대해 조언을 받았다.
이 주제들은 그 중요성에 따라서 선택한 것이다. (…) 문제는 수학으로
새로운 사물, 새로운 레디메이드를 만드는 것이 아니었다. 나는
교훈적인 목표를 그 발표 방식의 결과라고 본다. 과학적인 다이어그램은
먼저 커다란 캔버스에 손으로 그렸다. 이후 일부에는 녹화된 강의가
함께 추가됐고, '그림'은 책에서 직접 발췌한 글이나 다이어그램 사진을
확대한 것이 되었다(203쪽 참조).

윌리엄 와일리와 테리 폭스(와일리와 함께 작업하던 다른 사람 중)가
〈먼지 교환〉을 만든다. 먼지는 1920년 마르셀 뒤샹이, 1968년 배리 르
바와 브루스 나우먼이 (밀가루 먼지) 매체로 사용해왔다.

1967년 1월, 파리: 뷔렌, 모세, 파르망티에, 토로니가 《젊은 회화전》의
오프닝 기간 동안 관객들 앞에서 '각자'의 그림을 그렸다. 뷔렌은 세로
줄무늬를, 모세는 흰 캔버스 중앙에 작은 검정색 원을, 파르망티에는
스프레이 페인트로 가로 띠를 만들었고, 토로니는 "50호 붓을
30센티미터 간격으로 찍었다". 이 기간 동안 확성기를 통해 "뷔렌,
모세, 파르망티에, 토로니가 당신에게 똑똑해지라고 조언한다"는 말이
3개국어로 울려 퍼졌다.
　　부분적으로 다음과 같은 내용이 들어간 책자가 배포된다. "회화는
게임이므로 (…) 그림을 그리는 것은 외면을 나타내는 것(또는 해석하는
것, 전용하는 것, 또는 이의를 제기하는 것, 또는 묘사하는 것)이므로 (…)
그림을 그리는 것은 미학, 꽃, 여성, 성적 표현, 일상의 환경, 예술, 다다,
정신분석학, 베트남전의 기능이므로, 우리는 화가가 아니다".
1월 3일: 이 네 명의 화가는 "회화는 본래 객관적으로 반동적"이라는
것을 여러 이유 중 하나로 들며 전시에서 탈퇴한다.

데니스 에이드리언, 「월터 드 마리아: 단어와 사물」, 『아트포럼』

1967년 1월호.

《네 명의 젊은 예술가의 의인화하지 않은 예술: 조지프 코수스, 크리스틴 코즐로프, 마이클 리날디, 어니스트 로시》, 315 이스트 12번가, 2번 애비뉴 근처에 있는 래니스 갤러리, 오프닝 2월 19일 12시부터 12시: 네 성명서.

크리스틴 코즐로프, 〈청각 구조를 위한 작곡〉.

왼쪽의 숫자는 서로 다른 소리를 가리킨다. 각 숫자에 부합하는 가로줄은 (다른 소리들과 관련한) 배치와 소리를 센 길이(가로선 위의 숫자들) 두 가지를 다 가리킨다. 예를 들어, 1번 구조에서 1번의 첫 번째 길이는 12를 세는 동안 소리를 내고, 1을 세는 동안 멈춤, 11을 세는 동안 지속, 2를 세는 동안 멈춤, 10을 세는 동안 지속 등으로 나가는 것이다.

함께 나는 소리들은 소리를 나타내는 숫자들이 반복될 때까지 아래 방향으로 읽어 완성한다. 그래서 다시 1번 구조를 보면, 처음 6을 세는 동안 소리는 소리 1, 3, 5(지속)로 나간다. 6을 센 끝에 소리 4가 12½을 세는 동안, 또는 소리 1과 3의 두 번째 시간의 중간까지 지속된다. 소리 1과 3이 처음 멈춘 다음, 그리고 소리 1과 3이 다시 시작할 때까지, 소리 2가 계속 지속된다.

구조는 대칭, 비대칭, 진행, 또는 그것들 고유의 논리와 관계가 있다.

소리에서 구조의 발전은 지속적인 소리들, 또는 동등한 박자 시간을 가진 소리, 또는 둘 다 포함할 수 있다.

* * *

조지프 코수스:

나의 오브제 작품은 총체적이고 완전하며 객관적이다. 그것은 비유기적이고, 무극성이며, 완전히 인공적이고, 완전히 비자연적이나,

발견한 재료보다는 개념적인 것으로 이루어진다. (1966년 6월)

　　오브제 작품을 제작하는 사람으로서 비교적 짧은 나의 역사를 알고 있는 사람들에게 성장이 존재하는 것으로 보인다면, 그것은 환상이다. 각각의 오브제 작품은 시간과 관계없이 고립된 사건으로 존재한다. 각각의 작품을 만들 당시 나는 어떤 특별한 관심사가 있었다. 여기 어떤 연속성이 있다면, 내 관심사들의 유사성에 존재한다.

　　내가 "각각의 오브제 작품은 시간에 관계없이 고립된 사건으로 존재한다"고 말할 때, "또는 의미[와 관계없이]"를 덧붙일 수도 있다. 그러나 내가 그 철학적 영향을 부정하거나 거부하려는 것은 아니다. 또 다른 차원에서, 그 쓸모없음은 특징으로만 남을 뿐이다. 전적으로 예술에 관련된 오브제 작품(그것이 다른 어떤 것과도 관계가 없는 한)은 통제할 수 없는 다른 것의 형태를 취하지 않고, 그들 자신의 특정한 성질을 포함하는 요소들과의 연관성을 없애기 위해, 하나의 질서의 속성, 어떤 논리의 속성을 취해야 한다. (1966년 9월)

　　요즘 작업을 하는 여러 작가가 이런저런 방식으로 수학을 과도하게 사용하고 있다. 유감스러운 일이다. 수학을 찬미하는 것은 무분별한 것이다. 수학은 단지 도구일 뿐이다. 작가들은 도구를 사용한다. 수학은 수학이거나 아니면 수학이 아니지만, 예술이 아니다. 수학이 자연적이거나 유용한 사물과 관계없이, 구조나 사물이 질서를 갖게 할 수는 있다. 그러나 질서는 자체의 한계가 있을 수 있다. 예술에 크게 관심이 없는 특정 작가들은 그 질서에 '매달리게' 된다. 예술은 지루하다. (…)

　　특정 예술가들이 사용하는 질서는 내면의 '숨겨진 동기'이자 비밀이 된다. (1966년 11월)

　　이 전시를 포함해 나의 모든 작품을 '모형'이라고 부르는 것은 우연만이 아니다. 내가 만드는 모든 것은 모형이다. 실제 작품은 아이디어다. 모형은 내가 계획한 특정 작품의 '이상적인 형태'이기보다 그 오브제에 시각적으로 가까운 것이다. 모형을 실제로 누가 만드느냐, 모형이 결국 어떻게 되느냐 하는 건 중요하지 않다. 모형은 대략 다른

모형에 따라서, 또 누가 보느냐에 따라서 현실적이고 실제적이며 아름답다. 모형으로서 그것들이 미술에 관계된 오브제인 한, 그것은 오브제 작품이다. (1967년 2월)

댄 그레이엄, 「머이브리지의 순간들」, 『아트』 1967년 2월호.

《기념비, 비석, 트로피》, 뉴욕 현대공예미술관, 3월 17일~5월 14일. 전시 도록 없음. 칼 안드레는 계단 위에서 모래를 뿌려서 만든 원뿔 모양의 조형물인 〈무덤〉을 출품했고, 이것은 시간이 지남에 따라 분해되어 (댄 그레이엄에 따르면) 중력과 형체적 분해에 관한 말장난이 되었다. 멜 보크너는 뒤샹, 사르트르, 웹스터 사전, 존 대니얼스를 인용하는 「기념비에 대한 네 개의 성명」으로 참여했다. 댄 그레이엄의 리뷰, 「모형과 기념비」, 『아트』 1967년 3월.

『0-9』, 비토 해니벌 아콘치, 버너뎃 메이어 편집, 뉴욕. 1967년 4월, 제1권; 1967년 8월, 제2권; 1979년 1월, 제3권. 1968년 6월, 1969년 1월, 1969년 7월의 마지막 세 권은 아래 참조.

《윌리엄 아나스타시》, 뉴욕 드완 갤러리, 1967년 4월~5월. 전시는 그림들이 걸려 있는 벽의 그림들(10퍼센트 축소)로 구성된다.

《솔 르윗. 아홉 조각의 한 세트》, 로스앤젤레스 드완 갤러리, 1967년 4월. 참고: "개별 조각은 다른 것 안에 똑같이 중앙에 배치된 형태로 구성된다. 이 전제를 지침으로, 그 이상의 디자인은 불필요하다". 루시 R. 리파드, 「솔 르윗: 비가시적 구조」 참조, 『아트포럼』 1967년 4월호.

1967년 4월 11일~5월 3일: 로버트 라이먼의 '표준' 시리즈(그의 첫 개인전), 뉴욕 비앙키니 갤러리.

로버트 라이먼, 〈아델피〉, 리넨에 유화, 왁스지, 액자,
테이프, 279×279cm, 1967년.

　　모두 하얀 13개의 붓자국이 그려진 철판은 표면, 물감, 과정에
집중하기 위해 사물의 특징을 거부하며 벽면에 평평하게 걸려 있고,
이것은 1968년에 '반형태(antiform)', 또 훗날 '반환상주의(anti-
illusionism)' 등이라고 불리는 것으로 '유행'했다. 라이먼은 1964년 틀을
뺀 일련의 회화 작품을 제작했고, 1967년에는 물감을 칠한 흰 종이를
테이프나 스테이플러, 물감(물감을 접착제로 사용)을 써서 벽에 붙였다.
이후 작가는 계속해서 벽에 평평하게 붙는 표면을 이용해 격자판의
'클라시코' 시리즈, 오른쪽 위 모퉁이부터 왼쪽으로 천정까지 벽에 그린
푸른 선을 벽에 스테이플러로 박은 그림, 거는 위치에 따라 벽에 직접

넓은 노란 색의 '액자'를 그려 넣은 그림, 교체 가능한 왁스지 '액자'를 붙인 〈아델피〉← 등의 작품을 만들어왔다. 라이먼은 기본적으로 화가이지만, 이러한 전략으로 완전히 그림 자체에 집중할 수 있었고, 운송이 어려운 덩치 큰 물건을 만들지 않을 수 있었다. 따라서 이 작품은 '비물질화' 과정에서 주목할 만한 것이다.

* * *

'표준' 회화 작품을 제작한 것은, 사물성의 관념에서 벗어나고자 한 것인가?

전통적으로 회화의 표면은 캔버스였다. (…) 나와 대부분의 화가들이 그것이 최선이라는 이유만으로 캔버스를 사용한다. 가장 가볍고, 크거나 작게, 다양한 형태로 만들 수 있다. (…) 그러나 종이, 플라스틱, 하드보드 등 다른 것들도 있다. (…) 회화 작품이 미적 사물(object)이라는 주장은 로스코가 처음이었던 것 같다. 이 주장이 60년대 내내 반복되었고(추상화 화가들 말이다), [1958년 내 캔버스 틀 가장자리까지 물감을 바르며] 나 또한 그랬다. 회화 작품이 사물이라는 주장이 아주 강력히 전달되었다. 그래서 나는 물감을 전달하는 회화를 제작하고 싶었다. 그것이 구상 회화든, 추상 회화든 회화의 진짜 정의다. (…) 나는 사물성보다 물감과 물감의 표면에 주목하고 싶었다. 물론 회화는 언제나 사물이다. (…) 거기서 벗어날 길은 없다. (필리스 터크먼의 로버트 라이먼 인터뷰 중, 『아트포럼』 1971년 5월.)

바버라 로즈, 「교훈적인 예술의 가치」, 『아트포럼』 1967년 4월호.

존 챈들러·루시 리파드, 「가시적인 미술과 비가시적인 세상」, 『아트 인터내셔널』 1967년 5월호.

《15인이 가장 좋아하는 책을 소개한다》, 뉴욕 래니스 갤러리-노멀아트 미술관, 1967년 봄.

《연속적 형성》, 프랑크푸르트 암마인 괴테 대학, 1967년 5월 22일~ 6월 30일. 파울 멘츠, 피터 로어의 에세이. 르윗, 디베츠, 안드레 외 참여.

잭 버넘, 「한스 하케: 바람과 물의 조각」, 『트라이쿼털리 서플먼트』 1호, 1967년 봄(에번스턴 노스웨스턴 대학교 출판부).

《보아야 할 언어 및/또는 읽을 것들》, 뉴욕 드완 갤러리, 1967년 6월 3~28일. 복사한 체크리스트, '이튼 코러서블'[2]이 타자기로 작성한 읽을 수 없는 글.

6월 2일, 파리: 뷔렌, 모세, 파르망티에, 토로니가 각각 장식미술관 강당에 (항상 1월에 제작한 것과 동일한) 캔버스 작품을 건다. 유료 관객들은 한 시간을 기다린다. 10시 15분에 "분명히 이것은 단지 뷔렌, 모세, 파르망티에, 토로니의 회화 작품을 보는 문제일 뿐"이라는 말과 함께 각각의 그림을 자세하게 묘사하는 책자가 배포된다.

댄 그레이엄, 「사물로서의 책」, 『아트』 1967년 6월호.

로버트 모리스, 「조각에 관한 노트, 3부: 노트 및 관련 없는 이야기들」, 『아트포럼』 1967년 6월.
　　1963년 로버트 모리스는 이른바 개념미술을 상당히 예시했던 매우 영향력 있는 두 개의 작품을 제작했다. 하나는 〈카드 파일〉▣로, 파일을 종합하는 과정에 대한 기록, 참고, 상호 참조를 담은 카드를 플라스틱 케이스에 담아 매단 연작이었다. 두 번째는 1963년 11월 15일 날짜로 공증한 〈미학적 철회에 대한 진술서〉인데, 이 진술서에서

2. Eaton Corrasable, 로버트 스미스슨의 필명으로 지울 수 있는 타자기 종이 브랜드 이름 Eaton's Corrasable에서 따온 것—옮긴이

작가는 〈기도〉 제작의 "모든 미적 특징과 내용을 철회하고, 이 문서의 날짜부터 어떤 미적 특징과 내용을 지니지 않는다"고 선언했다. 이 시기에 만든 다른 것들 중 이 문맥에서 언급할 만한 두 가지 과정예술 작품은 〈계량된 전구〉와 뇌파도(electroencephalogram)다. 또한 1963년 작인 모리스의 〈신선한 공기 12병〉은 뒤샹의 〈파리 공기 50cc〉(1919)를 직접적으로 언급한 것이었고, 1969년 3월 전시(아래 참조)에 "이것을

로버트 모리스, 〈카드 파일〉, 119×26.6×5cm, 1962년. 뉴욕 드완 갤러리 제공.

사용하시오"라고 쓴 전보를 보낸 것은 "이것은 아이리스 클러트의 초상화입니다. 내가 그렇다고 말했으니까요"[3]라는 라우션버그의 예전 전보를 직접적으로 언급하는 것이다.

로버트 스미스슨, 「공항 터미널 부지 개발을 위해」, 『아트포럼』 1967년 6월. ⬇ **이때 대지미술의 미학이 형식화되기 시작한다. 스미스슨은 텍사스 댈러스와 포트워스 사이 공항 터미널 개발의 '고문 예술가'였다. 스미스슨, 모리스, 르윗의 대지 항공 조각이 한때 계획에 포함되어 있었다. 토니 스미스와 칼 안드레의 중요한 아이디어를 인용한다.**

항공에 대한 모든 관념이 공간을 활주한다는 낡은 의미에서 벗어나 순간적인 시간을 바탕으로 새로운 의미로 발전하고 있다. (…) 오브제가 공간에서 더 멀리 나아갈수록, 가시적인 속도에 대한 낡은 이성적인 생각이 줄어들게 된다. 공간의 유선형이 시간의 결정 구조로 대체되었다. (…) 언어 문제는 주로 가장 이성적인 '객관성'의

로버트 스미스슨, 〈활주로 레이아웃 최종 계획. 구불거리는 흙 더미와 자갈길〉, 드로잉, 1967년. 뉴욕 존 웨버 갤러리 제공.

3. 1961년, 라우션버그가 출품을 잊고 있던 작품 대신 보낸 전보에 적힌 글귀-옮긴이

밑바탕에 자리하고 있다. 우리는 사물이나 사실의 형태를 발견하려고 시도하기 이전에 언어의 변화를 의식해야 한다.

『로보』1호가 파리에 등장한다. 장 클레이, 쥘리앵 블렌 편집. 신문 형식, 각 호는 다른 색으로 인쇄. 1967년 7월호에 클레이의 「회화는 끝났다」수록(『스튜디오 인터내셔널』7월~8월호에서 「회화—과거의 일」로 번역해 수록).

솔 르윗, 「개념미술에 대한 문단」, 『아트포럼』1967년 여름호.

내가 관여하고 있는 식의 미술을 개념미술이라고 칭하겠다. 개념미술에서는 아이디어 또는 개념이 작품에 가장 중요한 부분이다(미술의 다른 형식에서는 제작 과정에서 개념이 바뀔 수도 있다). 작가가 예술의 개념적 형태를 사용할 때는 계획과 결정이 먼저이고, 제작은 의례적인 것임을 의미한다. 아이디어는 작품을 만드는 기계가 된다. (…)

개념미술이 논리적이어야 할 필요는 없다. 작품 또는 시리즈의 논리는 때로 파괴를 위해서만 사용되는 장치다. (…) 아이디어가 복잡할 필요는 없다. 대부분의 성공적인 아이디어는 터무니없이 단순하다. (…) 아이디어는 직관적으로 발견된다.

작품이 어떻게 보이느냐는 그다지 중요하지 않다. 작품에 물리적인 형태가 있다면 무엇인가처럼 보일 것이다. 결국 어떤 형식을 갖게 되든, 그것은 아이디어에서 시작되어야 한다. 예술가의 관심은 개념화의 과정과 실현이다. (…)

개념미술은 수학, 철학이나 다른 어떤 두뇌 훈련과 별로 관련이 없다. 대부분의 예술가가 이용했던 수학은 단순한 산수이거나 단순한 숫자체계다. 작품의 철학은 작품에 암시되어 있고 어떠한 철학 체계에 대한 설명이 아니다. (…)

개념미술은 아이디어가 좋을 때에만 좋다.

7월~9월: 테리 앳킨슨이 르윗, 그레이엄과 한동안 편지를 주고받은 후 뉴욕에 가서 그 둘과 안드레, 스미스슨을 만난다.

멜 보크너, 「연속적 아트 시스템: 유아론」, 『아트』 1967년 여름.

가을, 뉴욕: 클라스 올든버그가 도시 야외 조각전에 참여할 것을 요청받는다. 작가는 (1) 맨해튼을 작품이라고 부르자고 제안하고, (2) 새벽 2시에 날카로운 비명소리를 길거리에 방송하는 비명 기념물을 제안하고, (3) 최종적으로 메트로폴리탄 미술관 뒤에 그가 감독하는 가운데 무덤 파는 인부들의 조합에서 182×182×91센티미터의 구덩이를 파고, 다시 메운다.

《19:45~21:55》, 파울 멘츠가 프랑크푸르트 암마인에 있는 도로시 로어 자택에서 기획, 1967년 9월~11월. 디베츠, 플래너건, 회케, 존슨, 롱, 루그, 포세넨스케, 로어 참여. 디베츠의 타원형 톱밥은 원형으로 인식되었고(원근법을 수정한 첫 작품), 관람객에 의해 그 형태가 부서지는 과정을 5분마다 사진으로 기록했다. 롱은 프랑크푸르트에서 전시 공간의 모양을 서로 느슨하게 닿는 나무 조각들로 표시했고, 이것을 영국 브리스틀에서 되풀이했다.

9월 부에노스아이레스: 오스카 보니가 전시 공간의 크기와 특징을 상세하게 묘사한 녹음 테이프를 빈 공간에서 반복 재생하는 전시를 한다.

9월 파리: 파리 비엔날레에서 뷔렌, 모세, 파르망티에, 토로니의 캔버스가 다양한 슬라이드와 일련의 정의를 내리는 동시 녹음 테이프와 함께 전시된다.
　　예술은 방향 감각을 상실한 환상으로, 자유라는 환상, 존재라는 환상, 신성한 것에 대한 환상, 자연이라는 환상이다. (…) 뷔렌, 모세,

파르망티에, 토로니의 회화는 그렇지 않다. (…) 예술은 오락이고, 예술은 거짓이다. 회화는 뷔렌, 모세, 파르망티에, 토로니와 함께 시작한다.

《아르테 포베라/생각의 공간》, 제노바 갤러리아 라 베르테스카, 1967년 10월. 제르마노 첼란트가 기획하고 서문을 쓴 별도의 두 전시. 또한 《아르테 포베라》전은 제노바 대학 미술사 연구소에서 소개(보에티, 파브로, 쿠넬리스, 파올리니, 파스칼리, 프리니). 앞의 작가들과 (아내의 머리를 자른) 피스톨레토, 안셀모, 메르츠, 초리오와 함께 심포지엄. 일부 작가는 토리노의 갤러리아 스페로네와 루가노의 갤러리아 플라비아나에서 《사색》전에 동시에 참여한다(다니엘라 팔라촐리 기획). 이들 전시에 대한 리뷰 기사는 『라보로 누오보』 10월 10일; 『코리에레 메르칸틸레』 10월 27일; 『카사벨라』 10월; 『비트』 11월~12월; 『아르테 오지』 12월호에 실린다(전체 목록은 첼란트, 《아르테 포베라》 참조).

1967년 10월: 뒤셀도르프의 콘라드 피셔 갤러리에서 칼 안드레의 유럽 첫 개인전 오프닝. 피셔는 아트슈와거, 휴블러, 르윗, 나우먼, 라이먼, 스미스슨, 위너, 윌슨의 첫 유럽 전시; 다르보벤, 롱, 파나마렌코, 링케, 뤼크리엠, 루텐벡의 생애 첫 개인전; 보에티, 뷔렌, 디베츠, 풀턴, 매클레인, 메르츠의 첫 독일전을 열며, 미니멀 아트와 '개념미술' 작가들의 전시를 계속한다.

《이 모든 마음이 언젠가 당신의 것이 될 것이다》, 프랑크푸르트 갤러리 로어. 1967년 10월. 디베츠, 롱 외 참여.

「뉴욕 코레스폰던스 스쿨」, 『아트포럼』 1967년 10월.

《개막전: 노멀아트》, 조지프 코수스 감독. ➡ 뉴욕 래니스 노멀아트 미술관, 1967년 11월. 안드레, 바셀미, 보크너, 다르보벤, 드 마리아, 가와라,

왼쪽: 조지프 코수스,
〈유제(개념으로서 예술이라는 개념)〉,
음화 복사, 마운트, 1967년.

오른쪽: 크리스틴 코즐로프,
제목 없음, 투명 필름 2번, 흰색—
16mm, 1967년.

코즐로프→, 르윗, 로자노, 모리스, 록번, 라이먼, 스미스슨 등 참여.

《시리즈 미술》, 뉴욕 핀치 대학, 1967년 11월. 일레인 배리언 글,
보크너, 다르보벤, 그레이엄, 헤세, 리, 르윗을 비롯한 작가들의 성명서.
멜 보크너가 『아트포럼』 1967년 12월호에서 "연속적 태도"를, 데이비드
리가 『아트뉴스』 1967년 12월호에서 "연속적 미술"을 비평.

로버트 모리스가 1967년 11월 뉴욕 구겐하임 미술관에서 자신의 예술,
삶, 미학, 작품 제작 과정, 비평에 대해 여러 개의 테이프에 녹음해 각
5분씩, 총 1시간 동안 강연을 전달한다.

리처드 아트슈와거, 「유압 도어체크」, 『아트』 1967년 11월↗.
　　문의 가장 두드러지는(문에만 고유한 것은 아니지만) 속성은 두
상태, 즉 편리하게 '열림'과 '닫힘'이라고 부를 수 있는 상태 사이의
공명이다. 공명은 두 상태 사이의 단순하고 부적당한 파동이 아니며,
이 경우에도 그렇다. 어느 순간에든 문은 열릴 가능성이 있는 닫힌
상태이거나, 닫힐 가능성이 있는 열린 상태다. 이것은 문에 대한

리처드 아트슈와거, 〈유압 도어체크〉, 1968년.

이론적인 모형이 아니라, 처음 문이 만들어진 순간부터 즉각적으로
생겨난 상황을 설명하는 것이다. (…)

'열림'과 '닫힘'의 속성은 문의 '지리', 즉 그 문이 열리고 닫히는
장소와 떼어놓을 수 없다. 문이 '열리고' 있거나 '닫히고' 있다고 말하는
것은 사실상 용어상 모순이라는 것이 분명해진다. 우리가 그 문이
닫힐 때 문 스스로 닫는 '행위 중'이라고 하면 완화될 수 있을까?
어림없다! 아니면 문이 부착된 것이 닫는 행위 중이라고 하면? 그것도
아니다. 그 행위는 변신이 아니다. 그 행위는 단계별로 일어난다.
그렇지 않으면 행위가 아니다. 어쨌든 (우리 기준으로) 다소 열리거나
다소 닫힌다는 것은 없다. 즉, 아주 작은 틈이라도 열린 것이고, 닫힌
것은 닫힌 것이다. (…) 이것은 무한정 계속될 수 있으므로, 우리는 닫힌
상태와는 달리, 최소한의 열린 상태를 정의할 수 없다고 말해야 한다.

효과적으로 문을 닫았으니 우리는 이제 문이 부착된 칸막이에
주의를 돌릴 수 있겠다.

예술에서 역사를 제거하는 데 주된 걸림돌은 예술 자체다.
예술에서의 관습은 예술이라는 관습에 있다. 이것은 예술가 각자에게
공평하게 똑같은 처벌을 내려서 예술의 민주주의를 획득하자고 주장하는
것처럼 들린다. 일단 이러한 비난이 잠정적으로 받아들여지면, 다른
관습의 종사자들, 즉 사회, 경제 체계를 창안한 사람들, 형이상학적

83 1967

진실을 폭로한 사람들 등에게 유사한 오명을 씌워 다소 완화시킬 수 있다.

나는 모든 세계관과 그것을 실천하는 사람들의 주관성, 그리고 그 결과로 나타나는 자의식적 태도에 대해 주장하고 있다. 더구나 새로운 한계를 만드는 실천은 단지 인간의 삶에 대한 사실일 뿐 아니라 전적으로 적절한 인간의 자세이자 행동이다.

뉴욕에서 멜 램즈던이 벽을 향해 있는 캔버스 뒤에 다음과 같이 적은 표를 붙이고 1967년 11월로 날짜를 표기한 회화 작품을 제작한다: 제목 〈무제(비시각 미술)〉.

그레고어 뮐러, 「네 명의 비화가」, 『로보』 2호, 1967년 11월~12월. 뷔렌, 모세, 파르망티에, 토로니에 관한 기사. 같은 호 특별 코너에 한스 하케의 성명, 잭 버넘과의 인터뷰가 함께 실렸다.

12월 5일~25일, 파리 몽포콩가(街) 8. 뷔렌, 모세, 토로니가 각자 '늘 하는' 작품을 비롯해 두 가지 다른 작품을 그린다. 뷔렌과 토로니는 12월 루가노에서 《뷔렌, 토로니 또는 누구든》이라는 제목으로 비평가들을 초대해 자신들의 그림을 그리거나 소유권을 주장하게 하는 유사한 작업을 한다. 미셸 클로라는 두 쪽짜리 소책자에 "위조품에 대해 논하려면 원조가 있어야 한다. 뷔렌, 모세, 토로니의 경우에는 원조 작품이 어디 있는가?"라고 썼다.

『아스펜』 5~6호, 1967년 가을~겨울. 브라이언 오도허티 편집. 박스 포장. 별도의 소책자, 또는 봉투에 오도허티의 '구조주의 극', 솔 르윗의 〈연속적 프로젝트 1번〉, 1966년; 모리스와 밴더빅의 필름 〈현장〉 중 발췌; 멜 보크너의 〈7개의 반투명한 층〉; R. 바르트, S. 손택(「침묵의 미학」), G. 쿠블러, M. 뷔토르 외의 글; 스코어, 작품, 녹음 등. 도어 애슈턴의 리뷰, 『스튜디오 인터내셔널』 1968년 5월. 또한, 댄 그레이엄 포함.

〈책장에 대한 개요〉는 구성 요소를 변형해 다양한 곳에서 출판된다. 각 출판의 경우, 또는 예에서 그것이 게재될 특정 출판물 편집인이 최종 형식을 설정하고(즉 자체적으로 정의한다), 각 특정 사례에서 출판된 최종 외관의 특정 사실(들)에 대응하는 정확한 데이터가 사용된다. 작업은 정보(또는 예술)로서 그 외관의 사실에 대한 외부 지원과 함께 정보로서 스스로 정의된다. 그 자체의 외관에 대한 기호 또는 오브제를 대신해 인쇄된 존재로. (1966):

형용사 (개수)

부사 (개수)

활자가 없는 곳 (퍼센티지)

세로단 (퍼센티지)

접속사 (개수)

종이 표면의 활자 들어감 (깊이)

동명사 (개수)

부정사 (개수)

알파벳 문자 (개수)

선 (개수)

수학 기호 (개수)

명사 (개수)

숫자 (개수)

불변화사 (개수)

페이지 (둘레)

종이 (무게)

종이 재료 (종류)

전치사 (개수)

대명사 (개수)

글자 크기 (숫자)

활자 (이름)

단어 (개수)
대문자 단어 (개수)
이탤릭체 단어 (개수)

12월, 토리노. 갤러리아 스페로네에서 피스톨레토의 전시 개최.
이 전시에서 나는 자신의 작품을 발표하고 물건을 만들고 스스로를 발견하고 싶어 하는 젊은이들을 환영하는 곳으로 나의 스튜디오를 해방시켰다.
피스톨레토는 이때 함께 출판한 책『유명한 마지막 말』에 다음과 같이 썼다.
승자에게 월계관을 씌우고 패자에게 재를 뿌리는 우리 앞에 목표는 없다. 이 추상적인 점을 위한 세계 경쟁은 스스로를 개인과 대중의 전투 시스템으로 구조화된다. 우리가 한쪽으로 걸음을 옮겨 앞으로 나아가면, 모든 개인이 개인적으로 진행하고 자신을 외부에서 추상적인 점이나 다른 개인들에 투영하지 않기 때문에, 개인 사이의 경쟁은 평행한 것이 된다. 우리가 이렇게 나아가면, 모두가 자기 자신이고, 자신이 하는 일을 하기 때문에 더 좋거나 나쁜 것은 없다. 누가 더 우월한지 증명하는 척하지 않아도 되며, 모두가 누구이고 어떤 사람인지를 이해하기 쉽기 때문에 언어 체계 없이도 의사소통이 더 쉬워진다. 의사소통과 이해를 위해, 우리는 마침내 지각의 메커니즘에 대한 모든 가능성을 발전시킬 수 있을 것이다.

12월: 마이클 스노의 필름 〈파장〉(1966년 12월~1967년 5월)이 벨기에 크노크르주트에서 열린 네 번째 국제실험영화제에서 최고상을 받는다.
나는 순수한 필름의 공간과 시간, '환상'과 '사실'의 균형, 모두 보는 것에 대한 결정적인 진술을 하려고 노력하며, 아름다움과 슬픔이 같음을 기념하는 시간 기념비를 생각하고, 계획하고 있었다.
공간이 카메라의 (관중의) 눈에서 시작해 공중에 있다가, 다음에

룰로프 로우, 〈홀랜드 파크에 불규칙한 간격으로 흩어진 300개의 나무 판자〉.

스크린에, 그리고 스크린 안에(마음에) 있게 된다. (전시 도록 중에서.)
　　〈파장〉이 형이상학이라면, 〈뉴욕 눈과 귀 컨트롤〉은 철학이고
물리학일 것이다. (…) 내 필름들은 (나에게) 어떤 상태나 어떤
의식의 상태를 마음에 제안하는 시도다. 그런 점에서는 마약 같은
것이다. (P. 애덤스 시트니와 요나스 메카스에게 「마이클 스노가
보내는 편지」 중, 1968년 8월 21일; 『필름 컬처』 1968년 가을 46호에
처음으로 게재.)

피터 허친슨, 「과거의 각색」, 『아트』 1967년 12월.

로버트 스미스슨, 「퍼세이크 기념비」, 『아트포럼』 1967년 12월.

피델 A. 대니얼리, 「브루스 나우먼의 예술」, 『아트포럼』 1967년 12월.

로버트 모리스, 「소를 분류하는 방법」, 『예술과 문학』 1967년 겨울 11호.

1968

<u>책들</u>

비토 해니벌 아콘치, 『네 권의 책』, 뉴욕: 0-9북스, 1968.

테리 앳킨슨·마이클 볼드윈, 『22개의 문장: 프랑스 군대』(1967년 10월),
코번트리: 프리싱크트 출판, 1968.
 기호 설명:
 FA ― French Army(프랑스 군대)
 CMM ― Collection of Men and Machines
 (인간과 기계의 집합)
 GR ― Group of Regiments(연대 집단)

주장(Asertions). 설명(Explicata).
 인간과 기계의 집합이 전체적인 개념으로 나타난 정체성 진술의
맥락은 상대주의적인 것이다. 정체성은 단순히 그러한 개념에 들어가지
않는다. 정체'성(sense)'은 구성적인 것과 대조된다.
 FA는 GR과 동일한 CMM으로 간주되고, GR은 (예를 들어) '새로운
체제'의 FA(예를 들어, 형태학적으로 다른 부류의 사물에 속하는
요소)와 동일한 CMM이다: 타동성에 따라, FA는 '새로운 형태/체제 1'과
동일한 CMM이다.
 FA가 GR과 동일한 CMM이라는 것은 모두 구성적 의미를
뒷받침한다. 추론은 FA와 CMM이 같은 역사를 가지고 있고(FA 와

CMM 모두 제거되었다), 이러한 경우에는 CMM은 전체적인 개념이 될 수 없다. 만약 CMM이 제거되지 않는다면(정체성이 없다) 술부는 실패한다. '구성적인' 개념은 그대로 유지된다. 그리고 그 내구성은 '집합'의 왜곡된 구조에서 비롯된 것이 아니다.

집합 또는 여럿의 개념은 비어 있거나 아무 가치가 없는 집합은 있을 수 없다는 개념이다. 여러 FA. 영역, 연대. 그 요소가 대대, 중대 또는 단일 병사로 지정되어 있는지 여부는 모두 한 가지다. (이것은 부류에는 적용되지 않는다.)

그 요소들은 '전체'를 정의하고 소진하기 위한 것이다. CMM이 FA로 손상 및 일부 교체에 대해 더 이상 허용되지 않는 것으로 간주해야 하는 경우, FA 개념에 접목해 CMM의 올바른 지속성의 조건 및 구성을 보장할 수 있고, 그것은 사물-물질 방정식의 '승인을 취소'하기 위한 것이다.

나머지는 모호하지 않다. 이 틀에서 '콘크리트'와 '강철'은 범주적 목적을 가진 종류가 아니다(그리고 용어적인 맥락에서 그 의미는 그것들에서 나오지 않는다). 그리고 FA의 다른 날에 지정될 수 있는 모든 구성 요소에 대해 동일하다.

로버트 배리, 『360° 책』, 뉴욕. 유일본. 모눈종이에 1도씩 그려 만든 원 360도. 밀라노 판자 디 비우모 소장.

멜 보크너, 『싱어 노트』. 복사한 책 4권을 작가가 출판. 뉴욕, 1968년. 또한 『8곱하기 8곱하기 8』.

잭 버넘, 『현대 조각을 넘어서』, 뉴욕: 조지 브라질러, 1968.

마우리치오 칼베시 편집, 『전시 극장』, 로마: 레리치, 1968. 로마에서 매일 하루에 한 작가의 작품을 선보이는 전시 이후 발간한 책.

N.E. Thing Co., 『더미 작품집』 도판, 1968년.

월터 마르체티, 『연꽃 위에 앉은 하포크라테스』, 마드리드: 자즈, 1968.

N.E. Thing Co., 『더미 작품집』⬆. 밴쿠버: 브리티시컬럼비아 대학교 미술관, 1968년 2월. 흙, 쇠사슬, 유방, 도너츠, 나무통 등의 발견한 '더미'들 사진 59장에 장소 목록과 밴쿠버시 지도. 커트 본 마이어의 소개글, N.E.TCo. 대표의 노트. 앨빈 벌카인드의 리뷰, 『아트포럼』 1968년 5월호와 『아트 캐나다』 1968년 8월호.

　　N.E. Thing Co. 연구원들의 도전의식을 자극하는 것은 시각적인 미지의 세계다. 다른 어떤 분야의 연구원들과 마찬가지로, 이들은 기초 이론의 한계에 대한 탐구 조사, 특정한 실재 형태의 결과를 얻기 위한 제품 조사, 정확한 최종 상품 산출 과정을 위한 생산 과정 조사를 통해서 세계 지식의 보고에 보탬이 되고자 노력한다. 이러한 시각적인 것들, 그리고 그 조합의 원인과 과정에 대한 조사는 분명한 속성이나 효과, 또 그것들을 가동시키는 수단을 발견하기 위한 노력이다. (1968년 회사 성명서.)

멜 램즈던, 『추상 관계』, 뉴욕, 1968년.

에드워드 루셰이, 『9개의 수영장과 깨진 유리잔』, 로스앤젤레스, 1968년(컬러).

에드워드 루셰이·빌리 알 벵스턴, 『명함』, 로스앤젤레스, 1968년.

프란츠 에르하르트 발터, 『사물, 사용』, 쾰른: 쾨니히; 뉴욕, 1968. "이 사물들은 도구이며 지각적인 의미는 없다. 이 사물들은 그것을 사용함에 따른 가능성을 통해서만 중요해진다". 발터는 1963년 이래 도구-사물을 만들어왔다. ⬇

로런스 위너, 『성명서』, 세스 지겔로우프, 뉴욕: 루이스 켈너 재단, 1968. '일반 성명'과
> 조직적인 동시 TNT 폭발로 구멍이 생긴 벌판
> 벽에서 라스보드, 또는 석고 지지벽, 또는 벽판 제거
> 바다에 던진 표준 염표 하나
> 설치 시 지정한 바닥의 지점들에 박은 일반 철못들

'특정 성명'으로 나뉜다.
> 땅 위 약 가로세로 30센티미터짜리 구멍 하나/이 구멍에 흰색 수성 페인트 1갤런 붓기
> 에어로졸 에나멜 스프레이 캔을 다 쓸 때까지 바닥에 직접 뿌리기

프란츠 에르하르트 발터, 〈1. 작업 세트(시범)〉 중 29번(1967),
뒤셀도르프 게리 슘 비디오 갤러리 제공.

옥외용 ¼갤런 녹색 에나멜을 돌담에 던지기
표준 자동차 1대용 진입로에 가로질러 가로 5센티미터, 깊이
30센티미터의 도랑 잘라내기

**멜 램즈던, 뉴욕, 〈비밀 작품〉, 1968년("1번 봉투는 2번 봉투 안의
내용에 대한 특정한 기록을 동봉하고 있다. 2번 봉투는 1번 봉투 안의
내용에 대한 특정 기록을 동봉하고 있다"). 또한 〈비밀 그림〉(1967~68),
캔버스에 아크릴, 복제. "이 그림의 내용은 볼 수 없으며, 내용의 특징과
크기는 작가만이 알고 있는 것으로, 영원히 비밀에 부쳐진다".
이언 번은 1960년대 이래 램즈던과 함께 작업해왔다(한때 이들은 로저
커트포스와 함께 '이론 예술 및 분석 협회'를 구성했다). 번은 조엘
피셔와의 인터뷰에서 다음과 같이 말했다.**
발표 방식은 쉽게 그 자체가 형식이 된다는 문제가 있고, 그 때문에
오해를 살 수 있다. 나는 언제나 정보를 방해하거나 변형시키지 않는
중립적인 형식을 택한다. 예를 들어, 이 인터뷰는 미술 잡지라는
맥락에서 출판하는 것이 형식적으로 가장 자연스러울 것이다. 따라서
그것이 정보 수용력이 가장 높을 때다. 그러나 이 페이지가 사진으로
확대되어 전시장에 걸리면, 개념적인 수용력이 훨씬 떨어질 것이다.

《한스 하케》, 뉴욕 하워드 와이즈 갤러리, 1월 13일~2월 3일, 1968년.
물리적으로 주변 환경에 반응하는 '조각'은 더 이상 오브제로 볼 수
없다. 그것에 영향을 미치는 외부 요소의 범위와, 그 자체의 행동 반경이
물질적으로 차지하는 공간을 넘어선다. 따라서 그것은 상호 의존적인
과정들의 '시스템'으로 더 잘 이해되는 관계에서 환경과 융합한다.
이러한 과정들은 관객의 공감 없이 진전된다. 관객은 목격자가 된다.
시스템은 상상이 아니고, 실제다. (H. H.)

하케는 1963년에 독일에서 응결과 같은 공간 안의 물결에 대한 자연

한네 다르보벤, 1968년 1월 23일의 한 페이지.
6권의 1968년 한 해 중 한 권.

**체계를 탐구하는 첫 물 상자 작업을 제작했다. 이것이 얼음을 이용한
작품들, 실제 생물학적 성장(풀, 병아리 부화)을 이용한 작업, 또한
더욱 열려 있고 제한이 없는 날씨 작품들(〈물 속의 바람〉 참조, 1968년
12월)로 이어졌다. 1965년 1월에 작가는 다음과 같이 적었다.**

(…) 경험하고 환경에 반응하고 변화하고 불안정한 어떤 것을
만든다 (…)

(…) 불확정한 것, 언제나 다르게 보이며 그 모양을 정확히
가늠하기가 어려운 어떤 것을 만든다 (…)

(…) 주변 환경의 도움 없이는 '작동'할 수 없는 어떤 것을 만든다 (…)

(…) 빛과 온도 변화에 반응하고, 기류에 지배받으며, 그 기능에서
중력에 의존하는 어떤 것을 만든다 (…)

(…) 관중이 조종하는 것, 가지고 놀고, 그럼으로써 움직이게 할 수
있는 어떤 것을 만든다 (…)

(…) 시간 속에 살고 '관중'이 시간을 경험하게 할 수 있는 어떤 것을
만든다 (…)

(…) 자연적인 어떤 것을 분명히 표현한다 (…)

《마이클 스노 조각》, 뉴욕 포인덱스터 갤러리, 1968년 1월 27일~2월 16일. 지각이라는 주제에 대한 금속 조각.

〈처음부터 끝까지〉(1967)는 우연한 것들을 담는 일종의 절대적인 것이다. 그것은 완전히 대칭적이며 미들 그레이의 완벽한 정사각형이고, 그 안으로 집중된다. (…) 틈들을 통해 보면, 처음에 작품 내부의 바탕인 반짝이는 알루미늄이 보이고, 곧 당신이 일종의 프리즘을 보고 있다는 것을 알 수 있다. (…) 이 조각은 내부를 향하고 (그러나) 외부의 것으로 채워진다. (…) 예술은 종종 한계로, 사물 안에 초점을 맞춘다.

지난 3, 4년간 나는 영화와 카메라에서 영향을 받았다. 범위를 줄이고 그냥 작은 렌즈의 조리개를 통해 볼 때, 보는 것의 강도는 훨씬 커진다. (도로시 캐머런이 진행한 마이클 스노 인터뷰에서, 1967년 5월 23일.)

《브루스 나우먼》, 뉴욕 레오 카스텔리, 1968년 1월 27일~2월 17일. 소책자에는 1965년에서 1968년 사이에 만든 44개의 작품 도판, 데이비드 휘트니의 '노트'.

피터 허친슨, 「움직임 없는 춤」, 『아트 인 아메리카』 1968년 1~2월.

마리오 디아코노, 「아라카와: 상상력의 4차원적 기하학」, 『아트 인터내셔널』 1968년 1월.

《랜덤 샘플, N-42》, "아널드 록맨의 기획으로 현대의 인공물을 무작위로 선정하고 무작위로 진열한 전시". 밴쿠버 브리티시컬럼비아 대학교 미술관, 1968년 2월. 앨빈 벌카인드의 리뷰, 『아트포럼』 1968년 5월. 아널드 록맨이 1967년 10월 UBC 미술관 관장 앨빈 벌카인드에게 보낸 편지에서.

《랜덤 샘플》전이 제 머릿속에서 언제나 발전하고 있습니다.

지금 생각하는 바대로는, 요크 대학에서 강의하고 있는 커뮤니케이션 과정 학생들에게 과제로 낼 겁니다. 학생들에게 자신의 집에 있는 방 사진을 달라고 하고, 저 또한 우리집과 시내 거리 사진을 찍을 겁니다. 그런 다음, 우리는 그 사진들을 확대해 그 위에 플라스틱 격자를 놓고, 무작위로 번호를 찍어 사각형을 고르는 겁니다. 그 사각형들 안에 있는 사물들이 전시의 사물이 됩니다. '실내 사물'과 '실외 사물'로 나뉜 사물의 목록을 보내드리겠습니다. 두 집합, 또는 샘플들을 나누는 데 바닥에 그리거나 테이프로 선을 만들면 좋겠습니다. 목록을 받으면, 직접 또는 지시한 사람들이 묘사하는 사물들을 밴쿠버의 예시로 모읍니다. 사물이 '침실 의자 위에 밤에 벗어 던진 옷가지들'이라고 가정해봅시다. 그러면 어느 누구의 침대에서 누군가 옷을 던져 놓은 어떤 의자든 그대로 가지고 오면 됩니다. 어떤 경우에도 '미적으로' 배치하려고 애쓰면 안 됩니다. 우리는 자연주의와 자연사에 관심이 있는 겁니다. (…) 전시장에서 사물을 배치하는 경우 또한 우연한 과정에 따라야 합니다. (…) 보여주는 방식 또한 그렇게 결정할 수 있습니다. 일부는 벽에 거는 작품들―'회화'―일 테고, 다른 것들은 바닥이나 받침대 위에 놓는 '조각'일 겁니다.

록맨의 전시 도록 소개글에서.

문화역사학자 요한 하위징아와 사회학자 에밀 뒤르켐 모두 신성한 것과 세속적인 것의 구별이 우리가 예술과 종교적인 의식과 같은 현상을 이해하는 데 결정적이라는 것을 감지했다. 특정 공간을 일상의 보통 세속적인 활동과는 다른 어떤 활동을 위해 따로 지정해놓는 순간, 이 특별한 공간과 그 안에서 행하는 활동은 신성성을 갖게 된다. (…)

우리가 신성하고 세속적인 공간들의 가장 단순한 조합을 생각해본다면, 명확하게 네 가지 타입의 주요한 미학적 퍼포먼스 또는 전시를 파악할 수 있다. (a) 신성한 공간에 진열된 신성한 것들(퍼포먼스와 전시에 대한 전통적인 미학) (b) 신성한 공간에

진열된 세속적인 것들('랜덤 샘플'과 〈더미들〉과 같은 전시와 행위들) (c) 세속적인 공간에 진열된 세속적인 것들(의식적인 미학적 의도 없이 도시의 거리에서 열리는 보통 행사와 활동들) (d) 세속적인 공간에 진열된 신성한 것들(거리의 조각, 마르디 그라 퍼레이드, 초기 소련의 애지프로 시어터, 중세 시장에서 열렸던 기적극). (…)

〈랜덤 샘플, N-42〉라 부르는 퍼포먼스는 예술의 평등주의와 민주주의의 역사에서 중대한 두 문장을 설명하려는 의도가 있다. 첫 문장은 영국의 풍경 화가이자 프랑스 인상주의의 선구자였던 존 컨스터블의 것이다. "제한적이고 추상적인 나의 예술은 모든 산울타리 아래에서, 모든 길가에서 찾을 수 있고, 그러므로 아무도 집어들 가치가 있다고 생각하지 않는 것이다". 두 번째는 독일의 미학자이자 사회학자였던 게오르크 지멜의 말이다. "모든 사람들뿐 아니라 모든 것들까지도 그 자체가 목적인 듯이 다루는 것, 그것이 우주적 윤리일 것이다".

《아르테 포베라》, 볼로냐 갤러리아 드 포스케라리, 1968년 2월. 트리에스테 첸트로 아르테 비바 펠트리넬리, 1968년 3월, 제르마노 첼란트의 글.

《칼 안드레, 로버트 배리, 로런스 위너》, 매사추세츠 브래드퍼드 주니어 칼리지, 1968년 2월 4일~3월 2일. 세스 지겔로우프 기획. 2월 8일 참여 작가들과 기획자의 심포지엄. 다음은 미공개 녹음 테이프에서 발췌한 일부.

SS(세스 지겔로우프): 이 작품 이면에 있는 철학의 혁신적인 측면은 무엇인가?

RB(로버트 배리): 글쎄, 혁신이란 말은 세다. 나는 그 말을 쓰기에 망설이게 되는데, 예술과 내가 다루는 것들에 대한 나의 목적과 관련이 있을 것 같다. 나는 내가 모르는 것을 그리려고 한다. 내가 아는 것을 예측하는 그림을 그리는 것은 매우 지루한 일인 듯하다.

다시 말해 나는 모험을 하는 것이다. 내가 완전히 이해하지 못하는 것들을 다루고 있는 것일 수도 있다. 나는 다른 사람들이 생각하지 못했을 것들, 비어 있음, 그림이 아닌 것을 그리는 것들을 다루고자 하는 것 같다. 오랫동안 사람들은 틀 안에서 일어나는 일에만 집중했다. 아마 틀 바깥에 예술적인 발상이라고 할 만한 어떤 일이 일어나고 있을지 모른다. 그것들이 실험이라고 말하는 것은 아니다. 나는 그것들 자체가 본래 완전한 예술적인 아이디어라고 생각한다. (…)

CA(칼 안드레): 나는 대단히 혁신적이라고 느끼지 않는다. 그 말을 정말 작품 활동에 적용할 수 있을 것 같지도 않다. 적어도 내 경우에, 내가 작업을 하는 이유는 그것이 내가 할 줄 아는 유일한 것이기 때문이다. (…)

LW(로런스 위너): 나는 혁신이 새로운 어떤 것과 상관이 없는 게 아닐까 의심해본다. 그렇게 많이 추가된 것은 없는 것 같다. 유행 같은 것이다. 인류 역사에는 투쟁하고 다시 반격하는 신념의 시대와 회의의 시대가 교차해 존재한다. 특별히 추가되는 것은 없는 것 같다. (…) 진정한 혁신적인 행동은 그저 이미 존재하는 것들의 균형을 바꾸는 것이라고 하겠다.

RB 왜 빈 공간(void)이고, 만들어놓은 공간은 아닌가? 공허와 비어 있음에 내가 개인적으로 관심을 갖고 있는 무엇인가가 있다. 그저 비어 있음. 나로서는 세상 어떤 것도 이보다 더 강력한 것 같지 않다.

CA 나는 사물이란 그것이 아닌 사물에 난 구멍이라고 말하겠다. 우리의 전체 교육은 언어를 수단으로 진행된다. 언어는 대개 상징에 전념하는데, 예술은 그것과 거리가 멀다. 어느 예술가나 상징을 사용할 수 있지만 작품으로 만들어낼 수 있는 이들은 아주 극소수다. 나는 제작에 있는 작품을 제외하고 모든 아이디어는 똑같다고 생각한다. 아이디어는 머리에 있다. 작가의 관점에서, 이 아이디어와 저 아이디어의 차이는 어떻게 만들어냈는가에

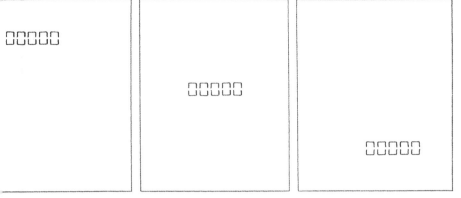

피터 다운스브로, 〈모눈종이 위 스테이플 작업〉 부분, 1968년.

있다. (…) 예술은 입에서 나오는 것이 아니지 않은가. 말할 수
있는 식의 경험이 아니다. 우리는 경험이 우리에게 말을 걸기를
원하지만, 그러한 이해는 어떤 것을 말하는 것과는 관계가 없다고
본다. (…) 과학은 만들어내며 비교하고, 예술은 아직 존재하지
않는 조건들을 만든다. 이것이 예술이 과학과 다른 이유다. 과학의
이상은 적어도 존재하는 것과 어떤 관계가 있었으면 하는 것들에
대한 이론적인 모델을 만드는 것이다. 반면 예술은 인간으로서
누군가 만들지 않으면 존재하지 않을 어떤 것을 만들고자
노력하는 것이다.

**2월, 파리: 뷔렌, 모세, 토로니가 한 친구의 아파트에서 각자의 그림을
보여준다.**

**앙드레 파리노, 「다니엘 뷔렌과의 인터뷰」,『갤러리 데자르』50호,
1968년 2월. 다음의 1967년 12월자 인터뷰의 발췌는 루시 리파드가
번역했다.**
AP(앙드레 파리노): 회화의 영도(zero degree)[1]에서 정보를 주고 싶어

1. 뷔렌이 롤랑 바르트의 저서 『글쓰기의 영도』
에서 차용한 말로, 회화를 보여주기
위해서 사라지게 해야 한다는 개념에서
비롯한 작업―옮긴이

한다고 알고 있다.[2]

DB(다니엘 뷔렌): 그보다 더 나아가보겠다. 우리[3]는 교훈적인 의도 없이, '꿈'을 규정하지 않고, '자극제'가 아닌 것을 제시하는 유일한 존재라는 의미에서, 나는 우리가 '보여질' 권리를 주장할 수 있는 유일한 존재라고 믿는다. 각각의 개인은 스스로, 의심할 바 없이 예술가가 얼마나 훌륭하든 그 눈속임에 따르는 것보다 훨씬 더 나은 꿈을 꿀 수 있다. 예술가는 게으름에 호소하고, 완화제 역할을 한다. 그는 다른 사람들에게 '아름답고', 다른 사람들에게 '재능' 있고, 다른 사람들에게 '독창적'이며, 이것은 '다른 사람들'을 멸시하거나 보다 우월하다고 여기는 식이다. 예술가는 그들의 집에 아름다움, 꿈, 고통을 가져다주는 반면, 내가 <u>선험적으로</u> 예술가들만큼 재능이 있다고 생각하는 '다른 사람들'은 그들 자신의 아름다움, 자신의 꿈을 찾아야 한다. 즉, 어른이 된다. 어쩌면 우리가 만든 캔버스 같은 것을 본 후에 누군가 할 수 있는 일은 완전한 혁명뿐일 것이다.

AP 당신은 지난 2년간 같은 그림을 제작해오지 않았나?

DB 내가 천을 살 때 거기서 주는 것에 따라 색이 결정된다. 내가 고르지 않는다. 나는 빨간 천 50미터를 갖고 있다. 이것은 늘 같은 작품을—이 또한 미리 결정하지 않는다—만드는 것, 똑같은 작품을 10년 동안 만들고 마침내 내 작품이 '뷔렌'이 되어버리는, 10년 후의 뷔렌이라는 훌륭한 고전 작품을 피하기 위해서다. (…) 내가 아직 발견하지 못한 다른 덫에 걸릴 수도 있겠지만, 이것은 내가 인지했기 때문에 피하려고 한다. 이제 그것을 피할 유일한 방법은 색에 어떤 중요성도 부여하지 않는 것이고, 그렇게 하기 위해 개인적으로 이 색에 신경도 쓰지 않고 한 색을 택하는데 심지어 그 색을 무작위로 택했다는 것으로 충분한 것 같다. 형태도 마찬가지인 것이, 즉, 내가 늘 같은 형태를 만든다면, 처음에 그 형태가 이상하거나 중립적인 것이었더라도 그 이상한 형태는

2. Jean-François Lyotard, "The Works and Writings of Daniel Buren: An Introduction to the Philosophy of Contemporary Art," *Artforum* Feb. 1981 참조.
3. 뷔렌, 토로니, 모세—옮긴이

결국 아름다운 것이 되고 말 것이고, 중립적인 형태는 결국 더는 중립적일 수가 없다.

분홍색이 중립적이거나 회색이 중립적이라고 말하는 것이 아니라, 회색 줄무늬의 캔버스, 또 파란색 줄무늬, 초록색 등등 무한정 진행되면 연속적이고 동등한 반복으로 인해 어떤 중요성도 저해된다. 그것은 '예술 작품'이라는 관념을 파괴한다. 따라서 하나의 회화 작품이 중립적이라고 말하는 것은 이제까지 회화가 주장했던 모든 것과 근본적으로 다른 어떤 것을 말하는 것이다. 다시 말하면, 더 발전하거나 완벽해질 가능성이 없기 때문에 일종의 완전히 다른 회화의 가능성이 만약 존재한다면, 누군가 할 수 있다면 열릴 수도 있다(하지만 내가 예언가도 아니고 전혀 그럴 의도도 없다는 점에서, 더는 우리의 관심사가 아니다). (…) 내 그림은 그 한계에서 오직 그 자체만을 의미할 수 있다. 그것이다. 너무나 그러하고, 또 매우 그러해서, 누구나 만들 수 있고 자신의 것이라고 주장할 수 있다. 그것은 나의 외부에 있다―내가 그렸지만, 토로니나 어느 누가 그린 것일 수도 있다.

그것은 창작자로부터 완전히 벗어나야 하는 그림이고, 더구나 내가 환상이 없다고 말할 때, 나는 남들과 다를 바 없이 내가 살고 있는 시대의 산물이자 배우로서 어떠한 감각을 기록하고 있는 것이나, 내가 그것을 단언하기는 매우 어렵다.

AP 이 사회에서 사람이기를 거부하는가?

DB 예술가들이 그 역할을 한다는 의미에서, 그렇다.

솔 르윗, 《세 가지 다른 입방체에 대한 46개의 3파트 변형》, 뉴욕 드완 갤러리, 1968년 2월. 이후 책으로 출판, 『세 가지 다른 입방체를 사용한 49개의 3파트 변형/1967~68년』, 취리히: 브루노 비쇼프베르거, 1969 →.

루시 R. 리파드·존 챈들러, 「예술의 비물질화」, 『아트 인터내셔널』 1968년 2월.

지난 20여 년 동안의 작품 창작의 특성이던 반지성적, 감성적, 직감적 과정이 1960년대에는 거의 오로지 사고의 과정만을 강조하는 초개념적인 예술로 대체되었다. 스튜디오에서 디자인되지만 제작은 다른 곳에서 전문 기능공이 맡는 작품들이 점점 많아지면서, 오브제 자체는 그저 최종 산물이 되어가고 많은 작가들이 물리적으로 작품을 개발하는 데 흥미를 잃고 있다. 스튜디오는 다시 서재가 되어간다. 이러한 유행은 특히 오브제 작품의 상당한 비물질화를 자극하는 것으로 보이고, 이렇게 계속된다면 오브제 자체는 완전히 사라질지도 모른다. 시각미술은 현재 아이디어로서의 미술과 행동으로서의 미술이라는 두 가지 원천에서 비롯한 것처럼 보이지만, 한곳으로 가는 두 갈래의 길이 될 수도 있는 교차로에서 맴도는 것 같다. 첫 번째 경우에는 감각이 개념으로 바뀌면서 물질이 부정되고, 두 번째 경우는 물질이 에너지와 시간-운동으로 변화한다.

2~3월, 로사리오, 아르헨티나: 당시까지 미니멀 아트의 한 형태에 영향을 받은 로사리오 그룹은 '실험 예술 주기'를 기획해 영구성, 상업성, 물질주의, 국수주의에 대해 질문을 던진다. 예를 들어, 렌지는 세계 도처의 사람들에게 "'나는 뉴욕에서(또는 어디에서든) 물을 보낸다'고 쓴 카드를 써달라"는 카드를 보냈다. 답장으로 받은

솔 르윗, 〈세 가지 다른 입방체에 대한 46개의 3파트 변형〉, 구운 에나멜/
알루미늄, 각 114×38×38cm, 1967년. 드완 갤러리 제공.

카드들이 전시되었고, 이 작품은 (물 자체는 포함되지 않았지만) "전 세계에서 온 물"이라는 제목이 붙었다. 그라시엘라 카르네발레는 매일 부에노스아이레스의 신문들을 각기 다른 더미에 쌓아서 대중이 받은 정보의 차이에 대해 언급했다.

《미니멀 아트》, 헤이그 시립미술관, 3월 23일~26일, 1968년. 안드레, 스미스슨, 모리스 외 참여. 에노 데벌링과 루시 R. 리파드 글. 1969년 1월 17일~2월 23일, 뒤셀도르프 쿤스트할레에서 연 전시는 약간 다른 도록을 출판.

《공기 예술》, 윌러비 샤프 기획과 글. 필라델피아 YM/YWHA 예술 위원회에서 처음 전시, 3월 13일~31일. 참여 작가들의 성명(그중 하케, 모리스, 반 사운, 메달라). 간단한 작가 소개와 참고문헌. 샤프, 「공기 예술」, 『스튜디오 인터내셔널』 1968년 5월호, 호르헤 글루스베르그, 『아트 앤드 아티스트』 1969년 1월호에서 논평(또한 같은 호에서 이벤트스트럭처 리서치 그룹의 「공기 예술 2」 참조).

코번트리에서 아트 앤드 랭귀지 그룹이 루시 리파드와 존 챈들러 앞으로 보낸 미출간 편지 에세이, 「'예술의 비물질화' 기사에 관하여」, 1968년 3월 23일. 다음은 일부 발췌.

　이 기사에서 언급되는 모든 작품(아이디어)의 예는 거의 예외 없이 오브제 작품이다. 그것들이 우리가 알고 있는 전통적인 물질 상태에 있는 오브제는 아니더라도, 모두 고체 상태, 기체 상태, 액체 상태 중 하나인 물질이다. 그리고 비물질화라는 은유적인 사용에 대해 내가 경계하는 바가 바로 이 물질 상태에 대한 문제다. 예를 들어, 칼 안드레의 '형태의 실체'를 아무것도 없는 공간이라고 부를 수 있는지 여부가 비물질화의 증거가 될 수 없는 것은, 그것이 '아무것도 없는 공간'이라는 용어가 물리적인 용어로서 공간의 일부가 비어 있다고

설명하는 대신, 지상의 상황에 관련해 공간이 채워지는 방식을 설명하는 관례일 뿐이기 때문이다. 안드레의 아무것도 없는 공간은 결코 텅 비어 있지(void) 않다. (…) 그러므로 많은 작가 중 앳킨슨의 작품(object)을 가리켜 "표시하지 않는 지도 등"이 "거의 전적으로 시각적, 물리적인 요소가 제거되었다"고 할 때, 나는 그러한 묘사가 약간 우려스럽다. 지도는 루벤스의 어느 작품(물감을 바른 캔버스와 틀)만큼이나 고체 상태인 오브제이고(종이 위 잉크 선), 그러한 것은 루벤스만큼 물리적, 시각적으로 숙독할 수 있는 존재인 것이다. (…)

물질은 특수한 형태의 에너지다. 복사 에너지가 물질이 없는 상태에서 에너지가 존재할 수 있는 유일한 형태다. 따라서 비물질화가 발생할 때 물리적 현상의 관점에서는 복사 에너지로 물질 상태의 전환(나는 이 용어를 조심스럽게 사용한다)하는 것을 의미한다. 이것은 에너지가 결코 창조되거나 파괴될 수 없다는 사실에 따른다. 그러나, 더 나아가 누군가 복사 에너지를 사용한 미술 형태에 대해 이야기한다면, 형태 없는 형태를 이야기하는 모순을 받아들이는 것이며, 낭만적인 은유로 (물질이 아닌) 형태 없는 형태와 물질적인 형태에 대한 문제에 적용할 때 일어날 수 있는 언어의 곡예에 대해 생각해볼 수 있다. 예술 작품의 내용이라 여기는 것에 최종적으로 의존하는 미학이라 부르는 철학은, 그것이 그렇듯 기껏해야 전적으로 물질 상태의 실체를 생산하는 데 의존하는 예술의 문제를 다루는 철학적인 도구와 조응할 뿐이다. 그러한 철학적인 도구의 결점은 물질적인 사물의 이러한 한계 안을 볼 수 있을 정도로 분명하다. 일단 이 한계를 극복하면 이러한 결점들은 고려할 가치가 없는 것 같으며, 그것은 전체 틀의 궤변이 그 정보를 단어로 기록하는 예술 절차에 적용할 수 없는 것으로 일축되고, 그 결과로 나온 정보를 말로 기록하는 예술 과정에 적용 불가능한 것으로, 그리고 그 결과로 생겨난 실체(즉, 타자기로 글을 쓴 종이 등)의 물질성이 반드시 본래 아이디어와 관련이 있는 것이 아니기 때문이다. 즉, 아이디어는 '보는' 것이기보다 '읽는' 것이다. 어떤 작품은

리처드 롱, 잉글랜드, 1968년.

직접적으로 물질적이고, 또 어떤 작품은 아이디어를 기록해야 하는 필요에 따라 나온 필연적인 부산품으로 물질적인 실체를 만들어야 한다는 것으로, 후자가 전자와 비교해 비물질화된 어떤 과정과 연관된다고 할 수는 없다.

《보이스》, 에인트호번 판아베 시립미술관, 1968년 3월 22일~5월 5일. 오토 마우어 글.

조르주 부다유, 「다니엘 뷔렌과의 인터뷰: 예술은 더 이상 정당하지 않다」, 『레 레트르』 1968년 3월 13일.

로버트 스미스슨, 「예술 가까이에 있는 언어 박물관」, 『아트 인터내셔널』 1968년 3월.
　　언어라는 환상의 혼란 속에서, 예술가는 의미의 기이한 교차점, 역사의 이상한 통로, 예기치 못한 메아리, 알려지지 않은 유머나 지식의 공백을 찾아, 특히 길을 잃고 어지러운 문법에 도취하기 위해 나아가고 있을지 모른다. (…) 그러나 이 탐구는 바닥이 보이지 않는 소설과 끝없는 건축과 반()건축으로 가득한 채 위태롭다. (…) 그 끝은, 끝이

있다면, 아마 그저 의미 없는 반향일 것이다. 그다음은 거시적이고 미시적인 질서, 반영, 비판적인 공상가들, 위험한 단어의 계단, 정반대의 통사적 배열에 걸쳐져 있는 불안한 소설의 건물로 이루어진 거울 구조 (…) 준(準)정밀성과 지상과 천상의 원칙들로 사라지는 일관성. 여기에서 언어는 그 장소와 상황을 '발견하기'보다 감춘다. 여기에서 언어는 실용적인 해석과 설명의 문을 '드러내기'보다 '덮는다'. 이 글에 나타나는 예술가와 비평가의 언어는 "자연은 어느 곳이나 중심이 될 수 있고 둘레가 없는 무한의 구(球)"라는 파스칼의 명언에 따라 제작된 거울 혼란 속에 비친 전형적인 상이 된다.

제임스 드 프랑스, 「로스앤젤레스의 새로운 예술가들: 배리 르 바」, 『아트포럼』 1968년 3월호.

『스트레이트』 1호, 뉴욕 스쿨 오브 비주얼 아트, 1968년 4월. 조지프 코수스 편집(「27부로 된 사설」), 댄 그레이엄의 록 음악에 대한 글 포함.

멜 보크너, 「로버트 맨골드를 위한 글 모음」, 『아트 인터내셔널』 1968년 4월. 맨골드의 작품에 적용할 수 있는 다른 작가와 저자의 인용구 모음.

파리, 4월 27일. 다니엘 뷔렌의 「교훈적인 제안」이 살롱 드 메 실내(두 벽에 바닥에서 천장까지 초록색과 흰색 줄무늬)와 실외(하루 동안 줄무늬 샌드위치 보드를 입은 두 남자, 도시 전반에 줄무늬 옥외 광고판 200여 곳에 설치)에서 발표되었다. 설명은 1968년 『로보』 4호 참조.

배리 플래너건, 「아이 라이너와 배리 플래너건 공책에서 나온 잎 몇 개」, 『아트 앤드 아티스트』 1968년 4월.

피터 허친슨, 「환상의 지각: 사물과 환경」, 『아트』 1968년 4월.

로버트 모리스, 「반형태」, 『아트포럼』 1968년 4월.

'만들기 자체'의 과정은 거의 탐구되지 않았다. (…) 추상 표현주의 화가 중 폴록만이 과정을 회복하고, 작품의 최종 형태의 일부로 남길 수 있었다. (…) 오브제 타입의 작품은 과정이 보이지 않는다. 재료는 주로 (…) 최근 견고한 산업용이 아닌 다른 재료들이 등장했다. 올든버그는 그러한 재료를 처음 시도한 작가 중 하나다. 이러한 재료의 성질에 대한 직접적인 연구가 진행되고 있다. 이것은 재료와 관련해 도구의 사용을 재검토하는 것이기도 하다. 어떤 경우에는 이러한 연구가 사물을 만드는 것에서 재료 자체를 만드는 것이 되기도 한다. 때로는 주어진 재료를 도구 없이 직접 조작한다. 이러한 경우에는 중력을 고려하는 것이 공간을 고려하는 것만큼 중요해진다. 수단으로서 물질과 중력에 초점을 맞추면 미리 예측하지 못한 형태의 결과를 낳는다. 순서를 고려하는 것은 부득이 우연적이고 부정확하며 중요하지 않다. 무작위 더미 쌓기, 대충 쌓아 올리기, 걸기의 방식으로 재료에 일시적인 형태가 생긴다. 대체하는 것은 또 다른 구성을 만들어 우연이 허용되고, 불확실성이 내포된다. 사물에 대한 기성 관념의 지속적인 형태와 질서와의 관계를 끊는 것은 긍정적인 주장이다. 이것은 형식을 규정된 목적으로 취급함으로써 형식을 미화하는 것을 거부하는 작업의 일부다. (볼린저, 모리스, 올든버그, 폴, 폴록, 새럿, 세라의 작품 도판이 기사와 함께 제공된다.)

다니엘 뷔렌, 파리 살롱
드 메 바깥, 1967년.

배리 르 바, 〈띠와 입자들〉,
회색 펠트, (대략) 10.6×13.7m, 1968년.

하워드 정커, 「아이디어 아트」, 미출간 원고, 1968년 봄. 리파드와
챈들러의 "예술의 비물질화"에 대해 부분적으로 언급.

《칼 안드레, 로버트 배리, 로런스 위너》, 버몬트주 퍼트니 윈덤 칼리지,
4월 30일~5월 31일. 척 지네버가 동일한 참여 작가들의 브래드퍼드
전시의 후속으로 착상한 야외 전시(위 참조). 세스 지겔로우프 기획.
안드레: 〈연결선〉, 끝과 끝을 연결해 숲에서 들판으로 이어지는 건초
더미 묶음 183개↓, 배리: 땅에서 7.6미터 높이 두 건물 사이에 두께
1센티미터, 길이 7.6미터의 나일론 밧줄. 위너: '철사 침 말뚝, 노끈,
잔디'로 만든 격자. 3×6미터 홈을 제거된 상태로 21×130미터, 땅에서
15센티미터 높이, 가변 위상(位相). "내가 알기로는 거의 예산이 전무한
불리한 조건까지 더해, 작가들이 전시를 위해 사전에 규정된 시간과
장소 내에서 어떠한 상황을 찾아 이용할 것을 부탁받은 것은 이번이
처음이었다". (지네버)

**4월 30일: 댄 그레이엄의 사회로 윈덤 칼리지에서 심포지엄. 다음은 그
일부 발췌.**
DG(댄 그레이엄): 오늘 소개하고 싶은 개념 중 하나는 장소에 대한
　　　　개념이다. 칼 안드레 씨?
CA(칼 안드레): 그렇다, 내가 꽤 오랫동안 가져온 개념이다. 일부분
　　　　서부발 뉴욕행의 모든 고속도로가 들어오는, 뉴저지 북부에

칼 안드레, 〈연결선〉, 덮지 않은 일반 건초 더미, 183개,
각 35×45×91cm, 1968년. 세스 지겔로우프 제공.

있는 펜실베이니아 철도 회사의 뉴저지 초원에서 화물 제동수와
차장으로 4년간 일한 경험에서 비롯했다. 그것은 화물 조차장에
긴 줄의 화물 열차가 줄지어 선, 거대한 평원과 방대한 습지
초원이었다. 이것이 내 작품에 막대한 영향을 미치게 되었다.
내가 의도하는 장소를 환경과 혼동해서는 안 된다. 우리 주변에는
언제나 환경이 존재하기 때문에, 예술가가 환경을 만드는 것은 헛된
일이다. 살아 있는 생물체는 무엇이든 환경이 가지고 있다. 장소란
일반적인 환경을 더 두드러지게 하기 위한 방식으로 변경한 환경
안의 부분이다. 모든 것은 환경이지만, 장소는 특히 환경의 일반적인
특징과 실행한 작업의 독특한 특징 두 가지 모두와 관련이 있다.

LW(로런스 위너): 나는 언제나 야외에 조형물을 세운다는 생각에
관심이 있었다. (…) 이것을 숲을 산책하다 반쯤 땅에 묻힌 비석과
마주치는 것에 비유하겠다. 이제, 조형물이 풍경 안에서 이런
의미로 존재할 수 있다면, 풍경 주변에 있는 무엇이든 강조되고
눈에 띄게 된다. 이것은 우리가 그 장소에서 하고 있던 것을
무엇으로 대체할 수 있는가의 문제다.

RB(로버트 배리): 지난 몇 년간 나는 그림을 그릴 때 벽을 그림의
일부로 이용할 수 있는 장소에 대해 생각해왔던 것 같다. 영화를
만들었을 때, 나는 객석과 어둠과 프로젝터에서 나오는 소리를
영화에 사용해 보았다. 나는 기본적으로 뉴욕에서 나고 자란 실내
인간이라, 내 조각에 방, 벽, 바닥을 사용한다. 몇 달 전에 이곳
풍경을 보러 왔을 때, 나는 무엇인가 몰고 가서 어떤 식으로 원을
그리고, 대지를 강조하고, 그 주변에 있는 건물들과 대지 자체의
일부와 비례하는 무엇인가를 만드는 것으로 이 대지를 사용하고
싶었다. 내가 했던 작업에서도 같은 생각들을 시도했고, 이 아래에
일하는 노동자들이 있었다는 사실, 모두 다 일부다, 위에는 하늘,
아래는 진흙, 그리고 건물들은 모두 일종의 나일론 끈으로 묶인다.

CA 나에게 이곳 윈덤에서 작업할 기회는 교훈적인 경험이다. 나는

여태까지 실내 공간에서만 일해왔기 때문에 굉장히 많은 것을 배웠다. 내가 야외 조형물을 만들 수 있을 줄은 몰랐지만, 척 지네버와 이곳에 와보자고 했을 때 나는 뉴욕시 밖에서 일할 기회가 없었기 때문에 확실히 하고 싶다고 말했다. 여기까지 와서 야외 조형물에 관한 아이디어가 전혀 없다는 걸 확인할 수도 있겠지만, 심포지엄에서 왜 내가 아무것도 할 수 없었는지에 대해 말할 의향이 있다고 말했다. (…) 건초를 택한 이유는 주변에 있는 것을 사용해야 했기 때문이다. 우리를 위해 존재하지 않는 것을 할 수 없다는 것은 다소 마르크스주의식 의미에서 유물론적이다. 생산의 수단을 통제할 수 없으면 아무것도 생산할 수 없기 때문에, 우리가 통제 가능한 생산 수단을 찾아야 한다. 윈덤 칼리지에서는 이 수단이 건초였다. 나는 늘 입자를 이용하기 때문에, 건초 더미 하나는 일관성 있는 배열을 유지할 수 있는 충분한 크기의 입자였다. 물론 건초는 무너지고 점차 사라질 것이다. 그러나 내가 판매, 또는 대학이나 그 누구를 위해서 작품을 만드는 것이 아니므로, 이것은 소유 상태에 들어가지 않는다. (…) 나는 사회가 사용하지 않는 형태로 사회나 재료를 사용해야 한다고 믿기 때문에, 내 입자들은 모두 대략 경제의 기준들이다. 반면, 팝아트와 같은 작품들은 사회의 형태를 이용하지만 다른 재료를 쓴다.

LW 내 작품에 대해 한 가지 밝히고 싶은 것은 그것이 어디에든 놓일 수 있었을 것이라는 점이다. 적당히 평평한 지역이기만 하면 되었다. 그 작품은 어디에 놓든 존재했을 것이다. 특정 야외 공간이 아니라 어떤 야외 공간에 관련이 있었다. 작품은 걸어서 넘어가거나 통과해야 할 정도로 낮다. 그 안에 서 있거나 앉아 있으면 언제나 볼 수 있다. (…) 나는 특별한 기술이 없는 노동자들도 쉽게 다룰 수 있는 재료가 어떤 것들인지 찾아보고자 했다. 원래 폭동 때문에 철조망을 사용하려고 했다. (…) 말하자면 잘못된 인간성 때문에 철조망은 쓰지 못했다. 재료는 구입하기 30분 전에 결정했다.

그저 구하기 쉬운 것이었고, 가격대가 적정했으며, 괜찮아 보이는 데에다 선입견이 전혀 없는 것이었다. (…)

우리가 한겨울에 왔을 때 나는 격자를 사용하는 것에 대해 이야기하고 있었고, 유콘에서 1평방인치의 땅을 사면 그들이 끈으로 그것을 나누었고, 사람들이 박스 뚜껑에 25센트인가를 보내면 그 사각형들을 소유할 수 있다는 것에 대해 의견을 나누었다.[4]

5월, 뉴욕: 뉴욕 그래픽 워크샵(1964~65년 겨울 FANDSO—무료이며 조립 가능한 비기능적 일회용 연속적 오브제—제작을 위해 설립)이 두 파트로 된 《1등급 메일 아트 전시》 중 1번을 보낸다.

(1) 루이스 캄니처의 "완벽한 원형의 지평선", "여기부터 당신을 지나 방 끝에 이르는 짙고 곧은 선", "이것은 거울이다. 당신은 문장이다" 등 각각의 작품이 새겨진 레이블 스티커 9개. (2) 받는 즉시 구기고 다시 주름이 생기는 릴리아나 포터의 주름 인쇄물. 전시 2번은 가로로 그은 점선과 함께 호세 카스티요의 "이곳을 접으시오"라는 지시가 적힌 종이.

5월 25일~ 6월 22일: 뉴욕 바이커트 갤러리 그룹전. 이언 윌슨이 바닥에 직접 그린 작품 〈초크 원〉 포함. ➡

《랭귀지 II》, 뉴욕 드완 갤러리, 5월 25일~6월 22일. 존 챈들러가 이 전시와 관련해 예술에서, 또 예술로서의 언어 사용에 대해 상세하게 논했다. 「그래픽 아트의 마지막 말」, 『아트 인터내셔널』 1968년 11월. "이제 예술은 다시 한번 언어로 받아들여지는 것 같고, 이제 문제는 이 언어가 난해해야 할지 대중적이어야 할지, 또 이 언어가 말일 것인지 문자일 것인지의 여부다". (또한 로버트 화이트와 개리 M. 돌트의 「단어 예술과 예술 단어」, 『아트 캐나다』 1968년 6월 참조.)

4. Klondike Big Inch Land promotion. 시리얼 상자 뚜껑을 보내면 유콘주 땅 1평방미터를 소유한다는 증서를 보내주는 퀘이커 오트 회사의 1955년 광고 전략—옮긴이

이언 윌슨, 〈초크 원〉, (대략) 지름 18m, 1968년.

「'충돌은 어디에서 생기는가?' 존 래섬과 찰스 해리슨의 대화」,
『스튜디오 인터내셔널』 1968년 5월.

5월 27일~28일, 뉴욕: 베르나르 브네의 퍼포먼스 〈상대성 이론 추적〉이
저드슨 메모리얼 교회에서 물리학자 잭 얼먼, 에두아르도 마카그노,
마틴 크리거의 도움을 받아서 진행되는 동시에 이들의 상대성 이론에
대한 강의, 또 후두(larynx)에 관한 영화와 함께 진행한 의학 박사
스탠리 토브의 강의가 열렸다.

찰스 해리슨, 「배리 플래너건의 조형물」, 『스튜디오 인터내셔널』
1968년 5월.

6월 16일: 다음 항목이 『뉴욕타임스』 일요일자 예술란 광고로 실렸다.
'이언 윌슨'.

『0-9』 4호, 6월. 기고자 중 그레이엄, 르윗, 페로, H. 위너 포함.

『메트로』14호, 15호, 1968년 6월, 7월: 브루노 알피에리, 「앞으로 어떻게 나아갈 것인가」, 「당황한 문화」; 레아 베르지네, 「토리노 '68: 신경증과 승화」.

6월~10월, 아르헨티나 로사리오: 로사리오 그룹이 '실험 예술 주기'를 시작한다. 각각의 작가가 실내나 실외에서 일정 기간 동안 작업한다. 전시 도록에서 설명하는 작품들 중:

리아 마이소나베, 6월 17~29일: 바닥에 정사각형을 그려 놓은 빈 방. 관객은 자신의 집 안이나 밖에 유사한 작품을 만들 수 있다는 가능성을 염두에 둔 구체적인 지시에 따라, 그 사각형을 재현하는 종이를 받는다. "작품은 바닥에 그린 사각형이나 내 지시에 따라 관객이 만드는 것도 아니다. 이 행위, 이 계획에서 중요한 것은 관객을 도발하는 모든 것이다".

노에미 에스칸델, 7월 15일~27일: 6월 20일에 한 연설.

에두아르도 파바리오, 9월 9일~21일: 전시장은 닫혀 있고, 관객이 도시 내 다른 곳에서 이 작품의 발전 과정을 어떻게 볼 수 있는지를 설명하는 표시가 붙어 있다.

그라시엘라 카르네발레, 10월 7일~19일: 완전히 비어 있는 방, 창문 벽은 중립적인 분위기를 위해서 막혀 있으며, 오프닝에 온 사람들이 모여 있다. 방문객들이 알지 못하는 사이 문은 완전히 밀폐된다. 이 작품은 막힌 입구와 출구, 그리고 방문객들의 미지의 반응을 포함하는 것이었다. 한 시간이 지나 '포로들'이 유리창을 부수고 '탈출했다'.

그 외 참여자들: 볼리오네, 보르톨로티, 엘리살데, 가티, 길리오니, 그라이너, 나랑호, 푸솔로, 렌시, 리파.

7월: 온 가와라가 브라질에서 매일 마주친 모든 사람을 타자로 친 목록과 그의 움직임을 지도에 표시해 만드는 '나는 만났다'와 '나는 갔다'

연작 노트 기록 작품을 시작한다(1968년 7월 1일~1969년 6월 30일). 이 시기 동안 작가는 남미, 유럽, 일본, 뉴욕에 거주했다.

가와라는 이러한 일반적인 방향에서 작업하는 가장 중요하고, 또 가장 규정하기 힘들고 고립된 작가들 중 하나다. 1966년 그는 거대하고 지속적인 연작으로 작은 캔버스에 거의 매일 스텐실로 만든 날짜와 노트에 그날 신문의 스크랩을 함께 모아둔 '날짜 회화'를 시작했다. 또 위도와 경도로 장소를 표현한 회화 연작, '나는 일어났다' 엽서 연작(235쪽 참조), 텔레그램 연작(331쪽 참조), 숫자 해독 작품, 그리고 책 『백만 년』(382쪽 참조)을 제작했다. 가와라가 이 세상에 있는 자신의 장소(시간과 위치)를 강박적이고 정확하게 표시하는 데 사로잡혔다는 것은 그가 사실상 존재한다는 사실을 스스로에게 안심시키고자 한다는 의미다. 동시에, 그의 작품에는 파토스가 완전히 부재하고, 그것들의 객관성이 (그의 예술뿐 아니라 삶의 방식 역시 나타내는) 스스로 자초한 고립을 확고히 한다.

하워드 정커, 「새로운 미술: 아주 특이하다」, 『뉴스위크』 1968년 7월 29일.

앨런 캐프로, 「예술 환경의 형태」, 『아트포럼』 1968년 여름. (모리스의 '반형태' 기사에 대해.)

《프로스펙트 68》, 뒤셀도르프 쿤스트할레, 9월 20~29일. 콘라드 피셔와 한스 슈트렐로브 기획. 전시 이후 대부분 전시의 기사와 리뷰로 이루어진 도록 출판, 안셀모, 보이스, 뷔렌, 메르츠, 모리스, 나우먼, 파나마렌코, 루텐벡, 세라, 초리오 참여.

1968년 8월 26일: 암스테르담에서 아드리안 판라베스테인과 헤이르트 판베이에런이 '아트 앤드 프로젝트' 설립. 9월 16일 첫 간행물 전시 발송(샤를로트 포세넨스케).

키스 아내트, 〈리버풀 해변 매장〉, 1968년.

1968년 9월, 키스 아내트, 〈리버풀 해변 매장〉↑.

1967년 나는 맨체스터 미술 대학에서 조각을 가르치고 있었고, 내가 '상황주의적'이라고 불렀던 조각 상태의 가능성에 대해 학생들과 토론했다. 그것은 관심의 집중을 오브제 자체보다 관객이 '오브제'로 무엇을 하느냐에 두자는 의미였다. 맥락 자체가 우리가 한 일에서 결정적인 요소가 되었다. 즉, 특정한 (물리적인) 맥락의 한 측면을 드러내는 것이 우리 활동의 중심이 되었다. (…) 관심의 초점이 행동 양식들 자체에 있었다. 〈해변 매장〉과 〈자기 매장〉 모두 이러한 점들을 고려한 결과였고, 모두 본질적으로 '행동주의적'이었다.

매장 작품은 다음의 행동의 양식을 포함한다. (1) 장소를 고르고 직선을 그린다. (2) 1.2미터 간격을 표시한다. 각 표시는 100명 이상의 참여자들이 각자 땅을 파는 곳이다. (3) 참여자는 선 위에 장소를 골라 구멍을 팠다. (4) 구멍이 충분히 깊을 때 비참여자가 참여자를 '매장'했다.

9월 26일, 암스테르담: 부점이 지도, 그날의 일기 예보, "새로워진 경험의 발전을 위한 수단"이라는 제목의 기상 분석을 발송한다.

1968년 9월 4일, 매사추세츠 브래드퍼드, 도널드 버지, 〈돌 5번〉↓.
"돌에 관한 선택적인 물리적 측면의 기록. 시간과 공간에서 그것의 위치, 그리고 그 조건", 그중 기상도(몇 가지 해상도 단계별로, 유럽, 미국, 지역 지상 관측), 전자 빔 엑스레이 사진, 전자 현미경 검사, 장소 사진과 지도(몇 가지 해상도 단계별로, 위성, 비행기, 도보), 질량 분석, 암석 분석과 사진, 무게와 밀도 정보 등 포함.

"이 정보의 규모는 시간에서는 지질학적인 순간에서 현재까지, 그리고 물질의 크기에서는 대륙에서 원자까지 확장된다". 이후 버지는 작품에서 자신을 기록한다. 자발적으로 병원에 입원해 있는 동안 다양한 검사를 통해서 모은 모든 신체 자료(1969년 1월), 임신과 출산(1969년 3월), 또 동료 작가(더글러스 휴블러)와 함께 일부분은 '삶'에, 일부분은 '예술'에 관련된 정보로 거짓말 탐지기 검사를 했다(1969년 3월).

다니엘 뷔렌, 「예술 교육은 필수적인가?」(1968년, 6월).『갤러리 데자르』 1968년 9월. 다음은 글의 일부.
전통 등에 대한 반박은 이미 19세기에도(너무 멀리 가지 않기 위해) 찾을 수 있다. 그러나 그 이후 너무나 많은 전통이, 너무나 많은 형식주의가, 너무나 많은 새로운 터부와 새로운 학파가 생기고 대체되었다!

도널드 버지, '돌' 연작 중 1번, 1968년.

왜 그런가? 그것은 예술가들이 대항해 싸우는 이러한 현상들이 단지 부수 현상이거나, 더 정확히 말하자면 예술을 조건 짓는, 또 예술 그 자체인 토대에 비해서 단지 상부 구조일 뿐이기 때문이다. 그리고 피상적인 것은 무엇이든 본래 끊임없이 바뀌기 때문에, 예술의 전통, 형식주의, 터부, 학파 따위는 100번이나 그 이상 바뀌었다. 그 토대를 건드리지 않는 이상, 분명히 근본적으로 달라지는 것은 아무것도 없다.

그렇게 예술은 발전하고 그렇게 예술의 역사가 존재한다. 예술가는 이젤 위에 놓을 수 없을 만큼 큰 캔버스를 만들어 이젤에 반박한다. 그다음에는 캔버스를 좀 더 오브제처럼 만들어 이젤과 지나치게 큰 캔버스를 없애고, 그다음에는 오브제로, 그다음에는 만든 오브제를 위해 만들 오브제를, 그다음에는 이동식, 또는 수송이 불가능한 오브제 등등. 이것은 한 예일 뿐이지만, 반박이 가능하다면 그것은 형식적일 수 없고, 오직 근본적인 것, 예술에 부여된 형식에 따르는 것이 아니라, 오로지 예술에 따른다는 사실을 보여주는 예다.

예술에 관하여, 예술가는 그것이 발전하기를 원한다. 예술에 관하여, 예술가는 개혁가이며, 혁명가가 아니다.

예술과 세상, 예술과 존재의 차이는 우리가 세상과 존재를 (물리적, 감정적, 지성적인) 실제 사실로 지각하고, 예술은 이 실제를 시각화한다는 것이다.

만약 이것이 예술가의 세계관에 대한 것이라면, 진정한 실제에 대한 자각이 될 수 있을 것이다. 그러나 그것은 상품, 즉 소비자가 보는 예술에 대한 것이다. 따라서, 이는 고정되고 독단적인 실제를 제시하는데, 그 실제는 실제 세상에 대한 자기 자신의 비전을 표현하고자 하는 개인이 변형시킨 것으로 더는 실제의 표현이 아닌, 실제의 환상을 만들어낸다.

그러면 예술가는 독재자의 임무를 맡는다. 그는 전적으로 또 단순히 소비자에게 세상에 대한 자신의 비전(소비자 상품에서 바로 세계와 존재에 대한 환상)을 강요한다. 그럼에도 그는 자신만이 표현할

수 있다는 사실을 알고, 안내자로 받아들여진다. 따라서 이것은 우리가 우리의 주인을 택하는 일이다. 더구나 누군가 폭군에 대해 이야기하듯, 예술이 계몽된 것이라고 인정해서 토론의 기본이 거짓인데 무슨 대화를 할 수 있는가. 이것은 환상가들의 대화다. 따라서 예술이 거짓인데, 또한 처음부터 관객의 생각을 예술로서 세계를 이해하는 하나의 그릇된 방향으로 고정시키는데, 예술을 통해 무슨 실제를 발견할 수 있는가. 예술이 단지 참된 현실이 아닌 실제에 접근하는 이상 이것은 달라지지 않을 것이다.

명확히 이런 상황에서 오늘날 예술가의 역할은 크게 중요하지 않다. 예술가는 문화적으로 형성된 부르주아 소수집단을 위해 무언가를 제작한다. 의식적이든 아니든, 예술가는 자신의 대중인 부르주아의 게임을 하고, 호혜적으로 부르주아는 예술가-제작자가 제안한 상품을 대번에 받아들인다. 이것은 (정신적이든 정치적이든) 전복적이라는 예술에서 특히 편향적인데, 양심을 구하기 위해서뿐 아니라 작품이 화랑에 '잘 보이는 곳에' 걸려 있거나, 아파트 안에 잘 진열된 상태로 '혁명'을 즐기기 때문이다.

그러면 '문화를 즐길' 권리가 없는 사람들까지도 포함해 새로운 대중, 다른 소비자들을 찾아내기 위해 여태까지 예술적 생산품에 '부과된' 노선에 급진적인 변화가 필요하다는 가설을 세워보자. 예를 들어, 공장에서 전시를 여는 것이다.

이 지점에서 진정으로 악한 예술가의 역할이 신랄하게 드러날 것이다. 시스템은 예술을 공장에서 보는 것을 두려워하지 않는다. 반대로 소외라는 사업은 '누구든' 문화에 참여할 수 있을 때 끝나게 될 것이다. 현재 이해하고 있는 보잘것없는 문화, 그리고 예술이 무엇보다도 가장 확실히 소외의 요소이기 때문이다. 왜냐하면 우리가 여기에서 예술의 정치적, 심지어 지적인 미덕인 전환(distraction)에 대해 논하기 때문이다. 어떤 예술은 단지 환상, 실제에 대한 환상일 뿐이다. 그것은 필연적으로 실제로부터의 전환, 거짓 세계, 그 자체의

다니엘 뷔렌, 밀라노 갤러리 아폴리네르에서 만든 작품의 사진 기념품,
1968년. 흰색과 초록색의 세로 줄무늬를 갤러리 문 위에 붙여 밀폐함으로써
'전시'를 '닫았다'.

거짓 허울일 수밖에 없다. "예술은 관람자의 실제, 또는 세상의 실제로
돌아가지 못하도록 눈 위에 씌운 눈가리개다"(미셸 클로라).

이러한 상황에서 공장의 예술은 그 이상도 그 이하도 아닌
긍정적인 결과로 작업 환경을 개선할 것이다. 극단에 밀어붙이면,
혁명에 대한 충동이 생겨났을 수도 있는 미학적인 언쟁을 불러일으킬
것이다.

알리기에로
보에티, 〈쌍둥이〉,
1968년.

예술은 우리의 억압적인 시스템에 대한 안전한 배출구다. 예술이
존재하는 한, 더 좋게는, 더 널리 퍼지는 한, 예술은 시스템의 주의를
전환하는 가면일 것이다. 그리고 시스템은 그것의 실제가 가려진 한, 그
모순이 숨겨져 있는 한 두려울 것이 없다.

예술은 불가피하게 권력과 동맹한다. 인상파나 야수파의 전시가
폐쇄되었던 세기 초에는 이 사실이 아직 알려지지 않았다. 그러나
오늘날 아방가르드 비엔날레를 방어하기 위해 5,000명의 경찰이
파견된다는 사실은 매우 분명하다.

예술가가 다른 사회에서 작업하고 싶다면, 예술에 근본적으로
이의를 제기하고 완전히 결렬할 것을 전제로 해야 한다. 그렇지 않다면,
다음 혁명이 그의 책임을 장악할 것이다.

예술은 지금 그렇듯 사회에서 가장 아름다운 장식이지, 그것이
해야 할 사회의 경고 신호가 전혀 되지 못하고 있다.

사회가 예술가의 예술, 모든 예술을 객관적으로 '소유'할 때, 예술가가 어떻게 사회에 이의를 제기할 수 있는가?

아아, 그는 혁명적인 예술의 신화를 믿는다.

그러나 예술은 객관적으로 반동적(reactionary)이다.

《월터 드 마리아: 50M³(1600입방 피트) 높이의 토양/땅 전시: 순수한 토양/순수한 흙/순수한 땅》. 뮌헨 갤러리 하이너 프리드리히, 1968년 9월 28일~10월 12일. 1960년 5월 드 마리아는 '예술 마당'에 대해 썼다(영과 매클로의 『선집』에 게재, 1963). 다음은 발췌.

내가 만들고 싶은 예술 마당에 대해 생각해왔다. 그것은 땅에 있는 큰 구덩이일 것이다. 사실 처음부터 구덩이는 아닐 것이다. 구덩이를 파야 할 것이다. 구덩이를 파는 일이 작품의 일부가 될 것이다. 예술 애호가들과 관람객들이 앉을 수 있는 호화로운 좌판을 만들 것이다.

그들은 관람할 행사의 중요성을 알아차리게 할 만한 턱시도와 옷을 입고 마당 제작 현장에 올 것이다. 그리고 사람들이 앉은 좌판 앞으로 굉장한 굴착기와 불도저의 퍼레이드가 지나갈 것이다. 곧 굴착기가 땅을 파기 시작할 것이다. 작은 폭발들이 일어날 것이다. 얼마나 굉장한 예술이 탄생할 것인가. 라 몬티 영처럼 경험이 부족한 사람들은 굴착기에 달려들 것이다. 이때부터 일어나는 일에 대해서는 쉽게 말하기 어렵다. (예술은 설명하기 어렵다.) 마당이 점점 더 깊어지고 그 중요성이 커질수록 사람들은 마당으로 돌진해 삽을 집어 들고, 자신의 역할을 하고, 재빨리 폭발을 피할 것이다. 이것은 최초의 의미 있는 춤이라고 여길 수 있다. 사람들은 "저 불도저 좀 우리 아이에게서 멀리 치워주세요!"라고 소리칠 것이다. 불도저는 마당 곳곳에 굉장한 흙더미들을 만들 것이다. 소리, 말, 음악, 시. (내가 너무 구체적인가? 긍정적인가?) (…)

내가 이 굉장한 예술을 막 생각하고 있는 동안, 이미 그것은 내 머릿속에서 사라지고 있다. 안심할 수 있는 것은 아무것도 없는가?

당신은 어쩌면 나를 진지하게 생각한 적이 없었나? 사실 나는 진지하다. 그리고 만약 누군가 건설회사의 소유주이고 예술과 내 아이디어를 알리는 데 관심이 있다면, 부디 당장 연락 주기를 바란다. 그리고 누군가 1에이커 정도의 땅을 소유하고 있다면(가능하면 큰 도시에 … 왜냐하면 예술은 … 거기서 빛을 보기 때문에), 또한 주저하지 말고 연락 주길 바란다.

1962년에 드 마리아는 '사막 작품' 연작을 계획했고, 1968년에 그 일부를 실행했다. (1) 미국 네바다: 사막을 가로질러 초크로 1마일을 이어 12피트의 거리를 두고 그린 두 개의 평행선. ⇒ (2) 세 대륙 프로젝트: 미국 사막에 정사각형, 사하라에 수평선, 인도에 수직선. "공중에서 모든 선들을 촬영한 후에, 사진을 차례로 쌓아 놓으면 정사각형 안에 있는 십자가 모양의 이미지가 나타날 것이다. 이 이미지를 만들기 위해서는 세 대륙이 필요하고, 언젠가 위성으로 찍을 수 있을 것이다. 관련된 프로젝트가 '대지미술'(1969년 4월, 아래 참조)을 위해 실행되었다: 1969년 3월 모하비 사막에서 〈사막 위에 두 개의 선, 세 개의 원〉이라고 제목 붙인 영화를 만들었다. 사막에 선이 그어졌고, 카메라의 움직임으로 원이 만들어졌다.

로버트 스미스슨, 「마음의 침전작용: 대지 프로젝트」, 『아트포럼』 1968년 9월.

대지의 표면과 마음의 산물은 예술의 별도의 영역들로 해체되기 마련이다. (…) 우리의 마음과 대지는 끊임없이 침식되는 상태에 있다. 마음의 강은 추상의 둑을 닳게 하고, 뇌파는 사고의 절벽을 파고들며, 발상은 부지(不知)의 돌로 분해되고, 개념의 결정화(結晶化)는 모래와 같이 거친 이성의 퇴적물로 쪼개진다. 이 지질학의 기운에서 거대한 운동력이 발생하고, 가장 물리적인 방식으로 움직인다. 이러한 움직임은 가만히 있는 것 같지만, 빙하의 공상 아래에서 논리의 풍경을 부순다. 이 느린 유동이 생각의 혼탁함을 깨닫게 한다. 폭락, 암설 사태, 눈사태

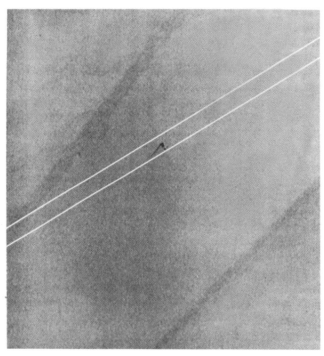

월터 드 마리아, 〈1마일 드로잉〉, 두 개의 평행한 초크 선. 선들 사이의 거리 3.6m, 캘리포니아 모하비 사막, 1968년. 뉴욕 드완 갤러리 제공.

모두 뇌에 금이 간 경계에서 일어난다. 몸 전체가, 입자와 파편이 고체의 의식이라고 스스로를 알리는 두뇌의 침전물로 끌려 들어간다. 표백되고 균열된 세상이 예술가를 둘러싸고 있다. 무늬, 격자, 세분으로 부식되어 엉망이 된 상태를 정리하는 것은 거의 손 대지 않은 미학적 과정이다. (…)

어떤 단어든 오래 보고 있으면 일련의 단층으로, 각기 공허를 가지고 있는 입자의 지형으로 이어지는 것을 볼 수 있다. 이 불쾌한 분열의 언어는 쉬운 게슈탈트적 해법을 내주지 않는다. 교훈적 담론의 확실성은 시적 원리의 침식에 내던져진다.

로버트 스미스슨, 〈이중의 비현장을 위한 지도〉, 1968년.

로런스 앨러웨이, 「크리스토와 새로운 스케일」, 『아트 인터내셔널』 1968년 9월.

잭 버넘, 「시스템 미학」, 『아트포럼』 1968년 9월.

9월 22일, 프랑크푸르트: 팀 울리히가 개기일식을 자신의 예술 작품이라고 주장한다. 또한 그는 스투코를 써 마감한 집의 외부 표면 일부를 벽돌이 드러나도록 제거한 바 있다.

고든 브라운, 「작품의 비물질화」, 『아트』 1968년 9/10월.

마우리치오 칼베시, 「공간, 삶, 행동」, 『에스프레소』, 로마, 1968년 9월 15일.

《대지미술》, 뉴욕 드완 갤러리, 10월 5일~30일. 안드레, 드 마리아, 하이저, 모리스, 올든버그, 오펜하임, 르윗, 스미스슨, 칼텐바크, 허버트 베이어의 1955년 작 '조각된 정원 프로젝트', 〈흙더미〉 포함. 존 페로의 리뷰, 『빌리지 보이스』10월 17일.

《반형태》, 뉴욕 존 깁슨 갤러리, 10월~11월 7일. 헤세⬇, 파나마렌코, 라이먼, 세라, 새럿, 소니어, 터틀.

10월 4일~6일, 아말피: 《아르테 포베라와 가난한 행동》. 살레르노 콜로우티 연구 센터의 'RA3'를 기념한 제르마노 첼란트의 기획. 3일간의 행사와 보에티, 디베츠, 질라르디, 롱, 마리오와 마리사 메르츠, 프리니, 트리니, 첼란트, 판엘크, 초리오 등의 작가와 저자가 참여한 공동 작업. '제3회 아말피 비평회'로 발표, 살레르노, 루마 편집, 1969년. 또한 토마소 트리니의 「아말피 보고서」 참조, 『도무스』468호, 1968년 11월.

《안드레》, 뮌헨글라트바흐 시립미술관, 10월 18일~12월 15일. 박스로 포장한 전시 도록에는 셀프 인터뷰와 한정판인 긴 '식탁보'가 들어 있다.

에바 헤세, 〈속편〉, 라텍스, 시트: 76×81cm, 구체: 지름 6.3cm, 1967~68년. 뉴욕 포케이드 드롤 제공.

10월, 뉴욕: 솔 르윗이 폴라 쿠퍼 갤러리에서 열린 《평화를 위한 예술》전에서 처음으로 벽에 직접 그리는 연속적 드로잉을 (일시적으로) 만든다.

더글러스 휴블러, 〈윈덤 작품〉, 버몬트 퍼트니의 윈덤 칼리지에서 열린 하루, 한 작품 전시, 1968년 10월 23일. '장소 조각 프로젝트'로 그 지역의 지도 위에 오각형을 그리고 이 점 다섯 개를 사진으로 기록한 것. 대학교에서 '전시'는 사진과 각 지점에서 가지고 온 흙 표본으로 구성된다.

피터 허친슨, 「공상과학: 과학을 위한 미학」, 『아트 인터내셔널』 1968년 10월.

《존 발데사리》, 로스앤젤레스 몰리 반스 갤러리, 1968년 10월. 단어 만으로 간판장이가 제작한 그림➡. 예를 들어, "그 자체를 기록하는 그림", "쿠블러를 위한 그림: 이 그림은 그 이전의 그림들 덕분에 존재한다. 이 해법을 좋아하면 이전의 발명들을 지속적으로 받아들이는 데 막힘이 없을 것이다. 이러한 위치에 이르기 위해서는 이전 작품을 초월할 수 있도록 이전 작품에 대한 아이디어들을 재고해야 한다. 이 그림을 좋아하기 위해서는 이전 작품을 이해해야 한다. 궁극적으로 이 작품은 기존의 지식 체계를 통합할 것이다".

또한 이 전시에 포함된 작품들: 내셔널 시티 곳곳의 사진과 그 주소를 텍스트로 사용한 그림, 일치하는 사진과 함께 예술 서적에서 인용한 텍스트, 텍스트만 사용한 '내러티브 회화', 예를 들어—"제라늄 옆에 있는 여자 아이의 반 클로즈업 (부드러운 시야) 물 주는 일을 마친다—자랐는지 확인하기 위해 식물을 바라본다—약간의 증거를 찾는다—미소 짓는다—한 부분이 처져 있다—아이가 그 부분을 따라 손가락을 댄다—식물 위로 손을 올려 자라도록 격려해준다".

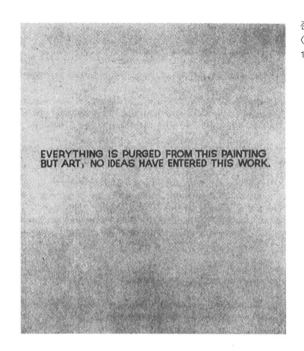

존 발데사리,
⟨… 모든 것이 제거된다⟩,
152×114cm, 1966~67년.

『뮈죔쥐르날』(암스테르담), 1968년 13회, 4호. 피에로 질라르디의
"미시 감정 예술[5]"과 디베츠에 관한 로버트 H. F. 하르제마의 글 포함.
질라르디의 글은 『아트』 9~10월호에 「기본 에너지와 미시 감정의
예술가들」로 번역되었다.

피에트로 본피글리올리 편집, 『예술의 가난함』, 포스케라리 갤러리
출판, 1968년 10월. 제르마노 첼란트가 쓴 아르테 포베라 원문에 대한
반응들로, 대부분 전시 도록과 잡지 외에 이미 발표되었던 글의 모음.
아폴로니오, 아르칸젤리, 바릴리, 본피글리올리, 보니토, 올리바,
칼베시, 첼란트, 델게르치오, 드마르키스, 파지올로, 고투소, 피뇨티
글. 이 주제에 대한 추가 글은 첼란트의 책과 전시 도록 참고문헌
참조(1969, 1970).

5. Microemotive art, 질라르디가 만든 용어.
이후 첼란트가 이 운동을 아르테 포베라라고
부르기 시작한다―옮긴이

빅터 버긴, 「예술-사회 시스템」, 『컨트롤』 4호, 1968년.

『로보』 4호, 1968년 가을. 장 클레이, 「야생적 예술: 갤러리의 종말」,
「리지아 클락: 일반적 결합」. 얀 디베츠의 성명(전문).

나는 1967년에 그림 그리기를 그만두었다. 그 이전에는 단색
캔버스에 이상블라주를 만들었다. 1967년 4월, 빈 캔버스들을 겹쳐
놓은 작품, 〈나의 마지막 그림〉을 완성했다. 9월에는 프랑크푸르트의
갤러리에서 물에 대한 전시를 했다. 갤러리 바닥에 규칙적으로 1미터
길이의 골을 만들었다. 동시에 나는 '원근법 수정'을 시작했다. 정원
입구에서 보이는 타원이 지면에 대한 불균형으로 원형처럼 보였다. 나는
모든 종류의 원근법을 가지고 작업했다. 이것들은 정확한 지점에서
보아야 한다. 몇몇 작품은 철로를 따라 만들었다. 관객이 자신의
의자에서 지나가며 보게 된다.

나는 이러한 작품들 대부분을 모래, 자라고 있는 풀 등 일시적인
재료를 사용해 만든다. 이것들은 예시이다. 나는 이것들을 남겨두기
위해서가 아니라 사진을 찍기 위해 만든다. 작품은 사진이다. 누구든 내
작품을 복제할 수 있을 것이다.

최근 아말피 행사에서(1968년 10월) 나는 바다 표면에서
20센티미터 아래 물 속에 나뭇가지 8개를 놓았다. 우리가 있던 50미터
위에서 사람들은 물 속에서 나뭇가지가 진동하는 것을 보았다. 그것이
작품이었다.

현재 베를린으로 나갈 텔레비전 방송을 준비하고 있다. 사람들이
집에서 디베츠의 작품을 5분 동안 볼 수 있을 것이다. 작품은 이렇다.
트랙터가 땅에 마름모 꼴로 골을 내고, 이것이 원근법 수정으로 TV
화면의 사각형에 정확히 맞아들어갈 것이다.

내 작품들은 꼭 보여주기 위해서 있는 게 아니다. 그보다
관객들에게 풍경에 무엇인가 잘못되어 있다는 스쳐가는 느낌을 주려고
거기 있는 것이다.

로사리오 그룹, 아르헨티나. 〈투쿠만〉 홍보 운동의 첫 단계, 1968년.

내 작품을 판다? 파는 것은 예술의 일부가 아니다. 스스로 만들 수 있는 것을 살 만큼 멍청한 사람들이 있을 수도 있겠다. 그 사람들 것이 훨씬 더 나을 것이다.

11월. 아르헨티나 투쿠만: 로사리오 그룹의 작가들이 아르헨티나 북서부 투쿠만의 노동 환경에 대한 시위를 위해 노동조합(CGT)과 함께 정치적인 '전시'를 연다. ⬆

11월 17일, 뉴욕: 《작은 행사들》, 롱뷰 컨트리 클럽(맥스의 캔자스시티 별관)[6]에서 해나 위너 기획. 예술가, 시인들이 짧은 행사와 액션을 발표했다. 그중 아콘치, 코스타, 지오르노, 페로, 셸달, 위너 포함.

프레데릭 바셀미, 〈젊은 예술가 데이비드 프레임이 다룬 복잡한 전경과 배경의 문제〉, 뒷면에 사인과 날짜, 1968년 11월(같은 사진과 제목의 35쪽짜리 소책자).

11월 뉴욕: 루시 리파드는 '제임스 로버트 스틸레일스'에게서 1958년

6. 60~70년대 예술가들이 모였던 곳으로 유명한 뉴욕의 나이트 클럽—옮긴이

11월과 1968년 11월로 기록된 임시로 만든 사진 작업 여러 장을 받는다. 텍스트와 작품과 알 수 없는 전화를 좀 더 받고 난 후에 이 작가가 프레데릭 바셀미라는 것이 밝혀졌다. 일부 발췌.

나는 의 맥락에 있다고 해서 누군가 을 하는 것을 인정해야 한다고 생각하지 않는다. 작품에 가장 흥미를 느낄 만한 사람들을 관람에 초대하는 것은 자연스러운 일이다.

내가 최근에 만든 은 특정 정보를 말 그대로 (아마 전송, 또는 의사소통을 한다는 점에서) 전달하려는 바람을 기반으로 한다. 과 정보는 서로 상호의존적이다.

다른 페이지에서 지적한 바와 같이, 정보는 선택에 따라 형식적 의미에서, 또 사실상 그다지 중요하지 않다. 동시에 정보가 사소한 것은 아니다. 거기에는 내가 적절하다고 보는 규칙성의 특징이 있다. 정보 '자체를 제거'하지 못했기 때문에 작업 전체를 라고 할 수 없고, 또 형식적인 태도가 너무 강하다고 나쁜 라고 할 수 없다.

나는 라는 단어를 좋아하지 않는다. 나는 라는 단어가 정의하는 작품을 좋아하지 않는다. 내가 좋아하는 것은 제작(production)이라는 개념이다. 나는 시간을 보내기 위해 제작한다.

내가 이와 같은(앞으로 모든 작품과 현재 작품도 이러이러한 방식으로 발표할 것이라고 말하겠다) 시스템을 개발할 때마다, 그것을 거의 한번에 파괴시키는 것이 중요하다고 느낀다. 파괴하는 것이 시스템을 쓸모없는 것으로 만들지 않으며, 그 양상을 바꿀 뿐이다. 이것으로 20세기 후반부에는 반농담식일 수밖에 없다는 사실이 분명해진다. 이에 따라 나는 여기에 포함한 작품들에 다시 날짜를 쓰고 사인했다.

* * *

각 종이에 담긴 시각, 문헌 정보가 엄밀한 의미의 발표 방식(presen-tation)에서 분리될 수 있는 한, 그 정보를 '주제'라고 부를 수 있다.

정보를 그런 방식으로 보는 것은 결과적으로 '발표 방식이 에

앞서 있다'는 비판이 생길 위험이 있다. 정보는 　　로 작용하도록
의도된 것이 아니라 모든 표시와 동등한 단위 구별 수치이므로, 나는
그러한 관례적, 　　역사적 방식은 무관하다고 생각한다. 동시에 모든
표시와 형식을 포함한 발표 방식 자체는, 구상에서, 동일한 관습적인
용어로 　　의 핵심이다. 단순히 작품이 제시되는 형태로 구상과 발표
방식이 　　을 구성한다.

**『더글러스 휴블러: 1968년 11월』. 세스 지겔로우프, 뉴욕. 작품과 그
기록이 담긴 전시 도록으로만 존재하는 첫 전시의 전시 도록. ➡**
　　나는 여전히 초기 작업들, 장소 조각, 지도 위에 그렸던 6각형이나
원형들에 대해 나 자신의 이유를 정의하고자 했다. 밥 배리가 "지도 위에
그냥 점을 찍지, 왜 점을 이어 선을 만들지?"라고 물었고, 나는, 그래서
"지도 위에 있는 다른 것들과 구별할 수 있게 하려고"라고 대답했다.
그것은 그냥 관습이다. 그것은 원이었을 수도, 또 여러 가지 다른 것일
수도 있었다. 그것은 개념적으로 이동한 장소와 비슷한 관계를 만들고
있었을 뿐이다. 안도 없고, 밖도 없다. 이것들은 지도 위에 그린 작은
점들이고, 그것이 의미하는 바에 대해 언어로 설명한 것이지만, 실제
물리적인 사실상 물론 거기에 아무것도 없다. 정상적인 경험으로 인지할
수 있는 것은 아무것도 없다. 나에게는, 자연 경험이 관습에 구애된다는
사실이 역설적이다. 한 부분을 뜯어내어 그 위에 틀을 씌우고, 그 틀은
회화의 액자와 같을 수 있고, 혹은 틀이 언어일 수도 있고, 틀은 기록일
수 있다. (휴블러, 1970년 3월 31일. 핼리팩스 NSCAD 강의.)

<center>* * *</center>

〈북위 42도〉, 공인 우편 영수증 11개(발송인), 공인 우편 영수증
10개(수령인), 4900킬로미터(대략). A'-N'의 14 장소는 미국에서 정확히
또는 대략 북위 42도선에 있는 도시들이다. 매사추세츠 트루로, 'A'에서
보내고 받은 공인 우편 영수증을 교환한 장소들을 표시했다. 기록:
지도에 잉크, 영수증.

SITE SCULPTURE PROJECT
NEW YORK VARIABLE PIECE #1

1. ALL SITES SHOWN AS LOCATED IN MANHATTAN
2. A¹B¹C¹D¹ - MARKERS PLACED ON AUTOMOBILES AND TRUCKS
 THEREBY BEING CARRIED INTO RANDOM AND HORIZONTAL DIRECTIONS
3. A²B²C²D² - MARKERS PLACED IN STATIC AND PERMANENT LOCATION!
4. A'B'C'D' - MARKERS PLACED IN ELEVATORS THEREBY BEING
 CARRIED INTO RANDOM AND VERTICAL DIRECTIONS.

더글러스 휴블러, 뉴욕, 1968년.

* * *

예술의 목적에 대해 무관심한 세상에 존재하는 시스템은 별개의 존재를
가지고 사용할 시스템을 바꾸거나 언급하지 않는 작업을 생산하는
방식으로 '연결'될 수 있다. 〈북위 42도〉는 4900킬로미터라는 공간을
묘사하기 위해서 일정 기간 동안 미국의 우편제도의 한 면을 이용한
것이었고, 사실상 현재 시공의 순차적인 시간과 선형 공간이 '들어 있는'
기록의 형태로 완성되었다.

그러한 작품을 만들기 위해 선택한 특정 과정에 의해, 나로서 더이상의 결정을 내리지 않는 불가피한 운명이 시작되었다.

나는 내가 먹고 자고 놀더라도 작품이 계속 완성을 향해 간다는 생각이 마음에 든다. (D. H. 1969년 성명, 약간 수정.)

11월 30일, 코니 아일랜드: 한스 하케가 〈라이브 무작위 비행 시스템〉을 진행하고, 갈매기들이 물에 던진 빵을 찾아간다.

피터 허친슨, 「격변하는 지구」, 『아트』 1968년 11월.

에이드리언 파이퍼, 〈무제〉, 1968년 가을.

이 정사각형은 전체로 보아야 한다. 또는, 이 세로의 두 직사각형은 왼쪽에서 오른쪽으로, 또는 오른쪽에서 왼쪽으로 보아야한다. 또는, 이 가로의 두 직사각형은 위에서 아래로, 또는 아래에서 위로 보아야 한다. 또는 이 네 개의 정사각형은 위 왼쪽에서 위 오른쪽에서 아래 오른쪽에서 아래 왼쪽으로 또는 위 왼쪽에서 위 오른쪽에서 아래 왼쪽에서 아래 오른쪽으로 또는 위 왼쪽에서 아래 왼쪽에서 아래 오른쪽에서 위 오른쪽 또는 위 왼쪽에서 아래 왼쪽에서 아래 오른쪽에서 위 오른쪽 또는 위 왼쪽에서 아래 오른쪽에서 아래 왼쪽에서 위 오른쪽 또는 위 왼쪽에서 아래 오른쪽에서 위 오른쪽에서 아래 왼쪽 또는 위 오른쪽에서 아래 오른쪽에서 아래 왼쪽에서 위 왼쪽 또는 위 오른쪽에서 아래 오른쪽에서 위 왼쪽에서 아래 왼쪽 또는 위 오른쪽에서 위 왼쪽에서 아래 왼쪽에서 아래 오른쪽 또는 위 오른쪽에서 위 왼쪽에서 아래 오른쪽에서 아래 왼쪽 또는 위 오른쪽에서 아래 왼쪽에서 위 왼쪽에서 아래 오른쪽 또는 위 오른쪽에서 아래 왼쪽에서 아래 오른쪽에서 위 왼쪽 또는 아래 오른쪽에서 아래 왼 쪽에서 위 왼쪽에서 위 오른쪽 또

는 아래 오른쪽에서 아래 왼쪽에서 위 오른쪽에서 위 왼쪽 또
는 아래 오른쪽에서 위 오른쪽에서 위 왼쪽에서 아래 왼쪽 또
는 아래 오른쪽에서 위 오른쪽에서 아래 왼쪽에서 위 왼쪽 또
는 아래 오른쪽에서 위 왼쪽에서 위 오른쪽에서 아래 왼쪽 또
는 아래 오른쪽에서 위 왼쪽에서 아래 외쪽에서 위 오른쪽 또
는 아래 왼쪽에서 위 왼쪽에서 위 오른쪽에서 아래 오른쪽 또
는 아래 왼쪽에서 위 왼쪽에서 아래 오른쪽에서 위 오른쪽 또
는 아래 왼쪽에서 아래 오른쪽에서 위 오른쪽에서 위 왼쪽 또
는 아래 왼쪽에서 아래 오른쪽에서 위 왼쪽에서 위 오른쪽 또
는 아래 왼쪽에서 위 오른쪽에서 아래 오른쪽에서 위 왼쪽에
서 또는 아래 왼쪽에서 위 오른쪽에서 위 왼쪽에서 아래 오른
쪽으로 보아야 한다. 또는, 이 여덟 개 가로의 직사각형은 왼쪽
위에서 오른쪽 위에서 위쪽 중앙 오른쪽에서 아래쪽 중앙 오
른쪽에서 오른쪽 아래에서 왼쪽 아래에서 아래쪽 중앙 왼쪽에
서 위쪽 중앙 왼쪽으로 또는 왼쪽 위에서 오른쪽 위에서 위쪽
중앙 왼쪽에서 위쪽 중앙 오른쪽에서 아래쪽 중앙 왼쪽에서
아래쪽 중앙 오른쪽에서 아래 왼쪽에서 아래 오른쪽으로 또
는 위 왼쪽에서 위쪽 중앙 왼쪽에서 아래쪽 중앙 왼쪽에서 아
래 왼쪽에서 아래 오른쪽에서 아래쪽 중앙으로 보아야 한다.

한스 슈트렐로브, 「숫자는 마음의 눈을 위한 이미지로 펼쳐진다」,
『라이니셰 포스트』1968년 11월 15일(한네 다르보벤에 대한 기사).

제인 리빙스턴, 「배리 르 바: 분배 조각」, 『아트포럼』1968년 11월.

하워드 정커, 「새로운 조각: 핵심 파고들기」, 『새터데이 이브닝 포스트』
1968년 11월 2일.

《레오 카스텔리 창고의 9인》, 레오 카스텔리의 창고에서 로버트
모리스가 기획, 1968년 12월. 안셀모, 볼린저, 헤세, 칼텐바크, 나우먼,
새럿, 세라⬇, 소니어⬇ 초리오.

맥스 코즐로프 리뷰,「창고의 9인: 오브제 상태에 대한 공격」,
『아트포럼』1969년 2월; 그레고어 뮐러,「로버트 모리스가 반형태를

위: 리처드 세라.〈철퍼덕〉,
녹인 납, 뉴욕, 1968년. 뉴욕 레오
카스텔리 갤러리 제공.

아래: 키스 소니어,〈혼혈〉, 라텍스,
솜털, 끈, 길이 3.6m, 1969년.
뉴욕 레오 카스텔리 갤러리 제공.

전시하다」,『아트』1969년 2월; 필립 리더, 「물질의 속성: 로버트 모리스의 그림자 속에서」,『뉴욕타임스』1968년 12월 22일.

12월 4일 뉴욕: 라파엘 페러의 〈세 잎 작품〉이 카스텔리 창고 전시 오프닝 당시 계단, 드완 갤러리가 위치한 29웨스트 57번가의 엘리베이터, 이스트 77번가에 있는 레오 카스텔리 갤러리의 부지에서 돌연히 나타났다. ↘

나의 작업에서, 1968년 〈세 잎 작품〉과 휘트니[반환상전]의 얼음, 지방 작품들을 시작으로 시간 제한이 의사 결정에 활력을 주는 요소가 되었던 것 같다. (…) 차라리 가능한 한 나의 행위를 없애겠다. 그런 점에서 지방과 얼음과 잎과 독특한 성질을 가진 대부분의 이러한 물질들은 내가 무엇인가를 한 이후에도 계속해서 반응한다. 이것은 행위에 대한 흥미를 없앤다. (페러 전시 도록, 필라델피아 현대미술관 ICA, 1971년.)

『칼 안드레, 로버트 배리, 더글러스 휴블러, 조지프 코수스, 솔 르윗, 로버트 모리스, 로런스 위너』(제록스북). 세스 지겔로우프, 존 웬들러, 뉴욕, 1968년 12월. 각 작가는 25쪽씩 할당받았고, 이것으로 작가가 복사기로 작품을 완성했다.

《시리즈 사진》, 뉴욕 스쿨 오브 비주얼 아트 갤러리, 12월 3일~ 1969년 1월. 그레이엄, 르윗, 머이브리지, 나우먼, 루셰이, 스미스슨 외.

12월, 팔레르모: 뷔렌과 토로니가 팔레르모 축제에 참여해 작품을 실내와 실외, 마루와 땅바닥, 벽에 전시한다. 이후 그들은 세상의 모든 예술이 "반동적"이라고 하는 책자를 배포했고, 관계자들이 그 방을 폐쇄했다.

12월 14~15일: 한스 하케, 작가의 작업실 옥상에서 진행한 《물 속의

바람》전. 전시는 어느 날은 단순히 손 대지 않은 눈, 또 다른 날은 인공 안개로 구성된다. ↘

데이비드 보든, 「월터 드 마리아: 독특한 경험」, 『아트 인터내셔널』 1968년 12월.

로런스 앨러웨이, 「확장하고 사라지는 예술 작품」, 1968년 12월 7일. 뉴욕의 파크버넷 갤러리에서 강연하고, 채널 13TV에서 반복되었다. 1969년 10월 『옥션』에 게재.

시드니 틸림, 「대지미술과 새로운 아름다움」, 『아트포럼』 1968년 12월.

1968년 한 해 동안 스티븐 칼텐바크는 세 개의 〈타임캡슐〉(169~174쪽 참조)과 네 개의 청동 보도 명판(뼈, 피, 살, 피부)을 제작한다.

1968년 한 해 동안 데니스 오펜하임은 메인 북부에서 실행한 눈(snow)에

왼쪽: 라파엘 페러, 〈계단-착지
세 번-잎〉, 레오 카스텔리 창고 계단,
1968년 12월 4일.

오른쪽: 한스 하케,
〈물 속의 바람(옅은 안개)〉, 뉴욕,
1968년.

관한 프로젝트 여러 개를 포함해 많은 야외 작품을 제작하고(➡️, 또한 339쪽 참조), 이언 백스터(N.E. Thing Co.)는 캐나다 서부에서 눈에 관한 작품을 만든다(사이드 스텝, 스키 타기, 액자 위의 눈)⬇️.

1968년 11월 밴쿠버: N.E. Thing Co., ACT와 ART. 승인(요청) 또는 거부 주장으로 날인한 증명서가 딸린 사진.
　　모든 사람은 후대를 위해 다음의 사항을 인정하고 언급한다. ACT 000번(예: 대단한 것, 캐나다 N.W.T.의 애크미 글래이셔 콜드타운)은 19__년 __월 __일, N.E. Thing Co.가 제시한 정보 민감성의 엄격한 조건들을 만족시켰다. 이로써, 그리고 이후 영원히 이것은 ACT(Aesthetically Claimed Things, 미적으로 인정된 것들) 영역으로 승격되었다. N.E. Thing Co.는 미래의 프로젝트로 어떤 ACT도 재작업하거나 복제할 권리가 있다.

N.E. Thing Co. 프로젝트부, 생태 프로젝트, 〈오른쪽 90° 평행 회전〉, 15센티미터 깊이의 자연설에서 30미터 회전. 캐나다 브리티시컬럼비아 시모어산, 1968년.

데니스 오펜하임, 〈타임라인〉(부분), 길이 4.8킬로미터, 메인주 켄트 부근의
얼어붙은 세인트존강을 따라 있는 미국과 캐나다 국경.

* * *

모든 사람은 후대를 위해 다음의 사항을 인정하고 언급한다: ART
0000번(예: 열등한 것, 존 도의 그림 〈여름철〉, 1955)는 19__년 __월
__일, N.E. Thing Co.가 제시한 정보 민감성의 엄격한 조건들을
만족시키지 못했다. 이로써, 그리고 이후 영원히 이것은 일반적인
ART(Aesthetically Rejected Things, 미적으로 거부된 것들) 등급으로
처분되었다. 오늘부터 이것은 모든 사람에게 ART로 알려진다.

우리는 뒤샹이 평생 미학적이지 않은 오브제를 찾으려고 했지만,
모든 사물은 시간, 사회적, 문화적 조건에 따라 나아지기 때문에
그렇지 못했다는 생각이 들었다. 따라서 그의 모든 레디메이드는 N.E.
Thing Co.의 ACT다. 반면 우리의 연구부는 예술부와 협력 아래 다음과
같은 중대한 발견을 하게 되었다. N.E. Thing Co.의 엄격한 시각적
정보 민감성 요구 사항을 만족시키지 못한 미학적인 사물은 ART라고
부르며, 그것은 5등급의 미적이지 못한 대상이 실패하는 ART라고
불리는 영역 안에 있기 때문이다. (NETCo.가 루시 리파드에게 보낸
서신, 1968년 11월.)

139 1968

내가 1968년 2월 밴쿠버를 방문해 이언과 일레인(현재 잉그리드) 백스터를 처음 만났을 때 '공유하는 감성(ideas in the air)'이 있다는 현상에 다시 한번 놀랐다. N.E. T Co.의 예술적이지 않은 오브제(nonart object) 전시, 오브제가 아닌 작품(nonobject art) 전시, 상상의 시각적 경험, 사진 프로젝트[이 작가들이 예술 작품의 직접적인 경험보다는 뉴욕에서 소외되어 있고 '지방(provincial)'에서 복사물에 의존한다는 점을 활용]와 같은 아이디어들은 당시에, 백스터 부부가 알 리 없었던, 뉴욕과 유럽에서 계획 단계에 있던 발표하지 않은 프로젝트들과 종종 하나하나 일치했다. 출발점은 물론 같았으나(모리스, 나우먼, 루셰이 등), 서로 전혀 모르던 작가들에게서 유사한 작품들이 자연스럽게 나타난 것은 이러한 근원과 모든 잠재적인 '개념미술 작가'들이 흔히 맞서 반응했던 연관성 없는 예술에서 발생한 에너지라고밖에 설명할 수 없다. (루시 리파드의 「밴쿠버에서 온 편지」에서 고쳐 씀, 『아트뉴스』 1968년 9월.)

《부드럽고 부드러워 보이는 조각》, 미국 예술 연맹 순회전, 1968년~1969년. 1968년 봄, 루시 리파드 기획. 백스터, 부르조아, 헤세, 칼텐바크, 쿠사마, 린더, 나우먼, 올든버그, 폴, 세라, 사이먼, 소니어, 바이너, 윈저 참여.

『익스텐션』, 수잰 자브리언·요아킴 뉴그로셀 편집, 뉴욕. 1968년 1호, 아콘치, 그레이엄, 페로, 위너의 작품 포함. 1969년 2호, 아콘치, 그레이엄의 작품 포함.

이언 번과 멜 램즈던, '『여섯 개의 네거티브』책[7] 중 발췌', 1968년~ 1969년 겨울, 뉴욕.
　『여섯 개의 네거티브』는 다음과 같은 방식으로 계획되었다. 범주의 표로 정리한 개요는 『로제 유의어 사전(Roget's Thesarus)』에서

7. 인쇄한 종이 13장을 엮은 일종의 아티스트 북—옮긴이

그 자체로 전용했다. 개념은 여섯 가지 분류(I. 추상 관계 II. 공간 III. 물질 IV. 지성 V. 자유의지 VI. 애정)로 명시해 정리했으며, 이 중 두 가지(IV와 V)는 다시 두 갈래로 나뉜다. 각 분류 또는 분류의 갈래가 별도의 페이지에 들어갔다. 각 분류 안에 여러 개의 부분이 나열되고, 각 부분 안에 범주 또는 중심어가 나열되고, 이것은 왼쪽 목록에 범주를 나타내는 긍정어, 오른쪽에는 부정어나 대조적인 단어를 나열한 두 개의 세로 열로 정리되어 있다. 이러한 범주의 개요를 작업의 기본으로 받아들이고, 부정의 과정이 도입되었다. 이것은 네 가지 뚜렷한 태도로 형성되었다. i) 이 작업에서 범주의 개요가 나타내는 가능한 역할을 부정하는 과정을 도입하는 것. ii) 물리적으로 삭제하거나 긍정어 열의 각 단어를 부정하는 것. iii) 그 결과, 부정이나 대조되는 단어의 어휘가 남는다. iv) 마지막으로, 작업 전체가 완성된 상태는 사진 네거티브로 만들었다.

1969

책들

비토 해니벌 아콘치, 『전이: 로제 유의어 사전』, 뉴욕: 0-9북스, 1969년.

칼 안드레, 『복사한 시집 7권』 등. 뉴욕: 세스 지겔로우프와 드완 갤러리, 1969년. 36개 한정판. 1960년~1969년에 쓴 노트. 「여권」, 「시의 이론」, 「미국식 훈련」, 「형태와 구조」, 「세 오페라」, 「100개의 소네트」, 「가사와 시」. 시, 콜라주, 편지, 사진, 드로잉.

조너선 보로프스키, 『사고 과정』, 뉴욕, 1969~1970년. 유일한 사본(복사본). 목차: (1) 사고 1~36번. (2) 시간 사고 5~9번. 사고 절차 A.B.C.(1969년 6월~7월). (3) 두뇌 운동 16~22번, 25번, 27번, 28번, 29번(1969년 8월). (4) 사고 과정 M, 1~118쪽. 시간의 의미에 관한 삽화들(1969년 8월~12월). (5) 두뇌 운동 31번, 절차 다이어그램 포함(1969년 12월). (6) 사고 과정 M 지속, 119~178쪽. 시간의 의미에 관한 삽화들(12월~1970년 1월). (7) 두뇌 운동 32번, 절차 다이어그램 포함(1970년 1월). ↗

스탠리 브라운, 『함부르크에서 '이쪽으로 브라운 씨'의 잠재적 시작점』, 함부르크: 한센 출판사, 1969. 1960년대에 브라운은 암스테르담에서 걸어 다니며 방향을 묻는 작업을 시작했다. 그의 초기 프로젝트 중 하나는 암스테르담의 모든 신발 가게들에 대한 전시였다. 초기의 책 『브라운 머리카락(Brouwnhair)』은 각 페이지마다 그의 머리카락 표본이 들어 있었다.

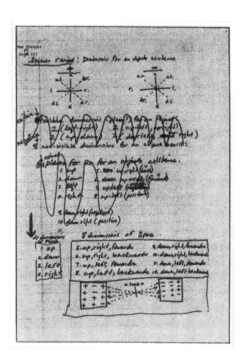

다음의 세 작품은 1962년에 시작되었다.

1. 풀밭 걷기
2. 한 주 동안 걷기
3. a에서 b까지 걷기

호세 루이스 카스티예호,『i의 책』, 본, 1969년.

제르마노 첼란트 편집,『아르테 포베라』, 밀라노: 마초타, 1969(런던: 스튜디오 비스타, 그리고 뉴욕: 프래거,『아트 포베라: 대지미술, 불가능한 미술, 실제 미술, 개념 미술』로 출판). 첼란트의 글 225~230쪽과 서지. 그 외는 작품과 작가노트로 구성: 안드레, 안셀모, 배리, 보이스, 보에티, 부점, 칼촐라리, 드 마리아, 디베츠, 파브로,

플래너건, 하케, 하이저, 헤세, 휴블러, 칼텐바크, 코수스, 쿠넬리스,
롱, 메르츠, 모리스, 나우먼, 오펜하임, 파울리니, 페노네, 피스톨레토,
프리니, 루텐벡, 세라, 소니어, 판엘크, 발터, 위너, 초리오.

로저 커트포스, 『The ESB』, 뉴욕: 아트프레스, 1969.
_____, 『엠파이어 스테이트 빌딩: 참고작』, 뉴욕, 1969년.

크리스토퍼 핀치 편집, 『형태는 기능을 따른다』, 『디자인 쿼털리』
특별호, 73호, 1969년. 토니 샤프라지의 작품 포함.
_____, 편집, 『과정과 상상』, 『디자인 쿼털리』 특별호, 74~75호,
1969년. 페리스, 라이트, 고프, 솔레리, 풀러, 프레이 오토, 아치그램,
올든버그, e.t.와 d.w. 보웬, 르 바, 아르마자니의 작품 포함.

매들린 진스, 『낱말 비』, 뉴욕: 그로스먼, 1969. 소설.

댄 그레이엄, 『마지막 순간들』, 뉴욕, 1969년. 1966년 저술 중 발표되지
않았거나 부분적으로 발표된 글들. 솔 르윗에 대한 글 포함.

에드 히긴스·볼프 포스텔 편집, 『팝 건축/콘셉트 아트』, 뒤셀도르프:
드로스테, 1969.

로버트 잭스, 『늘어가는 줄이 있는 아주 작은 무제의 책』, 뉴욕, 1969년.

로버트 킨몬트, 『여덟 가지 자연스러운 물구나무서기』와 『내가 좋아하는
비포장도로들』, 샌프란시스코, 1969년. ↗

솔 르윗, 『네 가지 기본적인 종류의 직선 … 그리고 그것들의 조합』,
런던: 스튜디오 인터내셔널, 1969.

밥 킨몬트, 『여덟 가지 자연스러운 물구나무서기』 중
사진 1번, 1969년. 샌프란시스코 리스 팰리 제공.

로즈메리 메이어, 『책: 41개의 원단 견본』, 뉴욕: 0-9북스, 1969. 표준
전시 도록에 적힌 원단에 대한 설명.

브루스 나우먼, 『Clea Rsky[1]』, 로스앤젤레스, 1969년.
_____, 『불타는 작은 불꽃』, 로스앤젤레스, 1969년.

에이드리언 파이퍼, 뉴욕시 지도의 한 구역을 비례 확대한 것을
바탕으로 만든 소책자 형태의 무제 작품. 뉴욕: 0-9북스, 1969.
_____, 모눈종이에 감소하는 정사각형의 크기를 바탕으로 만든
소책자 형태의 무제 작품, 뉴욕: 0-9북스, 1969.
_____, 뉴욕 5개 자치구에 대한 해그스트롬 지도를 바탕으로 만든
무제 작품, 뉴욕: 0-9북스, 1969.

1. 또는 Clear Sky(맑은 하늘)로도 제목
표기─옮긴이

에드워드 루셰이, 『크래커』, 할리우드: 헤비인더스트리 출판, 1969. 레온 빙, 래리 벨, 루디 게른라이히, 토미 스머더스, 사진: 켄 프라이스, 조 구드, 에드 루셰이(필름은 1971년에 제작).

살보. 루도비코 일 무로 앞으로 보낸 레오나르도 다빈치의 편지들, 1969년.

친애하는 지아넨초 씨

저는 이제 군용 기계의 장인, 창작자라고 자칭하는 이들의 실험을 연구하고 충분히 심사숙고한 후, 이러한 기구의 발명과 작동이 조금도 색다르지 않다는 것을 보았으므로, 제 비밀을 먼저 밝힌 후 귀하의 편의에 따라 제공하겠다는 제 입장을 알려드리고자 합니다.

(첨부 목록을 확인해주시기 바랍니다.)

평시에 저는 건축에 종사하는 다른 누구와 마찬가지로 공공·사설 건물을 설계하고, 이곳에서 저곳으로 물을 운송하는 등의 일을 할 수 있다고 생각합니다. 더욱이, 저는 남들과는 비교도 할 수 없는 조각과 회화를 제작할 것입니다. 더욱이, 저는 불멸의 영광을 반영하고 영원히 귀하의 기억을 찬미할 초상화를 그릴 수 있습니다.

만약 앞에 말씀드린 것들이 불가능한 것 같다면, 스스로 겸손히 제 자신을 추천하는 위치와 관련해 원하시는 어떤 상황에서든 제 자신을 입증할 준비가 되어 있습니다.

살보 드림

존 시리, 『12가지 생각 형태』, 뉴욕, 1969년 7월.

필 위드먼, 『슬랜트 스텝 북』, 디 아트 Co., 캘리포니아 새크라멘토, 1969년. 1965년 밀밸리의 고물상에서 윌리엄 와일리가 발견하고 브루스 나우먼이 구입했던, 그리고 샌프란시스코의 예술가들이 이것에 대해 만든 다양한 작품으로 1969년 가을 버클리 갤러리에서 전시를 열었으며, 이후 리처드 세라가 훔쳐서 뉴욕으로 가지고 가고, 스티브

칼텐바크가 플라스틱 디자인 오브제로 복제하는 등 곳곳에 있었던
미확인 물체[2]의 역사에 관해.

로런스 위너, 『말단 경계』, 1969. 가제본은 분실되고 책은 출판되지
않음. 포함되었던 작품 42개 중:
　　　동쪽으로 흐르는 개울에 침입
　　　서쪽으로 흐르는 개울에 침입
　　　미국 컨티넨털 디바이드 또는 그 근처.

　　　동축 케이블 북쪽 바다 위에 올려 놓은 납 50파운드
　　　동축 케이블 남쪽 바다 위에 올려 놓은 납 50파운드

　　　세 나라에 공통된 국경에 짧은 폭발

　　　한 나라에서 다른 나라로 던진 물건

　　　나이아가라 폭포 미국 폭포에 던진 고무공
　　　나이아가라 폭포 캐나다 폭포에 던진 고무공

《1969년 1월 5일~31일》, 세스 지겔로우프, 뉴욕. 배리, 휴블러, 코수스,
위너. 전시는 이스트 52번가 44에 있는 매클렌던 빌딩에서 열렸다.
"전시는 전시 도록(에서 전달하는 생각)이다. (작품의) 물리적인 존재는
전시 도록을 보충한다". (S. S.) 그레고리 배턱, 「회화는 구식이다」, 『뉴욕
프리프레스』 1969년 1월 23일; 존 페로, 「예술: 방해」, 『빌리지 보이스』
1969년 1월 23일; 또한 「아서 로즈와의 네 인터뷰」, 『아트』 1969년 2월
(배리, 휴블러, 코수스, 위너)에서 논평, 다음은 일부 발췌.
로버트 배리:
'아서 로즈': 지금 진행 중인 작업은 어떻게 하게 된 것인가?

2. 슬랜트 스텝, 기울기가 있는 낮은
발판 모양의 물건을 두고 작가들이 붙인
이름―옮긴이

RB(로버트 배리): 이전 작업에서부터 논리적으로 이어진 것이다. 몇 년 전 그림을 그릴 때, 그림은 조명과 그 밖의 다른 조건들로 인해 한 장소에서는 하나의 방식으로 보이고, 다른 곳에서는 또 다르게 보이는 것 같았다. 같은 오브제였는데, 다른 작품이었다. 그다음 작품이 걸릴 벽을 디자인의 일부로 삼는 그림을 제작했다. 결국 철사 설치를 하면서 그림을 포기했다(그중 두 작품이 이 전시에 있다). 각 철사 설치는 그것을 설치하는 벽에 맞추어 제작했다. 작품을 파괴하지 않고는 옮길 수 없다.

색은 임의적인 것이 되었다. 나는 투명한 나일론 모노필라멘트를 사용하기 시작했다. 결국 철사는 너무 가늘어져서 사실상 보이지 않았다. 이것을 계기로 보이지 않거나, 적어도 전통적인 방식으로는 지각할 수 없는 재료를 쓰게 되었다. 이것은 문제를 제기하지만, 또한 끝없는 가능성을 나타내기도 한다. 이때 나는 미술이 바라보는 어떤 것이라는 생각을 버렸다.

Q 당신의 작품이 인식할 수 없는 것이라면, 어떻게 반응해야 할 것이며, 심지어 존재한다는 것을 어떻게 알 수 있는가?

RB 나는 인식의 한계와 더불어 인식의 실제 본질에 대해서도 질문하고 있다. 이러한 형태는 확실히 존재하며 통제되고 그것 특유의 성질을 가지고 있다. 이들은 우리 자신의 좁고 임의적인 한계 밖에 존재하는 다양한 종류의 에너지로 만들어진다. 나는 이 에너지를 만들고 감지하고 측정하고 그 형태를 나타내기 위해 다양한 장치를 사용한다.

이 전시에 있다는 것만으로도 나는 작품의 존재를 알리고 있다. 나는 이 공간과 전시 도록을 이용해 예술적 상황에서 이러한 것들을 보여주고 있다. 사람들이 이러한 작품에 더 익숙해지면 문제가 되지 않을 것이라고 생각한다. 어느 작품에든 마찬가지로, 흥미가 있는 사람은 자신의 경험과 상상력을 통해 개인적인 방식으로 반응한다. 분명 내가 그것을 통제할 수는 없다.

Q 구체적으로 어떤 에너지를 사용하는가?

RB 에너지 중 하나는 전자파다. 전시 작품 중에서 정보 전송을 위한 수단이기보다 오브제로서 라디오 방송국의 반송파를 미리 정해놓은 일정 기간 동안 이용한 것이 있다. 또 한 작품은 전시 기간 중 여러 번에 걸쳐 뉴욕과 룩셈부르크에 있는 두 개의 먼 지점을 잇는 데 개인용 주파수 전송기의 반송파를 이용한다. 태양의 위치와 전시 기간인 1월의 좋은 대기 조건 덕분에 이 작품이 가능한 것이다. 다른 시간, 다른 조건이라면 다른 장소를 택해야 할 것이다. 전시 공간을 채울 전력이 간신히 있는 더 작은 두 개의 반송파 작품이 있다. 하나는 AM, 다른 하나는 FM으로 둘의 성격은 매우 다르나, 모두 같은 공간을 동시에 채울 것이다. 그런 것이 이 재료의 성질이다.

또 전시장에는 초음파로 찬 방이 있을 것이다. 마이크로파와 방사선도 써보았다. 탐구해보고자 하는 다른 많은 가능성이 있고, 또 우리 주변에 존재하지만 우리가 아직 알지 못하고, 또 보거나 만질 수 없다고 해도 어쩐지 거기 있다는 것을 알고 있는 많은 것들이 존재한다고 확신한다.

* * *

조지프 코수스―전시 도록에 열거한 몇 작품들.

- 4개의 제목, 1966년, 유리, 90×90센티미터 크기의 유리판 4장.
- 회색으로 칠한 정사각형 캔버스 9개에 흰 단어로 쓴 예술 발상, 1966년, 캔버스에 리퀴텍스, 9개 패널 각 76×76센티미터.
- 유제(개념으로서 예술이라는 개념), 1967년, 사진 기법, 120×120센티미터.
- 보험(개념으로서 예술이라는 개념), 1968년, 보험 양식과 취소된 비행기표.
- VI. 시간(개념으로서 예술이라는 개념), 1968년(발표 지면:)『런던 타임스』,『데일리 텔레그래프』(런던),『파이낸셜 타임스』(런던),

『옵서버』(런던), 모두 1968년 12월 27일자 신문.

"주: 예술은 형태가 없고 크기가 없다. 그러나 보여주는 방식에는 구체적인 특징들이 있다".

코수스의 작가 성명.

유의어 사전의 범주로 구성되는 나의 현재 작업은 어떠한 것의 한 개념에 대한 여러 측면을 다룬다. 나는 마운트를 댄 복사물에서 신문과 정기 간행물의 지면을 사는 것으로 발표 방식을 바꾸었다(때로는 그 많은 출판물에서 '작품' 하나가 지면 5~6개의 공간을 차지하기도 하며, 이것은 범주에 얼마나 많은 부문이 있는가에 따라 다르다). 이런 식으로 작품의 비물질성을 강조하고, 회화와 연관될 만한 어떤 가능성도 없애버린다. 새 작품은 이전의 오브제와 연관되지 않으며—관심이 있는 누구나 볼 수 있고, 장식적이지 않다—건축과 아무런 관계가 없다. 이것을 집이나 미술관에 가져갈 수는 있지만, 그런 것을 염두하고 만들지 않았다. 출간물에서 찢어내어 공책에 집어넣거나 벽에 붙일 수도 있으나—아니면 아예 찢어내지 않거나—그러한 어떤 결정도 작품과는 관련이 없다. 작가로서의 나의 역할은 작품의 출판으로 끝난다.

<p style="text-align:center">* * *</p>

로런스 위너:

'아서 로즈': 물감을 바닥이나 벽에 직접 바르던 초기 작품을 할 때("몇 분 동안 바닥에 스프레이" … 벽에 물감을 던지는 작품, 바닥에 물감을 붓는 작품들을 생각하고 있다), 무엇을 염두에 두고 있었나?

LW(로런스 위너): 작품을 제작한다는 것.

Q 일부 '반형태(Anti-form)' 작가들이 당신의 일부 작품의 모습에 영향을 받았다고 한다. 그게 사실인가, 그리고 그들과 당신의 작품에서 근본적인 차이는 무엇인가?

LW 그들은 근본적으로 보여주기 위한 오브제를 만드는 데 관심이 있고, 그것은 내 작품의 의도와는 아무런 관계가 없기 때문에

상상하기 어렵다.

Q 당신의 작품에서 중요한 점은 수령인이다. 내가 이해하는 바로는
 당신이 작품을 제작할 것인지, 맡길 것인지, 아예 제작 자체를 하지
 않을 것인지를 수취인이 결정하는데, 그 이유가 무엇인가?

LW 중요하지 않은 문제이기 때문이다.

Q 무엇이 중요하지 않다는 것인가?

LW 작품의 상태. 내가 그 상태를 선택하면, 그것은 전시 방식이
 되어버리는 불필요하고 부당한 무게를 더하는 예술 판단이 된다.
 그것은 그 작품과 별로 관련이 없다.

Q 작업 과정으로서 제거하는 것(removal)에 대해서는 어떻게
 생각하나?

LW 과정에는 관심이 없다. 반면 제거한다는 개념은 조각처럼
 완성품이 공간에 침범하는 것만큼(아니면 더) 흥미롭다.

Q 당신 작품에서 시간은 어떤 역할을 하는가?

LW 수량을 정한다.

Q 당신 작품의 주제가 무엇이라고 말하겠는가?

LW 물질들.

Q 작품의 주제가 물질이라고 말하지만 스스로 물질주의자가
 아니라고 주장한다. 앞뒤가 맞는 것인가?

LW 물질주의자는 주로 물질에 관여하지만, 나는 주로 예술에 관심이
 있다. 누군가 물질이 주제라고 할 수 있겠지만, 그럴 수 있는 이유는
 물질 이상의 어떤 다른 것이며, 그 다른 어떤 것이 예술이다.

**로런스 위너의 1968년 작가 성명, 1969년 1월 전시 전시 도록(그리고
이후 그의 전 작품에 관련해 계속 반복되었다).**

 1. 작가는 작품을 구성할 수 있다.
 2. 작품은 제작될 수도 있다.
 3. 작품이 축조될 필요는 없다.

작가의 의도와 동일하고 일관되는 한, 상황에 대한 결정은 작품 수령 시에 수취인에게 달려 있다.

1970년(『아트 인 더 마인드』)에 위너는 이 성명을 다소 강조했다.

구성에서, 위에 명시된 대로 작품을 구성하는 정확하지 않은 방법이 없듯이, 정확한 하나의 방법 또한 없다는 것을 기억해주기 바란다. 작품이 제작된다면, 작품이 어떻게 보이느냐가 아니라, 어떻게도 보일 수 있다는 점만이 있다.

더글러스 휴블러, 전시 도록의 성명.

세상은 다소 흥미로운 것들로 가득 차 있다. 나는 더는 보태고 싶지 않다. 나는 단순히 사물의 존재를 시간이나 장소와 관련해 이야기하고 싶다. 더 구체적으로, 작업 자체는 상호 관계가 직접적인 지각 경험 이상인 것들과 관련이 있다.

작업이 직접적인 지각 경험 이상이기 때문에, 작품에 대한 인식은 기록의 형식에 의존한다.

이러한 기록은 사진, 지도, 드로잉, 서술 언어의 형태를 띤다.

1969년 1월: 주디 (게로비츠) 시카고[3]가 패서디나 브룩사이드 파크에서 불꽃놀이 작품 〈오렌지색 대기〉 제작, 16개월 동안 안료 색깔을 이용해 만든 작품 13개 중 첫 번째.

1월 10일, 영국 다트무어: 리처드 롱이 베르헤이크의 마르틴과 미아 피서르 부부를 위해 조각을 만들고, 그 사진 기록이 1969년 뒤셀도르프의 페른제갤러리 게리 슘[4]에서 『조각의 일곱 가지 관점』으로 출판된다. "리처드 롱의 발상에 따르면 손에 들고 있는 사진(이 책)은 기록의 기능이 없다. 그것 자체가 '마틴과 미아 피서르를 위해 만든 조각'이다".

1월 20일, 런던 세인트마틴 예술학교: 길버트와 조지가 '노래하는

3. 주디 시카고는 이 당시까지 고인이 된 남편의 성을 유지하다 1970년에 남성 지배 사회에서 부여된 성을 버리고 스스로 이름을 택한다고 선언하며 자신의 고향에서 따온 이름으로 바꾸었다—옮긴이

조각'의 첫 버전을 선보인다.

1월 26일, 런던: 제프리 미술관에서 길버트 프로시의 〈막대기 읽기〉 첫 전시. 수지(resin) 지팡이에 대한 컬러 슬라이드 100장. 1시간 동안의 전시 후 길버트는 문에서 떠나는 관객 모두에게 악수를 청했다. 일부는 악수를 거부했다.
　　같은 달, 길버트와 조지(패스모어)는 세인트 마틴과 다른 두 학교에서 인터뷰 '조각'을 발표했다.

런던에서 크리스틴 코즐로프가 거리에서 할 '미행' 작업에 대해 생각해본 후 거부한다.

『뉴욕 그래픽 워크샵』, 카라카스 시립미술관, 1969년 1월. 루이스 캄니처와 도널드 카샨의 글.

『0-9』 5호, 1969년 1월. 이본 레이너의 「부모가 될 사람들을 위한 강의」, 로버트 스미스슨의 「캘리포니아 모노호의 비현장 지도」; 아콘치, H. 위너, 페로의 시; 파이퍼의 두 무제 작품; 레스 러바인의 「일회용 일시적 환경」.
　　회화는 실제 시간, 실제 장소의 경험을 중단시킨다. 그것은 환경을 분리시키고 추상적인 시간을 위한 초점을 도입한다. 모든 그림은 풍경화다. (…) 관객이 이지적으로 자신의 주변 환경의 시간을 떠나 회화의 시간에 빠져들도록 한다. 회화를 감상하는 것은 잠이 드는 것과 같을지 모른다. (…) 환경 예술은 시작이나 끝이 없을 수 있다. 이전에는 작품을 감상하기 위해서 우리가 보던 것을 멈추어야 한다는 생각이 지배적이었다. 환경 예술은 (…) 움직이면서 보고, 보면서 움직인다. 작품이 움직이는 것이 아니라 일시적인 것이 된다. (…) 역사는 우리 이전에 있었던 모든 것의 발전에 대한 의식이다. 역사에서 우리 삶의 과정-발전에 대한 의식을 추출할 수 있다면, 우리는 앞으로 나아가며

4. Fernsehgalerie, 'TV 갤러리'로도 표기—옮긴이

우리의 의식을 확장할 수 있다. (…) 사물에 매달릴 필요가 없어지고 우리의 정신을 저장함으로 쓰지 않는 장점을 이용한다면, 인류는 전에 없는 의식 수준에 도달할 수 있을 것이다.

그리고, 솔 르윗의 「개념미술에 대한 명제」

1. 개념미술 작가들은 이성주의자이기보다는 신비주의자다. 그들은 이성이 닿을 수 없는 결론을 내려버린다.
2. 이성적인 판단은 이성적인 판단을 반복한다.
3. 비이성적인 판단은 새로운 경험을 야기한다.
4. 형식적인 예술은 본질적으로 이성적이다.
5. 비이성적인 생각이 반드시 그리고 논리적으로 따라야 한다.
6. 작가가 작품을 만드는 도중 마음을 바꾸면 결과에 타협하고 과거의 결과를 반복하는 것이다.
7. 아이디어에서 완성까지 작가 스스로 시작한 과정이 작가의 의지보다 우선한다. 작가의 고집은 단지 에고(ego)일 뿐이다.
8. 회화나 조각과 같은 단어를 사용할 때 그것은 상당한 전통을 내포하며 결과적으로 이 전통을 받아들인다는 의미이므로, 그 제한을 넘는 작품을 만들기를 꺼리는 작가들에게 제한을 둔다.
9. 개념과 아이디어는 다르다. 전자는 전반적인 방향을 의미하고 후자는 그 요소들이다. 아이디어는 개념을 구현한다.
10. 아이디어 자체만으로도 작품이 될 수 있다. 아이디어는 결국 어떤 형태를 찾게 될 수도 있는 일련의 발전 단계 위에 있다. 모든 아이디어를 물리적으로 표현할 필요는 없다.
11. 아이디어가 반드시 논리적인 순서로 진행되는 것은 아니다. 아이디어가 예상 밖의 방향으로 튀어나갈 수도 있지만, 다음 아이디어를 구성하기 전에 반드시 마음속에서 완성되어야 한다.
12 물리적으로 표현된 각각의 작품에는 그렇지 않은 많은 변형이 존재한다.

13. 작품은 작가의 마음에서 관객의 마음으로 이어지는 전도체로 이해할 수도 있다. 그러나 관객까지 도달하지 않을 수도 있고, 또 작가의 마음을 떠나지 못할 수도 있다.

14. 같은 개념을 공유할 경우에, 한 작가가 다른 작가에게 하는 말은 연쇄적인 아이디어를 낳을 수 있다.

15. 본질적으로 더 우월한 형태는 없기 때문에, 작가는 낱말 표현(말 또는 글)에서 물리적인 실제까지 어떠한 형태도 동등하게 사용할 수도 있다.

16. 낱말을 사용할 경우에, 예술에 관한 아이디어에서 나왔다면 그것은 예술이며 문학이 아니다. 숫자는 수학이 아니다.

17. 모든 아이디어는 그것이 예술에 관계된 것이고 예술의 관습 범위에 들어간다면 예술이다.

18. 우리는 보통 과거의 예술을 이해하는 데 현재의 관습을 적용해 과거의 예술을 오해하게 된다.

19. 작품은 예술의 관습을 변화시킨다.

20. 성공적인 예술은 우리의 인식을 바꿈으로써 관습에 대한 이해를 변화시킨다.

21. 아이디어에 대한 인식이 새로운 아이디어를 낳는다.

22. 작가는 작품이 완성될 때까지 자신의 예술을 이해하거나 인지할 수 없다.

23. 한 작가는 예술 작품을 잘못 인지할 수도 있지만(창작자와 다르게 이해한다) 그 오해가 자신만의 일련의 생각을 이끌어낼 수 있다.

24. 인식은 주관적이다.

25. 작가가 자신의 작품을 반드시 이해하지 못할 수도 있다. 그의 인식이 남들보다 더 좋지도 나쁘지도 않다.

26. 작가는 자신의 작품보다 다른 작가의 작품을 더 잘 인지할 수도 있다.

27. 작품의 개념은 작품의 물질이나 만드는 과정을 포함할 수도 있다.

28. 작가가 작품의 아이디어를 머릿속에 확립하고 그 최종 형태를 결정하면, 제작 과정은 맹목적으로 진행된다. 작가가 상상하지 못한 많은 부작용이 있을 수 있다. 이것이 새로운 작품을 위한 아이디어가 될 수 있다.

29. 과정은 기계적으로 진행하고, 변경해서는 안 된다. 그 경과대로 전개되어야 한다.

30. 작품에 관련된 많은 요소가 있다. 가장 중요한 것은 가장 명백한 것이다.

31. 작가가 여러 작품에 같은 형태를 사용하고 재료를 바꾼다면, 관객은 작가의 개념에 재료가 포함된다고 생각할 것이다.

32. 따분한 생각이 아름다운 솜씨로 구제될 수 없다.

33. 좋은 아이디어는 쉽게 망가지지 않는다.

34. 작가가 자신의 기술을 너무 잘 알면 겉만 번드르르한 작품을 만든다.

35. 이 문장들은 작품에 대한 발언이지만 작품은 아니다.

토마소 트리니, 「몸과 물질에 대한 새로운 알파벳」, 『도무스』 470호, 1969년 1월.

바버라 로즈, 「예술의 정치: 파트 II」, 『아트포럼』 1969년 1월.

힐튼 크레이머, 「임금님의 새 비키니」, 『아트 인 아메리카』 1969년 1~2월.

2월, 뒤셀도르프. 요제프 보이스가 2월 15일~20일 사이에 일어나는 모든 강설(降雪)에 대해 전적인 책임을 진다.

2월 2일, 뉴욕. 데니스 오펜하임, 〈폐기 이식 뉴욕 증권 거래소〉.

"이것은 1969년 2월 19일 다음 인물들에 대한 상징적인 훼손(symbolic assassination)이 중단되었음을 입증한다: 리처드 세라, 로버트 스미스슨, 로버트 모리스, 마이클 하이저, 칼 안드레, 루시 리파드". (솔 오스트로, 스쿨 오브 비주얼 아트에서 패널이 이 참여자들과 함께 '질서'에 관하여.)

2월 28일, 프랑크푸르트 갤러리 파티오: 팀 울리히가 공간을 재고 그 치수를 위에 적는 텍스트-환경을 제작한다.

솔 르윗, 〈드로잉〉, 종이에 잉크, 45.7×61cm, 1969년 10월, 암스테르담 아트 앤드 프로젝트 제공.

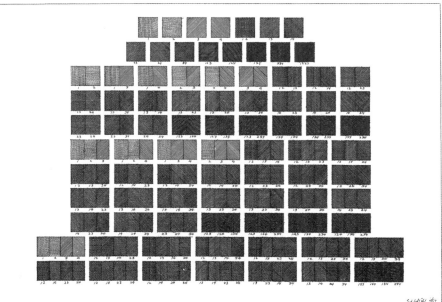

《한네 다르보벤》, 뮌헨글라트바흐 시립미술관, 1969년 2월 25일~4월 1일. 1968년의 책 6권에 따른 6개의 필름 프로젝션. 요하네스 클라데르스의 간략한 글이 실린 박스형 전시 도록(아래 참조), 책 색인과 백지 모눈종이의 소책자. 한스 슈트렐로브 리뷰, 「숫자로서의 시간」, 『알게마이네 차이퉁』, 1969년 3월 22일.

6권의 책에 담긴 한네 다르보벤의 드로잉(구성)은 1969.1.1에서 시작해 1969.12.31로 마치는 개별 날짜에서 나오는 것으로 1969년 한 해를 다룬다. 결과적으로 각 책은 365장으로 장수가 같고, 주제도 변하지 않는다. 그러나 각 책은 점진적인 감소를 통해 서로 달라진다. 그럼에도 그 감소가 책의 장수나 주제에 영향을 미치지는 않는다. 그것이 영향을 미치는 것은 정사각형의 수로 이루어진 드로잉의 '공간적' 확장이다.

각 책에 대한 한네 다르보벤 자신의 색인은 각각의 해당 감소에 대해, 즉 해당 수량과 내용이 일정하게 유지되는 드로잉의 발전의 기초가 되는 각 단위에 대한 암호를 규정한다. ('K' 표시는 '구성'을 나타낸다.)

색인 I

구성은 교차합계를 만드는 날짜에서 파생된다. 연도 표시의 숫자 6과 9는 언제나 별도로 다룬다. 모든 다른 두자릿수들은 한자릿수로 취급한다. 이 날짜에서 비롯된 교차합계는 17에서 68까지 점차 커지고, 발생 빈도가 1에서 12까지 증가하다가, 다시 1까지 감소한다. 총 42개의 다른 교차합계가 이 날짜에서 파생된다. 예:

$$1. \ 1.69 = 1+1+6+9 = 17 \qquad 1x$$

$$\left.\begin{array}{l} 2. \ 1.69 = 2+1+6+9 = 18 \\ \text{그러나 또한} \\ 1. \ 2.69 = 1+2+6+9 = 18 \end{array}\right\} \qquad 2x\text{-}11$$

교차합계의 발생 빈도는 이 결과로 나온 구성의 반복 빈도에 따른다. 구성, 교차합계가 오직 1x로 발생하는 구성은 책에서 한 번만 나타난다.

12x로 발생하는 것들은 잇따른 각 페이지에서 12x로 나타나므로 365쪽이 된다.

색인 1에서 다룬 이 책의 모든 구성은 숫자로 쓰여 있다. 또한 모든 숫자는 그 숫자가 나타낼 때마다 반복된다.

리 로자노, 〈총파업 작품〉(1969년 2월 8일 시작).

완전한 개인 및 공공의 혁명에 대한 조사를 진행하기 위해, 서서히, 그러나 단호하게 '예술계'와 관련한 공식적이거나 공개적인 '부유층' 행사와 모임을 피한다. 완전한 개인 및 공공의 혁명에 관련한 아이디어와 정보의 공유를 촉진할 수 있는 작품들만 공개적으로 전시한다. 최소한 1969년 여름까지 진행.

《블로카데 '69》,[5] 베를린 갤러리 르네 블록, 1969년 2월 28일~11월 22일. 보이스, 기세, 회디케, 로하우스, 크뇌벨, 팔레르모, 파나마렌코, 폴케, 루텐벡의 전시 방. 보이스의 "액션"에 대한 트로엘스 안데르센의 글, 「유라시아」(1965년 초고). (위 참조, 62쪽).

《대지미술》, 앤드류 딕슨 화이트 미술관, 뉴욕 이타카시 코넬 대학교. 1969년 2월 19일~3월 16일. 토마스 리빗 서문, 윌리엄 립키와 기획자 윌러비 샤프의 글. 작가들의 노트, 참고문헌, 2월 16일에 열린 심포지엄에서 발췌한 글. 참여 작가: 디베츠, 하케, 제니, 롱, 메달라, 모리스, 오펜하임, 스미스슨, 위커.

나는 우리가 여전히 '시각'미술의 무거운 짐을 지고 있다고 생각한다. 이번 토론 중 '미학'이라는 말이 나왔을 때 즉시 어떤 것의 겉모습과 연결되었다. 나는 예술이 겉모습과 크게 관계 있는 것이 아니라고 생각한다. 그보다 개념과 더 관계가 있다. 우리가 보는 것은 단지 개념을 위한 수단일 뿐이다. 때로 우리는 이 수단을 잘 보지 못하거나, 그것이 아예 존재하지 않을 수도 있으며, 언어적

5. blockade는 독일어로 '봉쇄'라는 뜻이 있다—옮긴이

마이클 하이저, 〈이중 부정〉, 335×12.8×9m, 4만 톤을 옮겨 놓았다.
네바다 버진강 메사, 1969년. 버지니아 드완 소장.

커뮤니케이션이나 사진 자료, 또는 지도나 그 밖에 개념을 전달하는
어떤 것이 있을 수 있다. (하케, 심포지엄에서.)

《대지미술》의 리뷰: 데이비드 보든, 「세상에」, 『라이프』1969년 4월
29일; 존 페로, 「예술 - 대지로 내려오다」, 「대지 전시」, 『빌리지 보이스』
1969년 2월 13일과 27일; 맥스 코즐로프, 『더 네이션』1969년 3월
17일; 도어 애슈턴, 『아트』1969년 4월. 레스 러바인은 뉴욕시에서
이타카시로 가는 언론사 비행 중 찍은 사진 31장을 1,000장씩 인쇄한
것으로 1969년 4월 시카고의 필리스 카인드 갤러리에서 전시, 혹은
환경을 만들었다. 이것을 〈시스템 번오프 X 잔류 소프트웨어〉라고
불렀다.

앤서니 로빈, 「스미스슨의 비현장 광경」, 『아트뉴스』1969년 2월.
스미스슨이 "경계가 무엇인가가 지금 미술에서 가장 중요한 쟁점이라고
생각한다. 너무나 오랫동안 작가들은 캔버스와 틀을 당연한 것으로,
한계로 여겨왔다"고 말한 것이 인용되었다.

클레멘트 미드모어, 「대지미술에 관한 생각, 무작위 분포, 부드러움, 수평성, 중력」, 『아트』 1969년 2월.

존 페로, 「뉴스의 비현장」(스미스슨), 『뉴욕』 1969년 24일.

토마소 트리니, 「상상력이 지구를 정복하다」, 『도무스』 471호, 1969년 2월.

《1969년 3월 1일~31일》, 세스 지겔로우프, 뉴욕. 전시 도록 형태로만 존재한 첫 전시. 전 세계적으로 무료 배포. 존 페로, 「별난」, 『빌리지 보이스』 1969년 3월 13일; 로런스 앨러웨이, 『더 네이션』, 4월 7일; 그레이스 글릭, 『뉴욕타임스』 1969년 3월 16일 리뷰. 전시 참여 작품: 올든버그:

> 작품: "빨간색 물건들"

알렉스 헤이:

> 나는 3월 13일 목요일 24시간 동안 맨해튼 하워드가(街) 27번지 지붕 위에 152×152센티미터 크기의 화학 물질 여과지를 놓고 거기에 무엇이든 쌓이게 할 것이다.

릭 바셀미:

> 나는 아래 작업에 대해 어디에서나 누구에게든 도움이 될 만한 적절한 사용 관련 정보를 설정해두었다.
> 네 가지 개별 작품—
> 있기, 물리적 조건에서— 북쪽을 향한다.
> 있기, 물리적 조건에서—남쪽을 향한다.
> 있기, 물리적 조건에서—동쪽을 향한다.
> 있기, 물리적 조건에서—서쪽을 향한다.
> 작품에 대해 이렇게 말할 수 있다.

1. 작품은 그 상황에서 일어날 수 있는 (지각적, 개념적인) 모든
 것을 포함하고 받아들이지만 결정하는 것은 아니다.
2. 작업은 개인적으로만 완수할 수 있으므로, 물리적 조건으로
 구분되는 잠재적 영역으로 존재한다.

**크리스틴 코즐로프, 〈정보: 무(無)이론〉, 1969년 봄(3월 전시 도록에
실린 개정판).**
1. 녹음기에 연속적인 루프 테이프를 장착한다.

2. 녹음기를 '녹음'에 놓는다. 방에서 들리는 모든 소리가 녹음될 것이다.
3. 루프 테이프의 성질상 새로운 정보가 오래된 정보를 지운다. 정보의 '삶(life)', 즉 '새로운' 정보가 '오래된' 정보가 되는 데 걸리는 시간이 테이프가 하나의 순환을 완료하는 시간이다.
4. 정보가 존재한다는 증거는 실재로 존재하는 것이 아니라 개연성(probability)에 기반한다.

《둥근 구멍에 사각 못》, 암스테르담 시립미술관, 1969년 3월 15일~4월 27일. 빔 베이런, 피에로 질라르디, 하랄트 제만의 글. 두 파트로 구성된 전시 도록. 파트 II는 정사각형의 모눈종이로 된 소책자로, 작가들이 만든 '페이지 프로젝트'다. 참여 작가: 안드레, 안셀모, 보이스, 볼린저, 칼촐라리, 드 마리아, 판엘크, 페러, 플래너건, 하이저, 휴블러, 이카로, 제니, 콕스, 쿠넬리스, 롱, 메르츠(마리오), 메르츠(마리사), 모리스, 나우먼, 오펜하임, 파나마렌코, 프리니, 루텐벡, 라이먼, 새럿, 세라, 스미스슨, 소니어, 바이너, 위너, 초리오.

데니스 오펜하임(전시 도록에서):

생태적 표현으로, 최근 예술에서는 '주요' 터전에서 대안으로의 '부차적인' 터전으로 이동하는 일이 발생했다. 갤러리가 쇠퇴하면서 작가들은 환경 조건의 혼란으로 생물체의 개체수가 줄어드는 것과 유사한 기분을 느껴왔다. 이것은 터전을 확장하거나 포기하게 되는 결과를 낳는다. 서식지의 경직성에 억눌린 로프트의 생물체[6]는 오래된 경계 안에서 작업할 새로운 방식을 고민하며 작아지는 결과물을 인정하지 않으려고 한다.

이 미니멀 증후군으로부터 좀 더 성공적인 작업은 그 자체를 거부하고 관람객이 순수한 한계 또는 경계와 일대일로 맞서는 것을 허용했다. 이렇게 오브제에서 장소로 감각의 압력이 이동한 것은 미니멀 아트의 주요 공헌이 될 것이다. 그러나 '물건을 놓은 장소'가 에너지를

163　　1969

6. 당시 뉴욕에서 많은 작가가 로프트(loft) 건물에 살던 것에 빗대 말한 것─옮긴이

마구잡이로 빼앗는다면 (…) 더 적당한 장소를 생각해볼 때다. (…)

이번 여름 나는 미국 중서부에서 밀 생산과 가공업을 근간으로 하는 작업을 할 것이다. 이 배양지 격자 작업의 각 과정은 엄격한 미적 기본 설계에 따라 점검, 재정비될 것이다. 지난 7월 나는 펜실베이니아 햄버그에 있는 91×274미터 크기의 귀리 밭에서 직선 형태의 수확을 기획했다. 이번에는 분리된 에피소드를 모든 순열을 포함한 하나의 핵심 네트워크를 향해 (계획에서 생산의 분배까지) 기획할 것이다. 상호작용의 미적인 효과는 그것이 다루는 범위에 스며들 것이다. 시스템 밖의 커뮤니케이션은 사진 기록, 여행, 연례 보고 형식으로 나타날 것이다.

《태도가 형식이 될 때》, 쿤스트할레 베른, 1969년 3월 22일~4월 27일. 하랄트 제만 기획. 전시 도록 글: 제만, 스콧 버튼, 그레고어 뮐러, 토마소 트리니; 참고문헌, 참여 작가 소개. 참여 작가: 안드레, 안셀모, 아트슈와거, 뱅, 바크, 배리, 보이스, 보에티, 보크너, 부점, 볼린저, 부테, 칼촐라리, 코튼, 다르보벤, 드 마리아, 디베츠, 판엘크, 페러, 플래너건, 글라스(테드), 하케, 하이저, 헤세, 휴블러, 이카로, 자케, 제니, 칼텐바크, 캐플런, 키엔홀츠, 클랭, 코수스, 쿠넬리스, 쿤, 르윗, 로하우스, 롱, 로우, 메달라, 메르츠, 모리스, 나우먼, 올든버그, 오펜하임, 파나마렌코, 파스칼리, 펙터, 피스톨레토, 프리니, 라에츠, 루텐벡, 라이먼, 샌드백, 새럿, 사르키스, 슈나이더, 세라, 스미스슨, 소니어, 터틀, 바이너, 월터, 왜그먼, 위너, 와일리, 초리오. 다소 개정된 전시가 런던 ICA에서 8월~9월 사이에 열렸다. 찰스 해리슨이 기획했고 전시 도록에 쓴 새로운 에세이는 「선례에 맞서」로 『스튜디오 인터내셔널』 1969년 9월호에 게재되었다.

《둥근 구멍에 사각 못》과 《태도가 형식이 될 때》의 리뷰: 장크리스토프 암만의 「스위스 레터」, 『아트 인터내셔널』 1969년 9월; 토마소 트리니의 「방탕한 창작자 3부작」, 『도무스』 478호, 1969년 9월; C. 블록의 「네덜란드에서 온 편지」, 『아트 인터내셔널』 1969년 5월; 스콧

버튼, 『아트 앤드 아티스트』 1969년 8월.

3월 17일, 뉴욕: '시간: 공개 토론', 뉴욕 셰익스피어 극장, 베트남 전쟁 종식을 위한 학생회 모금 행사. 세스 지겔로우프 사회. 칼 안드레, 마이클 케인이 펄사(Pulsa)를 대표해 참석. 더글러스 휴블러, 이언 윌슨. 루시 리파드 편집, 『아트 인터내셔널』 1969년 11월호에 게재. 아래 발췌.

MC(마이클 케인): 나는 이 자리에서 서로 협력해 작업하는 예술가
 그룹을 대표해 나왔다. 이 자리에 펄사 그룹의 작업을 알고 있는
 사람은 없다고 예상하기 때문에 잠깐 설명하겠다. 우리는
 시간, 사실 시간을 조종하는 것을 작업의 재료로 사용하는 데
 관심이 있다. 10명의 회원으로 구성된 우리 그룹은 전자 기술을
 통해 환경을 프로그램하는 연구를 진행 중이다. 우리가 작업하는
 환경은 실내 공간, 야외 공공 장소, 시골 풍경과 같이 다양하다.
 각각의 경우에 감지 가능한 에너지, 파동 에너지—빛과 소리—를
 발할 수 있는 특별한 시스템을 만들고 우리가 디자인한 전자
 시스템을 통해 통제한다. 따라서 우리의 모든 작업은 확장된
 시간이다. 일반적으로 우리의 환경은 매일 저녁 10시간씩 연속해
 2주간에서 여러 달간 진행된다. 보통 매일 밤 프로그램을 다르게
 설정한다. 그룹의 다수가 이러한 작품들을 구현하는 데 관여하고,
 매우 스케일이 크고 기술적으로 극히 복잡한 것들이다.
 물론 시간에 대해 우리는 다방면으로 관심을 갖는다. 어느
 상황, 어느 문화적 상황, 어느 사회에서든, 시간(나는 이것이
 어떠한, 특히 아인슈타인의 상대성 이론의 관점에서 절대적인
 정의가 부족한 현상이라고 생각한다), 시간 자체는 절대적인
 흐름의 속도가 없으며, 사건에도 절대적인 연속성이 있는 것이
 아니다. 그 대신 흐름의 속도와 사건의 연속성은 관찰자의 위치,
 움직이는 속도, 중력장, 온도 조건 등에 따라 결정된다. 이 모든
 것이 꽤 익숙하게 들리지만, 그것은 어떤 특정 문화가 사람들이

더글러스 휴블러, 〈지속 작업 7번〉, 뉴욕시, 1969년 4월. 1969년 3월 17일,
센트럴파크에서 오리 열한 마리와 비둘기 한 마리가 가끔씩 있는
장소의 사진을 1분 간격을 두고 15장씩 찍었다. 이 작품의 형식은 15장의
사진(비순차적으로 전시)과 작가의 글로 구성된다.

시간에 대해 이해할 수 있는 어떤 식의 틀을 정해놓아야 한다는
것을 의미한다. 개인도 같은 문제를 가지고 있다. 개인이 경험하는
시간은 자신이 원칙을 세우거나 특정한 흐름의 속도를 알아차리는
어떤 방식으로든 정리해야 하는 일련의 사건과 의식에 지나지
않는다. 감각 상실의 방에서 고립된 개인이 시간에 대한 인식이
없어지는 경험을 한다는 사실은 우리가 시간 구조에 대해 우리
사회 특유의 관계를 이해하기 위해 사건의 흐름에 의존한다는
사실을 나타낸다. 우리의 환경은 완전히 전자 현상에 지배받고
있다. 우리의 모든 환경은, 적어도 밤에는, 전기를 이용한다.
그 안에서 활동이 일어나는 속도, 생활 속 우리 경험의 본질은 전자
기술로 결정되는 특정 속도와 연쇄로 일어난다.

그러한 환경에서, 펄사 그룹은 추상적이고 의미 있는, 특히
오늘날 세계의 시간과 또한 공간에 대해 사람들이 겪고 있는
경험을 다루는 미술의 힘을 만들어내는 이러한 현상들을 다루는
공공 미술 형태를 발전시키는 것이 중요하다고 생각한다. (⋯) 이
모든 것을 통해 우리가 의도하는 것은 사람들이 좀 더 통합적으로
살 수 있는, 아니면 적어도 좀 더 풍부하게 이해할 수 있는 환경의
경험을 만드는 방법을 찾는 것이다.

SS(세스 지겔로우프): 우리가 공간이 구체적인 가치라고 느끼는 것처럼 시간이 구체적인 가치가 될 수 있다고 생각하는가? 예술이나 삶과 관련해 우리가 공간에 대해 아는 것만큼 시간에 대해 안다고 상상할 수 있는가?

DH(더글러스 휴블러): 나는 우리가 시간보다 공간에 대해 더 많이 알고 있다고 생각하지 않는다. 적어도 나는 그렇게 생각한다. 우리는 세상에 존재하는 사물들을 통해 공간을 재고, 나는 우리가 시간도 같은 방식으로 잰다고 생각한다. 두 가지 모두 상당히 무한한 것들이다. 그것들은 단지 우리가 사용하는 관례일 뿐이다. 세스 또한 이야기했던 첫 부분에 대해 답하겠다. 시간은 어느 순간이든 우리 각자가 보는 시간이라고 하는 것이 전적으로 옳다. 그러나 관례로서는, 그것이 우리가 시간에 부여하고자 하는 특정 구조 차원에서 우리의 목적에 적합하다. 나는 매우 중립적인 방식으로 일한다. 나는 펄사 그룹이 하는 종류의 요소나 재료를 가지고 일할 능력이 전혀 없다. 그러나 나는 삶의, 세상의 아주 작은 부분을 가지고 시간에 대해 무엇인가를 하는데, 즉 어떻게 사물이나 물건들의 위치가 변화하는지를 보여주는 데 흥미를 느낀다. 나는 요소, 사건, 또는 물질이 사실상 순차적으로 시간이 지남에 따라 보통 그러하듯 변화하게 두고 그 변화를 사진으로 기록한 후, 선형적인 것이 우선시되지 않게 뒤섞었다. 이것은 단지 일련의 가능성 중 어떤 것을 빼내어 작품이라고 부르는 것일 뿐이다. (…)

IW(이언 윌슨): 내 생각에 시간은 그저 거대한 환상이다. 전혀 이해할 수 없는 끝없는 환상일 뿐이다. 그렇다고 내가 실제로 그런 식으로 사용하는 것은 아니다. 나는 그것을 적당한 특징이 있는 단어로 사용할 뿐이지만, 한 가지 사실은 그것이 단어이고, 그것이 수수께끼처럼 너무나 모호해서 정확히 꼬집어낼 수 없다는 것이다. 그것은 너무 애매하고, 거기에 있지도 않다. 단어는, 말로 했을 때, 소리와 같다. 그것은 실행하는 순간 사라지고, 마치

시간처럼, 소리는 사라진다. 하지만 이것이 정말 내가 하려고 하는 것이다. 같은 원칙이 구두 커뮤니케이션에도 적용되고, 나는 지금 시간에 열중해 있지 않고, 구두 커뮤니케이션에 열중해 있다. (…) 나는 고대 그리스 철학으로 바로 거슬러 올라갈 수 있다. 피타고라스와 소크라테스는(플라톤은 그다지 확실하지 않지만) 구두 커뮤니케이션으로 나타나는 아이디어의 생생함에 대해 분명히 알고 있었다. 이들은 문자를 가까이하지 않았고, 이러한 전통에서 구두 커뮤니케이션이 나타났다. 그러나 또한 오늘날과 오늘날의 예술에서도 나온다. 나는 기본 구조[7] 등의 예술을 통해 왔고, 그것은 지금도 중요하다. 나는 무엇이든 항상 기본 상태로 유지하고, 주제를 되도록 직접적으로 보여주려고 노력한다. 구두 커뮤니케이션과 같은 주제가 있을 때 이것은 글로 쓸 수가 없는데, 구두로 전달한 것은 쓸 수 없기 때문이다. 분명히 가능한 한 직접적으로 아이디어를 나타내는 매체를 적용하고, 그것을 그냥 직접 말하는 것—구두 커뮤니케이션—으로 끝난다. 그 상황의 생생함은 파괴되지 않는다.

CA(칼 안드레): 개인적으로 걸리는 것이 하나 있다. 나는 조각을 했고 시를 했다고 말했으며, 이언의 구두 커뮤니케이션을 시와 관련된 예술 형식으로서 받아들일 의향이 있지만 조각이나 회화와 관련된 것이라고 할 수는 없는데, 그 이유는 우리가 어떤 것을 적절하게 쓰거나 말할 수 있다면 회화나 조각으로 표현할 필요가 없다고 느끼기 때문이다. 즉, 회화나 조각은 분명히 언어로 적절히 말할 수 없는 것들을 다룬다. 그래서 내가 궁금한 것은, 어떤 면에서, 이언은 여기에 시인으로서 나와 있는 것인가?

IW 나는 분명 시인이 아니고, 글을 아주 못 쓴다. 아마 그래서 구두 커뮤니케이션에 대해 이야기하고 있는 것 같다. 나는 시인이 아니며, 구두 커뮤니케이션을 조각이라고 간주한다. 왜냐하면, 내가 말했듯이 정사면체를 예를 들어 누군가 이것은 너무

7. Primary Structures. 미니멀리즘을 달리 부르는 말—옮긴이

간단하기 때문에 우리가 반대쪽을 상상해낼 수 있다고 말했다. 우리는 이 관념을 더 진전시켜, 물리적 실체 없이 전체를 상상할 수 있다고 말할 수 있다. 이렇게 즉각 우리는 정사면체였던 사물에 대한 관념을 물리적 실체 없이 단어로 넘어갔다. 그리고 우리에게 여전히 원하는 대로 사물의 본질적인 특징이 남아 있다. 그래서 이제, 우리가 조금만 진전시킨다면, 우리는 시간과 같은 단어를 들 수 있게 되고, 우리에게는 '시간'이라는 단어의 구체적 특징이 있다. 우리는 하나의 기본 구조를 가지고 그것에 주의를 집중하는 이러한 생각을 이동하는 것일 뿐이다.

퍼트리샤 앤 노벨, 「11개의 인터뷰」, 1969년 3월~7월. 테이프 녹음, 미출간. 녹음을 타자로 옮기고 색인, 참고문헌과 참여자 소개를 덧붙였다. 뉴욕 헌터 칼리지 도서관. 안드레, 배리, 휴블러, 칼텐바크, 코수스, 르윗, 모리스, 오펜하임, 지겔로우프, 스미스슨, 위너.

스티븐 칼텐바크(루시 리파드와 작가의 편집):

SK(칼텐바크): 1967년 1월 이전 지난 2년 동안, 나는 작업에 들어 있는 요소의 수를 하나씩 제거해왔다. 작업은 점점 더 단순해졌다. 나는 부피가 있는 형식이 여전히 부피가 있는 형식으로 남기 위해서 제거해야 할 요소가 몇 가지 되지 않는다는 것을 깨달았다. 결국 그것은 없어져야 할 것이었고, 따라서 내가 계속 그런 식으로 작업하고 싶다면 시각적 경험을 방해하고 복잡하게 만드는 환경 요소의 수를 줄이기 시작해야만 했다. 나는 공간을 장악하고, 문 안에 있는 모든 것을 통제하기로 결심했다. 여러분도 봤을 것이라고 생각하는데, 나의 드로잉 시리즈, 방 구조(room construction)는 색, 천장의 형태, 문까지 모든 면에서 완전히 정상적이지만 단 한 가지만을 조작한 것이다. 예를 들면, 카펫을 깔아놓았지만 피라미드 같은 모양의 바닥. 방에는 평평한 바닥이

없었다. 그것은 벽 가장자리까지 이어졌다. 그것이 내 작품에서 처음 실제로 의도적으로 매우 이지적인 것이었다. (…) 또한 그때 나는 마리화나를 피우기 시작했다. 그게 아주 중요했다. (…) 어느 정도 자아에서 나를 떼어낼 수 있다고 느꼈고, 나 자신과 내 작품을 더 명확히 볼 수 있었다. 내가 휘장 같은 것들을 만들기 시작하게 한 경험을 했을 때 나는 마리화나에 취해 있었다. (…) 나는 단순히 천의 모양을 생각해내서, 예를 들어 정사각형이라고 하면, 보기 좋게 접는 다섯 가지나 열 가지 다른 방식을 결정하는 것이다. 누군가 그것을 원한다면, 그 사람이 색깔과 크기와 천의 종류를 고르고 나의 지시를 따른다. 이것이 작가로서 내가 모든 것을 통제하지 않아도 된다는 가능성을 제시했다. 사실 내가 지금 관심이 있는 몇 가지는 내가 거의 통제하지 않는 것들이다. 1967년 1월부터 3월 사이 나는 또한 합법성과 법, 또 불법인 것들 중 많은 게 부도덕한 것은 아니라는 사실에 대해 생각해보았다.(…) 나는 이렇게 비윤리적이지 않은 어떤 법들을 어기고, 그 증거를 타임캡슐에 밀봉해 그 법에 대한 나의 감정을 기록하지만 내가 저지른 일에 책임을 지지는 않는 것에 대해 생각했다. 1967년 11월과 1968년 6월 사이 나는 세 개의 캡슐을 만들었다. (…) 그 내용물에 대해서는 절대로 이야기하지 않으며, 내용물이 들어 있다는 것조차도 인정하지 않을 것이고, 없다고 맹세하지도 않는다. 비밀스러운 특징 그 자체와 그 안에 무엇이 들어 있든지, 무엇이든 있다면, 밀봉해놓았다는 것이 아주 중요했다. (…) 하나는 나에게 다른 누구보다도 가장 큰 영향을 미친 브루스 나우먼을 위한 것이었다. 또 하나는 바버라 로즈를 위한 것으로, "바버라 로즈: 당신 생각에 내가 예술가로서 국가적 명성을 얻었을 때 이 캡슐을 열어주기 바랍니다"라고 적혀 있다. 뉴욕 현대미술관에 있는 것은 내가 죽으면 열게 되어 있다. (…) 캡슐의 내용물은 내가 상상할 수 있는 것, 내가 적절하다고 받아들일 수 있는 것,

내가 예술이라고 받아들일 수 있는 것들로 제한된다. 그렇지만 최근에는 예술로 받아들일 수 없는 것은 없다고 생각한다. (…)

PN(노벨): 우리가 미술 분야의 문을 여는 데서 과거에 비해 더 큰 도약을 한다고 느끼는가? 올 한 해가 흥미진진했다고 느끼는가?

SK 문화적으로 우리는 이제 더 빨리 움직일 수 있다. 나는 더 느슨하고, 더 빨리 움직이고, 발전해가는 상태에 있는 것을 좋아한다. 이 발전이 정말 주요한 것이 되었다. 이제 오브제를 만드는 것이 힘들고, 내가 만든 오브제들이 내가 한 발견에 대한 증거가 되기에는 불충분한 것 같다. 내가 이해할 수 있는 어떤 것이든 잠재적으로 작업 방식이 될 수 있는 것 같고, 그래서 정보를 얻고 이해함에 따라 내가 그 정보에 대해 어떤 처리를 했을 때 그것을 전달하고 싶어 안달이 난다. 전통적인 전달 방식에서는 작업을 하고, 사람들이 그것을 보고, 그 안에서 새로운 것을 이해하고, 그들 스스로 하는 식이었다. 이제 우리는 그 대신 단순히 정보를 넘기면 된다. 나는 그것을 매우 비밀스럽게 하는 것을 좋아해서, 그렇게 할 수 있는 장치를 고안해낸다. (…)

나는 한때 굉장한 몽상가였다. 나는 색과 입체의 이미지를 생각해낼 수 있었다. 나는 모든 초감각적 지각과 그러한 것들의 증거로 볼 때, 그것이 다른 어떤 근육처럼 발달시킬 수

펄사, 〈진행 중인 연구 프로젝트〉, 뉴헤이븐에 있는
예일 골프장의 컴퓨터와 섬광등, 1969년 겨울.

있는 하나의 근육일 수 있다고 생각했다. 언젠가 예술가는 자신의 머리를 단순히 다른 사람들에게 직접 노출시킬 수 있고, 그것이 표현 방법일 수도 있을 것이다. 그렇게 할 수 없기 때문에, 나는 직접 머리에서 머리로 이동할 수 있는 다른 방법이 있을 것이라고 느꼈으며, 그것은 분명 언어를 통한 것이기 때문에 글을 쓰기 시작했다. (…)

나는 일종의 정신극(mind play)처럼 무엇인가 연극적 상황에서 보여줄 생각을 해왔는데, 무대에서 연기가 펼쳐지는 대신 신호가 나와서 관객의 머리로 들어가는 것이다. (…)

PN 『아트포럼』작품[한 줄의 진술 또는 지시("예술 작품", "전설적인 인물이 되어라")로, 1968년~1969년 『아트포럼』광고란에 실렸다]에 대해서는 아직 이야기하지 않았다.

SK 그리고 영향 작품(influence pieces)에 대해서도 이야기하지 않았다. 이것이 먼저다. 뉴욕에 갔을 때 한 친구에게 내 작품 중 한 종류의 것들을 보여주었다. 우리는 같은 재료와 전반적으로 같은 태도로 작업하고 있었다. 세 달 후 그의 작업실에 갔을 때, 많은 내 작품이 그의 방식으로, 더 크고 더 잘 만들어져 있는 것을 보았다. 물론 처음에는 누군가 자신의 작품을 훔쳐갔다고 생각했을 때 예술가들이 느끼는 모든 감정을 다 느꼈다. 그리고는 그게 일종의 칭찬이라는 것을 깨달았다. 그가 내 작품을 확장시킬 만큼 좋아했던 것이다. 그것에 대해 초조해하는 것이 터무니없는 일 같았다. 이것이 다른 사람들을 통해 내 작업을 할 가능성을 제시했다. 관심사가 같은 예술가와 이야기할 때면 나는 태연히 도움이 될 만한 무엇이든 주고 무슨 일이 일어날지 기다려본다. 나는 내가 준 것을 적어놓는다. 언제나 성과가 있지는 않았다. 그러나 그러한 종류의 것을 재는 일은 매우 어렵다. 종종 내가 준 아이디어들을 그들이 이미 가지고 있었다고 의심하고, 그렇다면 양적으로 결과물이 내 작품이었는지 알 도리가 없다. 그럼에도

불구하고 나는 내가 정말 작업을 하고 있다고 느꼈고, 이것이 내 작업의 원리를 가지고 다른 사람을 통해 무언가를 만들어냄으로써 나 자신의 취향에서 벗어나는 또 다른 방법이라는 생각이 들었다.

PN 그것을 발표하는가?

SK 이것은 자아로 가득할 수도 있고, 나는 누구에게도 초조함이나 내가 그들이 한 일에 대해 생색내고 싶어 한다는 생각을 하게 만들고 싶지 않다. 게다가 같은 일이 내게도 생기고 있다. 그것을 인정하지 않는다면 장님일 것이다. 보도 명판 작업이 좋은 예인데, 거의 브루스 나우먼 작품을 복제한 것 같아서 내가 신이라도 된 듯한 기분이 들지 않게 해준다.

　　　그 이후 나는 다른 일들을 하고 있다. 나는 내 제자들과 내가 예술-가르치기(teach-art)라고 하는 것에 몰두해 있다. 이것은 같은 일을 더 전통적인 방식으로 하는 것이고, 어떤 면에서는 나의 아이디어를 주는 것이 아니라 그들 자신의 아이디어를 찾도록 독려하기 때문에 더 논리적이고, 덜 구체적이다. 그러나 또한 그것을 내 작업이라고 받아들일 수도 있다. 느끼는 어떤 것, 상상하는 어떤 것이든 우리의 작업이 될 수 있기 때문이다. 예술을 가르치는 것은 나 자신을 표현하는 방법 중 하나다. 나는 학생들에게서 많은 아이디어를 얻고 그러한 교환이 나의 아이디어를 명확하게 해준다.

PN 어떤 근거에서 관찰자가 당신의 작품을 판단하고 평가하는가?

SK 아이디어는 평가될 수 있다. 그 밖의 다른 것들은 안 된다. 사람들은 우리가 이런 종류의 작품을 비평할 수 없다는 가능성을 받아들이고 있고, 그 결과로 정말 상상력이 풍부한 평론가들은 자신만의 가치 판단을 내리는 대신 정보를 전달하는 데 주력하고 있다. 어떤 점에서, 그들은 정말 예술가가 되고 있는 것이다. 사실, 그저 사는 것만으로도 예술가가 자신을 표현하는 가치 있는 수단이 정말 될 수 있다.

173　　1969

PN 그것이 당신이 다가가고자 것이다. 삶의 양식.

SK 나 스스로 이해할 수 있을 때까지 깨닫지 못했지만, 이브 클랭과 뒤샹도 마찬가지였다. 처음에는 그것이 내 생각인 줄 알았다. 나는 전설이 되고 싶다, 이것이 『아트포럼』에 실릴 다음 광고다. 『아트포럼』은 1만 4,000부가 찍히므로, 앉아서 당신과 이야기하는 대신 나는 1만 4,000명에게 이야기하는 것이다. 다만 내가 『아트포럼』에 싣는 많은 것들은 그 잡지를 읽는 많은 사람들이 이해할 수 없는 것이다. 사실 그것들은 정보라고 판단되지도 않는다. 그것은 가능성을 전하는 것이다. 지시 작업처럼 매우 직접적인 게 많다. "명성을 쌓아라", "거짓말을 해라", "속임수를 영구화해라". 덜 그러한 것들도 있다. 일종의 시간 작업이다. 집중할 시간이 좀 필요하다. 나는 비밀스럽고 내 의도를 감추는 것을 좋아한다.

로버트 스미스슨, 「P.A. 노벨과의 인터뷰 부분, 1969년 4월」(루시 리파드와 스미스슨 편집. 작가가 몇 가지 내용 첨가).

RS(스미스슨): 오브제에 대한 전반적인 개념에서 시작하면 좋을 같은데, 나는 이것을 물리적인 실체보다는 정신적인 문제로 본다. 나에게 오브제는 생각의 산물이다. 그것이 꼭 예술의 존재를 의미하는 것은 아니다. 예술에 대한 나의 견해는 어떤 것이 존재하는지 또는 존재하지 않는지를 다루는 변증법적 위치에서 비롯된다. 나는 예술의 조건을 좌우하는 지형에 더 관심이 있다. 얼마 전에 유카탄에서 만든 작업은 거울 변위(mirror displacement)다. 땅의 실제 윤곽에 따라 12개의 거울을 놓을 위치를 결정했다. 첫 번째 장소는 재, 작은 흙더미들, 타버린 그루터기들이 있는 다 타버린 들판이었다. 나는 한 장소를 골라 거울에 하늘이 반사될 수 있도록 땅에 바로 꽂았다. 나는 물감이 아닌 실제 빛을 다루고 있었다. 나에게 물감은 빛 그 자체이기보다

물질이고, 덮는 것이다. 나는 각 장소에서 실제 빛을 땅으로 가지고 와 포착하는 데 관심이 있었다. 이것을 때로는 맨흙으로, 또 현장에 있는 나뭇가지나 그 외의 것들을 이용해, 때에 따라 달리 만들었다. 각 작품은 사진을 찍고 난 뒤 분해했다. 나는 방금 이 여행에 대한 기사를 썼다[『아트포럼』 1968년 9월호 참조]. 여행은 이 작품의 일부다. 나의 많은 작품은 여행에 대한 생각에서 나왔다. 그 작품들에는 만들기보다 분해하고 재조립하는 어느 정도의 파괴가 존재한다. 무엇인가를 창조하기보다는 반-창조하는 것(de-creating), 반토착화하는 것(denaturalizing), 반차별하는 것(de-

댄 그레이엄, 〈두 개의 상호 연관된 회전〉 스틸, 슈퍼 8 필름 프로젝션 2대, 1969년.

카메라 뷰파인더에 눈을 대고 있는 두 연기자는 (관찰 받는) 서로의 주제인 동시에 서로의 (관찰자) 대상이며, 서로를 촬영하는 서로의 대상에 대한 주제다. 이 과정은 의존적이고 상호적인 피드백의 관계다.

전시장에서 관객은 두 카메라에 녹화된 이미지들 사이 매우 가까운 시간 안에 피드백 루프를 '본다'. 즉, 서로 직각을 이루는 두 스크린 안 그의 나와 관련한 두 개의 대상 또는 주제인 나.

카메라맨 두 명이 서로 반대 방향의 나선형으로 움직이는데, 바깥쪽 연기자는 바깥을 향해 걷고, 그의 상대는 중심을 향해 안쪽에서 걷는다. 촬영은 안쪽 연기자가 그의 나선 중심에 있는 한계점에 다다를 때 끝난다. 걸을 때 이들의 '목표(objective)'는 가능한 거의 지속적으로 자신의 사진기의 시점을 다른 사람의 위치에 중심을 맞추는 것이다. 이것은 때로 바깥에서 걷는 사람을 지속적으로 시야에 두기 위해서 목을 완전히 360°로 돌려야 하는 안쪽 공연자에게 더 복잡하다. 그래서 때때로 한쪽 어깨 너머에서 목 반대쪽으로 유리한 위치를 바꿔야 한다(이 움직임은 필름에서 수평 방향으로 빠르게 100° 정도 패닝하는 것으로 나타난다).

differentiating), 분해하는 것(decomposing)에 대한 것이다. (…)

초기 작업은 현장(site)과 비현장(non-site)에 대한 것이었다. 처음으로 장소에 대해 관심을 갖은 것은 여행을 하면서 철, 물감이나 무엇이 되었든 특정 분야에서 정제되기 이전의 원자재를 대하면서 시작되었다. 현장에 대한 나의 관심은 일종의 정제된 물질을 비물질화시키는 것처럼, 정말 재료의 기원으로 돌아오는 것이었다. 물감 튜브를 두고 그 원재료를 찾아가는 것처럼. 나의 관심은 정제된 것, 예를 들어, 색을 입힌 강철과 함께 물질 그 자체의 입자, 날것을 병치하는 것이었다. 또한 실내 전시 공간과 야외 현장에 대한 대화가 시작된다. (…) 우리가 얼마나 멀리 나가든 본래 시작점으로 되던져지게 되는 것 같다. (…) 우리는 확장하는 지평선을 맞닥뜨린다. 그것은 계속해서 확장하다가 갑자기 주위에서 지평선이 닫히는 것을 보고, 일종의 팽창 효과를 경험한다. 즉, 한계에서 벗어날 수가 없다. 단지 방 안에 자재를 펼쳐 놓는다고 해서 실제로 규모의 확장이 일어나는 것이 아니다.

어떤 면에서 나의 비현장들은 방 안에 있는 방이다. 바깥 변방에서 돌아오면 중심점으로 되돌아간다. (…) 실내와 실외 사이의 규모, 그리고 그 둘을 잇는 것이 얼마나 어려운가. (…) 비현장에서 우리가 정말 직면하는 것은 현장의 부재다. 그것은 규모의 팽창이기보다 수축이다. 우리는 아주 묵직하고 육중한 부재에 직면한다. 내가 한 일은 변방으로 가서, 변방의 한 지점을 정하고 원자재를 수집하는 것이었다. 수집은 정말 이 작품 제작의 한 부분이다. 컨테이너는 내가 변방에서 돌아온 후 방 안에 존재하는 한계다. 실내와 실외, 닫힘과 열림, 중앙과 주변부의 이러한 변증법이 있다. 그저 그 자체가 계속해서 끝없이 배가되어, 비현장은 거울로 기능하고 현장은 반사된 모습으로 기능하는 것을 알 수 있다. 존재는 의심스러운 것이 된다. 우리는 비세계(nonworld), 혹은 내가 비현장이라고 부르는 그것을

보게 된다. 문제는 그 자체를 부정하는 것으로 접근해야만 해서
우리에게는 존재하지 않는 듯한 이 원자재만 남게 된다. (…)
우리는 설명할 수 없는 것에 직면하게 된다. 표현할 것이 아무것도
남아 있지 않다. (…)

사진은 모든 것을 사각형 안에 집어넣고 모든 것을
축소시키기 때문에 가장 극단적인 수축이다. 나는 그것에 매력을
느낀다. 내가 하는 작업에는 세 종류가 있다. 비현장, 거울 변위,
대지 지도(earth maps) 또는 물질 지도(material maps)가 그것이다.
이 거울들은 단절된 표면이다. 거울의 표면을 누르는 원자재의
압력이 안정성을 준다. 표면들은 비현장에서처럼 그러한 것처럼
연결되어 있지 않다. 반면, 대지 지도는 현장에 남는다. 예를 들어
텍사스에 보류 중인 프로젝트는 캄브리아기에 존재했던 세계의
거대한 타원형 지도와 관련된다. 내가 뉴욕 앨프리드의 퀵샌드
안에 지은 선사시대의 섬 지도처럼. 그 지도는 바위로 만들었다.
그것은 천천히 빠져나갔다. 현장은 전혀 존재하지 않는다.
그것은 시간 속에서 완전히 사라져, 대지 지도는 존재하지 않는
현장을 가리키고, 반면 비현장은 존재하는 현장을 가리키지만
그것을 부정하는 경향이 있다. 거울 작업은 가장자리와 중심 사이
어딘가에 존재한다. 그 사진은 현장에 주목하는 하나의 방식이다.
아마 사진의 발명 이래 우리는 사진을 통해 세상을 보아왔지,
그 반대의 경우는 아닐 것이다. 어떤 점에서 지각은 자연주의나
사실주의의 오래된 개념을 쏟아내야 한다. 우리는 인간화한 관심을
배제한 채, 단지 물질과 정신의 기본 원칙들을 다루어야 한다.
그것이 또한 내 작업이 말하는 바로, 정신과 물질의 상호작용이다.
이것은 이원론적인 개념으로 매우 원시적인 것이다. (…) 나는
손쉬운 일원론 또는 게슈탈트적 개념을 의미심장한 오류의 일부,
이원론의 공포 이후의 안도감이라고 본다. 외견상의 화해는 일종의
안도감, 일종의 희망을 주는 듯하다. (…)

177 1969

사람들은 현실이 무엇인지를 안다고 확신하기 때문에, 현실에 대한 자신의 개념을 작업으로 가져온다. (…) 자신의 외부에 있는, 전혀 현실이 아닐 수도 있는 현실과 싸우지 않는다. '자아'의 존재가 우리가 서 있게 된 이 땅에 대한 우리의 공포를 마주하지 않게 해준다. (…) 현장은 일종의 영원 속으로 빠져들어가며 시간의 효과를 보여준다. 시간을 초월하는 감정을 건드리는 그러한 현장에 가면 나는 그것을 이용한다. 현장을 선택하는 것은 우연이다. 의도적인 선택은 없다. 물질이 와닿는 곳, 부재가 분명한 곳, 시공의 분해가 분명한 영도(zero degree)의 현장에 매력을 느낀다. 일종의 이기심의 끝. (…) 자아는 한동안 사라진다.

PN 일단 현장을 선택하고 나면, 매우 자족적인 시스템이다.

RS 쳇바퀴 같은 것이다. 논리의 가능성은 없다. 지명할 수 있거나 측정할 수 있는 상황이 전혀 아니기 때문에, 논리적인 근거를 떠올릴 생각을 하지 않는 편이 낫다. 모든 치수는 과정에서 사라져버리는 것 같다. 다시 말해, 정말 어떤 장소에서 어떤 장소로 이동하고 있는 것이고, 즉 어느 특정한 곳에도 가고 있지 않다. 그 두 지점 사이에 위치하는 것은 우리를 다른 어딘가에 자리잡게 만들어, 초점이 없다. 이 바깥의 가장자리와 이 중심이 끊임없이 서로 뒤집히고 상쇄된다. 도착지는 보류된다. 나는 글로 쓴 데이터에 완전히 의존하는 개념미술은 절반뿐이라고 생각한다. 그것은 정신만을 다루고 있고, 물질 또한 다루어야 한다. 때로는 제스처에 지나지 않는다. 나는 글로 쓴 많은 작품들이 매력적이라고 느낀다. 나 또한 많이 하는 작업이기도 하지만, 내 작업 중 한 부분일 뿐이다. 내 작업은 불순하다. 물질로 막혀 있다. 나는 육중하고 묵직한 예술의 편에 있다. 물질에서 벗어날 수 없다. 물리적인 것과 정신적인 것 모두에서 벗어날 수 없다. 이 둘은 끊임없이 충돌하게 되어 있다. 내 작품이 예술적인 재앙이라고 말할지 모르겠다. 이것은 물질과 정신의 조용한 참사다.

PN 예술의 한계에 대해서는 어떠한가?

RS 타당한 모든 예술은 한계를 다룬다. 엉터리 예술은 한계가 없다고 생각한다. 파악하기 어려운 그러한 한계를 찾아내는 것이 비결이다. 우리는 언제나 그러한 한계에 부딪히지만 한계는 스스로를 드러내지 않는다. 그것이 내가 측정과 수치가 중심점에서 허물어지는 것 같다고 말하는 이유다. (…) 유리수, 변호사와 기술자 같이 중심에 있는 사람들이 있고, 무리수, 부랑자와 미치광이 같은 변방에 있는 사람들이 있다. 에메트 켈리[8]와 같은 사람이 쓰레받기에 빛을 쓸어 담을 때, 변방과 중앙은 만난다.

PN 잭 버넘은 우리가 오브제 중심의 사회에서 시스템 중심의 사회로 가고 있다고 생각한다.

RS 시스템은 오브제와 마찬가지로 간편한 단어다. 그것은 존재하지 않는 또 하나의 추상적인 독립체다. 예술은 그러한 희망을 스스로 완화하는 경향이 있는 것 같다. 잭 버넘은 그 너머에 관심이 많고, 이것은 유토피아적인 견해다. 미래는 존재하지 않거나, 존재한다면 역으로 쇠퇴한 것이다. 미래는 언제나 거꾸로 흘러간다. 우리의 미래는 선사시대적인 경향이 있다. 나는 목적 그 자체로나, 어떤 것에 대한 확인으로 기술이나 산업을 활용하는 것은 의미가 없다고 본다. 그것은 예술과 아무런 상관이 없다. 그것들은 그저 도구일 따름이다. 우리가 시스템을 만들 때 시스템이 스스로를 회피할 수밖에 없다는 것을 확신할 수 있기 때문에, 나는 시스템에 어떤 희망을 거는 것이 무의미하다고 본다. 시스템은 그저 방대한 사물에 불과하며, 결국에는 모두 점으로 수축한다. 내가 시스템이나 오브제를 본 적이 있다면 관심이 갔을지 모르지만, 나에게 그것들은 결국 모두 언어로 끝나고 마는 생각의 징후일 뿐이다. 이것은 무엇보다 언어의 문제다. 결국 그렇게 귀결된다. (…) 예술을 창작이라고 생각하는 한, 또 같은

8. Emmett Kelly, 미국의 서커스 공연자―옮긴이

진부한 소리가 될 뿐이다. 또 반복이다. 오브제를 만들고, 시스템을 만들고, 더 나은 미래를 건설한다. 나는 내일은 없다고, 틈, 메울 수 없는 틈 외에는 아무것도 없다고 상정한다. 좀 비극적인 것 같지만, 여기서 즉시 해소되는 것이 역설이며 그것이 유머 감각을 부여한다. 모든 것을 견딜 수 있게 만들어주는 것이 바로 이 우주적 유머 감각이다. 모든 것은 그저 사라진다. 현장은 비현장으로 사라지고, 비현장은 현장으로 사라진다. 언제나 왔다 갔다, 앞뒤로 움직인다. 처음으로 장소를 발견하고서, 알지 못하는 것. (…) 사실 우리가 하는 이 실수들이 결과를 초래한다. 그것은 불가피하게 틀리기 때문에 맞는 답을 찾기 위해 노력하는 것은 의미 없다. 모든 철학은 자신에게 등을 돌릴 것이며 언제나 반박될 것이다. 오브제나 시스템은 그 창시자를 언제나 짓밟을 것이다. 그는 전복되고, 또 다른 일련의 거짓말로 대체될 것이다. 마치 모든 것을 유쾌하게 느끼면서 하나의 행복한 거짓말에서 또 하나의 행복한 거짓말로 이동하는 것 같다. 예술을 부정하는 예술은 좋은 가능성이다, 언제나 본질적인 모순으로 되돌아오는 예술. 나는 실증주의자들, 존재론적인 희망들 따위와 심지어 존재론적 절망까지도 지긋지긋하다. 둘 다 불가능한 것이다.

《거리 작품 I》, 3월 15일, 24시간, 뉴욕시 매디슨가와 6번가, 42번가와 52번가 사이. 해나 위너, 마저리 스트라이더, 존 페로 기획. 일부 작품은 1969년 7월 『0-9』 6호 부록으로 실렸다. 참여 작가: 아콘치, 아라카와, 배트콕, 버튼, 바이어스, 카스토로, 코스타, 크레스턴, 지오르노, 칼텐바크, 러바인, 리파드, B. 메이어, 멍크, 패터슨, 페로, 스트라이더↗, Mr. T., 월드먼, H. 위너. 존 페로의 리뷰, 『빌리지 보이스』 1969년 3월 27일. 포함 작품.

존 페로, 〈거리 음악 I〉:

마저리 스트라이더, 〈거리 작품〉, 1969년.

거리 작품 I …… 빈 액자 30개를 이 구역에 걸어 즉석 회화 작품을 만들고 지나가는 사람들에게 주변 환경에 대한 관심을 불러 일으킬 수 있도록 했다. 3월 15일.

거리 작품 II …… 똑같은 작품을 다른 구역에서 실행했다. 두 번 다 대부분 사람들이 액자를 집어갔다. 4월 18일.

거리 작품 III …… 액자라는 단어를 쓴 커다란 펠트천 배너(길이 3미터)를 이 구역에 걸렸다. 5월 25일.

거리 작품 IV …… (뉴욕 건축 연맹 후원). 3×4.5미터 크기의 그림을 뉴욕 건축 연맹 입구 앞에 놓았고, 사람들은 화면을 통과해 걸어야 했다. 10월.

거리 작품 V …… 보도에 테이프로 프레임을 만들어 사람들이 더 많은 그림 공간을 걸어 지나갈 수 있도록 했다. 12월 21일.

오후 1시부터 3시 10분까지, 42번가와 매디슨가 교차로에서 시작해 매디슨가와 6번가 교차로에서 52번가까지 왕복 종횡, 나는 (…) 한 공중전화 부스에서 다른 공중전화로 전화를 걸고 매번 전화벨이 세 번 울리게 두었다. 이 작업은 보이지 않고, 대부분 들리지 않는 것이었다. (…) 〈거리 음악 II〉, 〈거리 작업 II〉에서 실행, 1969년 4월 18일 금요일 5시에서 6시 사이, 뉴욕시 14번가와 만나는 5번가와 6번가 사이에 위치한 공중전화. 나는 〈거리 음악 I〉에서 사용했던 모든 공중전화 부스에 전화를 걸어, 전화로 내 경로를 다시 따라갔다. 〈거리

음악 I〉에서처럼 전화벨이 세 번 울리게 두고 끊었다. 〈거리 음악 III〉
또한 같은 날 실행되었다. 5번가와 6번가 사이 14번가에는 공중전화
부스 두 세트가 있다. 나는 한 부스에서 다른 부스로 전화를 했다. 전화
부스 A에서 전화 부스 D로, 전화 부스 C에서 전화 부스 B로, 계속 전화가
울리도록 수화기를 내려놓았다. 거의 아무도 눈치 채지 못했다. (⋯)
〈거리 음악 IV〉은 다음과 같다. '당신의 집 전화를 사용해 내가 〈거리음악
I〉을 만드는 동안 수집하고 〈거리음악 II〉에서 다시 사용한 모든 번호로
전화를 거시오.' (번호 나열, 전화 패턴 지도 포함).

《로버트 휴오트》, 뉴욕 폴라 쿠퍼 갤러리, 1969년 3월 29일~25일.
15쪽짜리 전시 도록, 개인 주택에서 테이프와 그 외 건축 세부를 찍은
사진. 전시에 포함된 작품: 〈두 개의 푸른 벽(프랫과 램버트 5020번
알키드 수지), 샌딩 가공하고 폴리우레탄을 입힌 바닥: 자연광으로 건축
세부와 붙박이 가구들이 드리운 그림자〉➡. 돈 맥도나 리뷰, 「아, 벽」,
『파이낸셜 타임스』(런던) 1969년 7월 16일(지겔로우프의 1월 전시 또한
다루었다).

로버트 스미스슨, 〈흘러내린 아스팔트〉, 로마 근교에서 1969년 10월 진행.
뉴욕의 존 웨버 갤러리와 로마의 라티코 제공.

스티그 브뢰게르,『1969년 3월 21일』, 40쪽짜리 책, 주로 사진. 1969년 판, 복사본 3권, 1970년 판, 코펜하겐 유스크 미술관에서 500권짜리 에디션으로 출판.

《도널드 버지》, 뉴욕 밀브룩 베넷 칼리지 아트 갤러리. 3월 5일~25일. 작가 성명.

예술이 새로운 예술의 원천이 될 수 없다. 예술은 역사적 양식의 고갈을 드러내는 징후다. 따라서 예술의 겉모양, 매체, 기술, 디자인이 문제가 될 수 없다. 예술 그 자체로는 생명을 가질 수 없다. 그것은 세상 안에 존재하는 것으로 그 활력을 재확인해야 한다.

도널드 버지는 자연의 세계에 대해 선택한 대상의 객관적인 정보와 그러한 대상의 표본을 보여주고 있다. (…)

이러한 정보는 수학적, 언어적, 시각적인 진술로 나타난다. 작품은 관객이 그 정보를 이해하고 표본을 경험하며 만든 관계로서 존재한다.

《조지프 코수스, 로버트 모리스》, 매사추세츠 브래드퍼드 브래드퍼드 주니어 칼리지, 1969년 3월. 세스 지겔로우프·더글러스 휴블러 기획, 세미나 3월 25일.

코수스:

1. II. 관계(개념으로서 예술이라는 개념) 1968년 [로제 유의어 사전 목록으로 만든 작품 시리즈 중]:
 세 파트로 구성
 A. 완전한 관계
 B. 부분적 관계
 C. 관계의 유사성
 각 부분은 세 개의 지역 출판물에서 따로 나타날 것이다.

* * *

로버트 휴오트, 〈두 개의 푸른
벽(프랫과 램버트 5020번
알키드수지), 샌딩 가공하고
폴리우레탄을 입힌 바닥〉.
1969년 3월~4월. 뉴욕 폴라
쿠퍼 갤러리.

모리스:

두 가지 온도가 있다: 실내와 실외. 1969년.

**로버트 모리스: 알루미늄, 아스팔트, 점토, 구리, 펠트, 유리, 납, 니켈,
고무, 스테인리스, 실, 아연. 레오 카스텔리, 1969년 3월 1일~22일.**

작가가 전시장을 스튜디오로 사용하기로 결정하고, 위의
물질들과 그 외 다른 (화학물질, 흙, 물을 포함한) 것들이 전시 당일
아침마다 바뀌어 오후에 공개되었다. 매일의 변화가 사진으로
기록되었고, 하루 반 정도가 지난 후 사진을 전시장에 게시했다.
재료에는 급격한 변화가 있었지만, 작가에게는 그러한 결과보다는
변화한다는 사실과 그러한 변화를 3주라는 기간 동안 지속하는 책임이
더 중요했다. 최종 전시에서는 (1톤이 훌쩍 넘는) 모든 재료를 제거하고,
이것을 테이프에 녹음했다. 마지막 날, 전시장에는 사진과 작품이
마지막으로 파괴되는 소리만 남아, 잘 알려진 모리스의 작품 〈자신이
만들어지는 소리를 내는 상자〉(1961)의 과정을 뒤바꾸었다.

존 래섬(1969년 3월 24일에 루시 리파드에게 우편으로 보낸 것들): 초기

전제: '재료'가 정상 상태(steady state)의 생각, 즉 '습관'이라는 것.

주어진 재료:	조각:
가치에 대한 선입견	기관에 예술가를 영입하고 회계에 반대해 지불하라고 경영주를 설득할 것. (저작권 APG 갤러리, 1965)
단어에 대한 선입견	단어를 사용하지 않고 사전을 검토할 것.
물리학에 대한 선입견	최소한을 정의할 것.
경제학에 대한 선입견	관심 단위의 거래.

예술과 경제학 (2): 나는 체계적으로 일에 대한 보수를 받지 못한다.

도어 애슈턴, 「뉴욕」, 『스튜디오 인터내셔널』 1969년 3월.

로절린드 컨스터블, 「새로운 예술: 거창한 아이디어 판매 중」, 『뉴욕』 1969년 3월 10일.

질로 도르플레스, 「개념미술 또는 아르테 포베라」, 『아트 인터내셔널』 1969년 3월.

리처드 해밀턴, 「사진과 회화」, 『스튜디오 인터내셔널』 1969년 3월.

《대지미술》, TV 갤러리 게리 슘, 쾰른. 갤러리가 의뢰한 필름 전시 목록: 롱(〈10마일의 직선 걷기〉), 플래너건(〈바다의 구멍〉), 디베츠(〈원근법을 수정한 12시간 조수 오브제〉), 드 마리아(〈사막 위에 두 개의 선, 세 개의 원〉), 하이저(〈코요테〉). 독일 텔레비전에 4월 15일 전송되었다. 기록, 도판, 참여 작가 소개, 참여 작가들과 슘의 글.

　　　TV 갤러리는 일련의 전파로만 존재한다. (…) 작품을 소유하는 것이 아니라 작품에 대해 소통하는 것이 우리가 가지고 있는 아이디어

중 하나다. (…) 이러한 구상에서 작가들에게 보수를 지급하고, 텔레비전 방송을 위한 미술 프로젝트를 실현하는 데 필요한 비용을 부담하기 위해 새로운 시스템을 찾아야 할 필요성이 생겼다. 우리의 해결책은 방송국에 일종의 저작권인 출판권을 파는 것이다.

《거리 작품 II》, 뉴욕 13번가에서 14번가, 5번 애비뉴와 6번 애비뉴, 4월 18일 오후 5~6시. 본래 참여자들 외 아라카와, 버튼, 진스, 그레이엄, 코수스, 파이퍼, 브네, L. 위너를 포함해 다수 참여. 존 페로의 리뷰, 『빌리지 보이스』 1969년 5월 1일.

해나 위너는 자신과 같은 이름을 가진 여성과 만나는 계획을 세웠다. 스콧 버튼은 여성 쇼핑객으로 분장하고 길거리를 걸어 다녔고, 아무도 알아차리지 못했다. 스티브 칼텐바크의 작품은 '메트로폴리탄 현대미술관 가이드'로 36개의 발견된 '작품'을 가리키는 숫자를 써넣은 그 구역의 지도였다.

《18′6″×6′9″×11′2½″×47′×11′3/16″×29′8½″×31′9 3/16″》, 샌프란시스코 아트 인스티튜트, 1969년 4월 11일~5월 3일. 유지니아 버틀러 기획. 애셔, 배리, 백스터, 바이어스, 버틀러, 휴블러, 칼텐바크, 키엔홀츠, 코수스, 르 바, 오펜하임, 오어, 루드닉, 와츠, 위너.

《보이지 않는 회화와 조각》, 캘리포니아 리치몬드 아트 센터, 1969년 4월 24일~6월 1일. 톰 마리오니 기획.

'로버트 배리/불활성 기체 시리즈/헬륨, 네온, 아르곤, 크립톤, 제논/ 측정한 양에서 무한 확장까지/1969년 4월/세스 지겔로우프, 6000 선셋대로 캘리포니아 할리우드, 90028/213 HO 4-8383'(포스터 전문). 갤러리는 전화번호일 뿐이다. 작가가 로스앤젤레스 주변 해변가, 사막, 산 등에서 기체를 방출한다. →

**《조지 브레히트: 불타는 텀블러의 책. 제1권에서 선별한 작품들》,
로스앤젤레스 주립미술관, 1969년 4월 15일~5월 18일.**

　"『불타는 텀블러의 책』은 1964년 봄에 시작되어 계속 진행 중인
작품이다. 이것은 현재 14장으로 구성되어 있으며, 35개 각주, 색인,
표지와 함께 첫 권을 이룰 것이다. 이 책은 서로 다른 것들, 서로의
오브제들, 오브제와 사건, 스코어와 오브제, 시간의 사건, 오브제와
스타일 등의 연속성에 대한 연구라고 할 수 있다". (브레히트)

　7. (제8장, 1쪽까지) 1) 적외선 램프와 페인트 칠하지 않은 의자.
"세상에서 가장 작은 식민지는 면적 1.5평방미터의 피트케언 섬이다".

　10. (제11장, 프레임 85까지) 가죽끈, 붓과 초록색 의자.
"나무에 지속적으로 앉아 있는 시간은 데이비드 윌리엄 하스켈
(1920년생)의 55일이 기록으로, 1930년 7월 22일 오전 10시부터 9월
15일 오전 10시까지 미국 캘리포니아 윌마(현재의 로즈먼드)에 있는
뒷마당 호두나무 위 가로세로로 각 1.2미터, 1.8미터 크기의 플랫폼 위였다.

스콧 버튼, 〈네 가지 변화〉, 4월 28일, 뉴욕 헌터 칼리지.

　공연자가 관객을 마주한다, 무대 중앙, 같은 색, A색의 바지와 셔츠를
입고 있다. 그는 셔츠를 벗고, 그 아래 B색의 똑같은 셔츠를 드러낸다. 그는
바지를 벗고 그 안에 B색의 똑같은 바지를 드러낸다. 그는 셔츠를 벗고,
A색의 똑같은 셔츠를 드러낸다. 그는 셔츠를 벗고 B색의 똑같은 셔츠를
드러낸다. 그는 바지를 벗고 B색의 똑같은 바지를 드러낸다.

로버트 배리, 〈불활성 기체 시리즈: 아르곤〉. 기체가 대기로 돌아가는 것을
보여주는 사진. 캘리포니아 샌타모니카의 태평양, 1969년.

《로런스 위너의 다섯 가지 작품》, 핼리팩스 노바스코샤 미술대학,
1969년 4월 7일~27일.
2. 공기총 한 방에 구멍 난 벽
4. 설치할 때 바닥에 한 지점을 정하고 정확히 같은 선상에 흔한
 철못 두 개 박기

배리 플래너건, 〈바다에 난 구멍〉,
TV 필름 중 스틸, 네덜란드 스헤베닝겐,
1969년 2월. 뒤셀도르프 비디오 갤러리
게리슘 제공.
　　"조각이 관습의 확장 내에서 더 많은
것으로, 새로운 방식으로 보일 수 있다는
게 아니라, 조각적인 사고와 참여의 전제가
문화에서 작동하기 위한 보다 견고하고
적절한 바탕에서 스스로 드러나고 있다는
것이다". (1969년 2월)
　　"나는 조각에 대한 나 자신의
'야심'보다는 조각에 필수적인 것들을

가지고 작업하기를 더 좋아한다. 이런
식으로 무엇을 찾을 수 있기를 희망한다.
(…) 내가 하고 싶은 것은 시각적, 물질적인
발명과 제안이다. 나는 작품에 수반되는
근거를 만들어내야 한다는 생각이 마음에
들지 않는다. 나는 개입이나 개입의 조건을
만들어내고 싶지 않다. 나는 조형물을
제작하는 것을 더 좋아한다". (1971년)
　　"나는 우리의 관심을 끄는
전형적이고 일반적인 시각 구조에 관심이
있었다. 나에게는 이것이 형식적인 개입을
만들어내는 것이었다". (1971년)

리처드 아트슈와거, 〈블립(Blp)〉, 뉴욕시, 1969년.

리 로자노, 〈주역 작품〉 1969년 4월 21일 시작 후 계속 진행➡.

1장(1969년 4월 21일~10월 29일)—6괘, 시간.

 전체 질문 수: 3,087개.

 질문을 한 전체 날 수: 165일.

 평균 하루에 물은 질문 수: 18.7개.

 가장 빈번하게 돌아온 괘: 괘 33 (철회), (117)번.

 가장 적게 돌아온 괘: 괘 15 (보통), (60)번.

2장(1969년 4월 21일~11월 20일)—변화하는 효.

 가장 빈번히 돌아온 변화하는 효: 괘 23, 효 2 (24)번.

 가장 적게 돌아온 변화하는 효: 괘 63, 효 6 (2)번.

3장(1969년 4월 21일~11월 20일)—질문의 주제

 주제 A: 괘 33, (17)번.

 주제 B: 괘 47, (26)번.

 주제 C: 괘 18, (15)번.

4장(1969년 12월 11일 이후 지속). 태양, 소양, 소음, 태음.

(추가 정보는 작가에게 문의할 수 있다.)

리 로자노, 〈주역 도표〉 공책 중 한 페이지, 1969년.

리 로자노, 〈대화 작품〉.

대화를 하기 위해 집에 초대할 분명한 의도를 가지고, 그렇지 않으면 보게 되지 않을 사람들에게 전화나 편지를 하거나 이야기를 한다.

처음 전화를 건 날(1969년 4월 21일) 이후 영구적으로 진행 중.

대화에 처음 관심을 가진 날—1948년. 대화에 대한 조사를(즉, 확장을) 결정한 날—1969년 4월 8일.

참고: 이 작품의 목적은 대화를 하는 것이며 작품을 만드는 것이 아니다. 대화는 즐거운 사회적 만남 자체를 위해서만 존재하며, 도중에 녹음이나 필기를 하지 않는다. (추가 정보는 작가에게 문의할 수 있다.)

커다란 물결 현상 회화 시리즈를 끝내며 구상한 로자노의 '개념' 작품은 예술과 삶을 극단적인 범위에서 결합한다. 예를 들어 대부분의 '사용 설명서'나 '명령'하는 작품들과는 달리, 로자노의 작품은 자신을 향한 지시이며 그녀는 아무리 지속하기 어려운 것들이라도 꼼꼼하게 해나갔다. 그녀의 예술은 자신의 삶을, 그리고 은연중에 다른 이들과 지구 자체의 삶을 바꾸는 수단이 된다.

「부점―헤르 판엘크」,『뮈쥠쥐르날』1969년 4월. 대화.

존 노엘 챈들러, 「커노의 말 많은 세상에 더하는 말」,『아트 캐나다』 1969년 4월.

로버트 모리스, 「조각에 관한 짧은 글, 4부: 오브제를 넘어서」, 『아트포럼』1969년 4월.

바버라 리스 편집, 「미니멀 아트」,『스튜디오 인터내셔널』1964년 4월 특별호. 리스의 「무제 1969: 미니멀 스타일성에 대한 각주」, 스미스슨의 「항공 예술」, 「칼 안드레의 오페라」, 르윗의 「드로잉 시리즈 1968(넷)」 포함.

피에르 레스타니, 「반형태의 끔찍한 가난」,『콩바』1969년 4월.

리네케 판샤르덴뷔르흐, 「예술 옹호가 세스 지겔로우프: 이제 누구든 작품을 만들 수 있다」,『헛 파롤』(암스테르담) 1969년 4월 12일.

『아트 앤드 랭귀지: 개념미술 저널』 1호. 1969년 5월: 편집인 테리 앳킨슨과 마이클 볼드윈의 서문. 르윗, 그레이엄, 위너, 베인브리지, 볼드윈 기고.

《뉴욕 그래픽 워크샵, 뉴욕 매뉴팩처러스 하노버 트러스트의 안전금고 3001번》, 1969년 5월 1일~6월 20일. 캄니처, 포터, 카스티요, 플레이트. 전시는 우편물을 통해 기록으로만 볼 수 있다.

'사이먼 프레이저전'[9], 1969년 5월 19일~6월 19일. 버너비(밴쿠버). 세스 지겔로우프 기획. 앳킨슨과 볼드윈(아트 앤드 랭귀지), 배리, 디베츠, 휴블러, 칼텐바크, 코수스, 르윗, N.E. Thing Co., 위너. 6월 17일 사이먼 프레이저 대학에서 뉴욕, 오타와, 버너비를 전화로 연결하는 심포지엄이 열렸다. 샬럿 타운센드, 『밴쿠버 선』, 1969년 5월 30일; 조앤 론데스, 『더 프로빈스』 1969년 6월 6일 리뷰. 전시 작품 중.

로버트 배리:
〈텔레파시 작품〉, 1969년. (나는 전시 기간 중에 언어나 이미지로 나타낼 수 없는 일련의 생각에 대해 텔레파시로 이 작품을 소통하도록 노력하겠다.) 전시를 마무리하며 작품에 대한 정보로 전시 도록을 만들었다.

스티븐 칼텐바크:
상정: 대학 행정부는 매우 최소한의 정도로 응답이 가능한 특정
유형으로 기능하도록 설정된다.
커뮤니케이션 과정
행동 1. 현재 (상정된) 채널로 해결할 수 없는 문제들을 제공한다.
행동 2. 시스템의 어떤 면이 행동 1의 실패를 낳았는지 결정한다.
행동 3. 이러한 부분들에 대한 비판을 다룬다.

9. 사이먼 프레이저 대학에서 열린 전시로, 제목을 붙이지 않았다—옮긴이

이언 씨께,

심플 사이먼 대학[10]에서 5월 19일부터 6월 19일까지 열리는 전시에 제 작품을
전달하는 데 도움을 주실 수 있겠습니까? 처음 두 번의 시도가 그쪽에서
이루어지지 않아서 어려움에 처해 있습니다.

설명하겠습니다. 제 첫 번째 제안은, 어떤 용도인지 밝힐 수는 없으나 작품을
위해 200달러를 요청하는 것이었습니다. S. S. U에서는 전시에 사용할 수 있는
돈은 대학의 정상적인 경로를 따라 쓰여야 하기 때문에 이것을 받아들일 수
없었습니다.

　　두 번째 제안은 대학이 다음의 광고를 『밴쿠버 선』에 전시 기간 동안
게재하는 것입니다.

굴착기나 1야드 셔블로더 대여
운전 기사 포함
낮 298-4121 밤 929-3940

이 광고를 학교 신문에 내겠다는 대학의 반대 제안은 본래 작업의 행위의
본질을 완전히 바꾸는 것이 될 것입니다. 그 이유는
　　1. 이 광고는 『밴쿠버 선』에 실제 있는 광고를 복사한 것입니다.
　　2. (본래) 광고는 제 동생 회사가 낸 것입니다.
　　3. 동생은 학교에서 광고를 냈을 때 실제 눈에 보이는 변화가 없어서
　　　　그의 광고를 삭제했을 것입니다.
　　4. 이유 2와 3이 알려지면 이 작업 행위가 완전히 바뀔 것입니다.

제 세 번째 제안은 당신이 최선을 다해 누가 또는 무엇이 이러한 실패에 책임이
있는지를 결정하고 나를 대신해 야단을 치기로 결정하는 것입니다. 이 긴
열변을 그대로 정리할 수도 있지만 다음의 말들을 가능성으로 제시합니다.
편협하다, 구두쇠다, 어쩌면 옹졸하다. 욕을 할 수도 있습니다.

　　스티븐 칼텐바크 올림

10. Simon Fraser 대학 이름을 고의로 '바보
사이먼'이라는 뜻의 'Simple Simon'이라고
적었다―옮긴이

언젠가 내가 선보일 것은 예전에 커뮤니케이션 작품을 만들기를 요청받았을 때 전체를 다 계획해두었던 것이다. 대학 자체의 한 측면 중에 내가 이야기하거나 드러낼 수 있는 것을 생각하려고 했다. 학교에서의 설정은, 스쿨 오브 비주얼 아트조차도 이런 일을 다루는 방식에서 대개 융통성이 없고 어떤 것들을 받아들일 자유가 별로 없기 때문에 이것을 드러내기로 결심한 것이다. 이런 저런 이유로 내가 특히 용납할 수 없다고 느낀 것들에 대해 그것을 드러낼 수 있도록 두 개의 제안서를 만들었다. 물론 그중 하나가 받아들여졌을 수도 있었고, 그렇다면 계획 전체가 무너졌을 수도 있었겠으나, 무사히 잘 끝나게 되었다. 나는 문학에서 진짜 결말을 마지막까지 간직하는 그런 식의 수수께끼를 언제나 좋아했고, 내 작품에서도 그렇다. (칼텐바크, P. A. 노벨과의 인터뷰, 앞 참고, 169~174쪽)

《숫자 7》, 폴라 쿠퍼 갤러리, 뉴욕, 1969년 5월 18일~6월 15일. 루시 리파드 기획.

전시장에 '비어 있는' 듯한 큰 방에는 배리(자기장), 위너(공기총 한 방에 구멍 난 벽), 윌슨(말하기), 칼텐바크(비밀), 하케(문 옆 작은 선풍기에서 나오는 공기의 흐름), 휴오트(본래 있던 그림자들), 아트슈와거(실내에 깜빡거리는 검은 색의 신호, 하나는 유리창에서 볼 수 있고 다른 것은 거리에서 볼 수 있다), 안드레의 매우 가는 납선 ➡ 이 있다. 작은 방에는 볼린저가 바닥에 놓은 나뭇가지 조각품, 보크너의 측정, 르윗의 벽 드로잉, 벽에 레이블로 붙은 코수스의 조사(개념으로서 예술이라는 개념), 스미스슨과 커비의 사진, 드 마리아의 글, 세라의 미완성 납 끼얹기 작업, 카스토로의 벽 균열 ➡ 이 있다. 다른 모든 참여자는 인쇄물―복도 사무실 탁자 위에 책이나 공책―을 발표했다: 아트 앤드 랭귀지, 바셀미, 비어리, 보로프스키, 버지 ➡ ➡ , 다르보벤, 디베츠, 그레이엄, 휴블러, 칼텐바크, 가와라, 킨먼트, 코즐로프, 롱, 로자노, 런든, 모리스, 나우먼(녹음),

N.E. Thing Co.(텔렉스 기기와 전시 기간 중의 작동 결과물), 뉴욕 그래픽 워크샵, 파이퍼, 루퍼스버그, 루셰이, 브네, 위너. 존 페로의 리뷰, 『빌리지 보이스』 1969년 6월 5일. 전시의 두 작품.

크리스틴 코즐로프: 거부했던 개념 271일에 해당하는 271장의 빈 종이. 1968년 2월~10월.

* * *

리 로자노, 〈마리화나 작품〉(1969년 4월 2일)[작품 끝에 주석]

　　많이 잘 사거나 아주 질 좋은 마리화나를 산다. 되도록 빨리 피워버린다. 하루 종일, 매일 취해 있다. 어떻게 되는지 본다. (1969년 4월 1일)

　　한 가지 일어나는 일은 기분이 좋아지는 데 점점 더 많은 마리화나가 필요하다는 것이다. 면역력이 생기나? (1969년 4월 17일)

　　취하는 데 필요한 마리화나 양이 스스로 안정되었다. 오늘 밤 나는 깨끗한 것들이 담긴 마지막 병을 피우기 시작했다. 그다음에는 피울 수 있는 찌꺼기와 씨가 많이 남았고, 그것은 내가 먹을 것이다*. (이것은 아주 재미있는 작품이었지만 빨리 끝내고 싶다.) 다음 작품을

왼쪽: 칼 안드레, 〈무제〉, 절단한
케이블 와이어, 274cm, 1969년. 뉴욕 폴라
쿠퍼 갤러리.

오른쪽: 로즈메리 카스토로,
〈방 균열 7번〉, 1969년 5월. 뉴욕 폴라
쿠퍼 갤러리.

도널드 버지, 〈거짓말 탐지기〉 중, 1969년.

정했다. 마리화나 없이 같은 기간을 지낸다.

　　　　"극단을 추구하라.

　　　　모든 일은

　　　　거기에서 펼쳐진다". (1969년 4월 24일)

나는 매일 더욱 피곤해진다. 지친 기분은 마리화나를 너무 많이
피웠거나, 요즘 그래왔듯이 너무 열심히 일했거나, 내 생활의 단조로움
때문일 수 있다.† (1969년 4월 29일)

　　　나는 칼텐바크가 준 메스칼린으로 대대적인 축하를 하며 마리화나
작품을 끝마칠 것이다.° (1969년 5월 2일)

　　　더 이상 취하지 않고, 감각이 없을 뿐이다.● 한 시간 전 마리화나와
남은 찌꺼기들과 씨들을△ 모두 끝냈다. (1969년 5월 3일)

참고: 아침에 일어날 때(다운)를 제외하고 이 작품을 하는 동안 내가 마리화나에 취해 있지 않은 경우는 두 번, 각 두시간 정도 있었다.º

*씨를 먹었을 때 아무 일도 일어나지 않았다. 아무 일도 일어날 수 없다. 씨는 취하게 하지 않고 단지 두통만 생길 뿐이다. 씨는 피우거나 먹지 말자.

†〈총파업 작품〉을 하는 동안 거의 항상 집에만 있어야 했기 때문이다. (1969년 5월 16일 이후 지속)

○ 이것은 내가 어쩔 수 없는 상황으로 연기되었다. 마침내 메스칼린 한 알을 먹었다: 1969년 5월 11일. 효과가 없었다, 둔한 것이었나 보다, 불량품.

● 이것은 하이젠베르크가 양자역학에 적용한 '불확정성 원리'에 대한 좋은 예라고 생각한다. 무엇인가 관찰하는 행위가 그것을 변화시킨다. 내 감각을 마비시킨 것은 이 작품이지 마리화나가 아니었다.

△ 씨를 먹고 아무런 효과를 느끼지 못했던 것은 찌꺼기를 피워 너무 취해 있어서인가? 아니다.

○ 〈마리화나 안 피우기 작품〉 이후 내가 취해 있지 않은 날은 단지 며칠뿐이다(핼리팩스에 있던 한 주는 제외). 마리화나에 대한 나의 고찰은 계속된다. (…) (1971년 1월 21일)

《나타나고/사라지는 이미지 오브제》, 캘리포니아 발보아 뉴포트 하버 미술관, 5월 11일~6월 28일. 톰 가버 기획. 발데사리, 르 바, 루퍼스버그, 엣지, 쿠퍼, 루드닉, 애셔.

《거리 작품 III》, 5월 25일, 뉴욕 프린스와 그랜드, 그린과 우스터가(街) 사이, 밤 9시~자정. 이 전시는 완전히 공개적이고, 누구든 참여할 수 있었다. 《랭귀지 III》, 뉴욕 드완 갤러리, 1969년 5월 24일~6월 18일.

197 1969

존 페로, 「준시각」, 『빌리지 보이스』 1969년 6월 5일, 《랭귀지 III》와
《숫자 7》 리뷰.

《생태 예술》, 뉴욕 존 깁슨, 1969년 5월 17일~6월 28일. 안드레,
크리스토, 디베츠, 허친슨, 인슬리, 롱, 모리스, 올든버그, 오펜하임,
스미스슨.

《반환상: 방법/재료》, 뉴욕 휘트니 미술관, 1969년 5월 19일~7월 16일.
마샤 터커와 제임스 몬티 기획. 편집인들, 참여 작가들의 글과
작가 소개. 안드레, 애셔, 볼린저, 더프, 페러, 피오레, 글라스, 헤세,
제니, 르 바, 로브, 모리스, 나우먼, 라이시, 롬, 라이먼, 세라,
샤피로, 스노, 소니어, 터틀. 피터 슈엘달 리뷰, 『아트 인터내셔널』
1969년 9월.

멜 보크너, 《측정》, 뮌헨 갤러리 하이너 프리드리히, 1969년 5월
9일~31일 ↗.
　　1969년 5월 1일~5월 8일 한 주 동안 뮌헨에서 모든 작품을
제작한다. 전시는 오직 이 한 주 동안 구할 수 있는 재료로 만드는 모든
작품만으로 구성한다.
　　작업할 세 가지 방식에 대한 분류
　　분류 A: 외관 측정—외부 시스템을 향해 있는 고정된 물체, 물질
또는 장소(위치 선언) 조정됨.
　　분류 B: 특정 위치에서 측정—고정된 물체, 재료나 장소의 측정
또는 그 위에 직접 표시하는 것(중첩).
　　분류C: 비교 측정—미리 정해진 특정 기준에 관련한 고정된 물체,
재료나 장소(절단).

멜 보크너, 〈측정 시리즈: 그룹 B〉, 1967년. 벽에 검은 테이프.
설치: 뮌헨 하이너 프리드리히 갤러리, 1969년.

현재까지 지속되고 있는 '측정' 시리즈는 1967년에 만든 두 개의
스케치에서 시작되었고, 1968년 여름 이후 본격적으로 발전되었다.
이 주제는 뒤샹의 '표준 정지장치(standard stoppage)'에서 재스퍼
존스의 회화와 로버트 모리스의 납 릴리프 작업까지 '아이디어 작가'들의
관심을 사로잡아왔던 것이다. 보크너의 관심은 비유적이기보다
이론적인 것으로, 이전 작품들에서 사용하던 간접적이고 누적된
자료보다는 실제 측정과 직접적인 의미에 초점을 두고 있다.

"1969년 5월 9일(금요일), 5월 12일(월요일), 5월 30일(금요일)
그리니치 표준시 3시(동부 표준시 9시)에 얀 디베츠가 네덜란드
암스테르담에서 X 표시된 곳 반대편에 표시된 제스처를 취할 것이다".
'전시회' 발송─암스테르담에 있는 발코니에서 아리송하게 엄지를
올리고 있는 작가의 사진 엽서. 세스 지겔로우프 출판. 디베츠는 이
작품으로 국가에서 상을 받고, 뉴욕 여행을 할 수 있었다. 로우린

베이에르스, 「엽서로 보는 세계 전시회」, 『알헤메인 한델스블라트』 1969년 5월 29일.

장크리스토프 암만, 「원근법 수정」, 『아트 인터내셔널』 1969년 5월(디베츠에 관한 기사).

'이쪽으로 (스탠리) 브라운', 『아트 앤드 프로젝트 간행물』 8호, 1969년 31일~6월 25일. 브라운의 작품 기록, 작가 소개, 참고문헌.

5월 14일, 런던: 길버트와 조지가 라이플리 하우스에서 관객이 오기 전에 작품으로 데이비드 호크니에게 '식사(The Meal)'를 대접한다. 설명은 『스튜디오 인터내셔널』 1970년 5월호 참고.

다비드 라멜라스, 갤러리 이봉 랑베르, 파리, 1969년 5월. 4월 26일 마르그리트 뒤라스와 라울 에스카리의 5분짜리 인터뷰가 촬영되었다. 인터뷰 중 불규칙적으로 10장의 사진을 찍었고, 인터뷰에서 10개 구절을 골랐다. 그 조합으로 작품이 구성된다.

존 래섬·바버라 래섬 편집, 『노 잇 나우』(APG 뉴스 1호와 함께), 런던, 1969년 5월.
　　"1965년 런던에서 갤러리는 반미술의 압박에 따라 예술이라고 하는 일련의 것들을 더 진전시키지 않는 이상 다 끝난 것, 아니면 무의미한 것 같았다. APG(Artists Placement Group, 예술가 취업알선 단체) 조사는 (…) 그러한 점에서 예술가들을 돕는다거나, 기금 마련을 위한 것이 아니었다. (…) 예술은―모든 종류의 것들, 시스템, 물건들, 과학, 회화, 아이디어, 사랑, 권태, 정치, 무엇이든, 예술은 저항하기 위한 것이었다―구더기를 제거하기 위한 것이었다. 예술은 사실상 우리의 항의였다. [APG의 제안은 무엇보다도] 우리가 내세운 예술가들이

특별히 관심을 가졌던 재료와 장비를 가진 산업 업체가 자유 예술가 또는 미대 졸업생 한 명, 또는 2~3명의 소규모 그룹을 유급 직원에 포함시켜야 한다는 것이었다".

1970년에 APG는 "과학기술처 주최로 지역사회 전반에 걸쳐 관심의 수준을 높이는 방법, 또 불필요한 정보로 야기되는 문제를 줄이는 방법을 연구하고 구축하는 기능의 기구를 설립할 것"을 제안했다. 아이디어는 종래의 체계, 관례, 산업에 방해의 (파괴적이지는 않은) 요소로서 예술가를 투입해 새로운 태도를 자극하거나 발생시킨다는 것이다. "동기와 구조(motivation and structure)가 하나가 되어 같은 것이 되었다". (존 래섬)

에이미 골딘, 「삶의 달콤한 불가사의」, 『아트뉴스』 1969년 5월. 칼텐바크, 오펜하임, 모리스 외에 관해.

심미적 체험이 예술보다 더 쉽고 순수한 이유는 덜 중대하기 때문이다. 예술과 달리, 심미적 아이디어의 체현(體現)은 편안하다. 아이디어에 제약이 없고, 인간의 중요성에 단서를 주지 않는다. (…) 이 작품을 부정하기 위해 예술의 상황은 이 작품이 갖고 있지 않은 특정 구조에 의해 예술이 정의된다고 주장한다. 우리는 이 전제를 거부하고 예술이 특별한 종류의 의도와 반응이라는 대안을 택할 수 있다. 그러면 이 작품은 새로운 종류의 예술일 뿐이다. 나는 예술이 일종의 구조이며, 그렇기 때문에 여기서 예술적 가치는 핵심에서 벗어난다고 본다. 심미적인 상황은 예술성 이전이며, 이 작업의 일부가 흥미롭고 유쾌하다는 것을 부정하려는 것은 아니다. 가장 독창적일 때, 그것은 삶 자체의 불가사의와 매력을 가진다. 그것이 예술이 부족한 예술의 강인함이다.

데이비드 셔리, 「불가능한 예술」, 『아트 인 아메리카』 1969년 5월~6월.

《아르테 포베라 1967~69년》, 제노바 갤러리아 라 베르테스카, 1969년 6월 25일~30일. 안셀모, 보에티, 이카로, 메르츠, 피스톨레토, 프리니, 초리오. 제르마노 첼란트의 글.

《N.E. Thing Company를 보라》, 오타와 캐나다 국립미술관, 1969년 6월 4일~7월 6일. 주로 전시 이전에 다른 곳에서 제작한 작품들의 사진과 기록.

『오타와 캐나다 국립미술관과 그 외 여러 장소에서 1969년 6월 4일~7월 6일 사이에 열린 브리티시컬럼비아주 노스밴쿠버의 N.E. Thing Co.가 벌인 활동에 대한 보고서』, 영어와 프랑스어로 작가 소개, 참고문헌, 프로젝트 목록, ACTS, ARTS, 전시 상황과 6월에 미술관에서 열린 컨퍼런스 사진. 컨퍼런스 참여자는 이언 백스터, 일레인 백스터(NETCo. 대표), 앤 브로드스즈키, 데이비드 실콕스, 그레그 커노, 존 챈들러, 루시 리파드, 세스 지겔로우프, 브라이튼 스미스, 마크 휘트니 외.

백스터: 내가 정말 관심을 갖는 것은 온갖 종류의 정보—유동 정보가 있다는 것이다. IBM은 정보를 증식하고 수집하는 데 관심이 있다. 제록스는 정보를 복사하는 데 관심이 있고, 또한 순수하게 그 자체를 위해 정보를 다루는 사람들이 있는데, 나는 이를 시각 정보원이라고 부른다. 우리가 하는 일을 시각 감성 정보(Visual Sensitivity Information)라고 부르는 이유는, 이것이 '예술'이라는 단어가 무엇인지를 다른 방식으로 볼 수 있게 해주기 때문이다. 그것은 좀 더 넓은 영역에 다다른다. 길 가는 사람이나 사업가와 이야기하면서 내가 예술이라고 하면 "아, 렘브란트"라고 말하는 것처럼 말이다. (…)

지겔로우프: 그것은 추측이 아니라 사실을 제시하고, 그것은 중요한 차이다. 회화는 작품이 묘사하는 바와 같지만, 이제 작품의 원본이, 작품의 사실이 작품이 나타내는 바가 아닌 그런 작품들이 있다.

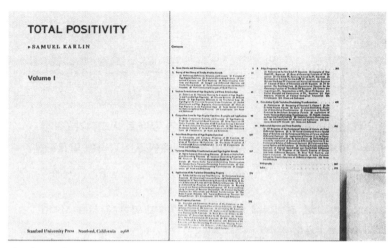

베르나르 브네, 〈완전한 긍정〉, 책과 함께 속표지와 목차를 확대한 것을 전시, 1969년.

어떠한 것이 그것이 말하고자 하는 게 아니라는 것을 어떻게
알아낼 수 있는가. 이 둘은 서로 다른 것이다. 즉, 이언은 벽에
무엇인가를 놓았지만 그것은 벽에 있는 무엇인가에 관한 것이
아니고, 남동 아시아 북부 해벽에 있는 무엇인가에 관한 것일
수 있다. (…) 이언은 아주 특정한 쓰레기 더미로 관심을 끌 수
있고, 그는 그것을 만지지조차 않고 있다. 그는 우리에게 그것이
존재한다고 말하기 위한 최소한의 일을 하고 있다.

**여름: NETCo.가 지방 도로를 따라서 공간을 대략 띄우고 다음 표지판을
세우는 '풍경(landscape)' 시리즈를 만든다. "당신은 곧 NETCo.
풍경의 ⅓마일 지점을 지날 것입니다", "보기 시작합니다", "당신은 이제
NETCo. 풍경의 한 가운데 있습니다", "그만 봅니다".**

**루시 리파드, 「이언 백스터: 새로운 공간」, 『아트 캐나다』 1969년 6월.
"기본(The Elements)"을 주제로 한 특별호. 또한 존 챈들러, 「한스 하케:**

변화의 지속성」이 실렸다.

가시오 탈라보, 「뷔렌의 제안」, 『오퓌스 앵테르나시오날』 1969년 6월 12호.

6월 4일, 런던 슬레이드 미술대학: "조각가 길버트와 조지가 〈아치 아래에서〉(우리가 볼 가장 지적이고 매력적이고 심각하며 아름다운 예술 작품)를 선보입니다".

《루이스 캄니처, 릴리아나 포터》, 뉴욕 그래픽 워크샵, 칠레 산티아고 국립미술관, 1969년 6월 20일~7월 6일. 캄니처의 글과 '루시 리파드의 글 몇 줄'.

〈바다 작품〉, "술트, 사바나, 조지아의 12일간의 바다 퍼포먼스 작품, 1969년 6월 20일~7월 2일, 안트베르펜(앤트워프). (…) 적법한 퍼포먼스 프로그램은 선박 소유주들이 정한 해양법, 안전, 보안 규칙, 날씨, 조건의 적용을 받는다".

로버트 스미스슨, 「공항 터미널 부지 개발에 대해」, 『아트포럼』 1969년 6월.

제임스 R. 멜로, 「예술 너머의 예술」, 『뉴리더』 1969년 6월 23일.

카트린 밀레, 「아르테 포베라에 관한 작은 사전」, 『레 레트르 프랑세스』 1969년 6월 4일.

조 틸슨, 「다섯 가지 질문에 답함」, 『아트 앤드 아티스트』 1969년 6월. 1969년 7월, 뉴욕 『아트프레스』. 무제 정기 간행물로 번, 파이퍼,

램즈던, 커트포스, 칼텐바크, 르윗, 넬슨 외 기고('이론 예술 및 분석 협회' 출판). 이언 번의 「대화」 중 발췌.

1. 언어는 아이디어와 관객을 통해 일종의 대화 또는 '담화'를 제시한다.
2. 이것은 작업의 실제 영역을 만든다.
3. 관객은 대화에 참여하는 것으로 새로이 중요해진다. 관객은 듣는 것보다 재생산과 대화의 일부를 만드는 데 참여하게 된다.

《1969년 7월-8월-9월》. 세스 지겔로우프 기획. 전 세계 11개의 장소에서 동시에 열리는 전시의 도록. (아래 참고, 236쪽.) 안드레(헤이그), 배리(볼티모어), 뷔렌(파리), 디베츠(암스테르담), 휴블러(로스앤젤레스), 코수스(뉴멕시코 포테일즈), 르윗(뒤셀도르프), 롱(잉글랜드 브리스톨), N.E. Thing Co.(밴쿠버), 스미스슨(유카탄), 위너(나이아가라 폭포). 하워드 정커의 비평, 「개념이라는 예술」, 『뉴스위크』 1969년 8월 11일.

《구상-지각》, 로스앤젤레스 유지니아 버틀러 갤러리, 1969년 7월 1일~25일.

《편지》, 뉴저지 롱비치. 1969년 7월 11일~31일. 필립 M. 심킨 기획. 레노어 맬런의 글. 박스에 낱장 종이, 완료되고 완료되지 않은 프로젝트, 기록, 사진: 볼린저, 크리스토, 페러, 풀턴, 하이저, 허친슨, 인슬리, 르윗, 모리스, 오펜하임, 루텐벡, 세라, 글라스, 스미스슨, 소니어. 이 전시 도록은 대략 짜인 전시와 관련된 어려움과 다양성의 실례를 보여준다. 전시 작품 중
리처드 세라와 필립 글라스: 〈롱비치 아일랜드, 단어 위치〉, 1969년 6월:
30에이커의 습지대와 해안지역에 현장을 포함시키기 위해 32개의

폴리플라나 스피커를 지정된 장소에 놓았다.

단어 'is'를 15분짜리 루프 테이프에 녹음했고, 이것을 스피커의 음원으로 사용했다. 볼륨은 스피커가 서로 밀접하지 않고 가까이에서만 들을 수 있도록 통제했다. 즉, 두 개의 스피커를 같은 장소에서 들을 수 없었다. 각 소리는 정해진 공간에서 흩어졌다.

장소에 특정 단어를 배치하는 것은 언어의 인위성을 가리킨다. 상징으로서 단어의 도입은 장소의 경험을 부정한다. 반대로, 장소의 경험은 단어와 관련해 스스로 부정한다. (언어와 관련해 스스로 정의하는 것은 정의와 별도로 유의미함을 부정하기 때문이다.)

《벽 전시》, 로스앤젤레스 에이스 갤러리, 1969년 여름. 보크너, 라이먼, 르윗, 위너, 휴블러, 휴오트가 연달아 벽 작품을 제작했다.

《요제프 보이스》, 바젤 미술관, 7~8월. 요제프 판더 그리텐, 디터 쾨플린의 글.

한네 다르보벤, 「1969 6개의 원고」, (『쿤스트 차이퉁』 3호) 뒤셀도르프, 미셸프레서, 1969년 7월. "1969년 한 해의 날짜에서 파생한 다양한 구성".

1969년 여름: 뉴욕 설리번 카운티: 아그네스 데네스가 '변증법적 삼각법: 시각 철학'을 시작한다.

쌀을 심은 것은 생명/성장을 나타내는 것이었고, 나무를 사슬로 묶어놓은 것은 생명/성장의 방해를 나타내는 것이었고(형성층 재생을 방해하는 것은 변형이나 죽음의 원인이 될 수 있다), 하이쿠를 묻은 것은 아이디어/생각, 절대적인 것, 추상적인 것 등을 나타내는 것이었다.

이후 이 세 가지를 묶는(tri-grouping) 데네스의 연구는 철학, 윤리학, 사이코그래피, 해부학, 종교, 식물학을 포함해 무한한 분야로 나아갔다. 프로젝트에 대한 작가의 글을 아래에 발췌한다.

변증법적 삼각법(Dialectic Triangulation)은 하나의 문제에서 시작하기도 하고, 또 두 가지 극단의 사이에서 방법을 찾아가기도 하면서 재평가, 재분류 또는 분배와 같은 다양한 방법을 통해 어떤 주제나 문제의 집합체를 단순화하고 체계적으로 재건하는 것이다. 이것은 언제나 복잡하게 전진하고 발전해 나가는 변화하는 과학 이론처럼, 변증법에 성공하고 실패하며 매번 더 높은 차원의 더 나은 논지에 도달하는 진보적인 삼분법(trichotomies)을 세우는 것이다. (…) 우리는 반대 이론을 만들거나 '양쪽에서 균형(span-balances)'을 취할 수 있고, 여기에서 처음의 두 가지에서 도출한 더 높은 차원의 제3의 것을 만들고, 연이은 삼분법으로 나아갈 수 있다(예를 들어, 어제의 예술을 재평가해 오늘의 예술로, 미래의 제자들이 다시 평가할 내일의 예술이 갈 길을 마련한다). (…) 이는 상징, 색의 병치, 형태의 제거나 복잡성 뒤에 가설의 작동 방식을 감추는 대신 보여주는 예술 과정이다. 삼각법을 작동하는 힘은 순수한 아이디어 분류에 따라 다르게 적용되며, 그것에 생명이 없기 때문이다. 순수한 아이디어는 논쟁이나 기회에 따라 작동되기를 언제나 숨어서 기다리고 있다. ➡️

피에르 레스타니, 「초아방가르드」, 『르 누보 플라네트』 1969년 7~8월. (또한 『피아네타』 1969년 9~10월에 실렸다.)

로버트 모리스, 〈대지 프로젝트〉. 작가의 글과 함께 1969년 여름, 가을에 디트로이트 워크숍에서 제작한 10가지 색 리소그래피 발표. 프로젝트에는 먼지, 증기, 온도, 진동, 폭포, 흙더미, 석유 연소가 포함되었다.

스콧 버튼, 「그들 손 안의 시간」, 『아트뉴스』 1969년 여름.

리처드 코스텔라네츠, 「추리 예술」, 『컬럼비아 포럼』 1969년 여름.

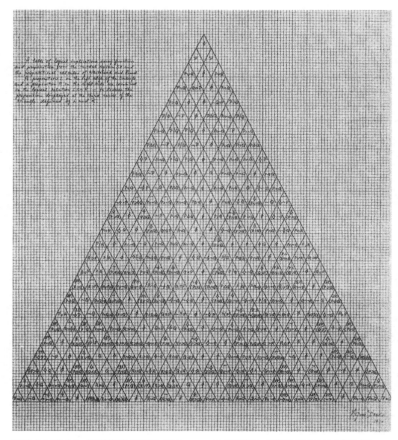

아그네스 데네스, 〈변증법적 삼각형: 시각 철학을 기호 논리학으로〉, '논리학 연습' 프로젝트의 일부, 1970년.
　　모달 시스템 S8과, 화이트헤드와 러셀의 명제 계산의 기능과 명제를 이용한 논리적 함축표. 삼각형 왼쪽 가장 자리의 명제 L과 오른쪽의 명제 R이 논리 관계 L R에서 삼각형의 제3의 꼭짓점에 보이는 L과 R로 정의된 명제를 추론하기 위해 통합되었다.

이 삼각형은 이른바 진리표와 거짓표를 만들기 위해 삼각형의 반을 수직으로 자르며 모든 논리학의 인간 논법을 나열한다.

우르줄라 마이어, 「오브제의 비오브제화」, 『아트』 1969년 여름.

에밀리 와서먼, 「피터 허친슨」, 『아트포럼』 1969년 여름.

늦여름, 잉글랜드 옥스퍼드: 하비, 플래너건, 매클레인, 라멜라스, 롱, 로우, 아내트, 래섬을 포함한 학생 기획 전시가 옥스퍼드 대학교 크라이스트 처치 칼리지의 정원에서 열렸다. 뉴욕의 마이클 하비가 전시에 관한 노트를 가지고 있다.

《칼 안드레》, 헤이그 시립미술관, 1969년 8월 23일~10월 5일. 에노 데벌링, 홀리스 프램튼과 작가의 글.

〈1969년 8월 런던에서 얀 디베츠와 라이너 루텐벡이 실행한 진짜 잉글랜드식 아침식사의 에너지가 진짜 철근을 부러뜨리는 것으로 전환되었다〉, 뒤셀도르프에서 콘라드 피셔가 우편으로 보낸 사진 작품.

1969년 8월: 길버트와 조지가 서섹스 국제 재즈 페스티벌의 플럼턴 레이스코스에서 퍼포먼스 〈살아 있는 조각〉과 〈아치 아래에서〉를 노래 부른다.

아이라 조엘 하버, 〈라디오시티 음악홀〉, 뉴욕, 1969년 8월. 음악홀에서 1933년부터 1969년까지 상영한 영화 목록. 사진, 배치도, 엽서, 크리스마스 프로그램(1946년 12월 5일), 옥외 게시판:

1937	1947
Lloyds of London	The Yearling
The Plough and the Stars	The Sea of Grass
On the Avenue	The Late George Apley
When You're in Love	The Egg and I
Fire Over England	Great Expectations

Wings of the Morning

When's Your Birthday

Seventh Heaven

Quality Street

The Woman I Love

A Star is Born

Shall We Dance

This Is my Affair

Woman Chases Man

Another Dawn

Ever Since Eve

New Faces of 1937

Knight Without Armor

The Toast of New York

Stella Dallas

Vogues of 1938

The Prisoner of Zenda

Lost Horizon

Stage Door

Victoria the Great

The Awful Truth

Stand In

Nothing Sacred

I'll Take Romance

Tovarich

The Ghost and Mrs. Muir

The Bachelor and the Bobby-Soxer

Down to Earth

Song of Love

Cass Timberlane

Good News

8월, 부에노스아이레스: 뉴욕 그래픽 워크샵이 인스티튜토 토르쿠아토 디 텔라에서 4개의 우편 전시를 발송한다.

제르마노 첼란트, 「자연이 들어가다」, 『카사벨라』 1969년 8월~9월.

『프리 미디어 간행물』 1호, 밴쿠버, 1969년. 듀에인 런든, 제프 월, 이언 월리스 편집. 다양한 자료를 복사해 낱장으로 모아놓은 글과 기록. '기고': 아르토, 버로스, 뒤샹, 이스트레이크, 휠젠베크, 런든, 라인하르트, 슈워츠, 솔레리, 토슈, 트로치, 바잔, 월, 월리스.

《장소와 과정》, 에드먼턴 갤러리, 1969년 9월 4일~10월 26일. 윌러비 샤프와 윌리엄 커비 기획. 안드레, 디베츠, 하이저, 롱, 모리스, 위너, N.E. Thing Co., 밴선 외. 슐리와 피오리의 필름. 샤프의 비평, 『아트포럼』 11월호. 또한 『아트 캐나다』 1969년 10월호 참고.

《프로젝트 클래스》, 핼리팩스 노바스코샤 미술대학, 1970년 9월. 데이비드 애스커볼드 기획. 12장의 카드 각각에 배리, 보크너, 디베츠, 그레이엄, 휴블러, 코수스, 르윗, 리파드, N.E. Thing Co., 스미스슨, 위너가 1969년 가을 학기 수업에 제출한 프로젝트가 요약되어 있다.

《557,087》, 시애틀 미술관(시애틀 센터 세계박람회 전시장), 현대미술위원회 지원, 1969년 9월 5일~10월 5일. 루시 리파드 기획. 전시 도록은 10×15센티미터 크기의 무순 색인 카드. 각 카드에 참여 작가들의 디자인. 리파드의 글 20장, 참고문헌 3장, 상영 필름 목록(배리, 프램턴, 게르, 휴오트, 제이콥스, 랜도우, 슘, 세라, 샤리츠, 스노, 위랜드, 그리고 대지미술). 참여 작가: 아콘치, 안드레, 아내트, 아트슈와거, 애셔, 앳킨슨, 발데사리, 볼드윈, 배리, 바셀미, 백스터, 비어리➡, 보크너, 볼린저, 보로프스키, 버지, 뷔렌, 카스토로, 다르보벤,

드 마리아, 디베츠, 페러, 플래너건, 그레이엄, 하케, 하이저, 헤세,
휴블러, 휴오트, 칼텐바크, 가와라, 킨홀츠, 킨몬트, 코수스, 코즐로프,
래섬, 르 바, 르윗, 로우, 런던, 매클레인, 모리스, 나우먼, 뉴욕 그래픽
워크샵, 니콜라이디스, 오펜하임, 페로, 파이퍼, 롬, 루퍼스버그⬇,
라이먼, 루셰이, 샌드백, 새럿, 서척, 세라, 심스, 스미스슨, 소니어, 월,
위너, 윌슨.

　　　리뷰: 존 보어히스, 『시애틀 타임스』9월 5일; 토머스 올브라이트,
『샌프란시스코 이그재미너 앤드 크로니클』9월 21일; 윌리엄 윌슨,
『로스앤젤레스 타임스』9월 21일; 피터 플래건스, 『아트포럼』1969년
11월. 다음 문단은 플래건스의 기사 중 일부다.

　　　《557,087》은 (…) 일반적으로 최초의 규모 있는(즉, 공공 기관)
'콘셉트 아트' 전시로 기억되겠지만, 사실 이것은 후기의 파격적인

왼쪽: 진 비어리, 〈노트… (무한을 위한 준비, 미적
시각화)〉, 아크릴, 캔버스. 1.5×1.5m, 1969년. 이것은
1960년대 초 뉴욕에서 비어리가 제작하고1963년
2월~3월에 뉴욕 아이올라스 갤러리에서 전시했던
거친 단어 회화 작품을 연상시키는데, 당시
지배적이었던 예술에 대한 형식주의적인 접근,
'자기 비판', 예술에 대한 예술, '고급' 미술에 대한
'타당하고 타당하지 않은' 접근을 겨냥하는 듯한 그의
반미학이었다. 예: "죄송하지만 이 회화는 일시적으로
유행에 뒤처져 있어 업데이트를 위해 문을 닫으니
미적 재개를 기다려주십시오", "가족 상(喪). 회화는
추후 통지가 있을 때까지 닫습니다". 아이올라스
갤러리에는 "이 전시는 모퉁이를 돌아서 계속됩니다"
등과 같은 간판 그림도 있었다.

오른쪽: 앨런 루퍼스버그,
〈앰배서더에 건초〉, 탁자, 의자,
건초, 유리, 호텔 객실 비품.
1969년.

미니멀 아트에서, 문자 그대로 미술이 문학으로 대체되는 시점까지의 영역을 아우르는 무색(無色) 작품들의 집합체다. 이 전시는 진정으로 위험하고 묵직한 재료에서 고급의 엉터리 같은 커낼가(Canal street)의 예술적 사고를 가려낼 필요가 있을 만큼 종합되어 있는 전조(前兆)다. (…) 전시에는 전반적인 스타일이 있고 사실 루시 리파드가 예술가이고 다른 예술가들이 그녀의 매체라고 할 수 있을 정도여서, 이는 미술관이 전시를 '하기' 위해 비평가를 고용하고, 그 비평가는 다시 예술가들에게 이 전시를 위한 작품을 '하라고' 요청하는 현재 관행에서 예측해볼 만한 전개다. (…) 이 부분에서, 《557,087》은 다양한 정도의 관련성(현재 예술의 '관련성'은, 끊임없이 개선되는 것이 아니라, '쟁점들'에 대한 믿음에 달려 있다. 《557,087》은 쟁점들에 대한 것이다)을 가진 여러 가지에서 나온다. (…) 내 생각에 그중 가장 적절한 것은 예술이라는 위협적이고 지겹고 삐딱한 존재에 대한 거의 청교도적, 도덕적인 우려이고, 그 다음은 반(反)기술주의다.

사실 이 전시는 '반취향(anti-taste)'에 대한 실천으로, 다양한 작품에 대한 개요가 너무 많을 때 대중이 이전에 알지 못했던 생각들에 대해 스스로 결정을 해야 할 것이라는 구상에서 나왔다. 그것은 '콘셉트 아트'를 전시한 것이 아니었다. 그랬다면 당연히 안드레, 볼린저, 헤세, 라이먼, 세라 등과 같은 작가들의 작품을 넣지 않았을 것이다. 1968년 가을 처음 이 전시를 고안했을 때에는 '콘셉트 아트'가 아직 구체화되지 않았고, 1969년 이른 봄 명단이 완성되었을 때, 나는 특히 전혀 다른 작가들을 하나로 묶으며 새로운 범주를 제공하지 않는 데 관심이 있었다. 나는 '미니멀 아트', '야외 미술', '아이디어 미술' 등을 어떤 하나의 새로운 덩어리로 묶을 수 있을지 알 수 없었다. 제목은 전시가 열리는 도시의 인구에서 따왔다. (현재의 책은 분열, 다양성, 의도의 격차를 강조하려는 또 하나의 의도가 있다.) 어쨌든 그것은 내가 아는 한 실내와 야외는 물론 도시 반경 50여 마일을 아우르는 첫 전시였다. 미술관에 지도를 두었지만, 나와 미술관

보조였던 앤 포크 외에는 전시 전체를 다 본 사람은 아무도 없다고 해도 과언이 아닐 것이다. 볼린저의 (몇 톤이나 나가는) 거대한 통나무는 미술관 바로 앞에 있었지만, 『아트포럼』의 평론가는 이 작품을 눈치 채지 못했다. 그러니 상상해보라, 근처 언덕의 윤곽선을 조용히 따라가는 로우의 흰 막대 작품, 고립된 풍경을 뒤집는 백스터의 거울, 시골길을 따라 숲 가장자리에 흰색으로 스프레이를 뿌린 심스의 호(arc), 작은 숲을 통과하는 조지 서척의 파이프 등의 운명을. 몇 작품은 비용이, 도움이 부족해서, 내 능력이 부족해서, 또는 다른 어떤 이유로 시애틀에서 만들지 못했다. 모든 시도를 다 해봤다. 세 작품(안드레, 플래너건, 롬의 작품들)이 잘못되었다. 세라는 작품을 만들러 가지 않았다. 르윗과 디베츠의 작품은 목공술이 좋지 않았고 날씨 조건 때문에 완성되지 못했다. 하이저의 작품은 시애틀과 밴쿠버 양쪽에서 엄청난 시간이 들었지만 결코 완성할 수가 없었다. 돌이켜보면, 내가 작품 하나를 만드는 데 들어가는 노력을 얼마나 단순하게 여겼는지를 생각해볼 때, 우리가 그만큼이라도 했다는 것이 놀랍다. 전반적으로, 내가 미치지 않고서야 그 경험을 다시 하지 않겠지만, 나로서는 관련 예술에 대해 그 이전 2년 동안 주고받았던 모든 말보다도 더욱 훌륭한 교육이었다.

무순으로 읽도록 한 카드 전시 도록은 낭만적이고 지나치게 단순화한 경향이 있어 마음에 들지 않는다. 일부 생각은 좋든 나쁘든 그 당시의 추세였기 때문에 다음에 발췌한다.

- 의도적으로 톤을 낮춘 예술은 고전적인 기념비보다는 신석기 시대의 것처럼, 과거와 미래의 혼합물, 어떠한 것 '이상의(more)' 유적, 알려지지 않은 모험의 자취를 닮았다. 내용의 유령은 가장 완고한 추상미술 위를 계속 맴돌고 있다. 주어진 경험이 개방적이거나 더 모호할수록, 관객은 자신의 지각에 의존해야 한다.
- 시각 예술가는 감각적 또는 잠재적으로 인지 가능한 현상에

대한 정보를 전달하기 위해 언어를 사용한다. 그가 인류학을 접하며 현재 언어학, 의미론, 사회 구조에 몰두하게 된 사실은 놀랍지 않다. 이러한 분야들의 기본이 사실 구조적인 양식이라는 점 때문에 시각의 영역으로 불러들이게 된다.

- 만약 기본 구조(primary structure)의 지속적인 물리적 현전이 현재에 대한 새롭고, 정면적이고, 정적인 기념비를 만들어내며 현대 세계의 흐름을 거부하는 시간 멈춤 장치라면, 여기 있는 작품들은 대부분 에너지, 생기, 비연속적이고 상대적으로 비이성적인 시간과 물질의 입장을 다룬다. 그러나 그것은 보이지 않을 때에도 추측에 의해 구체적일 수 있다. 현혹적으로 과학적이거나 실용적으로 제시됨에도 불구하고, 이 예술가들은 미지의 세계에 대해 전반적으로 과학자들과는 다른 관점으로 이해하고 또 연관되어 있다. 예술가들은 '발전(progress)'을 염두에 두고 상황을 분석하기보다는 그것을 드러내고, 자신과 관객들이 이전에 외면했던 것, 심미적 경험으로 활용될 수 있는 주변에 이미 존재하는 정보를 의식하게 만든다. 또 무엇이 될 수 없을까?

- 예술가는 점, 선, 악센트, 단어를 세상에 떨어뜨려서 특정 장소나 시간에 존재하는 특정 지역이나 시기를 모두 또는 부분적으로 수용하며, 자신이나 주변의 존재를 느끼게 할 수 있다. 동시에, 그 지역 또는 시기의 중요성은 예술이 사실상 삶과 떼어놓을 수 없는 경우에도 더욱더 추상적이 될 때까지 상쇄될 수 있다. 이것이 의미하는 바는 우리가 현재 예술이라고 생각하는 것이 결국 알아볼 수 없게 될 것이라는 점이다. 반면, 본다는 것의 한계는, 자연이나 우주 공간에 대해 지각 가능한 측면들처럼 인간의 경험과 실험이 이끄는 대로 무한대로 확장하는 듯하다.

- 결국, 경험과 의식은 모두가 공유하는 것이다. 순수한

경험으로 의도된 예술은 소유권, 복제, 동일성을 거부하고, 누군가 그것을 경험해야만 존재한다. 무형 예술은 '문화'로부터 인위적으로 부과된 것들을 허무는 동시에, 더 많은 대중이 유형의 오브제 작품을 접할 수 있게 한다.

전시 참여 작품 중:

로버트 배리:
　　내가 아는 모든 것 중 지금 생각하고 있지 않은 것—1969년 6월 15일 오후 1:36, 뉴욕.

솔 르윗(밴쿠버에서 글렌 루이스가 실행):
　　벽에 단단한 연필을 사용해 30센티미터 길이의 평행선을 0.3센티미터 간격으로 1분간 그린다. 이 선들 아랫줄에 또 다른 선들을 10분 동안 그린다. 그 아랫줄에 또 다른 선들을 한 시간 동안 그린다.

존 발데사리와 조지 니콜라이디스:
　　"경계: 도시의 한 부분, 특히 사회적 또는 경제적인 제한으로 인한 소수 집단의 인구 밀도가 높은 지역." (은색과 검은색의 작은 레이블에 텍스트를 써서 시애틀 게토 경계를 따라 전신주, 길거리 표지판 등에 붙였다.)

《다른 아이디어들》, 디트로이트 미술관, 1969년 9월 10일~10월 9일. 새뮤얼 왜그스태프 주니어, 안드레, 드 마리아, 하이저, 스미스슨 외 참여.

《추상표현주의의 귀환(절차주의)》, 캘리포니아 리치몬드 아트센터, 1969년 9월 25일~11월 2일. 토머스 마리오니 기획. 앤더슨, 크롤리,

피시, 폭스, 골드스타인, 헨더슨, 코스, 린허스, **N.E. Thing Co.,**
오펜하임, 스튜어트, 테셀, 베레스, 그나초, 우덜.

《프로스펙트 69》, 뒤셀도르프 쿤스트할레, 1969년 9월 30일~10월
12일. 콘라드 피셔와 한스 슈트렐로브 기획. 베허 부부, 보이스, 보에티,
브라운, 뷔렌, 버틀러, 바이어스, 칼촐라리, 코튼, 다르보벤, 다르마냑,
데커, 디베츠, 하케, 하이저, 쿠넬리스, 르윗, 롱, 마리아치, 오펜하임,
오르, 페노네, 프리니, 라에츠, 루텐벡, 라이먼, 슈나이더, 스미스슨, 자즈
참여. 마르기트 슈타버 리뷰, 『아트 인터내셔널』 1970년 1월. 전시 도록
중 배리, 휴블러, 코수스, 위너의 인터뷰.

로버트 배리:

Q: 《프로스펙트 69》에 어떤 작품을 출품했나?

RB(배리): 사람들이 이 인터뷰를 읽으며 갖게 될 아이디어가 작품이다.

Q 관람할 수 있는 작품인가?

RB 아니다. 하지만 언어를 사용해 작품이 존재하는 상황을 나타낼
수는 있다. 나에게 예술은 제작하는 데 있지 누군가 그것을
인지하는 데 있지 않다.

Q 이러한 아이디어들이 어떻게 알려질 수 있나?

RB 많은 사람의 마음에 존재하기 때문에, 작품 전체를 알 수는 없다.
각자 자신의 마음에 있는 그 부분을 정말로 알 수 있다.

Q '알 수 없는 것'이 당신의 다른 작품에서도 중요한 요소인가?

RB 알 수 없는 것을 사용하는 이유는 그것이 가능성의 경우이기
때문이고, 다른 무엇보다도 실재하는 것이기 때문이다. 내 작품
중에 잊힌 생각들이나 내 무의식 속에 있는 것들이 있다. 또한
소통할 수 없는 것, 알 수 없는 것, 아직 알려지지 않은 것들을
사용하기도 한다. 이러한 작품들은 실제이나, 구체적이지 않다.
그것은 다른 종류의 존재감이 있다.

Q 이 작품은 사실상 존재하는가?

RB 그것에 대한 어떠한 생각을 갖고 있다면 이 작품은 존재하고, 그
 부분은 당신의 것이다. 나머지는 상상할 수 있을 뿐이다.

<p align="center">* * *</p>

조지프 코수스:

Q: 우리가 알고 지낸 이래로, 철학에 대한 당신의 관심이 작업과
 밀접한 관련을 갖게 되었다. 그런데 최근 몇 달간의 작품은 우리가
 종전에 미술이라고 알던 것에서 훨씬 더 멀어져가는 것 같다. (…)
 당신은 여전히 스스로 예술가라고 생각하는가?

코수스: 나는 당연히 그렇다고 말하겠다. 내 생각과 이 시대에
 '예술'이라는 단어의 의미에 대한 감각의 전제가 되었다고
 느끼는 매우 추상적인 맥락이 언제나 관련된다는 점에서 그렇다.
 그러나 또한 입체파와 앵그르의 거리보다 내 작업과 입체파와의
 거리가 훨씬 멀다는 것을 덧붙이고 싶다. 어쩌면 내가 19세기의
 손아귀에서 벗어난 첫 작가라고 느낀다는 말이다. 물론 폴록
 이후의 '미국 미술' 덕에, 문맥으로서 '미국 미술'이라는 것이
 이제는 논외의 것이기는 하지만, 가능한 것이었다. 그것은 우리
 세대에도 새로운 것이다. (…)
 이전에는 예술가가 전통 내에서 작업을 할 때 일종의
 문화적인 위치를 유지할 수 있었다. 이제는 그렇지 않다. 그런
 식의 국수주의는 오늘날 활동하는 예술가들에게 매우 생경한
 것이다. 현재 전통 안에서 작업한다는 것은 예술적으로 소심한
 것일 뿐, 그 이상 아무것도 아니다. 내 작업은 특정한 한 부분이
 다른 부분들보다 더 중요하거나 결정적 않은 지속적인 일종의
 조사(investigation)다. 나는 작업을 개별 '작품'으로 생각하지
 않으려고 한다. 이것은 특유하고 다소 우상적인 조각의 잔재에서
 남은 사고 방식이다. 내가 보편적인 작업을 만들기 위해
 끊임없이 노력하는 이유는 이것이 추상의 영역이기 때문이다.
 일반적으로 알려진 대로, 나는 1966년 초부터 나의 모든 작품에

"개념으로서 예술이라는 개념(art as idea as idea)"이라는 부제를 달았다. 내 작품이 개념으로만 존재하기를 바라는 이유에는 여러 가지가 있다. 그리고 모두 어느 정도 동시에 발생했다. 이것은 회화/조각 활동에서 비롯된 내 작업의 특정한 형식적인, 매우 개인적인 문제점들을 해결해주었다. 그것이 훨씬 더 나의 시대에 관한 것 같았다. 이것이 매우 완전한 추상을 향한 나의 욕망에 답을 주었고—내 주요 관심사는 추상이었다—이 모든 것은 내가 미술사와 철학에서 얻은 깨달음과 우연히 일치했다. 사전적 정의에 대한 작업들을 통해 내가 끊임없이 복사 사진은 복사 사진이고, 작품은 아이디어라는 것을 명확히 했음에도, 종종 전시의 형식(복사 사진)이 '회화'라고 생각한다는 사실이 분명해졌다. 이 시리즈를 한 뒤에 나는 더 확실한 매체(신문, 잡지, 옥외 광고판, 버스와 기차 광고, 텔레비전)를 발표의 형식으로 사용하기 시작했다. 이것으로 작품이 개념적인 것이지 경험적인 것이 아니라는 점을 확실히 밝혔다고 느꼈다. (…)

내가 '조사 2(investigation 2)'라고 부르는 [동의어 사전] 범주 시리즈의 시놉시스는 이 작품의 발표 단계를 시작한 지난 해에 개념적으로 완성되었다. 나의 모든 작업은 그것을 고안했을 때 존재하고, 그것을 실행하는 것이 작업과 무관하기 때문이다— 작품은 예술의 맥락만을 위한 것이다—그리고 그것을 매체를 통해 발표할 때는 특별히 인간을 위한 것이 아니라, '인류'를 위한 것이다—내 말은, 월터 드 마리아가 말하듯, 누군가의 삶을 바꾸는 데에는 관심이 없다는 뜻이다. 어쨌든, '조사' 시리즈는 190가지 개별 부분이 있는 43개의 '작품'으로 구성된 2년, 또는 3년 동안의 프로젝트다. 지금은 지난 작품으로 생각하고 있기는 하지만, 반 이상 마친 상태다.

219　1969

로런스 위너:

Q: 《프로스펙트》에 전시하는 당신의 작품은 제작하는 데 7년이 걸린다. 이것은 진행 중인 작품으로 전시될 것인가?

위너: 그렇지 않다. '7년 동안 매달 하나씩 내륙 수로에 물에 뜨는 물체 던지기' 작업은 완성작으로 전시된다. 내륙 수로에 던지는 물에 뜨는 물체들이라는 아이디어가 전시되는 것이지, 다른 특정한 것들을 전시하는 게 아니다.

Q 왜 이 작품의 제작을 맡기며, 그것이 판매에 어떤 영향을 미치는가?

위너 이 작품은 공공의 소유다. 나 자신도 받는 입장이고, 제작을 맡기기로 결정했다. 이것은 판매하는 것이 아니고, 그 존재에 대한 정보가 공개되었다. 나는 《프로스펙트》 사람들에게 이 작품의 제작을 도와달라고 요청했다.

Q 당신은 이전에 지시를 내리는 작품에 대해 미적 파시즘이라고 칭한 적 있다. 사람들이 당신의 지시로 작품을 만든다는 것은 어떻게 용납하는가?

위너 사람들이 내 지시에 따라 작품을 만드는 게 아니라, 내가 제작하는 것을 도와줄 뿐이다. 그들의 도움이 예술 자체에 참여나 개입이 되는 것도 아니고, 또 제작이 작품 감상에 꼭 필요한 것도 아니다. 사람들이 만들거나 말거나 그것은 작품에 영향을 전혀 주지 않는다. 이 작품이 제작 중이라는 것으로, 내 요청은 나 자신을 만족시키기에 충분하다.

Q 왜 7년인가?

위너 아마도 7년이 미국 내 많은 범죄의 공소 시효이기 때문에.

Q 아무리 복잡하더라도 당신의 작품이 가능성의 범위 안에 있는 이유는 무엇인가?

위너 제작이 아예 불가능하다면, 작품은 그 제작 여부에 관계없이 받는 사람의 선택을 부정할 것이다.

Q 떨어뜨린다, 내던진다 등에 비해 던진다는 것의 의미는 무엇인가?
위너 물건을 던지는 것은 꼭 떨어뜨리는 것이 아니다. 떨어진 물건은 꼭
던져서가 아니다.

**'《프로스펙트 69》의 스탠리 브라운', 『아트 앤드 프로젝트 간행물』 11호,
1969년 9월 30일~10월 12일.**
매우 의식적으로 일정 방향을 향해 잠깐 동안 걷는다. 동시에
우주에 있는 무한한 수의 생명체가 무한한 수의 방향으로 움직이고
있다.

**1969년 9월: 뷔렌과 토로니가 파리 비엔날레에 초대받는다. 주요
공간을 할당받고 이것을 제3의 화가인 리스토리에게 양도한다.**

**《새로운 연금술: 현대 미술의 요소, 체계, 세력》, 하케, 로스, 타키스,
밴선, 토론토 온타리오 미술관, 9월 27일~10월 26일. 데니스 영이
기획하고 『아트 앤드 아티스트』에서 논평, 1970년 2월.**

**《FRARMRROREEROFIBSEATERLR(로버트 모리스, 라파엘 페러)》,
C.A.A.M 마야궤스 푸에르토리코 대학, 1969년 4월, 5월, 9월.
자세한 내용은 『레비스타 데 아르테』 3호, 1969년 12월 참고(크레스포,
앤젤, 「마야게스의 캠퍼스에서 진행된 모리스의 행사」).**
모리스의 전시 일부는 조각과 사전 예고 없이 진행된 (9월 2일)
하루 동안의 행사로 구성되었다: 수명이 정확히 25년인 아열대 나무 한
무리 옮겨 심기. 커다란 바위 주변에 군용 헬멧을 원형으로 배치하기.
공기 해머가 바위에 구멍을 내는 동안 헬멧이 하나씩 제거되면서
라틴아메리카에 있는 모든 나라의 이름을 외쳤다. 체계적으로 바위
던지기. 방수포에 휘발유를 놓고 춤과 같은 행위. 갈색 야자수 줄기
갈색 회화 작품. 40여 명이 거대한 횃불을 들고 행한 무작위적인 형식적

움직임과, 페러가 폭발시킨 24개의 공중 투하 폭탄이 함께한 끔찍한 조합. 이 중 일부는 모리스의 이전 퍼포먼스와 관련된다.

N.E. Thing Co.,《트랜스 VI 연결 NSCAD-NETCO》, 핼리팩스 노바스코샤 미술대학, 1970년. "단어는 그림 1,000분의 1의 가치가 있다"(이언 백스터). 1969년 9월~10월 전시의 기록: "연결은 노바스코샤 미술대학 Ltd.와 N.E. Thing Co. 사이의 텔렉스, 전화 복사기, 전화기를 통한 정보의 교환으로 구성되었다. N.E. Thing Co.가 먼저 제안을 시작했고 대학 단체가 적절한 활동으로 답했다. 이 전시에서 전송은 각각에 따른 응답의 증거와 함께 시간 순으로 배열된다".

N.E. Thing Co. Ltd.,『1970~71년 달력』. 제10회 상파울루 비엔날레 캐나다관 전시 도록 별도 부분, 1969년 9월~1970년 1월. 두 달의 페이지에는 각각 ACT와 ART가 포함된다(앞 참고. 138~139쪽).

9월 24일~27일: 로런스 위너, N.E. Thing Co., 해리 새비지가 위너의 〈북극권 근처 또는 주변에 대한 요약〉과 그 외 다른 작품들을 실행하기 위해 빌 커비(이 여행을 후원한 앨버타 에드먼턴 미술관 관장), 버질 해먹, 루시 리파드와 함께 북극권 내 북서부 준주(Northwest Territory)에 있는 이누빅으로 간다. 자세한 이야기는 루시 리파드의 글 「북극권 안의 예술」로『허드슨 리뷰』1969~70년 겨울호에 실렸다.

해리스 로젠스타인, 「볼린저 현상」,『아트뉴스』1969년 9월. 1968년의 밧줄과 철사를 이용한 작품들, 1969년의 먼지와 페인트를 이용한 작품들 포함➡.

로버트 스미스슨, 「유카탄에서의 거울 여행 사건」,『아트포럼』1969년 9월.

'로런스 위너', 『아트 앤드 프로젝트 간행물』 1969년 9월 10일.
한 언어에서 다른 언어로 번역.

잭 버넘, 「실시간 시스템」, 『아트포럼』 1969년 9월.

미셸 클로라, 「극단주의와 파열」, 파트 I, II, 『레 레트르 프랑세즈』 1969년
9월 24일, 10월 1일.

키키 컨드리, 「뉴스턴의 궁극적인 비행동」, 『아트뉴스』 1969년
9월(패러디).

노버트 린턴, 「불가능한 예술—가능한가?」, 『뉴욕타임스』 1969년
9월 21일.

아킬레 보니토 올리비아, 「미국 반형태」, 『도무스』 1969년 9월.

빌 볼린저, 〈흑연〉, 뉴욕 바이커트 갤러리, 1969년.

래리 로징, 「배리 르 바와 특징 없는 설명」, 『아트뉴스』 1969년 9월. 체에 거른 밀가루로 만든 작품(1969), 기름에 젖은 종이 타월과 밀가루(1968), 눈 모양으로 펼쳐진 회색 시멘트 가루에 대해 토론(1969년 2월, 위스콘신 리버폴스).

《거리 작품 IV》, 뉴욕, 10월 3일~25일. 뉴욕 건축 연맹 후원. 아콘치➡, 아라카와, 버튼, 코스타, 칼텐바크, 러바인, 루벨스키, B. 메이어, 페로, 스트라이더, H. 위너.

크리스토, 『포장된 해안: 100만 평방 피트』, 미니애폴리스, 컨템포러리아트 리소그래프, 1969년. 사우스오스트레일리아 해안에서의 크리스토의 작품을 사진으로 기록한 책(솅크 켄더 촬영), 1969년 10월 28일. 또한 이 행사의 필름이 제작되었다.

빅터 버긴, 「상황 미학」, 『스튜디오 인터내셔널』 1969년 10월.

조지프 코수스, 「철학 이후의 예술」, 『스튜디오 인터내셔널』 1969년 10월, 11월, 12월. 1970년 1월, 2월호에는 코수스가 쓴 서신과 답.

장루이스 부르주아, 「데니스 오펜하임: 전원에서의 존재감」, 『아트포럼』 1969년 10월 11일.

앨런 루퍼스버그, 〈알의 카페(Al's Café)〉, 로스앤젤레스. 10월 9일~11월 13일.

《전화로 만드는 예술》, 시카고 현대미술관, 1969년 11월 1일~12월 14일. 얀 판데르마륵 기획. 전시 도록은 참여 작가들이 작업을 말 또는 퍼포먼스로 행하는 12인치 LP 판이다. 얀 판데르마륵의 앨범

비토 아콘치, 〈미행 작업〉, 행동, 23일,
다양한 지속 시간. 뉴욕시(《거리 작품 IV》,
뉴욕 건축 연맹), 존 깁슨 커미션스 Inc.,
1969년.

어디든 거리에서 무작위로 한 명을 택한다.
그 사람이 어디에 가든, 얼마나 오래 또 멀리
가든 미행한다. (행위는 그 사람이 집이나
사무실 등 사적인 장소에 들어갈 때 끝난다.)

글. 전시는 모홀리 나기가 "작품을 만드는 데서 지적인 접근이 감성적
접근보다 결코 열등하지 않다는 것을 입증하기 위해" 1922년 작품을
전화로 주문한 것에서 영감을 받았다. 참여 작가: 아르마자니, 아르만,
아트슈와거, 발데사리, 백스터, 보크너, 브레히트, 버넘, 바이어스, 커밍,
달르그레, 디베츠, 지오르노, 그로스브너, 하케, 해밀턴, 히긴스, 휴오트,
재키, 키엔홀츠, 코수스, 르바인, 르윗, 모리스, 나우먼, 올든버그,

오펜하임, 세라, 스미스슨, 톰슨, 위커, 밴더빅, 브네, 바이너, 포스텔, 왜그먼, 와일리.

《구상》, 레버쿠젠 시립미술관, 1969년 10월~11월. 롤프 베데버와 콘라드 피셔의 기획. 글: 솔 르윗, 「개념미술에 대한 명제」. 참고문헌. 아내트, 발데사리, 배리, 백스터, 베허 부부, 보에티, 브로타에스, 브라운, 뷔렌, 버긴, 버지, 버틀러, 칼촐라리, 코튼, 다보벤, 디베츠, 풀턴, 길버트와 조지, 그레이엄, 휴블러, 잭슨, 가와라, 코수스, 라멜라스, 르윗, 매클레인, 페노네, 폴케, 프리니, 라에츠, 루퍼스버그, 루세이, 샌드백, 슬래든, 스미스슨, 울리히, 브네, 위너, 자즈. 전시 작품 중:

에밀리오 프리니, 〈자석〉(1968~69):
　　이제 자유로운 움직임과 고정되지 않은 신체들 사이의 관계 변화. 이제 자유로운 소리와 고정되지 않은 신체들 사이의 소리 변화. 이제 고정되지 않은 텔레파시를 통한 자극들. (기록/필름 기록 자료/녹음 테이프/생물적 지속 기간.)
〈자석 (2)〉:
　　지도에서 참조 부호를 무효화한다. 우주에서 참조 부호를 무효화한다. 우주에 대한 참조 부호를 무효화한다. 주변에서 볼 수 있다.

길버트와 조지의 레버쿠젠 전시 도록 작품 글(각각의 글에는 둘 중 한 명의 사진이 들어간다).
　　우리는 진심으로 우리가 조각가여서 얼마나 행복한지 말하고 싶습니다. 우리는 우리가 만든 조각의 아름다움과 필요성을 모두에게 깨닫게 하고자 합니다. 새로운 조각가에게는 눈의 느낌을 통해서만 분명히 알 수 있는 조각의 현대적 한계를 인정하는 것이 중요합니다. 우리는 예술 세상에서 당신이 살며 기뻐하기를 눈물로 호소합니다.

1969년 10월 11일~18일: 키스 아내트가 잉글랜드 틴턴에서 같은 해 초에 제작한 〈자기 매장〉이 게리 슘의 협조로 독일 텔레비전에 방송되었다. 작품은 아내트가 점차 땅 속으로 내려가는 장면을 보여주는 9장의 사진이다. 각 사진은 매일 2초 동안 상영되었고, 일상 텔레비전 프로그램 중간에 소개나 설명 없이 끼어들어갔다.

호르헤 글루스베르그, 「아르헨티나: 예술과 소멸」, 『아트 앤드 아티스트』 1969년 10월. (투쿠만의 로사리오 그룹에 대해.)

다니엘 뷔렌, 「경고」, A379089, 안트베르펜(앤트워프), 1969년 11월. 뷔렌의 레버쿠젠 전시 도록 도입글은 3개국어의 소책자로 출판되었다.

《계획과 프로젝트로서의 예술》, 베른 미술관, 1969년 11월 8일~12월 7일. 신문 형식의 전시 도록. P. F. 알트하우스의 글.

《보고—두 개의 바다 프로젝트》, 뉴욕 현대미술관, 1969년 11월 1일~30일. 8월 오펜하임과 허친슨이 토바고섬 부근의 바다에서 만든 작품의 기록. 허친슨의 작품 중 하나는 15미터 길이의 밧줄 위에 일정 간격을 두고 비닐봉투를 걸어놓은 〈호(弧)〉였다. 봉투에는 산호석과 부패 중인 조롱박이 있었다. 돌의 무게가 부패 중인 과일에서 발생하는 가스의 부력과 균형을 잡아 작품의 호 모양을 유지했다. 윌리엄 존슨, 『아트뉴스』 1969년 11월; 앤서니 로빈, 『아트』 1969년 11월 리뷰.

《그룹》, 뉴욕 스쿨 오브 비주얼 아트, 11월 3일~20일. 루시 리파드 기획. 참여 작가 중 배리, 보로프스키, 지아나코스, 휴블러➡, A. 캐츠, 밀러, 모이어, N.E. Thing Co., 파이퍼, 푸엔테, 로빈스, 탠전, 위너, 재프커스.

더글러스 휴블러, 〈지속 작업 14번〉,
매사추세츠 브래드퍼드, 1970년 5월 1일.

7일간 연속(10월 5일~11일) 저녁
6시에 거의 같은 자세와 상대적인 위치에서
한 장의 사진을 찍기 위해 사람들이 모였다.
이들은 매일 저녁 같은 옷과 장신구를
하고, 한 번에 빨리 연속 사진을 찍은 것처럼
보이기 위해 유사한 음료까지 들었다.

각 사진을 찍기 직전에 사람들에게
표지판을 재빨리 보여주었다. 각각의
사람들은 표지판에 적힌 두 가지 중 하나
외에는 아무것도 생각하지 않을 것이며,
또한 생각하고 있는 것이 얼굴에 절대
나타나지 않아야 한다는 지시를 받았다.
단어를 보여주고 정확히 5초가 지나서
사진을 찍었다.

사진을 제시하고, 만든 순서에 따라 번호가
붙었다. 아래의 단어는 작가가 아닌 사람이
보여주었고 그 사람이 순서를 몰랐기
때문에 순차적이지 않다.

아무것도 아닌 것	섹스	출생
아무것	먹는 것	죽음
자유 선택		
평화	괴물	증오
전쟁	새끼 고양이	사랑

이 작품은 사진 7장과 위의 글이다.

1969년 10월, 30여 명의 작가들에게 그들이 한 무리의 사람들을
반복적으로 찍은 사진과 그에 대한 설명에서 언어-시각적인 실험이
나타나는 일련의 지시를 따라달라고 요청하는 프로젝트를 보냈다.

돌아온 22개의 답변이 전시 《그룹》이 되었다. 내가 작가들의 작업이
다양한 매체와 스타일을 포괄하기를 바랐다는 점을 제외하고는
거의 무작위로 참여 작가들을 뽑았다. 이후에 나는 프로젝트 자체가
불필요하게 복잡했고, 사실상 (작가들을 '상황' 속에 배치하는 후속
실험이 나타내듯) 어떤 것이었든 상관없었을 것이라는 사실을
깨달았다. 내가 사람들 무리를 주장했던 이유는 개인적인 집착
때문이었고, 그것은 응답한 작가들의 것보다 훨씬 더 심리적인 것으로

리처드 롱, 1969년 10월.

나타났다. 나는 지향성이 매우 다른 작가들이 중립적인 같은 작품을 했을 때 나타나는 차이와 중복에 관심이 있었다. 결과는 그들이 스스로 결론을 내렸을 때보다 훨씬 더 도발적이었다. 나 혹은 참여 작가들이 볼 때 전시의 사진과 글은 대부분 '예술'이라고 간주되지 않았다. 그것이 '전시'였던 이유는 오직 그 맥락이 실험을 위한 수단으로 나타났기 때문이다. 전시의 부분들이 (부정확하고 종종 읽기 어렵게) 1970년 3월 『스튜디오 인터내셔널』에서 앞의 개요를 쓴 내 글과 함께 실렸다.

《기술 자료》, 고급 도자기 수업, 핼리팩스 노바스코샤 미술대학, 1969년 11월. 노바스코샤 엘름스데일 슈베나카디강 서쪽에서 온 홍적세의 하천 또는 해성점토와 기술 자료표를 세계 여러 곳의 도예가 19명에게 보냈다. 그들의 답변으로 소책자를 만들었다.

윌러비 샤프, 「요제프 보이스와의 인터뷰」, 『아트포럼』 1969년 11월.
WS(윌러비): 지난 8년간 뒤셀도르프 미술대학에서 강의한 것이
 당신에게 중요한 기능을 해왔는가?
JB(보이스): 그것은 가장 중요한 일이다. 가르치는 일이 내가 하는
 가장 위대한 작품이다. 나머지는 폐기물, 증거다. 우리는 자신을
 설명하고자 할 때, 실재하는 어떤 것을 제시해야 한다. 그러나
 어느 정도가 지나면 역사적 기록으로 기능할 뿐이다. 오브제는
 내게 더는 그다지 중요하지 않다. 나는 물질의 기원, 그 뒤에 있는
 생각에 이르고 싶다. 생각, 말, 커뮤니케이션—그리고 이 단어의
 사회주의적 의미에서뿐 아니라—모두 자유로운 인간의 표현이다.
WS 그렇다면 당신의 목표는 인간을 더 자유롭게 하고, 더 자유로운
 사고를 하도록 고무시키는 것이라고 말하겠는가?
JB 그렇다. 나는 내 작업이 기본적으로 생각해서 이해할 수 있는 것이
 아니라는 사실을 알고 있다. 내 작업은 나와 사고 방식이 맞는
 사람들을 감동시킨다. 지적인 과정만으로는 내 작업을 이해할

수 없다는 것은 분명하고, 그런 식으로는 경험할 수 있는 예술은 없기 때문이다. 나는 경험이라고 하는데, 그것이 생각과 같은 것이 아니기 때문이다. 그것은 훨씬 더 복잡하다. 무의식적으로 감동받아야 한다. 사람들이, "좋아, 관심 있어"라고 하거나, 화를 내며 내 작품을 부수고 욕설을 하는 반응을 한다. 어떤 경우라도 내 작품에 영향을 받은 것이기 때문에 나는 성공했다고 느낀다. 나는 사람들을 감동시키고, 이게 중요하다. 우리 시대에 생각은 너무나 실증주의적인 것이 되어서, 사람들은 오로지 이성으로 지배할 수 있고, 사용할 수 있고, 경력에 도움이 되는 것만을 환영한다. 우리 문화에서 그 이상 가고자 하는 질문의 필요성은 거의 사라졌다. 대부분의 사람들은 유물론적으로 생각하기 때문에 내 작업을 이해하지 못한다. 이것이 내가 단지 오브제 이상의 것을 보여주어야 한다고 느끼는 이유다. 그렇게 함으로써 사람들은 인간이 단지 이성적인 존재만이 아니라는 것을 이해하기 시작한다. (⋯)

WS 예술은 어떻게 삶을 포함하는가?

JB 예술만이 삶을 가능하게 한다—나는 이렇게까지 극단적으로 표현하고 싶다. 나는 인간이 예술 없이는 생리학적인 면에서 상상도 할 수 없다고 말하겠다. 어떤 유물론적 신조는 인간이 화학적 공정의 지배를 받는, 다소 고도로 발달된 구조이기 때문에 인간이 마음과 예술을 없애도 된다고 주장한다. 나는 인간이 화학적 공정뿐 아니라 형이상학적 일들로 이루어졌다고 말하겠다. 그 화학적 공정을 선동하는 것은 세상 바깥에 있다. 인간은 자신이 창의적이고 예술적인 존재라는 것을 깨달을 때에만 진정으로 살아 있다. 나는 예술이 삶의 모든 면에 개입해야 한다고 주장한다. 현재 예술은 예술 작품이라는 형태로 기록의 생산품을 요구하는 특정 분야에서 배우는 것이다. 반면 나는 예술이 과학, 경제, 정치, 종교 등 인간 활동의 모든 분야에 개입할 것을 주장한다. 감자를 까는

행위조차도 예술로 의식했다면 예술이 될 수 있다.

WS 예술의 맥락 안에서 당신의 현재 상황을 어떻게 생각하는가?

JB 그 문제의 핵심은 내 작업이 예술의 공식적인 개발이 아닌,
 과학적 개념에서 비롯한 생각에 물든 탓이라고 본다. 사실
 처음에는 과학자가 되고 싶었다. 하지만 자연 과학의 이론적인
 구조가 나로서는 너무 실증적이라고 보았기 때문에, 과학과 예술
 양쪽에서 새로운 것을 시도했다. 나는 두 분야를 모두 확장하고
 싶었다. 그래서 조각가로서 예술의 개념을 넓히고자 했다. 나의
 예술 논리는 내가 완고하게 작업의 대상으로 삼고 있는 하나의
 생각에 의존한다. 사실, 그것은 지각(perception)의 문제다.

WS 지각?

JB (한참 주저한 후) 간단히 말하자면, 나는 마르크스주의 신조
 앞에서 예술과 창의성의 개념을 재확인하고자 한다. 젊은이들이
 강력하게 지지하는 유럽의 사회주의 운동이 이 질문을 끊임없이
 야기한다. 그들은 인간을 사회적인 존재로서만 정의한다. 나는
 독일뿐 아니라 미국에서도 혼란스러운 정치 상황을 야기한 이
 발전에 놀라지 않았다. 인간은 정말 많은 면에서 자유롭지 않다.
 우리는 우리의 사회적 상황에 의존하지만 생각은 자유로우며,
 여기에 조각의 기원의 요점이 있다. 나에게는 생각의 형성이
 이미 조각이다. 생각이 조각이다. 물론, 언어는 조각이다. 내가
 후두를 움직이고, 입을 움직이면, 그 소리는 조각의 기본적인
 형태다. 우리는 "조각이 무엇인가?"라고 묻는다. 그리고 대답은
 "조각"이다. 조각이 매우 복잡한 창작이라는 사실이 무시되어왔다.
 나는 조각으로 인간을 정의할 수 있다는 점에 흥미를 느낀다.

WS 그것은 다소 추상적이지 않나?

JB 나의 이론은 모든 인간이 예술가라는 사실에 달려 있다. 나는
 인간이 자유로울 때, 생각할 때 만나야 한다. 물론 생각은 그것을
 표현하는 추상적인 방법이다. 그러나 이 개념들—생각, 느낌,

소망—은 조각과 관련된다. 생각은 형태로 나타난다. 느낌은 동작이나 리듬으로 나타난다. 의지는 무질서의 힘으로 나타난다. 이것이 나의 〈지방 모서리〉의 기본 원칙을 설명한다. 액체 상태의 지방은 무차별한 상태에서 무질서하게 퍼지다가 모서리에 차별적인 형태로 쌓이게 된다. 그러면 무질서 원리에서 형태 원리로, 의지에서 생각으로 이동한다. 이것이 영혼이라고 부를 수 있는 감정에 부합하는 유사한 개념이다.

「카를로 크레마스키/줄리아노 델라 카사」,『가이거 스페리멘탈레』14호, 토리노(튜린), 1969년 11월: "이 책자는 모데나에서 1967년과 1969년 초 사이 존재하지 않는 문화 풍토에서 마친 실험을 기록, 수집한 것이다. 대부분의 작품은 전시되지 않았고, 정확히 전시장이라는 매체 없이 보여주려는 수단으로 생겨났다. 주로 야외 작품들.

《지노 드 도미니치스》, 로마 라티코, 1969년 11월. 작가의 글.

'얀 디베츠',『아트 앤드 프로젝트 간행물』15호, 1969년 11월 26일~12월 16일: "간행물의 오른쪽 페이지를 반송 우편으로 '아트 앤드 프로젝트'로 보낼 것. 각기 돌아온 간행물은 당신의 집에서 암스테르담까지 직선으로 세계 지도 위에 표시될 것이다". 이 작품의 결과는『스튜디오 인터내셔널』1970년 7~8월 호에 실렸다.

《한스 하케》, 하워드 와이즈 갤러리, 뉴욕, 1969년 11월 1일~29일.
　　작업의 전제는 시스템에 관해 생각해보는 것이다. 시스템의 생산, 기존 시스템의 간섭과 노출. 그러한 접근은 정보, 에너지 및/또는 물질의 이동이 일어나는 기관의 운영 구조와 관계된다. 시스템은 물리적, 생물적이거나 사회적일 수 있다. 인공이나 자연적으로 존재하거나 둘 다일 수 있다. 모든 경우에, 검증 가능한 과정이 참고된다. (H. H.) ➡

온 가와라. 루시 리파드에게 4달 동안(또한 다른 시기에 다른 친구들에게) 보낸 매일의 뉴욕 풍경 엽서 중 한 달, 날짜, 작가가 그날 일어난 시간, 작가의 이름과 주소, 루시 리파드의 주소를 고무 글자 도장을 이용해 기록. →

'조지프 코수스', 『아트 앤드 프로젝트 간행물』 14호, 1969년 11월 22일~30일. "개념으로서 예술이라는 개념", 빛(Light)(동의어 사전 범주).

존 페로, 「시스템」, 『빌리지 보이스』 1969년 11월 20일.

1969년 11월, 뉴욕: 우르줄라 마이어가 반예술(anti-art)에 대해 쓸 책을 위해 세스 지겔로우프를 인터뷰(발췌).
SS(지겔로우프): 커뮤니케이션은 예술과 세 가지 점에서 관련이 있다.
　　(1) 예술가들이 다른 예술가들이 무엇을 하는지 아는 것. (2)
　　예술 공동체에서 예술가들이 무엇을 하는지 아는 것. (3) 세상이

한스 하케, 〈병아리 부화〉, 뉴저지 포스게이트 농장, 1969년 4월 14일.

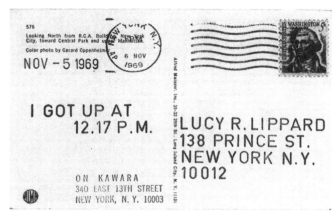

온 가와라, '나는 일어났다' 시리즈 엽서, 1969년.

예술가들이 무엇을 하는지 아는 것. 냉소적이겠지만, 나는 예술이
예술가들을 위한 것이라고 생각하는 편이다. 아무도 예술가들만큼
예술을 통해 자극받지 않는다. 물론 작가의 작품에 대한 한
사람의 접근법은 어쩔 수 없이 주관적이다. 내가 개입하는 것이
이 지점이다. 핵심은 작가의 작품을 '객관화하는' 것이다. 그리고
그것은 숫자의 문제다. 나의 관심은 작품을 많은 수의 대중에게
알리는 것이다.

UM(우르줄라 마이어): 어떤 방법이 가장 적당한가?

SS 책과 전시 도록. 내가 관심을 갖고 있는 예술은 책과 전시 도록으로
전달될 수 있다. 분명 대부분의 사람들이 작품에 대해 삽화,
슬라이드, 필름을 통해 알게 된다. 색, 규모, 재료, 문맥의 면에서
물리적인 존재에 의존하는 예술을 그대로 정면으로 마주하는
대신 간접 경험을 하게 되는데, 모두 조악해지고 왜곡되어 제대로
볼 수가 없다. 하지만 예술이 더 이상 물리적인 실재에 의존하지
않고 추상이 될 때에는 책과 도록에 나타나도 왜곡되거나 바뀌지
않는다. 종래의 예술이 책과 도록에서 묘사될 때 필연적으로

```
Nov -1 1969    I got up at 4.28 P.M.
Nov -2 1969    I got up at 3.13 P.M.
Nov -3 1969    I got up at 1.15 P.M.
Nov -4 1969    I got up at 1.54 P.M.
Nov -5 1969    I got up at 12.17 P.M.
Nov -6 1969    I got up at 1.44 P.M.
Nov -7 1969    I got up at 2.35 P.M.
Nov -8 1969    I got up at 6.25 P.M.
Nov -9 1969    I got up at 12.45 P.M.
Nov 10 1969    I got up at 1.22 P.M.
Nov 11 1969    I got up at 2.18 P.M.
Nov 12 1969    I got up at 12.10 P.M.
Nov 13 1969    I got up at 2.51 P.M.
Nov 14 1969    I got up at 2.17 P.M.
Nov 15 1969    I got up at 12.53 P.M.
Nov 16 1969    I got up at 4.51 P.M.
Nov 17 1969    I got up at 1.21 P.M.
Nov 18 1969    I got up at 2.52 P.M.
Nov 19 1969    I got up at 11.21 A.M.
Nov 20 1969    I got up at 8.10 A.M.
Nov 21 1969    I got up at 1.15 P.M.
Nov 22 1969    I got up at 2.54 P.M.
Nov 23 1969    I got up at 2.59 P.M.
Nov 24 1969    I got up at 3.59 P.M.
Nov 25 1969    I got up at 3.54 P.M.
Nov 26 1969    I got up at 3.52 P.M.
Nov 27 1969    I got up at 6.28 P.M.
Nov 28 1969    I got up at 11.08 P.M.
Nov 29 1969    I got up at 6.40 P.M.
Nov 30 1960    _____
Nov 31 1969    [no card arrived]
```

온 가와라, '나는 일어났다' 시리즈 엽서, 1969년.

부차적인 정보가 되는 반면, 이것은 주된 정보가 된다. 예를
들어, 회화를 찍은 사진은 회화와 다르지만 사진의 사진은 그저
사진이고, 또는 한 줄의 활자는 그냥 한 줄의 활자다. 정보가 주된
것일 때, 도록은 전시와, 또 그것의 보조인 전시 도록이 되는
반면,《1969년 1월》전에는 도록이 주가 되고, 물리적인 전시가
보조적이었다. 모든 것이 뒤집히는 것이다.

UM 도록이 좀 더 관습적으로 쓰인 전시를 기획한 적도 있는가?

SS 있다.《1969년 7월, 8월, 9월》이라고 부른 여름 전시는 11명의
예술가가 전 세계 11개 다른 장소에서 각기 작품 하나를 만들었다.

얀 디베츠, 〈원근법 수정〉, 암스테르담 스튜디오의 벽, 1969년.

그 전시 도록은 작품을 전시의 표준 안내서로 기록했다는 점에서 전통적인 미술관 전시 도록에 가까웠고, 유일한 차이점이라면, 예를 들어 휘트니 애뉴얼(Whitney Annual)에 가면 전시 도록에 모든 전시 작품에 대한 안내가 있다면, 여기서는 하나의 전시가 열리는 건물이 아닌 전 세계가 있다. 그것이 도록을 3개국어로 만든 이유 중 하나다.

UM 모든 작품이 동시에 전시되었나?

SS 그렇다. 3개월 동안. 작품이 순간적인 경우나, 일정 시간 동안에만 볼 수 있는 경우도 있었다. 또 영구적으로 볼 수 있는 것들도 있었다. 그 작품들은 여전히 거기 있다.

UM 당신의 책에 대해 이야기해달라.

SS 책은 중립적인 자료다. 그런 점에서 필름은 그다지 중립적이지

않다. 그 자체로 예술 매체다. 책은 정보를 담는 '그릇'이다. 그것은 환경에 반응하지 않아서 정보를 세상에 내보내는 좋은 방법이다. 내 책들은 지역 배포에 국한하지 않고 전지구적으로 전달하기 위해 3개국어로 출판된다.

UM 당신 책들에 있는 이 예술이 이전에 보아왔던 작품들과 비슷한가?

SS 모르겠다. 내가 답할 수 있는 것이 아니다.

UM 반예술에 대해서 어떻게 생각하는가?

SS 반체제적인 면에서 보면 많은 반예술의 태도는 순전히 클리셰다. 선두에서는 반체제적인 태도가 자명하다. 그러나 모든 인정받은 예술 형식은 기득권층이 된다. 우리 모두 알고 있는 점이다. 이것은 권력의 문제다. 권력에 대해서 현재 미술계보다는 내가 더 관심이 있는 부분을 이야기하겠다. 내게 권력은 일을 성사시킬 수 있는 능력, 예를 들어 신속한 전세계적인 전달 같은 것이다. 정보에 뒤처지는 것은 유감스러운 일이다. 예술도 그 나름의 때가 있고, 그때 보아야 한다. 권력에 대한 나의 생각은 신중한 소수의 예술 관객뿐 아니라 많은 사람들에게 빨리 도달하는 것이다. (…) 다행히 예술가가 무엇을 하고 사회가 그것을 알아차리는 시간이 짧아지고 있다. 전에는 유럽이나 캘리포니아에 작품을 보내는 데 몇 년씩 걸렸던 반면, 지금은 전화만 하면 된다. 이러한 차이는 굉장히 특별하다. 신속한 전달이라는 생각은 누구도 아무것도 가지고 있지 않다는 뜻이다.

UM 무슨 뜻인가?

SS 물리적으로. 누군가 탐내고 가질 만한 것은 아무것도 없다.

UM 오브제가 없다?

SS 글쎄, 우리는 어떤 작품을 얘기할 때 '오브제'라고 한다. 그러나 우리가 무엇인가를 알아차릴 때, 그것은 즉각 우리의 일부가 된다. 그것은 우리에게 다가올 때까지 기다려보아야 하는 그런 것이 아니다. 사람들에게 정보를 빨리 전달한다는 생각은 그림을 빨리

전달한다는 생각과 아주 다른 것이다—배리나 위너의 작품을 발송하는 것에 비해 회화 작품을 발송하는 데 필요한 계획에 대해서는 말할 것도 없이. 예술에 대한 나의 관심은 현재 기득권의 제한된 미술 수집가 범위의 커뮤니케이션을 초월한다. (…) 내게 권력은 돈에 있는 것이 아니다. 이것은 매우 중요하다. 내가 통제하는 것들과 관련된 것이 아니라, 내가 어떤 상황에서 <u>해낼 수 있는</u> 일들과 관련된 것이다.

로런스 앨러웨이, 「아라카와」, 『아트』 1969년 11월. 이봉 랑베르 전시 도록에서 작가의 글과 함께 재인쇄, 파리, 1970년.

《요제프 보이스: 카를 슈트뢰허 컬렉션 작품》, 바젤 미술관. 11월 6일~1월 4일 1970년. 작가의 글과 인터뷰.

크리스토퍼 쿡, 《실제》. 뉴햄프셔 대학에서 차르 니콜라스와 그의 가족이 사살된 방의 '최소 모형'과 전시, 11월 7일~30일. (쿡이 1970년 뉴욕 현대미술관 《정보》전 출품작은 여러 암살이 일어난 정확한 시간들이었다.)

전반적으로 나는 작은 이벤트를 위해 단어(레이블)로 보충하는 오브제나 파편들(실제)에 흥미를 느껴왔다. 파편(실제)은, 이러이러한 곳에서 나온 실제 총탄과 같이 단어(레이블)가 설명하는 경험을 심화시킨다. 이 주장(작은 이벤트)은 오브제로 보강되어 주요 이벤트에 관객의 마음을 다시 집중시키는 촉매제로 작용한다.

〈크리스토퍼 쿡의 실제 자서전〉(1965)에서 발췌.
　　1955년: 실제 부도 수표와 새 모이.
　　1956년: 11월 22일 새벽 2시에 헝가리에서 출발한 A. H.가 입었던
　　　　　　실제 실 가닥들.

1957년: 이후 파괴된 그림을 운송했던 나무 상자에서 나온 실제
　　　　목재들.
1958년: 일리노이주 어배너의 세인트 엘리자베스 병원 어린이
　　　　병동에 기부한 실제 장난감들.
1959년: 실제로 완전히 망가진 농가의 일부분과 어려운 시절.
1960년: 프랭클린 제스퍼슨의 실제 마지막 그림.

게오르크 야페, 「개념미술에 관한 검토」, 『파즈』 1969년 11월.

**애넷 마이컬슨, 「로버트 모리스」, 코코런 미술관과 디트로이트 미술관,
1969년 11월 24일~12월 29일, 그리고 1970년 1월 8일~2월 8일.
참고문헌과 작가 소개.**

**1969년 11월 2일, WBAI-FM, 뉴욕. '공간 없는 미술'. 심포지엄. 세스
지겔로우프가 사회를 맡고 로런스 위너, 로버트 배리, 더글러스 휴블러,
조지프 코수스가 참여. WBAI 예술 감독 진 시겔이 착수한 프로그램.
아래 발췌.**
SS(지겔로우프): 우리는 그 주된 존재가 이 세상에서 공간과 관련이
　　　　없고, 공간 전시와 관련이 없고, 벽에 붙이는 사물과 관련이 없는
　　　　그러한 예술의 본질에 대해 다루고 싶다. 이들은 아마 기본적으로
　　　　오브제를 만든다는 것의 본질과, 오브제로 행하는 것의 본질에
　　　　대해 관심이 없다. (…) 래리?
LW(위너): 나는 공간 그 자체 없이 예술이 있을 수 있다는 데 전적으로
　　　　의견을 달리한다. 그것은 또 하나의 두루뭉술한 표현이다.
　　　　존재하는 어떤 것이라도 그 주변에 일정한 공간이 있다.
　　　　생각조차도 일정한 공간 안에 존재한다.
DH(휴블러): 전적으로 동의한다. 우리가 무엇을 하든 공간이 필요하다.
　　　　나는 핵심이 우리가(<u>내가.</u> 내 생각을 말해야겠다) 이른바 예술적인

이미지가 존재하는 특정 공간에 관심이 없다는 것이다. 내가 하는 작업이 주변 환경의 영향을 받지 않기 때문에, 또 내가 해온 작업이 영향을 미치지도 않기 때문에 내 작업은 미술관, 갤러리나 어떤 것도 필요하지 않다.

RB(배리): 나는 정말 여기 있는 모든 작가들의 작업이 어떤 면에서, 어떤 식의 공간적 경험과 관련이 있다고 생각한다. 예를 들어 예술이 사물과 관련된다면—삼차원의 사물이 실제 있다고 해보자. 그 주변에 공간이 있다는 것, 또는 그것이 공간 안에 있다는 것을 의미한다. 사실 공간은 정말 그 안에 있는 사물들로 규정된다. 사물은 공간의 성격을 결정하고, 절대 공간이나 사물이 없는 공간은 상상하기 어렵다. 우리가 그 사물 가까이에 있지 않다고 해서 우리 자신을 투영할 수 없는 것은 아니다. 로런스가 북극권에서 무엇인가를 했다고 하자. 분명 나와 북극권 사이에는 공간이 있고 그 공간은 매우 중요하다. 어쩌면 우리는 그저 우리가 전통적인 사물을 맞닥뜨렸을 때 경험하는 공간과 다른 공간을 다루고 있는 것이다.

코수스(JK): 요점은 물론 우리가 예술의 맥락 안에 있는 공간에 대해 이야기하고 있다는 것이다. 다시 말해, 예술가 자신의 예술적 과제와 개념적으로 관련이 있는 공간의 사용. 공간은 정말 내 작업과 전적으로 아무런 관계가 없기 때문에 앞서 이야기된 바와 나 자신을 구별지어야 하겠다(내가 공간에 대한 작업을 하는 경우를 제외하고. 그렇다면 물론 그에 따른 질문들이 있다). 우리가 예술처럼 삶과 동떨어진 것에 대해 이야기할 때, 우리는 공간과 같은 단어들이 매우 기능적인 의미를 갖는다는 사실을 깨닫기 시작하고, 우리가 예술의 맥락에서 공간을 말하며, 20세기 조각과 그 밖의 종류의 공간에 대한 관심을 염두에 둘 때(또 물론 공간이라는 단어는 50년대에 예술 용어의 중요한 부분이었다) 이것은 무거운 주제라고 생각한다. 이것은 물리적 사물과 그것을

위한 장소와 관련된다. 나는 그것들을 문제라고 보지 않는다. 내가 하는 작업과 관련이 없을 뿐이다.

RB 나는 공간을 두 가지 구체적인 의미로 사용한다. 하나는 작업의 관심사나 주제로, 둘째는, 이것이 내가 의미했던 바로서, 작업을 인식하기 위한 조건으로서의 공간, 즉 우리가 작품을 인식하게 되는 장소인 공간이다. 예를 들어, 더그 휴블러는 공간에 관여한다고 말한다. 그는 공간, 거리, 시공간과 이러한 성질의 것들을 기록하려고 해왔으나, 공간에 대해서 내가 말할 때 나는 공간의 부재를 지칭한다.

LW 어떻게 삶에서 사실인 것에 대해 관련이 없다고 할 수 있는지 이해가 가지 않는다. 조지프의 용어를 써서—삶과 동떨어진 예술의 분위기 등—작품을 제작하는 데서 공간 문제에 스스로 관심이 없을 수 있을지 모른다. 공간을 예술의 재료로 고려하지 않을 수 있지만, 순수하게 물리적인 의미에서 우리가 일정 양의 공간을 차지하고 있다는 사실은, 원하든 원하지 않든 우리가 공간을 상대하고 있다는 것을 의미한다. 산소에 별로 관심이 없다고 말할 수도 있지만, 우리는 그것으로 호흡하고 있다.

JK 하지만 우리는 예술이라는 맥락에서 이야기하고 있다. 당신은 모든 게 예술과 관련된다고 추측한다. 나는 찬성하지 않는다. 예술의 본질에서, 20세기가 시작되며 시각적 경험은 '형태'에서 '개념'으로 아주 명확히 이동했다. 그 의미를 깨닫기 시작한 이상, 예술에는 주제가 없다는 것을 깨닫기 시작한다. 그 안에는 예술가가 사용하는 것만이 있을 뿐이다.

SS 여러분들은 당신의 작품이 전반적인 지역 사회, 동시대의 다른 예술과 어떻게 연관되는지에 대해 느끼는 바가 있는가?

RB 예술의 본질은 부분적으로 그것이 그 지역 사회에 있다는 것, 부분적으로 다른 사람들의 마음 안에 있다는 것이므로, 그곳에 있어야 한다. (…) 내 작업은 사실 바로 그 본질상 다른 사람들의

마음 안에 존재한다. 일단 작품이 발표되고 나면, 다른 사람들이 뭐라고 생각하든 별로 통제할 수가 없지만 그것은 분명 현실의 일부다.

JK 분명히 예술은 다른 예술가들에게 영향을 미치는 것을 통해 살아가지만, 미술관에 있는 물리적인 잔여물에 의해서는 아니라고 생각한다. 그림과 함께 예술가의 팔레트도 똑같은 자부심을 가지고 전시하는 곳들이 있는데, 두 가지 다 예술적 행위의 잔여물이기 때문이다. (…) 누군가는 개념적으로만 존재하는 예술가들이 있다고 주장할 수 있겠다.

DH 나는 로버트가 작품이 일단 세상에 나간 다음에는 손을 쓸 수 없다고 말한 데에 찬성하기도 하고, 반대하기도 하는 편이다. 우리가 어쩔 수 없이 아주 형편없이 해석될 수도 있지만, 동시에 작품이 세상에 되풀이되어 나가게 되고, 이것이 어떤 식으로든 익숙하지 않은 것이나 어떤 영향력이나 울림이 있는 것이라면, 그 지역 사회에 영향을 미치게 되고, 나는 조지프가 말했던 것이 이런 것이라고 본다. 과정이 더해지는 것이다. (…) 어떤 점에서 우리를 하나로 묶는 것은 우리가 잔여물로 오브제가 없는 작품을 만든다는 것이다. 우리가 예술이라고 부르는 것은 시각적이지 않고, 그러므로 적어도 우리 몇몇에게는 여러 맥락에서 존재할 수 있다.

RB 그렇다. 우리 눈에 직접적으로 인식되는 색의 경험보다도 더 주관적인 개인적인 공간의 경험을 제외하고, 우리는 모두 그 주변에 공간이 없는 오브제를 만든다. 우리는 깊이와 공간에 대해 공부하고 판단을 내려야 한다. 음악은 매우 공간적인 경험이다. 나는 우리가 공간을 덜 물리적인 방식으로 경험할 수 있다고 생각하며, 그것이 내가 이야기하고자 하는 공간이다.

LW 당신은 여기서 매우 이상한 문제를 제기하고 있다. 주관성을 불러들인다. 나는 내 작품이 제작되든 말든, 내가 하든 남이 하든

상관하지 않기 때문에, 나에게 공간은 거의 에너지와 같다. 일단 전시되거나 전달되면, 그것은 모두 정확히 똑같은 작업이다. 나는 작품 자체가 일정 정도의 에너지를 생산하고, 그 결과로 일정 정도의 공간을 대체한다고 믿는다. (…) 단지 문제는 작품이 이 객관적인 공간을 결정할 방법, 거기에 걸어가서 선을 긋고, '이것이 1968년에 위너의 아이디어가 차지했던 공간이다'라고 말할 수 있는 방법이 없다.

RB 나는 공간이 매우 객관적이라면 더 두려울 것 같다. 객관적인 예술이 주변에 너무 많은 것일 수 있다. 사람들은 자신의 예술에서 벗어나려고 하고, 몰개성화시키려고 하고, 비인간화하고자 하고, 다른 사람이 제작하도록 만들거나 어떤 종류의 인간적인 요소마저 없애려고 한다. 나는 그렇게 하지 않는다. 나는 나 자신을 집어넣으려고 하고, 혹은 예술이 인간이 만든 어떤 것이라는 사실을 깨닫고자 하고, 내가 전시할 때는 그것을 다른 인간들에게 보여주는 것이며, 그것이 정말 의미하는 바다.

LW 나는 그게 단지 나에 대한 것만은 아닌 무언가를 제시하려는 예술에 나 개인의 삶을 집어넣으려는 것이라고 본다. 그것은 재료의 문제이고, 어쩌면 사람들이 사는 세상에 대한 것이겠지만, 그들 자신에 대한 것, 자신의 개인사, 일상에 대한 것은 아니며, 그것이 나의 작품에서 빼내고자 하는 것이다.

SS 각자에게 당신의 작품이 정확히 무엇에 관한 것인지, 당신의 예술적 주제가 무엇인지 묻고 싶다.

LW 나는 정말 나의 예술적 주제가 예술이라고 믿는다.

SS 당신의 작품과 더글러스 휴블러의 것이 어떻게 다른가?

LW 내가 만들었고, 그가 만들지 않았다는 사실.

DH 나는 모든 것이 주제일 수 있다고 생각하고, 정말로 모든 것을 의미한다. 나는 시공간과 세상에 돌아가는 것들, 모든 것에 관심이 있다. 무엇이든 다시 말하거나 해석하거나 표현하려는 의미에서가

아니라, 세상에서 무엇인가를 그저 충분히 오랫동안 가져와서, 그것을 그저 충분히 사용하고 버리고, 무엇인가를 다시 가져오는 것, 나는 그것을 이미지라고 부를 수 있다. 다시 가져온 것이 제시되는 방식은 겉포장일 뿐이다. 나는 우리가 인식할 때 무엇을 하는지 알아내는 게 더 흥미롭기 때문에, 인식된 것보다 인식하는 행위에 관심이 있다.

RB 나는 언제나 관객을 고려해왔다. 예술은 인간 자신에 대한 것이다. (…) 그것은 나에 관한 것이고, 내 주변 세상에 관한 것이다. 또한 내가 모르는 사항들에 관한 것, 미지의 것을 활용하는 것이다.

JK 나는 예술이 인간이 만들었다는 사실에 대한 것 이상으로 인간에 관한 것이라고 생각하지 않는다. 다른 쟁점들이 있다. 나 자신의 예술, 나 자신의 시도는 추상적인 개념을 나에게 실제인 방식, 은유 같은 추상 개념이나 전통 예술에서 은유적으로 발전한 것이 아닌, 추상적 개념이 정말 의미하는 바로서의 추상 개념으로 다룬다.

SS 여러분이 하는 많은 작업들이 그 자체로 언어의 사용과 연관되고, 이러한 예술의 근본적인 조건이다. 특히 시나 문학과의 차이점과 관련해 이것에 대해 어떻게 생각하는지 궁금하다.

LW 책을 출판하는 것으로, 작업에 대한 진술 그 자체만으로 내 작업을 공유할 수 있기 때문에 그것은 내게 중요한 문제다. 제작된 작품과 다를 바 없다. 시로 말하자면, 시는 본질적으로 언어가 매체이자 내용으로서 연관된다. 나는 내용만 전달하기 위해 내가 그때 할 수 있는 가장 간결한 포장으로 이 매체를 사용할 수 있다. 언어가 가지는 고유의 아름다움이나 흥미진진한 파급 효과에 대해서 그다지 관심은 없지만, 적절한 정보 없이 예술과 시를 어떻게 구별해낼 수 있을지는 모르겠다. 처음에는 시로 볼 수 있고, 정확한 정보를 통해 그것을 의도된 바대로 받아들일 것이다. 아마 내가 하는 작업과 여기 있는 다른 분들의 작업이 이전의 예술과 다른 점은, 이전에는 단지 전시되었던 데 비해 우리는 정보에

더글러스 휴블러, ⟨장소 작품 1번⟩. 뉴욕-로스앤젤레스, 1969년 2월.

1969년 2월 뉴욕과 로스앤젤레스 사이 13개 주의 영공을 각각의 사진으로 기록한 것으로, ('흥미가 가는' 광경을 염두에 두지 않고) 비행기 창문에서 곧바로 밖을 향해 찍었다.

이 사진들은 각각이 이 특정 비행 중에 비행한 13개 주 중 하나를 '표시(mark)'하므로, 미국의 동부와 서부 해안을 연결한다.

그러나 사진은 그것이 제작된 주에 '맞춘(keyed)' 것이 아니고, 미국 항공 시스템 지도와 이 성명서가 함께 작품의 형식을 이루기 위한 기록으로서만 존재한다.

의존한다는 데 있을 것이다. 아무도 이 예술이 무엇인지, 어떻게 반응해야 할지 잘 몰랐다.

DH 정보로서 언어는 반드시 필요하다. 공간에 대한 문제로 돌아가겠다. 텔레비전 앞에 앉아 있는 사람이 우주선에 있는 사람, 또는 달에 발을 딛는 모습을 보고, 말 그대로 그가 할 수 있는 어떤 지각적 틀 이상으로 공간을 뛰어넘게 된다. 그리고 그에게 이 장면이 그 틀 안에 갇혀 있는 것이 아니라고 이야기하는

정보가 있다. 그 장면은 달까지 거리, 24만 마일만큼 떨어져 있으며, 그것은 반드시 언어가 필요하다. 언어를 뛰어 넘는 우리 중에 누군가 순수한 정보나 순수한 시에 관심이 있다고 생각하지 않지만, 그것은 우리가 보통 지각할 수 있는 공간을 초월하는 일종의 매클루언의 세계일 것이다.

RB 내 작품에서 언어 자체는 예술이 아니다. 그것은 그다지 작품을 묘사하거나 상세히 설명해주는 것도 아니다. 나의 언어는 여기에 예술이 있다고, 예술이 있는 방향을 가리키는 표지판으로, 작품을 볼 누군가를 준비시키기 위해 (…) 언어를 통해 생각을 전달하기 위한 것이다.

JK 그렇다. 우리는 언어를 다룰 때 개념적으로 다루고, 무엇인가를 개념적으로 다룰 때 가장 일반적인 방식으로 다룬다. 내가 의지하는 것은 언어 이상으로 가기 위해 언어를 사용한다는 점을 확실히 하는 것이다. 우리는 우리가 언어를 사용할 때, 그것은 매체로서 보이지 않게 되어서, 어떤 세부사항에 집중하지 않는다는 것을 깨닫기 시작하며, 이것은 일종의 태도, 일종의 철학을 의미한다. 구성과 취향은 구체적이지만, 언어는 매우 많은 방식으로 사용되기 때문에 매우 중립적이다.

DH 이런 문제를 제기해보겠다. 관례로서의 단어, 나아가 좀 더 일반적인 상황으로서 단어의 대중적인 사용에 대한 관념이 사각형의 그림이 관례가 되어 6,000년 동안 사용하고 있는 액자와 유사하지 않은가?

LW 글쎄, 그렇게 쉽게 말하는 것으로 당신이 하는 말이 착각이라는 것을 알 수 있는데, 액자의 관례는 매우 실재하는 것이었기 때문이다. 회화는 그 가장자리에서 멈추었다. 우리가 언어를 다룰 때에는 그림이 넘어가거나 떨어지는 가장자리라는 것이 없다. 우리는 완전히 무한의 것을 다루고 있다. 언어는, 우리가 이 세상에서 발전시킨 가장 비구상적인 것이기 때문에, 절대로

시그마 폴케, 〈6/24, 24:00시에 보이는 별빛 하늘, S. 폴케 사인〉,
1969년 5월.

멈추지 않는다.

JK 그 비유는, 단어가 시의 재료로서 상당히 관련된다는 점에서 시에
 더 해당된다. 나는 그것이 대부분의 구체시인들이 지금 연극을
 시작하고, 구체시에서 벗어나고 있는 이유라고 본다[아콘치, 페로,
 해나 위너 등]. 그들은 그런 식의 물질주의에서 따라오는 일종의
 쇠퇴를 깨닫게 된다. 그들은 세상에서 언어적으로 비논리적인
 것들에 대해 이야기하고자 한다.

SS 사람들은 이러한 예술이 그 휴대성 덕에, 다른 예술보다 여행하는
 속도, 대륙에서 대륙으로, 또는 도시에서 도시로 재빨리 이송되는
 방식에 대해 매우 잘 인식하게 된다.

RB 많이 돌아다니고 있지만 사람들이 이것이 더 빠르다고
 생각하는지는 모르겠다.

LW 나는 완전한 일반론의 영역에서 작업하기 때문에 그런 문제가 없다.
 오해는 있을 수 없다. 작품을 받을 때 스스로 제작할 것을
 선택하면, 잘못할 수 없다. 개인적으로 내가 좋아하지 않는 방식으로
 만들 수는 있겠지만 미학적으로는 아니다. 잘못할 수 없다.

JK 개념적으로.

LW 개념적으로가 아니다. 그냥 잘못할 수가 없는 것이다. 당신은
 개념적이라는 말을 좋아한다. 당신에게는 괜찮다. 당신에게
 어울린다. 나에게는 맞지 않는 것 같다. 나는 이 재료가 너무나
 변덕스럽기 때문에 사전에 형성된 개념이 있다고 생각하지 않는다.

JK 당신이 성명한다면, 당신 작품이 엄청난 물감을 부은 것이라고
 하자. 당신이 그 개념을 따른다면, 그 개념을 따르고 있기 때문에
 어떤 것도 잘못할 리가 없다는 것이다, 맞나?

LW 글쎄, 그 개념이 꼭 개념적인 상황일 필요는 없다.

JK 내 말은 그 개념이 내가 말하는 것을 당신이 처리할 수 있다는
 사실과 관련되고, 그러한 말들에 의미가 있다는 뜻이다. 그 말들이

얀 디베츠, 〈그림자 작업〉, 설치: 크레펠트 하우스랑게, 1969년.

개념작용(conception)이다. 나는 개념적이라는 말을 동떨어진 예술의 맥락에서 쓴 것이 아니다. 나는 그 단어의 일반적인 의미로 쓴 것이다. 당신이 언어를 사용하고, 그러니까 당신이 좋든 싫든 개념적인 것이 해당된다는 것이야, 이 사람아.

《공간들》, 뉴욕 현대미술관, 1970년 12월 30일~3월 1일. 제니퍼 리히트 글, 일부 참여 작가의 글: 애셔, 벨, 플래빈, 모리스, 펄사, 발터.

《진행 중인 작품 IV》, 핀치 대학 미술관, 1970년 12월 11일~1월 26일. 참여 작가들의 글: 안드레, 벵글리스, 보크너, 볼린저, 페러, 플래너건, 헤세, 모리스, 나우먼, 라이먼, 밴 뷰런, 위너.

《사진전》, 브리티시컬럼비아 대학교 학생회관 건물 갤러리, 밴쿠버, 12월. 일리아스 파고니스와 크리스토스 디케아코스 기획. 바셀미, 버지, 디케아코스, 그레이엄, 하케, 휴블러, 킨몬트, 커비, 나우먼, N.E. Thing Co., 파고니스, 루셰이, 스미스슨, 윌, 월리스 외. 샬럿 타운센드 리뷰, 『아트 캐나다』 1970년 6월.

'로버트 배리', 『아트 앤드 프로젝트 간행물』 17호, 1969년 12월 17일~31일. "전시 기간 동안 전시장은 닫혀 있을 것이다". 이 작품은 로스앤젤레스의 유지니아 버틀러 갤러리에서도 열렸다(1970년 3월 1일~21일).

《얀 디베츠: 시청각 문서》, 독일 크레펠트 랑게 박물관, 12월 14일~ 1970년 1월 25일. 폴 벰버의 소개글. 지도, 사진, 기록, 사진 기록("직선 도로에서 시속 100킬로미터를 유지하며 운전하는 소리").

얀 디베츠, 〈24분: 벽난로로서의 TV〉, "24분간 얀 디베츠가 텔레비전을

전기 벽난로로 바꾸어놓았다. 이때 불만 전송되었고, 소개와 해설은 없었다. '벽난로로서의 TV', 1969년 12월 24일~31일, 비디오 갤러리 게리 슘".

「마이클 하이저의 예술」,『아트포럼』1969년 12월호. 사진 기록.

그레고어 뮐러, 「마이클 하이저」,『아트』1969년 12월~1970년 1월호. 또한 존 페로, 「비평: 거리 작품」.

바버라 리스, 「솔 르윗 드로잉, 1968년~1969년」,『스튜디오 인터내셔널』 1969년 12월.

「전시와 사회 전반, 세스 지겔로우프와 찰스 해리슨의 대화, 1969년 9월」,『스튜디오 인터내셔널』1969년 12월.

《15 장소 1969/70, 조지프 코수스, 개념으로서 예술이라는 개념》. 이 전시는 유의어 사전에서 선택한 범주를 지역 신문과 잡지의 광고란에 싣는 것으로, 전 세계에서 열렸다.

프란츠 에르하르트 발터,『일기, 뉴욕 현대미술관, 1969년 12월 28일~1970년 3월 1일』, 쾰른: 하이너 프리드리히, 1970년. 현대미술관의 《공간들》전에서 발터가 자신의 도구 오브제를 전시하던 기간 중 또는 이후의 관찰, 반응, 회고를 적은 일기 형식의 기록.

1970

책들

바스 얀 아더르, 『추락』, 캘리포니아 클레어몬트, 1970년.
로스앤젤레스와 암스테르담에서 각각 한 번씩 실행한 두 번의 추락에
대한 사진 기록.

로버트 배리, 무제의 책 ("그것은… [It has…]", "그것은 [It is…]",
끊임없이 개선된 이 작품의 후일판에 대해서는 447~448쪽 참조).
토리노: 스페로네, 1970.

힐라 베허·베른트 베허, 『익명의 조각: 산업 건축물의 유형학』,
뒤셀도르프: 아트프레스 출판, 1970. 석회 가마, 냉각탑, 용광로, 권양탑,
급수탑, 가스탱크, 사일로의 사진을 담은 책.

바스 얀 아더르, 〈너무 슬퍼서 아무 말도 할 수 없어〉,1970년.

힐라와 베른트 베허, 〈냉각탑〉,
골이 진 콘크리트, 철.
마운트를 댄 사진, 152×102cm,
1959~1972년. 뉴욕 소나벤드
갤러리 제공.

제럴드 버치먼, 『축소/제거』, 로스앤젤레스, 1970년. 사진, 일부는
'발견한 것'.

다니엘 뷔렌, 『한계 기준』, 파리: 이봉 랑베르, 1970.

요제프 보이스, 〈예 예 예 아니오 아니오 아니오〉, LP 레코드, 에디션
500. 밀라노: 갤러리아 콜로폰.

스탠리 브라운, 『타트반』, 뮌헨: 악시온스라움 1, 1970.
_____, 『아틀란티스』, 유트렉트, 1970년. 유일한 사본.
_____, 『우주 광선을 통과하다』, 뮌헨글라트바흐 시립미술관,

1970년 9월 4일~25일. 전시를 위한 책의 유일한 사본.

도널드 버지,『서기 4000년을 위한 예술적 아이디어』, 매사추세츠 앤도버 애디슨 미국 미술관. 잭 버넘의 소개문 포함.

시간-정보 아이디어 #2
무작위로 일곱 개의 다른 사물, 사건 또는 아이디어를 택한다.
선택한 일곱 가지에 대해 한 가지 공통 요소를 찾을 때까지
연구한다.
그 요소를 기록한다.
이 과정을 선택 사항이나 공통 요소를 반복하지 않고, 일주일 동안
하루에 한 번씩 반복한다.
이 일곱 가지 그룹을 하나의 공통 요소로 줄인다.

* * *

내부-외부 교환 #1 (1969년 7월)
당신의 내부에서 일부를 외부에 내놓는다.
그 외부를 다시 내부에 넣는다.
내부의 일부를 먼 외부에 내놓는다.
그 외부를 다시 내부에 넣는다.
매번 끝날 때까지
교환의 거리를 늘린다.

이언 번·멜 램즈던,『분석에 관한 노트』책[1] 중 발췌. 뉴욕, 1970년.

1. 일부 '분석적'이라고 알려진 미술은 대단한 예술적 우상(art-icon)의 계보를 따르지 않고, 분석을 위한 기반을 발전시키는 데에만 전념한다. 나머지는 단지 일부 조사 영역을 나타낸다.

2. 지난 2년간 많은 '개념' 작업의 결과는 신중히 오브제를 중심으로 한 상황을 개선하는 것이었다. 구성

1. 인쇄한 종이 6장을 함께 엮은 일종의 아티스트 북—옮긴이

개념(constructs)을 물질화해야 할 의무를 더는 느끼지 않고, 아마 더 중요하게 그러한 생각을 특정한 '아이디어', '제안서' 등으로 대체해야 한다는 압박감을 더는 느끼지 않는다.

예술과 구성 개념의 공식은 더 이상 물질적인 생산을 통해 정당성을 얻지도, 그 여하에 달려 있지도 않다. 이제 그것은 활동의 형태로 정당하다.

초기의 개념적, 분석적인 작업에서 나온 주장 가운데, 오브제 작품(art-object)으로 구별되는 어떤 '마술적인' 예술성을 갖고 있는 오브제는 없다는 것이 있다. 오브제 작품 안에 확인 가능한 특징이 없다는 점, 더구나 이러이러한 오브제 작품이 어떻게 오브제 작품이 될 수 있느냐가 수수께끼라는 점을 고려할 때, 분명 관심 분야는 오브제 자체에서 벗어나야 한다. 그러면 다양한 맥락, 행동에 대한 방안에 맞추어 개별화가 이루어질 수 있다. 이러한 방안은 개별화에 기초를 제공하고, 개별화된 활동 이전에 알아야 하는 것이기 때문에 분명히 연구할 필요가 있다.

여기서 주장은 관심의 분야가 하나의 도상적 요소(오브제 작품, 예술 작품)에서 이러한 요소들의 전체 연속성을 구성하는 기호 과정(기호 작용)으로 옮겨가고 있다는 것이다.

3. 이제 해석자 내에서 특별한 방식으로 반응하는 성격을 정하기 위해서는 기호에 알려진 어떠한 고정된 성질이 있어야 한다. 따라서 알려진 오브제 작품의 고정된 성질을 지닌 오브제만을 '예술적인 면모를 가진' 기호로 택할 수 있다고 주장할 수 있다. 그러나 우리가 이미 그러한 내적인 고정된 성질이 있다는 것을 부정했기 때문에, 어떤 예술 오브제도 그 자체로 '예술' 기호로서 자질을 가질 수 없다고 제안할 수 있다. 이 경우, 오브제 작품의 의미를 알려진 언어의 규범과 방안에 맞추어야

하며, 그것들이 이 언어로 지정되었기 때문에, 우리는 (이 언어가 어떤 식으로 사용되었든지 그것 때문에 갑자기 아연실색해서가 아니라) 이 언어를 통해 오브제를 선택한다.

따라서, 분석적 미술은 지명된 기의(記意)의 증가가 아니라, 이 지명에 대한 관념적 구조, 즉 기호 작용과 관련이 있다.

예술가의 전통적인 사업 분야는 기호 작용 자체의 용어를 분류하는 것이 아니라, 사용(실천)에 관련되어왔다. 예술가는 그렇기 때문에 이러한 요소들의 상태를 결정하는 하부 구조나 연속성보다 하나의 상징이 되는 요소의 물질적인 효과에 더 몰두해왔다. 관념성의 증가는 도상성의 감소를 의미한다. 분석적 미술은 이 기호학적 모자이크의 '문법적인' 부분들 사이의 연관성을 표현하고자 한다. 즉, 분석적인 생각은 이 사업 분야에서 단지 행동할 뿐 아니라 그것을 설명한다.

이제 우리는 이 기호 과정에 대해, 논리적으로 논쟁의 여지가 있더라도 신중히 발언을 도출해낼 수 있다.

4. 초기의 연구는 (i) 기호 과정에서 관습적인 오브제 작품의 상황은 어떨지, (ii) 이 과정에서 분석적인 예술 구성 개념 자체의 상황은 (있다면) 무엇인지를 밝혀야 한다.

i) C(기호)가 D(해석자)의 E(의미)에 대한 반응을 정한다면, C는 D가 E를 유발하기 위해 알아야 하는 맥락 또는 방안이라고 주장할 수 있다. 따라서 C는 E를 개별화하는 D의 특징을 보여준다. 이제 후자의 사건 E를 오브제 작품이라고 한다면, 이것은 C가 지정한 기표(記標)로서다. 우리는 거의 C를 D가 학습한 언어 규범 또는 '사전'으로 볼 수 있으며, 그러면 E는 이 언어가 '말로 한' 사례이다.

이 점을 감안할 때, 관습적인 의미(E)가 지정되면, C의

모든 문맥과 구문 차원을 따르는 그러한 지시는 관찰할 필요가 있을 뿐이다. 즉, E는 상상할 수 있는 지구상의 어떤 것이 될 수도 있다.

이러한 강력한 시공간의 가능성들은 지정된 기호 과정의 의미론적 확산으로 볼 수 있다. 그러나 그러한 과정의 관념적인 구조는 그것의 구문론적, 실용적 차원을 통해 더욱 보람되게 연구할 수 있을 것이다.

ii) (i)에서 전반적으로 서술한 상황에 따라, 분석적인 예술 구성 개념(즉, 이 논문)을 '작품(artwork)'으로 지정하기를 주장하는 것은 어리석은 일이다. 그러한 주장은 분석적 구성 개념이 기호 작용 어딘가 다른 곳에서 발생한다는 것이다.

따라서 관례적 의미와 양립하려는 대신, 분석적 구성 개념은 그 자체로 기호의 상태를 재현할 수 있다고 할 수 있을 것이다. 즉, '언어'이지만 '용법'은 아니고, 방안이지만 실천은 아니다. 일련의 방안에 따라 지정되기보다, 이러한 구성 개념은 스스로 그러한 방안들을 명시하려 한다. 따라서 그 의미는 '읽기(read in)'보다는 '읽어내는(read out)' 것일 수 있다.

그렇다면 생각해보자. 기호로서 C는 D에서 특별한 방식으로 반응하는 성질을 E로 정한다. 분석적 구성 개념 C는 어떤 물질적인 요소가 아니라, 오히려 D로부터 특정 행동 E에 대한 희망을 지정해야 한다.

그러므로 기호 과정에서 물질적인 요소가 포함되지 않을 때 무엇인가가 '빠졌다'고 생각할 필요가 없고, 오히려 기호 C는 더 이상 의미론적으로 지정적이지 않은 대신 실용적인 방식으로 옮겨간 것이다. 이제 대상 E를 지명하는 데서 그것이 행동 E를 의미한다는 점에서 지정적이지 않고 규범적이다.

마지막으로, 우리는 단순히 '비물질화'로서 물질의

상황을 표현할 수 없다. 오브제는 그 연속체 자체의 기호 또는 개념적인 기호 구조의 근본적인 과정의 변화로 인해 사라진다. 분석적 예술에 대한 이해는 그러한 관념적인 전략에 대한 인식을 얻는 데 있을 것이다.

크리스토퍼 C. 쿡,『순간의 책(자서전적 사실)』, 매사추세츠 앤도버, 1970년. 첫 5쪽.

1844년 11월 21일, 오전 9:40.	1875년 6월 26일, 오전 4:02.
1875년 6월 30일, 오전 6:15.	1883년 3월 2일, 오후 2:00.
1883년 12월 22일, 오전 6:04.	1906년 6월 11일, 오후 1:40.
1932년 5월 28일, 오전 2:05.	1933년 4월 1일, 오후 7:00.
1935년 1월 28일, 오전 5:15.	1938년 8월 17일, 오후 1:50.

크리스토퍼 C. 쿡,『가능성 있는 것들』, 매사추세츠 앤도버, 1970년. "다음 전시들은 매사추세츠 앤도버의 애디슨 미국 미술관에서 제작될 가능성이 있다". 작가가 미술관을 총괄한다.

로저 커트포스,『비주얼북』, 뉴욕, 1970년. 프랑스어 및 영문↗.

얀 디베츠,『울새의 영역/조각 1969년』, 뉴욕, 쾰른: 세스 지겔로우프 & 발터 쾨니히, 1970. 1969년 4월~6월 중 암스테르담에서 제작한 작품에 대한 기록.

조각/드로잉 영역 울새:
1969년 3월 초, 나는 새가 날아서 나의 조각 드로잉을 제어할 수 있도록 울새의 영역을 바꾸기로 결심했다. 이 조각 드로잉은 전체를 다 볼 수 없고, 관객은 오로지 기록을 통해 마음속에서 형태를 재구성해낼 수 있다. 이를 위해서—그럴 수 있다고 예상할 뿐이었다—그 가능성들에

로저 커트포스, 〈'원시' 카드〉(『비주얼북』 겉표지) 중
부분, 1970년.

대해 충분한 안목이 생길 때까지 나는 여러 권의 책(그중 로버트
아드리의 『텃세』, 뉴욕: 델 출판사, 1968년과 데이비드 래크의 『울새의
생활』, 런던: 펠리컨, 1953년)을 읽었다. 나는 영역을 측정하고 개입
등에 대해 사진으로 남길 것 등을 계획했다. 내가 좋을 대로 그
영역을 바꾸고 늘린다는 생각이었다. 나는 생물학적인 사실에는 흥미가
없다. 이 발상은 시각 미술의 한계에 대한 관심에서 생겼다. 나는
모든 준비를 마치고, 새 영역의 형태를 작은 막대를 꽂아 땅에 그린
그림처럼 펼쳐 놓았다. 막대 사이에서 새가 만드는 움직임이 이 조각을
이루었다. 이 작품은 1969년에 구상하고 실현한 생태계 시각화
시리즈 중 하나다. →

크리스토스 디케아코스,『즉석 사진 정보』(1970년 10월 8일), 오타와:
내셔널 필름 보드 오브 캐나다, 1970.

얀 디베츠, 〈울새의 영역〉 중, 1969년.

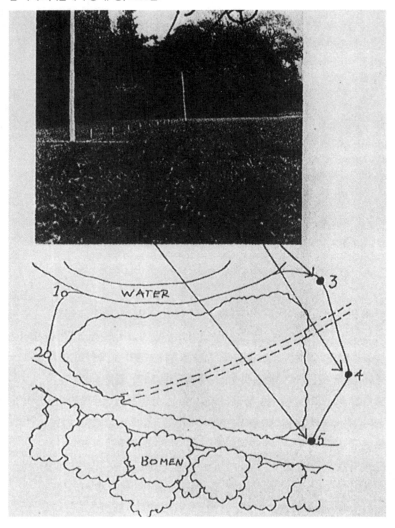

제럴드 퍼거슨,『풍경』, 핼리팩스, 1970년. 복사.

길버트와 조지,『조각가 길버트와 조지가 보내는 메시지』, 런던: 아트포올, 1970. 소책자, 낱장 사진들, '조각가의 샘플': "길버트와 조지는 노래하는 조각, 인터뷰 조각, 춤추는 조각, 신경 조각, 카페 조각, 철학 조각과 같은 당신을 위한 다양한 조각이 있습니다. 연락 바랍니다".
_____,『조각가 길버트와 조지가 종이에 연필로 제작한 묘사 작품』, 런던: 아트포올, 1970.

댄 그레이엄,『몇 개의 사진 프로젝트』, 뉴욕: 존 깁슨.
_____,『1966』, 뉴욕: 존 깁슨.

클로우스 그로,『내가 정신이 있다면』, 튀빙겐, 밀란, 뉴욕: 인터내셔널 에디션스, 1970.

스콧 그리거,『의인화』[로스앤젤레스, 1970년?]. 작가가 다른 작가들의 작품을 의인화해 표현한 사진들.

아이라 조엘 하버,『36개의 집』, 뉴욕, 1970년 3월.
_____,『설문조사』, 뉴욕, 1970년.

더글러스 휴블러,『지속』, 토리노: 스페로네, 1970. 책은 〈지속 작품 1, 이탈리아 토리노, 1970년 1월〉로 구성된다. 시간에 따른 여덟 가지 다른 시스템으로 만든 61장의 사진.

리처즈 자든, [7개의 사진 시리즈], 노바스코샤 핼리팩스, 1970년. 〈신데렐라〉, 〈교통체증〉, 〈안면 각도〉, 〈제자리 뛰기(시뮬레이션)〉, 〈추락〉, 〈만조(시뮬레이션)〉, 〈일몰(시뮬레이션)〉. 첫 세 권과

리처즈 자든, 〈안면 각도〉. "코 밑, 귀 밑의 두 직선을 이마에서 가장 돌출된 점까지 얼굴에 그었을 때 생기는 각도. 골동품 조각에서 안면 각도는 보통 90도다. 일반적으로 지능은 안면 각도에 비례한다고 할 수 있다.

어쨌든 인류 진화의 아래 단계로 갈수록 안면 각도가 줄어든다는 것은 논쟁의 여지가 없는 사실이다". - 쥘 아델린, 『아델린 예술 사전』(뉴욕: 프레데릭 웅가, 1966년), 15쪽.

〈성장률(여아)〉, 〈성장률(남아)〉은 봉투 대신 약간 더 큰 사진 책자로 먼저 출판되었다. ➡

_____, 〈능동적이고 수동적인 상태〉, 핼리팩스, 1970년. 두 부분으로 이루어진 사진.

로버트 잭스, 『12개의 드로잉』, 뉴욕, 1970년.

로버트 킨몬트, 『몇몇 친구들 측정하기』(컬러), 『딱 적당한 크기』, 샌프란시스코, 1970년.

조지프 코수스, 『기능』, 토리노: 스페로네, 1970. "이것은 '개념으로서 예술이라는 개념'의 여섯 번째 조사다".

마틴 멀로니, 『분수』, 버몬트주 브래틀버로: 프레스 워크, 1970. 『외피』, 날짜 없음.

마리오 메르츠, 『피보나치 1202』, 토리노: 스페로네, 1970.

마이클 모리스, 『알렉스와 로저, 로저와 알렉스』, 오타와: 내셔널 필름 보드 오브 캐나다, 1970.

리처드 올슨, 『16개의 문장』, 샌프란시스코, 1970년.

오토 피네, 『더 큰 하늘(해야 할 일들과 바람 설명서)』, 매사추세츠 캠브리지, 1970년.

앨런 루퍼스버그, 『23개의 작품과 24개의 작품』, 로스앤젤레스: 선데이 퀄리티, 1970.

에드워드 루셰이, 『부동산 기회』, 로스앤젤레스, 1970년.

J. M. 사느주앙, 『콘크리트 공간 소개』, 파리: 마티아스 펠스 에디션, 1970.

제프 월, 『풍경화 설명서』, 밴쿠버: 브리티시컬럼비아 대학교 미술관, 1970. 52쪽 책자, "진행 중인 작업에서, 또 작업을 위한" 사진과 글.

로런스 위너, 『흔적』, 토리노: 스페로네, 1970. 이탈리아어 번역과 함께 다음 단어들 각각이 책의 한 페이지다.
Reduced Flushed Marred Ruptured Greased Mashed Fermented Notched Smelted Smudged Painted Mined Bracketed Cabled Locked

Mucked Mixed Bleached Demarked Thrown Breached Secured Turned
Removed Tossed Sanded Poured Transferred Glued Ignited Diverted
Affronted Abridged Cratered Shattered Pitted Placed Spanned Dug
Displaced Sprayed Stained Translated Bored Dragged Folded Split
Shored Strung Obstructed

클로우스 호네프, 『콘셉트 미술』, 『쿤스트』 10권, 38호, 2분기 특별호,
1970년. 글, 연대표, 참고문헌, 선택한 글들, '콘셉트 미술에 대한 열
가지 질문'—디베츠, 피셔, 지겔로우프의 대면 토론, 위르겐 하텐과의
전화 토론, 브라운, 그로, 울리히의 서면 토론.

마샤 터커, 『로버트 모리스』, 뉴욕: 휘트니 미국 미술관, 프래거 출판사,
1970.

『예술가와 사진』, 뉴욕: 멀티플스 갤러리, 1970. 로런스 앨러웨이의
글(『스튜디오 인터내셔널』 1970년 4월호에서 재인쇄). 보크너,
크리스토, 디베츠, 곰리, 그레이엄, 휴블러, 캐프로, 커비, 르윗, 롱,
모리스, 나우먼(그의 책 『L A AIR』), 오펜하임, 로우션버그, 루셰이,
스미스슨, 브네, 워홀의 작품이 든 커다란 상자. 다음은 사진 조각의
보드지 모형에 따르는 마이클 커비의 「성명서, 1969년 5월 10일」 중
발췌 **↗**.
　　내 작품에서 사진의 주된 용도는 조각 작품을 그 주변 공간에
'끼워 넣기(embed)' 위한 것이다. 사진은 작품을 '통해' 찍거나—한
장은 조각을 제자리에 놓고, 다른 한 장은 조각을 제거한 상태에서
찍는 방식으로 두 장을 찍으면 견고한 구조물도 가능할 수 있다—또는
사진기를 조각 표면 위에 놓고 마주하지 않은 채 찍을 수 있다. 후자의
과정은 내가 '거울' 사진이라고 부르는 것으로, 공간의 직접적인
'반향'이다. 완성된 구조물에 장착했을 때, 사진은 작품이 바깥을 향해
그것이 있는 환경을 가리키도록 한다. 사진 속 정보는 심리적, 미적인

마이클 커비, 〈퐁네프: 우주에서 사면체 구성〉,
1970년. 뉴욕 멀티플스 제공.

내용을 파괴하지 않고는 정확한 위치에서 움직이지 못하도록 작품을
'끼워 넣는' 것으로 실제 대응물과 연관된다.

　사진과 그 주제를 함께 의식하면, 그 사이에 연관성이 존재한다.
끼워 넣기 조각의 사진이 그 주제를 '겨냥하기' 때문에, 나는 그 관계를
둘을 잇는 직선이나 광선(적외선 탐조등처럼 보이지 않는 광선 같은
것)으로 개념화한다. 나에게는 이 작품의 물리적인 구조가 이러한
정신적인 요소들로 이루어진다. 부분적으로, 그 형태는 감지할 수
없다. 예를 들어, 〈유리창의 사각형〉은 사각형의 네 모서리만으로

이루어지는데, 둘은 내 아파트 바깥에, 그리고 나머지 둘은 안쪽에 고정되어 있다. 각 모서리의 절단된 앞면이 있는 거울 사진들은 반대편 모서리와 그 뒤의 세부를 보여주며, 직사각형 총 네 면을 완성한다. 그중 두 면이 창문을 통과한다.

따라서 사진은 공간에서 연결하고 선을 만들 수 있지만, 또한 존재하지 않는 것을 가리켜 더 이지적인 방식으로 거리를 연결할 수 있다. 체계적으로 이용했을 때 이런 식의 관계는, 예를 들어 먼 거리에서 시각적인 맥락의 영역 너머에 있는 같은 작품의 두 부분을 연결할 수 있다.

모든 끼워 넣기 작품은, 훨씬 더 크고 어느 정도 이지적인 구조물을 만들기 위해 실제 물리적인 사물이 사용되었다. 이 조각은 단지 바라보아야 하는 덩어리나 형태이기보다 개념적인 사고로 사용하는 기계 혹은 도구다. 자나 현미경과 같은 도구를 결과가 나오기 전에 적극적으로 사용해야 하듯이, 이 작업들 역시 이해하기 전에 시각적인 도구로 사용해야 한다. 이것은 시간이 걸리는 과정이고, 나는 기본적으로 내 작업이 사색적이라고 생각한다. (…)

내가 관심을 갖고 있는 사진의 또 다른 면은 시간과의 관계다. 흔히 얘기하듯 사진은 연속의 순간을 '포착한다'. 사진을 찍자마자 그것은 '지난 것'이 된다. 어떤 상황이나 관계에서는 이러한 사실이 악용될 수 있다. 하나의 사진은 공간의 또 다른 지점뿐 아니라 또 다른 시간을 가리킬 수 있다. 예를 들어, 끼워 넣기 조각의 사진에 나타나는 것은 종종 옮기거나 새로운 것이 추가된다. 사진은 더 이상 그 환경에 어울리지 않는다. 이것이 작품에서 시간이 직접적으로 표현되는 여러 방식 중 하나다.

『**파업 작품**』, **1/70, 2/70, 3/70, 시카고 미술학교, 1970년. 학교 관련 학생들과 예술가들의 작품을 담은 소책자.**

『스테이트먼트』1호, 1970년 1월. 데이비드 러시튼, 필립 필킹턴 편집, 영국 코번트리: 애널리티컬 아트프레스. "이 잡지는 [란체스터 폴리테크닉] 미술학부 1학년에 재학 중인 학생들의 작품으로 구성되고, 1년에 두 번 제작된다. 기사는 다음의 과정에서 다룬 다섯 가지 학습 분야(미술 이론, 시청각, 인식론, 낭만주의, 기술) 내에서 시작된 작품을 통해 지정하거나 개발한 주제에 대해 썼다. 기고: S. 비비, K. 롤, G. 마일슨, P. 필킹턴, D. 러시튼, C. 윌스모어.

《955,000》, 밴쿠버 브리티시컬럼비아 대학교 학생회관 건물, 밴쿠버 아트갤러리, 1970년 1월 13일~2월 8일. 시애틀의 《557,087》(1969년 9월, 211쪽 참조) 연작. 42개의 전시 도록 카드를 더함. 3명의 작가를 더함: 크리스토스 디케아코스, 알렉스 헤이, 그레그 커노. 2개의 참고문헌 카드를 더함. 시애틀에서와 마찬가지로 전시는 도시 전반과 그 주변, 실내 장소 두 곳에서 열렸다. 테드 린드버그, 『아트 캐나다』 1970년 6월; 존 라운즈, 『밴쿠버 프로빈스』 1월 12일, 1월 16일, 1월 19일; 샬럿 타운센드, 『밴쿠버 선』 1월 2일, 1월 14일, 1월 16일 리뷰.

《성막》, 덴마크 훔레백 루이지애나 미술관, 1970년 1월. 전시에 대한 『루이지애나 레비』의 특별호, 10권 3호, 페르 키르케뷔, 존 후노우 편집(덴마크어). 참여 작가: 보이스, 디베츠, 롱, 파나마렌코. 글: 보이스에 대해 마우어, 슈트렐로브, 크리스티안센. 다른 작가들은 글 또는 사진으로 참여. 보이스가 그의 학생 프로그램에 관해 쓴 글(1968년).

토마소 트리니, 「작업에서 변화하는 개념적 태도」, 『제나이오 70』, 볼로냐, 1970년 1월(볼로냐 비엔날레를 위해).

1970년 1월 1일: 이 시점에서 위대한 그리스월드(Grisworld)의 작품과

그 광범위한 의미가 드러났다. 그의 과학적인 완벽론 프로그램에서 후일 그의 방식으로 만든 개념적이고 비물질적인 작업의 난해한 의미를 예상했다는 것이 분명했다. 그의 작업은 토템 제작자의 전통적 방식과 같이 지속적이고 신중히 간과된다.

프레데릭 바셀미. 1970년 1월~2월의 두 작품.

<div align="right">날짜: 1970년 2월 2일</div>

시퀀스에 관하여

 3 가지 개별 작품:

1. 있음, 물리적 및/또는 정신적 상태 배고픔

2. 있음, 물리적 및/또는 정신적 상태 먹음

3. 있음, 물리적 및/또는 정신적 상태 배고프지 않음

생략 4. 있음, 물리적 및/또는 정신적 상태

생략 5. 있음, 물리적 및/또는 정신적 상태

생략 6. 있음, 물리적 및/또는 정신적 상태

각 작품은 특정 상태의 기간 동안 일어나는 모든 것을 포함하고 받아들이지만, 결정하지 않는다.

각 작품은 개인적으로만 완성할 수 있고, 그렇게 함으로써 지정된 조건에 따라 구분되는 잠재적인 영역으로 존재한다.

F. 바셀미, 1970년 2월 4일의 글에서 발췌.

최근 나는 대부분 정보를 인지하도록 제시하는 대신, 보는 방식과 인지의 과정을 개인에 두는 작업을 해왔다. 그러나 내가 작품 또는 무엇인가를 만든다고 하기 위해서는 어떤 발표 방식(presentation)이 필요하다. 모든 발표 방식에는 정보가 포함되기 때문에, 각각의 이러한 방식에도 정보가 들어 있다. 그러나 이 정보는 대상 또는 대상의 대체물이 하는 중심 역할을 거부하는 것이다. '있음(being)' 작업에서 정보는 주변부적이거나(북향, 남향 등), 어쩔 수 없이 중심적이고,

DATE: February 6, 1970
SUBSTITUTION: 15

INSTEAD OF MAKING ART I ___filled___
out this form.

프레데릭 바셀미, 〈대체 15〉, 1970년 2월 6일.

불가피한 것이다(피곤하다, 상쾌하다 등). 따라서 이것은 진지한 연구로
쉽게 받아들일 수 있는 그런 종류의 정보가 아니다. 이 작품의 '예술'
또는 '의미'는 제시된 정보에서 직접 드러나는 것이 아니라, 관객이 각자
개별적으로 추론해야 한다. 이러한 작품들을 통해 나는 사람들에게
보고 경험하거나 생각할 거리를 제시하려는 것이 아니다. 예술의
맥락을 정의하는 데서, 어떠한 의미를 추론할 수 있게 만드는 조건을
제시하려는 것이다.

피터 허친슨, 〈파리쿠틴 화산〉, 1970년 1월. 2월 14일~3월 31일
뉴욕 존 깁슨 갤러리에서 열린 '생태학적 작품'에 대한 전시에 쓰인
오프셋 인쇄. 이 화산 분화구의 빵과 색을 입힌 곰팡이 작품 제작에 대한
설명➡.
　　이 프로젝트는 빵을 놓고 한번 적신 다음, 바위와 태양의 증기와
열기가 나머지 일을 맡아 하는 것이었다. 나는 많은 양의 곰팡이가 자랄
것을 기대했고, 그 부분들이 내가 찍을 사진에서 볼 수 있을 만큼 크기를

피터 허친슨, 〈파리쿠틴 화산〉, 빵과 곰팡이 204kg, 길이 76m,
1970년. 존 깁슨 커미션스.

바랐다. 그 사이 나는 빵을 비닐로 덮고, 표면에 물을 응결시켜 곰팡이가
자라기 좋은 과포화된 환경을 만들 것이다. 사실상 여태까지 거의 살균
상태로 곰팡이나 심지어 지의류도 자라지 못했던 환경에 온실 환경을
만들게 될 것이다. (…)

빵에 곰팡이가 피는 것이 특별한 일은 아니다. 어떤 과학적인
의미에서 했던 것이 아니다. 나는 다른 여러 가지 시도—색의 변화를
통해 결과를 명확히 볼 수 있는 정도에서, 미생물을 대우주의 풍경과
나란히 놓아 보기 위해—를 하고 있었다. 또한 성장에 필요한 요소들은
있지만, 성장이 가능하게 하려면 활용도에 미묘한 변화가 필요한 환경을
택했다. 화산의 토지는 어떤 의미에서, 살균과 재구성이 이루어진 후에
지구의 심층 지각에서 밀려나온 새로운 물질이다. 이것은 초창기 지구
풍경과 유사하며, 곰팡이와 조류가 오늘날 고등 동물과 곤충이 차지한
육지에서 지배적인 역할을 했던 선캄브리아대와 같은 초기 지질학

시기와 관련 있다. 오늘날 바다에서 화산이 나타나면, 먼저 박테리아, 곰팡이, 조류()가 대량 서식한다. 초기 선사시대의 이러한 상태는 끊임없이 되풀이된다.

제럴드 퍼거슨, 『제안서: 구체시인들을 위한 사전』. 28개 부분, 각 부분은 같은 길이의 단어로(알파벳 순) 나열되었다. 핼리팩스, 1970년 1월 28일.

1월 12일~29일, 뉴욕 스쿨 오브 비주얼 아트 갤러리: 솔 르윗이 전시 감독을 맡고, 홀리스 프램튼과 마이클 스노에게 각기 춤 동작을 순차적으로 연구해 기록하기를 부탁한다. 머이브리지에 대한 오마주.

우르줄라 마이어, 「죽은 토끼에게 어떻게 그림을 설명할 수 있을까」, 『아트뉴스』 1970년 1월. 요제프 보이스와의 대화를 바탕으로 함.
　〈죽은 토끼에게 어떻게 그림을 설명할 수 있을까〉에서 보이스는 자신의 머리를 꿀과 금박으로 덮어 스스로 조각이 되었다. 그는 죽은 토끼를 두 팔에 안고 "그림으로 데려가 토끼에게 보이는 모든 것에 대해 설명해주었다. 나는 토끼가 발로 그림을 만질 수 있게 해주었고 그동안 그림에 대해 이야기했다. (…) 내가 토끼에게 설명한 이유는 사람들에게 설명하는 것을 별로 좋아하지 않기 때문이다. 물론 여기에 일말의 진실이 있다. 토끼는 많은 고집 센 이성주의 인간보다 더 많이 이해한다. (…) 나는 토끼에게 정말 중요한 것이 무엇인지 이해하기 위해서는 단지 그림을 살펴보기만 하면 된다고 말했다. 토끼는 아마 방향이 중요하다는 것을 사람보다 더 잘 알 것이다. 토끼는 급회전을 할 수 있지 않은가. 그리고 사실 그 외에는 아무 관련이 없다".

미셸 클로라, 「개념적인 오해」, 『스튜디오 인터내셔널』 1970년 1월.

진 립맨, , 「돈을 벌기 위한 돈」, 『아트 인 아메리카』 1970년 1~2월.

주로 돈에 관한 작업에 대해: 키엔 홀츠(1달러에서 1만 달러의 가격에 판매된 글자 수채화 시리즈), 모리스(휘트니 미술관의 《반환상》전을 위해 만든 50달러 투자 대출 작품), 레스 러바인(〈수익 구조 1〉 주식 500장에 대한 수익과 손실). 리 로자노의 〈현금 작업〉(작가의 작업실에 오는 방문객들에게 돈을 주고 그 반응을 기록)과 〈투자 작업〉(1968년 12월 작가가 받은 기금을 투자)은 돈에 관한 초기 작품들이었다(1969년 4월 3일, 1969년 1월 15일). 더글러스 휴블러는 먼 훗날까지 계속 작동하는 돈에 대한 작업을 했다.[2]

카트린 밀레, 「개념미술」, 『아르 비방』 1970년 1월.

해럴드 로젠버그, 「예술계: 비미학화」, 『뉴요커』 1970년 1월 24일.

『아트 앤드 랭귀지』 2호, 1970년 2월, 코번트리. 기고: 코수스(미국판), 앳킨슨, 베인브리지, 볼드윈, 바셀미, 브라운-데이비드, 번, 하이런스, 허렐, 매케너, 램즈던, 마이클 톰슨, 「개념미술: 범주와 행동」.

우리는 놀랍지만 불가피한 결론에 도달했다. 즉, 박식하고 학자적이며 중립적이고 논리적이고 근엄하고 심지어 배타적이기까지 한 개념미술 운동은 사실상 최고위층의 권력에 대한 적나라한 시도, 즉 현재 우리 사회 구조의 최상층에 있는 집단에서 사회의 상징에 대한 통제권을 장악하려는 싸움이다.

조지프 코수스, 「미국판 편집자의 서문」.

현재 미국에서는 예술 활동이 세 가지 분야에 주력하고 있다고 볼 수 있다. 나는 토론을 위해 이것을 미적(aesthetic), 반응적(reactive), 개념적(conceptual)이라고 부르겠다. 미적 또는 '형식주의' 예술과 비평은 (영국의 추종자들과 함께) 미국 동부에서 작업하는 저자와

2. 작가가 1달러 지폐 100장에 이니셜을 새긴 작업 〈Duration Piece #13, North America-Western Europe〉(1969)—옮긴이

예술가 작가 집단과 직접적으로 연관된다. 그렇다고 이것이 결코 그 사람들로 제한되는 것은 아니며, 여전히 대부분의 일반 대중이 전반적으로 가지고 있는 생각이기도 하다. 이러한 생각이란 클레멘트 그린버그가 말했듯, "미적 판단은 정해져 있고 즉각적인 예술 경험 안에 있다. 그것은 동시에 일어나며, 반추나 생각으로 나중에 다다르는 것이 아니다. 미적 판단은 또한 자발적이지 않다. 우리는 설탕이 달거나 레몬이 시다는 것을 선택할 수 없듯이, 작품을 좋아할지 말지를 선택할 수 없다".

그렇다면 예술적으로 이 작품(회화 또는 조각)은 단지 비판적 담론에 대한 '바보 같은' 주제(또는 신호)일 뿐이다. 작가의 역할은 하인이 명사수 주인을 보조하며 표적 원반을 공중에 던지는 것과 별반 다르지 않다. 이것은 미학이 의견이나 지각을 고려한다는 점에서 이어지며, 경험이 즉각적이기 때문에 예술은 단지 인간이 명령한 지각적 효과를 위한 근거가 될 뿐이고, 따라서 시각적(그리고 그 외) 경험의 자연 공급원(natural sources)과 평행(그리고 경쟁)한다. 예술가는 술어(predicate)를 만드는 목수일 뿐이고 예술의 제안을 '구성'할 때 (전통적인 역할에서 평론가의 기능과 같은) 개념적인 일에 참여하지 않는다는 점에서, '예술 활동'에서 빠져 있다. 만약 미학이 지각에 대한 토론을 맡고 예술가는 단지 자극을 구성하는 것에만 관여한다면, 그는 따라서—'예술로서의 미학'이라는 개념에서—개념 형성에 참여하지 않고 있다. 시각적 경험, 정말 미적 경험이 예술과 분리되어 존재할 수 있는 한, 미적 또는 형식주의 예술의 조건은 바로 예술의 제안에서 특정 술어의 기능을 검토한 개념에 대한 논의 또는 생각과 같다. 다시 말해, 예술 미학의 회화나 조각으로서 가능한 유일한 기능은 예술의 제안 내에서 발표 방식에 참여 또는 탐구하는 것뿐이다. 이러한 논의 없이는, 순수하고 단순한 '경험'이다. 이것은 예술적 맥락의 영역에 왔을 때에야 (예술 안에서 사용하는 다른 재료들과 마찬가지로) '예술'이 된다.[#1] [주석은 이 글의 마지막에 달린다.]

내가 '반응적' 예술이라고 부르는 것에 대한 토론은 필요상 짧고 간단히 하겠다. 대부분의 경우 '반응적' 예술은 상호 참조, '진화', 허위 역사, '개인 숭배' 등의 20세기 미술의 아이디어서 나온 폐기품이다. 대부분은 불안에 시달리는 일련의 맹목적인 행동으로 쉽게 설명할 수 있다.

이것은 부분적으로 내가 예술가의 '방법'과 '이유'의 과정이라고 부르는 것을 통해 설명될 수 있다. '이유'는 예술적 아이디어를 가리키고, '방법'은 예술적 제안에서 이용되는 형식적인(종종 재료) 요소(또는 내가 나의 작업에 대해 부르듯이 '발표의 형식')를 가리킨다. 예술적 아이디어(즉, 예술 본질에 대한 그들 자신의 탐구)를 고안해낼 수 없거나 관심이 없는 많은 사람들이 기본적으로 '방법'으로 영감을 받은 작품에 '이유'의 분위기를 내기 위해 '자기 표현', '시각적 경험'과 같은 개념을 사용해왔다. 그러나 '방법'의 측면에 집중한 작품은 어쩔 수 없이 여러 가지 가능한 것 중 오직 하나의 선택된 '형식적인' 결과에 대한 표면적이고 필연적인 몸짓 반응을 하고 있을 뿐이다. 또한, 예술의 개념적인(또는 '이유') 본질에 대해 부인하는(또는 무지한) 것은 예술적 우선 사항에 대해 언제나 원시적이거나 인간 중심적인 결론을 따르게 된다.[2]

'방법' 예술가는 예술을 기술에 관련시켜 예술 활동을 '방법'의 구성이라고 생각하게 된다. 그가 작업하는 틀(framework)은 이전 예술 활동의 형태상의 특징만을 고려하는, 외부에서 제공된 역사적인 것이다. 이러한 반동적인(reactionary) 충동이 우리에게 일종의 비자발적인 예술의 인플레이션을 남겼다.

따라서 형식주의자와 '반응' 작가의 유일한 실제 차이점은 형식주의자들이 예술 활동은 '방법'의 구조 전통을 엄중히 따르는 것이라고 믿는다는 것이다. 반면 '반응' 예술가들은 예술 활동이 '장기적인'(또는 전통적인) '방법' 구성에 대한 '방법' 구성보다, '단기적' 또는 바로 앞선 '방법' 구성에 의한 '열린' 해석(그리고 그에 따른 반응)에

있다고 믿는다. 그러나 '방법' 구조에 대한 두 해석 모두 여전히—다소 세련된 형식으로—예술적 제안의 기능적인 면보다는 형태적 특징과 관련이 있다.

기자들이 '반예술', '대지미술', '과정미술' 등으로 부르는 예술의 제안은 대부분 여기서 내가 '반응적' 예술이라고 부르는 것들이다. 이러한 예술이 시도하는 것은 여전히 '아방가르드'로 남아 있으면서, 전통적인 예술 개념을 참고한다. 한 발은 역사적인 연속성을 유지하기 충분할 정도로 안전하게 물질(조각)과, 또는 시각(회화)의 영역에 담근 채, 다른 한 발은 새로운 '움직임', 그 이상의 '돌파구'를 찾아 다닌다. 이러한 예술이 어느 정도 예술의 전통적 형태학과 연결되어 있고자 하는 이유 중 하나는 미술 시장이다. 현금 지원은 '상품'을 요구한다. 이것은 언제나 예술의 제안이 전통에서 독립하는 것을 무효화시키는 것으로 끝난다.

최종 분석에서 이러한 예술 제안은 회화나 조각으로 얼버무려진다. 야외(사막, 숲 등)에서 작업하는 많은 예술가가 이제 갤러리와 미술관에 크게 확대한 컬러 사진(회화)이나 곡물 자루, 흙 더미, 심지어 한번은 뿌리째 뽑은 나무(조각)를 그대로 가져오기도 했다. 이것은 예술의 제안을 보이지 않는 것으로 망쳐버린다.

내가 개념적이라고 부르는 가장 엄격하고 급진적인 극단에 있는 예술은 예술의 속성에 대한 탐구를 바탕으로 한다. 따라서, 이것은 단지 예술의 제안을 구성하는 활동뿐 아니라, '예술'이라는 개념의 모든 측면에 대한 모든 의미에 관해 계획하고 생각해낸다. 초기 예술에서는 지각과 개념의 내재적 이중성으로 인해 중개인(비평가)이 유용해 보였다. 이 예술은 비평가의 역할도 추가되어 중개인이 불필요해졌다. 예술가-비평가 관객이라는 또 다른 시스템이 존재했던 이유는 '방법' 구성의 시각적인 요소들이 예술에 오락적인 면을 부여했기 때문이고, 따라서 관객이 존재했다. 개념미술의 관객은 주로 예술가들이고, 이때 참여자 외의 관람객은 존재하지 않는다. 그러면 예술은 어떤 면에서,

관객 없는 과학이나 철학만큼 '진지해진다'. 이것은 우리가 정보가
있는가 여부와 마찬가지로, 흥미롭거나 그렇지 않다. 이전에는 예술가의
'특별한' 지위가 그를 단지 쇼비즈니스의 제사장(또는 주술사)으로
강등시켰다.[#3]

그렇다면, 이 개념미술은 예술 활동이 단지 예술적 제안의 틀을
만드는 데 그치지 않고, 나아가 어떤, 또는 모든 (예술) 제안의 기능,
의미, 사용을 조사하고, '예술'이라는 개괄적 용어의 개념 안에서
이것들을 고려하는 일이라는 것을 이해하는 예술가들의 탐구다. 그리고
또한 그들은 예술가가 자신의 예술 제안들의 개념상 의미를 구축하기
위해 예술 평론가나 필자에 의존하고, 또 그들의 설명을 입증하는 것은
지적으로 무책임하거나 순진무구한 신비주의라는 것을 이해한다.
예술에 대한 이러한 생각의 근본은 과거, 현재, 또 작품 구성에 사용된
요소들에 관계없이 모든 예술의 언어적인 속성을 이해하는 데 있다.[#4]

여기서 내가 묘사한 미국의 '개념' 미술에 대한 개념은 나 자신의
정의이며, 물론 지난 몇 년 동안의 내 작업에 관련된 것이라는 사실을
인정한다. 그러나 이것은 도구의 선택, 방법론, 또는 예술 제안처럼
다양한 우리의 예술 탐구에 있어 적어도 가장 일반적인 측면들에서
미국과 영국의 개념미술 작가들 사이에서 합의가 이루어진, 여기, 가장
'엄격하고 급진적인 극단'에 있다.

'엄격하고 급진적인 극단'과 내가 앞서 반응 미술이라고 부른 것
사이에 상당한 예술 활동이 있다. 미 대륙에서 활동하는 예술가들에
대한 나의 글은 가능한 전자에 관련된 것이지만, 안타깝게도 그러한
활동의 양으로 인해 그러한 글만을 고려할 수는 없다.

주석[작가는 이 버전에서 세 가지를 생략했다.]
 1. 비평가들 사이에 표현주의와 같은 생각 없는 미술 운동이
 인기가 있고, 뒤샹, 라인하르트, 저드, 모리스와 같은 '지적인'
 예술가들이 전반적으로 무시당한다는 것을 이해하기 시작한다.

2. 최근 예술가들은 '방법'이 종종 구매할 수 있는 것이고, 그 '방법'의 구매성은(그리고 그에 따른 '방법' 구성의 '몰개인화') '개인적인 터치' '이유' 구성을 위해 기능할 때에만 부정적으로 비인격적이라는 것을 깨닫기 시작했다.

3. 이 문제의 한 측면은 형식주의와 '반응' 미술에 대한 우리의 앞선 토론에서 근본적이었던 것이다. 그것은 20세기 미술에서 평론가가 예술가에게 감독, 심지어 부모와 같은 역할을 맡은 것, 즉 미술관과 화랑 종사자들이 떠맡은 제도화된 우월감, 그리고 지적 파산과 기회주의를 낭만화시키기 위해 예술가들 스스로 지녔던 독특한 능력과 관련된다.

4. 이러한 이해 없이 '개념적인' 발표 방식은 제조된 스타일, 우리 주변에 점차 많아지는 그러한 작품들에 다름없다.

아트 앤드 랭귀지(앳킨슨, 베인브리지, 허렐), 「지위와 우선권」, 『스튜디오 인터내셔널』 1970년 2월. 두 파트로 구성, 파트 II에서 발췌.

"내가 horse(말)라는 단어를 사용하든, steed(승마용 말)이 또는 carthorse(수레 끄는 말) 또는 mare(암말)라는 단어를 사용하든 그 생각에는 차이가 없다. 주장하는 힘(assertive force)은 단어의 차이 이상 확장되지 않는다. (…) 문제의 핵심과 관련 없는 차이를 무시하는 것은, 필수적인 것을 구분하는 것만큼 중요하다. (…)

"생각은 비현실적인 것이 아니지만, 그것의 현실은 사물의 현실과는 꽤 다른 종류의 것이다. 그리고 적어도 우리가 아는 한, 그 효과는 생각하는 사람의 행동으로 발생하고, 그렇지 않다면 효과가 없을 것이다. 그러나 생각하는 사람은 그것을 만들지 않고 있는 그대로 받아들여야 한다".—고틀로프 프레게, 「생각: 논리적 탐구」, A. M and M. 퀸턴(번역)(『마음』vol. 65, 1956, p. 296, p. 311).

이것은 훌륭한 다중 대상 이론에 도달하기 위해 거리를 두는 시도처럼 보일 수 있다. '오컴의 면도날'을 염두에 두고, 필요한

경우에만 개체 증식에 관여할 것이다.

이것이 역사의 문제라면, 특히 이른바 형식주의자라는 일부 비평가가 액어법(zeugmas, 또는 적어도 일종의 범주적 오인)을 말하는 것에 대해 ('분석적인' 오만함에서) 책임이 있는 단순히 텐³ 같은 것 이상이다. 그들은 의도적으로 편향된 의미론적 오류, 그러니까 부류에 속하는 요소의 수를 세는 과정에서 생기는 단순한 실수가 아닌 오류를 범할 수 있다.

범주적인 책무(categorical commitment)에 대한 '효과적인' 판단이 있다는 가정은 대부분의 구조적 체계(constructural edifice)의 핵심이다. 어떤 면에서 이것은 이론적, 역사적, 평가적 사고에 '실용적인' 의미를 더한다. 또한 그렇지 않다면 부족했을 입장의 범주적인 책무에도 의미를 더한다. 사실상 '실행 가능성(practicalities)'#1에 대한 판단에는 '경험적(empirical)' 가능성과 함께 범주적으로 알려진 가능성에 대한 판단 또한 포함된다(여기서 '경험적'이란 때로 관찰하고 해석해야 하는 일에 직면하는 한 정당하게 사용된다). 구조적 가능성에 대한 평가는 그중 일부가 범주적으로 '실행 가능'하다는 것을 전제로 한다. (…)

임기응변의 범주적 사고와 그 이론적 난해함 사이의 관계에 대한 분석은 거의 없었다. 반쯤 감추어진 상태에서 마주한 어려움 중 하나는 타동사가 아닌 (범주로서) 구별 불가능성에 대한 개념이다. (…)

많은 비평가와 예술가들이 그럴듯한 조작주의(operationism)를 가장하는 부류의 요소에 대한 단순한 주장을 진지하게 받아들이게 된다. 요점은 예술 작품의 존재론적 범주의 상태가 중요한 (예술로서) 작업과 이론화의 존재론적 범주의 책무와 함께 필요한 경우 변경될 수 있다. 따라서, '예술 작품'에 (대략적인) '적용'의 '범위'가 있다.

이것의 결과로 인해 발생한 문제는 별로 없다. 예술 작품을 동일한 대체 부류로 구분하는 데 도움이 되지 않더라도 상관없다. 예술 작품이 가상의 실체로만 취급된다면 어느 것도 특히 도움이 되지 않는다. 그러나 가상성은 범주적 복잡성 중 하나만 알려주지 않는다. '…예술'

　　　　　　3. 이폴리트 텐—옮긴이

또는 '예술…'이라는 개념은[2] 예술 작품이 명목상으로 언급될 때, 즉 그것들이 단지 의도적인 구조를 갖고 있다고 생각할 때, 꽤 분명한 확장적인 실체로 간주될 때, 있는 그대로 간접적으로만 언급될 때(테리 앳킨슨의 에세이 「서니뱅크」 등) 작동할 수 있다. 지금까지 서서히 다가오는 일종의 본질주의를 드러내고 있는 듯한, 저항적이고 물리적인 '오브제'에 대한 집착을 주장하기 위해 '형식주의자'들을 과업에 맡길 수도 있겠다. (…)[3]

애드 라인하르트의 격언[4]은 (아마 서로 양립하지 못하는 많은 이론들의 표준구로) 몇 안 되는 자연어의 진정한 동어 반복 중 하나일 것이다.[5] 그것이 계시처럼 다뤄지는 것은 이상해 보인다. (…)

언어의 중개자로서, 우리는 용어를 단지 표면적으로 적용하도록 배우지 않는다. 퀸턴 교수가 지적했듯이, 순전히 표면적인 상황에서, 공존성과 동의어 사이에 이해할 수 있는 구별은 거의 없을 것이다. 정의 자체가 문제가 될 것이다.[6]

설명이 오용되는 경우는 애매함의 자명성에 호소하는 문제뿐이 아니다(즉 여기서 '혼란스럽다'는 것은 같은 문장에서 다른 유형의 두 가지에 적용된다). 개념이 작용할 수 있는 것으로 간주되려면 적절한 맥락에서 어느 정도의 적용 범위가 있어야 한다는 것은 매우 분명하다. 만약 채택하거나 적용한 모든 가설 등이 범주 오류라면, 단지 구문적인 적용 외에는 인지적인 가치가 있는 것으로 여겨지지 않을 것이다.

현학적인 범주 혼동은 일관성이 있거나 없지만, 다시 말하지만 일부 구문의 조작성은 유지할 수 있다. 작품 등의 맥락에서 적절한 것은 어떤 해명의 절차로 (…) 질적인 유추라는 점에서 설명되지 않는 우선 순위의 개념이 중요할 수도 있는 상황의 여러 복잡성을 잘 드러낼 수 있는 절차다. 범주의 정확성에 대한 어떤 이론이 있어야 할 것이다. 현재 문맥에서는 위반을 처리할 선택권이 없고(보통 두 가지가 있다)— 여기서 잘못 관리된 순서는 계산에 나타나지 않으며, 심지어 그것을 버리는 문제도 아니다. 이 수준에 대한 해명은 분류학적으로—또는

8×75 장거리 용어를 좋아한다면 존재론적으로—드러난다. 이것은 또 다른 것을 나타내며, 즉 구조이거나 개념적인 체계는 분류학적인 것과 동형(isomorphic)이다. (…) 사용상 중요한 오브제 작품의 부류는 이론의 코퍼스와 관련해 오브제 작품이라고 잘못 말할 수 있는 개체의 부류로 제한된다.

이것은 단지 특권이 있는 질문들을 보류하거나 우회하는 것이 아니며, 언어 계층에 호소하는 문제도 아니다. 오히려 주장은 구성하는 것 등이고, 평가 절차는 하나의 중요한 패러다임의 검사로 검토되지 않는다. 프레게를 따르자면, 행동이 있지만 상호 작용은 없다.

주석[이 버전에서 한 가지가 생략되었다.]

1. '실행 가능성'은 사용상 또는 이론적으로 중요한 가능성 같은 것들을 전달하고자 의도했다.
2. 전자를 '…작품(work of…)', 후자를 '…오브제(…object)' 등으로 채우라.
3. 일종의 약화된 '본질주의'가 일종의 조작주의로 보일 경우 잘 받아들여질 수 있다. 그리고 이것의 결과는 어떤 예술을 구성하는 것 등의 코퍼스도 조지프 코수스의 '분석성(analyticity)' 은유를 부정하거나, 부정당할 수도 없다는 것이다.
4. 최근 기사에서 특히 조지프 코수스가 인용했다.
5. 정보성이 있는 것은 보통 자연어에서 분명한 '동어 반복' 안에 숨어 있다.

 그것이 무엇인지에 대해 주의하는 일종의 조작주의("조작에 따라 개념이 달리 정의된다". 팹, '의미론과 필연적 진실' 등 비교)가 드러날 때 도움이 될 것이다. 70년대 이념의 조각은 이것을 무기력한 변증법적 방식으로 위장한다.
6. A. M. 퀸턴은(P.A.S, vol. 64, 1963-64, p. 54) "등가개념을 가진

표면적으로 학습된 용어의 의미가 달라야 한다고 생각할 수 있다. (…) 학습자는 두 가지의 그러한 등가개념을 서로 다른 반복적인 측면이나 그와 관련된 공통된 상황의 특징과 연결할 수 있다"는 데에 주목했다.

* * *

나는 아트 앤드 랭귀지가 하는 말을 많이 이해하지 못하지만, (하나를 하나라고 부르지 않는) 그들의 탐구 에너지, 지칠 줄 모르는 준비 작업, 예술을 논할 타당한 언어를 재구축하고자 하는 투철한 사명감, 또 간혹 글에 나타나는 유머에 감탄한다. 나는 그들의 논리에 내재된 혼란이 매력적인 동시에, 그 작품을 평가할 방법이 없다는 것이 거슬린다. 내가 철학의 달인이라면 어떤 식으로라도 이것을 평가할 수 있을지 모르겠지만, 그냥 받아들여야 한다는 사실에 몹시 화가 난다. 예술과 예술가들의 "허위적 신비로움"이 개선되어야 하고, 관객이 "독실한 신자"와 같아서는 안 된다는 그들의 목적에는 찬성한다. 다만 동시에 그들 자신이 맹신도처럼 굴지 않을 수만 있다면. 아트 앤드 랭귀지가 사는 퀸과 로즈(Quine and Rroses)의 땅에는 '직접적인 경험'은 종종 괄호를 대신해 간접적으로 만들어질 때까지 존재하지 않는다. 만약 상황이 개선된다면 그들은 무엇으로 작품을 만들까? 형식적이고 "미학적"이거나 "반응적"인 예술을 혐오한다는 것을 감안할 때, 분석적으로("예술의 속성" 또는 "자연적인 조각의 속성에 대한 탐구"보다 무엇이 더 미학적이란 말인가) 주어진 조건에 대해 접근한다는 점에서, 또 예를 들어 칼 안드레가 그의 작업에서 그러하듯, 반응적으로 단어, 생각, 복잡한 체계가 그들이 사용하는 **재료**라는 점에서, 그리고 이 재료와 본질적인 속성을 강조한다는 점에서 나는 아트 앤드 랭귀지의 작품 자체가 일종의 형식주의를 구성하는 것으로 본다. 나의 주요 질문은 이것이다. '왜 언어로서의 예술이 모든 다른 예술의 의도를 대신하는 것이라고 생각해야 하는가? 아트 앤드 랭귀지 자신의 의도는 주로 비평적으로 기능하는 것인가? 근본적으로 아트 앤드 랭귀지의 생각에

반대하는 예술은 아트 앤드 랭귀지의 땅 위에서 '분석에 저항'해야
하는가? 아트 앤드 랭귀지는 다른 사람의 명료성이 부족하다는 것을
질책할 정당성이 있는가?' 그들의 관념에 있는 강박적인 아름다움이
계속 흥미로울 수밖에 없는 상황을 만들었으나, 그들이 의미론적으로
유지되고 자진한 고립 상태에서 일시적인 예술계(예술에 반해)
쟁점의 무대로 떠날 때, 또 "작가가 자신의 예술적 제안들의 개념상
의미를 구축하기 위해 예술 평론가나 저자에 의존하고, 또 그들의 설명을
입증"하려는 곳에 있지 않을 때, 그들의 입장은 상당히 약화된다.
아트 앤드 랭귀지는 자기 지시적일 때, 자신의 가설적 아날로그 영역에서
활동할 때, "모든 외부의 경험"을 거부하고, 그들의 '활자로 된 물질'에
대한 "이론적인 고찰 외 덧붙인 것은 아무것도" 없다는 자세를 고수할
때 최상이다. 일찍(1966년), 급진적으로 이 자리에 도달한 아트 앤드
랭귀지가 지금 처한 위기는 자신의 게임을 뛰어넘을 수 있을까보다는,
스스로 과거의 것이라고 주장했던 평론가가 될 수도 있다는 것이다.
(『아이디어 스트럭처』 미출간 후기, 1970년 6월).

**로즈메리 캐스토로, 〈사랑의 시간〉 중 발췌, 1970년 2월 26일 오후
6:15분~1970년 3월 1일 오후 3:30분.**

분	활동
0-22/7	역사에 대한 생각부터 과잉 보상까지
0-42/14	몽롱한 상태에서 떠나는 것부터 나에게 채찍을 사줄 누군가를 찾는 것까지
0-13	채찍을 찾아다니는 것부터 친구를 찾기까지
0-34/24½	정리되지 않은 질서 감각부터 거기에 무엇을 놓기까지
0-20/7	숨이 멎을 듯한 기분부터 비방하고 욕하는 상태까지

0-135/15	세인트 에이드리언에서 서두르기부터 낮까지
	분발하다가 어쩐지 넋이 나가는 것까지
0-31/28	행복감부터 작업 시작까지
0-165/53	진공청소기 돌리는 것부터 나가기까지
0-12/50	들어오고 나가는 것부터 IRT 로컬의 도착까지
0-54/5	영화 속 머리카락에서 내 드로잉과 비슷한 것을 본 후
	택시로 출발하는 것부터
0-27/28	앞으로 나아가는 것부터 대답이 없는 것까지
0-9½/57	떠나야 하는 것부터 아직도 여기 있는 것까지
0-63/20	시시한 뮤지컬 코미디 전쟁 영화에서 빠져나가는
	것부터 세인트 에이드리언에 앉아 있는 것까지
0-5/26	화이트 와인 주문부터 「사랑의 시간」을 다시 읽는
	것과 빠른 손글씨의 가독성을 향상시키는 것까지
0-55	명료함과 가독성부터 어떤 시를 쓰나까지

《자체 생성된 신호와 혼합되어 중간 주파수를 만든 뒤에 증폭되고
두 번째로 감지되어 음성 주파수를 생성하는 수신기》, 밴쿠버
브리티시컬럼비아 대학교 미술관(감독: 앨빈 벌카인드). 1970년
2월 25일~3월 14일. 사운드 및 영상의 가능성, 사운드 혼합, 테이프
녹음기를 오브제로서 진열한 상황. 순수 미술 438의 학생들 기획, 설치.

《네 명의 예술가: 톰 버로스, 듀에인 런든, 제프 월, 이언 월리스》,
밴쿠버 브리티시컬럼비아 대학교 미술관, 1970년 2월 3일~18일.

찰스 해리슨, 「작품에 대한 노트」, 『스튜디오 인터내셔널』 1970년 2월.

2월 2일~28일: OHO 그룹의 네 구성원(안드라시 샬라문, 데이비드

네즈, 밀렌코 마타노비치, 마르코 포가치니크) 중 두 명은 류블랴나에서, 나머지 두 명은 뉴욕에서 "동시에 태양을 보고 10센티미터 높이에서 성냥 하나를 종이 한 장 위에 떨어뜨린" 결과를 모아 작품을 만들었다. 이들은 4월~5월에 뉴욕 현대미술관의 《정보》전과 벨그라드의 제4회 유고슬라반스키 트리엔날레에 참여했다. 그룹의 주요 관심사는 장소, 시간, 구조 사이에서 있는 시스템 관계다. 1970년 5월, 이들은 사바강의 자리카 밸리를 따라 역사적인 장소들(신석기 정착, 켈트족의 언덕, 슬라브족의 무덤, 중세 교회)과 관련한 프로젝트를 진행했다. 데이비드 네즈의 작품은 "작가가 류블랴나에서 워싱턴 D. C.까지 여행하는 동안의 진동을 기록한 드로잉"을 다루고 있다. (1) 드로잉은 사인펜을 종이 중앙에 좋는 것으로 시작한다. (2) 작가가 통제할 수 있는 것은 펜이 종이의 경계 안을 넘지 않는 것으로 제한된다". ↓ →

밀렌코 마타노비치(OHO 그룹), 〈밀을 구부리는 줄〉, 1970년.

마르코 포가치니크(OHO 그룹), 『중간 체계』
중, 1970년 4월. '짝수점'(『지상의 동물』
중 스라소니 사진, 중간 체계를 바탕으로 한
스라소니의 기호, 중간 기호가 새겨진
사바 강의 바위, 스라소니의 중간 기호가
새겨진 바위에 앉은 고양이)과 '홀수점'

(알빈 포가치니크, 1890~1933년, 책
『지상의 동물』의 첫 번째 소유자, 책을 위해
사진을 찍을 때 살아 있던 스라소니, 기호를
새기는 물리적 과정, 바위의 지리적 위치)
사이의 시간과 공간의 관계에 대한 작품.
모두 구형 격자를 바탕으로 한다.

**2월~4월: 아트 앤드 프로젝트가 활동 장소를 암스테르담에서
도쿄로 옮긴다. 전시 공간이 주로 간행물이었으므로 네덜란드에서와
마찬가지로 일본에서도 쉽게 활동한다.**

**스탠리 브라운, 『라 파즈』 2월 14일~3월 16일. 스키담 시립미술관에서
열린 전시에 맞춰 출간한 책.**

2월~5월: 이언 밀리스가 오스트레일리아 시드니에서 '우편 작품'을 발송한다.

로스앤젤레스: 앨런 루퍼스버그가 '예술의 보존과 예방 협회'를 설립한다.

로런스 앨러웨이, 「아라카와 첨부: 인터뷰」, 『아트』 1970년 2월.

클로우스 호네프, 「얀 디베츠」, 『다스 쿤스트베르크』 1970년 2월.

앤서니 로빈, 「피터 허친슨의 생태 미술」, 『아트 인터내셔널』 1970년 2월.

G. 아라토, 「아르테 포베라와 혁명」, 『세콜로 XIX』 1970년 2월 25일.

오이겐 브릭시어스, 「프라하에서의 해프닝」, 『스튜디오 인터내셔널』 1970년 2월. 특히 조르카 사글로바의 〈구스타브 오버만에 바치는 오마주〉에 대해.

잭 버넘, 「앨리스의 머리: 개념미술에 관한 고찰」, 『아트포럼』 1970년 2월.

로이 본가르츠, 「그것은 대지미술—그리고 쓰레기라고 불린다」, 『뉴욕타임스 매거진』 1970년 2월 1일.

M. 맥네이, 「아르테 포베라: 개념적, 실제적, 아니면 불가능한 예술?」, 『디자인』 1970년 2월.

카트린 밀레, 「개념미술」, 『오퓌스 앵테르나시오날』 1970년 2월.

『VH-101』, 파리, 1호, 1970년 3월. 편집: 오토 한, 프랑수아즈 에슐리에. 다니엘 뷔렌의 〈주의 No. 3〉 포함.

3월 8일, WBAI-FM, 뉴욕. 루시 리파드의 사회로 더글러스 휴블러, 댄 그레이엄, 칼 안드레, 얀 디베츠가 참여한 심포지엄. WBAI 예술감독 진 시겔이 시작한 프로그램. 아래에 발췌.

LL(루시 리파드): 나는 물리적 오브제, 물리적 감각, 물리적 경험과 관련지어 단어에 대해 이야기하고 싶다. 여기 모인 네 명의 작가들은 어떤 형태로든 단어를 사용해왔다.

CA(칼 안드레): 나는 브랑쿠시[4]의 제자인데 여기서 뭘 하고 있는지 모르겠다.

LL 시도 쓰는 조각가이기 때문에 와 있다. 댄, 당신은 시인, 평론가, 사진가로 불려왔다. 지금은 예술가인가?

DG(댄 그레이엄): 나 스스로는 규정하지 않지만, 내가 무엇을 하든지 그것은 매체에 의해 규정되는 것 같다. 3, 4년 전에 인쇄물을 만들었다. 출판물, 잡지에 내기 위한 것들, 사진을 이용한 것들. 나는 다른 사람들이 작업해왔던 모든 영역에서 일해왔고, 그 자체로 규정된다고 생각한다.

LL 우리가 토론해야 할 것 중 하나는 다양한 매체 사이에 구별이 별로 없다는 점일 것이다. (…)

CA 나는 매체를 누구보다도 엄격하게 구별한다. 이른바 오브제 작품은 언제나 열린 시스템의 일부였다고 생각한다.

DG 전적으로 찬성한다. 독자와 그것이 놓인 맥락으로 규정되는 것이 있다. 예술은 자신이 만드는 결과물로 규정되지만, 꼭 스스로 그런 것은 아니다. 나는 내가 예술가라고 말하는 것보다 매체에 결부된 시스템에 관심이 있었다.

4. 콘스탄틴 브랑쿠시, 루마니아의 조각가— 옮긴이

LL 주는 사람과 받는 사람의 상황 같은 것.

DG 매우 중요한 부분이다. 받는 사람의 효과도 주는 쪽만큼 중요하다.
오브제는 원인일 뿐이다.

CA 나는 오브제가 우리가 이야기하고 있는 이 모든 것—독자, 받는
사람, 보내는 사람, 사회적 상황, 예술 또는 그 외 무엇이든—
사이에서 일어나는 일종의 처리 과정을 담고 있는 중심지일
뿐이라고 생각한다.

LL 그러나 그 경험은 다르다. 우리가 오브제를 경험할 때 반드시
정적인 경험이 아니라면, 적어도 단어를 경험할 때보다는 더
육체적일 것 같다. 아니면, 그런가?

DH(더글러스 휴블러): 나는 막 비행기를 타고 오면서 우리가 할 일에
대해 생각하고 있었다. 창 밖을 내다보는 동안, 내가 사물을
구획하고 있다는 것, 내가 있던 장소들을 볼 수 있다는 생각이
들었다. 내가 브루클린에서 마지막으로 머물렀던 곳, 이제야 처음
본 자유의 여신상, 루시가 사는 지역이라고 생각했던 곳들을
보았다. 어쨌든 내가 감각적인 인상을 개념적인 지식에, 개념적
지식을 지도라고 했을 때, 비교하고 있다는 것을 깨달았다. 나는
이 물리적 현실이 지도 위에 있는 단어와 매우 유사한 언어나
단어로 번역될 수 있다는 것을 알았다. 그래서 내 생각에 댄과
칼이 지적하듯, 오브제인 것과 그 오브제의 경험으로서 머리가
인식하는 것 사이에는 우리 모두 이의를 제기하고 있는 듯한 그런
식의 구분보다 훨씬 융통성이 있다고 본다.

LL 하지만 단어가 특정한 종류의 경험을 위해서는 더 나은 수단일
수도 있다. (…)

DH 아니, 꼭 그렇지만은 않다. 어쩌면 언제나 미술사가들이 만들어내
온 창피한 부산물 이상이라는 사실을 인정하는 것뿐이다.

CA 내가 알고 있는 예술의 세 단계를 소개하고 싶다. 한때 사람들은
작업장에서 모형을 떠서 만든 자유의 여신상 청동 외피에 관심이

있었다. 그다음 예술가들은 청동 외피에 관심을 갖는 대신 조각상을 지탱하고 있는 에펠의 철제 내부 구조에 관심을 가졌다. 이제 예술가들은 베들로 섬[5]에 관심이 있다.

DG 나는 '오브제'에 반해 '단어'라는 용어를 사용하는 데 의문을 제기하고 싶다. 내 생각에 더그가 이야기했던 것은 도식적인 정보로 감소된 어떤 것, 즉 도식적인 정보의 차원에서 눈이 작동하고 우리의 감각이 작동하는 방식으로 단지 오브제를 인식하는 것에 관한 것 같다. 이것은 단어와 오브제의 이분법이 아니라, 정말 정보의 성질이 무엇인지, 다시 말해 우리가 사물을 인지하는 방식이다. 이것은 매우 복잡한 과정이고 부분적으로 예술, 또는 우리가 그것을 뭐라고 부르든 그것에 관한 것이다. 또한 나는 오브제의 힘보다는 독자와 깊이 관련된 읽기의 과정에 더 관심이 있다.

LL 그것은 또한 이제까지 시공간의 요인들 때문에 미술이 포착할 수 없다고 생각했던 무엇인가를 포착하는 것 아닌가? 얀, 울새를 가지고 영역 작품을 했을 때[258쪽 참조], 왜 그것을 '드로잉- 조각'이라고 불렀나?

JD(얀 디베츠): 나는 내가 어떻게 불리든 상관없다. 나는 단지 작업, 거기 있는 것을 사용할 뿐이다. 사람들이 나를 예술가라고 부르니까 그것을 조각과 드로잉이라고 불러야 했던 것 같다.

CA 나는 생애의 일부를 시인으로 살았고, 시의 고된 작업과 조각의 고된 작업을 구분한다. 나는 구상이 무엇인지 잘 모르겠다. 나는 예술과 시에 대해 아무 생각이 없다. 나는 욕구가 있다.

LL 스스로를 예술가라고 부를 때 당신은 그것을 인정하는 것이다. 이전에는 존재하지 않았던 작품을, 자신이 존재하기를 원하는 어떤 것을 만들며, 밀고 나가는 것이다.

DH 어떤 의미에서 나는 작품 스스로 만들도록 하거나, 다른 사람들이 만들게 한다. 나는 그것을 지금뿐 아니라 이후에 일어날 상황이나

289 1970 5. 자유의 여신상이 있는 리버티 섬의 옛 이름—옮긴이

맥락에도 놓고 싶다. 나는 단지 작품을 시작할 뿐이다.

CA 핼리팩스에서 사람들은 내가 작품에 대한 아이디어가 있다고
말하기를 거부한다는 이유로 계속 괴롭혀서, 마침내 나는 말했다.
"나는 아이디어가 별로 없지만 강한 욕구가 있다". 나는 세상에
아직 없는 것을 원한다. 아이디어는 흔해 빠졌다. 나는 기요틴
박사가 모든 아이디어는 처형만 제외하고 모두 똑같다고 한 말에
동의한다. 고통 없이는 욕구를 잘라낼 수 없다. 조지 M. 코핸은
한때 새로운 것을 생각해냈다고 믿은 사람들은 거짓말쟁이가
아니면 바보라고 말했다.

DG 구상에 대해서 같은 생각이다. 나는 내가 개념미술을 하고 있는 것
같지 않다.

LL 칼, 그게 좋든 싫든, 그것을 분명히 표현을 했든 안 했든, 당신은
아이디어가 있다. 당신은 예술로서 아이디어를 글로 쓰는
사람들에 대해 이야기하지만, 아이디어와 무엇인가를 하는 것을
구별해낼 수는 없다.

CA 나는 루시 리파드라는 아이디어와 루시 리파드라는 욕구를 구별할
수 있다. 정말이다. (…) 내가 이른바 개념미술이라는 것에 대해
몹시 화가 나는 이유는 예술이, 현재 물리적인 예술과 심지어 많은
시()조차도 그것이 대단히 아름다운 이유가 자연에 가깝다는
단순한 사실 때문인데, 개념미술은 자연에 가깝지 않다는
문제가 있다. 만약 추상미술이 그 자체의 내용으로 예술이라면,
개념미술은 예술이 없는 순수한 내용이다. 라인하르트를 이어
나는 예술로의 예술을 원하지, 아이디어로서의 예술을 원하지
않는다.

LL 어떻게 그런 말을 할 수 있는지 모르겠지만, 끔찍한 막다른 골목
같으니 개념미술 정의로 논쟁은 시작하지 않는 게 좋겠다. 확실히
단어나 문자로 쓴 것들을 작품의 매개체로 사용하는 사람들이
적어도 20명은 있지만, 단어를 이미지처럼 <u>보이게</u> 만드는

구체시와, 단어를 어떤 것처럼 보이지 <u>않도록</u> 하려는, 책이든 어디든 어떻게 보이는지가 중요하지 않은 이른바 개념미술에는 차이가 있다. 아마 래리 위너가 어느 정도 다리를 놓은 것 같다. (…)

CA 래리는 좋은 시인이다.

LL 아니면, 그가 예술가로서 시 자체가 발전할 수 있는 것보다 시를 한 걸음 더 발전시켰다.

CA 전혀 그렇지 않다. 그는 영어에서 많이 하지 않았던 것들에 몰두할 뿐이다. 래리 위너는 "나이아가라 폭포에 공을 가져가서, 나이아가라 폭포에 공을 던진다"고 말하지 않는다. 래리 위너는 존재하지 않는 것에 대해 말한다—"나이아가라 폭포에 던진 공". 이것은 서구 언어에서 몇몇 시인을 제외하고는 우리에게 낯선 갑작스러움이다. 나는 또한 래리 위너가 실제로 만든 그 드문 언어 작품들 또한 좋았다고 말해야겠고, 그래서 거기 시인이 있고, 예술가의 일부가 있다고 생각한다. 실제로 그는 나이아가라 폭포에 던진 공을 보고 싶은 게 아니라고 말한다. 그는 그가 던지든 남이 던지든, 던지거나 말거나 상관없다고 말한다.

LL 욕구가 없다고 말하는 것은 넌센스 같다. 그는 아마도 더그나 당신만큼 물리적 혹은 <u>시각적인</u> 예술가일 것이다. (…) 그의 작품들은 수없이 많이 수행될 수도 있고, 그렇지 않을 수도 있다. 내 생각에 시와 래리의 작품, 또는 단어를 주로 사용하는 당신들 중 누군가의 작품의 차이는 단일한 시각적 경험이 고립된 것이라고 생각한다. 시에서는 단어가 연속적인 관계들을 형성한다. 어쨌든, 내가 많은 이른바 개념미술에 대해 좋아하는 점은, 오브제 작품과 마찬가지로 그 자체로서 의사 소통이 되든 안 되든 훨씬 더 빨리 <u>전송된다</u>는 것이다. 인쇄, 사진, 기록은 세상에 더 빨리 나가고 더 많은 사람들이 보게 된다. 그러면 관객들이 주요 경험자가 되고, 평론가들이 불필요해진다. 책임이 중재자가 아닌 관객에게 있다. 아마 그래서 사람들이 좋아하지 않을지도 모른다. 대중은 모든

것을 설명해주고 해결해주고 가치 판단을 해주는 것을 좋아하기 때문에 이딴 헛소리가 지배적인 것이다. 대중은 "에이, 나는 미술을 보거나 생각하거나 즐길 시간이 없으니 내가 꼭 봐야 할 것 열 가지, 올해의 대작 열 가지를 그냥 알려달라"고 한다. 언어로 전송될 수 있는 예술은 사람들에게 스스로 숙제를 하게 만든다.

DG 나는 예술에 어떤 내용이 있어야 한다고 생각한다. 잭 버넘처럼 사람들의 의식 속에 성인 교육으로 설정해 넣을 수는 없다.

LL 더그, 더 많은 사람에게 다가간다는 것은 당신 작품의 일부분인가, 아니면 부산물일 뿐인가?

DH 단어를 사용하는 작업 역시 출판을 하거나 보여주어야 하기 때문에, 아마 오브제가 더 많은 사람에게 다가갈 것이라고 생각한다. 그것도 어딘가에는 존재해야만 한다.

JD 음, 나는 문자로 만든 작품이나 다른 종류의 오브제 사이에 큰 차이가 있다고 보지 않는다. 내가 무엇인가를 할 때는 그것이 실현 가능한 것, 거기에 있는 어떤 것과 관련된다. 아이디어가 있거나 무엇인가를 적었는데 물리적인 실체가 없다면, 아무것도 없는 것과 같다.

LL 당신이 차를 타고 가는 것을 녹음했을 때 이동 거리를 표시하는 목소리가 들리고, 지도 위의 실제 공간과 가상의 머릿속 공간에 표시한 거리가 있는데, 시간이 지남에 따라 시각적인 지도가 상상한 것이나 듣는 부분보다 더 중요해지는가?

JD 나는 일정 거리를 차를 타고 가는 것과 지도를 보는 것에 큰 차이가 없다고 생각한다.

DH 이제는 소음 자체를 공해라고 한다. 물질의 측면을 부여하는 것이다. 얀이 순차적으로 녹음한 소리는 '물질에 대한 욕구'와 같은 것으로 볼 수 있을 것이다.

LL 일단 누군가와 신체 감각을 교류하면 그 세계에 들어선 것이고, 바닥에 목재나 똥을 놓은 것이나 마찬가지로 신체적이다.

누군가에게 하나의 오브제를 경험하는 신체적인 감각을 준다. 아주 묘한 분리선이 있다. 나는 칼의 작품 하나를 가지고 있는데, 80장 정도 되는 작은 분홍색 정사각형 종이다. 지독히 비물질적이다. 사람들이 그 작품 때문에 넘어지지도 않고, 알아채지도 못하는 식이다. 자, 내가 가지고 있는 얀의 녹음 작업, 더그의 사진 19장과 진술서는 칼의 것보다 집 안에서 훨씬 더 잘 보인다. 그리고 두 가지 다 신체적인 경험에 관련된다. 더그의 작품은 소리에 관한 것으로, 각 사진에서 새가 노래하고 있다. 당신의 작품은 그 장소, 바닥 위의 그곳에 있는 것에 관한 것이라지만, 큰 차이가 있는지는 잘 모르겠다.

CA 차이가 있는지는 모르겠지만 내가 무엇을 하고 싶은지는 안다고 확신한다. 내가 하는 많은 작업은 자연의 상태로 돌아가기 때문에 일시적이며 복원할 수 없다. 예술에서 구원은 언제나 품위와 좋은 작품 사이의 투쟁이었다.

DG 나는 기록 없이 현재 존재하는 어떤 것들을 결합하는 데 관심이 있는 것 같다. 시의 단어나 문법보다 정보에 더 관심이 있었다. 내가 하는 것들이 특정 장소를 차지하고, 특정한 현재 시간에서 읽히기를 바랐다. 맥락이 매우 중요하다. 나는 내 작품들이 현재 존재하는 정보(in-formation)로서 장소에 관한 것이기를 바랐다.

DH 나에게, 미니멀 아트 혹은 프라이머리 아트(primary art)에 대한 나의 모든 느낌은 내가 작업하던 상황에서 인지하는 사람의 경험과 관련된 것이다. 나는 언제나 작업이 보는 사람을 실제의 경험으로 내보내는 것이라고 느꼈다. 내가 그런 작업과 처음으로 다르게 한 것은 무의식적인 행동이었다. (⋯) 나는 도로 지도를 꺼냈다. 그 때 거의 "맙소사! 이거지!" 하는 기분이었다. 나는 AAA 지도 위에 사인펜으로 그냥 무작위의 여행길을 그렸고, 그 위에 글을 쓴 여러 작품을 발표했다. 나는 "이 길을 따라가거나, 따라가지 않는다. 하지만 이 길을 따라간다면 내 길을 따라가는 게

낫지만 별로 상관없다" 같은 내용을 썼다. 사람들이 얻는 것은 이 작품에서 보는 모든 것이다.

LL　얀, 당신이 밧줄을 땅 위에 정사각형이 아닌 모양으로 놓고 정사각형으로 사진을 찍은 원근법 수정 사진 작업에서 눈에 보인 원근법을 사진으로 찍은 원근법으로 대체했다. 작품들 자체가 당신에게 의미가 있었나, 아니면 사진만 중요한가?

JD　사진만. 사실, 네거티브만.

《도망자 6명의 도주에 대한 증거》, 시카고 현대미술관, 1970년 3월 27일~5월 10일. 하이저, 오펜하임, 드 마리아, 허친슨, 스미스슨, 롱의 프로젝트 사진 기록.

《유럽의 예술 개념》, 뉴욕 보니노 갤러리, 1970년 3월. 피에르 레스타니 기획. "전시장이 아닌 아이디어 뱅크로서의 갤러리". 참여작들은 서랍에 채웠고, 요청에 따라 볼 수 있었다. 레스타니의 논평, 『도무스』 487호, 1970년 6월.

〈세계 작품〉, 1970년 3월 31일 정오. "모든 곳의 작가와 사람들이 스스로 선택한 길에서 길 작업을 하도록 초대한다. 길 작업은 어떤 사람이나 사물도 해치지 않는다". 기록은 책을 만들기 위해 H. 위너, J. 페로, M. 스트라이더에게 보냈고, 아직 출간되지 않았다.[6]

3월 18일: 톰 마리오니(앨런 피시[7])가 샌프란시스코에서 개념미술 미술관 설립. 오프닝에 방문한 사람들은 벽을 칠할 흰 페인트가 담긴 양동이를 받았다. 4월 30일, 10개의 사운드 행사로 이루어진 전시 『사운드 조각』, 『애벌란시』 1호에 기술됨.

3월 11일, 18일, 25일: 《일하는 해나 위너》, 뉴욕 A. H. 슈라이버

6. 〈세계 작품〉은 이 세 작가들이 함께 만든 작업—옮긴이
7. 마리오니의 초기 작가명—옮긴이

Co., Inc. "나의 삶이 나의 예술이다. 나는 자아 인식의 과정에서 나온 부산물로, 나의 오브제다".

다니엘 뷔렌, 「조심!」, 『스튜디오 인터내셔널』 1970년 3월. 1969년 7월, 1970년 1월에 집필. 레버쿠젠의 《콘셉트 아트》전 전시 도록에 「주의」로 출간. 앞의 1969년 11월 참조. 또한 미셸 클로라의 (뷔렌의 글에 대한) 「논평」 참조.

도널드 버지, 「건강진단」, 『아트 인 아메리카』 1970년 3~4월. 〈자신〉은 1969년 1월에 만든 작품으로 이 작품을 위해 병원에서 며칠간 작가의 신체와 신체 기능에 대한 검사를 받았다.

1970년 3월 10일: 돈 셀린더, 『예비 진술』 중, 미네소타 세인트폴.
　예술이 현재 경험되는 바로는 소수의 대중에게 전달될 뿐이라는 사실을 깨달으며, 혁신적이고 창의적인 접근으로 자극해 예술이 대중에게 다가갈 수 있는 불가능의 영역을 탐험할 나의 개념적인 운동이 시작되었다. 일반적인 사고 과정을 확장하는 두 가지 기법, 시네틱스(Synetics)와 브레인스토밍이 이 운동을 나타내는 기본이었다. 예술의 보급에 대한 개념과 더불어, 이러한 운동은 미국 사회에서 주요 위치를 차지하고 있는 개인과 조직이 예술에 대해 갖고 있는 태도를 조사하고자 시작되었다.
　아래 나열한 네 가지 각 운동에 약 25명의 주요 기관 최고 경영자에게 연락했다. 조직의 책임자는 자신의 제안서와 더불어 개념의 범위를 알 수 있도록 이 운동에 포함된 다른 대표들에게 보낸 제안서 역시 받았다.
　아래 각 운동의 의도를 적은 짧은 주석이 이어진다.

기업 예술 운동
1969년 12월 18일에 개시한 이 운동은 회사의 현실적인 지향성을

예술 개념을 통해 상품이나 서비스에 대해 비현실적으로 확대할 것을
제시받은 회사들과 함께 시작되었다.

문화 예술 운동
1970년 1월 12일에 개시한 이 운동은 미술관 종사자들을 목표로,
미술관 임원들이 이례적이고 혁신적인 방법을 사용해 현재보다 널리
예술을 보급하는 일을 고무하기 위한 것이었다.

대중매체 예술 운동
1970년 2월 18일에 개시한 이 운동은 예술에 대한 의식을 고조시키는
과정에서 대중매체를 참여시켜, 각 대중이 접하는 매체를 통해 예술을
전달하자는 생각에서 비롯되었다.

조직 예술 운동
1970년 3월 4일에 개시한 이 운동은 개념미술 제안서에 대한
백의단이나 흑표범단과 같은 다양한 단체들의 반응을 연구하기 위해
만들었다. 또한 이 운동의 조직적 성격은 사회 모든 분야의 사람들을
포함시켜 구성원들 단위에서 일어나는 예술 상호작용을 가능하게 한다.

**이후 셀린더의 '운동'은 국가 원수 운동, 부유한 예술 운동, 전투적 예술
운동과 함께 정치 예술 운동(1971년 4월 1일)과 종교 예술 운동(1971년
7월 1일)으로 이어졌다.**

1970년 1월 12일

셔먼 E. 리 관장님 귀하
클리블랜드 미술관

296　6년

1150 이스트 불러바드
클리블랜드, 오하이오

관장님께,
저의 문화 예술 운동에 귀하의 미술관이 선정되었습니다. 아래
제안서에 따라 최선을 다해 수행해주시기 바랍니다.

미술관 영구 소장품 중 동아시아 최고의 유물 1,000개를
모아서 기상관측기구에 넣습니다. 기구를 앨라배마주를
가로질러 날리고, 매 30초마다 (낙하산을 부착한) 유물을
하나씩 모두 놓아줍니다.

이 제안서를 더 신속히 처리할 수 있는 방법과 함께 가급적 빠른
시일 내에 답장 부탁합니다.
감사합니다.
동봉서류.

돈 셀린더 올림
문화 예술 운동
세인트 폴, 미네소타 55110

셀린더 선생님 귀하
15 덕패스 로드
세인트 폴, 미네소타 55110

셀린더 선생님께,
1월 12일자 편지와 함께 문화 예술 운동과 기업 예술 운동에 관한
동봉서류는 잘 받았습니다.

먼저 문화 예술 운동 포트폴리오에 담긴 편지를 제작하는
데 들인 상당한 시간, 연구, 상상력과 재치에 축하의 뜻을 표하고
싶습니다.

모든 예술이 보는 사람의 마음에 따른 것이라고 하니, 선생님의 제안을 신속히 처리하기 위한 저의 방식은 이러합니다. 저는 마음속에서 클리블랜드를 위한 제안을 수행했고, 보통 이상으로 열심히 제 상상력을 동원한 까닭에 탈진하기도 했지만 제 임무를 완수했다고 보고할 수 있습니다. 앨라배마에는 얼마나 다행한 일입니까!

서먼 E. 리 올림
클리블랜드 미술관 관장

얀 디베츠, 『양방 통행』, 아헨 현대미술센터, 전시 도록 3/70, 1970년 3월 12일~4월 4일. 조수(tide)에 대한 작품의 사진 기록, 클로우스 호네프 글, 작가 소개, 참고문헌.

'길버트와 조지', 『아트 앤드 프로젝트 간행물』 20호, 1970년 3월. 두 개의 드로잉: 〈길버트가 그린 조지〉, 〈조지가 그린 길버트〉.

「리처드 롱의 작품 중 스틸 19컷」, 『스튜디오 인터내셔널』 1970년 3월.

'마쓰자와 유타카', 『아트 앤드 프로젝트 간행물』 21호, 1970년 3월, 도쿄: 그대여, 금강계 만다라의 틀에 물을 채워 마시고 갈증을 해소하라.

《알폰스 쉴링》, 뉴욕 리처드 파이건 갤러리, 1970년 3월 7일~28일. 전시 도록은 초상 사진을 담은 책(〈나의 우체부〉, 〈나의 식료품점 주인〉, 〈우리집 왼편 이웃〉, 〈내 사랑〉 등).

윌러비 샤프, 「나우먼 인터뷰」; 니콜라스 칼라스, 「로버트 모리스의 재치와 현학」; 로런스 앨러웨이, 「미국 주식 시장 거래」(베르나르 브네);

비브케 폰 보닌, 「독일: 미국의 존재」, 『아트』 1970년 3월.

잭 버넘, 「로버트 모리스: 디트로이트의 회고전」, 『아트포럼』 1970년 3월.

《로런스 위너》, 파리, 이봉 랑베르, 1970년 3월 19일~26일.
 1. 오래된 것 새 것 빌린 것 파란 것
 2. 준비될 때까지 구운 납 주석 수은
 3. 흙에서 흙으로 재에서 재로 먼지에서 먼지로
 4. 손쓰지 않은 곳
 5. 피레네 산맥의 평화 이상 끝

《18 파리 IV. 70》, 66 무프타르가에서 열린 전시, 미셸 클로라가 선정과 전시 도록의 글을 맡고, 세스 지겔로우프가 기획, 1970년. 윌슨, 위너, 토로니, 라이먼, 루셰이, 롱, 르윗, 라멜라스, 가와라, 휴블러, 기노세, 길버트와 조지, 지앙, 디베츠, 뷔렌, 브라운, 브로타에스, 배리. 전시 도록에는 전시 기획의 개념과 결과에 대한 클로라의 서문과 후기가 실렸다. "11월 20일, 22명의 작가에게 전시 참여를 요청했다. (…) 1월 2일, 받았던 모든 프로젝트를 초대 작가들에게 2월 1일까지 다시 보내달라고 부탁했고, 그것이 전시의 최종 작품이 될 것이다 (즉, 첫 프로젝트를 다시 보내거나, 수정하거나 완전히 다른 것 등이 될 수 있다)".
 클로라와 르네 드니조의 《18 파리 IV. 70》 리뷰 혹은 논평, 「개념의 한계」, 『오퓌스 앵테르나시오날』 17호, 1970년 4월, 또한 『스튜디오 인터내셔널』에 번역; 프랑수아 플뤼샤르, 「주르니악이 개념미술 작가들을 잃다」, 『콩바』 4월 13일; 조르주 부다유, 「《18 파리 IV. 70》: 무프의 아방가르드」. 그리고 클로라의 회답, 『레 레트르 프랑세즈』 1970년 4월 22일; 가시오 탈라보, 「개념 비개념」, 『라 캥젠 리테레르』,

1970년 5월 1일~15일.
다음은 전시 도록 출품작 중 세 개.

이언 윌슨:
 I. 내 프로젝트는 1970년 4월 파리에 있는 당신을 방문해
 거기서 예술 형식으로서의 구두 커뮤니케이션에 대한 생각을
 명확히 하는 것이다.
 II. 이언 윌슨이 1970년 1월 파리에 와서 예술 형식으로서의
 구두 커뮤니케이션에 대해 이야기했다.

솔 르윗:
 I. (가능하면 매끄럽고 하얀) 벽에 500개의 노란 선, 500개의
 회색 선, 500개의 빨간 선, 500개의 파란 선을 1평방미터
 안에서 그린다. 모든 선은 10센티미터에서 20센티미터
 사이의 긴 직선이어야 한다.
 II. 첫 번째 프로젝트를 지운다.

온 가와라:
 I. [전보문]: 나는 자살하지 않을 것이다—걱정 말라. 1969년
 12월 5일. 온 가와라.
 나는 자살하지 않을 것이다—걱정하라. 1969년 12월 8일. 온
 가와라.
 나는 잘 것이다—잊어버려라. 1969년 12월 11일. 온 가와라.
 II. 1970년 1월 1일 이후 매일 한 장씩 엽서를 보냈다(보기:
 1970년 1월 4일 나는 오후 2시 47분에 일어났다).

**《개념미술과 개념적인 측면들》, 뉴욕 문화 센터, 1970년 4월
10일~8월 25일. 도널드 카샨 기획. 아트 앤드 랭귀지, 바셀미, 배리,**

백스터(NETCo.), 보크너, 뷔렌, 버지, 번, 바이어스, 커트포스, 디베츠, 하케, 휴블러, 칼텐바크, 가와라, 코즐로프, 이론 예술 및 분석 협회. 전시 참여 작가와 비참여 작가들의 인용구, 작가 소개, 참고문헌, 카샨의 글, 「70년대: 오브제 예술 이후」. 피터 스옐달 리뷰,『뉴욕타임스』1970년 8월 9일.

《아트 인 더 마인드》, 오하이오 오벌린 대학, 1970년 4월 17일~5월 12일. 아테나 타샤 스피어 기획. 아콘치, 아르마자니, 애셔, 발데사리, 배리, 바셀미, 베클리, 보크너, 보로프스키, 브레히트, 버긴, 버지, 버튼, 바이어스, 캄니처, 카스토로, 셀린더, 콘, 쿡, 코스타, 커밍스, 덴들러, 던랩, 아이슬러, 피크, 페러, 글래스턴, 그레이엄, 하버, 자든, 가와라, 커비, 커스, 코수스, 로우, 르 바, 러바인, 루이스, 르윗, 멀로니, 매클레인, 나우먼, NETCo., 올든버그, 오스트로, 펙터, 페로, 파이퍼, 리아, 루퍼스버그, 섀넌, 이론 예술 및 분석 협회(번, 커트포스, 램즈던), 스트라이더, 밴선, 브네, 윌, 왜그먼, H. 위너, L. 위너. 전시 도록에서.

브루스 나우먼:

큰 나무 한가운데 구멍을 내고 마이크를 장착한다. 빈 방에 앰프와 스피커를 달고 나무에서 나오는 어떤 소리도 들을 수 있도록 볼륨을 조정한다. (1969년 9월)

땅에 1마일의 구멍을 내고 바닥에서 몇 피트 안으로 마이크를 떨어뜨린다. 매우 큰 빈 방에 앰프와 스피커를 달고 구멍에서 나오는 어떤 소리도 들을 수 있도록 볼륨을 조정한다. (1969년 9월)

에두아르도 코스타:

최초 개념미술 작가의 한 작품과 기본적으로 똑같은 작품으로, 원본보다 2년이 빠른 날짜가 적히고 다른 사람이 서명한 작품.

(1970년 1월)

로버트 배리:

아테나 스피어 님께, 저는 《아트 인 더 마인드》 '전시'에 다음의 작가가 참여할 것을 추천합니다. 제임스 엄랜드, 1139 캘훈가, 브롱스, 뉴욕 10465 212-TA9-5672. 이것을 제 참여작이라고 생각해도 될 것입니다. 로버트 배리, 1970년 3월 27일.

베르나르 브네:

〈레저에 반하여〉: 앨런 메모리얼 미술관에서 열리는 전시 기간 동안 오벌린 대학 학생들이 모든 분야에서 들이는 추가적 노력#*이 나의 제안의 일부가 될 것이다.

———

*교훈적 기능은 나의 작품의 일부다. 창조력은 분석력과 다르지 않다.

시아 아르마자니:

상당히 큰 수

또는 350,000 (컴퓨터, 1969년) 자리 수[1]

1. 우주의 총 원자 수는 3×1074 또는 75자리 수다.
 우주의 총 양자와 전자의 수는 $N=3/2×136×2256 = 2.5×1079$
 우주[2]를 채울 수 있는 총 모래알 수는 10100 또는 1과 0 100개 또는 101자리 수다.

2. (망원경이 꿰뚫어 볼 수 있는 거리까지의) 가시적 우주.

《개념미술》, 워싱턴 D. C. 프로테크 리브킨, 1970년 4월.

KCTS-TV, 시애틀, 《TV 갤러리》 방송, 앤 포크 감독. 이 프로그램을 위해 바우어, 가너, 매널라이즈, 스콧, 티플 외 작품 제작, 1970년 4월.

그레고리 배트콕, 「개념미술의 기록」, 『아트』 1970년 4월. 뷔렌, 보크너, 르윗, 위너의 작품.

다니엘 뷔렌, 「비가 온다, 눈이 온다, 그림이 그린다」, 『아트』 1970년 4월.

제임스 바이어스가 핼리팩스 노바스코샤 미술대학에서 연설. 1970년 4월 21일.

나는 모든 커뮤니케이션 수단으로 순수 미술을 전파하는 것과 관련된 프로젝트를 하기 위해 캘리포니아 대학의 카네기 기금을 받았다. 내 프로젝트는 특히 박사 학위를 받기 위한 것이었다. 그들은 나에게 가서 단순히 환경을 경험해보라고 했다. 예를 들어, 당신은 대학에 있는 1,500명으로부터 18세 학생이 이해할 수 있는 모든 일반적인 지적인 대화의 가설 영역을 모을 수 있는가? (…) 그것이 질문이라는 관념에 대한 진지한 흥미의 시작이었다. 나는 한 사람의 감정의 연대표라는 게 있을지 궁금했다. 그리고 누군가가 우리에 대해 어떻게 느끼는지를 바로 직감적으로, 아니면 어떻게든 양자적으로(in quanta) 이해하는지 궁금했다. 우리는 왜 특정한 사람들을 좋아하는가? 마침내 그 이유들은 믿기 어렵고 즉각적인 듯하니 아마 시간은 정말 문제가 아닌 것 같다. 그리고는 아마 동시성보다는 편재성이 존재하는 것 같다고 생각하기 시작했고, 그러면 100개의 문장이 필요 없을지 모른다고 생각했다. 어쩌면 우리는 한 문장으로 할 수도 있다. 그러자 나는 한 문장의 자서전을 쓸 수 있을까 따위에 대해 생각하기 시작했다. 아니면 심지어 말이 필요 없을 수도 있다. 그래서 나는 수 마일에 걸친, 5번가에서 길 끝에 누가 있는지 모르는 상황에서 두 사람이 서로를 쳐다보는,

또는 그저 누군가가 반대편에서 당신을 보고 있다는 것을 아는 상황을 만들었다. (…)

그래서 나는 만약 내가 누군가에게 자신의 분야에 대한 지식의 발전에 대해 그들과 관련된 질문을 한다면, 혹시 그것이 그 성격을 합리적인 방식으로 통합한 것인지 궁금해져서, 그 전제 아래 세계 질문 센터를 시작했다. 나는 전체 정보 통합의 가능성에 대해 랜드 연구소와 같은 곳을 인터뷰했다. (…) 나는 허드슨 연구소에 갔고, 서두 세미나에서 허먼 칸이 처음 한 말은 "질문이 무엇인가?"였는데, 이것은 거트루드 스타인의 사형선고였다. (…) 내가 정말 적소에 있다고 생각했다. 그리고는 세계 전화와 후스후[8]와 작은 방을 요청하고, 나는 시작했다. 전 세계 2,500명 이상의 사람에게 전화를 했다. 자격 증명을 위해서, 나는 이렇게 말했다. "저는 허드슨 연구소에서 세계 질문 센터를 운영하는 제임스 바이어스입니다만, 선생님의 분야에 대해 선생님의 지식 발전을 위해 일반적인 지적인 언어로 관련 가설을 제공하시는 데 관심이 있으신지 궁금합니다".

일부 개인적인 경험은 굉장히 흥미로웠다. 예를 들어, 과학은 공적으로 검증할 수 있는 정보라고 생각할 수 있다. 그러나 나는 모든 과학뿐 아니라 예술 분야의 사람들에게서, "질문은 있지만 그것을 왜 내줘야 하나?" 또는 "내 질문은 특별한 지식이 없는 사람들을 위한 것이 아니다" 또는 "이것은 전적으로 예술과 기술 모두를 위협한다"는 말을 들었다. 나는 질문을 수집하는 일이 왜 이렇게 어려운 것인지 이해하기 점점 더 어려워졌다. (…) 그래서 나는 프로젝트를 두 달 동안 쉬고 질문의 역사에 대해 조사할 것이라고 생각하고 공공 도서관에 갔다. 나는 브리태니커 백과사전의 색인을 보았을 때 가장 놀랐는데, 브리태니커 백과사전에 질문이라는 말이 없었고, 목록에는 질문에 대한 책도 없었다.

그 후 나는 이 일은 해외로 나가서 프린스턴 고등연구소 같은 곳으로 가야 한다는 것을 알았다. (…) 나는 미국 원자력 에너지 관장

8. 현존인물 인명사전―옮긴이

앨빈 와인버그에게 전화했다. 나는 "스스로에게 어떤 질문이 있는가?"
하고 물었다. 그는 "모든 과학을 위한 가치론을 만들어낼 수 있을까?"
나는 와, 나는 가치론이 뭔지 모른다고 말했다. 그는 자신도 지난주에
알았는데 모든 가치 체계를 연구하는 것이라고 말했다. 그래서 나는
대단하다, 상당히 품위 있는 질문이다, 질문을 하나 더 할 수 있겠는가
물었다. 그러자 그는 물론, "선험적으로 모든 기술을 평가할 수
있는가?"라고 말했다.

　하지만, 정말로 이것은 아주 드문 경우다. 대개 일반적으로
부끄러워했다―"나는 질문이 없다, 창피하다"라든가, "질문이라니,
무슨 뜻으로 하는 말인가?" 같은 답을 매우 유명한 몇몇 인물들에게서
들었다. (…) 그리고는 직접적인 질문을 할 수 있는지 궁금해지기
시작했다. 나는 학교에서 질문에 대해 갖는 편견들에 대해 생각했다.
질문이란 무슨 뜻인가? 우리는 일반적으로 학교에서 의욕이 꺾인다.
내 말은, 질문 이전에 답을 배우는 질문들이 있고, 그다음 선생님이
그 질문을 하면 당신은 손을 들고 선생님이 그것이 대단한 일이라고
생각하는 것 말이다. 이런 식의 질문은 실패다. 그래서 나는 궁금했다―
모든 연설은 질문의 형태인가?

'더글러스 휴블러', 『아트 앤드 프로젝트 간행물』22호. 〈장소 작품 8번,
네덜란드 암스테르담〉, 1970년 4월 25일~5월 8일.

포피 존슨, 〈1970년 4월 18일 지구의 날〉, 그리니치와 뉴욕
듀에인가에서 연간 채소 심기와 이전 수확 목록. 유사한 것으로 제임스
터렐과 초야시 카와이의 '일시적인 정원', 캘리포니아 베니스, 1970년.

조지프 코수스, 「짧은 글: 예술, 교육, 언어적 변화」, 『디 어터러』(스쿨
오브 비주얼 아트) 1970년 4월.

4월 7일: 진 시겔, 조지프 코수스와의 인터뷰, WBAI, 뉴욕, 미출간.
알랭 주프루아, 「다비드 라멜라스」, 『오퓌스 앵테르나시오날』 1970년
4월. (같은 호에 클로라와 드니조가 《18 파리 IV. 70》전에 관하여.)

룰로프 로우, 〈X-One〉, 앤트워프, 1970년 4월 9일. 녹음기 작품.

로버트 모리스, 「제작의 현상학에 대한 노트: 동기화를 찾아서」,
『아트포럼』 1970년 4월.

4월, 유타 솔트레이크: 로버트 스미스슨이 대지미술 작품 〈나선형
방파제〉를 만들고, 이것에 관한 35분 길이의 컬러 필름을 만들어 드완
갤러리에서 1970년 10월 31일~11월 25일에 전시했다.

O? (바이어스)

샬럿 타운센드, 「N.E. Thing Co.와 레스 러바인」, 『스튜디오
인터내셔널』 1970년 4월.

《도쿄 비엔날레 '70: 사람과 물질 사이》, 도쿄 시립미술관, 5월
10일~30일. 두 권짜리 전시 도록, 익명의 글, 제2권에 작품 사진과 '전시
후' 텍스트. 알브레히트, 안드레, 부점, 뷔렌, 크리스토, 디베츠, 판엘크,
에노쿠라, 파브로, 플래너건, 하케, 호리카와, 이누마케, 칼텐바크,
가와구치, 가와라, 고이케, 콜리발, 고시미즈, 쿠넬리스, 크라신스키,
르윗, 로우, 마쓰자와, 메르츠, 나리타, 나우먼, 노무라, 파나마렌코,
초리오 참여. 리뷰: 조지프 러브, 『아트 인터내셔널』 1970년 여름; 도노
요시아키, 『아트 앤드 아티스트』, 1970년 6월.

《프로젝션: 반물질》, 라졸라 미술관, 1970년 5월 15일~7월 5일. 로런스

우루티아의 소개문. 벅민스터 풀러의 서문. 배리, 도이치, 에머슨, 르바(아래 참조), 르윗, 톰슨 참여. 『아트 인터내셔널』 1971년 1월호 리뷰. 풀러의 글 중 발췌.

우리의 우주선 지구호에 탑승한 생명이 더 많이 재생될 수 있도록 진화적으로 계획된 모든 물리적, 형이상학적인 것들 중 99.9퍼센트 이상은 전자기장 스펙트럼의 거대한 비감각적 범위 안에서 발생한다. 우리의 모든 지난 날과 오늘의 주요한 차이점은 인간이 이제 그러한 99.9퍼센트의 비가시적인 에너지에 관한 일들의 상당수를 지적으로 이해할 수 있고, 또 유용하게 이용한다는 점이다. 따라서 인류는 스스로 99배의 비전과 이해가 더 요구되는 새로운 책임을 떠맡게 되었다. 이것은 정신이 모든 물리적인 결과를 이해하고 극복하려는 진화의 멈추지 않는 추진력을 수용하는 데서 인류의 미학적 기준, 철학적 방향, 의식적인 행동, 협동, 자주성에 대한 직감적인 검토를 요구한다. 직감과 미학은 우리를 자동적으로 예술, 기술, 그 외 인간의 생산성에서 다가오는 사건, 잠재적인 실현, 전례 없는 돌파구에 대해 생각하고 선택적으로 대안적인 행동이나 입장을 취하기 시작할 기회가 존재한다는 의식으로 이끈다.

오늘날의 획기적인 미학은 거의 오직 물리적이고 형이상학적인 현실의 감각적으로는 닿을 수 없으나 거대한 자기, 화학, 수학적 영역에서 작동하는 탐험가들과 발명가들이 나타내는 비가시적이고 지적인 진실성과 관련된다. 그들의 비가시적인 발견과 발전은 결국 감각적인 기구, 도구, 기계, 자동화로 일어날 것이다.

배리 르 바(속도 작품 #1은 1969년 가을, 오하이오 대학에서 1시간 43분 동안 지속되었다).

속도 작품 #2

(임팩트 런)
움직일 수 없는 내부의 경계에 맞선 움직일 수 있는 사물

이 경우:
사물 1—170 파운드—신체
내부 경계—벽 2개 (맞은 편)
거리—벽과 벽 사이 50피트
행위—달리기
속도—가능한 한 빠르게
지속 기간—신체적으로 가능한
시간 동안 오래

《벽을 사용하여(실내)》, 뉴욕 주이시 뮤지엄, 1970년 5월 13일~6월 21일. 수전 튜마킨 굿맨의 소개글, 참고문헌, 참여 작가들의 글: 아트슈와거, 보크너, 볼린저, 뷔렌, 디아오, 고어펜, 르윗, 모리스, 카우프만, 로스블라트, 라이먼, 터틀, 위너, 유리새리, 저커.

'키스 아내트', 『아트 앤드 프로젝트 간행물』 23호: 1220400-0000000. 1970년 5월.
　다음의 수단으로 전시의 기간을 전시: 디지털 카운트다운 시스템(암스테르담 시간에 관련된 시간)이 전시 기간 중 초 단위로 카운트다운한다. (…) 전시 시간은 단위당 1달러에 구입할 수 있다. (…)

멜 보크너, 「추측의 요소(1967년~1970년)」, 『아트포럼』 1970년 5월. 발췌.
　최근 많은 예술에서 기본적인 가정으로 삼고 있던 것은 사물이

안정적인 성질, 즉 경계를 갖는다는 것이었다. 얼핏 단순해 보이는 이 전제로 인해 연쇄적인 결론들이 나타났다. 그러나 경계는 그것을 찾고자 하는 우리의 욕망이 만들어낸 것 (…) 무엇인가를 보는 것과 그것을 가두려는 것 사이의 타협이다. (…) 문제는 오브제의 안정성에 굴복할 때 우리가 상황에 대해 가지고 있다고 생각하는 모든 통제력이 즉시 전복된다는 것이다. 예술을 오브제와 동일시하려는 것이 어쩌면 우리의 감정을, 그것을 자극하는 사물에 부여해야 하는 필요성의 결과일 가능성에 대해 생각해보라. (…)

'이미지'라는 기초어가 재현(representation, 어느 한 가지가 그 자신 이외의 어떤 것을 지칭한다는 점에서)만을 의미할 필요는 없다. 재-현(re-present)한다는 것은 사건(events)의 공간에서 진술(statements)의 공간으로, 또는 그 역의 경우에 보는 사람의 준거틀이 이동하는 것으로 정의할 수 있다. 상상하는 것[imagination, 영상화(imaging)와 달리]은 그림에 대한 집착이 아니다. 상상은 투영하는 것, 관찰한 사물의 본성에 대한 아이디어를 외면화하는 것이다. 그것은 본래 결과물이 없던 것을 재생산(re-produce)한다. (…) 내가 비물질화[그 용어]에 대해 문제를 제기하는 것은 용어상의 입씨름 이상이다. 어느 정도의 물질성의 짐을 지고 있지 않은 작품은 없다. 그것을 부정하는 것은 역설로 전락한다. (…) 그것은 창작의 다양한 방법을 찾는 작가들의 의도 (…) 그리고 어떻게, 또 얼마나 남아 있을지에 대한 오해의 소지가 있다.

《크리스토퍼 쿡》, 브래드퍼드 주니어 칼리지, 로라 노트 갤러리, 1970년 5월 1일~18일. '자서전적 요약 시리즈 1'—일종의 대학에 관한 '정보 프로필'.

길버트와 조지, 「예술에 대한 노트와 생각」, 『아트 앤드 프로젝트』 (간행물에 번호를 매기지 않음), 1970년 5월 13일~23일. 5월 12일: '살아 있는 조각' 2시간.

마이클 모이니핸, 「길버트와 조지」, 『스튜디오 인터내셔널』 1970년 5월.

댄 그레이엄, 「11개의 각설탕」, 『아트 인 아메리카』 1970년 5월~6월.

《더글러스 휴블러》, 매사추세츠 앤도버 애디슨 미국 미술관, 1970년
5월 8일~6월 14일. ➡

본래 이 공간에 의도된 작품은 철회되었다. 철회를 결정한 것은
점점 더 만연해지는 공포의 상황에 대한 보호 조치였다.
이렇게 치명적인 영향을 미치는 조건에 작품을 제출하느니, 나는
이 부재를 예술적 표현이 평화, 평등, 진실, 신뢰, 자유 외의
상황 아래에서 의미 있는 존재가 되지 못하는 증거로서 제출한다.

(에이드리언 파이퍼, 1970년 5월)

윌리엄 왜그먼, 〈세 가지 속도, 세 가지 온도〉, 1970년 5월 매디슨
위스콘신 대학 남자 교수 화장실에서 이행. 3개의 수도에서 물이 점차
덥게, 세게 나왔다.

《로런스 위너》, 아헨 게겐페르케, 현대미술센터 전시 도록 5/70, 1970년
5월. 클로우스 호네프 글, 작가 소개, 영어와 독일어로 쓴 10개의 작품.

바다로
바다 위에서
바다에서부터

위의 선은 축을 중심으로 매일 1회 공전의 속도로 회전하고 있다.
더글러스 휴블러, 1970년.

바다에서
바다를 접하고
호수로
호수 위에서
호수에서부터
호수에서
호수를 접하고

니콜라스 칼라스, 「기록화」; 그레고어 뮐러, 「인간의 규모」; 윌러비 샤프,

「기본적인 제스처: 테리 폭스」, 『아트』 1970년 5월.

모든 생각을 어떻게 하나? (바이어스)

**루이스 캄니처, 「현대 식민주의 미술」, 『마차(Marcha)』(우루과이),
1970년대 중반. 발췌.**

'식민주의 미술'이라는 문구가 긍정적인 의미만으로 채워지고,
과거를 지칭할 뿐이라는 것은 이상한 일이다. 실제로 그것은 현재
일어나고 있으며, 또 이것을 선심 쓰듯 '국제적인 스타일'이라고 부른다.
(…) 상업과 마찬가지로, 예술은 인색한 정치 게임 위에 있다. "그것은
사람들의 소통과 이해를 돕는다", "그것은 이해의 공통분모다", "세계는
매일 작아지고 있다", 그리고 이 문구 아래 경제적 선진국과 저개발국,
또는 개발도상국의 문화적인 필요 사이에는 끊임없이 격차가 벌어지고
있다. (…)

나는 변화를 위한 가능성이 두 가지라고 본다.

첫 번째는 중도의 것으로, 예술에 관련될 수 있는 특정 형태에 대한
참조 체계를 계속 사용하나, 이것을 문화 상품을 생산하기 위해서가
아니라 문화에 대한 자료를 알리기 위해 사용하는 것이다. (…) 이것을
지각적 알파벳화라고 부를 수 있다. 이것은 상대적인 가치 판단 없이
문화적 자극제로서의 경제적 저개발을 의미한다. 경제적인 면에서
부정적일 수 있는 것은 문화적인 면에서는 단지 사실일 뿐이다. 지금
이 순간 저개발 지역의 많은 주민이 굶주리고 있다. 그러나 예술가들은
계속해서 배부른 예술만 만든다.

두 번째 가능성은 보통 예술에서 사용하는 같은 창조성을
적용하는 것으로, 사회적, 정치적 구조를 통해 문화적인 구조에 영향을
미치는 것이다. 특정 게릴라 그룹, 특히 투파마로스(Tupamaros)와
다른 몇몇 도시 그룹의 활동을 분석하면, 우리는 이러한 일들이 이미
일어나고 있다는 것을 알 수 있다. 이 참조 체계는 전통 예술의 참조
체계에 비해 확실히 이질적이다. 그러나 이들은 전체 구조 변화에

기여하는 동시에 고밀도의 미학적 내용을 갖는 표현으로 기능하고 있다. 처음으로 미학적 메시지가 미술관, 갤러리 등 '예술적 맥락'의 도움 없이도 그렇게 이해될 수 있다.

도시 게릴라는 전통적인 예술가들이 작품을 생산하고자 할 때 마주할 때와 매우 유사한 상황에서 기능한다. 여기에는 공통적인 목표가 있다. 메시지를 소통하는 것과, 동시에 과정에 따라 대중이 처한 상황을 변화하는 것이다. 알려진 것을 배경으로 사용하고, 때로 알려지지 않은 것의 신호를 보내며 메시지가 효율적으로 널리 알려질 수 있는 독창성을 찾고자 하는 유사한 탐색이 있다. 그러나 오브제에서 상황으로, 엘리트주의적 적법성에서 전복성으로 옮겨 가면서 새로운 요소들이 등장한다. 오브제에서 상황으로 나아가며, 소극적인 소비자였던 대중은 갑자기 상황의 일부로서 적극적으로 참여해야 한다. 적법성에서 전복성으로 나아가며, 최소한의 자극으로 최대한의 효과—그 영향을 통해 감수한 위험을 정당화하고 그에 대한 대가를 지불하는 그러한 효과를 얻을 필요가 생긴다. 특정 역사적 시기에, 오브제의 단계에서, 이것은 불가사의를 다루고 만드는 것을 의미했다. 상황의 단계에서, 그리고 이 경우에, 그것은 사회 구조의 변화를 의미한다.

이것도 그리고 둘 다? (바이어스)

제르마노 첼란트, 「개념미술」, 『카사벨라』 1970년 5월.

페트르 슈템베라, 「체코슬로바키아의 이벤트, 해프닝, 대지미술 외」, 1970년 5월~6월(푸에르토리코의 『레비스타 데 아르테』에 싣기 위해 씀). 아래 발췌.

체코슬로바키아의 현대 미술은 50년대 이 나라의 불행한 문화 정치 '덕분에' 세계 발전에 몇 년 뒤떨어져 있다. 근래 체코에서 작가적인 삶을 살며 실험을 두려워하지 않은 몇 인물 중 한 명은 분명 블라디미르

부드닉이다. (…) 2차 세계대전 이후 초기에 부드닉은 부서진 벽들을 찾아 프라하의 거리를 걸어다녔고, 그 위에서 행인들의 눈앞에 환상적이고 추상적인 형태의 드로잉을 만들었다. (…) 1949~50년 사이에 부드닉은 빈 프레임으로 부서진 벽만을 프레임에 담았다. 그는 무수히 많은 성명을 발표했으나 (…) 의도적으로 문화 기관의 인정을 받지 못한 채 남아 있었고, 심지어 정신 지체가 있다고 알려지기까지 했다. (…)

몇 년 후 체코슬로바키아에도 (…) 앨런 캐프로와 플럭서스 그룹의 작품에 대해 알려지기 시작했다. 이제 10년이 지나 캐프로의 영향은 체코의 해프닝 예술의 대표 격인 [1968년에 미국을 여행했던] 밀란 크니작의 작품에서 기본적으로 중요한 역할을 한 것 같다. 악투알(Aktual) 그룹—밀란 그룹—밀란 크니작, 소니아 슈베초바, 마흐 형제, 로버트 위트먼, 얀 트르틸렉—이 체코슬로바키아에서 비사회주의 현실주의 예술 활동이 공식적으로 허용되었던 1964년에 세상의 주목을 받았다. (…) 1966년 초에 이들은 프라하의 데이비체에서 〈한 집의 문제의 사건〉을 실현했다. 그들은 상당히 무작위로 이 집을 골라서 거주자들에게 많은 부피가 큰 소포를 보냈고, (…) 몰래 이 아파트 건물의 여러 층을 장식했다. (…) 로버트 위트먼의 가장 잘 알려진 작품은 프라하의 한 작은 거리에서 생활 그 자체의 한 장면을 보여주는 방식으로 빈 프레임을 걸어놓았던 '거리 현실의 전시'였다. (…) 〈널빤지〉는 이와 비슷한 분위기를 낸 것으로, 정사각형 모양을 잘라 낸 널빤지를 번잡한 도로에 배치해 구경하는 사람들은 이 구멍을 통해서 도시의 생활을 볼 수 있었다. 잘 알려진 작품 〈풍경 프레임〉 또한 같은 시기에 제작되었다. [1964년 오스트레일리아에서 멜 램즈던은 거대한 빈 '프레임'을 조각적인 전망의 틀로 야외에 설치했다. 리처드 롱은 앞선 작품을 모른 채 비슷한 작품을 몇 년 뒤 영국에서 제작했고, 네덜란드에서 얀 디베츠도 그러했다. 마저리 스트라이더는 뉴욕에서 1969년 빈 프레임을 이용한 일련의 거리, 슬라이드 작품을 제작했다(181쪽 참조).]

오이겐 브릭시어스는 1968년 루돌프 네메츠와 함께 현재학적 사회를 설립했다. 이 사회의 첫 공개 회의는 프라하의 한 도시 광장에서 집행되었으며, 회의 중 네메츠가 거대한 두루마리 종이에 참여자들의 그림자를 윤곽을 따라 그린 후 광장 전체에 펼쳐놓았다. 에바 크멘토바는 1970년 4월 프라하의 슈팔로바 갤러리에서 하루짜리 전시(이벤트 '발자국')를 계획했다. 갤러리 입구에서부터 전시의 모든 참여자가 따라가는 작가의 발자국—석고 모형—이 1층으로 이어졌다. 작가는 저녁에 이 발자국들을 나누어 주었다. 조르카 사글로바는 1969년 여름 친구들과 많은 공을 프라하 근처 프루호니체 연못에 던지는 그녀의 첫 이벤트를 계획했다. (…) 1969년 가을 사글로바는 슈팔로바 갤러리에 건초와 지푸라기를 쌓아두고 관객이 원하는 대로 놀 수 있도록 했다. 작가의 세 번째 큰 규모의 이벤트는 "〈구스타브 오버만에 바치는 오마주〉로, 보헤미아 훔폴레츠 근처 눈에 갇힌 평원에 19개의 모닥불을 피웠다. (…) 페트르 슈템베라는 "눈 덮인 경관에서 나무 사이에 폴리에틸렌 시트를 펼치고, 직물 리본을 단색으로 늘리고 바위를 칠하는 등의 작업을 한다".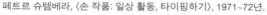

페트르 슈템베라, 〈손 작품: 일상 활동, 타이핑하기〉, 1971~72년.

《아이디어 구조》, 캠든 아트 센터와 스위스 코티지의 중앙 도서관, 런던, 6월 24일~7월 19일. 찰스 해리슨 기획. 전시 도록에 각 작가들의 전체 작품이 실린다: 아트 앤드 랭귀지, 아내트, 버긴, 에드 해링, 코수스. 다음은 전시 출품작들이다. 밑줄 친 부분은 루시 리파드의 1970년 여름에 쓴 미출간 리뷰 중 일부다.

빅터 버긴:

1

이 방을 구성하는 모든 견고한 것들

2

1의 모든 지속 시간

3

현재 순간과 오직 현재 순간

4

당신이 3에서 직접적으로 경험한 1의 모든 외관

5

3에서 3이전까지 어떤 순간에 1의 외관에 대해 당신이 직접 경험한 당신의 모든 기억

6

5를 구성하는 것과 4를 구성하는 것을 구분하는 당신의 모든 기준

7

5를 제외하고 3에 당신이 갖고 있는 모든 기억

8

3에서 자신 외 다른 사람들이 직접 경험했다고 알고 있는 당신이 행한 모든 신체 행위

9

3에서 당신이 경험한 당신을 제외한 다른 사람들이 행한 모든 신체 행위

10

1을 구성하는 것들을 향하고 있는 9를 구성하는 모든 것과 8을 구성하는 모든 것

11

8을 제외한 3에 모든 당신의 신체 행위

12

1을 구성하는 것과 당신의 신체 접촉 여하에 달린 3에 당신의 모든 신체 감각

13

당신이 직접 경험하는 감정 여하에 달린 당신의 모든 신체 감각

14

13을 구성하는 것과 14를 구성하는 것을 구분하는 당신의 모든 기준

15

13과 12를 제외한 당신의 모든 신체 감각

16

9에서 추론한 자신을 제외한 어떤 사람의 내적 경험에 관련된 당신의 모든 결론

17

당신이 13을 구성하는 어떤 것과 전체, 또는 부분적으로 유사하다고 생각하는 16을 구성하는 어떤 것

18

당신이 12를 구성하는 어떤 것과 전체, 또는 부분적으로 유사하다고 생각하는 16을 구성하는 어떤 것

버긴의 시스템은 지각과 행동에 영향을 미치는 반면, 그 수단은 언어적이다. 시스템에 대해 우리의 인식은 동일하게 남아 있지만, 캠든과 스위스 코티지, 그리고 전시 도록에 인쇄되었을 때와 같이,

공간이 달라짐에 따라 우리의 경험은 변화한다. 그러나 이 경험은 그것이 부과하는 물리적 조건으로 인해 끊임없이 다시 정신적인 과정으로 되돌아간다는 점에서 매우 추상적이다. 버긴은 "오로지 지각적 행동의 기능이지만 물질적 환경에서 물리적 속성을 유도하는 비물질적인 오브제가 만들어진다"는 결과와 함께, "부분적으로 실제 공간에, 또 부분적으로 심리적인 공간"에 위치한 미적 오브제를 상정했다.

따라서 캠든에서 커다란 빈 방 벽에 몇 야드 간격으로 종이 작품이 나타났을 때, '확장된 현실'에 존재하는 이러한 '상황적 단서'가 그 장소를 채우고 있던 특정 영역과 특정(익명이며 우연한) 사람들과 그들의 생각 사이에 있는 보이지 않는 구조로 변환되었다. 행동적 에너지는 기간(X 이후 및 XL 이전 등)을 정하는 내부의 상호 참조에 의해 규제된다. 하나씩 볼 때, 그것은 덜 구체적인 일반화의 에너지로 빠져나갈 것이다 (로버트 배리의 작품이 의도적으로 그러한 것처럼, 그의 의도가 아니라 언어가 버긴의 최근 작품에서 회상되었다). 그것은 함께, 그 자체의 맥락을 형성한다.

이 전시에서, 전시 작품은 공간, 사람, 그 안의 사물, 관객 사이의 관계에 대한 물리적이고 정신적인 경험을 나타내는 반면 도록 작품은 추상적인 요소('기준')를 나타내는 것으로 다양한 형태의 발표 방식을 염두에 두고 있다. 전시 작품의 경우, 작가가 관객이 격차(흰 벽, 공간, 생각 사이의 시간)를 메울 것을 요구한 것은 상호 참조의 구조로 인해 방출된 에너지라는 측면에서 문자 그대로 물리적인 자세를 취했다. 나는 작품과 나 자신의 보이지 않고, 알아차리지 못하는 경험을 마주했을 때 방에 있는 다른 사람들이 생각하고 느낄 수 있는 것에 대해 참조하는 것을 이 작품의 진정한 핵심이라고 보았다. 미국에서는 논리적인 복잡한 시스템을 자유롭고 비논리적인 상황에 부과되는 이러한 계열의 이른바 '개념미술'을 지지하는 작가들로 릭 바셀미와 존 보로프스키가 떠오른다.

키스 소니어, 〈디스-플레이〉, 소니의 비디오 테이프, 1969년.

키스 아내트, 〈이 전시에 아무것도 하지 않는 것을 작품으로 출품할 수 있을까?〉.

내가 참여작으로 '나는 아무것도 하지 않았다'는 아이디어를 내놓는 것이 좀 부당하게 보일 것이다. 더욱이, '아무것도 하지 않는' 갤러리 공간의 일정 부분을 요청하는 것이 이 부당성을 악화시키는 것 같다. 그럼에도 불구하고, 이 전시의 참여작으로 앞서 말한 아이디어를 내놓는 데에는 그러한 결정에 담긴 의미를 살펴볼 필요가 있다.

즉시 드는 질문들: 이 전시의 맥락에 나는 단지 '나는 아무것도 하지 않았다'는 아이디어(관념)를 아이디어로서 내놓는가, 아니면 이 진술이 주장하는 것을 이행했다고, 즉 내가 아무것도 하지 않았다는 (여기서 이 전시에 대한 나의 참여작으로서 내가 아무것도 하지 않았다고 암시하며) 것인가. 후자의 경우라면, '나는 아무것도 하지 않았다'는 것이 무슨 뜻인가?

더 일반적인 의미론적 문제, 즉 '나는 아무것도 하지 않았다'는

것이 말이 되는가(문장에 '아무것도'가 들어가 문제를 키우는 것
같다)는 제쳐 두고, 이 전시의 맥락에서 이 진술이 어떻게 받아들여질
것인가?

내가 이 전시에서 (이런저런) 증거가 되는 어떤 특별한 일을 하지
않은 것으로 받아들여질 수 있다. 그러나 이러한 해석은 '나는 아무것도
하지 않았다'는 아이디어가 전달되는 수단을 배제하는 것이다. 이 자료
자체가 무엇인가를 했다는 증거다.

그렇다면 이 서면 정보가 없다고 가정해보자. 이것은 간단히
"내가 '나는 아무것도 하지 않았다'는 아이디어를 이 전시의 참여작으로
내놓았다는 것을 어떻게 알릴 수 있는가?"라는 문제를 제기한다.

이 서면 정보 없이, '이 전시 참여작으로 무엇을 했느냐'는 질문이
나에게 주어졌을 때, '나는 아무것도 하지 않았다'라는 대답에 의미가
있을까?

질문자가 나의 참여작을 가정하지 않았다면 애시당초 그러한
질문도 없었을 것이다. 이것은 내가 이 전시에 참여한다는 애초의
합의로 돌아가는 질문자의 사전 지식을 전제로 한다. 그러한 합의가
어떤 것을(그 증거는 다른 정보 없이 전시 도록에 인쇄된 내 이름뿐일
것이다) 했다고(내 이름을 인쇄하는 데 동의만 한다면) 이해될 수
있을까?

내가 어떤 특별한 일을 하지 않았다고 받아들여질 수 있는 '나는
아무것도 하지 않았다'는 진술에 대한 해석은 '특별한 일'에 대한 정의의
일부로 어떤 식으로든 전시와 관련된 의사 결정을 포함할 수 있다.

그렇다면, 이 전시의 참여자로서 '나는 아무것도 하지 않았다'는
아이디어를, 아이디어로서만, 이 전시의 참여작으로 내놓을 수 있다.
그러나 나는 이 전시의 나의 참여작으로 아무것도 하지 않는('어떤
특별한 일이 아니'라는 뜻에서) 어떠한 가능성을 시행하는 데 관심이
있다.

만약 문장을 '나는 아무것도 하지 않았다'에서 '나는 아무것도 하지

않을 것이다'로 바꾼다면 어떨까? '나는 이 전시에서 어떤 특별한 일도 하지 않을 것이다'라고 받아들여질 수 있도록 수정한 진술을 이행할 수 있을까?

'나는 아무것도 하지 않을 것이다'라는 주장이 반드시 이 전시의 맥락에서 나는 아무것도 하지 않았다는 것을 의미하는가? 이 전시에서 아무것도 하지 않았다는 어떤 주장도 이미 거짓으로 나타났다.

'나는 아무것도 하지 않을 것이다'는 것이 전시 기간 동안 효력이 있는 결정이어야 하며, 또한 그것이 결정으로서 전시를 위해 어떤 것을 하는 특별한 경우라고 반대하는 사람도 있을 것이다. 여기서 차이점은 이 주장과 관련해 타당한 구체적인 증거가 있지 않고, 있을 수 없다는 것이다. '나는 아무것도 하지 않을 것이다'라는 진술은 언제나 미래를 가리킨다.

요약하자면, 전시 기간 내내 언제나 '나는 아무것도 하지 않았다'는 주장은 이미 언급한 이유로 거짓일 것이다. 전시 기간 내내 언제나 '나는 아무것도 하지 않을 것이다'는 주장은 의도만을 암시하며 그러한 것은 더욱이 시간과 공간적 고려사항을 암시할 것이다.

만약 전시 참여 작가로서 나의 의도가 전시에서 (참여작으로) 어떤 특별한 일도 하지 않는 것이라면, 나는 전시 기간 동안 다른 무엇인가를 하고 있어야 한다.

내가 다른 무엇인가를 하고 있다면 나는 어딘가에서 하고 있어야 한다.

어딘가는 어디든 될 수 있다.

'어디든'에는 이 전시 공간도 포함할 것이다.

이 전시 공간은 이 갤러리를 포함할 것이다.

내가 이 갤러리에서 무엇인가를 한다면 (이 전시의 미래의 과정을 의미한다), 그것이 반드시 내가 무엇을 하든 이 전시에 어떤 '특별한 일'을 한 것으로 받아들여진다는 것으로 결론 내릴 필요는 없다.

321 1970

아내트는 과정 또는 행동 대지미술(신비주의와 구멍에 대한 지속적인 관심), 그리고 어떤 것을 아무것도 아닌 것으로 발전시키며 '아이디어 미술'에 도달한다. 예를 들어, 캠든에서는 벽에 놓은 작은 기계가 전시 기간 전체의 초 수, 2188800-0000000을 '전시 기간을 전시'하는 의미로 재깍거려갔고, 상당히 간단한 아이디어로 매혹적인 물리적 효과, 무서운 연상 효과, 또 극적인 결말을 보여준다. 0의 줄이 막 넘어가려고 할 때, 우리는 시간 자체에 금방이라도 치달을 듯한 기분이 든다. 더 이상 초가 없다면 어떤 일이 벌어질까?

'아무것도' 하지 않는 작품은 정신 훈련이다. 아무것도 하지 않는다는 생각은 피카비아와 뒤샹에서 이브 클랭, 뷔렌, 배리, N.E. Thing Co.와, 복잡한 의도를 부정으로 환원하는 데 전문가인 크리스틴 코즐로프 등의 이미 긴 미술사적 계보를 가지고 있다. 아내트는 마지막 문장에서 무엇인가를 하고 둘러댐으로써, 초읽기와 목적, 수단의 반전의 관용 사이에서 작업하는 도발적 긴장 상태의 사례로 답할 수 없는 자신의 질문을 (이중) 부정으로 답한다. [관련 작품이 1971년 1월 리슨 갤러리의 《벽 전시》 도록에 〈내가 이 작업을 할 생각이었나?〉라는 제목으로 실렸다. 또한 아내트의 세 번째 생략 작품은 408쪽을 참조할 것.]

<p style="text-align:center">* * *</p>

조지프 코수스, 〈특수 수사〉

1. 저녁 식사로 돼지 갈빗살을 먹는 논리학자는 아마 돈을 잃을 것이다.
2. 식욕이 왕성하지 않은 도박꾼은 아마 돈을 잃을 것이다.
3. 돈을 잃고 또 더 잃을 것 같은 우울한 사람은 언제나 새벽 5시에 일어난다.
4. 도박을 하지도, 돼지 갈빗살을 저녁 식사로 먹지 않지 않은 사람은 분명 왕성한 식욕이 있다.
5. 새벽 4시 이전에 잠자리에 드는 활기찬 사람은 택시 운전을

하는 게 좋을 것이다.

6. 식욕이 엄청나고 돈을 잃지 않으며, 새벽 5시에 일어나지 않는 사람은 언제나 저녁 식사로 돼지 갈빗살을 먹는다.

7. 돈을 잃을 위험에 처한 논리학자는 택시 운전을 하는 게 좋을 것이다.

8. 우울하지만 돈을 잃지 않은 성실한 도박꾼은 전혀 잃을 위험이 없다.

9. 도박을 하지 않고 식욕이 왕성하지 않은 사람은 언제나 활기차다.

10. 정말 진실한 활기찬 논리학자는 돈을 잃을 위험이 전혀 없다.

11. 왕성한 식욕이 있는 사람은, 정말 진지하다면 택시 운전을 할 필요가 없다.

12. 우울하지만 돈을 잃을 위험이 없는 도박꾼은 새벽 4시까지 일어나 있다.

13. 돈을 잃고 돼지 저녁 식사로 갈빗살을 먹지 않는 사람은, 새벽 5시에 일어나지 않는 한 택시 운전을 하는 게 좋을 것이다.

14. 새벽 4시 이전에 잠자리에 드는 도박꾼은 식욕이 왕성하지 않는 한 택시 운전을 할 필요가 없다.

광고 총목록

항목 2- 프랑스어
항목 2- 있는 그대로
항목 2- 독일어
항목 2- 이탈리아어

프랑스어로

보편적인 '사람': A—성실하다. B—
저녁 식사로 갈빗살을 먹는다. C—
도박꾼. D—5시에 일어난다. E—돈
을 잃었다. H—식욕이 왕성하다. I—
돈을 잃을 것 같다. L—활기차다.
M—논리학자. N—택시 운전을 하
는 게 좋을 사람들. R—새벽 4시까
지 일어나 있다.

영어 있는 그대로

보편적인 '사람': A—성실하다. B—
저녁 식사로 갈빗살을 먹는다. C—
도박꾼. D—5시에 일어난다. E—돈
을 잃었다. H—식욕이 왕성하다. I—
돈을 잃을 것 같다. L—활기차다.
M—논리학자. N—택시 운전을 하
는 게 좋을 사람들. R—새벽 4시까
지 일어나 있다.

독일어로

보편적인 '사람': A—성실하다. B—
저녁 식사로 갈빗살을 먹는다. C—
도박꾼. D—5시에 일어난다. E—돈
을 잃었다. H—식욕이 왕성하다. I—
돈을 잃을 것 같다. L—활기차다.
M—논리학자. N—택시 운전을 시
작하는 게 좋을 사람들. R—새벽 4
시까지 일어나 있다.

이탈리아어로

보편적인 '사람': A—성실하다. B—
저녁 식사로 갈빗살을 먹는다. C—
도박꾼. D—5시에 일어난다. E—돈
을 잃었다. H—식욕이 왕성하다. I—
돈을 잃을 것 같다. L—활기차다.
M—논리학자. N—택시 운전을 시
작하는 게 좋을 사람들. R—새벽 4
시까지 일어나 있다.

'수사' 시리즈는 그 자체로 코수스가 지금까지 만든 어떤 작업보다 더
흥미롭다고 할 수 있는데, 물론 이것이 작가가 바라는 바는 아니겠지만,
그의 삶과 다른 사람들과의 상호 관계, 상황까지, 또는 그의 아이디어나,
작가가 다소 더 양가적인 듯했던 그것의 물질화보다는 그가 쓴
글까지도 작품으로 여기지 않는다면 말이다. (오벌린 대학의 전시 《아트
인 더 마인드》에 낸 그의 '출품작'은 『아트 앤드 랭귀지』에 쓴 기사를

재판한 것이다). 그리고 작가는 마침내 그의 '발표 형식' 문제를 해결한 듯하다. 초기의 수사에는 작은 접착 레이블에 타이핑한 것을 20피트 길이의 벽에 붙였다. 그의 유의어 사전 분류 시리즈는(140쪽 참조) 2년에 걸쳐 신문 광고에서 빌보드로, 버스 포스터로, 노바스코샤에서 '파워하우스'(헛간 지붕 위에 "파워"라는 부제)와 같은 별난 선언과, 또 최근 토리노에서는 거리에 검은 바탕의 흰 배너를 거는 것으로 옮겨 갔다. 그 이전에 사전 정의 시리즈에서 음화 복사를 4×4피트 크기로 확대한 작품은 물감을 쓰지 않았으므로 엄격히 회화는 아니었지만, 여전히 벽에 걸린 크고 평평한 설명적인 표면으로 남아 있다. 한 가지 아이디어를 여러 매체에 사용해 허울뿐인 것처럼 보일 수도 있는 이러한 배포 방식을 택한 이유는, 발표 방식 자체나 형식적인 '스타일'을 과도하게 강조하지 않으려는 것이었다. 그럼에도, 매체는 그것이 다양해질 때 순수한 아이디어와 혼동된다. 코수스가 복사해 만든 소책자 형식의 '수사' 시리즈는 마침내 작품의 운명이 그 내부의 언어적이고 예술적인 관계에서 정해지도록 중대한 결정을 내린 것이었다. 이 전시의 '수사' 시리즈는 이전 작품들보다 더 흥미롭게 비트겐슈타인을 거론하고, 고유명사를 도입한 것은 작가가 확실히 이토록 도발적일 것이라고 의도하지 않았던 재치 있는 허위 내러티브의 피드백을 제공하며, 사람들의 기대를 바꾸고, 그러므로 맥락을 바꾼다.

코수스의 아이디어는 1966년부터 중요했으나, 나는 이번에 그가 자신이 말한 "예술 활동이 단지 예술적 제안의 틀을 만드는 데 그치지 않고, 나아가 어떤, 또는 모든 (예술) 제안의 기능, 의미, 사용을 조사하고, '예술'이라는 개괄적 용어의 개념 안에서 이것들을 고려하는 일이라는 것을 이해하는 예술가들의 탐구"(272~277쪽 참조)로서의 개념미술을 처음 만든 것이라고 본다. '수사'는 그의 이전 자료들보다 더 '원본성'이 있는 것은 아니지만, 누가 그 수수께끼들을 만들고 수집하고 인쇄했든 그것은 원작이다.

《개념미술, 아르테 포베라, 대지미술》, 토리노 시립미술관, 1970년
6월~7월. 제르마노 첼란트 기획. 첼란트, 리파드, 말레, 파소니의
'텍스트'. 일부 참여 작가의 성명, 참고문헌, 안드레, 안셀모, 발데사리,
배리, 보이스, 보크너, 보에티, 칼촐라리, 크리스토, 다르보벤, 드 마리아,
디베츠, 파브로, 플래빈, 풀턴, 길버트와 조지, 하케, 하이저, 휴블러,
칼텐바크, 가와라, 클랭, 코수스, 쿠넬리스, 르윗, 만초니, 메르츠,
모리스, 나우먼, 오펜하임, 파올리니, 파스칼리, 페노네, 피스톨레토,
프리니, 라이먼, 샌드백, 세라, 스미스슨, 소니어, 브네, 위너, 초리오.

6월 20일, 워싱턴 D. C.: 〈경계〉, 더글러스 데이비스와 프레드 피츠가
기획한 행사로, 도시 거주민들에게 주변 환경을 세밀히 조사해 발견한
것들을 전화 또는 대면으로 보고할 것을 부탁했다.

크리스토퍼 폭스, 「에드워드 루셰이와의 인터뷰」, 『스튜디오
인터내셔널』 1970년 6월.

《마이클 스노/캐나다》, 제35회 베니스 비엔날레 전시, 1970년 6월
24일~10월 31일. 브라이든 스미스와 작가의 글. 배리 로드의 리뷰,
『아트 앤드 아티스트』 1970년 6월.

필리스 터크먼, 「칼 안드레와의 인터뷰」, 『아트포럼』 1970년 6월.

제임스 콜린스, '우편' 시리즈, 1970년 6월~1971년 4월. 1: 〈소개 작품〉,
1970년 6월. 2: 〈소개 작품 제안서〉, 7월. 3: 〈위임 제안서〉, 8월, 4:
〈임시 여행 제안서〉, 9월. 5: 〈세트 작품 3〉, 10월, 6: 〈기호학적 측면〉,
2월, 7: 〈맥락〉, 3월(408~409쪽 참조), 8: 〈맥락 2〉, 4월. ■→

로우린 베이에르스, 「솔 르윗과의 대화」, 『뮈죌쥐르날』 1970년 6월.

Introduction Piece No. 5

This is to certify that James Collins is a complete stranger to me and that he approached me :

Location*Hyde Park*....

Time*2·20 p.m.*....

Date*29th May '70*....

and I agree to participate in an art work where I'm introduced by James Collins to a complete stranger.

This piece would be documented by a photograph showing this meeting taking place.

Signed*E. Marsden*

This is to certify that James Collins is a complete stranger to me and that he approached me :

Location*Hyde Park*....

Time*2·20*....

Date*29th May '70*....

and I agree to participate in an art work where I'm introduced by James Collins to a complete stranger.

This piece would be documented by a photograph showing this meeting taking place.

Signed*F. Vincent.*

No 8 of "Strangers"

No 8 of "Strangers"

제임스 콜린스, 〈소개 작품 No. 5〉, 1970년.

유진 구센, 「예술가가 말하다: 로버트 모리스」, 『아트 인 아메리카』
1970년 5~6월.

《지나 페인: 아쿠아 알타/팔리/베니스》, 파리 갤러리 리브드르와트,
1970년 6월 11일~7월 20일. 피에르 레스타니의 글(「개념적인 환경:
베니스의 수위 상승에 관하여」).

《정보》, 뉴욕 현대미술관, 1970년 7월 2일~9월 20일. 키내스턴
맥샤인의 기획과 글, '추천 도서' 목록, 각 참여 작가들의 페이지:
아콘치, 안드레, 아르마자니, 아네트, 아트 앤드 랭귀지, 아트 앤드
프로젝트, 아트슈와거, 애스커볼드, 앳킨슨, 베인브리지, 발데사리,
볼드윈, 바리오, 배리, 바셀미, H. & B. 베허, 보이스, 보크너,
볼린저, 브레히트, 브뢰거, 브라운, 뷔렌, 버긴, 버지, 번과 램즈던,
바이어스, 카발라, 쿡, 커트포스, 달레시오, 다르보벤, 드 마리아, 디베츠,
퍼거슨, 페러, 플래너건, 그룹 프론테라, 풀턴, 길버트와 조지,
지오르노 포에트리 시스템, 그레이엄, 하케, 하버, 하디, 하이저, 홀라인,
휴블러, 휴오트, 허친슨, 자든, 칼텐바크, 가와라, 코수스, 코즐로프,
래섬, 르 바, 르윗, 리파드, 롱, 매클레인, 메이렐리스, 미누진, 모리스,
NETCo., 나우먼, 뉴욕 그래픽 워크샵, 뉴스페이퍼, OHO 그룹,
오이티시카, 오노, 오펜하임, 파나마렌코, 파올리니, 펙터, 페노네,
파이퍼, 피스톨레토, 프리니, 푸엔테, 라에츠, 레이너, 링케, 루셰이,
사느주앙, 슬래든, 스미스슨, 소니어, 소트사스, 튀게선, 밴선, 바즈,
브네, 월, 위너, 윌슨.

그레고리 배트콕, 「MoMA의 정보로 가득한 전시」, 『아트』 1970년
여름; 데이비드 샤피로, 「개념 거리의 행렬 씨」, 『아트뉴스』, 1970년 9월
리뷰.

전시된 작품들:

데이비드 애스커볼드:

	쏜다	쏘지 않는다
쏜다	둘 다 사망	한 명 사망
쏘지 않는다	한 명 사망	둘 다 생존

로버트 배리, 〈예술 작품〉, 1970년.

항상 변화한다. 순서가 있다. 특정한 장소가 없다. 경계가 고정되어 있지 않다. 다른 것들에 영향을 미친다. 접근할 수 있지만 눈에 띄지 않게 된다. 일부분은 또 다른 것의 부분일 수 있다. 일부는 친숙하다. 일부는 낯설다. 그것을 알면 그것이 바뀐다.

오노 요코, 〈지도 작품〉.

상상의 지도를 그린다. 가고 싶은 곳에 목표점을 찍는다. 당신의 지도에 따라 한 실제 거리를 걷는다. 지도에 따라 길이 있어야 하는 곳에 길이 없다면, 옆에 장애물들을 놓아서 길을 하나 만든다. 목표점에 도달하면 그 도시의 이름을 묻고 첫 번째로 만나는 사람에게 꽃을 준다. 지도는 정확하게 따라야 하고, 그렇지 않으면 완전히 그만두어야 한다. 친구들에게 지도를 만들어달라고 부탁한다. 친구들에게 지도를 준다. (1962년 여름)

N.E. Thing Co. 〈명명법〉(1966~1967년).

VSI — 시각 감성 정보(Visual Sensitivity Information)(NETCo.가 '예술'을 대신해 사용하는 용어)

SI — 감성 정보(Sensitivity Information)(모든 문화적 정보)

SSI — 소리 감성 정보(Sound Sensitivity Information)(음악, 시 [읽기], 노래, 웅변 등)

MSI — 움직이는 감성 정보(Moving Sensitivity Information)(영화, 춤, 등산, 트랙 등)

ESI — 실험적인 감성 정보(Experimental Sensitivity Information)(연극 등)

** — 특정 범주의 감성 정보가 다른 범주와 결합해 그 형식이 규정되는 범주가 있다는 것을 인식해야 하지만, 위의 범주는 대부분의 경우 '예술'에서 한 가지 범주의 정보 특성을 특별히 강조하는 경향이 있는 이유에서 설정되었다.

— 우리는 이렇게 새로운 정의를 내리면, 사람들이 각 '예술' 사이의 상호 관계를 더 잘 볼 수 있고, 그럼으로써 현재 일어나고 있는 새로운 종류의 '예술 활동'—감성 정보(SI)에 더욱 잘 참여하고 지지할 수 있게 된다는 것을 알았다.

— "모든 예술을 민감하게 다루는 정보로서" 인식한다는 생각은 그것들을 서로 분리시키고 잘못 이해된 역사의 사슬을 끊는다.

모든 질문은 보편적인가? (바이어스)

『7월/8월 전시』. 『스튜디오 인터내셔널』 1970년 7~8월의 특별호, 세스 지겔로우프 편집. 광고, 또한 양장본으로 광고, 권말 부속물 등 없이 출판. 모든 글은 영어, 프랑스어, 독일어로 구성. 6명의 평론가가 8페이지를 자신의 글 외의 것으로 채울 것을 요청받아 제작한 잡지 전시. 각 평론가는 원하는 수의 작가들과 자신의 공간을 채웠다. 데이비드 앤틴(그레이엄, 코헨, 발데사리, 세라, 엘리너 앤틴, 로니디어, 니콜레이즈, 소니어), 제르마노 첼란트(안셀모, 보에티, 칼촐라리, 메르츠, 페노네, 프리니, 피스톨레토, 초리오), 미셸 클로라(뷔렌), 찰스 해리슨(아내트, 아트 앤드 랭귀지, 버긴, 플래너건, 코수스, 래섬, 로우), 루시 R. 리파드[배리, 칼텐바크, 위너, 가와라↗, 르윗, 휴블러, NETCo., 바셀미. 이들은 각기 작업할 상황을 다음 예술가에게 전달할 것을 요청받았다], 한스 슈트렐로브(디베츠, 다르보벤).

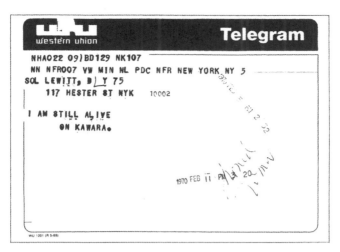

온 가와라, 〈확인〉, 솔 르윗에게 보낸
텔레그램, 1970년 2월.
　　가와라에게 보낸 위너의
'지시': "온 가와라 씨께, 죄송하지만
제가 폐를 끼칠 상황은 오로지
당신이 좋은 하루를 보내길 바라는

것뿐입니다. 안부를 전하며, 로런스
위너". 가와라의 전보는 그의
작품이자 솔 르윗에게 전달하는 이
상황이었고, 르윗은 다시 이 전보의
메시지를 자신의 작품을 위해
74개의 순열로 만들었다.

《비전, 프로젝트, 프로포절》, 노팅엄 페스티벌, 1970년 7월 11일~8월
2일. 미들랜드 그룹 갤러리 기획. 팀 튜렐폴 글. 애스커볼드, 디, 디베츠,
홀, 헤링, 르윗, 롱, 모리스, 스미스슨 외 참여.

존 발데사리, 1970년 7월 24일, 샌디에이고: "이로써 1953년 5월과
1966년 3월 사이 서명자가 만든 모든 작품이 1970년 7월 24일
캘리포니아 샌디에이고에서 화장되었음을 통지한다". 공증 문서를
신문에 일반 진술서로 게재했다. 사진 앨범과 명판은 《소프트웨어》에
출품(353쪽 참조).

1970년 여름: 제럴드 퍼거슨, 관계 조각.

(1) 북위 44°38'47.41", 서경 63°34' 48.21", 노바스코샤 핼리팩스의 한 지점. (2) 제럴드 퍼거슨 왼쪽 팔 문신 위 한 점 (3) 아직 지정되지 않은 한 점. "시작과 동시에 조각은 불확실한 관계로 존재한다. 작가의 사망과 동시에 조각은 확실한 관계로 존재한다".

로버트 배리가 이언 윌슨의 작품을 발표한다, 1970년 7월. 작품: 〈이언 윌슨〉.

이언 윌슨과 로버트 배리가 구두 커뮤니케이션에 관해 토론함. 1970년 7월, 뉴욕 브롱크스.

[주석: 이언 윌슨은 지난 4년간 작품의 제작 방식으로 구두 커뮤니케이션에 관심을 두어왔다. 그와 로버트 배리 사이 토론 중 이 부분은 1970년 7월에 녹음되었다. 이 인터뷰는 당시 그들의 입장이 잘 맞은 데서 비롯했고, 로버트 배리의 '작가의 발표' 시리즈의 일부로 볼 수 있다.]

RB(로버트 배리): 이 질문은 당신이 처음 내 옛 작업실에 왔을 때, 구두 커뮤니케이션이 당신의 예술이라고 말했을 때부터 지난 2년간 사용해온 구두 커뮤니케이션에 대한 나의 관찰을 바탕으로 할 것이다. 그때, 그리고 얼마 지나지 않아서 우리가 만날 때마다 당신은 구두 커뮤니케이션을 예술 형식으로 사용한다고 말했던 것 같은데, 그리고는 그만두었다. 구두 커뮤니케이션이 당신의 예술 등이 아닌 시기가 있었다. 즉, 이후에 구두 커뮤니케이션 자체가 각 작품을 만드는 수단이기보다는 구두 커뮤니케이션이라는 개념이 작업이 된 것 같았다. 이게 정확한가?

IW(이언 윌슨): 음, 나는 먼저 구두 커뮤니케이션의 오브제나 아이디어를 그 본래 맥락에서 빼내 미술의 맥락에 집어넣어야 했다. 그리고 그렇게 하려면 그것을 말로 해야 했다. 그렇지

않은가? 나는 말로 하는 쪽이 더 논리적이었지만, 그렇게 함으로써 자연스럽게 개념이 되었다.

RB 당신이 개념이라고 말할 때, 더는 말할 필요가 없다는 것을 안다는 의미라고 나는 생각한다. 당신은 구두 커뮤니케이션이라는 용어에 담긴 모든 것이 예술이 될 수 있도록 구두 커뮤니케이션을 재료로 사용하고, 구두 커뮤니케이션을 당신의 예술로 사용했을 때의 그 실제 기간을 사용하는 대신 구두 커뮤니케이션을 사용하는 방식을 바꾼 것 같다.

IW 내가 아이디어를 발표하는 방식이 덜 엄격해졌고, 구두 커뮤니케이션을 일반적으로 예술로 사용한 것이 그것을 녹음하고 인쇄한 〈타임패널〉에서 시작되었다 뜻인가? 그것이 구두 커뮤니케이션이라는 본질적인 의도와 모순되는 것이라는 뜻인가?

RB 아니다. 내가 생각하는 것은 더 이전에, 구두 커뮤니케이션이 당신의 예술이었을 때 따로 특정 기간들을 놓고 다룰 때다. 그 후에 시간은 더 이상 요소가 아니었다. 사실 나는 당신이 더는 "구두 커뮤니케이션이 나의 예술이다"라고 하지 않는다는 것을 알았다. 이 문구가 더 이상 같은 기능을 하지 않는 데 비해, 처음에는 한 작품을 시작하는 핵심이었던 것 같다. 오히려 우리는 개별적인 경우보다 구두 커뮤니케이션이라는 아이디어를 다루고 있다.

IW 흥미롭다. 그렇게 생각해본 적 없다.

RB 예전 같았으면 이런 토론에서 당신은 "구두 커뮤니케이션이 나의 예술이라"라는 말로 시작했을 것이다. 그런데 그렇지 않았다. 우리는 지금 그냥 그것에 대해, 당신이 어떻게 사용했는지, 어떤 의미인지에 대해 이야기하고 있다.

IW 구두 커뮤니케이션이라는 아이디어를 나 스스로 언급하지 않는 차이라고도 하겠는가? 내가 이제 도외시하는 것이라고? 그것은 하나의 아이디어일 뿐이고, 이제는 커뮤니티의 일부, 예술의 특정 부분을 조명하는 데 사용할 수 있는 하나의 아이디어.

RB 부분적으로는 그렇지만 정말 내가 말하는 의미는 당신이 구두 커뮤니케이션을 사용했을 때, 구체적인 예들 또는 시간들이 아니라, 그 자체로 어떤 것이라고 우리가 생각했었다는 점이다.

IW 알겠다. 도입했을 때의 특정한 첫 사례에서 '참신함'이 떨어지는 상황으로 변화했다. 본래 발표했을 때의 분위기는 사라졌다. 어떤 면에서 구두 커뮤니케이션은 그 첫날에 정말 존재하는 것으로 종종 생각한다. 그 이전에 나는 시간을 사용하고 있었다. (…)

RB 당신이 구두 커뮤니케이션이 당신의 예술 형식이라고 말했을 때 내가 받은 첫 인상은 당신이 어떤 의미에서 무엇인가 정말 중요한 것을 발견했다는 것이었다. 그것은 자신의 확장으로 작품을 만드는 것과 같은데, 본질적으로 그것이 바로 구두 커뮤니케이션이다. 그것은 세계로 우리 자신을 확장하는 것이며, 마치 화가가 물감이나 다른 것들을 가지고 시간을 허비해야 하기보다, 비전을 이용해 작품을 만들 수 있다는 사실을 발견한 것과 같다. (…)

IW 내가 구두 커뮤니케이션에 대해 중요하다고 느낀 점은 누군가 애착을 가지고 어떤 것을 만들 때, 또 그것을 예술이라고 부르고 싶어 하면, 그것을 예술이라고 불러야만 한다는 것이다. 어떤 것을 어떤 것이라고 부르기 위해 우리는 그것을 말하거나 인쇄하거나, 농아라면 수어를 해야 한다. 이것이 세 가지 대안이다.

RB 갤러리, 미술관, 미술 잡지와 같이 예술이라고 지정될 특정한 장소에 둘 수도 있다.

IW 그렇지만 그 장소 역시 불러야 하는 것이다. (…) 나는 여전히 대체 내가 왜 인쇄 언어가 아닌 구두 언어를 선택했는지 알아내고 있고, 분명히 일종의 아주 무의식적인 것일 텐데 (…) 음, 아마 내가 정적인 갤러리 상황에 반응하고 있었을 수도 있지만, 아무것도 정적이지 않거나 모든 것이 정적이기 때문에, 어느 쪽이든, 정당화될 수 있을 것 같지 않다. 구두 커뮤니케이션은 아마도

예술가들에게 예상되는 질문―무슨 작업을 하고 있는가?―에
대한 답일 수도 있다. 나는 "당신과 이야기하고 있다"고 대답할
수 있었다. 예술가가 되고 싶고 자신의 생각을 나타내는 무엇인가
제시하고 싶어 하는 그 상황을 파악하고자 하는 시도가 있던
때였다. (⋯)

RB 이 모든 것을 인쇄하는 것에 대해 어떤 기분이 드는가?

IW 중요한 질문이다. 거기서 2년 전에 내가 하던 작업과 지금의
차이가 나타난다. 이전에는 인쇄할 생각이 없었을 것이다. 2년여의
시간이 지난 지금은 이원성에 매우 흥미를 느낀다.

RB 구두 커뮤니케이션과 문자 커뮤니케이션 사이의 차이에 이 예술이
존재한다고 하겠나?

IW 나를 인쇄에서 분리할 수 있었다고 말하겠다. 나는 인쇄에 대한
책임을 지지 않는다. 그러나 물론 그렇게 말한다면 순진한
것이겠다. 말로 한 뒤 인쇄된 단어의 애매함이 나쁘지 않다. (⋯)
그러나 무엇인가를 말로 한다는 보호책은 감정에 녹이는 것,
무엇인가를 인쇄했을 때는 받을 수 없는 안도감이다.

RB 하지만 당신이 처음 구두 커뮤니케이션을 사용했던 초기의 그
매체적 특성을 고려한다면 (⋯) 나는 그것을 예술에 대해 내가
알고 있던 것, 예술가들이 사용하는 재료로서 생각했다. 처음 구두
커뮤니케이션에 대해 들었을 때, 나 자신도 사라져버리는 라디오
반송파를 사용하고 있었다. 나는 그것을 이러한 측면에서, 또는
내가 그때 대기에 방출했던 기체처럼 없어지는 어떤 것, 그것으로
무엇도 할 수 없는 것으로 생각했다. 무엇인가 방출되었다.

IW 구두 커뮤니케이션을 인쇄하는 애매함에 대해서―어떤 것이 그
자체 고유의 것이 아닌 과정을 겪더라도 여전히 결과물에 부속될
수 있다. 우리가 어떤 것―기체나 말이나 소리―을 방출하듯이,
인쇄된 종이에서도 여전히 어떤 것이 방출된다.

RB 거기에는 통제의 문제가 있다. 당신의 작품은 일종의 상황적

예술이다. "구두 커뮤니케이션이 나의 예술"이라고 했을 때는 어떤 이야기를 할 것인가 의식적으로 계획하지 않았다. 프로그램이 없었다. 당신의 말이 당신이 말한 후에 말한 내용에 영향을 미칠 수는 있겠지만, 단지 대화의 흐름을 따라갔다.

IW 그것을 알고 있었다. 그게 좋았다. 여전히 그렇다.

RB 그러면 당신의 예술의 그 부분은 구두 커뮤니케이션이 아닌 어떤 것에 대한 대화였을 것이고, 이후의 작품은 오직 구두 커뮤니케이션에 관한 것이었다.

IW 아마 구두 커뮤니케이션을 하던 아주 초반에 나는 내가 시공의 무한함에 관여하고 있다는 이야기했을 것이다. 그러나 이후 나는 구두 커뮤니케이션에서 예술 상황의 암시된 자각에 대해 좀 더 알게 되었다고 생각한다. 그것이 더 구체적으로 만들었다. 모르겠다. 그 차이를 아주 명확하게 한 적이 없던 것 같다. 나는 그저 뭔가 다른 것을 이야기하고 싶었다. 내가 무엇인가를 말하고 그것이 결국 인쇄된다는 것을 안다는 것이 말에 대한 아이디어를 포기했다는 의미는 아니다. 구두에서 인쇄로 탈바꿈하는 것이 내가 이전에 생각했던 것만큼 나쁘지 않는다는 뜻이다.

RB 더는 문제가 되지 않는가?

IW 아름답다. 더는 문제가 아니다! (…)

RB 구두 커뮤니케이션은 그냥 언어인가?

IW 아니다. 분명 그냥 언어는 아니다.

RB 행위인가?

IW 언어가 행위일 수도 있겠다. 언어는 행동의 문법이다.

RB 당신은 누군가 무엇을 하고 있냐고 물었을 때 발생하는 특정 상황에 대해 이야기했다. 이것이 매우 중요한 것 같다.

IW 구두 커뮤니케이션은 언어에 관한 것이다. 음, 나는 그렇게 생각한다. 일부 예술가가 언어에 관여하는 것만큼 직접적이지는 않을 수 있다. 나는 구두 커뮤니케이션이 무엇인지 잘 모르겠다.

소통의 문제를 풀어보려는 어떤 식의 시도. 아마도 예술가는 신비주의자가 아니고, 예술가는 천성적으로 소통하는 반면 신비주의자는 경험을 하지만 그의 경험을 소통하는 데 중점을 두지 않는다는 점에서 신비주의자와는 반대라는 것을 깨닫는 것. (…) 아마 예술로서 언어에 대해 이렇게 집중하는 이유가 예술가 자신이 정말 이 세상의 일부라는 예술가의 더 예리한 의식일 것이고 (…) 그래서 예술가는 그의 애매한 입장에 대해 이야기하고 있다. 이원성. 그것이 조이스가 좋은 예술가인 이유다.

RB 나는 또한 그가 가능성에 대해서도 이야기하고 있다는 약간의 단서를 붙이겠다. 그것은 모든 좋은 예술은 매우 단순한 아이디어라는 솔 르윗의 아이디어로 거슬러 올라간다. 그것들은 기본적으로 단순한 아이디어지만, 각각의 아이디어에 내재된 잠재력은 그것에 기꺼이 몰두하려는 사람들에게는 각각의 아이디어에 대한 가능성이라는 것이다.

다니엘 뷔렌, 1970년 7월, 로스앤젤레스: "7월 15일부터 7월 31일까지 밤낮으로 버스 벤치 50곳에 눈에 띄는 흰색과 파란색이 번갈아 나타나는 세로의 줄무늬가 있다"(장소 목록을 더함).

다니엘 뷔렌·미셸 클로라·르네 드니조, 「MTL 예술/비평」, 인쇄되었으나 배포되지 않은 소책자. 브뤼셀에서 열렸던 뷔렌의 전시(아르망 캄페뉴 거리, 6월 13일~7월 1일)를 겉표지로 사용. 두 참여 평론가의 글.

《한네 다르보벤: 1970년》, 뒤셀도르프 콘라드 피셔, 7월 3일~30일.

길버트와 조지, 〈우리 예술 안의 슬픔〉, 1970년 7월 4일, 런던. 드로잉 두 점이 담긴, 오래된 것처럼 꾸민 리플릿. 〈아치 아래에서〉의 글.

《니르바나》, 교토 미술관, 1970년 8월.

《솔 르윗》, 헤이그 시립미술관, 1970년 7월 25일~8월 30일. 작가와
안드레, 앳킨슨, 보크너, 챈들러, 데벌링, 플래빈, 그레이엄, 캅테인-
판브뤼헌, 헤세, 커비, 크로우스, 아이라 리히트, 리파드, 판데르넷, 리스,
슈트렐로브, 위너의 글.

《리처드 롱의 조각, 영국 독일 아프리카 미국 1966년~1970년》,
뮌헨글라트바흐 시립미술관, 1970년 7월 16일~8월 30일. 작품 사진의
책, 박스 포장, 롱의 간결한 글과 요하네스 클라데르스의 글.

엘리자베스 베이커, 「여행 아이디어: 독일, 영국」; 밀턴 겐델, 「밀라노
아방가르드」, 『아트뉴스』, 1970년 여름.

카터 랫클리프, 「뉴욕 편지」, 『아트 인터내셔널』 1970년 여름.

윌러비 샤프, 「아웃사이더들: 발데사리, 잭슨, 오시아, 루퍼스버그」,
『아트』 1970년 여름.

그럴듯한 실제? (바이어스)

빅터 버긴, 「기억 덕분에」, 『아키텍처럴 디자인』 1970년 8월.

잭 버넘, 「데니스 오펜하임: 촉매제 1967~1970년」, 『아트 캐나다』,
1970년 8월.

『애벌란시』 1호, 리자 베어와 윌러비 샤프 편집. 내용: 칼 안드레와 얀
디베츠의 인터뷰; 〈속도와 과정〉(로버트 모리스의 승마 사진 작품 기록,

1969년 9월); 샤프의 「신체 작업」; 보이스에 대한 셩크 켄더의 사진 에세이; 롱의 작품 기록; 아래는 하이저, 스미스슨, 오펜하임의 토론 발췌.

오펜하임: 점차 나는 지하로 내려가려 하고 있었다. 지상에 튀어나온 오브제에 별로 흥미가 없었기 때문이었다. 그것이 외부 공간의 장식을 의미한다고 느꼈다. 실내 조각은 내부 공간을 방해한다고 느낀다. 그것은 공간 자체로 충분했을 곳에 돌출된 것이고, 불필요한 부가물이다. 내가 흙 재료로 전환한 것은 몇 해 전 여름 오클랜드에서 산비탈의 한 조각을 잘라냈을 때였다. 나는 그런 대지미술을 만드는 것보다 산비탈에서 그 모양을 파내는 네거티브 과정에 더 관심이 있었다. 안드레는 한때 매우 진지하게 사물의 타당성에 대해 질문하기 시작했다. 그는 장소로서의 조각에 대해 이야기했다. 또한, 직접 만든 오브제 작품을 배치하는 것과 달리, 솔 르윗이 시스템에 갖는 관심 또한 오브제에 반한 움직임으로 볼 수 있다. 나는 이 두 예술가에게 영향을 받았다. 나는 이들이 너무 좋은 작업들을 해서, 더는 갈 곳이 없다는 것을 깨달았다. 모리스 또한 그가 작품을 약간만 더 잘 만들었다면, 그것들을 전혀 만들 필요가 없었을 지경에 이르렀다. 나는 그것을 매우 강하게 느꼈고, 분명히 다른 작업 방향이 있을 것이라는 걸 알았다. (…) 대지 운동은 미니멀 아트에서 자극을 얻기도 했지만 이제 그것의 주요 관심사에서 멀어졌다고 생각한다. (…) 내가 하는 상당량의 준비 단계의 생각은 위상지도와 항공지도를 보고 날씨 정보에 대한 다양한 데이터를 수집하는 것으로 이루어진다. 그리고는 이것을 지상의 작업실로 가져간다. 예를 들어, 메인에서 했던 얼어붙은 호수 프로젝트에는 확대한 국제 날짜 변경선을 얼어붙은 강 위에 표시하고 섬 중간을 잘라내는 작업이 들어갔다. 나는 이 섬을 시간 주머니라고 부르는데, 내가 날짜변경선을 거기서 중단하기 때문이다. 따라서 이것은 이론 체계를 물리적인 상황에 적용한 것이다—나는 실제로 이 선을 체인톱으로 잘라낸다. 이 과정에서

흥미로운 일들이 발생한다. 우리는 지도 위에 있는 넓은 지역을 보며 거대한 아이디어를 갖기 마련인데, 그 후 이루기 어렵다는 것을 알고 땅과 몹시 힘든 관계를 발전시킨다. 갤러리에서 메인 작품[139쪽 참조]을 전시하라고 요청받는다면, 물론 나는 그렇게 할 수 없다. 그러면 나는 그것의 모형 (…) 또는 사진을 만들 것이다. 나는 마이크[하이저]처럼 사진에 그렇게까지 익숙하지 않다. 나는 사진을 그렇게 전시하지는 않는다. 현재 나는 작품 발표 형식에 대해 꽤 안일하다. 거의 과학 컨벤션 같다.

샤프: 당신의 작품과 그것의 사진의 관계에 대해서는 어떻게 생각하는가?

스미스슨: 사진은 작품의 기운을 앗아간다. (…)

오펜하임: 언젠가 사진이 지금보다 더 중요해질 것이다―사진가들에 대한 존경심이 더 높아질 것이다. 예술이 수공의 시기에서 벗어나 이제 물질의 위치와 추측이 중요해졌다고 해보자. 그러면 이제 작품은 만들기보다 찾아가거나 사진에서 추출해내야 한다. 과거에 사진은 지금만큼 풍부한 의미를 갖지 못했다고 생각한다. 그렇다고 내가 특히 사진을 지지하는 것은 아니다.

샤프: 간혹 사진이 감각 지각을 왜곡한다는 주장도 있다.

하이저: 글쎄, 본다는 경험은 끊임없이 물리적인 요소들에 의해 바뀐다. 어떤 사진은 작품을 보는 정확한 방법을 제공한다고 생각한다. 아무 소리도 소음도 없는 깨끗한 흰 방에 사진 한 장을 가지고 가보라. 정말 보고 싶어질 때까지 기다리면 그것이 어떤 광경이든지 더 큰 깊이를 경험할 수 있을 것이다.

오펜하임이 그의 전사 오버레이(transfer-overlay) 작품 중 하나에 대해 말했다.

등고선 지도의 고도선들은 기존 지형의 수치를 2차원 평면으로 번역한다. (…) 기존에 있는 땅의 실재에 반대하는 등고선을 만들고 그 수치를 실제 장소에 도입하면, 따라서 일종의 늪지의 격자 위에

데니스 오펜하임, 〈팔과 전선〉. 16mm 필름 중 정지 영상. 밥 피오어 촬영. 오펜하임은 반복적으로 그의 오른 팔 아래쪽을 전선 위로 굴렸다. 1969년.

개념적인 산과 같은 구조를 만드는 것이다.

「신체 작업」 중 윌러비 샤프가 오펜하임에 대해.

여러 작품에서 오펜하임의 신체는 장소가 되었다. 일반적으로 장소로서의 신체는 대지미술에 적용되는 것과 꽤 유사한 방식으로 표시되는 지면으로 작용한다. 〈상처 1〉(1970년)에서 작가는 치유중인 피부의 형태를 작은 땅 위에 전사했다. 1969년에 제작한 필름, 〈팔과 아스팔트〉에서는 아스팔트의 날카로운 부분 위에 자신의 겨드랑이를 굴렸다. 광활한 대지의 인터컷이 이 행위를 흙 물질의 본래의 장소와 다시 연결지었다. 그렇다면 오펜하임의 "신체에 대한 관심이 큰 땅덩어리와의 끊임없는 신체적 접촉을 통해 나온다"는 사실이 당연하게 여겨진다. 그는 또한 대지를 가지고 작업하려면 "예술가의 신체에서 메아리가 쳐야 한다"고 느낀다. 이러한 메아리는 〈2도 화상을 위한

독서 자세〉(1970년)에서 문자 그대로 인지할 수 있다. 오펜하임은
롱아일랜드 해변가에 가서 태양에 몸을 노출시켰다. 그는 커다란 가죽
장정의 『전술』이라는 제목의 책을 가슴에 놓았다. 두 장의 사진으로
이루어진 이 작품에서, 한 컬러 사진은 작가가 햇빛에 타기 전 해변가에
누워있는 것이고 다른 하나는 이후에 책 없이 찍은 사진이다. 책이 있던
곳에 그을리지 않은 사각형이 있다. 이와 관련된 작품이 〈머리카락
작업〉(1970년)으로, 오펜하임이 자신의 두피 일부를 비디오 카메라에
노출시킨다. 〈물질 교환〉(1970년)에서는 오펜하임이 그의 신체와 환경
사이의 밀접한 거래에 관심을 보인다. 이 작품을 구성하는 네 장의 사진
중 두 장은 작가가 마룻장 사이에 손톱을 집어넣는 것이고, 다른 두 장은
같은 손톱에 긴 나무 가시가 박힌 것이다.

『VH-101』 3호, 1970년 가을. 개념미술에 대해. 내용: 카트린 밀레,
「예술의 기호학으로서의 개념미술」; 알랭 키릴리, 「예술 형식으로
개념에서 분석적 작업으로 전환」; 오토 한, 「아방가르드에 대한 노트」;
배리, 보크너, 버긴, 휴블러, 코수스, 라멜라스, 위너의 작품과 성명.

「4페이지―요제프 보이스」, 『스튜디오 인터내셔널』 1970년 9월. 작가와
페르 키르케뷔의 성명.

'멜 보크너', 『아트 앤드 프로젝트 간행물』 27호, 「추측 중 발췌
(1967년~1970년)」, 초고.

그의 결과물은 명성인가? (바이어스)

다비드 라멜라스, 『출판물』, 런던 나이절 그린우드, 1970년 9월. 세
진술에 대한 응답: 1. 미술 형식으로서 말 또는 글 언어의 사용. 2.
언어를 미술의 형식으로 볼 수 있다. 3. 언어를 미술의 형식으로 볼 수

없다―라멜라스의 전시로서 출간. 참여: 아내트, 배리, 브라운, 뷔렌, 버긴, 래섬, 멀로니, 리스, 위너, 윌슨, 클로라(아래), 리파드, 길버트와 조지.

미셸 클로라, 「우회의 개요」.

미술은 일종의 언어다. 적어도 이것이 미술이 다양한 커뮤니케이션 수단과 밀착되어 있다는 점에서 추론할 수 있는 것이다. 이 언어의 가치에 대해 질문하는 것은, 특히 다른 언어의 형태와 비교나 경쟁하는 데 사용되어야 한다면 그것은 소용없는 일이다. 반면, 주요 쟁점은 '미술'이라고 부르는 이 언어의 형태를 기능의 측면에서 분석하는 것, 특정 분야에 구체적인 의문을 제기하는 것이다.

그럼에도 이러한 임무는 현재 맥락에서 우리가 다룰 일이 아닐 것이며, 더 정확히 말하자면 이러한 형식으로는 다루지 않을 것이다.

미술에서 말 또는 글 언어에 대한 문제를 다루고 싶어 한다는 것은 위장의 형식이기도 한 미술 형식으로서의 언어(말 또는 글)라는 기정사실을 명확히 나타낸다.

우리가 토론하고 있는 언어가 말인지 글인지 구체화해야 한다는 사실만으로도 혼란이 그렇게 인식되고 있다는 것이 매우 잘 드러난다. 언어 형식으로서의 미술과, 미술 형식으로서의 언어(글 또는 말) 사이의 혼란. 우리는 이후에 이 혼란의 두려움이 당연한 것이 아님을 알 수 있을 것이다.

그것이 다른 것들과 구별되는 언어의 형식으로 존재하는 한, 예술은 특징 지을 수 있는 그만의 생존 수단, 기법, 어휘, '구문', '문법'이 있어야 한다.

커뮤니케이션의 수단으로서, 그 언어가 '다른 것에 대해 말할 것'을 요구하는 기본 법칙에 대한 복종, 위장의 언어이기 때문에, 우리는 예술이 거짓이라는 것을 안다. 커뮤니케이션은 그것을 합치는 막으로 제시되기 때문에 거짓이다.

언어에 관한 한(그 생산 요소들의 모음), 미술은 그것의 역사적 존재의 현실인 어떠한 진실을 추구하는 것처럼 보일 수 있다. 바로 이것이 미술의 가면이 된다. 가면은 그 형식이다. 그 형식은 그 언어다.

미술은 형식적인 모험의 다양성 아래에서 영원히 지속되고, 언제나 후계에서 의문을 제기하는 모든 접근 방식을 바꾸는 그러한 방식으로 일어난다. 따라서, 말 또는 글 언어를 미술 형식으로 사용하는 데에도 회화나 망치를 사용하는 것과 같은 방식을 적용할 수 있다. 미술 형식으로 말 또는 글 언어의 사용은 필연적인 것으로 받아들여질 것이다. 미술에 대한 문제가 나타날 때마다 달라지는 다른 미술의 형식은 미술의 형식과 다른 기능을 수행하기 때문에 그것이 미술에 존재한다는 사실만으로 필연적이다.

그럼에도, 미술 형식으로서 말 또는 글 언어를 사용하는 것은 다른 형태보다 더 빨리 고갈될 위험을 무릅쓰게 된다. 실제로, 이것은 글이나 말 언어를 구성하는 절대 법칙에 대한 복종을 암시하며, 여기에 미술의 법칙이 더해진다. 이 이중의 굴레는 곧 이른바 '아카데미즘'이라는 것에 대한 관찰로 이어진다. 이것은 단지 부분일 뿐이다.

작가는 미술에 습관화된다. 습관으로서의 미술은 그것을 이루는 해결책을 개선하는 것과 통합된다. 해결책을 제시하는 습관은 문제로서 미술을 회피하는 것을 의미한다. 이러한 상황과 이유로 인해 미술 형식으로서의 말 또는 글 언어는 만족스러운 것으로 판단될 것이다.

어떠한 순간에 위장을 지속하는 데 필요한 것은 가면이다.

루시 리파드:

다비드 라멜라스가 내게 묻기를 (짐작건대 작가 자신의 작품의 일부로) 다른 평론가들과 작가들과 함께 세 진술에 대한 '견해를 밝혀달라'고 했다. 1) 미술 형식으로서 말 또는 글 언어의 사용, 2) 언어가 미술의 형식으로 볼 수 있다, 3) 언어는 미술 형식으로 볼 수 없다.

더글러스 휴블러가 자신의 것(작품)을 보냈고, 나에게 그 대신 무엇인가(암묵적 작품)를 보내달라고 부탁했다.

나는 작품을 제작하지 않는다. 그러나 간혹 내가 작가들에 대해 쓰거나 그들의 작품을 사용하는 방식 때문에 작품을 만든다는 비난을 받는다. 비난이라는 것은 내가 글을 쓰는 저술가이므로 딱히 칭찬이 아니기 때문이고, 나는 문학 또는 비평이라고 불리는 관례적인 예술 형식으로 언어를 사용하기 때문에 저술가라고 불리는 데 불만이 없으며, 이 경우의 예술(Art)은 광범위한 용어로, 반드시 실제나 상상의 경험에 부과된 시각 체계를 뜻하지 않는다. 나는 그림을 제작하지 않는다. 나는 그림을 사용하지 않는다. 나는 종이 위에 단어로 패턴을 만들지 않는다(만약 그렇다면 그것은 관습적, 무작위적, 비계층적 패턴이며, 무엇인가를 쓰려는 의도에서 나온 부수적인 것일 뿐이다). 내가 제작하고 싶은 마음이 드는 유일한 책은 단어로 덮인 종이 더미나, 페이퍼백이다. (양장본은 가식적이고 보통 주머니에 넣어 가지고 다니기에 너무 크며 따라서 파이프 담배를 피우는 흔들의자에 앉은 상황에서 가식적으로 읽게 될 것이다. '이제 나는 책을 읽을 것이다.' 생활 속에서 언제든 책을 들추며 지속적이며 파편적으로 읽는 상황 대신에 말이다.)

나중에 내가 더그와 이야기했을 때, 그는 (실수로) 교환 작품의 일부로 받은 것들을 출판할 것이라고 말했다. 나는 내가 집필 중인 책이나 집필 중인 책의 (읽을 수 없는) 초고에서 무작위로 고른 페이지 가운데 인위적인 단어 시리즈(Artificial Word Series)를 해볼까 생각해본 적이 있다. 그런데 이제 그에게 이러한 효과에 대해 진술해야 할 것 같다:

전통적인 '문학'(사전적 정의: "저술가의 직업과 작품")은 전통적인 시각 미술(첫 사전적 정의: "사물을 만드는 인간의 능력")과 달리 그것이 책이기 이전에 그 자체로는 아무런 가치가 없으며, 또 그것이 책일 때 2달러의 가치가 있을 수 있고, 2달러를 가진 누구나, 또는 도서관이나 그

책을 갖고 있는 친구한테서 구할 수 있다. 미술 작품과 책 모두 거래가 가능한 것이지만, 내가 나의 책 한 권과 회화나 조각, 또는 출력물이라도 거래하려고 한다면 그것을 받은 사람은 속았다고 생각할 것이다. 내 책은 인쇄되었을 때, 인쇄가 된다면, 작품의 복제와 거래되어야 한다. 에디션 50개로 존재하는 더그의 작품은 복제인가? 그렇다면 그것은 무엇의 복제인가? 아마도 더그의 작품은 에디션 50권인 책과 거래할 수 있고, 따라서 2달러가 아닌 200달러의 가치가 있는 것인가? 또는 출판 여부에 관계없이 나의 책과, 유일한 사본이든 여러 권을 찍든 더그의 작품은 우리가 받을 수 있는 만큼의 가치가 있나? 또는 그러한 열린 상황이 명백히 그가 제작하는 그러한 작품과 관계가 있으니, 그것으로 거래할 수 있는 얼마든 그 가치가 있나. 그리고 우리의 교환이 그 작품 안에 들어간다면, 각각의 부분보다 부분의 합계가 더 '가치' 있는 것인가, 아니면 여전히 200달러나 1,000달러, 혹은 시장에서 가치가 있다고 하는 액수의 '가치'가 있는 것인가?

점점 더 불쾌해진다. 분명 더그는 거래만 성사된다면 거래가 '공평한가'는 상관하지 않는다. 요점은 더그의 작품이나 내가 그 답례로 만드는 것의 금전적 가치나 명성이 아니다(나는 독립적으로 존재하는 어떤 것이나 내가 교환 요청을 받기 전에 이미 가지고 있던 것이 아니라, 그의 작품에 대해 직접적으로 화답하고 싶다). 요점은 어쨌든 매체와 그 조작 가능성 사이의 차이에 있다.

이것은 거의 기름과 물의 문제다. 미술 작품을 문학과 맞바꿀 수 있는가? 아니면 콜리플라워와 맞바꿀 수 있는가? (시각) 예술 형식으로서의 언어와 (글로 표현된) 예술 형식으로서의 언어, 즉 문학의 교환이 가능한 가? 글로 표현된 (시각) 예술이 가능한 (시각) 예술의 형식이라면, 그것을 문학과 어떻게 구별하는가? 하나는 작가가, 다른 하나는 저술가가 만들었다는 것이 유일한 차이인가? 작가가 이야기를 지어내서 책의 형태로 들려준다면 그것은 미술인가? 저술가가 예쁜 그림을 그리면 그것은 문학인가? 조지프 코수스가 다른 '저자'의

수수께끼 책에서 빌리고 그것을 (시각) 예술로 전시한 작품(〈특수 수사〉 1969년/70년)을 내가 빌려서(표절해서)[9] 나의 '소설'에 이용하면, 그것은 다시 문학이 되는가? (그리고 그것은 수수께끼 책에서는 문학이었나?) 그렇다면 조지프가 원래 빌린 행위가 표절이었던 것처럼 이것은 더 이상 표절은 아닌가? 몸값은 얼마인가? 내가 내 소설을 전시에 출품한다면, 그러면 조지프의 작품을 표절한 것인가? 몇 년 전, 얼 로런이 세잔을 따라서 만든 교육용 도해를 로이 릭턴스타인이 그의 회화에 이용한 것에 대해 고소하고자 했을 때 유사한 질문이 나왔다. 결론은 나지 않았다. 내가 조지프의 작품을 이용한 것에 대해서 "나는 이 자료에 관심을 갖게 해준 조지프 코수스에게 감사를 표현하고 싶다"는 각주를 달면 달라지는가? 조지프가 그의 출처를 밝혔다면, 그의 작품이 바뀌었을까?

저 문제가 혼란스럽다면 이렇게 생각해보자. 한 큐레이터가 자신의 주장을 증명하기 위해 기획전에 회화와 조각을 사용하면 그는 예술가인가? 세스 지겔로우프가 주제, 갤러리, 기관, 장소와 시간까지도 상관없이 예술가들이 그들의 작품을 전시할 수 있는 새로운 틀을 만들면 그는 예술가인가? 그가 책을 테두리로 삼기 때문에 그는 저술가인가? 예술가들에게 주어진 상황 안에서, 또는 그에 대한 응답으로 작업하기를 부탁하고, 그 결과를 관련된 그룹으로 출판하면 나는 예술가인가? 밥 배리가 이언 윌슨의 작품을 자신의 작품 안에서 '발표'할 때, 발표의 과정이 그의 작품이고 이언의 작품은 이언의 것으로 남는다면, 그는 예술가인가? 평론가가 예술을 위한 수단이라면, 자신을 다른 예술가의 작품을 위한 수단으로 만드는 예술가는 평론가인가?

단지 무엇이라고 부르느냐의 문제인가? 그것이 중요한가? 예를 들어, 조지프 코수스가 단지 개념으로서 개념이 아닌 "개념으로서 예술이라는 개념"을 하고, 아트 앤드 랭귀지 그룹이 예술에 대한 언어를 만들고 그것을 예술이라고 부를 때는, 그래야 한다. 분명히 그것을 무엇이라고 부르느냐는 중요하다. 어쩌면 그것이 무엇인지보다 더 중요할 수도 있을지도? 전시와 전시로서의 책이 문학의 책과 구별되는

　　　　　9. plagiarize(표절)는 본래 납치를 의미한다

한, 오브제로서 책을 골라 살 수 있는 한, 예술 또는 문학 또는 소설 또는 비소설이라고 부르는 것에 대해 모르거나 관심이 없다고 하더라도, 그것은 중요하다. 예술가는 예술가라고 불리고 싶다. 저술가는 저술가라고 불리고 싶다. 그것이 중요하지 않더라도 말이다.

중요한 것은 매체가 아니다. 중요한 것은 메시지가 아니다. 중요한 것은 그중 하나, 또는 두 가지 다 어떻게, 어떤 맥락에서 제공되는가이다. 비예술 또는 반예술을 만든다고 하는 예술가들은 체면상 갤러리, 미술관, 미술 잡지를, 그러한 이름들이 사라질 때까지 피해야 할 것이다. 어떠한 예술도 그것이 아무리 삶이나 문학과 비슷하다고 하더라도 그것이 예술의 맥락에서 보여졌고, 보여지고, 보여질 것이라면 예술이라고 부를 수밖에 없다.

그러면 자신을 저술가라고 주장하는 사람들은 책과 잡지와 전시 도록에 남아 있어야 하는가? 하지만 이제 전시 도록에만 나타나는 작품이 있으니 전시 도록 부분은 좀 혼란스러워진다. 내가 뉴욕 현대미술관의 《정보》전 도록에 (완전히 그렇게 인식되지 않았던) 비평글을 썼을 때, 그 글은 예술가들의 참여작과 함께 실렸고 내 이름도 예술가 명단에 올랐다. 이것이 문제를 혼란스럽게 하고, 나는 뒤늦게야 그 사실을 알게 되었다. 나는 차라리 이 혼란스러운 문제는 괜찮지만, 예술가 명단에는 오르고 싶지 않다. 공공의 자아 정체성은 중요해진다. 개인적으로는 신경 쓰지 않는 경향이 있다. 내가 확신하는 것들 중 하나는 내가 저자로서 낱말을 다룬다는 것이다. 나는 길고, 상대적으로 순차적인 구절에 있는 말들을 좋아하며, 다른 말들을 지시하는 말들을 좋아한다. 나는 이렇게 작업하면서 그것을 예술이라고 부르지(그러면 예술이 된다) 않는 (시각) 예술가를 알지 못한다. 또는 구조적인 틀을 가리키지 않으면서 그렇게 하는 경우도 그러하다. 아니, 그건 반드시 그렇지는 않다. 코수스의 수사가 (벽이 아니라) 종이 위에 있을 때, 이언 윌슨의 구두 커뮤니케이션, 라멜라스의 뒤라스 인터뷰, 아트 앤드 랭귀지 그룹과 그 들러리들 모두가 언어가 예술의

매체라는 것을 증명하지만, 견고하게 예술의 경계 안에 갇혀서 예술 형식 안에 담겨야만 한다. 예술가가 예술의 경계 안에 그의 언어를 유지하게 만드는 것은 버릇인가? 훈련인가? 언어가 예술(또는 문학이나 무엇이든지)이라고 불리지 않으면 더는 의미가 없는 것인가? 예술로서 중요한 것은 삶에서 분리되고 고립된 예술이 사람들에게 익숙하지 않은, 그렇기 때문에 더 강력한 맥락에서 언어를 깨닫게 하는 까닭인가? 회화와 조각을 상업 예술, 장식, 산업 디자인에서 분리시켜 스스로 등급을 상승시키는 것과 같은 행위인가? 예술가는 언어를 사용하는 더 큰 문학의 학문계에 참여하기를 (그리고 경쟁하기를) 꺼리는 까닭에 작품을 예술로 중요한 것으로 만드는가? "이 문장에는 다섯 개의 단어가 있다"와 "이 전체에는 다섯 개의 부분이 있다"에는 어떤 차이가 있는가?

아니면 이것 모두 그저 단순히 세상에 영향을 미치려는 누군가의 의도의 문제로 돌아가는 종합적 이원론, 종합적 딜레마인가? 그리고 어떻게? 내가 구별이 혼란스러워지고 사라지는 미래를 환영한다면, 그 사이에, 왜, 저술가로서 내 공공의 정체성을 유지하는 것에 대해 염려하는가? 나는 주로 비평과 예술을 혼돈하는 것이 누구보다도 예술을 훨씬 더 희석시키기 때문에 그렇다. 동시에, 나는 글과 예술의 글 사이, 아마도 결국에는 예술과 예술의 글의 구별을 혼란스럽게 하기 위해, 또 이러한 구별이 사라지는 환경을 만들기 위해 최선을 다할 것이다. 아마도 이것은 종합적 딜레마이겠지만, 결론적으로 말하자면 예술, 아니면 글조차도 종합적이지 않다면 그것에 뭐가 있는가?

———

위에 내가 쓴 모든 것과 모든 저작권은 〈지속 작품 #8〉과의 교환으로 더글러스 휴블러에게 있다. 더글러스 휴블러의 서면 허가가 있어야만, 다비드 라멜라스의 전시이기도 한 그의 책에 인쇄될 수 있다.

루시 R. 리파드, 뉴욕, 1970년 9월 25일.

* * *

길버트와 조지:

아 예술이여, 너는 무엇인가? 너는 너무 강력하고, 너무 아름다우며 감동적이다. 너는 언제고 우리가 도시 주변을 서성이며 돌아다니게 만들고, 우리의 '모두를 위한 예술'의 방을 들락거리게 한다. 우리는 정말 너를 사랑하고, 우리는 정말 너를 미워한다. 너는 왜 그렇게 많은 얼굴과 목소리를 가진 것이냐? 너는 우리가 너를 갈망하게 만든 다음, 너에게서 완전히 벗어나 일상—일어나 아침을 먹고 작업장에 가서 우리의 정신과 에너지를 반드시 문이나 간단한 탁자와 의자를 만드는 데 쏟는 것—으로 도망치게 만든다. 우리의 삶은 분명 평생 일의 평범함과 사랑하고 어슬렁거리는 단순한 즐거움에 도취해 안락할 것이다. 아 예술이여, 너는 어디에서 왔는가, 누가 이토록 이상한 존재를 길렀는가. 너는 어떤 사람들을 위해 있는가—의지가 약한 사람을 위해 있는가, 마음이 가난한 사람을 위해 있는가, 영혼이 없는 사람을 위해 있는가. 너는 자연의 환상적인 네트워크의 한 가지인가, 아니면 야심 찬 인간의 발명품인가? 너는 오랫동안 여러 예술을 거쳐왔는가? 모든 예술가가 보통의 방식으로 태어나고 우리는 젊은 예술가를 본 일이 없기 때문이다. 예술가가 되는 것은 다시 태어나는 것인가, 아니면 삶의 조건인가? 동틀 녘처럼 사람을 천천히 엄습한다. 그것은 이 우스운 것을 할 수 있는 예술적 능력을 불러오고, 자신과 주변을 느끼고 긁는 새로운 가능성을 보여주며, 기준을 세우고, 당신을 모든 장면과 모든 접촉, 모든 촉각과 모든 감각으로 끌어들인다.

그리고 예술이여 우리는 네가 우리를 밀고 끌고가는 위험에 대해 모른 채, 엄청난 속도로 너에게 이끌린다. 그러나 예술이여, 되돌아가는 길은 없고 모든 길은 계속 이어질 뿐이다. 우리는 네가 주는 좋은 시간에 행복해하고, 너의 식탁에서 그러한 몇 조각을 위해 일하며 기다린다. 네가 이러한 것이 우리에게 어떤 의미인지 알기만 한다면, 깊은 비극과 암담한 절망에서 행복감이 존재하는 아름다운 삶으로 데려다주고, 좋은 시절로 인도해준다면. 그럴 때 우리는 다시 머리를 높이 치켜든 채 걸을 수 있다. 우리 예술가는 숲의 나무 틈으로 작은

빛을 볼 수만 있다면 행복을 느끼고 일을 하고 다시 시작할 수 있다. 그러나 예술이여, 우리는 너를 잊지 않고, 우리는 계속해서 예술가의 예술을 너에게만, 너와 너의 즐거움을 위해, 예술을 위해 바친다. 예술이여, 우리는 정말 우리가 너의 조각가일 수 있어서 얼마나 행복한지 모른다. 나는 언제나 네 생각을 하고, 너에 대해 감상적인 느낌을 갖는다. 우리가 정말 원하는 게 너라는 것을 잘 알고 있고, 꿈에서도 여러 번 너를 만난다. 우리는 추상의 세계에서 너를 언뜻 보았고 너의 현실을 맛보았다. 어느 날 우리가 번잡한 거리에서 너를 보았다고 생각했을 때, 너는 밝은 갈색 수트에 흰 셔츠와 특이한 타이를 메고 있었지. 너는 아주 똑똑해 보였지만 너의 옷 어딘가가 특이하게 헤지고 건조해 있었다. 너는 가벼운 발걸음으로 아주 조심스럽게 혼자 걷고 있었다. 우리는 너의 몹시도 엷은 얼굴빛에, 거의 색깔이 없는 눈과 윤기 없는 금발 머리에 매료되었다. 우리는 긴장한 채 너에게 다가갔고, 우리가 너에게 가까워지자마자 순식간에 너는 사라져 다시는 너를 찾을 수 없었다. 우리는 슬픔과 운이 없다는 생각과 함께 네 실체를 볼 수 있어서 좋았고 희망이 있었다. 예술이여, 이제 우리는 너를 잘 아는 것 같다. 우리는 너에게서 삶에 대한 많은 방식을 배웠다. 우리의 드로잉, 조각, 살아 있는 작품, 사진 메시지, 글과 말로 표현하는 작품들에서 언제나 너를 향해 응시하며 얼어붙은 우리가 보인다. 우리는 육체적으로나 신경을 곤두세워 일하지 않겠지만, 예술이여, 그래도 우리는 언제나 너를 향해 포즈를 취할 것이다. 우리에게 보낸 너의 메시지가 늘 이해하기 쉬운 것이 아니기에, 여러 번 우리는 네가 우리에게 무엇을 원하는지 알고 싶었다. 우리는 네가 대단한 복잡하고 온갖 의미가 있기에 아주 간단할 수는 없다는 것을 안다. 때로 우리가 너의 바람에 미치지 못하거나 이루지 못한다면, 그것은 우리가 진지하지 않기 때문이 아니라 단지 우리가 예술가이기 때문임을 알아주어야 한다. 예술이여, 우리의 이 현대에 평생 오직 예술가이기 위해서는 더 큰 힘이 필요하기에, 우리는 늘 너의 도움을

청한다. 우리는 네가 우리 예술계에 있는 사람들 위에 있다는 것을 알지만, 넘쳐나는 평범함과 고군분투에 대해 너에게 이야기해야 함을 느끼고, 이것이 그래야만 하는지 너에게 묻는다. 예술가들이 새롭고 신선하고 상쾌한 날에만 너를 위해 일할 수 있는 것이 맞는가. 왜 너와 함께 강해지고 너를 더 잘 알아가게 되는 그 모든 날에 경의를 표하게 해줄 수는 없는가. 아 예술이여, 제발 우리 모두 너와 함께 휴식을 취할 수 있게 하라. 예술이여, 최근 우리는 너를 찾고 있는 우리를 묘사하는 서사적인 그림의 큰 회화 시리즈를 시작할 생각을 했다. 우리는 이것을 매우 고대하고 있고, 이것이 너에게 잘 맞는 것이라고 확신한다.

우리가 바라는 것은 오직 예술과 함께 있는 것뿐.

허허허(Ho Ho Ho)는 어느 언어에서나 같은가? (바이어스)

9월 18일, 뉴욕: 에이드리언 파이퍼가 오후 5:15분 이후 그랜드 스트리트역을 지나는 첫 D열차의 세 번째 칸 차, 9월 19일 밤 9시에서 10시 사이 9가에 있는 마보로 서점에서 〈촉매과정 I〉을 진행했다(422쪽 참조).

《기록된 활동들》, 필라델피아 무어 미술대학, 1970년 10월 16일~ 11월 19일. 다이앤 밴더립 기획, 루시 리파드의 '글'. 참여 작가들의 성명, 또는 작품: 아콘치, 발데사리, 보크너, 핀들리, 그레이엄, 허친슨, 존슨, 코수스, 러바인, 텔레손, 나우먼, 오펜하임, 스노, 밴선, 브네, 스미스슨.

10월 18일, 브린스 바, 샌프란시스코. 《신체 작업》 첫 발표, 비디오 전시(아콘치, 폭스, 나우먼, 오펜하임, 소니어, 왜그먼). 현대개념미술관과 윌러비 샤프 기획.

1970년 10월: 진 프리먼 갤러리의 뉴욕 26 웨스트 57번가 개관을

알리는 보도자료가 발표된다. 보도자료는 1971년 3월까지
'과정미술'의 개인전(one-man and one-woman show)에 대해
발표한다. 404쪽 참조.

《네트워크 '70: NETCo.》, 밴쿠버 브리티시컬럼비아 대학교 미술관,
1970년 10월 7일~24일. 뉴욕, 로스앤젤레스, 타코마, 시애틀, 핼리팩스,
노스밴쿠버, 밴쿠버의 갤러리와 미술관에서 "대륙을 가로질러 텔렉스
전화복사기가 연결되었다". 시각 감성 정보.

10월 5일~6일, 핼리팩스 노바스코샤: 노바스코샤 미술대학에서 세스
지겔로우프가 기획한 핼리팩스 컨퍼런스. 참여 작가 중 안드레,
보이스, 뷔렌, 디베츠, 메르츠, 모리스, NETCo., 세라, 스미스슨, 스노,
위너 포함.

《칼 안드레》, 뉴욕 솔로몬 구겐하임 미술관, 1970년 9월~10월.
참고문헌, 작가 소개, 작가의 시, 다이앤 월드먼의 글.

《소프트웨어》, 뉴욕 주이시 뮤지엄, 1907년 9월 16일~11월 8일. 잭
버넘 기획. 버넘, 칼 캐츠, 시어도어 넬슨의 글. 참여 작가 중 아콘치,
앤틴, 발데사리, 배리, 버지, 데네스, 지오르노, 하케, 휴블러, 코수스,
캐프로, 러바인, 위너 포함. 리뷰: 비티테 빙클러스,『아트』1970년
9~10월; 도어 애슈턴,『스튜디오 인터내셔널』11월.

폴 펙터, 1970년 가을: 〈'차별'이라는 제목의 장치에 관한 제안서〉:
이 장치는 많은 개별 작업으로 구성된다. 여기 소개하는 것은 잡지
삽입물로 의도되었다.
　　쪽 수 중에서 10쪽을 택해서 무작위로 순서를 바꾼다. 예를 들어,
22~33쪽을 26, 31, 29, 27, 24, 23, 32, 28, 33, 30쪽으로 순서를 바꾼다.

다음과 같이 목차를 나열한다. 폴 펙터의 〈차별〉 ⋯ 23~33쪽.

〈예술 장치로 기능하도록 의도된 장치〉: 종이. 이러한 장치 150개 총 1파운드. 종이: 이러한 장치 167개 총 1파운드. 종이: 126개의 이러한 장치는 총 1파운드.

빌리 애플, 〈진공청소〉:
> 2층 앞 뒤 공간, 층계참,
> 계단, [뉴욕] 161 웨스트 23가 입구,
> 1970년 10월 1일 시작으로 지속적인 작업
> 여전히 진행 중.
>
> 진공 청소기 봉투
> 1970년 10월 1일 목요일, 오후 12:44분.
> 1970년 10월 20일 화요일, 오후 1:15분.
> 1970년 12월 21일 월요일, 오후 1:10분.
> 1971년 2월 21일 일요일, 오후 2:49분.
> 1971년 3월 20일 토요일, 오후 12:10분.
> 1971년 4월 2일 금요일, 오후 4:39분.
> 1971년 5월 1일 토요일, 오후 1:33분.
> 1971년 6월 5일 토요일, 오후 12:07분.
> 1971년 9월 9일 목요일, 오후 3:32분.
> 1971년 11월 4일 목요일, 오후 3:58분.
> 1971년 12월 11일 토요일, 오후 5:54분.

《다니엘 뷔렌》, 매사추세츠 브래드퍼드 주니어 칼리지, 1970년 10월 11일~29일: "볼 것은 번갈아 나타나는 8.7cm의 흰색과 회색의 세로 줄무늬이고, 각각의 위치, 개수, 저자 (⋯)는 무엇이든 관계없다. 입주 작가, 10월 11일~16일.

《댄 그레이엄: 7개의 퍼포먼스. 16개의 프레젠테이션. 반대면.》,
핼리팩스 노바스코샤 미술대학, 1970년 10월 8일~15일; 1971년 3월
10일~22일. ➡

브루스 매클레인, 〈하루 동안의 왕〉 및 〈1분에 한 작품 전시〉, 〈세상에서
가장 빠른 작품〉을 포함한 99가지 다른 작품들, 핼리팩스 노바스코샤
미술대학, 1970년 10월. 발췌(총 1,000개 작품이 1971년 겨울

댄 그레이엄, 〈구르기〉, 슈퍼 8mm 필름
두 대 반복재생, 1970년.

슈퍼 8 무음 카메라를 바닥과
평행하게 바로 위에 위치시킨다. 왼쪽과
오른쪽 프레임을 결정하기 위해 뷰파인더를
확인한 후, (뷰파인더를 통해 보이는 대로)
내 발이 카메라의 시선과 마주보도록 내
몸을 선에 위치시킨다. 두 번째 슈퍼 8
카메라를 내 눈의 확장으로 삼아 계속해서
내 눈-카메라 시선을 처음에 놓은 카메라
위치 중앙에 놓으려고 하면서 왼쪽 프레임
선으로 천천히 구른다. 내 다리-신체의
확장은 고정된 카메라의(내 눈의) 시야
전경에 있고, 나는 내 방향을 맞추는 데
필요한 피드백으로 그 정렬이 변화하는
것을 관찰한다(사진).

전시에서 제작된 두 필름은 반대쪽
벽에서 볼 수 있도록 영사되었다. 관중이
보는 이미지 하나는 내가 움직이면서
눈/카메라에서 근육의 조절로(눈에서 뇌로
근육으로 중력과 자세의 방향 변화에 대한
운동감까지), 나의 눈이 보는 것으로 등(⋯)
으로 확장하는 내 피드백 루프 안에서 보는
관점이다: 즉, 이 작업의 전제인 이미지를
얻기—안정시키기—위한 끊임없는 학습
과정이다. 반대편 이미지는 설치된 무음
카메라의 객관적인 관점으로 외부, 즉
프레임을 가로질러 움직이는 사물로서
행위자의 신체를 동시에 보여준다. 두
관점 모두 거울 패리티 평행(mirror parity
parallel)인 동시에 상대방의 눈 높이(그리고
바닥 높이) 화면을 정의한다.

브루스 매클레인,
⟨유리 집에서 작품을
만드는 사람들⟩,
1970년.

『애벌란시』2호에 게재됨).

109. 중요한 성과[작품(piece)] 연구.

110. 성과 1.

111. 성과 2.

112. 성과 3.

113. 작은 미술 (연구 작품)

114. (특정 환경을 위한) 작은 작품.

115. 머리를 위한 10개 부분 설치 작품(분명함).

116. 손을 위한 25개 부분의 설치 작품(미완성).

117. 10년간의 것에 대한 작업.

118. 10년의 마지막 작품(1970).

119. 10년의 첫 작품.

120. 기억 작품.

121. 앨런 데이비를 그의 푸들 작품으로 기억하기.

122. 앤서니 카로를 기억하기(작품 작업).

123. 예술가들의 펍(pub) 점심시간 묘사 작품.

124. 컬렉터 작품.

125. 노래와 춤 액션과 작품 작업 4번째 버전.

126. 먹기 작업.

127. 웃기 작업.

128. 담배 피우기 작업.

129. 윙크 작업.

130. 말하기(작품).

131. 재미있는 미술 작업(work).

132. 지하에서 떠내려가는 작품.

133. 웅덩이 작품. 축축함과 건조함, 작업.

134. 150피트 바다 풍경[라지베그(Largibeg)].

135. 당신과 공간을 정의하기(작품).

136. 친구들과 공간을 정의하기. 작품.

137. 나뭇가지, 막대기 무엇이든(물건) 가지고 공간을 정의하기.

138. 갤러리 현장에 들어가기. 작업.

139. 갤러리 현장에서 빠져나오기 작품.

140. 사람들과 만나기 작품(테이트 미술관의 친구들).

141. 사람들과 어울리기 작업/작품. 멀티미디어.

142. 멀티미디어로 한 것/작품/작업.

143. 부활시킨 25개 작품. 거슬러 올라가 지난 달의 작품.

144. 사람들이 나는 파티 인생이라고 말한다, 작업.

145. 구름 풍경, 1-24번.

146. 그림자 작품(선택).

147. 현실에 발 딛기, 작품.

148. 당신에게 다시 돌아가는 작품.

149. 반즈(Barnes) 연못 주변 설치.

150. 노래/춤/농담/액션 작품, 작업. 5번째 버전.

150a. 노란 의자, 깃털, 불꽃놀이를 이용한 작품(작업).

151. 구아슈 작업 종이/컷아웃 등 작품.

152. 대형 스튜디오 작품.

153. 시골 스튜디오 작업.

154. 예술가와 그의 아내 작업.

155. 예술가와 그의 모델(두 번째 버전) 첫 번째 상태.

156. 방을 위한 녹색 벽장 설치 작품.

157. 쓰레받기와 빗자루를 들고 있는 남자 아이. 예술 작업.
전환(작품).

158. 전환. (작품).

159. 춤추는 여자 아이 작품.

160. 걷는 여자 아이 작품.

161. 젊은 예술가의 초상 작품.

162. 기록 프로젝트 작품, 벽에 사진 20장, 아치형 입구, 길.

163. 모래더미 재검토.

164. 반즈 연못 재평가, 작업.

165. 잔디 위 유리 작품.

166. 안락의자 2개 소파 1개 방 1개를 위한 4개 부분 설치.

167. 벽/바닥 작품.

168. 가이 포크스 작품(연기) 등.

169. 2파트 축구 경기.

170. 홈통에 페인트 칠하기 작품.

171. 특정 관람객을 위한 거짓 미술 작품.

172. 워싱턴 호수를 위한 3파트 호수 풍경.

173. 반즈 연못 주변에 10파트 일회용 작품.

174. 2시간 걷고 서기 작품(특정 장소).

175. 노래 발차기 농담 미소 웃기, 예술작품 6번째 버전.

176. 신체 특정 부분을 위한 설치, 1 겨드랑이.

177. 신체 특정 부분을 위한 설치, 2 가랑이.

178. 신체 특정 부분을 위한 설치, 3 입.

179. 신체 특정 부분을 위한 설치, 4 귀.

180. 신체 특정 부분을 위한 설치, 5 코.

181. 신체 특정 부분을 위한 설치, 6 엉덩이.

182. 신체 특정 부분을 위한 설치, 7 털. (음부?)

183. 신체 특정 부분을 위한 설치, 8 눈.

184. 먹을 수 있는 예술 작업.

185. 마실 수 있는 예술 작업.

186. 시 작품(운 맞추기).

187. 일할 때 슈퍼두퍼 스타. 2번째 버전.

188. 사교춤 작품(스포트라이트).

189. 사교춤 교습 작품(오른발 PP 포지션에서 앞으로, 가로질러).

190. 참여 작품.

191. 최신 작품, 예술 작업.

192. 남자아이들 체육관의 매클레인.

193. 촉각 작품, 움켜쥐기 더듬기 붙잡기 예술 작업.

194. 상록수 기억 작품. 예술 작업.

195. '풀로 덮인 장소들'. 예술 작업.

196. 에로틱한 포르노 작품, 예술 작업.

197. 사방치기(앤서니 카로) 완성(예술 작업).

198. 에칭(에칭화가의 하루) 작품.

199. 구입 작품, 일.

200. 노래/춤 농담 웃음 기침. 예술 작품/작업 등. 7번째 버전.

201. 지난 200개 작품을 새로운 시각으로 보기(작품).

202. 생각하기 작품.

203. 슈퍼두퍼 마켓을 위한 설치(작업).

204. 회고 예술 작품.

205. 오브제로서의 예술(작업).

206. 모든 산에 오르기(작품).

207. 모든 고속도로를 걷기(작품).

208. 모든 무지개에 오르기(작품).

209. 미키 마우스 컬트 작품.

210. 지미 영(먹을 수 있는 작품).

211. 나의 사랑 조각은 나의 로즈메리가 가는 곳에 자란다(작품).

212. 헤비록/재즈(사운드 설치 작품).

213. 테이트 미술관 주위를 돌아다니기(예술 작업).

214. 모두들 그 얘기를 하고 있다(구전 작품).

215. 정원 파기(작업).

216. 잔디 깎기(작업).

217. 풀 자르기(작업).

218. 잔디 치기(작업).

219. 이 끝내주는 리듬을 즐겨라, 작품.

220. 제빵사로서의 예술가(작업).

221. 벽돌공으로서의 예술가(작업).

222. 예술가로서의 예술가(작품).

브루스 매클레인, 「크림블크럼블조차도」, 『스튜디오 인터내셔널』 1970년 10월.

NETCo., 『북미 시간대 사진-V.S.I. 동시성 1970년 10월 18일』, 브리티시컬럼비아 웨스트 밴쿠버. 웨스트코스트 출판사. 14가지

8.00 a.m. P.D.T.

9.00 a.m. M.D.T.

10.00 a.m. C.D.T.

11.00 a.m. E.D.T.

12.00 noon A.D.T.

주제(시간, 누드, 정물, 도시 풍경, 흙, 공기, 불, 물, 북, 남, 동, 서, 그림자, 자화상)에 대한 18개 출력물의 폴리오로, 밴쿠버, 에드먼턴, 위니펙, 런던(온타리오), 핼리팩스, 마운트 카멜(뉴펀들랜드)에서 동시 촬영. 각기 다른 시간대(PDT, MDT, EDT, ADT, NDT). 회장 잉그리드와 이언 백스터의 메시지. ↑

에릭 캐머런, 「사막의 드로잉 선: 북미 예술 연구」; 바버라 멍거, 「마이클

애셔: 환경 프로젝트」(아래 발췌), 『스튜디오 인터내셔널』, 1970년 10월⬇.

　　하나의 큰 불규칙한 형태의 공간이 연결되어 있는 두 개의 방처럼 보인다. 두 방은 직각 삼각형의 형태를 하고 있고, 방 하나는 다른 하나보다 훨씬 크다. 삼각형 방들은 가장 좁은 지점에서 두 방을 잇는 짧은 복도를 이루며 모이고 흐른다. 각 방의 한 벽은 다른 방에 대응하는 평행의 벽과 대응하는 각이 있고, 두 방이 다 서로 반대가 되도록 배치되었다. 이 실내 건축은 한 달여 동안의 개발 기간을 거쳐 1970년 2월에 지은 마이클 애셔의 프로젝트다. 할 글릭스먼이 포모나 대학 미술관을 위해 기획한 개인전 시리즈 중 하나였다. (…)

　　교통 소음, 갤러리를 지나가는 사람들의 소리가—매분, 매시간 변하는 그날의 진동 소리—모두 프로젝트 안으로 들어온다. 외부 환경에 노출되어 첫 번째 작은 방은 좁은 통로를 통해 뒷방으로 소리를 전한다. 소리는 첫 방을 지나면서 증폭되지만 두 번째 큰 방을 지나며 더욱 강렬해진다. 고주파음은 아주 강렬해져 소음이 발생한 곳보다 뒷방에서 더 크다. 소리는 반향이 더 큰 곳에서—복도와 뒷벽을 따라—(음향적으로 두껍기보다) 음향적으로 얇다고 여겨진다. 예를 들어,

마이클 애셔, 〈환경 프로젝트〉, 퍼모나 칼리지, 1970년 2월.

시각적으로 어두운 곳은 시각적으로 가벼운 곳보다 더 밀도가 높고 더 무겁게 나타난다. 어두운 조명이 있는 방은 더듬으며 나아가야 할 정도로 거의 눈앞이 보이지 않는다. 같은 방식으로, 음향적으로 두터운 곳은 더 밀도가 높아 소음을 흡수할 수 있게 하며, 얇은 공간은 소리를 끌어들이고 강화하는 진공과 같은 역할을 한다. 이렇게 밀도가 높고 얇은 부분들은 그것을 경험하며 지각하는 공간적 패턴을 형성한다.

가득 찬 빛으로 흠뻑 젖은 작은 첫 번째 방은 다시 두 번째 방으로 훨씬 더 약한 빛을 낸다. 내부 뒷벽을 제외하고는 모든 실내 표면이 밝은 곳에서 어두운 곳까지 뒷벽을 향해 어두워지며 빛의 미묘한 그라데이션에 노출되었다. 부드럽게 빛나며, 뒷벽 자체가 가장 많은 빛을 반사한다.

이 프로젝트에 들어오는 빛은 하늘의 태양 위치에 따라 변한다. 이 프로젝트는 24시간 열려 있기 때문에 일광뿐 아니라 야광도 들어온다. 밤에는 달이 두 방을 비추는 주요 공급원이다. 그러나 첫 번째 방의 벽에 생기는 그림자들은 다른 두 가지 빛에 섞여 부드러워진다. 두 개의 유리섬유 디퓨저가 사이에 있는 투명한 파란 아크릴수지에 싸인 (포르티코 천장까지 달아오른) 75와트 전구, 그리고 가로등. 결과적으로 어두운 파란색이 프로젝트의 야광에 섞였다. (…)

공간적 현상은 벽, 바닥, 천정의 내부 건축으로 구획되기보다, 빛과 소리에 의해 지각의 대상으로서 만들어지고 정의된다. 빛이 낮에는 공간에 선명한 노란색, 밤에는 짙은 파란색을 발산한다.

소리가 공간 내부에서 시각적이지 않더라도 지나가며 감지할 수 있는 음향적으로 두텁고 얇은 곳의 원인이 된다. 모든 표면은 공간에 압도당해 사라질 것처럼 보인다. 그것들은 위치 탐지를 피해 간다. 예를 들어, 천장은 너무 모호해 올바른 높이(6피트 4인치)를 알아채기가 어렵다. 그것은 아주 낮아서 머리 위로 팔을 뻗으면 닿을 수 있었다. 이 공간은 기존 건축에서 벗어나 독립적으로 존재하는 이유로, 무한대를 향한 끝없는 공간이 되었다.

솔 르윗, 〈벽 드로잉, 만나지 않는 선들〉,
뉴욕 프린스가(街) 138 벽 위 연필 클로즈업, 1971년.

『스테이트먼트』 2호, 1970년 11월. 기고: 필킹턴, 리칭스, 윌스모어,
러시튼, 도브.

《개념 이론》, 파리 갤러리 다니엘 템플롱, 11월 3일~21일.

《크리스토, 배리, 플래너건》, 부에노스아이레스 CAYC. 폴리오 전시
도록, 참여 작가 소개, 플래너건, 호르헤 글루스베르그 글, 영어와
스페인어.

1970년 11월 24일. 뒤셀도르프 쿤스트아카데미: 〈격리실〉, 요제프
보이스와 테리 폭스 제작, "함께 떨어져 학교 지하실에서 네 시간을

보낸 후". 마지막 13분의 축음기 녹음은 《피시, 폭스, 코스》 도록의 일부다(401쪽 참조).

알래스테어 매킨토시, 「에든버러의 보이스」, 1970년 11월.

《식별》, 독일의 남서독일방송을 위해 게리 슘이 기획한 텔레비전 전시. 안셀모, 보이스, 보에티, 칼촐라리, 드 도미니치, 디베츠, 길버트와 조지, 메르츠, 뤼크리엠, 루텐벡, 위너, 초리오.

11월, 오스트레일리아 시드니: 이니보드레스 설립, 예술가의 로프트 협동조합 갤러리, 피터 케네디, 팀 존슨, 마이크 파. 초기 전시에 케네디의 사운드 작품인 〈그러나 맹렬한 블랙맨〉, 존슨의 〈개념적인 계획으로서의 설치〉, 파의 〈단어 상황〉 등의 작품 포함.

$E=mc^2$, 다음은? (바이어스)

《엘리너 앤틴, 네 명의 뉴욕 여성》, 뉴욕 첼시 호텔에서 전시, 1970년 11월. 글만으로 오브제 소개. 전시의 작품은 상황에 따라 오브제로, 또는 사진과 글, 또는 글만으로 구성된다.
나오미 대시: 루스 모스는 코넬리아가에 있는 오래된 집에서 살았다. 마당에는 아직도 노예 숙소가 썩어가고 있었다. 그녀는 (주로 한밤중에) 소방차 소리를 들을 때마다 한 손에 라스푸틴을 쥐고 다른 한 손에는 스털링 박스를 들고 잠옷을 입은 채 길가까지 다섯 계단을 뛰어내려갔다.
마거릿 미드: 그녀는 대단한 낙관론자다. 한번은 눈을 스카프로 가리고 집 안을 지팡이로 짚어가며 일주일 동안 돌아다녔다. 이후 장님으로 지내는 것이 그다지 나쁘지 않다고 기록했다. 익숙해지는 것이다.

이본 레이너: 로셸은 이본이 예전에는 통통하고 가슴이 컸다고 말했다. 그녀는 안나 마냐니처럼 알과 소리지르고 서로에게 물건을 던지곤 했다. 그녀는 이탈리아 무정부주의자 집안 출신이다. 카를로 트레스카가 친척이었다. 또 다른 삼촌은 요크빌의 연방 집회에 갔다가 너무 화가 나서 심장마비로 죽었다.

캐롤리 슈니먼: 캐롤리는 로셸에게 자신은 백화점에서 원하는 것은 무엇이든 집어 와도 걸린 적이 없다고 말했다. 로셸이 처음 시도해봤을 때 블루밍데일 문에서 걸렸지만, "당신 같은 독일인이 감히 나를 건드리다니. 내 남편은 대학 교수야!"라고 주장했다.

APG(예술가 취업 알선 그룹), 「INN7O」, 『스튜디오 인터내셔널』 1970년 11월. 다양한 출처에서 인쇄된 정보를 인쇄한 콜라주 잡지.

《데이비드 애스커볼드: 비디오테이프, 필름, 증폭시킨 소리굽쇠 설치》, 핼리팩스 노바스코샤 미술대학, 11월 16~30일.

'한네 다르보벤', 『아트 앤드 프로젝트 간행물』 28호, 1970년 11월 10일~12월 11일.
00/366 - 1.
99/365 - 100. 전시: 100 책 00-99.

《제럴드 퍼거슨: 주 삽화》, 핼리팩스 댈하우지 대학 미술관, 1970년 11월 17일~12월 17일.

《솔 르윗》, 패서디나 미술관, 1970년 11월 17일~1971년 1월 3일.
그리는 사람과 벽이 대화를 시작한다. 그리는 사람은 지루해지지만 이후에 이 의미 없는 활동을 통해 평화, 또는 고통을 발견한다. 벽 위의 선들은 이 과정의 잔여물이다. 각각의 선은 각각의

다른 선만큼 중요하다. 모든 선은 하나가 된다. 이 선들의 관객은 벽 위의 선들만을 볼 수 있다. 그것은 의미가 없다. 그것이 예술이다. (패서디나 전시 도록 중.)

작가는 벽 드로잉을 고안하고 계획한다. 그리는 사람은 그것을 제작한다. (작가 자신이 그리는 사람이 될 수도 있다.) 그리는 사람은 글이나 말, 드로잉으로 된 계획을 해석한다.

　계획 안에, 계획의 일부로 그리는 사람이 할 결정들이 있다. 같은 설명서를 받은 각각의 고유한 개인은 그것을 달리 실행해 나간다. 달리 이해할 것이다.

　작가는 계획의 다양한 해석을 허락해야 한다. 그리는 사람은 작가의 계획을 인지하고 자신의 경험과 이해에 따라 재정리한다.

　작가는 자신이 그리는 경우에조차, 그리는 사람이 제시하는 바를 예측할 수 없다. 같은 사람이 같은 계획을 두 번 따른다고 해도, 두 개의 다른 작품이 나올 것이다. 같은 것을 두 번 할 수 있는 사람은 없다.

　작가는 작품을 제작할 때 그리는 사람과 협동하게 된다.

　사람은 각자 선을 다르게 그리고, 사람은 각자 말을 다르게 이해한다.

　선이나 말은 아이디어가 아니다. 그것은 아이디어를 전달하는 수단이다.

　벽 드로잉은 계획에 위반되지 않는 한 예술가의 작품이다. 계획에 위반되는 경우에는 그리는 사람이 작가가 되고 드로잉은 그 사람의 예술 작품이 되지만, 그 예술은 본래 개념을 패러디한 것이다.

　그리는 사람은 계획을 절충하지 않은 채 계획을 따르며 실수를 할 수 있다. 모든 벽 드로잉에는 실수가 있다. 그것은 작품의 일부다.

　계획은 아이디어로 존재하지만 최적의 형태로 만들어야 한다. 벽 드로잉 아이디어만으로는 벽 드로잉의 이 아이디어에 모순된다.

　분명한 계획들이 완성된 벽 드로잉에 수반되어야 한다. 이것은 중요한 일하다. (『아트나우』 3권, 2호, 1971년).

⟨짧지 않고, 곧지 않고, 교차하며 만나는, 무작위로 그려진, 네 가지 색을 사용해(노랑, 검정, 빨강, 파랑), 최대한의 밀도로 균일하게 분산시키며 벽 전체를 덮는 선들⟩(구겐하임 국제전에서 솔 르윗의 벽 드로잉을 위한 계획, 1971년. 데이비드 슐먼 실행, 과정에 대한 노트를 아래에 인용).

　최대 밀도(그것도 매우 애매한 사항)에 도달할 때까지 얼마나 걸릴지 모르는 채 1월 26일 시작했다. 시간당 3달러를 받으며, 일하는 시간이 나의 재정적인 필요로 인해 영향받지 않도록 노력했다. (…) 밀도에 대해 전혀 감을 잡지 못한 채 3일이 지나고, 나는 완전히 지쳤다. 샤프 하나만 가지고 심을 가는 데 드는 에너지조차도 피곤함을 더했다. (…) 나는 선들을 되도록 짧지 않고, 곧지 않고, 교차하며 만나면서, 무작위적이도록 만드는 동안 그 선들을 더 빨리 그리기 위해 꾹 눌렀다. 내가 '최대 밀도'의 4분의 1이라고 생각하는 지점에 도달할 때까지 한 번에 한 가지 색을 쓰기로 했다. (…) 몸이 불편함을 느끼는 신호가 드로잉에서 뒤로 물러날 때를 결정해주는 무의식적인 시계가 되었다. 멀리서 드로잉을 보기 위해 경사로를 걸어 오르면 드로잉에서 받는 신체적인 부담이 일시적으로 사라졌다. 멀리서 각각의 색은 떼를 짓고 움직이는 것처럼 보이며 천천히 일부 벽을 지나갔다. 드로잉은 여러 가지로 기이했다. 선의 균일한 밀도와 분산이 매우 체계적인 효과를 나타냈다. 각각의 색에 대한 개별적인 어려움을 결정하고 나면 이전에 그린 선들과 관련해 어떻게 선을 그려 내려가야 하는지에 대한 생각은 점차 줄어들어, 종래에는 그리고 있는 선에 대해 의식적으로 생각하지 않게 되었다. 드로잉을 하며 완전히 내 몸을 이완시키는 것은 고도의 집중력에 이르는 한 가지 방법일 뿐이라는 것을 깨달았다. 다른 하나는 생각없이 드로잉을 하는 것이었다. 내 몸을 거의 무의식적인 수준으로 완전히 활발하게 움직이는 것이 어떤 점에서 완전히 내 마음을 이완시켰다. 내 마음이 이완되었을 때, 생각은 더 원활하고 빠르게 흐를 것이다.

《존 래섬: 최소한의 이벤트, 1초 드로잉, 장님 작업, 24초 회화》, 런던 리슨 갤러리, 1970년 11월 11일~12월 6일. 현재와 과거 작품 기록. 전시 초대장 (전문).

"존 래섬/리슨 갤러리는 100년 동안 존재하지 않습니다/시간 조각/한 명 입장".

"전시 셋째주에 갤러리는 벨가가 아닌 다른 장소에 있을 것이며, 짧은 시간, 아마 한 곳에서 1분 이내에 자리하고, 전시는 비디오나 필름으로 기록될 것입니다. 아래 표기된 장소와 시간을 선택할 가능성이 높으니 리슨과 확인하시기 바랍니다. 262-1539". 장소 목록: 리전트 파크 안 곤충의 집, 테이트 미술관, 증권 거래소, 피오나의 신발, 윙크필드 정크 팜, 브리태니카 백과사전 안. 또한 래섬의 「버릇으로서의 최소한의 이벤트… 물리학은 얼마나 기초적인가?」, 『스튜디오 인터내셔널』 1970년 12월호 참조.

《울리히 뤼크리엠: 돌과 철》, 크레펠트 하우스 랑게 미술관, 1970년 11월 15일~1971년 1월 10일. 파울 벰버의 글, 작가 소개.

《로런스 위너: 해변에 몰리다》, 바덴바덴 TV 갤러리 게리 슘, 1970년 11월 30일. "1970년 8월 16일 네덜란드에서 로런스 위너가 〈해변에 몰리다〉의 다섯 가지 예시를 만들었다".

'이언 윌슨', 『아트 앤드 프로젝트 간행물』 30호, 1970년 11월 30일. (백지)

신디 넴저, 「스티븐 칼텐바크와의 인터뷰」, 『아트포럼』 1970년 11월.

「윌러비 샤프가 잭 버넘을 인터뷰하다」, 『아트』 1970년 11월.
WS(윌러비 샤프): 그래서 당신은 예술이 난관에 처해 있다고
 생각하는가?

피터 허친슨, 〈사라지는 구름〉, 콜로라도 아스펜, 1970년.
하타요가로 강렬한 집중력과 프라나(에너지)를 발휘하면 구름을 흩트릴 수 있다고 한다. 나는 이것을 사진들에 있는 (사각형 안의) 구름에 시도해보았다. 이것이 그 결과이다. "이 작품은 거의 전적으로 마음속에서 일어난다."

JB(잭 버넘): 그렇다. 규칙을 어기는 측면에서(…)

WS 당신은 예술이 가까운 미래에 사라져갈 것이라고 생각하는가?

JB 아니다. 그것은 이해되어가고 있다. 애초에 예술이 존재하는 이유는 그것이 수수께끼 같기 때문이다.

데이비드 앤틴, 「황폐함으로 친절히 이끌다」, 『아트뉴스』 1970년 11월.

에노 데벌링, 「장소로서의 조각」, 『아트 앤드 아티스트』 1970년 11월.《2,972,453》, 부에노스아이레스 CAYC, 1970년 11월. 루시 리파드가 비공식적으로 《557,087》(시애틀, 1969)과 《955,000》(밴쿠버, 1970)

전시의 연장선에서 기획. 이전 전시에 참여했던 작가는 없었다. CAYC가 43장의 4×6인치 크기 인덱스 카드 전시 도록을 기획자와 참여 작가들의 의도와 달리 잘못 인쇄했다. 루시 리파드의 글, 호르헤 글루스베르그의 노트. 앤틴, 아르마자니, 애스커볼드, 브라운, 버긴, 칼촐라리, 셀린더, 콜린스, 쿡, 길버트와 조지, 하버, 자든. 아래는 전시 중 일부 작품.

칼촐라리:

1e 2 giorno come gli orienti sono due
(1과 2일, 동양이 둘이므로)
3 The Picaro's day(3 피카로의 날)
Fourth day as 4 long months of absence
(긴 4개월간의 부재와 같은 넷째 날)
5 Contra naturam(5 자연에 반해)
6th day of reality(현실의 6번째 날)
7—Seventh—with usura-contra naturam.
(7은—일곱 번째—자연에 반해 사용.)

시아 아르마자니. 2와 3 사이의 숫자, 컴퓨터, 1970년.

두 숫자 사이의 수, 또는 두 숫자 사이에 무한대의 수가 있다. 모든 수의 무한대는 짝수의 무한대만큼 크다.

또는 1인치 길이의 선 위에 있는 점들은 우주 전체에 있는 점들만큼 많다. 무한대는 전체가 그 일부분보다 더 크지 않은 독특한 특성이 있다.

또는 유한에서 당연한 것이 무한에서는 거짓이다.

데이비드 애스커볼드의 세 작품.

A, B, C를 세 가지 선택 사항이라고 하고, 1, 2, 3을 세 명의 개인이라고 하자. 1이 A보다 B, B보다 C(따라서 A에서 C)를 선호하고, 2는 B보다 C, C보다 A(그러므로 B보다 A)를 선호하고, 3은 C보다 A, A보다 B(따라서 C보다 B)를 선호한다고 가정해보자. 그러면 다수가 A보다 B를 선호하고, 다수가 B보다 C를 선호하는 것이 된다. 그러나 사실 공동체의 다수는 C보다 A를 선호한다.

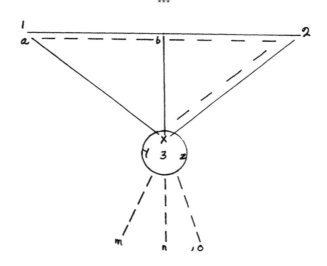

1. 홀은 윌리스 경관이 초저녁에 피드몬트를 지나갔던 것을 기억했다- - a. 질병이 발발하기 몇 분 전. b. 그는 멈추지 않고 지나갔다.
2. 그리고 이후에 미쳐버렸다. --x. 연관성?
--y. 그는 궁금했다 --z. 그럴 수도.
3. 확실히 그는 많은 유사성을 볼 수 있다. --m. 윌리스는 궤양이 있었고. --n. 아스피린을 복용했으며 --o. 결국 자살을 시도했다.

데이비드 애스커볼드, 1970년.

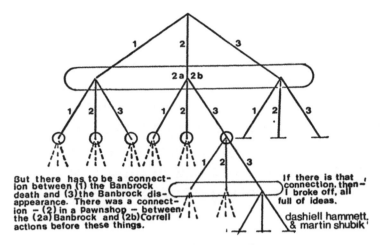

But there has to be a connect-
ion between (1) the Banbrock
death and (3) the Banbrock dis-
appearance. There was a connect-
ion — (2) in a Pawnshop — between
the (2a) Banbrock and (2b) Correll
actions before these things.

If there is that
connection, then—
I broke off, all
full of ideas.

dashiell hammett,
& martin shubik

데이비드 애스커볼드, 1970년.

《로버트 배리》, 토리노 갤러리 스페로네; 밀라노 갤러리 산페델레;
암스테르담 아트 앤드 프로젝트(1970년 4월 10일); 파리 이봉 랑베르;
쾰른 파울 멘츠(12월~1971년 4월).

"우리가 갈 수 있고, 한 동안 우리가 무엇을 할 것인지 생각할
자유가 있는 곳들" (마르쿠제).

다니엘 뷔렌, 『한계/비평』, 파리: 이봉 랑베르, 1970년 12월. 소책자에
컬러 삽화.

크리스토퍼 C. 쿡, 〈시(詩)의 시스템〉, 매사추세츠 앤도버, 1970년 12월.
114장의 3×5인치 색인 카드.

댄 그레이엄, 『퍼포먼스 1』, 뉴욕 존 깁슨, 1970년. 〈퍼포먼스 1〉은 뉴욕
대학에서 1970년 12월 14일 실황으로 발표했다. 소책자에는 여러 작품과
설명, 그리고 '오락물'에 대한(그리고 '오락물'로서의) 기사 네 편이 실려 있다.

아이라 조엘 하버, 〈필름〉, 1권, 1970년 12월. "내가 좋아하는 영화 중 일부의 목록과 그것이 상영되었던 뉴욕의 극장들 목록".

알랭 키릴리, 〈핀란드의 해안〉, 방스 갤러리 드 라 살, 12월 19일~1971년 1월 10일. 프랑스어 및 영어 글.

솔 르윗, 「루트 폴머: 수학적 형태」, 『스튜디오 인터내셔널』 1970년 12월.

사느주앙, 『공간 조직 설계도』, 파리 갤러리 마티아스 펠스, 1970년 12월 3일~1971년 1월 10일.

'로런스 위너', 토리노 갤러리 스페로네, 1970년 12월 14일.
1. 가장자리 너머
2. 굴곡 주변에
3. 그 자신 옆에
4. 선 아래에
5. 언덕 너머
6. 핵심에서 벗어나

그가 내가 묻기도 전에 그렇다고 말했다? (바이어스)

1970년 12월 1일, 파리: 이언 윌슨이 카페 드 라 머네, 그리고 12월 12일에는 밀라노의 알베르고 로사에서 자신의 작품(〈구두 커뮤니케이션〉)을 발표했다. 미셸 클로라 기획.

마샤 터커, 「나우먼 현상학(PheNAUMANology)」, 『아트포럼』 1970년 12월. 아래 발췌.

브루스 나우먼, 작품과 노트, 1970년대 초:

춤 작품

다음의 운동을 실행하기 위해 전시 기간 동안 매일 20분에서 40분간, 같은 시간에 댄서를 고용할 수 있다. 간단한 외출복이나 운동복을 입은 댄서는 갤러리의 큰 방에 들어올 것이다. 경비요원은 사람들이 문에서만 볼 수 있도록 방에서 내보낼 것이다. 댄서는 관중과 눈을 마주치지 않으며 시선은 앞으로, 손은 목 뒤에서 깍지 끼고 팔꿈치는 앞으로 향한 채 천장이 자신의 보통 키보다 6인치 또는 1피트 정도 낮은 것처럼 약간 구부정하게, 발꿈치가 발가락에 닿도록 아주 천천히 그리고 신중하게 한 발을 다른 발 앞에 놓으며 방 안을 걸어 다닌다.

댄서 또는 어떤 직업을 가진 익명의 사람이 반드시 있어야 한다.

시간이 다 되면 댄서가 나가고 경비요원이 다시 사람들을 방에 불러들인다.

재정적으로 댄서를 고용할 수 없다면, 전체 전시 기간 중 일주일이라도 괜찮지만 그 이하는 안 된다.

이 책[전시 도록]의 5페이지는 내 작품을 하도록 고용한 댄서의 이름이 붙은 홍보 사진이 될 것이다.

우리가 무엇을 인식하느냐가 아니라 아니라 어떻게 하느냐와 관련된 정보의 조작.

한 (유기체) (시스템) 사람의 기능적인(기능하고 있는) 메커니즘 조작.

정보 입력 부족 (감각 상실)—해당 시스템 실패. 당신은 이러한 상황에서 환각을 일으키는가? 만약 그렇다면, 그것은 욕구(또는 요구)(또는 메커니즘)를 달성하려는 것인가?

분명히 모순되기보다는 '왜곡된' 정보, 즉 관련 없는 반응 메커니즘에서 오고 가는 식의 정보. 왜곡된 선은 아주 가깝거나 멀리 떨어져 있을 수 있다. 왜곡된 선들은 만나거나 평행할 수 없다. 얼마나 멀리 떨어져

있느냐보다 얼마나 가까운지가 더 흥미로운 것 같다. 초현실주의는
얼마나 멀리 떨어져 있는가?

예술 형식으로서 철회
활동
현상

감각 조작

확장

박탈

감각 과부하 (피로)

(자발적 또는 비자발적인) 생리적 방어 메커니즘의 게슈탈트
발동에 대한 부정 또는 혼란. 분명히 경험 가능한 현상을 낳을 수 있는
단순하거나 지나치게 단순화된 상황에 대한 신체적, 심리적 반응에
대한 검사(현상과 경험은 같거나 구별할 수 없는 것이다).

현상 기록

현상의 자극에 반하는 것으로서의 현상에 대한 기록을 발표하는 것.
극단적이거나 통제된 상황에서 자기 조작 또는 관찰.

● 조작 관찰.

● 관찰 조작.

● 정보 수집.

● 정보 확산 (또는 전시).

**댄 그레이엄 편집, 『아스펜』 1970년 12월~1971년 1월. 댄 그레이엄,
라몬테 영, 스티브 라이시, 이본 레이너, 루셰이, 앤틴, 세라, 매클로,
오펜하임, 스미스슨, 모리스, 조 배어 외 기고.**

**카트린 밀레, 「베르나르 브네: 개념미술의 교훈적 기능」, 『아트
인터내셔널』 1970년 12월.**

1971

카라 애커먼, 「후기 미학 예술」. 휘트니 미술관 스터디 프로그램과 바사 대학을 위해 쓴 미출간 논문, 1970~71년.

발터 아우에, 『P.C.A.: 프로젝트, 콘셉트, 액션』, 쾰른: 뒤몽 샤우베르크, 1971. 페이지를 매기지 않은 방대한 양의 재인쇄한 작업과 도판, 주로 유럽과 독일 것. 간략한 글.

앨리스 에이콕, 「고속도로 네트워크/사용자/지각자 시스템에 대한 미완의 조사」. 로버트 모리스 아래에서 쓴 헌터 칼리지 석사 미출간 논문, 뉴욕, 1971년. 또한 "네트워크 시스템의 지도를 구하기 위한 다양한 업체와의 거래 약 180번"으로 이루어진 작업의 기반.

로버트 배리, 『10억 개의 점 1969』, 25권, 에디션 1, 토리노: 스페로네, 1971.

_____, 『1971년 6월 14일 현재 작품 30점』, 쾰른: 파울 멘츠 갤러리, 게르드 드 브리스 협력, 1971.

『멜 보크너』, 밀라노: 에디토레 토셀리,1971.

게리 G. 볼스와 토니 러셀 편집,『이 책은 영화다』, 뉴욕: 델 (델타), 1971. 선집. 아콘치, 아라카와, 배리, 보크너, 르윗, 리파드, 위너 외 포함.

스탠리 브라운,『컴퓨터 IBM 360 모델 95을 위한 100가지 '이쪽으로

브라운 씨' 문제』, 쾰른-뉴욕: 게브르 쾨니히, 1971. 드로잉은 2월
25~26일 암스테르담 담광장에서 브라운에게 방향을 알려주는
행인들을 통해서 모았다. "내가 방향이 되었다?" (S. B.)
_____,『걸음』, 암스테르담: 시립미술관, 1971년 3월 18일~4월 18일.
_____,『걸음(IX-100X)』, 브뤼셀: 갤러리 MTL, 1971.

도널드 버지,『맥락, 완성, 아이디어』, 부에노스아이레스: CAYC, 1971.
영어와 스페인어.『맥락, 완성, 아이디어』의 개정판이 크레펠트 슈링
갤러리에서 출판됨, 1971년.

이언 번·멜 램즈던,『무한 에디션: 구독(연간)』, 뉴욕, 1971년. 1964년
이래 작가들의 작업 기록. 계속 진행.

잭 버넘,『예술의 구조』, 뉴욕: 조지 브라질러, 1971.

얀 디베츠, 〈흰 벽: 다른 셔터 속도로 찍고 번호를 매긴 사진 12장〉. 다른 셔터 속도로
찍고 번호를 매긴 사진 12장, 1971년. 암스테르담 아트 앤드 프로젝트 제공.

'얀 디베츠', 『아트 앤드 프로젝트 간행물』 36호, 〈흰 벽: 다른 셔터 속도로 찍고 번호를 매긴 사진 12장〉. ←

1963년 디베츠의 암스테르담의 우편함은 "얀 디베츠 비물질화하는 사람(Dematerialisateur)"이라고 적혀 있었다. 1970~71년에는 점차 필름, 슬라이드, 빛에 집중했다. "당신이 이야기하고 있는 그 비물질화는 나에게 (다른 많은 작가들과 달리) 점점 더 시각적이 될 것이다" (1971년 9월 루시 리파드에게 보낸 편지).

제럴드 퍼거슨, 『현대 영어 사용 표준 자료집』에서 단어 길이별로 정리하고, 단어 길이 내에서 알파벳 순으로 정리. 핼리팩스 노바스코샤 미술대학, 1971년. 발췌.

KERYGMA KESTNER KETCHES KETCHUP KETOSIS KEYHOLE
KEYNOTE KEZZIAH KICKING KICKOFF KIDDING KIDNEYS KIEFFER
KIKIYUS KILHOUR KILLERS KILLING KILOTON KIMBALL KIMNELL
KINSELL KINSHIP KIPLING KISSING KITCHEN KITCHIN KITTENS
KITTLER KIWANIS KLAUBER KLEENEX KLEIBER KLINICO KNEECAP
KNEELED KNIGHTS KNITTED KNOCKED KNOTTED KNOWETH
KNOWING KNUCKLE KOEHLER KOFANES KOLKHOZ KOMLEVA
KONISHI KOONING KOREANS KOSHARE KRAEMER KRASNIK
KREMLIN KRISHNA KROGERS KYO-ZAN LABELED LABORED
LABORER LABOTHE LACKEYS LACKING LACQUER LACTATE
LADGHAM LAGOONS LAMBERT LAMBETH LAMMING LAMPOON
LANCERT LANDING LANGUID LANTERN LAO-TSE LAOTIAN LAPLACE
LAPPETS LAPPING LAPSING LARAMIE LARCENY LARGELY LARGEST
LARIMER LARKINS LASHING LASTING LASWICK LATCHED LATCHES
LATERAL LATERAN LATTICE LAUCHLI LAUGHED LAUNDRY
LAURELS LAURITZ LAWFORD LAWLESS LAWSUIT LAWYERS LAXNESS
LAYERED LAYETTE LAYOFFS LAZARUS LAZZERI LB-PLUS LEACHES
LEADERS LEADING LEAFLET LEAGUES LEAGUER LEAGUES
LEAKAGE LEAN-TO LEANING LEAPING LEARNED LEASHES LEASING
LEASURE LEATHER LEAVING LEAVITT LECTURE LEDFORD
LEDGERS LEDYARD LEERING LEESOMA LEFTIST LEGALLY

LEGATEE LEGENDS LEGGETT LIPPMAN LIQUER LIQUID LISTING
LITERAL LITTERS LIVABLE LIZARDS LOADERS LOADING LOATHED
LOBBIED LOBBIES LOBULAR LOBULES LOCALES LOCALLY
LOCATED LOCATING LOCKIAN LOCKIES LOCKING LODGING LOESSER
LOG-JAM LOGGING LOGICAL LOHMANS LOLLING LOLOTTE
LOMBARD LONGEST LONGING LONGISH LONGRUN LOOKING
LOOKOUT LOOMING LOOSELY LOOSENS LOOSEST LOOTING
LORELEI LORRAIN LOTIONS LOTTERY LOUDEST LOUNGED
LOUNGES LOUVERS LOVABLE LEGIONS LEHMANN LEISURE

마이클 하비, 〈흰 종이〉, 뉴욕, 1971년. 5×8인치 인덱스 카드 71장. 아래 카드는 무작위로 선택한 것이다.

그라니코스, 전략—알렉산드로스 대왕

모든 페르시아의 전사들은 줄을 이룬다.

줄의 힘은 연결에 있다.

따라서 줄이 끊어질 때

페르시아 전사들은 약해진다.

ekgreteffectmenwriteinplacelite;th'ententeisal,andnatthelettresspace

연습 쉼표 예술 쉼표 방법 쉼표 또는 점을 삽입하는

시스템 또는 작은 따옴표 열기 마침표 작은 따옴표

닫기 감각을 돕기 위해 쉼표 글 또는

인쇄에 세미콜론 문장으로 나누기 쉼표

절 쉼표 등 마침표 점 또는 마침표를 사용해

마침표 다른 구두점 쉼표 예를 들어 마침표

느낌표 쉼표 물음표 쉼표 참조한다

그것들보다 앞선 것들의 어조나 구조 마침표

문장은 이러한 기호를 포함할 수 있고 쉼표

마침표가 마침을 표시한다 마침표

당신은 말을 이끌 수 있다
당신이 이끌 수 있는 말
당신은 말을 이끌 수 있습니까
당신 말을 이끌어주지 그래
말은 당신을 이끌 수 있다
말이 당신을 이끌 수 있을까

이 겸용법(zeugma)은 흑백으로 쓰였다

정물; 상대적으로 가까운 거리
책 지우개 자 펜 연필
지우개 책 펜 자 연필
펜 지우개 연필 자 책
연필 자 펜 책 지우개
자 연필 책 지우개 펜

로버트 잭스, 『미완의 작품 1966~1971년』, 뉴욕, 1971년. 관련된 작업을 뉴욕 문화 센터에서 전시, 1970년~71년 겨울.

리앤드로 캐츠, 『Ñ(에네)』, 뉴욕, 1971년.

온 가와라, 『백만 년』, 뒤셀도르프: 콘라드 피셔, 1971.

G. N. 케네디, 『헌사』, 핼리팩스: 노바스코샤 미술대학, 1971. "이것은 헌사 100가지를 모아 놓은 것으로 대학의 "도서관 보유 서적 중 무작위로 선택했다". 예:

간밤에 식은 잔을 바라보는 표정이 아침 식사에 포함되었던 내 남편에게.

나의 조용한 작은 비평가, 그가 말할 수 있는 것보다 더 많이 도와준 얼룩이에게.

진선미의 창의적인 이상을 높이 들기 위해 최선을 다했던 과거와 현재 모든 예술가들 그리고 비전문가들께, 이 책을 바칩니다.

케티 라 로카,『태초에 있었다』, 피렌체: 센트로 디, 1971. "이 책은 1971년에 열린 케티 라 로카의 전시를 위해 출판했다". 질로 도플레스의 서문. 간략한 글과 손을 담은 사진.

솔 르윗,『네 가지 기본 색과 그 조합』, 런던: 리슨 출판부, 1971. _____,『아트 앤드 프로젝트 간행물』 32호, 1971년. "솔 르윗/만 개의 선/6천 2백 55개의 선".

루시 R. 리파드,『변화: 예술 비평 에세이』, 뉴욕: E. P. 듀튼, 1971. 「예술의 비물질화」,「북극권의 예술」,「불참자 정보」 포함.

'리처드 롱',『아트 앤드 프로젝트 간행물』 35호, 〈테네시 그레이트스모키 산맥 리틀피전강에 비친 상(像)(1970)〉.

《파울 멘츠 쾰른 연간 보고서》. 배리, 보일, 버긴, 하케, 노벨, 코수스, 로우, 멀로니, 파울리니, 로어, 뤼크리엠, 살보, 피서르의 기록 전시.

마틴 멀로니,『사물을 거부하다』, 쾰른: 파울 멘츠, 1971.

이언 머리,『연이은 20개의 파도』, '캐나다': 스트로북스, 1971.

마이클 메츠, 『퍼포먼스를 위한 청사진』, 소책자 두 권, 로드아일랜드: 프로비던스, 1971. 그리고 '노트' 및 여러 초기 소책자에서 일부분을 담은 제목 없는 책, 1971년.

마이크 파, 『100쪽짜리 책』, 오스트레일리아 시드니, 1971년. 『셀프 서클』, 시드니, 1971년, 17쪽.

수풀 지역에서 (…) 수풀 사이 땅에 앉는다. 땅 위에 자신에 대한 '셀프 서클'을 그린다. 당신 주위에서 새들이 바삐 돌아올 때까지 그 원 안에 (조용히) 앉아 있는다.

수영장 위에서 (…) 몸이 물에 들어간 지점부터 물결이 원형을 그리며 바깥으로 퍼지도록, 발 먼저 몸이 물 안에 들어가게 한다.

꿈은 억제 없이 (…) 통제 없이 만든 '상상'의 결과인 것 같다. 잠들기 전에 (…) 몽상으로 의식적으로 자신의 야심에 대해 생각한다. 잠들기 직전의 이러한 생각들이 꿈에 나타날 것이라는 의도와 바람으로 (…) 여러 밤을 (…) 잠들기 전에 (…) 매일 밤 그렇게 한다.

루이 파소스·엑토르 푸포·구티에레스·호르헤 데루한, 『경험』, 부에노스아이레스: CAYC, 1971(제12회 파리 비엔날레와 협력, 1971년 9월~11월).

앨런 루퍼스버그, 「25개의 작품」, 1971년. 미출간. ↗

에드워드 루셰이, 『몇 그루의 야자나무』, 로스앤젤레스, 1971년.
_____, 『레코드』, 할리우드: 헤비인더스트리 퍼블리케이션, 1971.

베르나르도 살세도, 『이것은 무엇인가?』, 부에노스아이레스: CAYC, 1971. "1971년 10월 새로운 아방가르드를 위한 설명서".

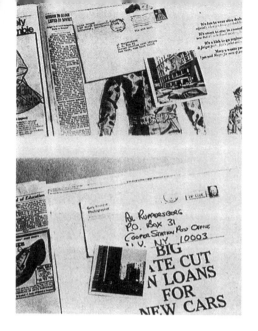

윌리엄 바잔, 〈세계선, 1969~71년〉. 몬트리올, 1971년. 세계 각지에서
바닥에 테이프로 그은 선들로 만든 작품에 대한 기록. 테이프는
시간과 계산된 각진 공간으로 결정된 비가시적인 선의 가시적인 표시로
보인다. 1971년 3월 5일 동시에 실행. 바잔은 1970년 1월 '캐나다를
가로지르는' 유사한 작품을 만든 바 있다.

제프 월, 〈시네 텍스트(발췌)〉, 1971년. 밴쿠버, 런던, 1971년. 이언
월리스의 사진이 동반된다. 발췌.

그 건물은 다음과 같이 구성되어
있었다. 형광등이 줄지어 켜진
커다란 높은 건물에, 무거운
골판지 포장재로 덮힌 섬유유리
부분들이 공급대에 쌓여 있다.

움직이고, 보고, 만지고, 듣고—
들어올리고, 끌어올리고, 비틀고,
붓고, 쌓고, 기대고, 자르고, 중심
잡고—자르고, 못 박고, 나사로
고정하고, 붙이고, 리벳으로

문과 창문을 위한 구멍이 나 있는 벽 부분들, 바닥과 천장 부분들, 그리고 개별 문과 창문, 또 전기 부품들은 별도의 공급대가 있다. 공장 바닥은 바퀴가 달린 커다란 사각형 철 작업대로 이루어진 다섯 개의 조립 라인으로 나뉜다. 각 작업대에는 구간 사이에서 이것들을 끌고 다니는 소형 전기 작업 차가 연결되어 있다. 조립대는 공급대와 오버헤드 컨베이어 운반 장치로 연결되어 있다. 워키토키를 든 감독들이 조립대와 공급대 사이에서 주문을 전달한다. 컨베이어 장치는 각 터미널에 있는 사람이 조종한다. 선반에서 부품을 조작해 높이 들어올린 후, 바닥에서부터 45피트 높이에 있는 환한 트랙을 따라가도록 지휘한다. 컨베이어를 따라 중간 지점에서 제어 스위치가 조립대 위의 노란 부스에 있는 사람에게로 전환된다. 천장에 있는 튜브에서 살짝 흔들리며 작은 반짝임으로 얼룩거리는 부품을 그가 이 구간에 있는 기초 프레임 위, 또 조립 팀원들이 기다리고 있는

고정하고, 주조하고, 톱 썰고, 녹이고, 측정하고—짓는다. (트레일러가 뜨거운 햇빛에 세이프웨이 앞에 서 있다. 밝은 빛이 그 표면, 알루미늄, 플라스틱, 고무, 유리와 철 위로 번쩍거린다. 복잡한 기름 낀 둥근 모양으로 진공형성된 세이프웨이의 S자를 가로질러 랜초 그란데 돌담을 관통해, 지글거리는 아스팔트 표면으로 흐르고는 무거운 라텍스 페인트 선을 눈 부시게 반사한다. 라디오 방송국 근처에는 또 다른 긴 은색 유리 트레일러 옆에 부스가 설치 중이다.) 앨런 캐프로는 이벤트로 한 주 동안 여러 번 일꾼들이 합판을 댄 방에 페인트 칠을 하는 '일'이라는 해프닝을 했다. 엘 리시츠키는 1971년 소련의 혁명이 문화 노동의 형태로 예술의 개념을 도입했다고 말했다(러시아: 세계 혁명을 위한 건축, 1930년). 노동은 명확하고 복잡하며 기본적인, 보이지 않는 행위들을 포함한다. 문화적 노동은 그러한 행위와의 관계 방식을 중요한 요소 중 하나로

위치로 가져온다. 1구간: 네 명의 남자들이 크레인이 내리고 있는 바닥 부분을 움직여 제자리에 놓는다. 그들은 이것들을 함께 고정시켜 전체 바닥을 기본 틀에 단단히 고정시키며 알루미늄 받침대에 부착한다.

팀원들은 무거운 고무 바닥의 신발과 밝은 파란색 작업복, 그리고 번호가 찍힌 흰색 모자를 입고 있다. 제스처로 늘어나는 얼굴과 손들이 조명의 선명함과 균일함으로 마치 갑작스러운 클로즈업에서처럼 분명하게 드러났다. 공장 안에는 눈부신 빛도 없고, 그림자도 거의 없다. 조명은 심하지 않고 날카롭게 차단하지 않는다. 그것은 기계 아래 움푹 들어간 곳, 움직이는 프레임들, 비계, 선반에 함께 쌓아둔 부품들 사이로 스며든다. 건물 안은 언제나 아름다운 아침이다. 태양은

가지고 있다. 그 자체의 논리로 인해, 과정은 정보의 측면 등 상대적으로 비물질화될 수 있다. 중요한 것은 저밀도 수준에서 거시 물리적 물질에 관여하는 것이 아니라, 물질의 제한과 실체가 없는 정보(우주의 물리적 속도의 한계—정보, 시간 기능 등의 즉각성의 비물리적 한계)의 필연적인 조화다. 단순하든 ("더 적은 것으로 더 많이 하기") 철학적이든 비물질화는 물질주의의 진실이다. 더욱이 물리적 결과의 대량 생산이 효과의 비물질화를 위해 필수적, 최소한의 조건이다. 기술을 통한 물리적 고유성 해소.

* * *

서술과 분석에 사용된 용어의 방대함에서, 풍경은 중요한 지형의 초상화, 그것의 물리적인 실체, 그 은유다. 이러한 풍경의 장소들에서 거대하고 순수한 이벤트들이 구성되고

로런스 위너,『열 가지 작업』, 파리 이봉 랑베르. 영어와 프랑스어. 또한 스페인어와 영어. 부에노스아이레스CAYC, 1971년 7월.

_____, 〈중단되다〉. 1971년 로스앤젤레스, 동베를린, 프랑크푸르트에서 전시한 공공 자유보유 작품[1](책 아님).

_____, 〈인과 관계: 영향 받음 및 또는 초래함〉, 뉴욕 레오 카스텔리, 1971년. 발췌.

> 압력 및 또는 당김의 영향을 받다
> 압력 및 또는 당김을 초래하다
>
> 더위 및 또는 추위의 영향을 받다
> 더위 및 또는 추위를 초래하다
>
> 폭발 및 또는 내파의 영향을 받다
> 폭발 및 또는 내파를 초래하다
>
> 부식 및 또는 진공의 영향을 받다
> 부식 및 또는 진공을 초래하다
>
> 소음 및 또는 정적의 영향을 받다
> 소음 및 또는 정적을 초래하다

『애벌란시』 2호, 1971년 1월. 새럿과 루, 나우먼, 폭스, 아콘치, 오펜하임과의 인터뷰. 아콘치, 왜그먼, 링케, 매클레인, 클랭, 나우먼, 세라, 오펜하임, 밴선, 112 그린스트리트 그룹의 사진 에세이 또는 작품. 아래는 폭스의 부분 발췌('애벌란시'는 리자 베어와 윌러비 샤프가 공동 창립했다).

AV(애벌란시): 당신의 가장 초기 신체 작품은 무엇이라고 생각하는가?

TF(테리 폭스): 〈벽 밀기〉 작업이다. 벽과 에너지를 교환하며 대화하는 것 같았다. 내가 더 밀지 못할 때까지 있는 힘껏 8~9분 동안 밀었다. 나는 매일 그 골목에 주차하고 늘 벽을 쳐다보았지만 한

1. public freehold—위너가 일부 작품에 대해 지정한 것으로, 판매할 수 없지만 누구나 제작할 수 있고, 전시나 제작을 위해서 작가의 허가가 필요하다. Siegelaub-Projansky, "The Artist's Reserved Rights Transfer And Sale Agreement" 참조—옮긴이

번도 만져본 적은 없었다. 그러다가 어느 날 벽 하나를 만졌는데 그 견고함, 그 배(belly)를 느꼈다. 나는 우리 둘 다 같다는 것을 깨달았으나 어떤 의미에서 대화는 없었다. 우리는 보통 연결되었다고 느끼지 못한 채 그냥 이런 것들을 지나쳐버린다.

AV 많은 새로운 예술이 현실의 측면들을 살펴보고 거기에서 예상치 못했던 에너지를 깨닫는 것이라고 할 수 있을 것이다.

TF 아, 물론이다. 나로서는, 퍼포먼스에서 나를 포함한 모든 요소가 정확히 같은 무게를 갖고 있다. 정확히. 그리고 그것들 사이에서 정신적으로 물리적으로 대화가 생길 수 있다. 내가 벽을 밀었을 때, 나는 왠지 그것이 사람처럼 살아 있다고 느꼈다.

AV 어떤 다른 작품들이 그러한 깨달음에서 나왔는가?

TF 샌프란시스코에 있는 리스 팰리에서 구석으로 나를 밀었던 것. 그것은 벽 밀기 작업의 반대 격이었다. 구석은 벽의 반대다. 그것은 짧은 작품이었고, 힘든 것이었다. 나는 내 몸을 구석에 최대한 밀어 넣으려고 했다. 내 발이 방해가 되어 발가락으로 서려고 했지만 그러지 못했다. 중심을 잃게 되는 것이다.

AV 다른 작가들의 신체 작업과 관련해 당신의 작품을 어떻게 생각하는가?

TF 글쎄, 나는 신체 작업이 무엇인지 정확히 모르겠다. 모두가 다른 방식으로 한다. (…) 내게 가장 중요한 측면은 신체로 어떤 행위를 시작하는 것이기보다 그 자체의 요소로 다루는 것이다. 조각을 만들며 신체를 무시하는 대신 그것을 도구로 직접 이용하는 것이다. 신체는 다른 어떤 것과 마찬가지 요소이며, 단지 훨씬 유연할 뿐이다.

AV 이전에 1969년 나우먼의 팰리 전시를 봤다고 말한 적이 있다. 어떤 것이었나?

TF 30분짜리 반복 재생 필름으로 그의 몸 전체에 네 가지 다른 페인트를 한 번에 하나씩 바르는 것이었다. 아주 아름다웠다.

그리고 전시장 뒤에 두 개의 텔레비전 모니터와 수사용 비디오 카메라가 있었다. 그 공간에 들어갈 때 관람객은 모니터에서 위아래가 뒤집힌 상태와 뒷면을 보이는 자신을 볼 수 있다. 내가 그것을 처음 봤을 때는 마음에 들지 않았다. 너무 단순하고 뻔한 것 같았다. 그런데 그것이 그 공간의 매력이라는 것을 깨달았다. 그 외에는 아무것도 없었다. (⋯) 나는 나우먼의 전시에서 내가 다른 것들과 동등한 요소라는 것, 내가 그들의 과정을 방해한다는 두려움 없이 그것들과 함께 작업할 수 있다는 확신을 얻었다.

《리슨 벽 전시》, 런던 리슨 갤러리, 1971년 1월. 아내트, 애로스미스, 에드먼즈, 플래너건, 긴즈보그, 헴스워스, 힐라드, 래섬, 루, 르윗, 로우, 먼로, 뉴먼, 팔레르모, 링케, 시어스, 스테재커, 트렘릿, 위너, 웬트워스. 프로젝트 전시 도록. 전시 작품 중.

수 애로스미스:

흰색 틀
검은색으로 칠하고 있는 흰색 틀

검은색으로 칠하고 있는 흰색 틀
흰색으로 칠하고 있는 검은색 틀

흰색으로 칠하고 있는 검은색 틀

검은색 틀

《형성》, 매사추세츠 앤도버 애디슨 미국 미술관, 1971년 1월 8일~2월 14일. 콘라드 피셔와 지아넨초 스페로네가 전시 기획 또는 '제안'. 앳킨슨, 보에티, 브라운, 뷔렌, 다르보벤, 디베츠, 풀턴, 파올리니, 페노네, 살보.

《사물의 본질》, 보스턴 하커스 크래코 갤러리. 손피스트, 허친슨, 오펜하임의 개인전. 1월, 2월, 3월.

1월, 토론토: 에이 스페이스(A Space) 설립. "시각미술과 관련된 사람과 정보의 흐름에 관여하는 비영리 단체". 1971년 5월 시작, 거의 매달 정보 패키지 또는 뉴스레터를 발행하며 누구나 자료를 제공할 수 있다. 지금까지는 비디오와 퍼포먼스 작품에 초점을 맞추었다(아콘치, 오펜하임, NSCAD 그룹 등). 공동 감독: 스티븐 크루즈, 로버트 바우어스, 존 맥퀸.

『오퓌스 앵테르나시오날』 22호, 1971년 1월. 르윗, 바이어스, 키릴리, 벤에 대한 기사 포함.

1월 26일, 뉴욕: 타임스퀘어 BMT 지하철 역 벽에 공공 전시. 8월 25일 벽을 찍은 사진이 비공식적으로 MoMA의 《정보》전에 걸렸다(로웰 잭).

《요제프 보이스. 행동 행위》, 스톡홀름 현대미술관, 1971년 1월 16일~2월 28일. 작가 소개, 참고문헌, 작가와의 인터뷰.

《다니엘 뷔렌》, 뮌헨글라트바흐 시립미술관, 1971년 1월 28일~3월 7일. "…에서 동시에 나타나는 유색과 흰색의 세로 줄무늬". 아헨, 도르트문트, 에센, 함부르크, 하노버, 쾰른, 크레펠트, 레버쿠젠, 뮌헨글라트바흐, 뮌스터, 자르브루켄, 슈투트가르트. 뷔렌의 전시 도록 글, 「위치/제안」, 1971년 봄 『VH-101』 5호에는 「Repères」, 1971년 4월 『스튜디오 인터내셔널』에는 「Standpoints」로 발표.

《한네 다르보벤: 1년에 한 세기》, 1971년 1월 1일~12월 31일. 전시는 매일 바뀐다. 뒤셀도르프 콘라드 피셔. ➡

한네 다르보벤, 〈1년에 한 세기〉. 각 100페이지짜리 책 365권.
설치: 콘라드 피셔 갤러리, 뒤셀도르프, 1971년.

다르보벤은 읽기 싫어하고 쓰기를 좋아한다고 말한다.
그녀의 드로잉이 겉보기에는 인간미 없는 '개념주의'임에도, 사실
그것은 정신적인 경로를 따른 우연한 흔적이 아니라 하나의 과정에
대한 의식적으로 시각적인 결과물이다. 그녀는 이것을 노트에
보여주기보다 필름이나 액자에 걸기를 택한다. 다른 작가들이
격자무늬에 그들의 집착을 유지했던 것처럼, 1966년 이후 다르보벤의
작업의 바탕이 되어온 것은 순열이었다. 그 집착은 숫자보다는
물리적으로(시각적으로) 경험한 시간의 폭이다. 그녀가 특유의
손글씨로 정확하게 율동적인 '물결'을 만들거나, 타이핑한 글자와
숫자들로 몇 페이지, 몇 권이고 반복해 채워갈 때, 작가의 사적인 달력은
그녀의 작품의 달력과 실제 세계의 달력과도 일치된다. 시스템을
사용하는 데서 초연함이 암시됨에도 불구하고, 다르보벤은 내가 아는
가장 자신의 예술에 가까운 예술가다. 그녀의 작품은 내면, 작가 자신의
필요와 강박에서 나오며, 이것은 그 최면을 거는 듯한 정직성과 열의를
해명한다.

《리 로자노: 인포픽션》, 핼리팩스 노바스코샤 미술대학, 1971년 1월 27일~2월 13일. (전시 작품에 대해서는 189~191, 194~197쪽 참조.)

리 로자노, 「형식과 내용」, 1971년 7월 19일.

<div align="center">

형식 내용

… 라면 어떤 일이 일어날까

</div>

나는 형식을 위한 형식에는 관심 없다. 형식은 수학과 같다: 다양한 데이터에 적용할 수 있는 모델.

형식은 매혹적이다. 형식은 완벽할 수 있다.

그러나 형식은 의미가 담긴 내용을 드러내는 데 사용되지 않는 한 (실험과 연구에서) 정당화될 수 없다. 실험의 결과는 의미 있는 내용이다.

정보는 내용이다. 내용은 픽션이다.

내용은 지저분하다. 우주처럼, 그것은 미완이고, 게다가 시간에 따라 증가될 때 너무 빨리 구식이 되어버린다. 형식은 복제할 수 있고 내용은 복제할 수 없다. 픽션은 의미가 있지만 오직 정해진 순식간에만 그러하다.

로버트 모리스, 「존재의 예술. 특히 시각적인 예술가 3명: 작품 진행 중」, 『아트포럼』 1971년 1월. "마빈 블레인", "제이슨 토브", "로버트 데이튼".

《N.E. Thing Co. Ltd.》, 에드먼턴 앨버타 대학교 미술관, 1971년 1월 15일~ 2월 10일. 라디오와 텔레비전을 위해 제작한 최근 프로젝트들, 인터뷰.

앨런 손드하임, 『공명』, 로드아일랜드: 프로비던스(퍼블릭 도메인), 1971년 1월~3월.

헤르 판엘크, 「파울 클레―물고기를 에워싸고, 1926년」, 『아트 앤드 프로젝트 간행물』 33호. 1971년 1월 9~23일.

《윌리엄 왜그먼: 비디오테이프, 사진 작업, 배치》, 포모나 대학 갤러리, 1971년 1월 7일~31일. 작가 소개, 헬렌 와이너의 소개글.

사진 작품들은 하나나 둘, 또는 그 이상의 시리즈이고, 여러 범주에 속한다. 같음과 다름을 탐구하는 작업들에서 왜그먼은 자연적으로 존재하는 엄청나게 미묘한 차이들을 강조하기 위해 겉보기에 똑같은 물건들이나 쌍둥이들을 비교한다. 같음과 변화를 다루는 작업들에서는 조작된 차이에 집중한다. 변화는 전체 구도가 모든 사진에서 똑같이 보이는 그런 정도의 것이다. 이것은 작가의 스튜디오에 있는 물건들을 이용한 사진에서 변화된 세부의 차이가 큰 경우에 가장 놀랍게 드러난다. 이 장면에 있는 거의 모든 물건이 두 사진 중 하나에 중복되어 있다. 왜그먼의 말로 "크고 작은" 것을 비교하기 위해, 크기가 유일한 본질적인 차이인 사물들을 사용한다. 그러한 작품 중 하나는 다양한 도구 옆에서 포즈를 취하는 작가 자신의 사진이다. 그는 같지만 더 큰 도구를 들고 있는 약간 닮고 더 큰 사람 옆에 비슷한 배치로 서 있다. 벽에 오리가 까마귀로 보이는 그림자가 나타나는 또 다른

헤르 판엘크, 〈파울 클레―물고기를 에워싸고, 1926년〉, 1970년. 암스테르담 아트 앤드 프로젝트 제공.

윌리엄 왜그먼, 〈까마귀/앵무새〉, 1970년 10월.

작품은 왜그먼의 많은 한 장짜리 사진 작품들에 있는 부조화가
나타난다. ↑

『로런스 위너, 〈무제〉』,『아트 앤드 프로젝트 간행물』1971년 1월. 작품
20개. 또한 CAYC에서 스페인어와 영어로도 발행, 부에노스아이레스,
1971년.

어쩌면 제거되었을 때 (perhaps when removed)
어쩌면 대체되었을 때 (perhaps when replaced)
어쩌면 재충전되었을 때 (perhaps when recharged)

395 1971

어쩌면 되돌아왔을 때 (perhaps when rebound)

어쩌면 재도입되었을 때 (perhaps when reimposed)

어쩌면 재삽입되었을 때 (perhaps when reinserted)

어쩌면 다시 했을 때 (perhaps when redone)

어쩌면 재조정되었을 때 (perhaps when readjusted)

어쩌면 다시 떠올랐을 때 (perhaps when refloated)

어쩌면 받았을 때 (perhaps when received)

어쩌면 다시 칠했을 때 (perhaps when repainted)

어쩌면 재해석되었을 때 (perhaps when restranslated)

어쩌면 다시 돌아왔을 때 (perhaps when returned)

어쩌면 다시 반박되었을 때 (perhaps when rebutted)

어쩌면 관련되었을 때 (perhaps when related)

어쩌면 재형성될 때 (perhaps when reshaped)

어쩌면 다시 걸었을 때 (perhaps when rehung)

어쩌면 재이송시켰을 때 (perhaps when retransferred)

어쩌면 견해를 철회했을 때 (perhaps when recanted)

미얼 래더맨 유켈리스의 '유지 관리 예술' (…) 전시 《돌봄》의 제안서, ©1969년, 잭 버넘의 『아트포럼』 1971년 1월, 「비평에서의 문제들, IX」에서 인용한 바대로.

가장 명쾌하며 철학적으로 시기적절한 제안서인 '유지 관리 예술' 전시 안내서에서 미얼 래더맨 유켈리스는 대단히 가부장적인 사회에서의 예술에 대해 설명한다. 이것은 '아이디어'라는 제목으로 시작하고, 길게 인용할 만하다.

A. 죽음 본능과 삶 본능.

죽음 본능: 분리, 개성, 뛰어난 아방가르드. 죽을 때까지 자신의 몫을 쫓는 것—자신의 일을 한다, 극적인 변화.

삶 본능: 통일, 영겁 회귀, 종(種)의 영속과 유지 관리, 생존 체계와

마이클 스노, 〈사다리의〉,
28×35.5cm, 흑백사진,
1971년. 뉴욕 바이커트
갤러리 제공.

운영, 균형.

B.	두 가지 기본 시스템: 개발과 유지 관리.

모든 혁명의 불평: 혁명이 지나고 월요일 아침에 누가 쓰레기를 주울 것인가?

개발: 순수한 개인의 창작. 새로운 것. 변화. 진보. 발전. 흥분. 도피나 도망.

유지 관리: 순수한 개인의 창작에 먼지가 쌓이지 않게 한다. 새로운 것을 지킨다. 변화를 유지한다. 진보를 보호한다. 발전을 옹호하고 오랫동안 지속한다. 흥분을 쇄신한다. 도피를 반복한다.

작품을 전시하라—다시 전시한다

현대미술관을 멋지게 유지한다

가정 생활을 계속 유지한다

개발 시스템은 변화의 중요한 여지가 있는 부분적인 피드백 시스템이다.

유지 관리 시스템은 변경의 여지가 거의 없는 직접적인 피드백 시스템이다.

C.	유지 관리는 지겹다: 말 그대로 빌어먹을 시간이 다 든다. 지루함에 정신이 멍해지고 짜증이 난다.

이 사회는 유지 관리하는 직업에 형편없는 지위와 최저임금을 부여한다. 주부=무보수.

책상을 치워라, 설거지 해라, 바닥을 청소하라, 옷을 빨아라, 발가락을 씻어라, 아기 기저귀를 갈아라, 보고서를 완성하라, 오타를 수정하라, 울타리를 고쳐라, 고객을 만족시켜라, 냄새 나는 쓰레기를 내다 버려라, 조심하라—콧속에 이물질을 넣지 말아라, 뭘 입어야 할까, 양말이 없다, 청구서를 지불하라, 쓰레기를 함부로 버리지 말아라, 끈을 모아라, 머리를 감아라, 시트를 갈아라, 장을 보라, 향수가 떨어졌다, 다시 말하라—그가 이해하지 못했다, 다시 붙여라—새어 나온다, 출근하라, 이 작품은 먼지가 끼었다, 탁자를 치워라, 다시 전화해봐라,

화장실 물을 내려라, 젊음을 유지하라.

D. 예술:

내가 말하는 모든 것은 예술은 예술이라는 것이다. 내가 하는 모든 것은 예술은 예술이라는 것이다. "우리에게는 예술이 없다, 우리는 모든 것을 잘 하려고 한다". (매클루언과 풀러식 발리 격언.)

순전한 개발을 주장하는 아방가르드 예술은 유지 관리 아이디어, 유지 관리 활동, 유지 관리 재료들로 오염되었다.

개념과 과정 미술은 특히 순수한 개발과 변화를 주장하지만, 거의 절대적으로 유지 관리 과정들을 사용한다.

E. 유지 관리 전시 '돌봄'은 유지 관리를 목표로 하고, 전시하고, 완전히 반대의 것으로 쟁점의 명확성을 드러낼 것이다.

그다음 미얼 유켈리스는 그녀의 세 파트 전시에 대한 설명을 이어간다. "나는 작가 (…) 여성 (…) 아내 (…) 어머니다(무작위 순서). 나는 세탁, 청소, 요리, 갱신, 도움, 뒷받침, 보존 등의 일을 엄청나게 많이 한다". 이제까지 미얼 유켈리스는 작품도 '해'왔지만, 이제는 이 고단하고 단조로운 모든 일을 미술관의 전시를 이유로 하려고 한다. "나는 바닥을 쓸고 닦을 것이고, 벽을 씻고(즉, 바닥 페인팅, 먼지 작업, 비누 조각, 벽 페인팅 등), 요리하고 사람들을 식사에 초대하고, 청소하고, 치우고, 전구를 갈 것이다. (…) 내가 하는 일이 작업이 될 것이다". 둘째, 생활의 하찮지만 필수적인 일들에 대해 다양한 유지 관리 종사자들과 미술관 관람객의 의견을 담아 타이프로 친 인터뷰가 전시될 것이다. 최종적으로 마지막 부분은 쓰레기가 미술관에서 다양한 기술(및 또는 사이비 기술) 과정을 통해 "정화, 오염 제거, 재건, 재활용되어 보존 (…)"되도록 쓰레기를 전달하는 일이 들어간다. 덧붙여 말하지만, 이것은 미얼 유켈리스가 어느 진취적인 미술관 큐레이터가 고려하기를 바라는 제안이다. 이 제안은 진짜다.

유켈리스 씨는 아방가르드주의가 점점 더 촘촘히 원을 그리며 달리는 것처럼, 같은 일을 계속해서 반복하지만 다르게 보이고 들리게

하려는 것과 같다는 것을 암시한다. 고급 예술을 떠받치는 신화적 동기는 그 명을 다한 듯하다. 일부 아방가르드 예술가들이 갑자기 정치로 이동한 것은 필요한 심리적인 대리인을 제공하는, 실행 가능한 혁명을 찾으려는 욕구에서 나온다. 현재 아방가르드주의는 부흥, 인정할 수 없는 우상파괴주의, 또는 의도적인 비예술적 표현을 의미할 뿐이다.

앤드루 포지, 「오브제를 기반으로 한 예술에 대항하는 힘」; 찰스 해리슨, 「TV 속 예술」(re: 게리슘 갤러리), 『스튜디오 인터내셔널』 1971년 1월.

존 앤서니 스웨이츠, 「거리 예술: 하나-하노버. 둘-미네소타. 셋-홀란드」, 『아트 앤드 아티스트』 1971년 1월.

《흙, 공기, 불, 물: 예술의 요소》, 보스턴 미술관, 1971년 2월 4일~4월 4일. 버지니아 건터 기획. 전시 도록 2권: (1) 건터의 소개글, 데이비드 앤틴의 글, 참고문헌. (2) 오자 명시, 부록, 사진(이후에 출판). 바스코헤인, 볼린저, 브레인, 버델리스, 버지스, 버지, 크리스토, 달레그레, 디냑, 프랭클린, 굿이어, 그레이엄, 그리시, 하케, 해리슨, 헤이스, 하이저, 휴블러, 허친슨, 제니, 캐프로, 코시체, 뉴스타인과 배틀과 마르크스, 오펜하임, 피네, 퓨셈프, 리베술, 로스, 세라, 시몬스, 스미스슨, 손피스트, 스프로트와 클라크, 토필드, 우리부루, 밴선, 워홀, 왜그먼, 윅슨. 케네스 베이커 리뷰, 『아트포럼』 1971년 3월.

《상황 개념》, 인스부르크 탁시스팔레 갤러리, 1971년 2월 9일~3월 4일. 페터 바이어마이르 기획. 보크너, 코수스, 르윗, 바이어마이르, 리키 코미의 글. 아라카와, 아트 에이전시, 발데사리, 보크너, 뷔렌, 드 도미니치, 에른스트, 파브로, 파치온, 길버트와 조지, 제르마나, 게르츠, 하케, 하이저, 홀라인, 호에이카와, 휴블러, 가와구치, 코수스, 크리슈,

야시, 르윗, 린도우, 마쓰자와, 니콜라이디스, 오베르후버, 오미야,
오펜하임, 파올리니, 피사니, 라에츠, 슐트, 세라, 스미스슨, 다나카,
울리히, 워너.

《제6회 구겐하임 인터내셔널》, 뉴욕 솔로몬 R. 구겐하임 미술관,
1971년 2월 12일~4월 11일. 다이앤 월드먼과 에드워드 프라이 기획.
박스형 전시 도록은 개별 소책자, 참고문헌, 글로 구성, 메세, 프라이,
월드먼의 글. 안드레, 버긴, 드 마리아, 뷔렌, 다르보벤, 디아스, 디베츠,
플래빈, 하이저, 르윗, 롱, 저드, 가와라, 코수스, 메르츠, 모리스, 나우먼,
라이먼, 세라, 다카마쓰, 워너. 바버라 로즈, 『뉴욕』, 1971년 3월 8일;
제임스 몬티, 『아트포럼』 1971년 3월 리뷰. 이 전시에서 다른 작가들의
항의가 따르면서 뷔렌의 작품이 철회되었다. 441쪽 참조.

『45°30'N-73°36'W + 목록』, 세디 브론프먼 센터에서 아서 바도와
조이 놋킨이 기획, 서 조지 윌리엄스 대학에서 개리 코워드와 빌
바잔이 기획, 1971년 봄. 전시 도록으로 약 175장의 작은 종이에 작품,
인용 등의 여러 가지를 담았다. 노르망 테리오의 리뷰, 「시카고에서
몬트리올까지」, 『라 프레스』, 몬트리올, 1971년 2월 6일.

앨런 캐프로, 「비예술가 교육, 제1편」, 『아트뉴스』 1971년 2월. "예술의
덫에서 벗어나려면 미술관에 저항하거나, 잘 팔리는 오브제를 만들지
않는 것으로는 부족하다. 미래의 예술가는 자신의 직업을 회피하는
방법을 배워야 한다".

게오르크 야페, 「콘라드 피셔와의 인터뷰」, 『스튜디오 인터내셔널』
1971년 2월.

《피시, 폭스, 코스》, 캘리포니아 샌타클래라 대학교 드사이세 미술관,

1971년 2월 2~28일. 전시 도록에는 시각, 언어, 녹음 자료들이
포함된다.

2월 19일, 뉴욕: NSCAD에서 보낸 애스커볼드, 자든, 로버트슨, 워터먼,
저크의 비디오 작품. W. 샤프가 93 그랜드가(街)에서 전시.

1971년 2월, 워싱턴 D. C. 프로테치-리브킨 갤러리에서 온 엽서:
"이전에 로런스 스티븐 오를리언이었던, 그 이전에는 알바 아이자이어
포스트였던 그 이전에는 에드 맥고윈이었던 어비 벤자민 로이.

《부두 18》, 뉴욕, 1971년 2월~3월. 윌러비 샤프가 기획, 셩크 켄더
사진 기록. 사진은 MoMA에서 1971년 6월~8월 전시되었다. 작업은
아콘치, 애스커볼드, 발데사리, 배리, 베클리, 보크너, 뷔렌, 디베츠,
폭스, 그레이엄, 휴블러, 재프, 자든, 마타, 메르츠, 모리스, 오펜하임,
루퍼스버그, 스캉가, 세라, 스노, 소니어, 슈퇴르칠, 트라카스, 밴선,
왜그먼, 위너의 참여로 뉴욕 허드슨강 버려진 항구에서 실행, 사진으로
기록. 로버트 핑커스위튼, 「영미 표준 참조 작품: 예리한 개념주의」,
『아트포럼』 1971년 10월.

비토 아콘치, 무제
(부두 18을 위한 프로젝트),
1971년. 활동: 버려진 지역, 밤, 만남, 비밀.
부두 18, 뉴욕 웨스트가와 파크 플레이스가
만나는 곳에 있는 버려진 부두. 29일 밤 동
안 매일 밤 한 시간.

— 1971년 3월 27일부터 4월 24일까지, 나는 매일 밤 새벽 1시에
부두 18에 있을 것이다. 나는 혼자 있을 것이며 부두 맨 끝에서 한
시간 동안 기다릴 것이다.

- 나를 만나러 오는 사람에게 내가 보통 비밀로 삼는 무엇인가를 공개하려고 할 것이다: 비난받을 만한 사건과 버릇, 공포, 질투—이전에 드러내지 않았고, 공개해도 내가 불편하지 않을 만한 어떤 것.
- 나의 의도는 각각의 사람들을 개인적으로 만나고, 그 사람만이 그 정보에 대한 소유권을 갖게 하는 것이다.
- 나는 이 만남들을 기록하지 않을 것이다. 방문한 사람들은 원한다면 어떤 목적으로든 기록해도 좋다. 결과는 그 사람이 내게 불리하게 작용할 수 있는 자료—협박 자료를 얻는 것이어야 한다.

2월 9일, 샌디에이고: 엘리너 앤틴이 사진 우편 작품 〈바다를 향하고 있는 100컬레의 장화〉의 첫 엽서를 발송한다. '100컬레의 장화' 연작은 '애나 잉글리시'의 작가 인터뷰와 함께『아트 인 아메리카』에 실릴 예정. ↓

엘리너 앤틴, 〈교회로 가는 100컬레의 장화, 캘리포니아 솔라나 해변, 1971년 2월 9일 오전 11:30분〉, 우편 날짜 1971년 4월 5일.

《후벵스 제르시만》, 뉴욕 잭 미스라치 갤러리, 1971년 2월 9일~3월 6일. 전시 도록에 작가노트, 작가 소개 포함.

《원고, 악보, 프로젝트: 드로잉》, 베를린 갤러리 르네 블록, 1971년 3월 5일~31일. 참여 작가 중 보이스, 다르보벤, 디베츠, 그레이엄, 르윗, 포스텔.

《바로 지금》 1971년 3월~4월. 유고슬라비아 자그레브의 '현관(Doorway Hall)'에서 열린 '개념미술 전시'[2]를 위한 포스터 전시 도록. 안셀모, 브라운, 뷔렌, 버긴, 디베츠, 디미트리예비치, 플래너건, 이벤트스트럭처, 휴블러, 트르불략, 위너, 윌슨.

《패서디나 전시의 사람들을 위해》, 1971년 3월 7일 시작, '공식적으로 마친 적 없음'. '후에버'(프랭크 브라운) 기획. 이 무료 공개 전시를 위해 예술가들, 대학, 라디오 방송국 등으로 전국적으로 보낸 포스터, 그리고 그에 대한 답으로 받은 모든 작품과 기록을 포괄하는 전시 도록.

『오퓌스 앵테르나시오날』 23호, 1971년 3월 11일. 아르테 포베라와 대지미술에 관한 기사 포함.

엘리자베스 베이커, 「평론가의 선택: 다니엘 뷔렌」, 『아트뉴스』 1971년 3월.

테리 퓨게이트 윌콕스, 「포스 아트: 새로운 방향」, 『아트』 1971년 3월. 테리 퓨게이트 윌콕스를 통한 진 프리먼 갤러리의 보도자료: 「26 웨스트 57가는 존재하지 않는다」. 퓨게이트 윌콕스의 작품이던 이 갤러리 또한 존재하지 않았다.[3]

2. 자그레브 프랑코판스카가에 있는 아파트 현관 복도에서 거주자들의 동의를 받고 전시를 열었다. 참고: Nena Baljković, "Braco Dimitrijevi Goran Trbuljak" in *The New Art Practice in Yugoslavia*, exhibition catalogue ed. M.Susovski, Gallery of Contemporary Art Zabreb, 1978. 이 전시는 이후 몇 작품을 첨부해 'In Another Moment'라는 제목으로 베오그라드의 학생문화센터 갤러리에서 열렸다. 414쪽 참조─옮긴이

1971년 3월 11일을 시작으로, 길버트와 조지는 서명한 소책자 8권(아트포올, 런던)을 발송했다. 각 권은 표지에 (사진을 본떠) 펜과 잉크로 휘갈겨 그린 드로잉과 대구(對句)로 쓴 간결한 글로 구성되었다. 각각은 "그럼 이만 안녕히"로 마친다.

〈되찾을 수 없는 날 1971년 3월 11일〉. [템스강을 따라 있는 벽에 기대어 있는 길버트와 조지, 오른쪽에는 가로등.] 피곤한 두 청년이 있었다/ 그 둘은 피곤했고 약간 방황했다. 그들은 자신이 최고의 왕인 줄 알았는데/ 다른 사람들과 마찬가지라는 것을 깨달았다. 어느 날 둘은 하루 동안 외출했다/ 하수구에 빠질 뻔하기도 했지만. 두려움 없는 두 아기처럼 미소 지었다/ 당신이 듣고 기뻐할 것이기 때문에.

〈수줍음 1971년 3월 29일〉. [무성하게 그린 숲을 배경으로 큰 통나무에 기대어 앉아 있는 길버트와 조지.] 비뚤어진 두 청년이 있었다/ 그들은 가장 기분 좋은 식으로 비뚤어졌다. 그들은 그들에게 삶의 답을 주었다/ 그리고 활기에 차 그들을 떠났다. 그러나 그들이 남기고 간 친구들/ 그들은 외롭고 예술적이고 수줍음이 많아졌다. 이 어리석은 늙은이들을 알아두어라/ 그렇지 않으면 당신은 언제나 울타리 너머를 보게 될 것이다.

〈경험 1971년 4월 2일〉. [서로 마주보고 강이 내려다보이는 울타리에 기대어 있는 길버트와 조지. 조지는 발을 울타리 밑돌 위에 올리고 있다. 길버트는 팔짱을 끼고 있다. 배경에는 성 같은 것이 있다. 전경에는 포석이 있다.] 웃고 있던 두 청년이 있었다/ 그들은 사람들의 불안에 웃었다. 그들은 공중에 막대기를 꽂았다/ 그리고 최선을 다해서 그것을 돌렸다. 시간이 지나면서 그들은

<hr>

405 1971

3. 1970년 여름부터 1971년 3월까지 퓨게이트 윌콕스는 『아트 인 아메리카』, 『아트뉴스』, 『아트포럼』, 『아트』에 존재하지 않는 갤러리에 대한 광고를 게재하고 구체적이고 다양한 자료들을 꾸며냈다. "포스 아트"에서는 (또한 지어낸) 갤러리 소속 작가들의 작업을 새로운 장르로 정의한다. 참고: Nancy Foote, "Ripping Off the Art Magazines", Issues & Commentary column, *Artnews*, March-April, 1972—옮긴이

이상한 기분이 들기 시작했다/ 더 이상 그들의 방식으로 움직이지 않기 때문에. 그래서 그 황홀함을 다시 느끼기 위해서/ 그들은 삶의 약을 먹기 시작했다.

〈속된 마음 1971년 4월 13일〉. [길버트 바로 뒤에 서있는 조지. 나무 아래에서 작은 연못 위 숲을 배경으로 둘 다 왼쪽을 본다.] 멀리서 온 두 청년이 있었다/ 여행을 하다 막대 없이 만났다. 그들은 그들의 방식대로 우여곡절을 겪으며/ 세상이 지불하게 하려 했다. 탓할 사람은 아무도 없었다/ 그저 이렇게 되는 것이라서. 그들은 눈을 몇 번 찔렸지만/ 다른 사람들처럼 장님은 아니다.

〈보통의 지루함 1971년 5월 1일〉. [바위 아치 아래 땅에 앉아 있는 길버트와 조지. 길버트는 식물을 보기 위해 몸을 숙인다. 전경에는 바위. 위에는 알 수 없는 물(?)의 띠.] 마음도 평화도 없는 두 청년이 있었다/ 나무 아래 누우면 자유롭다고 생각했다. 그래서 둘은 새벽부터 해질녘까지 거기에 눕는다/ 공기와 닭과 오리를 즐기며. 둘은 좋다고 생각하고 손을 흔들었다/ 그래서 매일 둘은 나무 아래 있었다. 나뭇잎을 세고 차를 기다리며/ 둘은 그보다 더 행복할 수 없었다.

〈남자다움 1971년 5월 15일〉. [점묘법의 전경과 함께 시골 도로 위 먼 거리에서 자그마한 인물로 보이는 길버트와 조지. 오른 쪽에 집, 측면 배경에 나무들.] 피로 뒤덮힌 두 청년이 있었다/ 그들은 상처입고 칼에 베이고 진흙 범벅이다. 그들은 노래를 부르면서 싸워 나간다. 여정은 길지만 즐거우려 안간힘을 쓰며.
　　　그들은 건강이나 걱정이나 관심에 대해 생각하지 않는다/ 그들의 임무는 제 몫을 다하는 것이기 때문에. 그러하니 왼발 들고 멀리 나간다/ 어디로 가는지는 아무도 모른다.

매우 정중한 두 젊은이가 있었다
움직이는 방식이 정중했다

어머니는 기다리라고 말했지만
소년들은 기회라고 느꼈다

아빠 안녕히 주무셨어요 이제
일어날 시간이에요
두 어린 아들이 당신의 놀라움을
기다려요

새들이 울타리 밖에서 휘파람
노래를 부르는 동안
젊은이들은 무감각하게 자고 있다

〈예술가의 문화 1971년 5월 19일〉. [기와 지붕(?) 위 가까운 전경에
앉아 있는 길버트와 조지, 미소 짓고 있다. 조지는 줄무늬 넥타이를
매고 있다.] 사탕처럼 매력적인 두 청년이 있었다/ 길에서 모두가
고개를 돌렸다. 그들은 그들의 넥타이를 보고 웃었고 기뻐했다/
양말을 내려다 보고는 재채기를 시작했다. 그들은 최대한 개의치
않았다/ 그들은 예술가이기 때문에 그것은 곤경이었다. 우스운
것은 그들이 정말 꽤 평범하다는 것이다/ 그저 달라 보일 뿐이었다.

〈뉴욕, 베오그라드, 암스테르담을 위한 제안〉, (익명), 뉴욕의
수취인에게 "3월 3일 오후 12~2시에 암스테르담에 대해 생각하기를",
베오그라드의 수취인에게 "3월 3일 18~20시에 뉴욕에 대해
생각하기를, 암스테르담의 수취인에게 "3월 3일 오후 6~8시에
베오그라드에 대해 생각하기를" 부탁하는 세 장의 카드. 벨그라드
현대미술관 전시를 위해 실행.

키스 아내트, ⟨생략 행위로서의 예술⟩, 1971년 3월에 받은 엽서.

사람은 (1) 그가 X를 하지 않았을 때, 그리고 (2) 어떤 식으로
그에게서 X를 기대했을 경우에만 X를 생략한다고 한다.*

(…) 이것이 다른 하지 않은 일들에서 생략을 표시하는 것으로
보이는 '기대되는' 노트이지만, 일부 하지 않은 진술은 전혀 의외의
행동을 가리켜서 가장 인위적인 의미에서만 하지 않은 것으로
여길 수 있을 것이다.*

*에릭 다시(Eric D'Arcy), "인간 행동—도덕적 평가에 대한
에세이".

예술이 우리가 하는 일이고, 문화가 우리에게 일어나는 일이라고
한다면[안드레], 우리가 하지 않는 일이 예술일 때, 문화는
우리에게 무엇을 할 수 있을까?

제임스 콜린스, ⟨맥락⟩, '우편 7', 뉴욕, 1971년 3월.

작가는 작품으로 서로 모르는 두 사람을 소개시킨다.
이것은 관계적 진술이고, 관계는 R, 세 명은 a, b, c로 나타낸다고
하자. 이것은 R에 abc를 제공하고, 무엇이 a, b, c를 대체하거나
누구에 의해 a, b, c가 대체되는지는 본질적으로 상관없다.

예술가는 작품으로 서로 모르는 두 사람을 소개시킨다.
(…) 문장의 요소는 언어의 규칙에 따른 결과로 종합되는 것이지,
그것들 자체가 어떤 식으로든 연관이 있어서가 아니다.
작가는 작품으로 서로 모르는 두 사람을 소개시킨다.
이러한 기호에 대한 순서와 맥락의 다양성은 행동의 의미 변화와
부합한다.

작가는 작품으로 서로 모르는 두 사람을 소개시킨다.

진보적인 정보 맥락은 문화 재배치 장치로서 역할을 하고, 정보가 증가하며, 메시지는 그 맥락을 바꾼다.

작가는 작품으로 서로 모르는 두 사람을 소개시킨다. 의도에 대한 질문과, 자체로 '메타 언어'인 이러한 글은 이전 작품에서 무언의 암시적인 버팀이 되는 언어로서, 술부에서 주어까지 기호학의 상태를 바꾼다.

작가는 작품으로 서로 모르는 두 사람을 소개시킨다. 메시지가 문화적으로 분리적으로 기능했다는 것이 메시지에 대한 수신자의 관계를 이론적인 구성으로서 재조정하는 장치로 사용되었다. (…)

(모든 인용의 출처는 작가의 '우편 6', 〈기호학적 측면〉, 1971년 2월.)

아이라 조엘 하버, 〈필름 2〉, 뉴욕, 1971년 3월. "다음은 무작위로 고른 영화들과 내가 그 영화들을 본 극장과 그 위치다. 목록에서 영화는 알파벳 순이고 날짜는 영화가 나온 해와 내가 본 해다".

리처즈 자든, "방 한가운데에서 카메라 왼쪽의 벽까지 갔다가 되돌아 걸어가는 필름의 일부로 만든 16mm 연속 단면 100p(뫼비우스의 띠). 필름의 끝이 반 꼬임으로 연결되어 영화상 반대편 벽의 행동으로 이어진다. (1970년 11월)", 핼리팩스 NSCAD, 1971년 3월 1일~8일.

팀 존슨, 〈개념적인 계획으로서의 설치〉, 이니보드레스의 갤러리 전시를 위한 25쪽의 글, 오스트레일리아 시드니, 1971년 3월.

피터 케네디―테이프 No. 1 (B): 이니보드레스에서도 실행한 10분

길이의 작품: (…) 영상과 음향 비선명도 전이.

　　비디오 마이크는 다양한 길이의 여러 투명 테이프로 많이 감는다.
　　마이크에서 가장 소리에 민감한 부분에 감는다. 카메라 앞에서
공연자는 테이프를 하나씩 제거하기 시작해야 한다.

　　제거된 각 테이프 조각은 퍼포머가 카메라 렌즈의 맞은편에
놓아두어야 한다.

　　작품이 진행되면서 영상의 선명도가 떨어지는 것과 비례해 음향의
선명도가 증가하도록 의도되었다.

신디 넴저, 「비토 아콘치 인터뷰」, 『아트』 1971년 3월.

《밥 킨먼트, 조각 사진 필름》, 샌프란시스코 리스 팰리, 1971년 3월
17일~4월 10일. (소책자)

「클로우스 링케: 샘과 대양 사이」, 『스튜디오 인터내셔널』 1971년 3월.

앤서니 로벨, 「로런스 위너」, 『스튜디오 인터내셔널』 1971년 3월. 또한
위너의 작품 한 페이지.

마사 윌슨, '쇼비니즘주의자 작업' 연작, 핼리팩스, 1971년 3월.
　　〈결정 작업〉: 한 여성이 마음에 드는 색, 글자, 숫자에 따른
　　임의적인 체계(정자를 담은 병들을 색, 알파벳, 숫자로 표기)를
　　바탕으로 자신의 아이를 결정한다.
　　〈점성술 작업〉: 예기치 못하게 아이를 가진 부부가 그들의 별자리와
　　더 잘 어울리는 아이들을 둔 부부와 아이를 교환할 수 있도록 한다.
　　〈색깔 작업〉: 검은 피부를 가진 부부(어쩌면 흑인), 중간 색 피부를
　　가진 부부 (어쩌면 중국인), 밝은 색 피부를 가진 부부(어쩌면
　　앵글로색슨인)가 성적으로 교환한다. 그 결과로 생긴 9명의

아이들은 감정적으로 편안한 방식으로 나눌 수 있다.

〈알 수 없는 작업〉: 큰 병원에 마취 중인 한 여성에게 아이가 있다. 의식을 회복하면 아기들이 있는 방에서 자기 아이라고 생각되는 아이를 고를 수 있게 한다.

〈쇼비니즘주의자 작업〉: 한 남성이 모성의 징후를 일으키는 호르몬을 맞는다.

제르마노 첼란트, 「정보 기록 아카이브, 무제」,『도무스』1971년 3월.

더글러스 데이비스, 「재능이 많은 사람」(나우먼),『뉴스위크』1971년 3월 1일.

4월 1일, 뉴욕: 구겐하임 관장 토머스 메서가 (4월 30일 열기로 예정한) 한스 하케의 전시에 대해 "특정한 사회 상황"을 다루는 다큐멘터리 작품은 예술이라고 볼 수 없다는 점을 들어 이 전시를 취소한다.

하케의 공식 발표는 다음과 같다. 이것은 예술 검열에 대한 항의로 다른 내용들과 함께 5월 1일 미술관 안에서 열린 예술 노동자 조합의 집단 시위 당시 9쪽짜리 정보 소책자를 통해 배포되었다.

세 작품 중 두 가지는 대규모 맨해튼 부동산 보유 자산에 대한 발표다(건물 외관 사진과 군청 사무소 공문서에서 수집한 서류 정보). 이 작품은 평가에 대해 언급하지 않는다. 자산의 부류는 주로 슬럼에 위치한 가족과 사업 관계로 연관된 사람들이 소유하고 있는 부동산이다. 또 다른 시스템은 두 공동 경영자가 보유한, 대개 상업용 건물의 광범위한 부동산 이해관계다. 세 번째 작품은 구겐하임 미술관 방문객의 투표로, 10가지 인구통계학적 질문(나이, 성별, 학력 등)과 함께 "여성 해방 운동에 동감합니까?", "국가의 전반적인 방향은 다소 보수적이어야 한다고 생각합니까?" 등을 아우르는 현재 사회정치적 이슈에 대한 10가지 의견 질문을 담았다. 답변은 표로 작성되어 작품의 일부로 매일 게시되는

것이다. 표준 투표 관행에 따라, 나는 정치적인 입장을 주장하지 않고 선동적이지 않으며 답변을 속단하지 않는 질문을 만들고자 했다. (…) 이 작품들은 몇 년 동안 내가 작업해온 실시간 시스템의 예시들이다. (…)

나의 철학적인 전제에 충실하려면, 나는 이 세 작품을 본질적으로 수정하거나 폐기하라는 메서 씨의 계속적인 요구에 응할 수 없다. 검증 가능성은 사회적, 생물학적, 물리적 시스템에서 포괄적인 전체에서 상호 보완적인 부분이라고 보는 중요한 요소다. (…) 메서 씨는 두 가지 점에서 잘못 생각하고 있다. 먼저, 작가가 주장할 수도 있는 정치 입장과 그 작품을 전시하는 미술관의 정치 입장을 혼동한 점. 둘째, 내 작품이 어떤 정치적인 명분을 옹호한다고 추정한 점. 그렇지 않다. 메서 씨는 전체주의 지배 아래 있는 국가들 외의 모든 세계 주요 미술관이 공언하는 태도와 완전히 상충하는 입장을 취했으며, 이것은 구겐하임 미술관에 작품을 전시하기 위해 전시 초대에 응하는 모든 작가와 잠재적인 갈등을 일으키는 요인이 될 것이 분명하다.

이 사건은 특히 다음을 포함해 언론에서 폭넓게 다루었다. 잭 버넘, 「구겐하임 한스 하케 전시 취소」, 『아트포럼』 1971년 6월; 에드워드

한스 하케, 〈샤폴스키 외 사무실, 맨해튼 부동산 자산 보유—실시간 사회 시스템, 1971년 10월 1일 현재〉. 이스트 11가 608 단지 393 부지 11, 7.6×28.6미터 단층 상가 194가 건물 부동산 중개 법인 소유, 뉴욕 이스트 11가 608.

계약서 서명 샘 샤폴스키, 회장('58), 해리 샤폴스키, 회장('60), 앨프리드 페이어, 부회장('58)

대표 - 해리 샤폴스키 구매 3/27/1963 서렌코 부동산 주식회사, 이스트 11가 608, 해리 샤폴스키, 회장

담보 없음 (1971년) 토지 평가액 8500 달러. 총 평가액 24000 달러.

These questions and your answers are part of

<u>Hans Haacke's VISITORS' PROFILE</u>

a work in progress during "Directions 3: Eight Artists", Milwaukee Art Center, June 19 through August 8, 1971.

Please fill out this questionnaire and drop it into the box by the door.
<u>DO NOT SIGN.</u>

1) Do you have a professional interest in art, e.g. artist, student, critic, dealer, etc.? yes no

2) How old are you? years

3) Should the use of marijuana be legalized, lightly or severely punished? legal light severe punishment

4) Do you think law enforcement agencies are generally biased against dissenters? yes no

5) What is your marital status? married single div. sep. widowed

6) Do you sympathize with Women's Lib? yes no

7) Are you male, female? male female

8) Do you have children? yes no

9) Would you mind busing your child to integrate schools? yes no

10) What is your ethnic backround, e.g. Polish, German, etc.? _____

11) Assuming you were Indochinese, would you sympathize with the Saigon regime? yes no

12) Do you think the moral fabric of the US is strengthened or weakened by its involvement in Indochina? strengthened weakened

13) What is your religion? _____

14) In your opinion, are the interests of profit-oriented business usually compatible with the common good? yes no

15) What is your annual income (before taxes)? $_____

16) Do you think the Nixon Administration is mainly responsible for our economic difficulties? yes no

17) Where do you live? city/suburb county state

18) Do you consider the defeat of the supersonic transport (SST) a step in the right direction? yes no

19) Are you enrolled in or have graduated from college? yes no

20) In your opinion, should the general orientation of the country be more conservative or less conservative? more less

Your answers will be tabulated later today together with the answers of all other visitors of the exhibition. Thank you.

413 1971

한스 하케, 〈방문객 인지도〉. 현재 사회 정치적 사안에 대한 10개의 인구통계학적 질문, 10가지 의견 질문에 미술관 방문객들이 답하게 했다. 답변을 표로 작성하고, 상관관계를 찾아 전시 기간 동안 정기적으로 게시했다. 밀워키 미술관 버전, 1969~1970년.

프라이(하케의 전시 책임자로 작가를 옹호한 이유로 독단적으로 해고당했다), 「한스 하케, 구겐하임: 쟁점들」, 『아트』 1971년 5월호; 『뉴욕타임스』 4월 27일, 5월 27일, 6월 4일; 『뉴욕포스트』 4월 18일, 24일, 27일; 『뉴스데이』 4월 19일; 『슈피겔』 4월 26일; 벳시 베이커, 「예술가 대 미술관」, 『아트뉴스』 5월호(또한 9월호 레터); CBS 라디오와 방송국 인터뷰(4월 25일, 5월 2일, 4월 27일) 등; 바버라 리스, 「실제로 일어난 일: 인터뷰 중 토머스 M. 메서」와 「두 전시 이야기: 하케와 로버트 모리스 전시 중단」, 모두 『스튜디오 인터내셔널』 1971년 여름; 「구겐하임 주변의 소리: 다니엘 뷔렌, 다이앤 월드먼, 토머스 메서, 한스 하케의 성명과 논평」, 『스튜디오 인터내셔널』 1971년 6월; 로런스 앨러웨이, 『더 네이션』 8월 2일.

《또 다른 순간에》, 베오그라드 학생문화센터, 1971년. 아파트 현관 입구에서 세 시간 동안 열린 전시에 대한 기록, 1971년 4월 23일. 브라코, 네나 디미트리예비치 기획. 참여 작가: 안셀모, 배리, 보이스, 브라운, 뷔렌, 버긴, 디베츠, 디미트리예비치, 플래너건, 그룹 E/KOD, OHO 그룹, 휴블러, 키릴리, 쿠넬리스, 라멜라스, 래섬, 르윗, 트르불략, 위너, 윌슨.

1971년 여름. 아그네스 데네스, 〈사이코그래픽〉. 진행 중인 프로젝트 '변증법적 삼각관계'에서.
　　　　사이코그래프[4]는 진실의 근사치다. 그것은 진실을 추구하는 삼각관계다. 초기에 한 연구[다음에 따라오는 설문]는 다양한 정도의 진실에 대한 사람들의 반응과 답변을 유도해내며, 연속적인 발전 단계를 통해 효력이 발생하는, 상호의존적이거나 점진적인 아이디어와 같은 상호의존적인 삼각관계를 만드는 것으로, 논쟁적인 결론이나 논쟁으로 인해 활성화되는 순수한 아이디어 집단을 형성하는 3중의 이론이다. 끊임없이 심화되는 사람과 의미의 네트워크가 생긴다. [설문지의 결과는 최종 작품에 도달하기 위해 12가지 다른 단계와 관점에서 분석된다.]

4. psychograph, 데네스가 안드레, 르윗 등의 잘 알려진 개념미술 작가들과 리파드에게 직접 만든 질문지를 보내고 그 답을 남녀 두 명의 심리학자에게 보내 정신분석을 한 결과를 게시한 작업—옮긴이

꿈이란 … ; 내 마음 … ; 내가 즐기는 것은 … ; 내가 고통받는 것은 … ; 나의 예술 … ; 내가 실패한 것은 … ; 내가 집착하는 것은 … ; 내가 알고 싶은 것은… ; 내가 해야만 하는 것은 … ; 내 열정 … ; 내가 궁금한 것은 … ; 왜… ; 내가 고통받는 것은 … ; 나의 일 … ; 나를 괴롭히는 것은 … ; 내게 기쁨을 주는 것은 … ; 사랑 … ; 집 … ; 슬픈 것은… ; 창작 … ; 나의 연인 … ; 여성들은 … ; 남성들은 … ; 미래 … ; 돈 … ; 내가 할 수 없는 것은 … ; 내가 느끼는 것은 … ; 나의 가장 큰 꿈은 … ; 예술가가 창작하는 이유는 … ; 예술의 미래는 … ; 삶의 진정한 의미 … ; 위대함이란 … ; 나는 몰래 … ; 나의 어린 시절 … ; 2050년에 예술은 … ; … 이 만들어질 것이다. ; 나의 가장 큰 사랑 … ; … 라면 죽을 것 같다. ; 사람들이 정말로 필요로 하는 것은 … ; 정말 사람들을 괴롭히는 것은 … ; 사람들을 정말 강하게 만드는 것은 … ; 지구에서 인류의 운명은 ….

비토 아콘치, 〈당김〉, 1971년(4월 9일). 퍼포먼스(눈, 동작, 최면력): 퍼포먼스의 비디오 기록. 뉴욕 대학교 아이스너와 루빈 대강당. 30분.

마스킹 테이프로 표시한 가로세로 3미터의 정사각형 공간. 500와트 전구 하나가 공간을 비춘다. 강당의 나머지는 어둡다. 여성 한 명, 남성 한 명으로 구성된 두 공연자의 움직임.

1. 여성 공연자 캐시 딜런이 중심 역할을 한다. 나는 그녀 주변을 원을 그리며 걷는다. 그녀가 중앙에서 회전한다. 그녀는 내 지시를 따르거나, 자신이 방향을 정하고 내가 따른다(또는 따르기를 거부한다).

2. 우리 각각의 목적은, 그의 눈을 상대방의 눈에 고정시키기 위해(상대방의 눈을 그의 눈에 고정시키기 위해) 서로를 계속 쳐다보는 것이다.

3. 언제든 우리 중 한 명이 방향, 속도 등을 바꿀 수 있다: 우리 중 한 명이 상대방을 제어하고, 잡아당길 수 있다. (각자 제어하고 싶은지, 제어당하고 싶은지 결정한다. 각자 제어하고 있는 것인지, 제어당하고 있는 것인지 결정하려고 한다.)

엘리너 앤틴, 〈도서관 과학〉 중 〈등대 보급선〉, 샌디에이고 주립 도서관에서 열린 개인전. 1971년.

```
                    LIGHTHOUSE TENDERS

    VK      Roberts, Alyson
    1012
    R1

    " One 'piece of information was a quotation
      from R.D. Laing, 'who as everybody knows
      is a beacon of light to a whole generation
      of young romantics. I categorized that one as
      VK 1012, Lighthouse Tenders.'".
```

— 사적인 원: 닫힌 원(움직임이 공연자들을 결합하고
 관객들에게서 분리시킨다): 철회로서의 퍼포먼스.
— 사적인 원: 통일의 원—주관적인 퍼포먼스(한 공연자가
 상대방을 포괄한다): 공감으로서의 퍼포먼스.

**엘리너 앤틴, 〈도서관 과학〉, 1971년 4월. 1971년 4월~5월 처음으로
샌디에이고 주립대학 도서관에서, 이후 핼리팩스 NSCAD에서 전시,
1972년 2월.**

나는 여성 작가전의 각 참가자들에게 어떤 식으로든 자신, 자신의
삶, 자신의 일 또는 스스로 현재 적절하다고 느끼는 자신의 어떠한
면이든 보여줄 수 있는 '정보' 한 가지를 달라고 부탁했다. 26명의
참가자들이 답변을 주었다. 각각의 '정보'(사물 또는 기록)를 국회도서관
분류 체계에 맞춰 하나의 책으로서 주제에 따라 분류했다. (…) 모든
'정보 조각'은 '주제 전시 도록 카드' 옆에 전시되었다. (앤틴에 대한
『아메리칸 라이브래리언』의 1972년 2월 기사 참조.) ←

4월 9일. 캘리포니아 버클리: 데이비드 애스커볼드의 《소리굽쇠전》, KPFA 라디오 FM에 전송, 오후 11:00~11:17(17분 길이의 라디오—

비토 아콘치 〈구역〉, 퍼포먼스 30분,
뉴욕대학교 아이스너 앤드 루빈 대강당,
1971년 4월 9일.
　　마스킹 테이프로 1.2미터 크기의
정사각형이 표시되었다. 500와트 전구
하나가 그 장소를 비춘다. 그 외의 강당은
어둡다. 고양이 한 마리, 남성 퍼포머 한
명을 위한 움직임.
1. 고양이가 중심점 역할을 한다.
2. 나는 고양이를 에워싸는 원 둘레를

그리며 고양이 주변을 걸어다닌다.
3. 고양이가 움직이며 도망가려고 할 때 나의
　움직임을 바꾼다. 나의 목표는
　고양이를 원 안으로 에워싸는 것이다.
— 지점으로서의 퍼포먼스(이 퍼포먼스는
　고양이가 지점에서 벗어나는 것을 막으며
　'그 지점을 벗어나지 않게 하는' 일이다).
— 퍼포먼스의 목적은 정점(움직이지 않는
　고양이)을 만드는 것이다. 소강상태.
　마법에 걸린 원. 최면으로서의 퍼포먼스.

소리굽쇠 5개, 음표 4개).

《로버트 배리가 루시 R. 리파드의 세 전시와 리뷰를 발표한다》, 파리 이봉 랑베르, 1971년 4월. 그 '리뷰'는 다음과 같다.

파리의 이봉 랑베르에서 열리고 있는 로버트 배리의 현재 전시는 우편물로 다음과 같이 발표되었다. "로버트 배리는 루시 R. 리파드의 세 전시와 리뷰를 발표한다". 리파드 씨는 미국 미술 평론가다. 전시 자체는 이 리뷰와 4×6인치의 색인카드 약 150장이 담긴 박스로, 이것은 리파드 씨가 1969년부터 1971년 사이에 기획한 세 전시의 도록이며, 각 전시가 열린 도시의 인구 수가 제목이다. 미국 시애틀, 557087; 캐나다 밴쿠버, 955000; 아르헨티나 부에노스아이레스, 2972453(후자의 몇몇 카드는 인쇄 지침을 따르지 않았기 때문에 강력히 취소되었다).

1968년부터 배리는 거의 보이지 않는 나일론 끈, 보이지 않지만 존재하는 방사선, 자기장, 라디오 반송파, 텔레파시, 숨겨진 지식, 정의되지 않은 조건을 정의하는 비특정적 요건을 가지고 작업해왔다. 이 전시는 배리의 발표(presentation) 작업 시리즈 중 세 번째로, 처음 두 가지는 예술가 제임스 엄랜드와 이언 윌슨의 작업이었다. 또한 이것은 작품이 매우 비물질화되어 전시 공간과 국제적인 갤러리 시스템이 근본적으로 불필요해지는 것에 대해 이야기하는, 1969년에 시작한 또 다른 작업 부류의 일부이기도 하다. 이 부류의 첫 작품은 다음과 같이 발표되었다. "전시 기간 동안 갤러리는 문을 닫을 것이다". 1971년 1월, 이봉 랑베르는 다음과 같이 읽히는 배리의 작품을 전시했다. "가서, 또 잠시 동안 '우리가 할 일에 대해 자유롭게 생각할 수 있는' 장소들(마르쿠제)". '읽힌다'는 것은 잘못된 표현이다. 배리는 단어를 가지고 작업하지 않는다. 그는 조건을 전달한다. 좀 더 최근 작품은 (사회적인 영향이 암시되긴 했지만) 사회적이지 않은, 한 사람으로서라기보다 한 예술가로서 이 세상에 존재하는 예술가의 위치를 (역시 무엇인가를 선회하면서) 정의하고자 한다는 의미에서,

예술과 삶 사이의 틈보다는 겹침을 나타낸다. 어쩌면 배리의 작품들이 제기하는 많은 질문 중 가장 중요한 것들이란 다음과 같다. '예술가는 세상에서 위치를 차지하는가, 만약 그렇다면 그것은 변화하는가? 예술가는 단지 질문을 하는 사람인가, 아니면 다른 모든 사람의 미적 능력에 조건을 거는 사람인가, 예술가가 없다면 세상이 완전히 달라질 것인가?'

<p style="text-align:center">*</p>

　그리고 나 자신이 가지고 있는 질문 몇 가지가 있다. 평론이 잡지에는 실리지 않았지만 그 자체로 전시의 일부라면 그것은 가짜 평론인가? 스스로 객관적으로 볼 수 있을까? 아니면 어쨌거나 사람들이 읽었기 때문에, 그것이 포함된 전시에 대해 직접적으로 언급하기 때문에 타당한 것인가? 그러한 평론을 쓴 저술가는 작품을 제작하지 않더라도 예술가인가? 작가가 자신이 하는 일을 '비평'이라고 부를 때 다른 누군가 그것을 '예술'이라고 부를 수 있는가? 작가의 글을 전시의 작은 부분(주요 부분은 발표 방식 그 자체로)으로 '발표하는' 예술가는 비평가인가? 예술가가 자신이 예술가라고 말하는데 예술가가 아닐 수도 있을까? 예술가는 작품을 만들어야 하나? 그리고, 마지막으로 이 평론에서 뭐라고 하든 상관없다. 그 잠재력은 내용이 아니라 존재로 확인된다.

벤 보티에 특집,『플래시 아트』23호, 1971년 4월.
　보티에의 태도와 발표 방식이 (그가 오랫동안 관계를 맺어온) 플럭서스 그룹과 훨씬 더 많은 공통점이 있지만, 그가 표면적으로나 시적으로 다루는 일부 아이디어는 이 책에 나타나는 다른 작가들과 연관된다. 예를 들어, 1960년 그는 돈(루블, 달러, 프랑, 마르크)을 예술로 서명했다(또는 그렇게 주장했다). 그는 이브 클랭과 피에로 만초니의 죽음과, 또 무덤, 카타콤, 미라, "나의 죽음(MY DEATH)"에도 서명했다. 그는 구멍 또는 부분을 제거해내고 "이 구멍은 본질적으로

놀라운 것"이라고 말했다. 1961년에는 "작품으로 나의 작품을 파괴". 1962년에는 똑같은 두 작품을 만든 후 하나에는 1952년, 다른 하나에는 1966년이라는 연도를 적었다. 1967년에는 누군가에게서 아이디어를 구하고, 또 다른 사람의 이름으로 아이디어에 서명한다". 1968년, "예술에서 나쁜 것이 무엇인지를 결정하고 그것을 한다" 등. 벤에게 주요하게 영향을 미친 인물은 분명히, 비물질적인(non-object) 작품에 대해 신비스럽게 접근하며 모든 유럽의 개념 미술과 많은 플럭서스의 행위와 행동에 영향을 미친 이브 클랭이었다. 1960년 이브 클랭은 "세상에 서명했다".

『멜 보크너/이론에 관한 노트』, 킹스턴 로드아일랜드 대학, 1971년 4월 26일~5월 14일. 자필로 쓴 글과 사진.

'스탠리 브라운', 『아트 앤드 프로젝트 간행물』 38호, 1971년 4월. "나의 총 걸음 수".

돈 셀린더, 〈아트볼〉. 상자 5개에 무설탕 풍선껌 하나와 작가를 콜라주해 야구선수로 만든 20개의 야구 카드. 뉴욕 OK 해리스에서 전시, 1971년 4월 10일~5월 1일.

보스턴, 1971년 4월 9일: "현대미술관 이사회는 크리스토퍼 C. 쿡의 새 작품을 소장하게 되었음을 발표한다: 정보 요약 시리즈 4: LIAP 1".
　　나는 1년간 ICA의 관장으로 일할 것이다. 이 기간 동안 나는 일반 관장과 똑같은 책임과 기회를 갖는다. 나는 모든 방법을 동원해 기관에 활기를 불어넣을 것이고, 다양한 프로그램을 수행하며 보스턴의 문화 기관들과 (실행 가능한) 진정한 소통을 수립하기 위해 시도할 것이다. 모든 활동은 올 한 해 활동의 결과가 될 포괄적인 전시에 사용할 목적으로 기록될 수 있다. (C. 쿡)

4월 15일: 크리스토퍼 쿡. 〈당신의 인생을 25자로 말하시오. 자서전적 요약 시리즈 2〉.

크리스틴 코즐로프, 〈신경학 모음집: 1945년 이후 신체적 정신 (프로젝트 1: 참고문헌)〉 중 한 페이지.《26명의 현대 여성 작가들》전 참여, 코네티컷 리지필드 래리올드리치 미술관. 1971년 4월.

토끼의 온도 조절 반응 중 신피질과 대뇌 변연계에서 나온 뇌파도
쥐의 선조체 확산 우울증에 의한 시상피질 및 피라미드로의 차단
자극에 대한 후각 수용체 자극의 관계—환경 온도
반응 시간의 근육 전위
근육의 콜린에스테라아제 활성 조절 중 신경 자극과 아세틸콜린
방출의 역할에 대한 연구
떨림에 대한 척추 경로
대상 시상과 중뇌의 전기 자극에 대한 편안한 상태의 고양이의
반응
남성의 근육 감각
척수 흉부 위치에서의 전자 전위
자극 변화의 반응에 대한 전전두엽 장애와 식량 부족의 영향
해마장 전위의 스파이크 합병증에 대한 약물의 효과
깨어 있는 동안 망상 및 시상 다중 단위 활동
수면과 마취
금붕어 척수 재생 능력에 대한 신경교상의 세포 흉터와 테플론
저지
고양이의 중격 및 시각교차 전방 신경세포의 열 반응 패턴
클로랄로스에 마취된 고양이의 소뇌 신경 세포의 생리학 및
조직학적 분류
군소갯민숭달팽이의 대뇌 신경절 신경세포 반응 패턴

측두엽 및 전두엽 장애에 따른 개코원숭이의 조건부적 차별 획득

적색근과 백색근 근육 섬유 효소의 신경 조절

과흥분성 신경세포: 온전한 깨어 있는 원숭이의 만성적 간질

초점의 미소전극 연구

고양이의 혈액 뇌척수액과 뇌 사이의 감마글로불린 교환

에이드리언 파이퍼, 진행 중인 에세이 중 부분, 1971년 1월.《26명의 현대 여성 작가들》전 중에서, 올드리치 미술관, 1971년 4월:

작업 중인 아이디어 몇 가지. (1) 나는 더 이상 이 사회에서 일어나는 일들을 반영하거나 표현할 수 있는 예술만의 형식을 찾아볼 수 없다. 그것은 더 이상 존재하지 않는 분리성, 질서, 배타성의 조건과, 쉽게 받아들일 수 있는 기능적인 정체성의 안정성으로 되돌아간다. 귀납적으로 이런 이유로 보이는 까닭에, 나는 고립된 내적 관계와 심미적 기준을 스스로 결정하는 예술 오브제로서의 개별 형식을 (통신 매체 작품을 포함해서) 제거하는 데 관심이 있다. 나는 작품의 중요성과 경험이 가능한 한 완전히 관객의 반응과 해석에 의해 정의되는 작업을 해왔다. 원칙적으로 작품은 변화의 매개체로서 기능하는 것 외 의미를 갖거나 독립적으로 존재하지 않는다. 그것은 오로지 나와 관객 사이의 촉매제로서 존재할 뿐이다. 최면을 거는 말을 녹음한 〈촉매과정 VII〉이 그 예다. (2) 나의 신체적 존재에 내가 이전에 비예술적 재료들로 만들었던 것과 같은 종류의 인공적이고 비기능적으로 변경을 가하는 것. 여기서 모든 예술 제작 과정 그리고 결과물은 관객과 같은 시공간에 존재하는 즉각성을 갖는다. 이 과정/산물은 내가 바로 작가인 동시에 작품이기 때문에, 어떤 의미에서 내 안에 내면화되었다. 이것은 예술로서의 삶, 또는 나의 성격과 취향을 예술로 취급하는 것과 혼동해서는 안 된다. 이 작품의 기술은 나를 개인으로 정의하는 그러한 특징들을 일시적으로 대신하거나 대체한다. 나는 작품을 관객의 반응으로 정의한다. 나에게 가장 강력하고 가장

복잡하고 가장 흥미로운 촉매제는 정의되지 않고 실용적이지 않은 인간의 대립에서 발생하는 그러한 것이다. 작품/촉매제로 인간 존재의 즉각성은 더 큰 효과를 갖는다. 그것은 개별적인 형식이나 오브제보다 더욱 강력하고 더욱 모호한 상황으로 관객과 마주한다. 내가 얼굴, 목, 팔을 깃털로 덮고, 그 외에는 보수적으로 옷을 입은 채, 비슷하게 바꿔 입은 다른 사람 몇 명과 함께 '여성 작가들' 전시 오프닝에 관객으로서 참여한 〈촉매과정 IX〉이 그 예다. (3) 대립의 힘과 분류되지 않은 성질을 유지하는 것. 공공연히 어떤 특이하거나 극적인 액션으로 관객에게 나 자신을 작품으로 정의하지 않는 것. 액션은 게릴라 연극이나 거리극처럼 이미 규정된 연극의 분류로 상황을 정의해 관객을 혼란스럽게 만들고 촉매과정을 더 어렵게 만들기 쉽다. 내가 5분 간격으로 큰 트림 소리를 녹음한 후, 도넬 도서관에서 읽고 연구하고 책을 빌리는 동안 내 몸에 감춘 녹음기를 최대 볼륨으로 재생한 〈촉매과정 V〉가 그 예다. 같은 이유에서 나는 이러한 작업을 대부분 발표하지 않는데, 그것이 즉시 관객 대 공연자라는 구분을 만들기 때문이다. (4) 예술적인 맥락(갤러리, 퍼포먼스)은 나에게 옹호할 수 없는 것이 되어가고 있다. 이것은 와해되어가는 정치, 사회, 경제 구조의 다른 조각들로 인해 압도되고 침투되고 있다. 그것은 분리된 형식들이 그러하듯, 식별할 수 있고 고립시킬 수 있는 상황에 대한 환상과, 이에 따라 이미 표준화된 반응을 유지한다. 그것은 기능적 정체성이 확립되어 있기 때문에 관객이 촉매 작용을 받도록 준비시켜, 실제 촉매과정을 불가능하게 만든다. 내가 사용하고 있는 대안의 맥락들: 대중교통, 공원, 메이시 백화점, 엠파이어스테이트 빌딩 엘리베이터, 메트로폴리탄 미술관(〈촉매과정 VII〉에서 나는 전시 《코르테스 이전》에 관객으로 가서 풍선껌을 잔뜩 씹으면서 큰 풍선을 불고 내 얼굴과 옷에 껌을 붙였다). 이것의 예외는 작품이 맥락과 관계없이 오직 확산되는 것과 눈에 띄지 않는 존재들에 의존했던 것들이었다. '여성 작가들' 전시의 〈촉매과정 VIII〉이 그 예다. (앞의 1 참조) (5) 의사 결정의 기준을

가능한 한 많이 없앤다. 이것은 내게 심리적인 기능이 있었다. 본래의 개념과 아이디어의 최종 형식 사이의 폭을 좁힌다. 개념의 즉각성은 과정/산물에서 가능한 한 유지된다. 이러한 이유로 나는 아이디어가 취할 최종 형식을 설명할 방법이 없다. 위에 기술한 모든 아이디어에는 의사 결정 기준이 들어 있다고 반박할 수 있으나, 사실, 이 문단에서 말한 아이디어를 포함해 내가 적은 거의 모든 것이 나에게 귀납적으로 발생했다. 즉 다른 것을 시작할 때라는 의미일 수도 있다.

4월 29일, 뉴욕: 게릴라 아트 액션 그룹(존 헨드릭스, 장 토슈)이 닉슨, 애그뉴, 후버, 미첼, 래어드, 키신저 앞으로 편지를 보낸다. 닉슨 앞.
　　게릴라 아트 액션, 1971년 5월 1일부터 5월 6일까지 미국 대통령 리처드 닉슨이 매일 실행할 것:
　　　　　　　　당신이 죽인 것을 먹으시오.

래어드 앞: 게릴라 아트 액션, 1971년 5월 1일부터 5월 6일까지 국방 장관 멜빈 래어드가 매일 실행할 것:
　　워싱턴 육류시장 견적:
　　뇌 … 파운드당 79센트
　　혀 … 파운드당 81센트
　　피 … 갤런당 2.50달러
　　머리 … 각 50센트
　　당신은 이보다 더 잘할 수 있는가?

미첼 앞: 게릴라 아트 액션, 1971년 5월 1일부터 5월 6일까지 미국의 법무장관 존 미첼이 매일 수행할 것:
　　　　　　'딕시'의 선율에 맞춰 〈아름다운 미국〉을 부른다.

조너선 벤트홀, 「보크너와 사진」, 『스튜디오 인터내셔널』 1971년 4월호.

다음은 멜 보크너의 4월 런던 ICA 강연 중 발췌. "나의 작품에 있는 비판적/수학적 구조의 문제적 측면".

모든 정보(information) 또는 재구성(re-formation)은 외부적으로 유지되는 상수(常數)로 나눌 수 있다. 정보보다 이러한 상수에 집중하는 것은 미세구조를 드러내는 결과를 낳는다. 이것은 구조로서의 구성에서 구성으로서의 구조로 생각의 변화로 이끈다.

생각은 질서다.

질서가 그것에 집중될 때, 그것은 실현하기 위해 일정한 과정의 본질적인 필요성을 드러낸다. 이러한 생각의 방식은 즉시 특정한 수학적 사고로 연결된다. 수학적으로 사고하는 것은 일반적으로 예술적인 사고와 대립되는 것이라고 여겨진다. 이것이 예술 옹호자조차도 특정 작품들을 거부하게 만드는 요소 중 하나다. 여기서 나는 내 작품이 수학인 체하는 것이 아니라는 점을 강조하고 싶다. 그것은 작업이 '무엇인가'에 관한 것이라는 결론으로 이어질 것이다. 그러나 동시에 나는 작품을 '만들고' 있지 않다. 이것이 노력이라는 의미에서, 나는 작품을 '하고' 있다고 말하고 싶다. (…)

내가 하는 작업에서 통합은 시각적인 것과 정신적인 것의 모순에 존재한다. 이 모순이 최근의 예술을 살펴보는 데서 핵심이다. 애초에 초점이 관념적인 측면에 있다면, 시각적인 요소의 기능은 무엇인가? 특히 예술이 관념을 설명하는 것이 아니라는 점을 작가가 알고 있을 때. 나는 이 모순이 시각적인 것을 모두 버린 작가들도 풀지 못했다는 말을 더할 수 있겠다. 사실, 시각성을 버린다는 것, 있는 그대로, 정신적인 목소리로만 말하는 것은 특히 불가능하다. 그러나 나는 전혀 다른 사고 방식을 보여주기 위해 시각적인 관습을 상당히 바꿀 수 있다고 주장한다. 명령을 삼가기 위해 (…) 나는 내 작품이 생각하고 볼 수 있는 것들의 본질에 대한 명제의 차원에서 작동하기를 원한다. 이 작품, 또는 이것이 '어떠해야 한다'기보다, 이러한 조건들에 관해 '어떠할 수도' 있는 것으로 (…) 상황적이고, 잠정적이며, 비계층적이다.

어윈 고프닉·마이어나 고프닉, 「콘셉트 아트의 의미론」, 『아트 캐나다』 1971년 4월~5월호.

장마르크 푸앙소, 「보이스가 어떤 사물에 대하여」, 『오퓌스 앵테르나시오날』 1971년 5월호.

『VH-101』 5호, 1971년 봄: 미셸 클로라, 「소식」(뷔렌, 모세, 파르망티에, 토로니에 대하여); 「도널드 카샨의 교훈적 예술」; 필립 솔레르스, 「알랭 키릴리: 금언적 텍스트」; 「베르나르 브네」; 「로런스 위너와 미셸 클로라의 인터뷰」.

《영국 아방가르드》, 뉴욕문화센터, 1971년 5월 19일~8월 29일. 찰스 해리슨 기획. 『스튜디오 인터내셔널』(5월호)과 전시 도록 협력. 해리슨(「처녀지와 구지」)과 카샨의 글. 아내트, 애로스미스, 아트 앤드 랭귀지, 버긴, 크럼플린, 디퍼, 다이, 플래너건, 길버트와 조지 ↗, 롱, 로우, 매클레인, 뉴먼, 트렘릿. 핑커스위튼 리뷰, 『아트포럼』 1971년 10월.

아트 앤드 랭귀지(테리 앳킨슨, 마이클 볼드윈). 전시 도록 중 「자연의 법칙에 대하여」에서 발췌.

준통사론적 개체 중 하나가, 선험적 방식이 아니라 역사적 방식으로, 적절한 존재론적 잠정적 집합에 속한다고 가정한다(즉, 역사적이다). 그러면 명목상의 개체와 존재론적 잠정적 집합의 연결은 (그 '정의'에 따라) 윤리 이론이다. 그러나 이것은 약간 이상하다. 이것은 문제의 단위 관계의 주체가 각각 준통사적 개체와 존재론적 잠정적 집합이라는 것을 시사한다. 이것은 또한 우리가 그것이 말하는 문맥, 즉 윤리 이론의 일부(즉, 이론화됨)와는 별도로 주위를 맴도는 단위의 관계가 있다는 것을 시사한다. 이것은 분명 어리석은 것이다. 이 선언은

길버트와 조지, 필름 〈우리가 보는 것의 본질〉 중 스틸, 1971년.
('여기 잔디가 푸르른 이 나라의 중심에서 삶은 이전처럼 달콤하다.' 길버트와 조지 조각가).

통합이다. 그 '단위 관계' 등은 그 통합에 있다.

 지칭한 단위의 관계에 대한 존재론적 책무는 없다. 어떤 개체나 그들의 집합, 또는 어떤 존재론적 잠정적 집합에도 없다. 사람들은 어떤 방식으로 정리되어 이론에 '들어가는' '표현들'에 대해 이야기하고 있다. '언급 대상(reference)'에 대한 환상이 있다고 말할 필요도 없다—말하는 방식이 있다.

 '표현'은 선험적으로 '개체'를 언급하기 때문에, 어떠한 것은 '개체'에서 한 걸음 떨어져 있다. 그러나 존재론적 잠정적 집합에 대해 준통사적으로 이야기할 때는 개체에서 두 걸음 멀어진다. 존재론적 잠정적 집합은 하나의 '개체'이고 선험적으로 그것을 가리키는 표현은 또 다른 것이며, 결국 어떤 (단위 관계의) '이론적'인 바탕에서 '정리(ordering)'하는 것은 또 다른 것이다. 이들은 모두 존재론적이고 비자연주의적인 '규정들(provisions)'이다. 우리는 '지칭하는' 대상'이 단위 관계라고 말할 수 없다. 질서는 '표현'이 그것'이라는' 선언을 포함하는

클로우스 링케와 모니카 바움가틀, 〈기본적인 시범〉, 1971년.

맥락에서 침몰한다. 예를 들어 우리는 준통사적이거나 명목상 '개체'이고 존재론적 잠정적 집합을 연관시킴으로써 얻은 정리된 한 쌍(단위 관계)을 실제로 '개체'를 1차 구성 요소로 갖는 것으로 생각해볼 수 있다. 그러나 단위 관계가 윤리 이론이라고 말할 때는 준통사적으로 이야기하고 있기 때문에 이것은 잘못된 것이다. 실제로는 대신 선험적으로 지정하는 '대상' 이론(언어)의 표현에 대해 이야기하고 있을 것이다.

선언이 일부로 있는 맥락에서는 그가 존재론적 잠정적(준), 존재론적 잠정적 집합과 함께, 그것(그것들)의 존재론적 잠정적 (준)개체의 '존재론적 잠정적 (준)개체', '존재론적 잠정적, 존재론적 잠정적 (준)집합', '존재론적 잠정적 (준), 존재론적 잠정적 단위 관계'에 대해 말하는 것보다 더 책무가 있다고 말할 수 없다.

윤리 이론은 이제 일종의 '에포케(epoché)'를 유지할 수 있다.

변화가 필요할 수 있는 곳은 누군가 '관찰한 것'(그런 종류의 역사)과 이론적인 술어를 구별하고 싶어 하는 맥락에 있다. 윤리 이론이 전자의 지점에서만 생각되기를 원할 수도 있다. 따라서 윤리 이론에 대한 이론적인 담론, 즉 그것에 대한 표현을 제한해야 할 것이다. 이제 이런 식으로 윤리의 이론을 도입하는 것은 절실하게 필요한 대부분의 모델을 만족시킨다. '사물'이 '윤리적'이라는 것은 그것을 단지 의미론적 메커니즘 이상의 것으로 만든다. 문제는 이 '종이들'을 어떻게 생각해야 할 것인가다. 위의 내용은 의미론적(즉 러셀의) 역설을 불필요하게 찬양하는 것을 피하려는 의도로 이 문제에서 다루었다.

클로우스 링케와 모니카 바움가틀, 〈기본적인 시범〉(시간-공간-신체-액션). 바덴바덴 쿤스트할레, 1971년 5월←.

시간 측정/시간 위치/신체/머리 눈 귀 코 입/목/어깨 오른쪽 왼쪽/팔 팔꿈치 손 손가락/가슴/등/척추/가랑이/성/다리 오른쪽 왼쪽/허벅지 무릎 종아리 발 발가락/.

뛰기 위해 눕기/앉기 위해 서기/눕기 위해 가기/

외면한 채 서 있기/바라보며 서 있기/옆으로 서 있기/마주보기/멀리 보기/못 본 체하기/서로를 전혀 보지 않기/구경하기/둘러보기/뒤를 보기.

벽/바닥/공간.

거리/대각선/중심.

수평-수직.

액션/제스처.

남성적-여성적:

나　　너

　　우리

너　　나

공격성/방어성/상황

통행/시작점에서/시작점으로.

과거/현재/미래:

나 너 그 그녀 그것 우리 너 그들/있을 것이다 있다 있었다.

미래의 한 순간.

오늘의 한 상황을 과거에 놓기, 그렇게 함으로써 미래에 현재가 된다.

샘에서 바다까지.

물을 택하다/채우다/가져오다/내뿜다/쏟다/그리다.

시작 끝.

정해진 길을 다른 속도로 걷기.

어느 날 살았다 - 경험했다.

과거	현재	미래
I will be	I will be	I will be
I will be	I will be	I am
I will be	I am	I am
I will be	I will be	I will be
I am	I will be	I will be
I am	I am	I am
I am	I am	I was
I am	I was	I was
I was	I am	I was
I was	I was	I am
I was	I was	I was
과거	현재	미래

『영국의 아이디어 예술』, 부에노스아이레스 CAYC, 1971년 5월.
찰스 해리슨 기획. 영어와 스페인어로 된 폴리오 전시 도록. 아내트,
애로스미스, 아트 앤드 랭귀지, 버긴, 다이, 우드로.

『플래시 아트』(밀라노) 24호, 1971년 5월. 아콘치, 크리스토, 파브로,

그레이엄, 그리파, 과르네리, 마리아치, 나가사와, 오펜하임. 『플래시 아트』는 1967년 창간했고, 지안카를로 폴리티가 편집했다.

「노트: 비토 아콘치가 행위와 퍼포먼스에 대해」, 『아트 앤드 아티스트』 1971년 5월.

제럴드 퍼거슨, 〈넷〉, NSCAD, 1971년 5월. 『현대 영어 사용 표준 자료집』에서(380쪽 참조) 단어를 길이별로 정리하고, 단어 길이 내에서 알파벳 순으로 정리한 것을 한 시간 길이로 카세트에 녹음. "한 시간 동안 매 4초마다 네 글자의 단어 = 900개의 네 글자. 4초 테이프 반복— 같은 간격의 같은 넷(FOUR)이 다른 간격에서 다른 넷(FOUR)으로 인식되어, 관객 주기 요구(cycle-needs)가 문제다".

진 시겔, 「한스 하케와의 인터뷰」, 『아트』 1971년 5월.
　　적시적소에 제시되는 정보는 매우 효과적일 수 있다. 그것은 일반 사회 구조에 영향을 미칠 수 있다. 그러한 것들은 취향을 지향하는 예술 산업이 범한 기존의 고급문화를 초월한다. 물론 나는 예술가들이 정말로 대단한 권력을 행사할 수 있을 것이라고는 믿지 않는다. 우리는 기껏해야 관심을 모을 수 있는 정도다. 그러나 티끌 모아 태산이다. 예술계 밖에 있는 사람들이 행동을 더하면 사회 풍토가 바뀔 수 있을지 모른다. 어쨌든 '현실'을 가지고 작업할 때는 그 잠재적인 결과에 대해 생각해야 한다. (…) 실시간 시스템은 이중간첩이다. 예술이라는 간판 아래에서 작동한다고 해서, 이러한 문화의 영향으로 인해 정상적으로 작동하지 않는 것은 아니다. (H. H.)

'더글러스 휴블러', 『아트 앤드 프로젝트 간행물』 39호, 1971년 5월 22일~6월 11일. 〈가변 작품 I〉(1971년 1월). 네덜란드, 미국, 프랑스, 독일에서 실행.

8명의 사람이 각자 "당신은 얼굴이 아름답군요", "당신은 얼굴이 특별하군요", 또는 "당신은 얼굴이 빼어나군요"라는 말을 들은 직후, 또 한번은 아무 말도 듣지 않고 사진에 담겼다. 이 8명 중 작가가 알던 사람은 한 명뿐이었다. 작가가 이 중 누구와도 개인적으로 다시 연락할 가능성은 없을 것이다. 작품은 이 글과 8장의 사진으로 구성된다.

레안드로 카츠가 1971년 뉴욕에서 '21줄의 언어' 프로젝트(영어와 스페인어)를 시작한다.

《알의 그랜드호텔》, 캘리포니아 할리우드 7175 선셋대로, 1971년 5월 7일~6월 12일. 앨런 루퍼스버그가 호텔 방들을 다양하게 장식하고 이름 붙인 후(B의 방, 알의 방, 예수의 방, 신혼부부 스위트 등) 6주 동안 방문하거나 빌릴 수 있도록 만든 호텔 전시. 소책자와 12쪽짜리 전시 도록.

에드워드 루셰이, 〈네덜란드식 디테일〉. 손스베익과 함께 옥토퍼스 재단(아래 참조). 1971년 5월 실행.

서스 W. 테일러, 《당신의 한계를 고려하라》, NSCAD, 1971년 5월 2~13일. 또한 작가가 소속된 로스앤젤레스의 유지니아 버틀러 갤러리를 포함해 미국의 16개 다른 장소에서 4월, 5월, 6월 중 '전시'. "각각 한계에 대한 개념 정의에 근접하는 에디션 100개 (사진) 작품 중 17번".

다이앤 월드먼, 「역사 없는 구멍」(하이저에 대해); 제리 G. 볼스, 「인식론이 재미있을 수 있을까?」(아라카와에 대해), 『아트뉴스』 1971년 5월.

팀 존슨, 〈에로틱한 관찰(2)〉, 1971년 7월 28일 오후 3:50.

오스트레일리아 시드니 대학 피셔 도서관.

아주 짧은 빨강, 파랑, 흰색의 원피스를 입은 여자 아이가 팔꿈치를 탁자에 기대고 있다. 탁자의 높이 (약 1.2미터) 때문에 원피스의 일부분이 엉덩이 위로 당겨져 있다. 그 바로 뒤에 계단이 있어 나는 내려갔다가 천천히 다시 올라간다. 나는 다음을 관찰하며 이렇게 6번 반복한다.

(1) 다리를 야무지게 모으고 있다. 넓은 레이스가 달린 크림색 팬티. 꽤 헐렁하다. (2) 다리가 풀리고 왼쪽 허리께를 올려 엉덩이가 약간 더 튀어나오게 되고 팬티가 중앙에서 벗어나 늘어난다. (3) 다리를 비비며 약간 벌렸다 좁혔다 한다. (4) 다리를 단단히 꼬고 팬티가 당겨져 주름졌다. (5) (4)와 같음. (6) 거기 없음.

《액티비티: 손스베익 '71》, 네덜란드 손스베익 공원, 1971년 6월 19일~8월 15일. W. A. L. 베이런이 이끄는 '운영위원회' 기획. 베이런의 글, 손스베익 공원 및 네덜란드 전반에 걸친 전시와 출판물, 필름에 대한 광범위한 기록을 포함하는 전시 도록 2권. 연관 전시 목록, 참고문헌, 작가 소개. 『아트』 1971년 9~10월, 『아트포럼』 1971년 10월, 『스튜디오 인터내셔널』 1971년 9월호에서 리뷰. 참여 작가: 아콘치, 아더르, 안드레, 아르마냑, 아트슈와거, 베일리, 바커르, 보이스, 블레이든, 부점, 브라운, 뷔렌, 크리스토, 콘라드, 다르보벤, 드 마리아, 데커르스, 디베츠, 판엘크, 엥헬스, 엔스헤더, E.R.G, 에이켈봄, 플래너건, 플럭서스, 프램튼, 기어, 그레이엄, 그로스브너, 하이저, 휴블러, I. C. W, 제이콥스, 요파트, 저드, 가와라, 노벨, 쿠치르, 크란, 쿠벨카, 랜도, 러더, 르윗, 롱, 매스, 마쓰자와, 메르츠, 무어, 모리스, 나우먼, 넬슨, 노르트브라반트, 올든버그, 오펜하임, 백,[5] 파나마렌코, 필립스, 프리니, 링케, 로어, 루셰이, 샌드백, 사느주앙, 스히퍼르스, 세라, 샤리츠, 시겔, 스미스, 스미스슨, 스넬슨, 스노, 스타위프, 타이리, 덴조·요코야마, 피서르, 폴턴, 프리스, 베흐헬라르, 위너, 윌랜드.

5. 백남준─옮긴이

다니엘 뷔렌, 『『로보』와 편집위원회에 보내는 공개서한』, 1971년 6월 25일. 2쪽짜리 등사판 인쇄물.

제임스 콜린스, 『검토와 규정』, 1971년 6월.

 의미 없는 망막의 활성화가 일어나는 많은 '시각적인 작품'에 반대한다고는 하지만 '분석적인' 측면에서 (…) 예술의 틀(frameworks)에 대한 '불변성'은 계속된다. 철학적으로 이것은 새로운 예술이 이전의 예술과 같은 물리적인 부가물이 있어야 한다는 전제를 가지고 있기 때문에 의문스러우며—오브제를 없앨 때마다 '무엇인가'가 그것을 대신해야 한다—한 종류의 사물에서 다른 것으로, 예를 들어 캔버스와 나무에서 종이로 옮겨가는 그러한 변화는 통사적(syntactic)이 될 뿐이다. 그 논쟁에 따르면, 이 에세이가 이전의 '오브제 작품'과 형식적으로 관련을 맺기 위해서 오브제 작품이라는 의미가 된다. 이 에세이는 형식적이기보다 기능적이다. 중요한 것은 이 글이 무엇을 의미하는가이지, 이 글이 '예술 작품'은 어떻게 보여야 한다는 관념에 도전하고 있느냐가 아니다.

 걸으며 읽는 것이 어쨌든 정보를 받아들이는 썩 교양 있는 방식은 아니다(작품 주변을 걸어 다니는 것에 대해서도 같은 식으로 말해볼 만하다). 읽기에 인체공학적으로 불편한 위치에 놓인 유리장과 같은 강력히 현상 유지에 영향을 미치는 시각적인 장벽 뒤에 있는 '작품'은 이 수모를 더한다. 방 안을 구부정한 채로 게처럼 돌아다니며 읽는 것은 좋은 화용론(pragmatics)이 아니다(어느 기호학적 상황에서도 부정할 수 없는 측면). 그러나 화용론은 제쳐 두고, 이 역설을 알고 있는 많은 작가들이 갤러리 시스템을 단지 광고의 한 형식으로만 사용한다. 또 다른 이들에게는, 최고로 과도하게 칭찬받고 있는 예술 오브제만큼 강력한 문화적, 미학적 의미가 있는 상황에 자신의 작업을 놓는 것이 그것이 성장하는 데 일종의 개념적인 방해를 의미하게 되었다. 그 이유는 상황에서의 피드백이 물리적이고 시각적이며, 벽과 탁자

위에 '읽을 거리'를 펼쳐 놓는 '개념적 과시 행위'를 설명하기 때문에
분명하다. 이러한 작품들은 그 '멋스러움'으로 '시각적으로 열람하는'
예술과 연관되고, '그 나름의 것이 있지만', 다른 한편으로는 '그 개념'을
힘들게 만드는 역효과를 낳는다. '개념'을 '겉치장'하거나 시각 형식에
맞추도록 늘려서, 작품의 개념적인 성장이 형식에 부차적인 것이
된다. 벽에 에세이나 '지각을 위한 지시문' 시리즈, 또는 무엇이든
일렬로 나열해 전시하는 개념은 직접적으로 이전의 예술의 형식이었던
연속적(serial) 조각에 관련되며, 아마도 그것의 '시각 철학적인'
매너리즘을 설명할 것이다. 새로운 예술은, 그 길이를 따라 망막의
'여행'으로 초대하는 놀런드의 그림이나 작품 주변을 걸어 다니도록
관객을 '초대했던' 모리스만큼 다양한 작가들의 문화적이고 기능적인
'집착'이 있는 발표 형식을 사용해서는 그 정체성을 찾을 수 없다.

　　게임의 기존 규칙에서 너무 많이 벗어나 작품을 의미 없게 만드는
것은 편집증일 것이다. 이것은 규칙은 바꿀 수 없고 불가피하다는
생각에 영합한다. 그것은 오래된 형식주의자들의 논쟁을 가장한 것이다.
규칙을 지키는 것은 (게임에 비유하는 것이 적합하기라도 하다면) 그
게임이 의미가 있을 때에만 의미를 갖는다. 질문은 "이 게임을 할 가치가
있는가?"이지 "얼마나 규칙을 변경할 수 있는가?"가 아니다. 나의
논쟁은 게임이 바뀌었다는 것이고, 축구에서 럭비로의 전환처럼 예측
가능한 내부 구문 이동이 아니다. 그것은 형식주의자들의 예다. 예를
들어, 공을 주워 들고 달리는 것은 줄무늬를 그리는 것에서 줄무늬를
'걷는' 것(롱)으로 바꾸는 것과 똑같은 형식주의자의 전략이다. 이
두 가지에는 큰 차이가 없다. 더욱 풍부하고 다층적인 게임들이 있다.
단어를 전략과 해결책으로 사용하려면 그 의미를 온전히 추적하고,
익숙하게 유지시켜주는 것들의 지위와 따뜻함에 숨으려 하지 않아야
한다. (…)

　　결론적으로, '아트 앤드 랭귀지'의 번, 램즈던 및 구성원들이 '분석
예술'과 그것의 방법론적인 요구에 대해 널리 공유했지만 거의 이해받지

못하는 그들의 통찰력이 옳다면, 예술 기호학에 대한 조사가 예술가의 전통적인 작업 방식에 대한 근본적인 수정을 의미한다는 주장은 개정 및 관행의 영역 모두에서 중대한 결과를 불러올 수 있다. 그러나 우리가 언어를 언어로서만 발견할 수 있기 때문에, 다음과 같이 질문해볼 수 있다. '시스템은 스스로를 발견할 수 있는가, 아니면 거기 빈틈이 있는가?'

6월 21일: 1년 중 가장 긴 날. 제프 헨드릭스가 "하늘과 하늘과 관련된 작품을 전 세계 사람들과 교환한다".

조지프 코수스, 《여섯 번째 조사 ('개념으로서 예술이라는 개념') 제안 II》, CAYC, 부에노스아이레스, 1971년, 영어와 스페인어. 코수스가 그의 전시와 연계해 6월 18일 CAYC에서 강연한다. 책 외에 글, 참고문헌이 담긴 전시 도록.

레스 러바인, 「정보 유출」, 『스튜디오 인터내셔널』 1971년 6월. (전시 《활동 기록》[6] 도록에 삽입하기 위해 작성, 1970년 10월.)

솔 르윗, 「벽 드로잉 하기」, 『아트나우』 1971년 6월. (발췌 참조, 367~368쪽.)

마이크 멀로이, 〈묘지 미학자 컨퍼런스〉, 1971년 6월 1일 로스앤젤레스 국가 상호 저축 빌딩. 유지니아 버틀러 후원. 테이프와 문서 기록, 로스앤젤레스 올리벳 기념 공원의 27개 부분 임의 분할 및 묘지 매각에 관해.

아네트 마이클슨, 「마이클 스노에 대해, 파트 1」, 『아트포럼』 1971년 6월호.

6. Dianne Vanderlip 기획, Moore College of Art, 개념미술 작가들의 초기 활동을 다룬 전시—옮긴이

조너선 벤트홀, 「데이비드 봄과 리오모드」; 카렐 블롯캄프, 「텔레비전의 네덜란드 작가들」, 『스튜디오 인터내셔널』 1971년 6월호.

프랑수아 플뤼샤르, 「아콘치의 공격」, 『콩바』 1971년 6월 14일.

『애널리티컬 아트』 1호(이전 『스테이트먼트』), 코번트리, 1971년 7월. 기고: 필킹턴, 러시튼, 롤, 앳킨슨, 볼드윈, 하워드, 번과 램즈던, 스미스, 윌스모어.

존 노엘 챈들러·알레 멀다빈, 「서신」, 『아트 캐나다』 1971년 6월~7월.

『플래시 아트』 25~26호, 1971년 6월~7월. 가와라, 르윗, 풀턴, 아라카와, 드 도미니치스, 아네티, 트렘릿, 지니, 이노첸테의 글과 작품.

《시스템 아트》, 부에노스아이레스 현대미술관, 7월~8월 22일. 호르헤 글루스베르그 기획. 출판: 버지, 코수스, 위너(2), 또한 그리포, 펠레그리노, 포르티요스; 요헨 게르츠, '전화번호부 변환' 등. 이 전시를 위한 『아르테 인포르마』 특별호(1971년 7월, 7호) 발행. 전시 도록(낱장 폴리오)은 1972년 초 출간.

'예술 참화, 존 발데사리, 1971년', 『아트 앤드 프로젝트 간행물』 41호, 1971년 7월 3~15일.

《존 발데사리》, 핼리팩스 NSCAD, 1971년 여름: "나는 더 이상 지루한 예술을 만들지 않겠다. 나는 더 이상 지루한 예술을 만들지 않겠다. 나는 더 이상 지루한 예술을 만들지 않겠다" (…) 등, 부재한 작가를 대신해 학생들이 '동네북'이 되었다. 원하는 사람은 누구나 전시장 벽에 반복해서 "나는 더 이상 지루한 예술을 만들지 않겠다"라고 적었다.

비디오 제작. 발데사리는 또한 1971년 6월 〈긴축과 미니멀리즘의 과잉〉이라는 제목으로, 타자기에 놓인 종이에 제목을 실수 없이, 최고 속도로 쓰려는 의도에서 최대한 빨리 반복해 타자로 치는 3분짜리 필름을 제작했다.

브렌다 리처드슨, 「하워드 프리드: 접근-회피의 역설」, 『아트』 1971년 여름.

데이비드 로젠버그, 「비토 아콘치와의 대화 녹음 중 노트, 1971년 7월 22일」, 『스페이스 뉴스』(토론토), 1971년 7월 발췌.

내 작업은 대부분 일종의 학습하는 작업으로, 무엇인가가 적응하는 방법으로, 일어날 수도 있는 일들에 대해 일종의 연습 기간으로 설정된 것 같다. (…) 지난해 했던 많은 작업이 지역 (…) 또는 사람을 지역으로 설정하는 것과 관계가 있고(…) 한 지역이 다른 지역을 침범하거나 다른 지역과 합치는 방식으로, 내가 어떤 사람 가까이 서 있고 그 사람의 개인 공간을 침입하던 작품처럼, 전시를 보고 있는 한 사람을 골라 내가 그 사람이 전시를 보기 위해 자신이 설정해놓은 공간을 침입해 그 사람이 이동하도록 만들어 그의 개인 공간을 강제적으로 차지한다거나 (…) 내가 캐시와 한 작품처럼 그녀가 눈을 감고 있고 내가 강제로 뜨게 하려는 작업은 개인적인 영역 또는 닫힌 시스템을 여는 것이 있다. (…) 그래서 최근에는 대부분 내 작업에 다른 사람이나 동물을 사용해온 것 같다. (…) 이전에는 주로 나를 주제로 했고, 나 자신과 관련이 있었다. (…) 지금은 상호작용에 대해 더 많이 생각하고 있다. (…)

작업 활동과 일상 생활, 이 두 가지를 구분하기가 점점 더 어려워지고, 구분하지 않는 것, 그것이 우리가 목표로 지향하는 바이다. 궁극적으로는 예술의 맥락에서 보여주지만 (…) 나는 그러한 종류의 퍼포먼스로 (…) 작업을 향해 작업해가며 (…) 일종의 시범 경험으로서

일이 명확해지기도 하는 것 같다.

　　나는 지금 되도록 많은 것을 하고, 계속해서, '공개적'으로 하고 (…)
그래서 공개된 것이 완성품이기보다 작업의 과정이 되도록 하고 싶다.
(…) 내 작품이 고립 상태라고 여겨지는 것이 싫다. (…)완성품보다 진행
중인 노트처럼 보였으면 좋겠다. (…) 작품의 사진과 묘사뿐 아니라,
작업하는 동안 적은 노트의 메모를 함께 넣어 기록하고 싶다. (…)
사진과 달리, 메모한 단어들이 작품의 과정을 보여주고 또 다른 감각과
아이디어로 이어질 수 있는 방식 (…) 나우먼의 작품이 내게 인상적인
이유 하나는 그것의 깔끔한 아름다움과 각 작품의 완벽함이지만,
내가 원하는 것은 정반대다. (…) 아마도 오늘날 예술가에 대한 내 의식에
가장 큰 영향을 미친 것은 오펜하임이겠지만, 더 거슬러 올라가면,
이를테면 [윌리엄] 포크너가 무엇보다 더 큰 영향을 미쳤다고 할 수
있고, 한 문장을 완성하려는 의지가 없이, 우리가 따라갈(follow)[내가
흐름(flow)이라고 했나?] 수 있는 곳 이상으로 계속 나아가려는 의식,
몇 페이지고 계속되는 문장들처럼 (…) 너무나 많이 재고하고 주저하고
수정하고, 그의 문장은 의식적으로 아니면 무의식적으로 보수적인
틀을 환상적으로 와해시키려는 것 같다. (…) 나는 그러한 것들이
승리한다고 본다. (…) 내 안에서처럼, 더 이상 감당할 수 없을 때까지
문제를 지나치게 복잡하게 만들고, 엉망으로 만들고, 일이나 내 일상을
더 어렵게 만들고 싶어 하는 일종의 충동을 감지한다. (…) 그러고는
다시 제자리에 돌려놓을 방법을 찾는 것 (…) 얼마나 위험을 감수할
수 있는지. 여전히 내가 엄청난 안전 장치를 가지고 있다고 느끼지만,
개방해보려는 분투(…) 함께 유지하는 방법에 관하여 (…) 무엇인가를
배우는 것.

　　시를 쓰는 데 한계를 느꼈던 '64년, '65년, 재스퍼 존스의
스케치북은 내게 일어난 가장 큰 일이었다. (…)

　　거기 있을지도 모를 것에 도달하고, 끄집어 내려는 끊임없는 시도
(…) 들어가려고, 내가 생각하는 것처럼 이 분투는 내용, 진짜 내용을

정말로 향하는 것이고, 나우먼의 작품처럼 완벽함에 신경 쓰지 않기 때문에, 매우 지저분할 수 있고, 거기 도달하기 위한 어떤 내용이라도 사용할 수 있다. (…) 나는 테리 폭스와 하워드 프리드, 두 작가가 이와 유사한 방식으로 작업한다고 생각하며 (…) 프리드가 새 아파트로 이사하는 작품처럼 (…) 일상의 사물과 일에 적용되는 정신적인 상부구조나 과정에 관심을 가지고 있다.

앤디 워홀? (…) 허식에 대한 놀라운 연구, 지금까지 허식이나 역할 추진 (…) 하지만 나는 가면이 존재하지만 정말 존재하지 않는 것처럼 행동하는 것에 더 관심이 있다. (…) 건강이 (…) 우리를 보호해주는 가면이 된다. (…) 가면이 없는 것처럼 행동하면 적어도 우리가 다른 어떤 가능성이 있는지를 보려고 노력하는 데 근접할 수 있고, 바로 그것이 상황을 엉망으로 만드는데, 왜냐하면 하나의 가면—또는 하나의 집—에 익숙해져 있기 때문이고 우리는 가능한 한 많은 가면을 시도해보려 한다. (…) 아마도 가장 자연스러운 것은 가능한 한 많은 가면을 결합한 것이고, 자신 안에서 결합할 수 있는 능력 (…) 너무 약해질 때마다, 예술적 맥락, 그것에 진실하면 안전할 수 있다. (…)

울리히 뤼크리엠, 〈원형〉 비디오 스틸. (작가가 망치로 자기 주위에 원을 만들고 있다.)
1971년 여름. 뒤셀도르프 비디오갤러리 게리 슘 제공.

'솔 르윗', 『아트 앤드 프로젝트 간행물』 43호, 1971년 7월 9일~8월 2일. 직선 10,000개를 위한 두 개의 벽 드로잉 프로젝트. 격자무늬가 되도록 정사각형으로 접은 빈 책자.

《앨런 손피스트》, 런던 ICA, 1971년 7월 29일~8월 31일. 1968년에 전시했던 작품을 언급하는 작가의 성명이 담긴 10쪽짜리 전시 도록: "눈에 보이는 패턴으로 성장이 가속화되도록 돕는 매개체가 공기 중 보이지 않는 미생물을 포착하는 구역". 또한 1969년에는 달팽이와 물고기 떼를 소재로 작업했다.

《사진에 대한 태도》, 핼리팩스 NSCAD, 8월 5~28일. 이언 머리 기획.

'다니엘 뷔렌', 『아트 앤드 프로젝트 간행물』 40호, 1971년 8월.
　(…) 이 제안의 특징 중 하나는 그것을 담고 있는 '그릇'을 드러내는 것이다 (…) 양면 면포(20×10m)에 아크릴로 흰 색과 파란색이 번갈아 있는 줄무늬(각 10cm) (…) 제11회 구겐하임 국제 전시회의 오프닝 전에 설치되었던 작품을 11개의 다른 시점에서 촬영한 사진, 같은 날 자신의 작품에 위협을 느낀 일부 참여 작가의 요청에 따라 미술관에게 검열을 받았다. ◢

「얀 디베츠와 샬럿 타운센드의 대화」, 『아트 캐나다』 1971년 8~9월호.

리처즈 자든, 〈손 애니메이션〉, 〈다리 애니메이션〉(1971년 8월). NSCAD에서 필름 상영, 9월 12~19일.
　〈손 애니메이션〉, 16mm 흑백.
　내가 내 손을 가능한 가만히 잡고 있는 싱글 프레임 필름의 반복 재생, 초당 2~3프레임의 연속 스틸.
　오랜 실제 기간 동안 활동을 제거하려는 시도가 이루어진다.

전체적으로 걸린 시간이 일반적으로 활동의 성격을 결정한다. 스틸이 녹화된 속도와 동일한 속도로 투사되면, 그 결과 자연스러운 실제 움직임이 재현된다. 필름 이미지의 해석은 연속된 과정으로서 시간과 움직임의 하나다. 일정 시간에 걸친 내 손의 떨림은, 예를 들어 손을 흔드는 것과 같은 연속 동작이 아니다. 떨림은 근육의 지시가 아니라 무작위로 발생하는 근육 경련의 결과다. 필름이 활동을 녹화했을 때보다 더 빠른 속도로 투사되면, 그 결과 시간은 왜곡된다. 애니메이션의 소재에 적용한 애니메이션 기술이 이것의 가장 명확한 예를 보여준다. 따라서 필름을 정상 속도로 투사하면 실제로 속도가 빨라지지만 변화가 거의 없는 소재에 적용하면 시간 압축 효과가 최소화된다. 이 과정은 가만히 잡고 있는 것으로 효과적으로 상쇄된다.

리처드 롱, 『강둑을 따라서』, 아트 앤드 프로젝트, 암스테르담, 1971년 여름. 잎을 담은 26쪽짜리 소책자.

'유타카 마쓰자와', 『아트 앤드 프로젝트 간행물』 42호, 1971년 8월 7일~21일. "모든 인간들이여! 사라지자. 떠나자. 가테이 가테이. 반문명위원회".

《데니스 오펜하임》, 부에노스아이레스 CAYC, 8월 27일~9월 6일. 작업과 부에노스아이레스에서 한 활동에 대한 폴리오 전시 도록.

《토니 샤프라지, 비투사》, 핼리팩스 NSCAD, 1971년 8월 23~27일.

『아트 앤드 랭귀지』 3호, 1971년 9월. 기고: 번, 커트포스와 램즈던, 하워드, 비하리, 볼드윈.
　　언론이 제공하는 담론의 범위(영역)에 대한 현실적, 이론적, 인식론적 조건은 사실상 통합을 이루었다. 대체로 편집자들은 특정한

다니엘 뷔렌, 〈앞뒷면을 볼 수 있는 그림〉, 2×10.3m. 1971년, 뉴욕 솔로몬
R. 구겐하임 미술관, 1971년(전시에서 철거됨).

예술 이론의 기초를 지속하고자 해왔다. 그 결과 가운데 하나로 언론의
내용이 상당히 높은 인식론적인 보편성을 잘 뒷받침할 수 있는 맥락에서
범주적 제한의 우둔함(또는 부적절함)을 보였다.

『데이터』1호(밀라노), 1971년 9월. 질베르토 알그란티와 토마소
트리니 편집. 토마소 트리니의 「이언 윌슨과의 인터뷰」, 제르마노
첼란트의 「1960/1970 작품으로서 책」과 참고문헌, 다니엘 뷔렌의
「존재 부재」(구겐하임 사태에 관해, 이전에 「온갖 곳에」로『오퓌스
앵테르나시오날』1971년 5월호,『스튜디오 인터내셔널』1971년 6월호,
『아트인포』1971년 7월호에 게재), 미셸 클로라와 르네 데니조, 「뷔렌,
하케, 그 외 또 누가?」; 레나토 바릴리의 「메르츠에 대해 논함」과 「마리오
메르츠: 피보나치 수열」(아래 발췌)➡ 이 내용에 포함. 모든 글은 영어와
이탈리아어로 출판.

피보나치 수열이란 무엇인가?

숫자의 증식이다. 숫자는 인간, 벌 혹은 토끼들처럼 스스로

마리오 메르츠,
〈피보나치 수열에 따라
끊기지 않은 선으로
윤곽을 그린 나무의
발달 안에서 성장 관계〉,
네온, 철사, 1970년.
뉴욕 손나벤드 갤러리
제공.

번식한다. 숫자들이 번식하지 않는다면 존재하지 않을 것이다. 수열은
삶이다. 숫자 1, 2, 3, 4, 5, 6, 7, 8, 9는 죽은 요소들을 열거한 것이다. 그
대신 수열은 확장하는 수학, 다시 말해 살아 있는 수학이다.

 당신은 그러한 수학적인 수열을 어떻게 예술적인 시각 행위에
적용하는가?

 숫자를 특정 건축의 '필수적' 요소에 붙여 적용한다. 구겐하임
미술관에서는 숫자를 나선형의 긴장감이 있는 발코니에 붙였다. 이
숫자들이 시각적으로 긴장감을 증가시키고, 혹은 그렇게 느끼게 만든다.
숫자가 시각예술이라면, 구겐하임 발코니, 미스 판 데어 로에의 집, 뮌헨
청사의 다섯 개 창문, 또는 뉘른베르크 성의 난무하는 나선형 아치 외
내가 작업했던 다른 장소들 또한 예술이다. 그것은 예술을 통해서이며,
예술은 언제나 무엇인가를 말하거나 무엇인가를 만들어내기 위해
사용되었던 방법이었다.

 최근 뮌헨에서 한 프로젝트에서는 어떤 방법을 사용했는가?
 내가 피보나치 수열에 관심이 있는 이유는 그것이 인간의

추상적인 발명품이지만, 사물을 세는 데 사용할 때는 구체적인 것이 된다는 점이다. 나는 직접적인 물리적 의미가 아닌, 물리적이지 않으나 셀 수 있는 어떠한 환경에 있는 모든 것에 관심이 있다. (…)

구겐하임에서처럼 크레펠트와 뉘른베르크에서 다른 건축적인 구조들에 피보나치 수열을 사용했다.

그렇다. 이미 이글루와 그 밖의 다른 상황에서 적용했던 수열을 크레펠트에서 처음으로 수열로 확장되는 건축, 즉 닫힌 공간에서도 사용하고자 했다. 여기서 나는 미술관의 중앙에서 시작해 바깥을 향해 나가는 나선을 사용했다. 그 맹렬한 확장은 피보나치 수열의 매우 빠른 '성장'과 직접적으로 연관된다. (…)

피보나치 수열을 활용하고 되돌아보며 당신이 발견한 것을 요약해 본다면, 어떤 말을 하고 싶은가?

우리가 마음대로 사용할 수 있는 거대한 정신적인, 또 따라서 물리적인, 공간이 있다고 말하고 싶다. 이것이 증식하는 숫자를 우리가 사용하는 분야에 적용하는 '정치적인' 가치다.

이 연구가 예술과 삶의 관계에 대한 질문과 어떠한 관계가 있는가?

예술이 거리로 나가는 등의 문제를 말하는 것인가? 이 예술과 삶에 대한 문제는 다른 방식들로도 표현할 수 있다. 우리가 이 수열을 예술에 적용할 수 있다면, 그것은 (예술의 입장에서) 사회학에서 우리가 동식물의 번식 연구에서 발생하는 생각의 용어를 포함할 수 있다는 것을 의미한다. 로마 숫자에서 아라비아 숫자로 변하는 것은 시스템을 뒤엎은, 설명하기 어려운 특징이다.

작가 미상, 〈증발 작품〉, 〈지층 역전 연구〉, 〈석회암 씻기〉, 밴쿠버 브리티시컬럼비아 대학교 미술관, 9월 13일~10월 2일.

1971년 9월 18일: 뉴욕에서 익명의 '오더스앤드컴퍼니'가 우루과이 대통령 호르헤 파체코 아레코 앞으로 스페인어로 쓴 카드를 보냈다.

친애하는 파체코 아레코 박사님께.

우리는 귀하께 지시를 내리기로 결정했습니다. 귀하는 근무 시간에 우편으로 지시를 받을 것입니다. 우리의 지시를 따르는 데 크게 힘이나 시간이 들지 않을 것입니다. 우리는 앞으로 귀하의 특정 시간대를 처분할 것인데, 그것은 우리가 귀하와 같은 권력을 축적한 개인은 지시를 받아야만 자신을 인간화할 수 있다고 생각하기 때문입니다.

거부할 경우, 귀하께서 각각의 지시를 받을 때 언론에 발표하셔야 합니다. 귀하께서 공개적으로 언론에 반대 의견을 발표하지 않는 이상, 우루과이 국민 중 일부에게 유포되는 우리의 지시 사본을 받은 이들은 우리와 함께 귀하께서 이러한 지시를 이행하고 있다고 간주할 것입니다.

[이 첫 카드에 동봉된 편지는 오더스앤드컴퍼니가] 우루과이에서 경제적 이익이 없는 민간단체라는 것을 설명합니다. 그 고유의 관심은 지시를 하는 자와 지시를 받는 자 사이의 관계를 약간 뒤집어 악순환을 끊는 것입니다. [지시의 예:] 10월 5일: 우리의 다음 지시는 10월 15일입니다. 이 날 귀하께서는 거리로 나가기 전에 입고 계신 바지의 단추에 특별한 주의를 기울일 것입니다. 10월 30일: 11월 5일에 귀하께서는 보통처럼 걸을 것이지만 이날 오더스앤드컴퍼니가 귀하의 매 세 번째 걸음을 소유한다는 것을 의식할 것입니다. 그 사실에 집착할 필요는 없습니다.

〈스칼라〉↗. 도로시아 록번, 뉴욕, 1971년 9월(1972년 1월 바이커트 갤러리 전시).

록번의 작업은 표면은 '소여(given)', 얼룩은 '변수(variables)'로 하는 집합 이론의 공리를 기반으로 한다.

배열은 처음에는 논리적인 명제를 따른다. 작가의 일기 중.

스칼라와 삭사이와만

1) 관찰한 성질을 발생시키는 그러한 과정과 경향을 종합한다.

2) 두 시스템 모두에서 가장 자유로운 행동이 가능한 환경을

도로시아 록번, 〈스칼라〉, 종이, 합판, 원유, (대략) 2.4×3.6m, 1971년. 바이커트 갤러리, 뉴욕 제공.

연구한다.

3) 불완전하거나 부분적일지라도 작동하는 원인들을 어느 정도 파악한다. 그들의 행동을 일으키는 원인.

4) 질서의 표출은 측정할 수는 없을지라도 실제적인 추정을 가능하게 한다.

『밀리우 프로텍시온』(덴마크). 1971년 9월. 신문 형식. 배리 브라이언트의 거리 작업에 대한 부분 포함.

로버트 배리, 1971년 가을. 〈이 작업은 1969년부터 계속 개선되고 있다〉.

그것은 온전하며, 결정적이며, 충분하고, 개별적이고, 알려졌고, 완전하고, 드러나고, 이해하기 쉽고, 분명하고, 영향을 미치고, 효과적이고, 지시적이고, 의존적이며, 구별되고, 계획적이고, 통제되고, 통합되고, 설명되어 있으며, 격리되고, 제한되며, 확인되고,

체계적이며, 확립되고, 예측 가능하고, 설명 가능하며, 이해 가능하고,
눈에 띄고, 분명하고, 이해할 수 있고, 허용 가능하고, 자연스럽고,
조화롭고, 특별하고, 다채롭고, 해석 가능하고, 발견되고, 지속적이고,
다양하며, 차분하고, 질서 있고, 유연하며, 나눌 수 있고, 확장
가능하고, 영향력 있고, 공개적이고, 조리 정연하고, 반복할 수 있고,
이해 가능하며, 실용적이지 않고, 찾을 수 있고, 실제적이며, 상호
연관되어 있고, 활동적이며, 설명할 수 있고, 위치해 있고, 인식
가능하며, 분석 가능하고, 제한적이며, 피할 수 있고, 지속되고,
변경 가능하고, 정의되고, 입증 가능하며, 지속적이고, 내구성 있고,
실현되고, 조직적이고, 독특하고, 복잡하고, 구체적이고, 확립되고,
이성적이고, 규제되며, 드러나고, 조절되고, 일관적이고,
고독하고, 주어지고, 입증 가능하고, 관련되고, 유지되고, 특정적이며,
일관성 있고, 배열되고, 제한되어 있고, 발표된다.

로버트 테일러, 「크리스 쿡의 앞날: 예술로서의 과정으로서의 삶」,
1971년 9월 26일, 『보스턴 글로브』 일요일판. 신문의 앞면은 쿡이 〈실제
예술 데이터〉 작품에 사용했다(작성 후 작가에게 보내는 양식).

《이것은 여기에 없다: 오노 요코》, 뉴욕 시러큐스 에버슨 미술관,
1971년 9~10월. 제임스 하리타스와 조지 마키우나스 기획.

로버트 스미스슨, 「시네마 아토피아」, 『아트포럼』 1971년 9월.

게오르크 야페, 「요제프 보이스 입문서」, 『스튜디오 인터내셔널』
1971년 9월.

데이브 히키, 「지구 경관, 랜드마크, 오즈」, 『아트 인 아메리카』 1971년
9~10월.

더글러스 휴블러와 도널드 버지의 대화, 매사추세츠 브래드퍼드, 1971년 10월(녹음 중 발췌).

H(휴블러): 1968년 봄 내가 우리집 잔디밭을 파고 거기서 작업을 하기 시작했을 때, 우리가 길에서 나누었던 대화를 기억하는가?

B(버지): 아주 잘 기억한다. 그 때 내가 물어봤던 것 중 하나는 경계에 대한 것이었다. 예술의 영역에서 무엇을 고려했는지, 무엇이 배제되었는지, 어떻게 그것을 결정했는지. 보도와 보도에 접해 있던 잔디밭을 내려다보며 예술이 어디서 시작되고 어디서 끝나는지 물어봤던 기억이 난다.

H 당시에 나는 작은 모형들, 작은 흙 모형들을 만들기 시작했다. 미니멀 조각을 만들기 위해 내가 사용해왔던 그런 종류의 형태를 만들고 있던 한 경우가 특히 기억나는데, 찰스강에 단순히 직각, 직선, 평행이 되는 단순한 수로로 방향을 바꾸고 다시 되돌아오는 식으로 침입해 들어갔다. 그러한 것을 하면서 내 생각이 완전히 바뀌었고, 내가 콘크리트는 없었지만, 그저 강에 굴곡을 찾아서 작은 수로를 가로질러 만들면 된다는 것을 깨달았다. 그리고는 이 모든 것이 아주 미묘할 수 있다는 것을 깨달았다.

B 그것 참 이상하다. 나는 비슷하지만 다른 위치에 다다랐는데, 내가 하고 있던 거울 플렉시글라스 작업을 계속 바라보면서 작품의 내용이 일반적인 미술 작품에서 배제되어왔던 모든 주변 환경인 것을 알았다.

H 그때 나는 자연을 다루며 구속시키지 않은 채 자연에 형태를 부여할 수 있는 새로운 방법을 생각해내려고 했다. 지구가 평평하다는 것처럼 (…) 틀 없이, 내용 없이. 지구가 평평한 것은 인간을 위해 그 주위에 틀을 두었고, 지구가 둥근 것은 연속성을 창조했다. 그리고 공간. 공간 그 자체. 그리고 또한 고립에 대한 인식. 연속성은 이 그러한 것보다 더 공간을 의미한다. (…) 내가 강 작품을 위해 만들던 작은 모형들은 틀이라는 관념을 깼다. 그 틀의

문제, 그 맥락이 자연 속으로 가는 형태를 만드는 데서 나의 관심을 선점했다.

B 중요한 것 중 하나는, 우리가 예술 창작자로 성장하고 예술을 의식하는 동안 예술을 다른 것들과 분리시킨 역사적인 상태에 도달했다는 인식을 우리 둘 다 하고 있었다는 것이다. 예술가는 이른바 사회에 대한 다른 견해를 가진 특별하거나 다른 사람들이었다. 이제 다른 사람들처럼 예술가도 지상에 있는 물질을 배열하고 지상의 물질들을 재처리한다는 것이 분명해진다. 우리는 예술을 사회, 문화, 역사적 과정에서 완전히 분리할 수 없고, 끊임없는 피드백이 있다는 것을 깨달았다.

H 나는 예술이 문화의 표현이었던 적이 있었는지, 그것이 진행되고 있지 않다고 믿을 이유가 없고 따라서 예술의 형태를 부속물로, 문화적인 가치 그 자체만의 어떤 것으로 수용할 수 있는 그러한 시기가 있었는지 궁금하다. 오늘날 제작되는 많은 것들의 실재하는 일시성은 생물학적 생존에 대한 커다란 비관주의의 연장일 수 있다.

B 우리가 하는 작업은 석기 시대 상형문자에서 오늘날 높은 정보율과 가벼운 매체로, 매체의 정보 대 무게 비율의 진화라는 맥락으로도 볼 수 있다. 우리는 중요성을 전달하는 데 더는 엄청난 양의 구리가 필요하지 않다는 인식과 일치해왔다. 그러나 재산이라는, 그리고 재산을 자식들에게 물려준다는 의미는 항상 어떤 것을 사치품으로 생각할 때 여전히 관련된다—그 모든 것이 여전히 예술 시장에서 작동한다. 예술이 문화에서 분리되어 사치품이 되면, 그것은 매우 왜곡된 방식으로 작동한다. 크기와 무게가 중요한 요소가 된다.

H 우리가 사치품을 만드는 대신 잔여물이나 정보를 결과물로 하는 작업을 하게 된 이후, 이제까지 가치가 있었던 것들과 비교해보는 것도 흥미롭다. 우리는 세상에 있는 물건들에 지치거나 오염되기

보다, 마침내 세상의 정보에 지치게 될 수도 있다.

B 하지만 우리는 정보 과잉에 관여하지 않는다. 여기에 매우 다른
 두 가지 윤리가 있다. 내가 하는 작업은 매우 정제된, 매우
 가공된 정보이고, 매우 추상화된 아이디어다. 나는 그러한
 아이디어를 재생시키지 않는다. 나는 그것들을 관객에게
 소개한다. 고도의 선택이 있다. 우리는 스스로 예술가로서, 우리가
 처한 상황에서 필요하다고 생각하는 것을 선택하며 자랑스럽게
 여긴다. 반면에, 중복과 축적, 콜라주의 감성으로 작업하는
 예술가들은 낭비하는 것이다. 예술을 판단하는 중요한 한 가지
 기준은 가장 큰 공명을 주는 요소 한 가지를 택할 수 있는 예술가의
 능력이다.

H 그것은 누군가 주의를 기울이고 있다고 가정하는 것이다.

B 아무도 주의를 기울이지 않는다면 그것은 예술이 아니다. 나는
 고립되어서는 작품을 만들 수 없다고 생각한다. 부분적으로
 예술의 정의는 그것이 관객과 예술가 사이에 생긴 관계라는
 것이다. (…) 중복적이고 관객이 있는 텔레비전 프로그램은 문화적
 마비를 초래한다.

H 문화를 하나로 묶는 것 중 하나는 정보의 중복이다. 같은 기도문을
 외우고 같은 이야기를 한다. 같은 모임에 나가고 같은 사람들을
 만나 같은 말을 한다. (…) 그러한 식의 중복이 바로 문화의 기반을
 형성한다.

B 두 가지 완전히 다른 접근법이 있는데, 하나의 관점은 관객을
 채우는 데 책임이 있고 다른 하나는 예술가를 채우는 일을 하기
 때문이다. 하나는 예술을 제안의 도구로, 다른 하나는 전시의
 도구로 사용한다.

H 당신이 "바깥에 있는 것을 가져다 안쪽으로 가져오고, 안을
 가져다 바깥에 놓으시오"라고 말하는 작업에서—그런 종류의
 것은 더 애매하고, 좀 더 내용이 그 이상의 것인 나의 비밀들과 더

비슷하다. (…)

B 안쪽과 바깥쪽 시리즈의 모든 것은 바로 정체성의 경계 조건, 자아 경계 조건, 문화적 경계 조건에 대한 것이고, 여러 차원에서 작동한다. 즉, 우리는 탐험가를 세상에 내보낸다. 탐험가가 돌아와 보고하는 것으로 우리가 누구인지 알 수 있다. 우리는 우리의 자아를 세상으로 확대한다. 우리는 세상에 관련된 작업을 하고 그것은 우리가 누구인지를 반영한다. 여러 차원에서 그것은 정말 구성, 즉 질문을 관객의 마음에 두는 것과 관계가 있다. 그것은 관객이 자신의 경계들이 어디에 있는지 확인하게 만든다.

H 하지만 그러한 식의 상호작용을 감안할 때 경계는 늘 변화한다.

B 그렇다. 그것은 역동적 경계이고, 경계 조건이 역동적이라는 사실을 고려해 안쪽과 바깥쪽 작업[7]이 모호한 이유다. (…)

H 뷔렌은 이번 『스튜디오 인터내셔널』 여름호 기사에서 뒤샹이 어떻게 여전히 예술적 맥락에 남아 있는지에 대해 이야기한다. 그리고 여기 예술적 맥락에서 쓰고 있는 뷔렌이 있으며 여전히 스스로 예술계를 향해 말하고, 그가 피할 수 없는 것이다. (…) 맥락의 문제는 늘 거기에 있다. 정보의 문제는 현상, 즉 사용하기 위해 선택한 그 현상을 조정하거나 조작하거나 지시하는 자세일 뿐이다. 자유재량의 입장을 취하는 자세가 주제보다 더 중요하다. 많은 현대미술이 단지 정보를 장식적이고, 그림을 만들기 위한 도구로 사용한다는, 뷔렌이 한 말을 바꾸어 표현하자면, 사과들을 정리하는 또 다른 방법일 뿐이라는 오해가 있다. (…)

B 우리는 모두 역동적 아방가르드주의에 대해, 예술가가 필요성에 앞서 문화적인 형식을 밀어붙일 능력이 있다는 것에 속았다. 어느 날 아침 갑자기 문화가 깨어나 우리가 처한 문제들 때문에 그것이 필요하다고 말할 것인지 말이다. 아방가르드적 자세에서 믿기 어려운 것은, 우리의 문화 형식이 우리가 해결하고자

하는 어떤 문제도 해결할 수 없는 부적합한 것이라는 생각이다. 아방가르드가 의미하는 바는 끊임없이 문화 형식을 허비하는 것이다. 던져버리는 것이다. 형식뿐 아니라 맥락 또한 진부해진다. 지금 테니스화를 내던지는 속도로 맥락을 버리는 사람들이 있다.

신디 넴저, 「주관-객관: 신체 예술」, 『아트』1971년 9~10월.

『애벌란시』3호, 1971년 10월. 내용: 데이비드 트렘릿, 울리히 뤼크리엠, 배리 르 바와의 인터뷰; 빌 베클리, 조엘 피셔, 고든 마타 클락의 글, 포토에세이, 작품.

《프로스펙트 71》, 뒤셀도르프 쿤스트할레, 10월 8~17일. 콘라드 피셔와 한스 슈트렐로브 기획. 프로젝션에 전념했다. 슬라이드, 필름, 비디오.

《개념미술》, 밀라노 다니엘 템플론, 1971년 10월. 아트 앤드 랭귀지, 버긴, 번, 코수스, 램즈던, 브네.

앨리스 에이콕, 핼리팩스 NSCAD의 메자닌 갤러리를 위한 프로젝트, 1971년 가을 →.
　　다음의 프로젝트는 작은 맑은 날에 생기는 적운이 형성 후 5분에서 15분 사이에 사라진다는 사실을 바탕으로 한다. 이것은 흑백의 밀착인화 4장으로 구성된다. 밀착인화당 36개에서 38개의 노출이 있다. 각 밀착인화는 정지된 카메라 위치에서 10분~15분 간격으로 필름이 끝날 때까지 촬영한 구름을 보여준다. 각 밀착인화는 이행/변화를 알아보기 위해 프레임에서 프레임으로 읽을 수 있다. 구름의 움직임, 소멸, 형성.

《존 발데사리: 앵그르와 그 외 우화들》, 뒤셀도르프 콘라드 피셔, 1971년 10월 8~22일. 우화 하나는 다음과 같다 →.

미술을 하는 최선의 방법

미술대학의 한 젊은 예술가가 세잔의 그림을 우상하곤 했다. 그는 세잔에 관한 찾을 수 있는 모든 책을 보고 연구했으며, 그가 책에서 찾을 수 있는 세잔 작품의 모든 복제화를 복사했다.

그는 미술관에 가서 처음으로 세잔의 진짜 그림을 보게 되었다. 그는 그것이 마음에 들지 않았다. 그것은 전혀 그가 책에서 연구한 세잔의 작품들 같지 않았다. 그 때부터 그는 모든 그림을 책에 복제된 그림의 크기대로 제작했고 흑백으로 그렸다. 또한 책에서처럼 그림에 캡션과 설명을 넣었다. 때로는 단어만 사용했다.

그러던 어느 날 그는 미술관과 화랑에 가는 사람들은 거의 없지만 많은 사람들이 그처럼 책과 잡지를 보았고, 그처럼 그것을 우편으로 받는다는 사실을 알게 되었다.

교훈: 그림을 우체통에 넣기는 어렵다.

《멜 보크너: 세 가지 아이디어 + 일곱 가지 방법》, 뉴욕 현대미술관, 1971년 9월 28일~11월 1일.

앨리스 에이콕, 〈구름 작품〉 중 부분, 1971년.

존 발데사리, 〈미술을 하는 최선의 방법〉.

이언 번·멜 램즈던, 「인식론적 타당성의 문제」, 『스튜디오 인터내셔널』 1971년 10월.

《로저 커트포스: 장소, 상황, 방향, 관계, 환경의 전위》, 핼리팩스 NSCAD, 1971년 10월 22일~30일.

《한네 다르보벤》, 뮌스터 베스트팔렌 미술협회, 10월 16일~11월 14일. 클로우스 호네프와 요하네스 클라더스 글. 작가가 타자기로 쓴 38장의 작품과 색인, 작가 소개, 참고문헌. 다음은 전시 도록 작품의 한 페이지.

I

하나 둘
하나 둘 셋 넷 다섯 여섯 일곱 여덟 아홉 열 열하나 열둘 열셋
열넷 열다섯 열여섯 열일곱 열여덟 열아홉 스물 스물하나 스물둘
스물셋 스물넷 스물다섯 스물여섯 스물일곱 스물여덟 스물아홉

서른 서른하나 서른둘 서른셋 서른넷 서른다섯 서른일곱 서른여덟
서른아홉 마흔 마흔하나 마흔둘 마흔셋

하나 둘 셋

하나 둘 셋 넷 다섯 여섯 일곱 여덟 아홉 열 열하나 열둘 열셋
열넷 열다섯 열여섯 열일곱 열여덟 열아홉 스물 스물하나 스물둘
스물셋 스물넷 스물다섯 스물여섯 스물일곱 스물여덟 스물아홉
서른 서른하나 서른둘 서른셋 서른넷 서른다섯 서른일곱 서른여덟
서른아홉 마흔 마흔하나 마흔둘 마흔셋 마흔넷

하나 둘 셋 넷

하나 둘 셋 넷 다섯 여섯 일곱 여덟 아홉 열 열하나 열둘 열셋
열넷 열다섯 열여섯 열일곱 열여덟 열아홉 스물 스물하나 스물둘
스물셋 스물넷 스물다섯 스물여섯 스물일곱 스물여덟 스물아홉
서른 서른하나 서른둘 서른셋 서른넷 서른다섯 서른일곱 서른여덟
서른아홉 마흔 마흔하나 마흔둘 마흔셋 마흔넷 마흔다섯

하나 둘 셋 넷 다섯

하나 둘 셋 넷 다섯 여섯 일곱 여덟 아홉 열 열하나 열둘 열셋
열넷 열다섯 열여섯 열일곱 열여덟 열아홉 스물 스물하나 스물둘
스물셋 스물넷 스물다섯 스물여섯 스물일곱 스물여덟 스물아홉
서른 서른하나 서른둘 서른셋 서른넷 서른다섯 서른일곱 서른여덟
서른아홉 마흔 마흔하나 마흔둘 마흔셋 마흔넷 마흔다섯 마흔여섯

하나 둘 셋 넷 다섯 여섯

하나 둘 셋 넷 다섯 여섯 일곱 여덟 아홉 열 열하나 열둘 열셋
열넷 열다섯 열여섯 열일곱 열여덟 열아홉 스물 스물하나 스물둘
스물셋 스물넷 스물다섯 스물여섯 스물일곱 스물여덟 스물아홉
서른 서른하나 서른둘 서른셋 서른넷 서른다섯 서른일곱 서른여덟
서른아홉 마흔 마흔하나 마흔둘 마흔셋 마흔넷 마흔다섯 마흔여섯
마흔일곱

《프레스턴 매클래너핸: 침묵》, 뉴욕 애플, 10월 2~10일. "작가, 신학자, 인류학자, 노사관계 전문가, 작가, 출판인이 15분간 침묵하고 그 경험에 대해 토론할 것이다". 대화는 녹음된 후 공개되었다.

로버트 모리스, 루시 리파드와의 대화. 1971년 10월, 뉴욕.

M(모리스): 나는 스스로 개념미술 작가라고 생각한 적이 없다. 나는 언제나 그렇게 불리우는 데 반대했다. 내가 물리적으로 표현하지 않았던 어떤 것들을 했다고 해도, 내게는 늘 나의 작업이 단지 정신적인 것만이 아닌 다른 존재감이 있는 어떤 과정을 시작하는 것 같았다.

457 1971

L(리파드): 내가 일해왔던 작가 중 당신과 이언 백스터가 스타일이
 없는 두 작가라고 생각했다. 특정한 모양보다 작품 뒤의 과정이나
 아이디어가 주로 더 중요하다. 스타일에 대한 고민이 별로 없다고
 느끼는가?

M 음, 나도 분명 그에 대해 생각해봤다. 어떠한 태도, 어떠한 주제는
 지속적일 수 있겠지만, 시각적 표현은 그렇지 않다. 정말로 그다지
 신경 쓰지 않는다. 때로는 걱정이 되기도 하고 하나의 스타일이
 나오는 무엇인가를 발전시키거나, 모든 가능한 방법을 다 써보고
 싶기도 했다. 하지만 나는 그런 인내심이 없다. 자주 지난 작업으로
 되돌아가 관련된 어떤 것을 고르지만, 그 사이 거리가 너무 멀어져
 연결되는 것처럼 보이지 않는 경우가 많다. 관통하는 주제들은
 보인다. 그것이 내가 가진 유일한 연결성이다.

L 그 주제들은 무엇인가? 측정과 과정?

M 그렇다, 그런 것들. 나는 사물이 어떻게 제작되는지에 관심이 있다.

L 일시적인 측면은 주제인가 아니면 변형인가?

M 많은 작업이 일시적이었다는 것이 사실인데, 반면 많은 것들이
 단지 그 상황 때문에 일시적인 것이었다. 상황이 달랐다면 남아
 있을 수도 있었다. 예를 들어, 합판 작업들은 일시적이었지만,
 언제든 재구성할 수 있다.

L 그보다 나는 증기 작품, 먼지 작품, 변화하는 작품, 돈 작품, 이후에
 아무것도 남지 않는 것들을 생각하고 있었다.

M 하지만 그것들도 마찬가지로 기록된다.

L 기록에 관해 모두의 관계가 다르다. 작업의 기록과 작업 자체에
 대해서는 어떻게 생각하나? 하이저의 생각은 네바다까지 갈
 여유가 있는 몇몇을 제외하고는 아무도 그의 작품들을 볼 수 없을
 것이라는 사실을 받아들이는 것 같다.

M 나는 다르게 생각한다. 나는 그 정도까지 숨는 작업은 하고 싶지
 않다. 그것은 내가 원치 않는 의미를 부여한다. 그런 예술에

다다르려면 종교적인 순례를 해야 한다. 그것은 미술관에
집어넣는 것과 같으며 단지 바깥에 있을 뿐이라고 생각한다. 내가
네덜란드의 펠션에서 한 작업처럼—나는 그 장소가 사람들이 갈
수 있는 곳이라 마음에 들었고, 내가 물리적인 그러한 작업을 하는
이상 나는 작품이 그렇게 경험되기를 바란다. 작품이 거기 있고
감상할 수 있다는 것은 나에게 중요하다. 다른 것들, 돈 작품이나
아주 초기 작품들은 사진으로 남았다. 하지만 작품 자체를
제거하고 의도적으로 작품을 사진으로 대체하는 것은 작업 방식이
아니다.

L 당신의 그 흙 작품들의 연대기를 잘 모르겠다.

M 원형 언덕은 1966년에 모형으로 만들었다. 야외 제안서들로
이르게 된 작업은 합판 안에 컴퍼스를 넣은 〈남북 트랙〉이다.
방위는 방에 배치되지 않은 경우 방향에 따라 지정된다. 야외에
처음으로 제안한 것은 〈트랙〉이었고, 매우 긴 철근을 그것을
지지하는 제방에 박아 넣는 것이다. 그것을 1965년 플로리다에
땅을 갖고 있던 사람에게 제안했다. 실행되지 않았다.

L 모형은 어떻게 생각하는가? 나는 언제나 조소 모형을 싫어했다.

M 음, 매우 불만족스럽다. 만들고 마음에 들었던 적이 없다. 모형을
찍은 사진이 모형보다 나은 것 같다. 작업하는 데서 나오는 문제다.
나는 그냥 드로잉만 하고 싶지는 않다. (…) 네덜란드 [손스베익]
작품이 내가 원하는 규모로 만든 유일한 것이다. 너비가
70미터였고, 1966년의 〈링〉과 연관된다. 둘 다 작업을 한번에
받아들이는 데서 지각 불가능성을 담고 있었지만, 네덜란드
작업은 또한 시간을 다루는 다른 요소들도 포함한다.

L 왜 사진은 실제가 아닌 것을 더 실제처럼 보이게 하나?

M 사진은 특별한 종류의 신호로 작용한다. 그 실제성과 인위성
사이에 이상한 관계가 있는데, 사진이 설정하는 기표와 기의의
관계는 전혀 명확하지 않다. 사진이 하는 일 중 하나는 너무 많은

정보와 충분하지 않은 정보를 동시에 제공하는 것이다.

L 그러한 정보의 부족이 작품에서 사용된 바는 없다. (…) 나는
 추상화나 판화에는 관심을 가질 수 있을 것 같은데, 추상 사진은
 흥미롭지 않은 이유를 알 수가 없다.

M 나는 그것이 부분적으로 우리가 사진을 보는 관습이라고
 생각한다. 그것은 소비적인 기호이지만, 그 이상의 것이다. 벽에
 걸린 사진을 보는 것에는 본질적으로 불쾌한 부분이 있다. (…)
 처음에는 나의 조형물에 대한 모든 사진을 내가 찍었다. 다른
 사람들의 사진이 싫었다. 하지만 동영상 촬영의 경우에는 내가
 카메라를 작동하고 싶지 않다. 가급적 한 명 이상의 카메라맨을
 둔다. 나는 어느 정도의 설명을 해주고 가능하면 여러 대의
 카메라를 사용해 그 상황에서 내가 원하는 모습을 다른 사람들을
 통해 찍는다. 그렇게 하면 나는 화면을 즉각적인 것으로, 어떤 것의
 사진으로 다룰 수 있다. (…) 나는 그 장면의 인위성을 보고 다루고
 싶다.

L 일단 거리를 둔 후에. 당신은 그것을 매일 여러 날 동안 보고 잘
 알고 있다고 생각한다. 그리고 사진을 보면 완전히 다른 것이다. 그
 순간 기억이 망가지고 사진이 기억을 대신한다. 사진을 보기 5분
 전에 당신은 한 상황을 이러이러한 방식으로 기억한다. 사진을 본
 바로 그 순간, 그것이 기억이 되고, 그 외의 모든 것은 사라진다.
 사람들은 실제를 대신한 사진의 기억으로 산다.
 작가가 아니라고 생각해본 적 있나? 작가가 작가이지 않을 수
 있나?

M 나는 일을 마치는 것, 지금 문제가 되는 상황을 해결하는 데
 열중하느라 그런 문제에 신경 쓸 틈이 없다.

**1971년 가을. 샌디에이고 플럭서스 웨스트 전 대표, 켄 프리드먼의
〈복사한 소책자 7권〉 또는 에세이. 그중 「콘셉트 아트에 대한 노트」.**

콘셉트 아트는 미술 운동이나 흐름이라기보다 위치, 세계관, 활동의 초점이다.

이러한 세계관을 이해하는 한 가지 방법은 이러한 활동에 초점을 맞추는 것이며, 첫 주요 콘셉트 아티스트인 플럭서스 그룹의 작업을 이해하는 것이다. (…)

'콘셉트 아트'라는 이름을 붙인 헨리 플린트는 이것을 "예를 들어 음악의 재료가 소리이듯, 무엇보다 개념을 재료로 하는 미술"이라고 정의했다. 50년대 후반, 60년대 초반 플린트는 콘셉트 아트, 문화, 정치, 수학, 언어 철학에서 보인 그의 탐색적인 작업을 통해 스스로 콘셉트 아트라고 부른 것에 대한 철학적인 기반을 다졌다. 이 용어에 대해 처음 알려진 출판물은 1961년 그가 콘셉트 아트에 대해 쓴 에세이에 저작권이 있다[라몬테 영과 잭슨 매클로, 『선집』, 1963년].

실천되어가는 바에 따라 콘셉트 아트에 대해 간단히 정의를 내려보자면, 그 자체로 작업으로 완성되거나, 기록 또는 외부 수단을 통한 실현으로 이어지는 일련의 생각이나 개념. (…)

오늘날 정말 많은 수의 작가가 개념 미술 분야에 있지만, 역사적인 설립 집단은 상대적으로 작가 수가 적다. 가장 두드러지는 이들로는, 헨리 플린트, 조지 마키우나스, 오노 요코, 조지 브레히트, 로버트 모리스, 밥 와츠, 시모네 포르티, 월터 드 마리아, 벤 보티에, 딕 히긴스, 앨리슨 노울스, 백남준, 에이오, 라 몬테 영, 레이 존슨, 에밋 윌리엄스, 토마스 슈미트, 스탠리 브라운이다. 나와 같은 또 다른 이들은 작업을 하다가 그룹에 독립적인 활동을 따라 약간 나중에 들어왔는데, 밀란 크니작, 에릭 안데르센, 페르 키르케뷔, 요제프 보이스, 제프 헨드릭스, 비키 포브스, 시게코 구보타, 치에코 시오미, 작 레이놀즈, ZAJ 그룹의 구성원들이 그러하다. 또한, 활동과 다양성 또는 조용함으로 정의를 넘어서는 몇몇 조용하고 설명하기 어려운 개인 중에 필 코너, 이치야나기 도시, 리처드 맥스필드, 벵트 아프 클린트베리, 볼프 포스텔, 잭슨 매클로가 있다.

461　1971

조지프 코수스, 〈여덟 번째 조사(AAIAI), 제안 셋〉, 주세페 판자 박사가 지원한 조사. 1971년.

『아르티튀드』1호, 1971년 10월. 프랑수아 플뤼샤르가 편집한 월간 신문. 아콘치, 오펜하임, 지나 페인, 벤, 사르키스, 주르니악의 성명과 함께 편집인의 기사 「신체 미술」 포함.
2호(11월)에서는 브네, 아콘치, 길버트와 조지에 대해 논한다.

『APG 리서치 유한회사: 개인과 단체』. 투자 설명회와 예술가 취업 알선 그룹의 판매 제안. 런던. 23쪽, 1971년 가을.

『아트 앤드 랭귀지』4호, 1971년 11월. 기고: 스튜어트 나이트, 그레이엄 하워드, 테리 앳킨슨, 마이클 볼드윈.

카트린 밀레, 「아트 앤드 랭귀지에 대한 노트」, 『플래시 아트』1971년 10~11월. 또한 칼 안드레에 대한 양면 기사.

11월, 파리: 다니엘 뷔렌이 옥션에서 이른바 뷔렌 포스터를 판매한 것에 대해 성공적으로 이의를 제기한다.

바버라 리스, 「살아 있는 조각품, 길버트와 조지를 선보입니다」, 『아트뉴스』 1971년 11월.

《존 굿이어: 지구 곡선》(개인전, 세계 10곳전). 1971년 11월 MIT와 퀘벡 미술관에서 시작해, 전 세계 10곳에서 열렸다. 지구 만곡의 다양한 측면을 다양한 방법으로 다룬다. 그중 〈우편엽서 작품: 1달러-기울기〉: 전시에 참여하는 다른 도시와 관련해 전시 중인 도시에서 서 있는 각도를 보여주는 엽서(보스턴과 퀘벡에서 실행).

더글러스 휴블러, 〈가변 작품 70〉(진행 중) 1971년 11월.
　　남은 생애 동안 작가는 능력이 되는 한, 가장 진정성 있고 포괄적으로 인류를 묘사하기 위해 살아 있는 모든 사람들의 존재를 그러한 방식으로 모아 정리할 수 있는 사진으로 기록할 것이다.
　　이 작품은 "10만 명", "100만 명", "1,000만 명", "작가가 개인적으로 아는 사람들", "닮은 사람들", "겹치는 사람들" 등 다양한 주제를 가지고 새롭게 만들어 정기적으로 발표할 예정이다.

「윌러비 샤프의 데니스 오펜하임 인터뷰」(나이젤 그린우드의 후원으로 런던에서 전시한 작품의 기록, 10월 1일~11월 6일). 또한, 「배리 르 바의 작품에 대한 메모. 확장된 꼭짓점 만남: 날아감, 차단됨, 바깥을 향해 날아감」, 『스튜디오 인터내셔널』 1971년 11월.

〈지나 페인〉, 프레냑 씨와 부인, 파리 테르모필가 32, 1971년 11월 24일 18시 30분: "당신의 월급의 최소 2%를 내가 공연할 장소 입구에 있는 금고에 넣어야 한다". "생물학적 공격성"(과식, 극도한 불편함, 고통을 동반한 신체 작업)이 드러난 이 밤에 대한 프랑수아 플뤼샤르의 설명은 1971년 12월 『아르티튀드』 3호 참조.

THE PILGRIM'S WAY
THE MAIN PREHISTORIC THOROUGHFARE
IN SOUTH-EAST ENGLAND.

TEN DAYS IN APRIL
A 165 MILE WALK FROM WINCHESTER
CATHEDRAL TO CANTERBURY CATHEDRAL.

We should be lowe and loveliche,
and leel, eche man to other,
and pacient as pilgrimes for
pilgrimes arn we alle.

해미시 풀턴, 〈순례자의 길〉, 1971년 4월. "영국 동남부의 허허로운 길. 4월의
열흘간, 윈체스터 성당에서 캔터베리 성당까지의 165마일."

로버트 스미스슨·그레고어 뮐러, 「(…) 대격변의 지구는 잔혹한
주인이다」, 『아트』 1971년 11월.

《베르나르 브네의 5년: 전시 도록 레조네》, 뉴욕 뉴욕문화센터, 1971년
11월 11일~1972년 1월 3일. 브네와 도널드 카샨의 글. "전시는 올해
초 예술가로서 성공적인 커리어를 끝내기로 결심한 30세의 국제적인
개념미술 작가가 만든 모든 결과물이다". (보도자료)

《단체 활동》: "알 수 없는 인원수의 사람들 사이 상호작용의 개방형
상황", 뉴욕 애플, 11월 23일~28일(빌리 애플).[8]

8. 애플(Apple)은 1969년 예술가 빌리
애플(Billy Apple)이 뉴욕 161 West 23rd St
에서 시작한 비영리 공간—옮긴이

《약관 변경》, 보스턴 미술관 뮤지엄 스쿨 갤러리, 12월 3일~1972년 1월 14일. 낱장 전시 도록. 예술가들의 성명, 그중 보크너, 카스토로, 르윗, 록번, 위너 포함.

『20-12-'71』("인용 및 중복 개념에 대한 논지를 위한 노트"), 로마 현대미술 스튜디오, 1971년 12월. 도록에 벤, 링케, 보이스, 프리니, 디미트리예비치 외 작가들 포함.

재키 애플·패멀라 크라프트, 《전이》, 뉴욕 애플, 1971년 12월 21일.

두 사람 사이의 모든 관계에는 네 사람이 있다. 우리가 자신을 보는 두 사람, 상대방이 우리를 보는 두 사람.

서로의 관점을 경험하고 발견하기 위해서 패멀라와 나는 우리의 자아상을 포기하고 우리가 서로 인식하는 것을 서로에게 전달할 것이다.

제니퍼 바틀릿, 「클레오파트라 I-IV」, 『어드벤처스 인 포에트리』, 뉴욕(래리 패긴), 1971년 12월. 낱장. 1970년 11월에 처음 공식적으로 낭독 또는 '전시'되었다. 발췌.

클레오파트라의 형제가 첫 전투에서 돌아와 그녀에게 남자는 대륙에 피를 흘리고 여자는 누더기에 피를 흘린다고 말했다. 그는 훗날 나일강에 빠져 죽었다.

램프 오프/온. 존재의 두 상태. 이것 아니면 저것. 네 또는 아니오. 이분법적인 상황은 클레오파트라가 마주한 태어나고, 출산하고, 형제가 죽고, 죽어가는 그것이었다.

플러그와 소켓. 전기 클레오파트라는 유럽과 아시아를 빨아들이는 진공청소기와 전류 사이의 연결점인 소켓이 되었다. 그녀는 이집트와 다른 여성들과의 관계에서 플러그였고, 형제들에게는 플러그와 소켓, 카이사르에게는 플러그였다. 플러그는 틈을 메우거나, 쐐기 역할을 하거나, 그러한 역할을 하는 정상적이거나 병적인 응고물인 사물을

가리키는 명사다. 그것은 일종의 용기나 관의 마개다. 소켓은 다른 것을 받아들이기 위해 확장된 끝이 있는, 어떤 것이 맞아 들어가거나 단단히 서 들어가거나 회전해 들어가는 자연적 또는 인위적으로 빈 공간이다. 지배자로, 절대자로, 여성으로, 어머니로, 클레오파트라는 인위적인가 또는 자연적인가? 플러그인가 소켓인가? 어떤 인공물과 자연의 조합으로 우리가 그녀를 하나로 부를 수 있을까? 안토니와 카이사르의 인물들 안에 있는 로마 제국이 굳건하게 서고 회전하기 위한 자연적인 빈 공간이었을까, 아니면 지중해로 가는 3,500년 역사의 쇄도를 막는 플러그였나?

'길버트와 조지: 꽃의 손길'(1971년 봄), 『아트 앤드 프로젝트 간행물』 47호, 1971년 12월 22일~1972년 1월 21일.

레스 러바인, 〈모트 아트사(Mott Art Inc.) 미술관〉, 워싱턴 D. C. 프로테치 리브킨 공공미술 청문회, 1971년 12월 4일. '미술관' 서비스에 대한 전시 도록.

해럴드 로젠버그, 「미술의 비정의에 대해」; 또한 킴 러바인, 「다른 드러머」(라파엘 페러에 대해), 『아트뉴스』 1971년 12월. ("문제는 무엇을 하느냐가 아니다. 어디서 어떻게 하느냐"—R. F.)

후기

'개념미술'이 일반적인 상업화, 파괴적으로 '진보적인' 모더니즘의 접근을 피해 갈 수 있으리라는 희망은 대부분 헛된 것이었다. 1969년에는(서문 참조) 아무도, 새로운 것에 대한 대중의 탐욕조차도, 지나갔거나 직접적으로 감지되지 않는 이벤트에 대한 복사지 한 장, 순간적인 상황이나 상태를 기록한 사진 한 뭉치, 완성되지 못할 프로젝트, 녹음되지 않고 구두로 전한 말들에 대해 돈을, 아니면 많이는 지불할 것 같지 않았다. 그래서 이 작가들은 상품화와 시장 지향성의 압제에서 강제로 풀려날 것 같았다. 3년이 지나고, 주요 개념미술 작가들은 이곳[1]과 유럽에서 상당한 가격에 작품을 팔고 있다. 그리고 전 세계적으로 권위 있는 화랑들에 소속된(게다가 더 뜻밖의 사실은 전시까지 하는) 작가들이 되었다. 분명 오브제를 비물질화하는 과정에서 커뮤니케이션에 관한 어떤 작은 혁명을 얻었을지라도(쉽게 우편으로 보낼 수 있는 작품, 도록이나 잡지 작품, 기본적으로 싼 값에 전시할 수 있는 작품, 동시에 무한한 장소에서 야단스럽지 않게 전시할 수 있는 작품), 자본주의 사회에서 미술과 작가는 사치로 남아 있다.

반면, '아이디어 미술'은 미학적으로 상당히 기여했다. 정보와 기록을 사용하는 표현 방식은 형식적인 사항들로 인해 거추장스럽고 모호해진 예술적 아이디어의 수단이 되었다. (대체하거나 뒤를 잇는 대신) 장식적인 오브제와 병행해, 또는 어쩌면 훨씬 더 중요한 것으로, 스스로 보고 활력을 불어넣는 새로운 비평적 기준을 세우는 미술(아트 앤드 랭귀지 그룹의 기능과 늘어나는 이들의 지지자들)의 여지가 있다는 게 분명해졌다. 계속 발전한다면 그러한 전략은 모든 미술을

1. 뉴욕─옮긴이

점검하고 발전시키는 데 반드시 유익하게 기여할 것이다.

그러나 개념미술은 아직 그것이 재료를 얻는 외부의 사회적, 과학적, 학술적 분과 학문과 예술적 맥락 사이의 진짜 장벽을 부수지 못했다. 작가들이 자신의 능력과 재정적인 수단 이상의 구조적인 기술과 씨름하는 대신 자신의 상상력 속에서 기술적인 개념을 다루는 게 가능해졌지만, 아직 수학과 미술, 철학과 미술, 문학과 미술, 정치와 미술 사이의 상호 작용은 거의 유아 수준이다. 하케, 뷔렌, 파이퍼, 로사리오 그룹의 특정한 작품들을 포함한 예외는 있다. 그러나 대부분의 경우 작가들은 보통 자의적으로 미술이라는 구역 안에 갇혀 있다. 아직까지 '행동 미술 작가들(behavioral artists)'은 심리학자들과 특히 만족스러운 대화를 나누지 못했고, 우리는 언어 철학자들에게서 그들을 모방하는 아트 앤드 랭귀지 그룹에 대한 의견을 들어본 바 없다. 다른 분야에서 완수한, 이미 일반적으로 인정되고 소모된 기초 지식의 '예술적 사용', 지나친 단순화, 교양 부족은 학제 간 소통에서 분명한 장벽이다.

시각예술, 특히 그 이론적인 바탕에 대해 이른바 지식인 세계에서도 개탄스러운 일반적인 무지, '선진 예술(advanced art)'로 신화적 '대중'에 다가가려는 작가의 당연한 절망감, 결과적으로 좁고 배타적인 미술계 자체에 팽배하는 게토 의식(ghetto mentality)과 함께, 너무나도 자주, 또 종종 자신도 모르게, 보이지 않는 '현실 세계'의 권력 구조에 붙들려 있는 극소수의 딜러, 큐레이터, 비평가, 편집자, 수집가에 분개하며 의존하게 되는 것. 이 모든 조건들로 인해 개념미술이 그보다 오래 살아남은 미술에 비해, 아니면 그만큼이라도 세상에 영향을 미치기가 어려울 수 있다. 확실히 작가들 중 자기 작업의 이러한 측면을 직접적으로 다룬 경우는 거의 없었으며, 그럴 수도 없는 이유가 내적, 미학적 목표가 아닌 것으로 시작된 예술이 설명이나 논쟁 이상의 것을 만들어내는 경우가 거의 없기 때문이다. 쓸모없고, 아첨하지 못하는 것에 대해 이토록 인내심이 없는 세상에서

여전히 대문자 예술(Art)이라고 불리는 것이 단지 살아남았다는 사실이 예술 맥락에 익숙하지 않은 사람들에게 그 '시각적' 표현이 아무리 기괴하게 나타난다 하더라도, 미학적 기준이 독특하게 부여되는 그러한 세계에 대한 인식에 약간의 희망은 있음을 내비친다.

옮긴이의 말

"나는 정보가 그 자체로 흥미로울 수 있고 (…) 시각화할 필요가 없지 않을까 의심하기 시작했다".[1]

흔히 최초의 개념미술 작품으로 마르셀 뒤샹의 〈샘〉(1917)이 언급되지만, 이것이 미술사에서 하나의 운동으로 발전한 시기는 50여 년이 지난 1960년대 중반 이후부터 70년대까지, 주로 북미, 남미, 서부 유럽을 중심으로 활발한 활동과 교류가 이루어지기 시작했을 때다. 『6년 … 』은(영문 79단어에 이르는 긴 부제로 대개 '6년', 또는 '6년: 오브제 작품의 비물질화'로 불린다) 이 시기에 일어난 개념미술의 출현을 기록한 자료집으로, 여러모로 독특한 책이다.

먼저 형식적인 면에서는 책 전체가 참고문헌의 형식을 띠고 있다. 더구나 '읽기'는 표지에서부터 이미 시작되고, 그 안에 빼곡히 들어찬 텍스트, 흑백 사진, 숫자들로 얼핏 객관적이고 기계적인 책으로 보일 수도 있다. 그러나 내용에 들어가면 참고문헌으로서 일반적으로 지켜질 법한 일관성이나 체계성이 전반적으로 부족하다는 것을 알 수 있다. 또한, 저자이자 편집자인 리파드가 본문에 덧붙인 설명에는 꽤 주관적인 표현들도 등장한다("나는 그들 논리에 내재된 혼란이 매력적인 동시에, 그 작품을 평가할 방법이 없다는 것이 거슬린다", 아트 앤드 랭귀지 그룹의 글에 대해, 「1970」 중). (칼 안드레가 편집했다는) 색인은 책이 지닌 방대한 정보에 비해 그 부피가 지나치게 얇은 듯했다. 그 대신, 『6년 … 』에는 사회관계나 비밀스럽기까지 한 유머들이

1. 존 발데사리(1966), 본문 중 19쪽.

곳곳에서 나타난다. 일종의 사적(私的)이고 미술사적인 연대기라고도 할 수 있을까. 동시에 나는 이 책이 무엇보다 저술가로서 개념미술 작가들과 일하며 받은 영향으로 다양한 글쓰기를 실험했던 리파드의 '작품' 중 하나라고 생각한다.

1937년생인 리파드는 뉴욕의 개념미술 발전의 핵심에 있었다. 당시 그녀는 솔 르윗, 로런스 위너, 칼 안드레 등의 주요 개념미술 작가들과의 친분과 긴밀한 협업으로, 또 일명 '숫자전(Number Show, 1969~1974)'으로 알려진 전시와 같은 전례 없는 기획을 감행하며 한때 작가라는 오해를 사기도 했다. (실제로 키내스턴 맥샤인이 기획한 뉴욕 현대미술관 MoMA의 1970년 《정보》전 도록에서는 그녀가 기고한 실험성 짙은 글이 작가 부분에 실렸다.) 그러한 오해가 가능했던 것은 물론 여기서 기록하고 있는 "작업실이 서재로"(「탈출 시도」 중) 변한 개념미술의 성격에 기인했다. 또한 반체제 운동이 일어나던 당시의 사회적 배경에서, 미술계에서도 작가, 큐레이터, 비평가 사이의 구분이 느슨해지던 차였다. 이러한 역동적인 변화의 즈음이 기록된 이 책이 여느 미술사 서적과도 다른 가장 큰 특징은 아마도 저자가 '스스로 겪으며' 그 중요성을 느낀 까닭에 기록하고 자료를 모으고, 그것을 가능한 한 빨리 싱싱한 기억과 열정을 담아 거침없이 만든 책이라는 데 있을 것이다. 그렇게 초판은 바로 다음 해인 1973년에 이루어졌다.

리파드는 저서, 인터뷰, 강의 등을 통해, 늘 특유의 솔직하고 직설적이며 빠른 말투로 자신의 주장을 펼친다. 비평가이자 큐레이터로 가장 활발하게 활동하던 당시에 쓴 이 책의 서문에도 "작품을 포함하고 배제하는 데에서 다른 사람의 기준으로는 이해하기 어려울 개인적인 편견과 별난 분류 방식 외에는 특정한 이유가 없다"고 당당하게 알린다거나, 후기에 "'개념미술'이 일반적인 상업화, 파괴적으로 '진보적인' 모더니즘의 접근을 피해 갈 수 있으리라는 희망은 대부분 헛된 것이었다"고 자신의 판단이 잘못되었음을 시인하기까지 한다. 이러한 태도는 흔히 볼 수 있는 것이 아니다.

471 옮긴이의 말

사실 그녀는 페미니스트, 정치 사회 활동가로도 잘 알려져 있다.
우르줄라 마이어와의 대화에서 저자는 "1968년 가을 아르헨티나
여행을 통해, 그 사회에서 작업하는 것이 도덕적이지 못하다고 스스로
느꼈던 작가들과 이야기했을 때 나는 정치화되었다"(「서문」 중)고
고백한다. 여행에서 돌아온 리파드는 1969년 결성된 예술 노동자
연합(AWC, Art Workers Coalition)의 활동에 깊이 관여하게 되고,
1971년에는 이들과 함께 반전 운동에 가담한다. 삶과 예술에 대해
동일한 견지를 유지하는 저자의 자세에서 그녀의 저술 활동도 사회의
구조, 미술의 구조가 좀 더 융통성 있게 발전할 수 있기를 바라는 사회적
실천에서 비롯한 것임을 알 수 있다.

　　리파드와 챈들러가 『아트 인터내셔널』(1968년 여름)에 기고한
에세이를 통해 작품의 "비물질화(dematerialization)"라는 표현이 처음
등장했을 때, 아트 앤드 랭귀지 그룹은 그들 특유의 분석적인 방식으로
조목조목 반문했다. "언급되는 모든 작품(아이디어)의 예는 거의 예외
없이 오브제 작품이다. 그것들이 우리가 알고 있는 전통적인 물질
상태에 있는 오브제는 아니더라도, 모두 고체 상태, 기체 상태, 액체
상태 중 하나인 물질이다 (…) 어떤 작품은 직접적으로 물질적이고, 또
어떤 작품은 아이디어를 기록해야 하는 필요에 따라 나온 필연적인
부산품으로 물질적인 실체를 만들어야 한다는 것으로, 후자가 전자와
비교해 비물질화된 어떤 과정과 연관된다고 할 수는 없다"(본문
「1968」 중). 이후에도 이러한 식의 질문은 꾸준히 있어왔다. 리파드는
그 이전에도 미술의 상업화에 반대하며 개념을 강조했던 동시대
미니멀리즘이나 대지미술과 같은 시도와 자신이 관여하고 기록하던
작품들을 구분하기 위해 "초(ultra)개념미술"이라는 말로 정의해보기도
했다. 다시 50년이 지난 오늘날 우리에게 중요한 것은 비물질화가
되기 위한 또는 될 수 없는 조건이 아니라, 그러한 작업이 나타난
이유와 배경일 것이다. 리파드("나에게 개념미술이란 아이디어가
가장 중요하고 물질적 형식은 부차적이고, 싸고, 가볍고, 가식이

없거나, '비물질화'된 작품을 의미한다", 「탈출 시도」 중)와 작가들이 끊임없이 정의하고자 했던 이 미술이 의미 있는 시도였고 그 의미가 여전히 유효할 수 있다면, 그것은 예술의 사회성과 그 기능에 대해 치열하게 질문했던 이들의 예술 태도가 적확한 것이었기 때문이다. 비록 그 겉모습은 때로 차갑거나 게으르게 보일 때에도, 자본주의 체제에서 벗어나 작가 또는 작품과 관객 사이의 거리를 좁히려는 비물질화 작품들의 특징은 책에서 '파편화(fragmentation)'로 여러 번 강조되고 있다. 리파드는 "불필요한 문학적 전환(literary transition)이 도입되는 전통적인 통일된 접근법보다 직접적인 커뮤니케이션에 가깝다"(「서문」)는 말로 비평가의 처지에서 비평가가 필요 없을 것이라고 다시 한번 솔직하게 선언한다.

책이 초판된 지 정확히 40년이 되던 2013년, 브루클린 미술관에서는 『6년 …』에 등장하는 작품을 토대로 《6년의 물질화: 루시 리파드와 개념미술의 출현》(캐서린 모리스, 빈센트 보닌 기획)전이 열렸다. 전시는 일반적인 아카이브 전시처럼 개념미술 전반에 대해 미술사적으로 접근한 것이 아니라, 책을 충실히 따르며 리파드라는 한 개인이 바라본 개념미술사에 대한 전시라는 점을 분명히 했다. 전시에는 개념미술 작가 90여 명의 작품이 모였고, 그녀의 비평적 글쓰기와 정치 참여의 실천이 전시 제작, 예술 비평, 관람에 어떤 영향을 미쳤고 현재로 연결되고 있는지를 보여주는 데 초점을 맞추었다. 그러나 이 전시로 (또 시간이 흐름에 따라 자연히) 리파드가 담아냈던 현장성은 불가피하게 역사화되었을 것이다. 어쩌면 이것들은 리파드의 목소리와 눈을 통해, 불분명한 흑백의 사진이 담긴 책에서 더 생생하게 전해지는 것 같다.

번역을 하며 고심했던 부분이 크게 두 가지 있다. 첫 번째는 리파드가 책 군데군데 남겨놓은 미스터리 같은 짤막한 문장들에 관한 것이다. 이 정도의 귀띔이 스포일러가 될까 싶었지만, 리파드에 대한 국내 인지도를 감안했을 때 그녀의 실험적인 글쓰기에 익숙하지 않은

독자들이 의아해할 것 같은 마음에 적게 되었다. 본문에는 저자의 의도대로 따로 설명을 붙이지 않은 채 그대로 두었다. 저자의 말처럼 나 역시 이 책 전체를 읽는 사람은 없겠다 싶지만, 본문에서 간간이 갑작스럽게 나타나는 엉뚱한 문장들을 만날 수 있기를 바란다.

두 번째는 단어 'object'의 번역이다. 요즘 일상에서도 간혹 찾을 수 있는 이 단어는 미술사에서 주로 '오브제'라고 그대로 쓰여왔고, 이것이 옳은가의 문제가 제기되었다. object는 현대 미술사에서 빼놓을 수 없는 중요한 단어로, 여기에서는 많은 개념미술 작가들이 예술의 상업화에 반대하기 위해 만든 전략이 바로 art object의 비물질화이기 때문에, 제목을 시작으로 object, art object, object-oriented art, object art 등의 표현으로 끊임없이 나타난다. 영문에서 object는 일상에서 쓰일 때 물건, 물체, 사물, 대상 등을 의미한다. 그래서 문장의 맥락에 따라 사물, 물건, 물질, 작품, 물질성을 띤 작품 등으로 다양하게 풀어볼 수도 있겠다. 그러나 영어로 쓰인 미술사에서 object는 프랑스어의 objet를 차용 번역해 쓰고 있다는 점을 간과할 수 없다. 영어권에서 'objet d'art(작은 장식품)' 정도는 프랑스어를 그대로 사용하고, 무엇보다 뒤샹이 널리 퍼뜨린 이른바 '발견된 사물(objet trouvé)'은 그대로 'found object'가 되었다. 따라서 object가 일상에서 쓰일 때와는 달리, 미술사 안에서 쓰일 때는 뒤샹의 오브제 유령이 언제나 따라다니는 것과 같다. 또한, 책의 특성상 많은 작가와 비평가의 글이 실리면서 object뿐 아니라 작품을 의미하는 여러 단어(art, artwork, art work, work, art piece, piece 등)가 통일되지 않고, 무작위적으로, 때로는 부정확하게 사용되고 있는 까닭에, 결국 혼돈을 피하고자 '오브제'로 돌아오게 되었음을 알린다.

물론 이 외에도 다수의 비평가, 작가의 (종종 의도적으로 불분명하거나 난해한) 말과 글이 인용되어 있어 생긴 번역의 어려움도 있었다. 그러한 부분들은 되도록 의도를 살려 전달하려고 노력했다. 『6년 …』의 이러한 특성 탓에 이 책을 번역하는 일은 내내 쉽지 않은 도전이었다. 그러나 현대미술사를 이해하는 데 매우 중요한 자료임에도

미술대학에서조차 거의 참고되지 않고 있다는 것을 알고 있기에 꼭 번역을 마쳐야겠다는 생각은 흔들리지 않았다. 특히 1960~70년대 파리를 중심으로 프랑스로 미술 유학이 시작된 이후의 한국의 미술사, 특히 초기 개념미술과 퍼포먼스를 이해하는 데에도 도움을 줄 수 있으리라 희망한다.

『6년 …』에는 흔히 알려지지 않은 작품, 전시, 이벤트가 자주 등장한다. 이러한 자료를 찾는 데 특히 큰 도움이 된 아카이브가 밴쿠버의 브리티시컬럼비아 대학교 미술관 벨킨 갤러리(Morris and Helen Belkin Art Gallery)에서 만든 온라인 프로젝트, '60년대 밴쿠버 (Vancouver in the Sixties)'다(https://vancouverartinthesixties.com). 책에 나오는 뉴욕 밖의 주요 무대 중 하나였던 밴쿠버를 중심으로 한 이 시기 미술계의 다양한 활동 자료들을 모으고 매우 잘 정리해놓은 웹사이트다. 또한 스튜디오 인터내셔널의 온라인 아카이브는 다른 잡지들과는 달리 그동안 발행한 모든 내용을 디지털화하고 개방해놓아서 직접 찾아 읽으며 확인할 수 있었다(https://archive.studio international.com).

책을 번역하며 기록과 아카이브의 중요성이 새삼 크게 다가올 수밖에 없었다. 우리에게 역사는 일련의 반박할 수 없는 사실이나 사건들에 대한 기록이라는 느낌이 각인되어 있는지도 모르겠다. 그런 의미에서 『6년 …』은 역사가 기록, 기억, 관계, 정치/사회/문화와의 연관성 등과 복잡하게 얽히고 펼쳐지며 드러나는 내러티브라는 점을 상기시켜준다. 이러한 시도와 노력이 부디 젊은 세대에 영감이 되기를 바란다.

찾아보기

참고: 「 」로 표기한 항목은 글, 『 』 표기 항목은 책자, 〈 〉는 작품이다.
《 》는 전시를 가리킨다.

491 찾아보기

6년
1966년부터 1972년까지 오브제 작품의 비물질화

1판 1쇄 2023년 11월 15일
지은이 루시 R. 리파드
옮긴이 윤형민
펴낸이 김수기
디자인 신덕호
펴낸곳 현실문화연구
등록 1999년 4월 23일 / 제2015-000091호
주소 서울시 은평구 불광로 128 배진하우스 302호
전화 02-393-1125 / 팩스 02-393-1128 / 전자우편 hyunsilbook@daum.net
ⓗ blog.naver.com/hyunsilbook
ⓕ hyunsilbook
ⓧ hyunsilbook

ISBN 978-89-6564-288-6 (03600)